THE FASHION BOOK

옮긴이 손성옥

뉴욕 파슨스스쿨오브디자인에서 장식미술사로 석사학위를 받았다. 환기미술관과 국제갤러리에
서 갤러리스트로 경력을 쌓은 후, 2007년 젊은 작가들을 발굴하여 소개하는 갤러리 엠을 오픈
하여 운영하고 있다.

THE FASHION BOOK

FIRST PUBLISHED IN 1998

ⓒ 1998 Phaidon Press Limited

옮긴이 손성옥

초판 1쇄 발행일 2009년 10월 20일
초판 2쇄 발행일 2011년 5월 20일

펴낸이 이상만
펴낸곳 마로니에북스
등 록 2003년 4월 14일 제2003-71호
주 소 (413-756) 경기도 파주시 교하읍 문발리
 파주출판도시 521-2
전 화 02-741-9191(대)
편집부 031-955-4919
팩 스 031-955-4921
홈페이지 www.maroniebooks.com

* 책값은 뒤표지에 있습니다.

ISBN 978-89-6053-084-3
ISBN 978-89-6053-080-5(set)

약어 설명

ALG = Algeria
ARG = Argentina
ASL = Australia
AUS = Austria
BEL = Belgium
BR = Brazil
CAN = Canada
CHN = China
CI = Canary Islands
CRO = Croatia
CU = Cuba
CYP = Cyprus
CZE = Czech Republic

DOM = Dominican Republic
DK = Denmark
EG = Egypt
FR = France
GER = Germany
GR = Greece
HK = Hong Kong
HUN = Hungary
IRE = Ireland
IT = Italy
JAM = Jamaica
JAP = Japan
KEN = Kenya

KOR = Korea
LUX = Luxembourg
MAL = Malaysia
MEX = Mexico
MON = Monaco
MOR = Morocco
NL = Netherlands
PER = Peru
POL = Poland
PR = Puerto Rico
ROM = Romania
RUS = Russia
SA = South Africa

SING = Singapore
SO = Somalia
SP = Spain
SRB = Serbia
SW = Switzerland
SWE = Sweden
SYR = Syria
TUN = Tunisia
TUR = Turkey
UK = United Kingdom
USA = United States of America
YUG = former Yugoslavia

The Fashion Book은 패션계와 그 세계를 창조하고 영감을 준 사람들을 새로운 시각으로 바라보기 위해 마련한 책이다. 이 책은 선구적인 디자이너이던 코코 샤넬과 이세이 미야케부터 리차드 아베돈, 헬무트 뉴튼 같이 영향력 있는 사진작가들, 그리고 이들이 사진을 찍었던 사람들까지, 150여 년의 시간을 아우르는 패션분야 전반에 관한 모든 것을 보여준다. 보기에 편하며 영감을 주는 이미지들로 가득 찬 이 책은 500여 명의 의상·액세서리 디자이너, 사진작가, 모델, 그리고 전체적인 패션 동향을 유발했거나, 혹은 그것의 상징이 되는 아이콘적인 사람들에 대한 A-Z 가이드 책이다. 이 책은 일반적인 분류방식을 뛰어 넘어 믿기 어려운 흥미진진한 병렬을 감행하는데, 이는 르네 라코스테가 크리스티앙 라크르와 맞은편에 있는 것과 케이트 모스를 티에리 머글러 옆에 둔 것에서도 볼 수 있다. 각 면에는 작품의 정수를 보여주는 사진이나 드로잉을 소개했다. 함께 기재되어 있는 텍스트는 이들이 패션 스토리의 어떤 부분에 해당하는지와 창작자의 주요 경력에 대해 설명한다. 또한 The Fashion Book은 예술과 상업 사이에 존재하는 독특한 산업인 패션에 사용되는 수많은 기술과 협력관계를 설명하는 포괄적인 교차 참조 시스템과 용어 설명을 함께 마련했다.

제임스 아베 Abbe, James · 사진작가

제임스 아베가 선택한 심플하고 정돈된 배경과 부드러운 조명은 지그펠트 폴리(Ziegfeld Follies)와 그 외의 브로드웨이 레뷔(뮤지컬 코미디)에 출연했던 길다 그레이의 매혹적인 모습을 더 강조한다. 당대의 많은 패션 사진작가들과 마찬가지로, 이 사진도 굉장히 친밀한 뭔가에 유혹되어 있다는 느낌을 강조하지만, 그레이는 전혀 눈치 채지 못한 채 시선을 카메라 렌즈에서 벗어난 곳에 두고 깊은 생각에 잠긴 듯 몽환적인 표정을 하고 있다. 1924년 파리에서 찍은 이 사진은 1920년대 중반의 이브닝드레스의 정수를 보여준다. 아마도 랑방이나 파투의 디자인일 가능성이 많은, 수직으로 떨어지는 이 드레스는 아주 얇고 감각적인 천에 층층이 술 장식이 달려 있다. 20세기 초반, 미국의 사진작가 제임스 아베는 연극이나 영화에 나오는 여배우들의 초상화를 찍는 것을 좋아했다. 미국 『보그(Vogue)』지를 위해 찍은 그의 진중한 작품은 알렉산더 리버만이 말한 "사람들이 교양 있게 행동하는 세계에 대한 잠재적인 꿈…" 을 보여준다.

○ Lanvin, Liberman, Patou

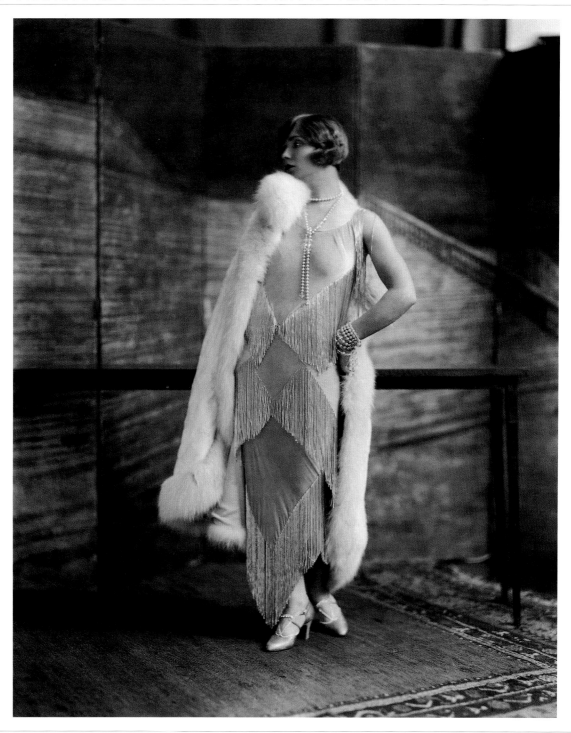

James Abbe. b Alfred, ME (USA), 1883. d San Francisco, CA (USA), 1973. **Gilda Gray, Paris.** 1924.

4

조셉 아부드 Abboud, Joseph 디자이너

남자 모델이 손으로 뜬 조끼와 칼라가 없는 셔츠 위에 거친 리넨으로 만든 마오 재킷을 입고 있다. 각각의 의상에 사용한 단추들은 자연스러운 장인적인 특성을 지녔으며 이는 미국 디자이너들 대부분이 사용하던 도시적인 성향에 반하는 표현 이다. 레바논계인 조셉 아부드는 남성과 여성복을 모두 만드 는데, 그의 옷은 미국 스포츠 의류와 북아프리카의 색감, 그

리고 질감을 함께 섞은 독특한 조합을 보여준다. 1960년대에 아부드가 수집한 터키산 킬림(깔개)은 그의 작품에 나타난 자 연스런 색조와 정형화된 문양에 영감을 주었다. 바이어로 일 을 시작한 그는 1981년 랄프 로렌에 합류하였고 후에 남성복 디자인 부서의 어소시에이트 디렉터로 활동했다. 그는 4년 후, 옷은 디자인도 중요하지만 라이프스타일과도 많은 연관

이 있다는, 로렌과 매우 비슷한 철학을 들고 나타났다. 1986 년 아부드는 자신만의 레이블을 시작했고, 풍부한 색조와 독 특하게 세공된 직물로 만든 자신의 절제된 디자인의 의상들 이 각광을 받는 틈새시장을 찾았다.

○ Alfaro, Armani, Lauren, Ozbek

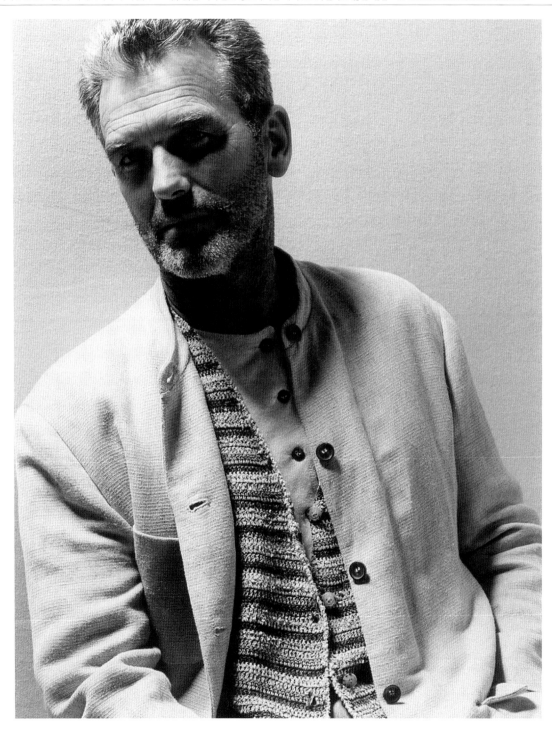

Joseph Abboud. b Boston, MA (USA), 1950. **Linen menswear. Spring/summer 1995.** Photograph by Randall Mesden.

5

아돌포 Adolfo

디자이너

사교계 명사인 와이어트 쿠퍼 부부를 찍은 이 즉흥적인 스냅 사진은 아돌포가 가장 좋아하는 사진 중 하나인데, 단지 그들이 자신이 만든 세련된 옷을 입고 있어서만은 아니다. 아돌포는 '차려입고 외출하는 것은 단지 그 일을 자주 하지 않기 때문에 즐거운 것이다. 가끔씩 매력적으로 보인다고 느끼는 것은 좋은 일이다'고 말했다. 절대 천박함으로 빛나가지 않는

것이 매력인 아돌포는 처음에는 여성 모자를 만드는 일을 했고, 뉴욕에 살롱을 열기 전 샤넬과 발렌시아가에서 일을 배웠다. 아돌포가 그곳에서 만든 유명한 니트 수트 중 하나를 이 사진 속의 글로리아 쿠퍼(글로리아 밴더빌트)가 입고 있다. 코코 샤넬의 저지 스포츠 의류와 유명한 수트에서 영감을 얻은 그의 수트는 뉴욕의 사교계 인사들이 즐겨 입었다. 1993

년 살롱 문을 닫았을 때 20년 동안 그의 옷을 입어온 낸시 레이건과 다른 많은 고객들은 굉장한 충격에 빠졌다. 낸시는 '아돌프의 옷을 입은 여성들(아돌프 레이디)은 심플하고 클래식하며 편안해보여야 한다'는 아돌프의 주장을 어느 누구보다도 잘 보여주는 사람이었다.

○ Balenciaga, Chanel, Galanos, Vanderbilt

6

길버트 에이드리언 Adrian, Gilbert 디자이너

조안 크로포드가 에이드리언의 유명한 '코트 행어 룩(coat hanger look)'을 입고 있다. 패드가 들어간 어깨와 슬림한 스커트로 구성된 이 수트는 특히 1980년대에 유행했으며, 패션계의 유행으로 간헐적으로 찾아오곤 했던 역삼각형 실루엣을 보여준다. 여기서 그 실루엣은 어깨 끝자락에서 허리로 떨어지면서 얇게 빠지는 삼각형 모양의 라펠에 의해 더 과장되었

다. 에이드리언은 1947년 『라이프』지에 '미국여성이 낮에 입는 옷은 능률적이어야 한다'고 밝힌 바 있다. 그는 길고 우아하게 늘어뜨린 디너 가운으로 잘 알려졌는데, 그 예로 조안 크로포드가 영화 '그랜드 호텔'에서 입었던 디자인과 인기 상승의 젊은 여배우 진 할로우를 위해 디자인했던 은색 새틴 바이어스-컷 드레스 등이 있다. 1930~1940년대에 매트로-골

드윈-메이어사의 무대의상 디자이너로 활동하며 많은 관객에게 의상을 보여주는 기회를 마련한 에이드리언(본명: 아돌프스 그린버그)은 영향력 있는 패션디자이너로 발돋움했다. 1942년 무대의상 디자인을 그만두고 패션 하우스를 오픈한 그는 계속해서 트레이드마크인 수트와 드레스를 만들었다.

○ Garbo, Irene, Orry-Kelly, Platt Lynes

Gilbert Adrian (Adolphus Greenburg). b Naugatuck, CT (USA), 1903. **d** Los Angeles, CA (USA), 1959. **Joan Crawford.** c1940.

마담 아녜스 Agnès, Madame

여성 모자 디자이너

1930년대에 모자는 말 그대로 패션의 최정상을 고수했는데, 여성들은 드레스보다 모자 없이는 외출을 하지 않을 정도였다. 프랑스에서 모자 디자인은 전적으로 여성의 직업이었으며, 이중 마담 아녜스는 가장 인기 있는 모자 디자이너로서 고객이 쓰고 있는 모자의 챙을 우아하게 잘라내는 것으로 유명했다. 캐롤린 르부 밑에서 교육을 받은 그녀는 1917년 유

명 디자이너들이 밀집한 파리의 뤼 뒤 포부르 생 오노레(rue du Faubourg Saint-Honoré)에 자신의 살롱을 열었다. 절제된 매너로 일을 했던 그녀는 자신의 이러한 판단력을 예술과 1930년대에 유행했던 특히 초현실주의 같은 예술적 트렌드에 대한 인식에 조합시켰다. 마담 아녜스는 새의 깃털을 사용하여 초현실주의적인 느낌을 전통적인 모자 장식에 이용하

였다. 초현실주의에 대한 마담 아녜스의 해석을 보여주는 깃털의 느낌과 나는 듯한 가벼움은 이브닝웨어와 매기 루프의 재킷에 투영되었다.

○ Hoyningen-Huene, Reboux, Rouff, Talbot

Madame Agnès. **b** (FR), late 1800s. **d** (FR). (Active 1910s–1940s.) **Hat of blue paradise plumes.** Photograph by George Hoyningen-Huene, 『Harper's Bazaar』, 1935.

아자딘 알라이아 Alaïa, Azzedine 디자이너

몸에 착 달라붙는 드레스에 하이힐을 신은, 아마존에서 온 듯해 보이는 건강미 넘치는 모델들은 1980년대의 일명 드레스-투-킬 풍의 매끈하게 섹시한 옷을 입고 있는데, 이는 아자딘 알라이아가 1987년 봄/여름 컬렉션에서 선보인 의상들이다. '미의 기본은 몸'이라고 했던 알라이아는 마들렌 비오네에게서 영감을 받았으며, '훌륭한 옷을 걸친 건강한 몸만

큼 아름다운 것은 없다'고 했다. 어려서 조각을 공부한 그는 '밀착의 귀재(King of Cling)'로 여성의 몸체를 아주 훌륭하게 다루는 전문가였다. 파리로 이주한 알라이아는 디올과 기 라로쉬에서 잠시 일을 한 후 1960년대 말 레프트 뱅크에서 자신의 패션 사업을 시작했다. 알라이아는 이브 생 로랑의 유명한 몬드리안 드레스의 견본을 제작했으며, 티에리 머글러

에서 일했다. 1980년대 초, 두꺼운 니트 패널로 제작한 그의 신축성 있는 드레스와 보디수트는 라이크라 혁명을 명확히 보여주었다.

○ Audibet, Bettina, Coddington, Léger, Vionnet

Azzedine Alaïa. b (TUN), c1940. **Paris presentation.** Photograph by Arthur Elgort, British 『Vogue』, 1987.

월터 알비니 Albini, Walter 디자이너

인상적인 디스코 포즈를 한 두 여인이 전형적인 알비니의 의상을 입고 있다. 민첩하고 글래머러스한 이 의상들은 1930년대의 디자인을 떠올리게 한다. 알비니는 1965년에 럭셔리 스포츠웨어 사업을 시작했고, 1970년대에 전 세계적으로 영향을 끼친 디자인적 요소들에 대조적이던 샤넬과 파투의 초기 스타일에 대해 근본적으로 헌신한 것으로 유명해졌다. 아

시아와 아프리카 미술에서 볼법한 선명한 색상과 밝은 격자 무늬는 재킷, 치마, 그리고 다른 기본 실루엣에 사용되었다. 1970년대의 어느 디자이너와 마찬가지로 알비니도 반체제 히피스타일의 레이어링과 민족성을 격려하며, 이를 도시적 스포츠웨어 계보의 세련미와 조합시켰다. 알비니의 모토는 '오늘을 즐겨라. 그리고 불쾌한 일들은 내일로 미뤄라.'였다.

아이러니하게도 때 아닌 죽음 때문에 알비니에게 더 이상의 내일은 없었지만, 그의 열정적이고 의욕적이며 젊음이 넘치던 스포츠웨어는 1970년대의 중요한 일부로 남겨졌다.

○ Barnett, Bates, Chanel, Ozbek, Patou

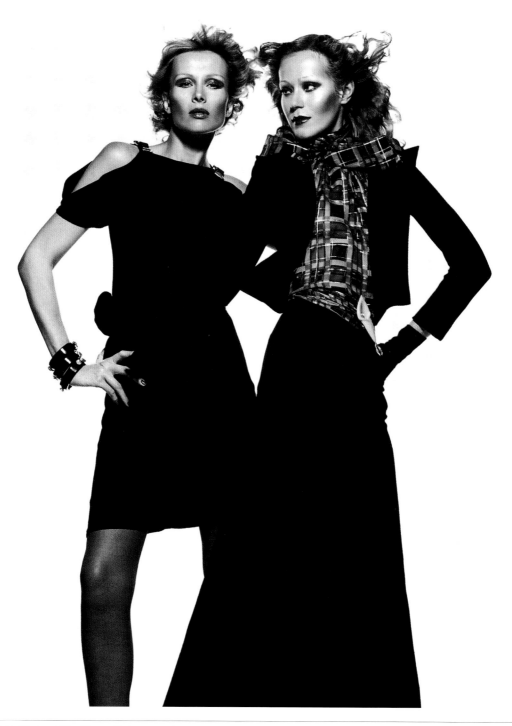

Walter Albini. b Busto Arsizio (IT), 1941. **d** Milan (IT), 1983. **Black crepe outfits.** Photograph by Chris von Wangenheim, Italian 『Vogue』, 1971.

알렉산더 Alexandre

헤어드레서

'파리의 알렉산더(Alexandre de Paris)' 혹은 그가 불리기 좋아하던 '므시외 알렉산더(Monsieur Alexandre)'는 1962년 엘리자베스 테일러의 머리를 맡게 되었다. 윈저 공작부인, 코코 샤넬, 그레이스 켈리 등의 고객을 상대한 이 헤어드레서는 수많은 전설에 휩싸여 있다. 알려진 바에 의하면, 그의 부모님은 그가 의사가 되길 원했지만 '왕의 부인이 그를 위해 무

엇이든 할 것이다'라는 점쟁이의 말을 들은 후 알렉산더가 자신의 야망을 추구할 수 있도록 허락했다. 알렉산더는 파리의 스타일리스트로 어친 컷(urchin cut)을 창조한 앙투안의 견습생이었으며, 후에 그의 가르침을 전수받아 유럽 사교계의 헤어드레서가 되었다. 그의 모티프인 스핑크스는 장 콕토가 그에게 '진정한 시인의 곱슬머리'를 되돌려준 파마에 대한 보

답으로 디자인한 것이었다. 1997년, 장-폴 고티에는 자신의 첫 패션쇼의 헤어스타일을 코코 샤넬, 피에르 발망, 그리고 이브 생 로랑 쇼에서 한 것처럼 연출하기 위해 은퇴한 알렉산더를 설득하기도 했다.

○ Antoine, Cocteau, Gaultier, Windsor, Winston

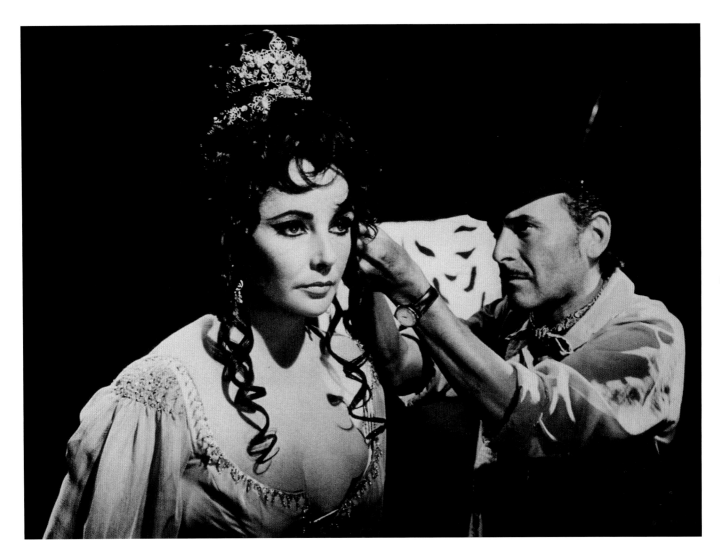

Alexandre (Louis Alexandre Raimon). b St Tropez (FR), 1922. **Alexandre de Paris with Elizabeth Taylor.** Photograph by Eric Adjani, 1962.

빅터 알패로 Alfaro, Victor 디자이너

1991년 선보인 빅터 알패로의 첫 컬렉션은 '열 추적 글래머 미사일 시리즈'라 불리며 『코스모폴리탄(Cosmopolitan)』 잡지의 호평을 받았다. 오스카 드 라 렌타와 빌 블라스의 후계자라 일컬어지던 알패로는 절대 작품을 통해 철학을 논하는 척 하지 않았다. 오히려 알패로의 미션은 매우 간단하게 자신의 옷을 입은 사람을 아름답게 보이게 하는 것이었다. 사진 속 작품은 천박함을 배척한 알패로 작품의 정수를 보여주며, 꾸밈없는 간결함을 섹시하고 우아한 실크로 재치 있게 보충했다. 무도회 드레스 스타일의 스커트와 어깨 끈이 없는 톱의 조합은 알패로가 칵테일과 이브닝드레스에 사용했던 전형적인 세퍼레이츠 스타일로, 이는 그가 미국의 기성복 디자이너 조셉 아부드 밑에서 일할 때 배운 것이다. 슬럽 실크를 사용한 그는 실용성을 위해 야회복에서조차 장식을 없앤, 미국 스포츠웨어 전통을 계승한 이브닝웨어를 제작한다.

○ Abboud, Blass, de la Renta, Tyler

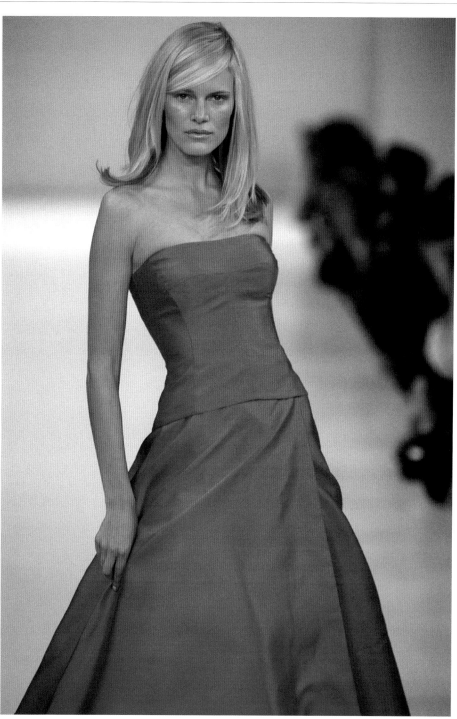

Victor Alfaro. **b** Chihuahua (MEX), 1965. **Silk bustier and evening skirt. Spring/summer 1996.** Photograph by Chris Moore.

하디 에이미 경 Amies, Sir Hardy 디자이너

이 사진은 1977년 영국 여왕의 즉위 25주년을 기념하는 축전 때 찍은 것이다. 엘리자베스 여왕은 눈에 띄는 핑크색 실크 크레이프 드레스와 코트, 그리고 스톨을 입고 있다. 이는 1955년부터 그녀의 드레스메이커로 일해 왔으며 생기 있고 여성스러우며 심플한 스타일을 구축해준 하디 에이미 경이 만들었다. 1989년에 작위를 받은 하디 경은 1934년부터

1939년까지 영국 전통 쿠튀르 하우스인 라샤세의 디자이너이자 매니저였다. 벨기에에 있는 특수부대의 중령이기도 한 그는 유틸리티 보급 체계를 바탕으로 의상을 디자인했다. 1946년 자신의 의류 사업을 시작한 그는 엘리자베스 공주의 의상 디자인을 시작하면서 왕실가족들로부터 신임을 얻기 시작했다. 하디 경은 1950년부터 여성 기성복을 만들기 시작했

고, 1961년부터는 남성복 체인인 헵워스와 함께 일했다. '남자는 지성을 바탕으로 옷을 사고, 이를 조심스럽게 입은 후 그 모든 것들에 대해 깨끗이 잊은 듯이 보여야 한다'는 그의 말은 패션에 대한 영국신사의 접근방식을 정의하고 있다.

○ Clements & Ribeiro, Hartnell, Morton, Rayne, Stiebel

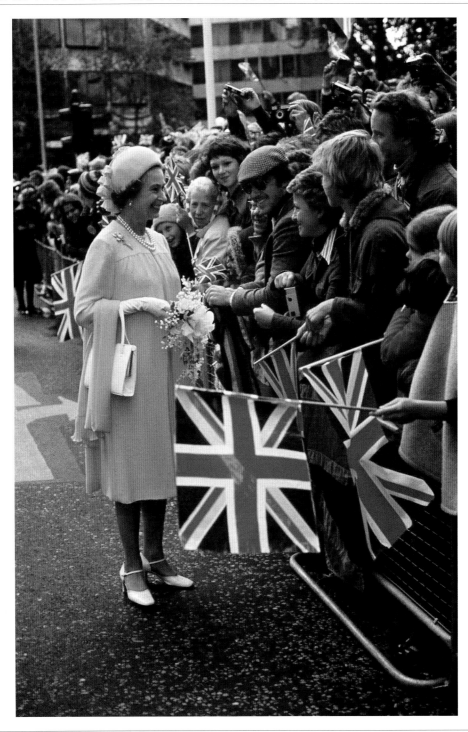

13

Sir Hardy Amies. b London (UK), 1909. **d** Langford, Oxfordshire (UK), 2003. **Her Majesty Queen Elizabeth II wears pink Royal Jubilee outfit.** 1977.

앙투안 Antoine

헤어드레서

앙투안의 많은 유명인사 손님 중 한 명이던, 조세핀 베이커는 그가 만든 가발을 마치 테두리 없는 모자처럼 쓴 채 공연을 위해 무대에 올랐다. 러시아계 폴란드 인인 앙투안은 헤어드레서 드쿠의 살롱에서 일하기 위해 파리로 이주했다. 앙투안을 따르는 손님들이 생기자, 드쿠는 기민하게 스타 스타일리스트가 된 그를 상류사회의 해변마을인 도빌로 데려갔고,

앙투안은 그곳에서 오랫동안 머리를 맡게 될 사교계 사람들을 만났다. 파리로 돌아온 그는 살롱을 열어 헤어케어 제품과 화장품을 팔기 시작했는데, 이 것이 이 사업 분야의 시작인 셈이다. 그는 '이튼 크롭(짧게 자른 단발)' 스타일로 유명했지만, 이는 자신이 개발한 것이 아니라고 항상 말했다. 당시 그는 그 시대 여성들이 누리던 갈수록 더 스포티해지는 생활

양식에 어울리도록 세 번씩이나 되돌아와서 자신의 짧은 단발머리를 더 짧게 잘라달라는 손님의 요구를 들어준 것뿐이라고 했다. 앙투안의 경력은 조지 6세 국왕의 대관식에서 최고조에 달하여, 그때 그는 하룻밤에 400명의 머리를 손질하는 것을 감독했다.

○ Alexandre, G. Jones, Kenneth, de Meyer, Talbot

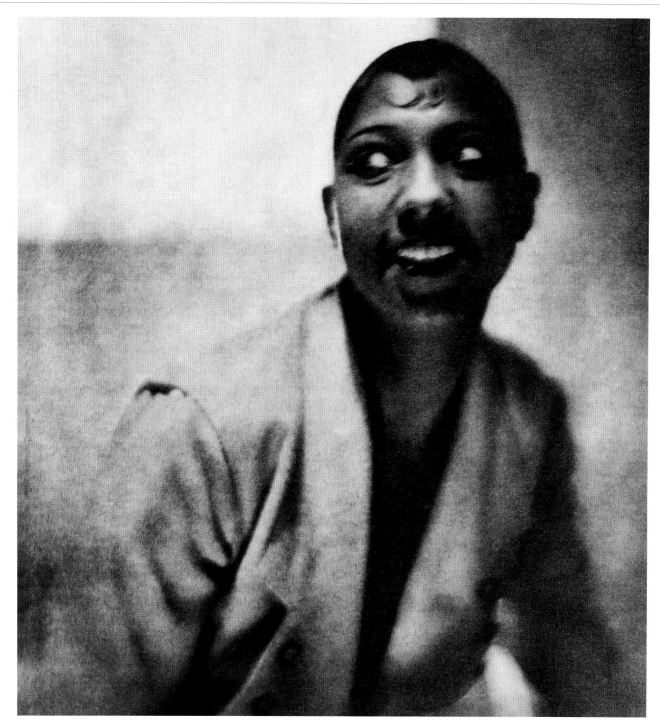

14

Antoine (Antak Cierplikowski). **b** Sieradz (POL), 1884. **d** (POL), 1977. **Josephine Baker.** Photograph by Baron de Meyer, c1925.

안토니오 Antonio

일러스트레이터

안토니오가 1981년 이탈리아『보그』지를 위해 그린 수채화를 보면 한 모델이 분해된 마네킹을 안고 서 있다. 1930년대에 달리와 콕토, 그리고 베라르가 만든 초현실주의적 요소는 안토니오가 일하는 동안 계속해서 사용한 주제였다. 그는 텍사스 출신의 제리 홀을 그린 일러스트에서 그녀의 카우보이모자에서 선인장이 자라나는 것과 론스타의 상징을 표현했고,

팻 클리브랜드가 스틸레토힐 부츠로 변해가는 형상을 표현했다. 이런 시각적 유희에도 불구하고, 안토니오는 사진작가처럼 실물과 건축물을 배경으로 작업했다. 안토니오는 볼디니와 앵그르의 드로잉에서 영감을 받았는데, 이는 연필로 그린 드로잉의 섬세한 마무리를 보면 잘 나타나 있다. 그의 작품은 패션 일러스트 세계를 10여 동안 지배하면서 1950년

대에 사라졌던 이 분야에 다시 활력을 불어넣었다. 안토니오는 1970년대에 파리에 모인 세계적인 모델 군단을 비롯하여 세간의 관심을 받는 친구들과 함께 작업을 했는데, 그의 정규 모델로는 티나 챠우, 그레이스 존스, 그리고 팔로마 피카소 등이 있었다.

○ Chow, G. Jones, Khanh, Versace

Antonio (Antonio Lopez). b (PR), 1943. **d** (PR), 1987. **Gianni Versace editorial.** Italian『Vogue』, 1981.

주니치 아라이 Arai, Junichi 텍스타일 디자이너

주니치 아라이는 일본 텍스타일 계의 진정한 앙팡테리블이자 최첨단 기술의 장난감을 가지고 노는 개구쟁이로 알려져 있다. 그가 가장 좋아하는 장난감은 자카드 직물과 컴퓨터다. 여기에 일러스트된 천은 아라이 작품의 전형을 보여주는데, 그의 작품들은 일반적으로 금속 섬유를 사용하여 감탄을 자아내는 절묘한 예술품으로 변환된다. 직조공의 아들이자 조카이던 그는 텍스타일의 역사적 중심지인 일본 기류에서 태어났다. 처음에 그는 아버지와 함께 기모노와 오비 만드는 일을 하면서 개발을 병행하여 새로운 옷감에 대한 특허권 36개를 취득했다. 1970년부터 실험적인 작업을 시작하면서 레이 가와쿠보, 이세이 미야케와 오랜 협력 작업을 시작했다. 이들은 '구름 같은', '돌멩이 같은', 또는 '비바람 같은' 문구들을 제시하여, 아라이가 특이한 직조 테크닉을 이용해서 그 문구들을 표현할 수 있는 옷감을 만들어내는 마술을 부리도록 했다.

○ Hishinuma, Isogawa, Jinteok, Kawakubo, Miyake

Junichi Arai. b Kiryu (JAP), 1932. **Crush-pleated fabric. Spring/summer 1990.** Photograph by Masanao Arai.

엘리자베스 아덴 Arden, Elizabeth 화장품 개발자

바론 드 메이어의 유명한 엘리자베스 아덴 광고 중 하나는 모딜리아니 그림에 나오는 사람과 닮은 한 모델이 아덴의 화장품으로 화장을 하고 있는 모습이다. 20세기 가장 저명한 화장품 회사 중 하나인 이곳의 이름은 테니슨의 시「에노크 아덴(Enoch Arden)」에서 얻은 영감과 엘리자베스라는 이름에 대한 애정에서 만들어졌다. 플로렌스 나이팅게일 그레이엄이

본명인 그녀는 뉴욕의 엘레노어 아다이어에서 미용을 담당하다가 1910년 엘리자베스 아덴의 상징인 빨간색 문을 단 살롱을 5번가(街)에 열었다. 운동을 권장한 최초의 미용 전문가 중 한명이던 그녀는 1934년 메인 주에 온천과 헬스 센터를 열었고, 승마에 열성적이었다. 아덴은 강한 조명아래에서도 지워지지 않는 화장품을 할리우드용으로 개발했는데, 이는 후

에 여성들이 춤추러 갈 때 자주 사용했다. 1935년 그녀가 세상에 선보인 전설적인 '에잇 아워 크림(Eight Hour Cream)'은 현재까지도 예찬을 받는 제품이다.

○ C. James, de Meyer, Morris, de la Renta, Revson

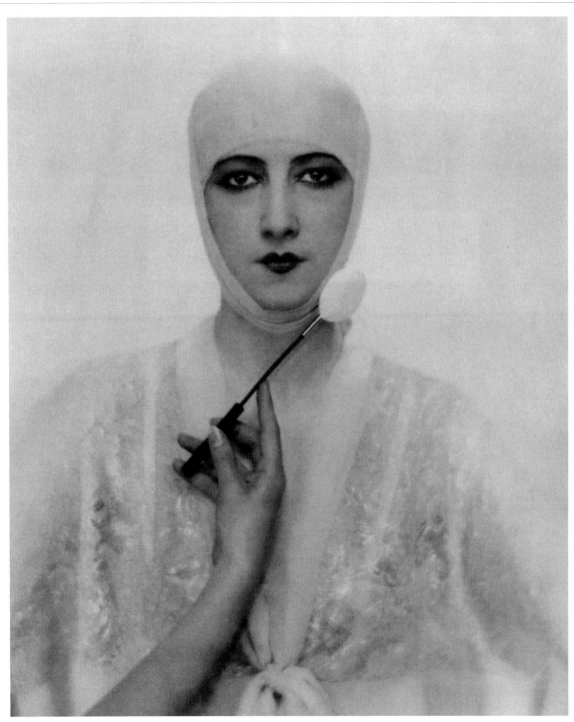

Elizabeth Arden. b Woodbridge, ONT (CAN), 1878. **d** New York (USA), 1966. **Advertising campaign.** Photograph by Baron de Meyer, c1927.

조르지오 아르마니 Armani, Giorgio 디자이너

남녀 한 쌍이 딱딱한 정장을 편하게 입을 수 있도록 재단한, 멋진 현대인의 특징을 보여주는 옷을 입고 있다. 전통에 얽매이지 않는 자유로운 1980년대 여성들을 위한 편하고 미니멀한 의상의 토대를 만든 조르지오 아르마니는 캘빈 클라인, 도나 카란, 그리고 질 샌더와 같은 디자이너를 이끌어준 선구자였다. 이와 마찬가지로 아르마니는 남성복도 정장의 딱딱함

을 없애고 전 세계가 갈망하는 남부 유럽 스타일의 편안한 정장을 만들었다. 1973년 독립하기 전에 니노 세루티의 어시스턴트를 지낸 아르마니의 이름이 알려지기 시작한 것은 1980년도에 '아메리칸 지골로'에 출연한 리차드 기어의 옷을 담당하면서부터였다. 모든 장면이 아르마니의 옷을 위해 연출되었는데, 이에 기어가 '연기를 하는 게 나냐, 아님 재킷이냐?'

는 질문을 할 정도였다. 정말 이해가 되는 질문이다. 조르지오 아르마니의 패션쇼는 유명한 모델을 쓰지 않는 걸로 잘 알려졌는데, 이는 관객의 관심을 옷에 집중하게 하기 위한 디자이너의 전략이었다.

○ Abboud, Cerruti, Dominguez, Etro

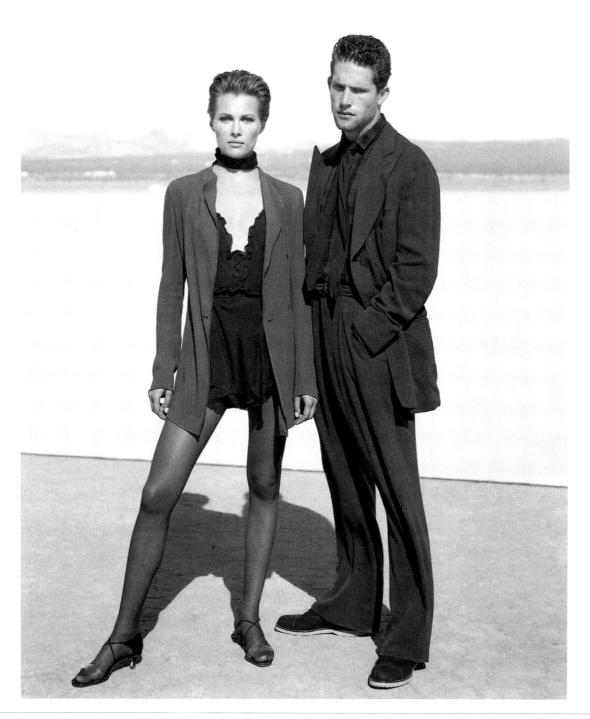

Giorgio Armani. b Piacenza (IT), 1934. **Unstructured tailoring. Spring/summer 1995.** Photograph by Peter Lindbergh.

이브 아놀드 Arnold, Eve　　사진작가

이브 아놀드의 카메라는 1977년 랑방 쇼의 백 스테이지에 있던 모델의 금색 구슬로 장식된 모자와 반짝이는 입술, 그리고 빨갛게 매니큐어를 칠한 손톱을 포착했다. 스튜디오에서 사진 작업을 거의 하지 않는 아놀드는 자연광과 소형 니콘 카메라에 모든 것을 의존한다. 그녀의 작품은 언제나 피사체에 대한 존중과 교감을 보여주며, 배경의 디테일도 항상 미리 생각

해둔다. 아놀드는 '변수를 항상 이점으로 이용해야 한다. 그 것은 미소일 수도 있고 제스처, 혹은 빛이 될 수도 있다. 그러나 그 어떤 변수도 미리 예측할 수는 없다.'고 늘 말했다. 그녀는 1948년 할렘 패션쇼에 선 흑인여성 모델들의 사진을 찍었고, 이 작업은 『픽처 포스트』에서 그녀의 이야기를 출판할 때까지 2년 동안 지속되었다. 그 결과 그녀는 매그넘 포토 협회

의 일을 하게 된 첫 번째 여성 기술자가 되었다. 마릴린 먼로와의 오랜 우정은 그녀의 가장 잘 알려진 사진 몇 장을 만드는 계기가 되었다. 아놀드의 작품은 광범위하여 '심각한 재앙에서부터 할리우드의 요란함까지' 각양각색이었다.

○ Lanvin, Lapidus, L. Miller, Stern

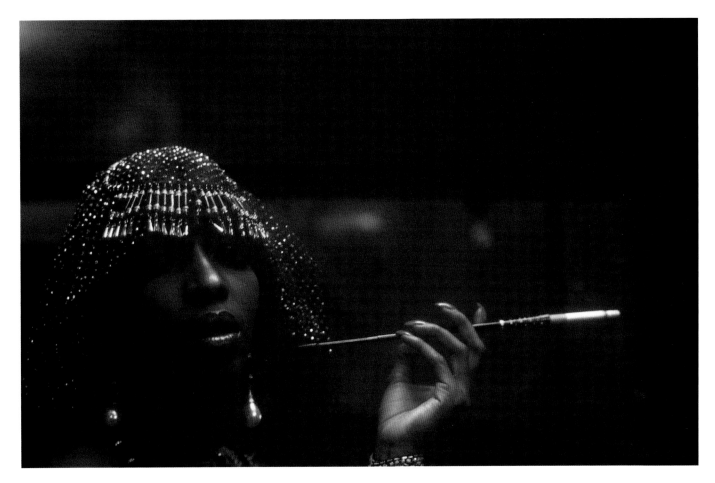

Eve Arnold. b Philadelphia, PA (USA), 1913. **Lanvin model at Mappins, Paris.** French 『Vogue』, 1977.

지카 아셔 Ascher, Zika

텍스타일 디자이너

뒤피나 콕토처럼 다른 방면의 예술가들이 텍스타일 디자이너로 전업하기도 하는 긴 전통 속에, 헨리 무어가 스케치한 것이 틀림없는 이미지가 지카 아셔가 만든 실크에 사용됐다. 이 디자인은 니나 리치가 사용하기 위해 고른 것으로 스크린 프린팅 기법과 납염법이 함께 사용되었다. 1962년 『보그』지가 던진 질문 '어떤 것이 먼저입니까? 닭입니까 아니면 알입니까? 원단입니까 아니면 패션입니까?'는 아셔를 염두에 두고 한 것이었을 수도 있다. 원단에 대한 그의 혁신적인 접근방식은 1940년대부터 패션에 혁명을 불러일으켰다. 1942년 런던에 회사를 차린 그는 실크스크린 프린팅 작업을 시작했고, 1948년에는 무어와 앙리 마티스 등 미술가들에게 프린트 디자인을 해달라고 부탁했다. 텍스타일에 대한 이러한 창의적인 접근방식은 그 시대 패션디자이너들에게 자극을 주었다. 1952년 아셔가 만든 거대한 스케일의 독창적인 꽃무늬 프린트는 디올과 스키아파렐리에서 사용했고, 1957년 털이 덥수룩한 모헤어 디자인은 카스티요가 몸을 둘러싸는 커다란 코트를 디자인하는 데 영감을 주었다.

○ Castillo, Etro, Pucci, Ricci, Schiaparelli

20

Zika Ascher. b Prague (CZE), 1910. **Fabric designed by Henry Moore, 1945 (detail).** Photograph by Daniel McGrath.

로라 애쉴리 Ashley, Laura 디자이너

꽃무늬 앞치마 드레스 밑에 입은, 빅토리아 시대의 영감을 받은 흰색 면 드레스는 로라 애쉴리라는 이름을 일반적인 단어로 만든 로맨틱한 시골 분위기를 집약해서 보여준다. 그녀는 '나는 사람들이 대체로 가정을 꾸리고, 정원을 가꾸면서 가능한 한 예쁘게 사는 것을 원한다고 느꼈다'고 말하면서 '사랑스럽게' 보이고 싶은 여성들을 위해 디자인한다고 했다. 그

녀는 퍼프 소매, 화사한 무늬, 섬세한 주름 장식, 레이스 장식, 그리고 높은 칼라로 전원생활에 어울리지만 현실감은 다소 떨어지는 로맨틱함을 보여줬다. 여성들이 역할에 맞는 옷을 입을 수 있도록 한 이 룩은 오직 패션만이 할 수 있는 일을 하면서 역사를 재창조했다. 이는 '농가에서 일하는 여자 (milkmaidism)' 신드롬을 일으켰다. 1953년 애쉴리와 남편

버나드는 핌리코에 있는 작은 작업실에서 실크스크린 프린팅 기법으로 손수 원단을 생산하면서 테이블 매트와 냅킨을 만들기 시작했다. 1968년 이들은 첫 매장을 열어 기본적인 애쉴리 드레스를 5파운드에 팔았다. 1970년대에 이르러 이 드레스는 여성미의 상징이 되었다.

○ Ettedgui, Fratini, Kenzo

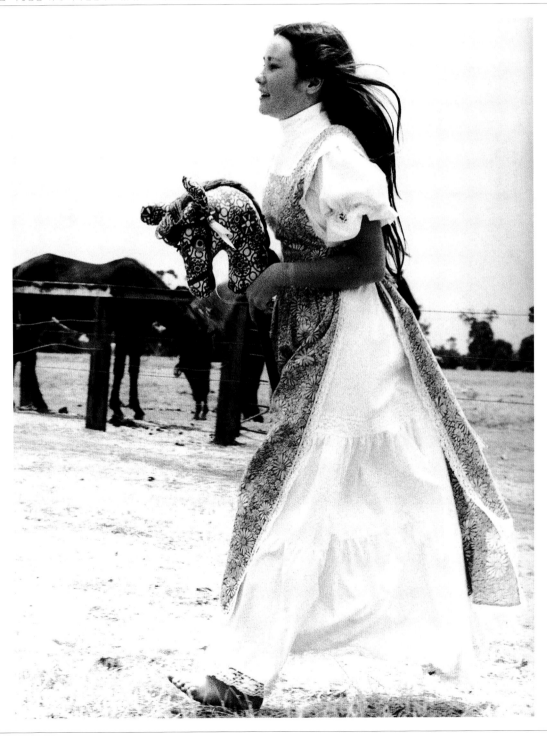

Laura Ashley. b Merthyr Tydfil (UK), 1926. **d** Coventry (UK), 1985. **Dress with pinafore.** c1970.

마크 오디베 Audibet, Marc 디자이너

여기 보이는 디자인은 전적으로 '신축성'에 관한 것이다. 이 옷에는 혹이며 단추, 심지어 지퍼도 없다. 이 작품은 솔기가 없는 비대칭적인 의상으로 모델의 보디라인에 따라 몸에 착 달라붙는 작품이다. 패션디자이너이자 산업디자이너이기도 했던 오디베는 신축성 있는 옷감을 연구하여 패션계에서 각광받았다. 엠마누엘 웅가로(Emanuel Ungaro)의 어

시스턴트로 일하면서, 그리고 후에 피에르 발망, 마담 그레, 니노 세루티에서 디자이너로 일하면서 그의 전문성은 늘어갔다. 마담 비오네(Mme Vionnet)와 클레어 맥카델(Claire McCardell)의 숭배자였던 오디베는 패션은 해부학과 같으며 혁신은 옷감에서 시작한다고 믿었다. 그는 1987년에 섬유와 원단 회사인 듀퐁의 텍스타일 고문이 되어 회사와 함께 듀퐁

의 '라이크라(Lycra)'로 만든, 단일적이면서 상호적인 신축성 있는 원단을 생산하여 시장에 내놓았다. 이는 1980년대 패션계의 가장 중요한 개발로 알려졌다.

○ Alaïa, Bruce, Godley, Grès, Ungaro, Zoran

Marc Audibet. b Boulogne-sur-Seine (FR), 1958. **Stretch column.** Photograph by Tyen, American 「Elle」, 1987.

리차드 아베돈 Avedon, Richard　　　사진작가

페넬로페 트리가 즐겁게 도약하여 공중에 뜬 모습을 포착한 이 사진은 리차드 아베돈이 찍었다. 이 이미지는 리차드 아베돈이 패션 사진계에서 일반적으로 통용되던 고정된 포즈의 전통을 깨고 새롭게 시도한, 움직임과 감정을 훌륭히 보여주는 사진이다. 그가 거리에서 느낄 수 있는 현실적 무드를 더 좋아했다는 것은 한 여성이 번화가를 걷다가 힐끗 쳐다보는 사진이나 그의 유명한 〈도비마와 코끼리〉에서 보이는 예기치 않은 모습에 나타난다. 움직이는 패션모델의 원리를 탐구했던 마틴 문카치의 영향을 받은 그는 오늘날 보아도 신선함이 느껴지는, 춤과 스윙댄스의 열광을 보여주는 사진들을 발표했다. 1945년 『하퍼스 바자(Harper's Bazaar)』지에 합류했던 아베돈은 1965년 『보그(Vogue)』지로 옮겨갔다. 아베돈은 결코 패션계를 떠나지 않았지만, 그의 예리한 정치적 신념과 하위문화에 대한 열정은 패션계뿐만 아니라 다른 분야에서도 그를 돋보이는 사진작가로 만들었다.

○ Brodovitch, Dovima, Moss, Parker, Tree, Ungaro

Richard Avedon. b New York (USA), 1923. **d** San Antonio, TX (USA), 2004. **Penelope Tree in Ungaro suit.** Paris studio, 1968.

데이비드 베일리 Bailey, David　　사진작가

1960년대 초의 얼굴을 대변한 진 슈림톤이 사진작가이자, 일러스트레이터, 무대의상 디자이너이자 작가로 패션계에서 40년이 넘도록 영향력을 행사한 세실 비통과 비밀스레 담소하고 있는 모습을 포착한 이 사진은 데이비드 베일리의 작품이다. 여기 보이는 사진에서처럼 그가 1960년도에 만나 4년간 사귄 진 슈림톤을 찍은 사진들은 사진작가와 모델간의 긴밀한 관계를 자세히 보여준다. 나쁜 남자로 알려졌던 베일리는 소수의 모델들하고만 일했는데, 그들과는 일에 관한 파트너십을 오랫동안 유지했다. 그가 패션 사진작가로 분류되기를 꺼려했던 것은 시간이 지나면서 정당화되었으며, 그 패션사진들은 현재 그 자체로 전설적인 초상화가 되었다. 모델이자 전 부인이던 마리 헬빈은 '베일리의 스타일에서 가장 정수는 그의 모델들이 그저 옷을 걸친 옷걸이로 취급되는 것과, 그의 사진들이 패션의 순간으로 전락하는 것에 대한 그의 반발이다. 그는 옷을 입은 '여성'의 사진을 찍었다'고 말했다.

○ Beaton, French, Horvat, Shrimpton, Twiggy

David Bailey. b London (UK), 1938. **Jean Shrimpton and Cecil Beaton.** British 『Vogue』, 1965.

크리스티아니 베일리 Bailly, Christiane 디자이너

크리스티아니 베일리는 1960년대 프레타 포르테 혁명의 일원으로, 은색 플라스틱이나 '담배 마는 얇은 종이' 같은 합성섬유를 실험하는 등 혁명적인 시도를 하였다. 그녀는 실루엣을 보다 더 유연하게 하기 위해 재킷의 겉과 안에 넣은 딱딱한 심을 제거했고, 1962년에는 검정색 시레 원단으로 몸에 꼭 맞는 옷을 만들기도 했다. 베일리는 1957년 발렌시아가, 샤넬, 그리고 디올의 모델로 패션계에 입문했다. 패션에 대한 지대한 관심으로 인해 그녀는 마침내 옷을 디자인하게 되었으며, 유명한 패션 하우스의 모델로 활동하면서 입은 옷들보다는 좀더 입기 편한 옷들을 만들기 시작했다. 그녀는 1961년 클로에에서 디자인을 시작하여 약 2년간 일한 후, 미셸 로지에와 일을 시작했다. 1962년 베일리는 엠마누엘 칸과 회사를 차렸는데, 당시 젊던 파코 라반이 그들의 보조로 일했다. 그들의 레이블인 엠마 크리스티는 혁명적인 디자인으로 격찬을 받았지만 상업적으로는 실패를 맛보았다. 그러나 프랑스 기성복 탄생에 있어 그들의 역할은 매우 중요했다.

○ Bousquet, Betsey Johnson, Khanh, Lenoir, Rabanne

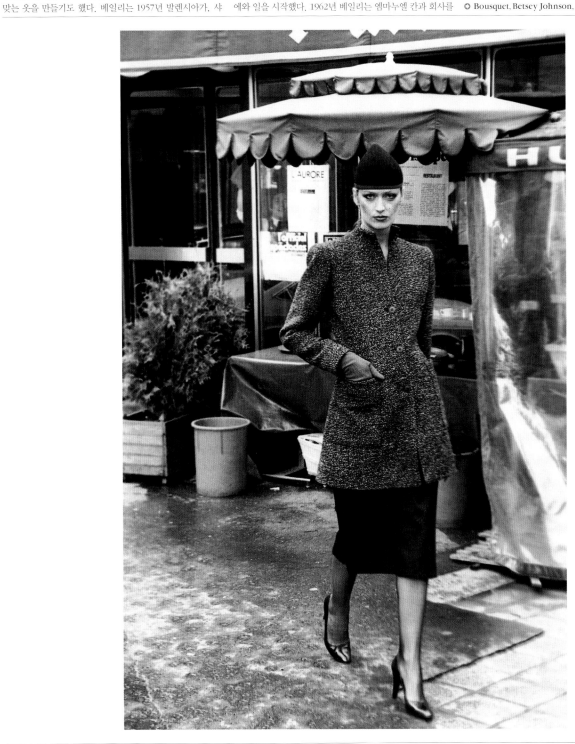

Christiane Bailly. b Lyons (FR), 1932. **Bouclé jacket and black wool skirt.** Photograph by Tim Jenkins, 「Women's Wear Daily」, 1979.

레옹 박스트 Bakst, Léon　　일러스트레이터, 디자이너

이 무대의상의 전반적인 인상은 클래식하면서 동양적이라는 점이다. 이 드레스의 디자인은 긴 기둥 모양이지만 패셔너블한 실루엣을 보여준다. 이는 딱딱한 선에 동양을 상기시키는 화려한 외부 장식을 사용하여 부드럽게 보이도록 했다. 레옹 박스트는 극장을 통해 패션사에 공헌했다. 그는 1909년 파리에서 발레 뤼스가 창단될 당시 세르게이 디아길레프와 협력

했다. 예술감독이던 박스트는 생생한 색감의 이국적인 무대의상을 디자인했는데, 그의 디자인이 센세이션을 불러일으킨 것은 1910년 파리에서 「세헤라자데(Schéhérazade)」가 공연될 때였다. 동양적인 미가 오트 쿠튀르에 성공적으로 소개된 것은 폴 푸아레에 의해서였지만, 나아가 원동력이 된 것은 박스트의 감각적인 무대의상이었다. 그의 무대의상은 많은 파

리 패션 하우스에 엄청난 영향을 미쳐서 1912년부터 1915년까지 워스나 파퀸에서 그의 디자인을 빌려 쓰기도 했다. 박스트는 에르테처럼 디자이너이자 일러스트레이터로 활동했다.

○ Barbier, Brunelleschi, Dœuillet, Erté, Iribe, Poiret

Léon Bakst. b St Petersburg (RUS), 1866. **d** Paris (FR), 1924. **Design for Paquin.** Illustration, 1912.

크리스토발 발렌시아가 Balenciaga, Cristóbal 디자이너

한 모델이 겹겹이 층을 이룬 종 모양의 소매가 달린 어깨 망토와 이에 어울리는 드레스를 입고 있다. 이 옷들은 크리스토발 발렌시아가가 위대한 의상 디자이너로 거듭나게 된 아름다운 간결함을 보여준다. 그는 컷팅의 귀재였다. 그의 디자인이 항상 찬사를 받은 것은 아니지만, 마대자루 드레스, 벌룬 드레스, 기모노 소매 코트, 그리고 목선을 길게 보이게 디자인한 칼라는 발렌시아가의 패션 혁신을 보여준 몇 가지 예다. 발렌시아가는 '어느 여성이건 스스로 세련되지 않는 이상 자신을 세련되게 만들 수는 없다.'고 말했다. 그의 스페인적 소박함은 가벼운 여성미를 강조한 프랑스 디자이너들과 대조적이었으며, 그가 가장 선호한 옷감인 섬세하면서 힘이 있는 실크 가자는 조각적인 면에 대한 그의 본능을 충족시켰다. 1938년 정도부터 영향력을 발휘하기 시작한 발렌시아가의 현대적 시각은 '세련됨의 비밀은 제거에 있다는 법칙을 준수하는 데 있다'고 『하퍼스 바자』지에 잘 설명되어 있다. 1968년 패션계에 밀려들어온 천박함에 대한 싸움 끝에 발렌시아가는 '개 같은 인생이다.'라는 말을 남긴 채 떠났다.

○ Chow, Penn, Pertegaz, Rabanne, Snow, Thimister

Cristóbal Balenciaga. b Guetaria (SP), 1895. **d** Valencia (SP), 1972. **Dress and cape. Autumn/winter 1964.** Photograph by Kublin.

자코모 발라 Balla, Giacomo 디자이너

이 정장은 표면이 납작해 보이지만 흥미진진한 속도감을 나타내는 움직임과 선, 그리고 색으로 가득 차 있다. 재킷에 그려진 힘이 넘치는, 폭풍에 쓰러진 야자나무 잎같이 생긴 들쭉날쭉한 붓질은 빠른 속도감과 에너지의 전달을 표현하고 있다. 이를 통해 감상자는 이 의상이 실험정신이 가득한 자의 작품이라고 느끼게 된다. 동료 미래주의 예술가 세베리니나

보초니처럼 발라 역시 자신의 관심을 캔버스에서 환경으로 확장해야 한다는 것을 느꼈다. 또한 그는 드레스의 주제를 탐구하는 것을 자신의 미래주의 아이디어를 표현하는 수단으로 이용하였다. 남성복에 더 집중했던 그는 '중성적인 옷을 반대하는 성명'에서 현대성의 원리를 역설했는데, 이는 의사소통과 옷의 논리에 혼란을 가져오기 위해서였다. 그의 아이디어

는 비대칭, 부조화된 색상들, 그리고 전통과 관습에 반대되는 형상을 함께 나열하는 데 기초한다. 패션에 대한 인식에 근대 미술의 공업적 다이내믹함을 포함한 그는 '나는 과거를 지독히 거부한다'라고 말했다.

◑ Delaunay, Exter, Warhol

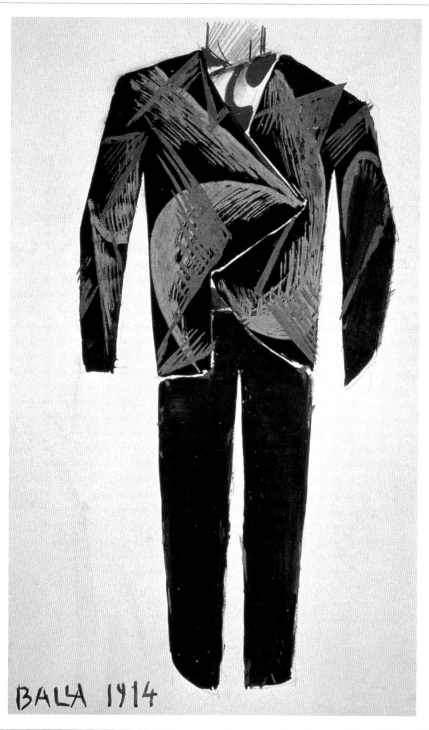

Giacomo Balla. **b** Turin (IT), 1871. **d** Rome (IT), 1958. **Sketch for men's suit, 1914.** Photograph by Giuseppe Schiavinotto, Rome.

칼 프란츠 발리 Bally, Carl Franz 구두 디자이너

여기 보이는 발리의 메리 제인 스타일의 구두 두 켤레는 패션의 지속성을 잘 나타내는 작품들로, 50년이라는 세월을 사이에 두고 디자인되었다. 레드 스웨이드에 금색 가죽 끈과 다이아몬드 버튼을 단 섬세한 메리 제인은 1990년대에는 시대에 맞도록 튼튼한 가죽으로 교체되어 만들어졌다. 칼 프란츠 발리가 클라이언트와 미팅하기 위해 파리에 갔을 때 그는 아내에게 줄 선물을 고르던 중 구두 한 켤레를 발견하고 사랑에 빠졌다. 무한한 영감을 주는 구두를 발견한 그는 남아 있던 같은 종류의 구두를 몽땅 사버렸고, 좋은 품질의 구두를 대량 생산해야겠다는 결심을 하게 된다. 구두 사업에 대한 이러한 결심으로 프란츠는 실크 리본을 짜던 아버지의 가업을 물려받은 후 구두을 만들 때 사용하는 고무테이프를 만드는 회사까지 합병하며 사업을 확장한다. '파파 발리'는 아내를 위해 계속해서 구두를 샀고 이후에는 공장에서 자신의 컬렉션을 제조하기 시작했다. 클래식한 발리 스타일은 1920년대에 스위스에서 만든 발리의 품질이 알려지면서 커가는 기성 구두 시장에서 중요한 입지를 다지게 되었다.

O Chéruit, Steiger, Vivier

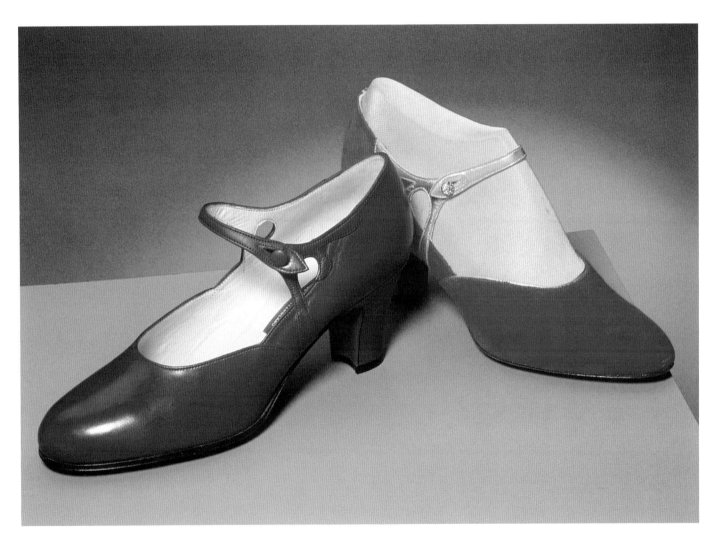

Carl Franz Bally. b Schönenwerd (SW), 1821. **d** Schönenwerd (SW), 1898. **Scarlet evening shoe, 1930, and brown leather reinterpretation, 1998.**

피에르 발망 Balmain, Pierre 디자이너

마드모아젤 로르 드 노아이유가 피에르 발망이 디자인한 얇은 명주 망사 스커트로 된 그녀의 데뷔탕트 드레스를 입고 있다. 『보그』지에서 발망의 특기라고 한 이 '극적인 스커트'와 같은 디자인의 스커트에는 종종 나뭇잎, 체리, 혹은 소용돌이 문양이 수놓아져 있었다. 건축을 공부했던 발망은 건축과 패션은 모두 세상을 아름답게 만들기 위해 존재하는 것이라 믿었고, 여성복은 '움직임의 구조물'이어야 한다고 했다. 1931년 그는 몰리뉴의 주니어 디자이너로 발탁됐다. 또한 로베르 피게에게 스케치를 팔았던 그는 이후 루시앙 르롱에서 일했고, 크리스찬 디올이 여기에 합류하여 4년간 함께 일했다. 발망과 디올은 함께 동업을 할 뻔 했으나 1945년 발망은 자신의 패션하우스를 열었다. 디올이 1947년 발표했던 뉴 룩처럼, 발망의 풀-스커트 실루엣은 새로운 전후 사치품 중 하나였다. 그는 드레스를 항상 정성스럽게 만들었으며, 대표적인 디자인 디테일로는 어깨에 늘어뜨린 주름이나 나비매듭, 모피 두건, 머프, 또는 가장자리 장식 등이 있다.

○ Cavanagh, Colonna, Dior, Lelong, Molyneux, Piguet

30

Pierre Balmain. b St-Jean-de-Maurienne (FR), 1914. **d** Paris (FR), 1982. **Mlle Laure de Noailles.** Photograph by Cecil Beaton, American 『Vogue』, 1945.

웨이 반디 Bandy, Way

메이크업 아티스트

극히 몇 가지 제품만을 사용하여 완성한 모델 지아의 가볍고 투명한 화장에서 웨이 반디의 완벽한 작업 솜씨를 엿볼 수 있다. 액체 화장품을 주로 사용하는 반디는 여러 가지 색을 집에서 섞어 만든 후에 일본식 바구니 두 군데에 담아 묶어둔다. 그는 재료를 혼합하는 데 있어 상상력이 풍부했고, 파운데이션과 얼굴의 모공을 조여 주는 안약을 섞어서 그가 추구하는 완벽함을 구현했다. 혼합은 그의 일에 있어 아주 중요한 부분이었는데, 반디는 자신의 정화기술에 빗대어 강아지를 스머지(얼룩이란 뜻)라 불렀다. 그는 언제나 베이스와 파우더를 눈에 띄지 않게 발라 완벽하게 화장을 한 후에 패션사진 촬영장에 나타났다. 반디는 친구 할스턴이 열었던 할로윈 파티 때 전통적 가부키식 화장을 완벽하게 하고 나타나 자신의 재능을 확실히 보여줬다. 그의 한 친구는 '그는 아름다움을 사랑했고, 작은 화장품 병에서는 가벼움이나 이상한 형상의 완벽함이 뿜어져 나왔다.'고 회상했다.

○ Halston, Saint Laurent, Uemura

Way Bandy. b Birmingham, AL (USA), c1941. **d** (USA), 1986. **Gia.** Photograph by Arthur Elgort, 1978.

31

트래비스 밴톤 Banton, Travis 디자이너

마를렌 디트리히가 영화 '상하이 익스프레스'(1932)에서 입은 의상은 트래비스 밴톤이 디자인한 것이다. 밴톤은 그녀에게 깃털과 크리스털 구슬로 베일을 만든 의상을 입혀 검은 백조로 변신시켰다. 그녀가 든 핸드백과 장갑은 에르메스에서 특별 제작했고, 모자는 존 P. 존의 작품이었다. 밴톤은 파리에 자주 가곤 했는데, 한번은 스키아파렐리가 예약해둔 뷰글 비즈와 생선비늘 모양의 장식용 금속조각을 그가 재고 전량 사버렸다. 이를 보상하기 위해 밴톤은 그 시즌에 필요한 양보다 더 많은 트림장식을 그녀에게 보내기도 했다. 밴톤은 뉴욕의 쿠튀르에서 활동했으나 그의 명성이 알려진 것은 1925년 파리에서 파라마운트사의 영화 '드레스메이커'에서 의상을 담당한 후였고, 이후 그는 파라마운트사의 수석 디자이너가 되었다. 그는 디트리히, 메이 웨스트, 클로데트 콜베르, 그리고 캐롤 롬바드를 위해 의상을 제작했으며, 그의 스타일 중 잘 알려진 하나를 꼽자면 여성에게 남자 옷을 입힌 것이었다. 그는 무대의상 디자인과 병행하여 패션 사업을 성공적으로 이끌어갔다.

○ Carnegie, Hermès, John, Schiaparelli, Trigère

32

Travis Banton. b Waco, TX (USA), 1894. **d** Los Angeles, CA (USA), 1958. **Marlene Dietrich.** Still from 'Shanghai Express'. 1932.

죠르주 바르비에 Barbier, George　　　일러스트레이터

이 패션 일러스트는 폴 푸아레의 모델 2명이 그의 패션하우스의 한 세트장에 서 있는 모습을 보여준다. 오른쪽 모델이 걸치고 있는 이브닝코트는 어깨에서부터 양 옆으로 길게 늘어 뜨려져 거대한 날개 형상을 이루는데, 디자인이 굉장히 복잡한 이 코트는 정형화된 나무 모양을 표현한 것이다. 이와 비슷한 디자인의 폴 푸아레 코트인 '바티크(Battick)'는 에드

워드 스타이켄이 촬영했으며, 『아트와 데코레이션』의 1911년 4월 호에 실렸다. 코트와 더불어 높은 허리라인이 강조되어 18세기말 프랑스에서 유행한 '디렉투아르(Directoire)' 라인을 상기시키는 이국적인 드레스와 함께 쓰도록 주문된 머리장식은 진주로 가장자리를 장식하고 백로깃털장식을 얹은 터번이었다. 바르비에는 푸아레의 간결하고 클래식한 라

인을 대담한 색상과 동양적 스타일의 디자인적 요소들과 합쳐 표현했다. 바르비에는 폴 이리브, 조르주 르파프와 더불어 푸아레가 패션디자인의 일러스트를 부탁한 위대한 패션작가 중 한 명이었다.

○ Bakst, Drian, Iribe, Lepape, Poiret, Steichen

George Barbier. b Nantes (FR), 1882. d Nantes (FR), 1932. **Exotic coat and dress.** Cover of 『Les Modes』 April 1912.

지안 파올로 바르비에리 Barbieri, Gian Paolo 사진작가

화려한 메이크업을 한 여성이 정육점 상인 유니폼을 입은 채 서 있다. 이는 이 인물의 직업을 보여주는 것일 수도 있지만 실제로는 인부들이 입는 옷을 패러디하여 만든 그물망 조끼 광고다. 이 사진은 지안 파올로 바르비에리의 작품에서 잘 나타나는 전형적인 드라마틱함을 보여주는 좋은 예다. 1997년 그는 비비안 웨스트우드의 첫 번째 캠페인을 총괄했는데, 이 캠페인은 16세기 화가 홀바인의 작품에서 영감을 얻어 제작되었다. 바르비에리에게 이 일은 패션일보다 더 많은 의미가 있었다. 이는 영화적 장면을 연출하는 것으로, 그는 비율, 아주 작은 사소한 부분에 대한 완벽한 추구, 그리고 한 순간을 포착하려는 욕구에 자신의 모든 열정을 쏟아 부었다. 바르비에리는 1965년 이탈리아 『보그』지의 커버 사진을 처음으로 찍었다. 그가 여러 잡지에 찍은 사진은 발렌티노, 아르마니, 베르사체, 그리고 이브 생 로랑 등의 광고 사진을 찍는 기회를 마련해주었다. 1978년 독일 잡지 『슈테른(Stern)』은 그를 그 시대의 가장 영향력 있는 이미지메이커 14명 중 한 명으로 선정했다.

○ Bourdin, Valentino, Westwood

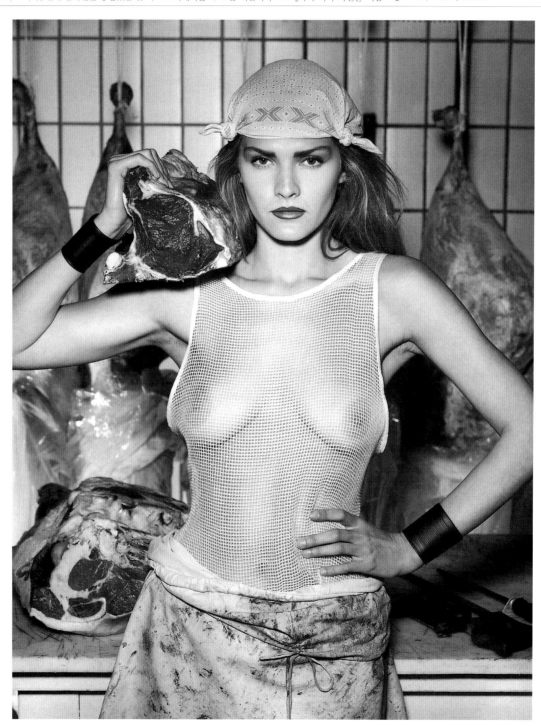

Gian Paolo Barbieri. b Milan (IT), 1938. **Meat Market.** 1985.

브리짓 바르도 Bardot, Brigitte 아이콘

배우 브리짓 바르도가 나무 아래에 앉아 침울한 표정으로 담배를 피우고 있다. 꾸밈없는 헤어스타일에 자연스러운 모습은 도덕성이 없는 프랑스적 관능성을 요약하여 보여준다. 영국 『보그』지는 그녀를 '감각적인 아이돌, 섹시함과 아기 같은 모습이 강하게 혼합된, 뿌루퉁한 어린아이 표정 아래로 보이는 풍만한 우유 빛 가슴을 가진 여자.'라고 했다. 그녀는 간단히 비비(BB, 프랑스인들은 이를 아기라는 뜻의 '베베'라고 발음했다)라고 불렸고, '섹스 키튼'이란 말이 그녀를 비유하기 위해 만들어졌다. 그녀가 입은 통 좁은 바지와 몸에 꼭 맞는 검정 스웨터는 무관심한 비트 스타일을 잘 보여준다. 또한 그녀는 굽 낮은 발레 펌프스를 유행시켰고 영화 '그리고… 신은 여성을 창조했다'(1956)에서 양말을 신지 않는 것을 유행으로 만들었다. 영화 '위대한 전략'(1955)에서는 주름과 곱슬머리, 페티코트와 귀여움을, 영화 '비바 마리아'(1965)에서는 에드워디언 드레스를 유행시켰다. 잔느 모로는 바르도야말로 현대의 진정한 혁명적 성격을 지닌 여성이라고 했다.

○ Bouquin, Esterel, Féraud, Frizon, Heim

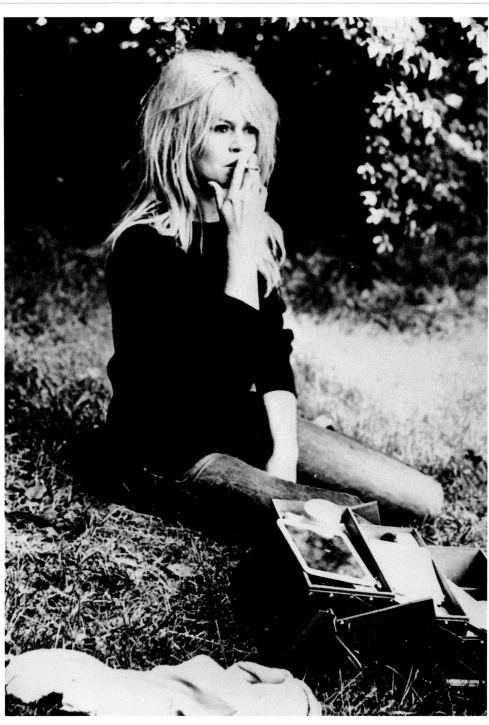

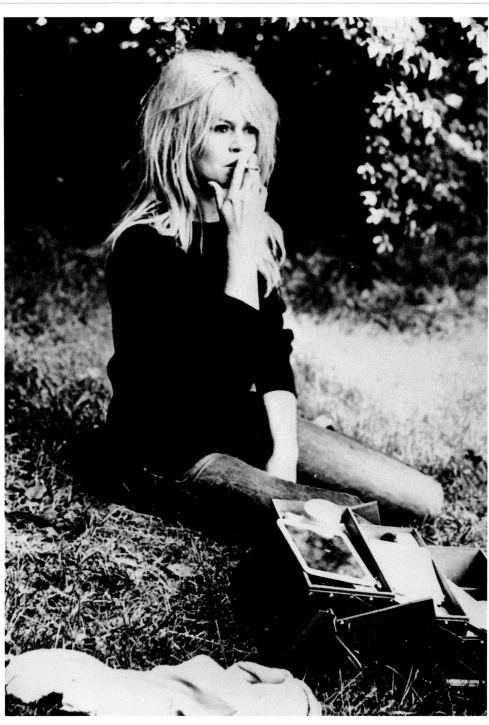

Brigitte Bardot. b Paris (FR), 1934. **Brigitte Bardot.** Photograph shot during the filming of 'La Vie Privée'. 1961.

셔리던 바넷 Barnett, Sheridan 디자이너

어느 멋진 신부가 할리 데이비슨 오토바이를 타고 교회로 향하고 있다. 그녀가 입은 결혼예복은 셔리던 바넷이 디자인했다. 바넷은 1970년대를 간결하고 자연스러운 패션으로 장식한 디자이너다. 신부가 입은 크림색 재킷과 스커트는 재킷에 달린 퍼스펙스(투명 아크릴 유리) 단추와 손수건을 꽂을 호주머니를 제외하고는 어떤 세부디자인도 없다. 바넷은 옷을 만들 때 건축물을 만들 듯 기능과 선의 깔끔함을 강조했는데, 당시 주변의 다른 디자이너들은 자수, 프린트, 아플리케 등 옷의 공간이 허락하는 한 무엇이든 추가하던 때였다. 그 당시 기능적인 면은 주로 남성복에 많이 적용하던 요소였기 때문에, 바넷은 이를 중요한 주제로 자주 이용했다. 망사로 장식된 모자를 쓴 신부는 검정 푸쉬캣 리본타이를 매고 스타킹에 웨지 샌들을 신고 있지만, 클래식한 더블 블레이져를 본떠 만든 재킷으로 인해 깔끔하고 남성적인 느낌이 나온다.

○ Albini, Bates, Wainwright

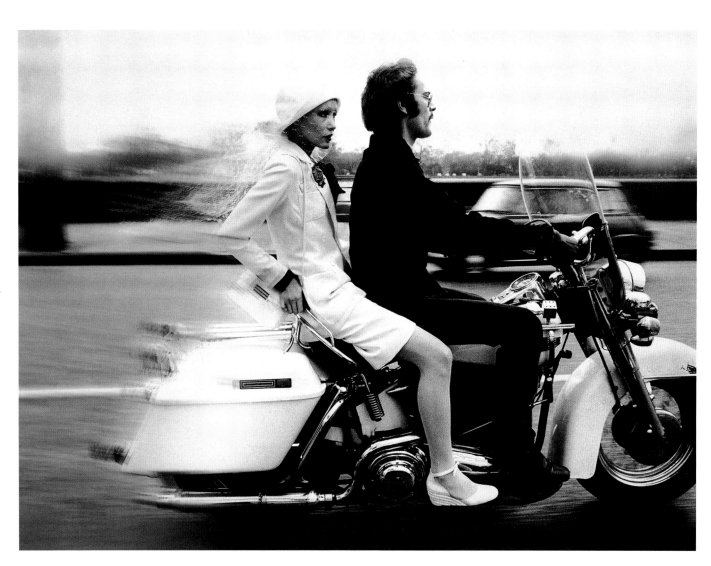

Sheridan Barnett. b Bradford (UK), 1951. **Cream blazer and skirt.** Photograph by Peter Knapp, British 『Vogue』, 1971.

파비엔 바론 Baron, Fabien 크리에이티브 디렉터

현대적 디자인에 새로운 기준을 부여한 파비엔 바론의 깔끔하고 단정한 레이아웃은 얽혀 있는 그래픽들이 넓은 공간 안에서 화려하게 떠 있는 것을 허용하는데, 이는 알렉세이 브로도비치의 작품의 힘을 상기시킨다. 그래픽 디자이너 아버지를 둔 바론은 1982년 『뉴욕 우먼』에서 일을 시작했고 곧 이탈리아 『보그』로 이직했다. 그의 첫 작업이던 1988년 9월호는

현재 수집가의 수집용으로 알려져 있다. 그는 『인터뷰』지에서 18개월간 일한 후 브로도비치의 옛 직장인 『하퍼스 바자』의 크리에이티브 디렉터로 발탁됐는데, 그는 이 잡지를 '일하기에 남아 있는 유일한 잡지'라고 했다. 많은 분야에 영향을 끼친 바론은 '디자인은 더 이상 나에게 속한 것이 아니다.'라고 말하곤 했다. 그는 마돈나의 '에로티카' 비디오 영상작업

을 감독했고, 금속 표지로 된 그녀의 책 『섹스』를 디자인했다. 캘빈 클라인의 남녀공용 향수인 CK One에 사용된 반투명한 우유빛 보드카 병 모양 역시 그의 디자인이다. 클라인은 '우리는 같은 생각을 하고 있지만 파비엔은 탐미주의 예술에 대한 나의 이해력보다 훨씬 앞서간다.'고 회상했다.

◉ Brodovitch, C. Klein, Madonna

Fabien Baron. b Antony (FR), 1959. **Collage of spreads.** From Harper's Bazaar, Interview and Italian 『Vogue』. 1998.

슬림 바렛 Barrett, Slim

보석 디자이너

슬림 바렛이 디자인한 사슬로 연결되어 몸을 감싸는 의상은 장신구가 옷으로 탈바꿈한 것으로, 이는 커튼처럼 늘어진 목걸이도 되고 후드도 될 수 있다. 피에르 가르댕과 파코 라반도 이 디자인을 사용했는데 그들은 드레스를 패션과 장신구의 혼합물로 만들었다. 그에 반해 여기서 바렛은 같은 맥락의 것을 장신구 디자이너의 관점에서 해석하여 표현했다. 가끔

씩 중세풍의 디자인을 활용한 그는 뜨개질을 할 수 있을 정도로 얇은 은색 철사를 개발하여 칼 라거펠드를 도왔고, 1990년대에는 티아라를 신부들 사이에서 특히 인기 있는 상품으로 만드는 데 공헌했다. 그는 패션 장신구의 범위를 넓히려는 지속적인 탐구 끝에 샤넬, 베르사체, 몬타나, 웅가로 등 패션 디자이너들과 협력하여 뜨개질로 만든 갑옷, 조끼, 그리고 모

자를 만들어냈다. 이것들은 바렛의 작품 세계를 소개하는 전달 수단으로 사용됐다.

○ Lagerfeld, Morris, Rabanne

Slim Barrett. b Galway (IRE), 1960. **Chain mail torso in sterling silver.** Photograph by Philip Newton, British 『Elle』, 1990.

장 바르테 Barthet, Jean

모자 디자이너

1955년 카페의 한 장면에서 두 여성이 장 바르테가 만든 여성스러운 모자를 쓰고 있다. 이 모자는 맞춤정장에 장갑과 진주를 착용했을 때 함께 쓰면 요염하면서도 격식 있는 장식물로, 그 시대에 꼭 알맞은 조합이라 볼 수 있다. 깔끔한 선과 구조를 강조했던 프랑스의 위대한 모자 디자이너이던 캐롤린 르부처럼 그도 전통적인 방법으로 모자를 디자인했다. 이에 더해 그는 자신만의 상상력이 엿보이는 장식을 가미했는데, 그 예로 절제된 디자인의 벨벳 리본과 나비 매듭이 있다. 첫 컬렉션을 1949년에 발표하면서 파리에서 가장 성공한 모자 디자이너로 명성을 떨친 바르테는 당시 소피아 로렌과 카트린 드뇌브 등의 배우들을 위해 모자를 디자인했다. 그가 파리의상협회(Chambre Syndicale de la Couture Parisienne)의 멤버가 된 것을 보면 그가 어느 정도로 성공했는지 가늠할 수 있으며, 그는 오랫동안 클로드 몬타나, 소니아 리키엘, 엠마누엘 웅가로, 그리고 칼 라거펠트 등 여러 패션디자이너들과 함께 일했다.

○ Deneuve, Hirata, Reboux

Jean Barthet. b The Pyrénées (FR), 1930. **d** 2000. '**Café Hats**'. 「*La Donna*」, 1955.

존 바틀렛 Bartlett, John 디자이너

사진에 보이는 남성은 셔츠 목 부분이 열려 있어 가슴이 보이며, 1950년대 스타일을 따라 바지 밖으로 셔츠를 빼서 입었다. 존 바틀렛의 미학은 편안함이다. 그는 옷을 그림처럼 생각했고, 호소력 있는 주제와 줄거리를 보여주는 그의 패션쇼는 종종 스타일이 있는 에세이가 되기도 했다. 패션에 대해 민주적인 자세를 가진 레이블로 역사적으로 잘 알려진 윌리

스미스에서 일을 배운 바틀렛은 자연스럽게 스포츠웨어에 관심을 갖게 되었다. 그는 자신의 남성복 컬렉션을 1992년부터 시작했고, 5년 후에 여성복도 만들기 시작했다. 그는 『피플 (People)』지에 '나의 미션은 남자들과 마찬가지로 여성들을 섹시하게 보이게 하는 것이다.'고 말했다. 그는 섹시함과 관련해서 티에리 머글러의 미국판이라 불렀으며, 바틀렛은 여

기에 패션의 화려한 문체에 대한 그의 독특한 스타일을 가미했다. 이는 그가 1998년 자신의 남성복 컬렉션을 소개할 때 사용한 문장에서 잘 나타난다. '오토 파스빈더가 감독한 '포레스트 검프'가 있는 세상을 한번 상상해보세요….'

○ Matsushima, Mugler, Presley, W. Smith

40

John Bartlett. b Cincinnati, OH (USA), 1963. **White open-neck shirt.** Photograph by Enrique Badulescu, 『Arena』, 1997.

릴리안 바스만 Bassman, Lillian 사진작가

『하퍼스 바자』에 실린 이 사진을 보고 바스만이 '나는 거의 항상 길고 우아한 목에 초점을 맞춘다.'고 말했다. 그림자가 드리운 그녀의 감성적인 사진은 감미로움과 친밀함으로 잘 알려져 있다. '여성들은 남자 사진작가와 작업할 때처럼 나를 유혹하지 않아도 됐고, 모델과 나 사이에는 일종의 정신적인 안정감이 생성되었죠.' 그녀의 이미지는 창조적인 프린트 기법

의 산물이었다. 부분부분을 표백하는 방식을 도입해 마치 목탄 드로잉을 보는 듯한 느낌을 주는 이러한 표현법은 그녀가 알렉세이 브로도비치의 제자가 되기 전에 패션 일러스트레이터로 활동했던 때를 상기시킨다. 바스만의 작품은 피사체보다는 분위기를 더 연상하게 만드는데 언제나 이해하기 쉬운 것은 아니었다. 『하퍼스 바자』의 전 에디터였던 카멜 스노우

는 속이 내비치는 옷감으로 만든 피게의 드레스를 바스만이 나비 날개처럼 사진을 찍어 화를 낸 적이 있었다. 그때 스노우가 던졌던 '당신은 단추와 나비 매듭을 찍으러 온 것이지 예술을 하러 온 것이 아닙니다.'라는 말은 패션 사진의 목적에 대한 논쟁에 획을 그었다.

◐ Brodovitch, Parker, Piguet, Snow

Lillian Bassman. b New York (USA), 1917. **Barbara Mullen.** 『Harper's Bazaar』, c1950.

존 베이츠 Bates, John

디자이너

존 베이츠가 자신의 1979년 컬렉션에 선보였던 드라마틱한 의상 두 벌과 함께 포즈를 취하고 있다. 실크로 상체가 보이도록 허리 선부터 재단하여 잘라 만든 이 두 벌의 카리스마 넘치는 의상은 1930~1940년대의 형태를 바탕으로 만들었다. 몸의 중간부분이 보이도록 기하학적인 모양으로 디자인한 검정드레스는 카르멘 미란다의 트레이드마크를 현대적으로 해

석한 것으로, 이는 베이츠가 1965년에 위와 아래 부분이 투명한 망사로 연결된 '비키니 드레스'에서 이미 사용했다. 사각형 모양으로 강조된 어깨는 엉덩이 부분을 작아보이게 하고 가느다란 끈만이 유일한 조임 장식으로 사용됐다. 두 의상을 완성하는 장식적인 칵테일 모자는 굉장히 세련된 1930년대의 모습을 보여준다. 1960년대에 베이츠는 '세상에서 가장

작은 드레스'를 만들었고, 텔레비전 시리즈 '어벤져스'의 검정 가죽 의상을 디자인했다. 그가 디자인한 다양한 이브닝드레스는 대부분 1970년대의 민족학에서 영감을 받았고 굉장히 정교하며 세련된 젊음이 돋보였다.

○ Albini, Barnett, Burrows, N. Miller, Wainwright

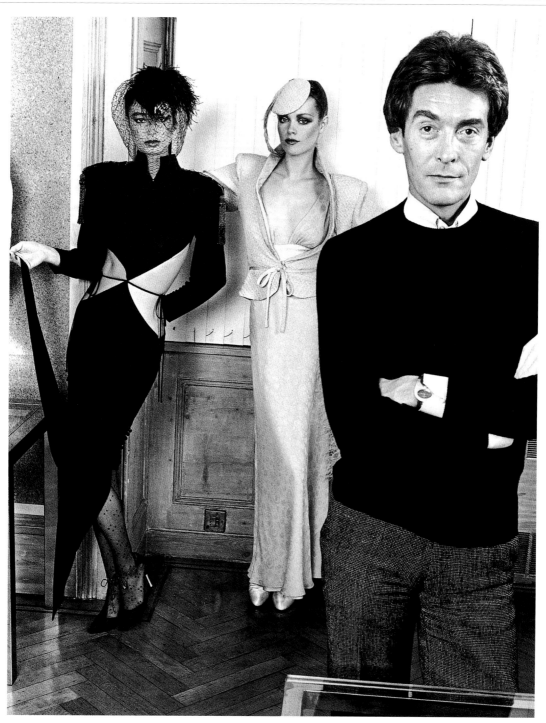

John Bates. b Ponteland (UK), 1938. **John Bates with models. Spring/summer 1979.** Photograph by Chris Moore.

비틀즈 The Beatles

아이콘

비틀즈는 전 세계에 '젊은이들의 반란'이란 패션을 유행시킨 것으로 잘 알려져 있다. 1962년 독일을 투어 중일 때 스튜어트 서트클리프의 여자친구이자 사진작가였던 아스트리드 키르허가 자신의 머리형인 비트족 스타일의 말괄량이 커트 모양과 비슷한 '몹탑(moptop)' 헤어스타일로 그룹의 공동 이미지를 구축해주었다. 그 이듬해 비틀즈의 매니저였던 브라이

언 엡스타인은 소호에 있는 양복제작자인 더기 밀링스에게 연락했다. 그 당시 밀링스는 '둥근 칼라' 모양을 실험했고, 그 스케치 중 하나를 브라이언에게 보여주면서 일이 시작됐다. 밀링스는 '내가 전적으로 그 디자인을 만들었다고는 할 수 없어요. 난 그저 이를 제안했을 뿐이었죠.'라며 회상했다. 사실 칼라가 없는 하이넥(high-neck)에 가장자리를 검정색으로

마무리하여 장식한 단정한 회색 재킷은 피에르 가르뎅에게서 영감을 받은 것이었다. 이는 비틀즈의 트레이드마크가 되었는데, 비틀즈는 이를 넥타이와 앞이 뾰족한 첼시 부츠와 함께 착용했다. 그 다음해 비틀즈는 미국에 상륙했고 그들의 여자친구들은 미니스커트를 미국에 소개했다.

○ Cardin, Leonard, McCartney, Sassoon, Vivier

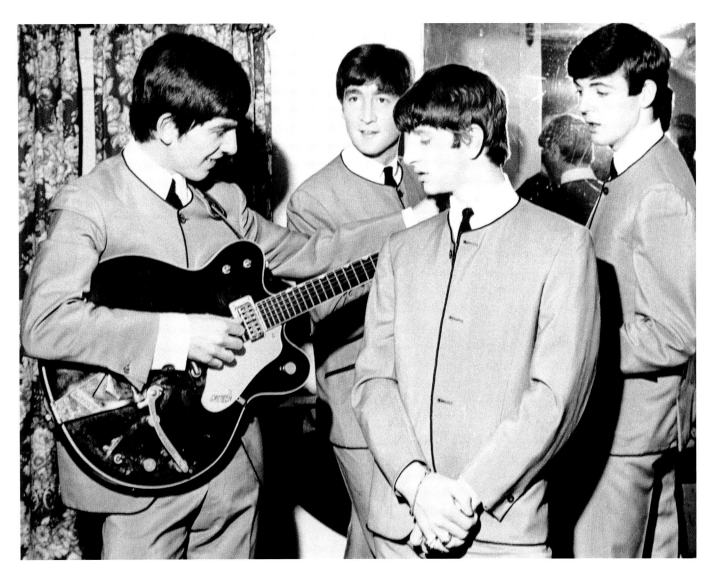

The Beatles. John Lennon. b Liverpool (UK), 1940. **d** New York (USA), 1980; **Ringo Starr (Richard Starkey). b** Liverpool (UK), 1940;
Paul McCartney. b Liverpool (UK), 1942; **George Harrison. b** Liverpool (UK), 1943. **d** Los Angeles (USA), 2001. **The Beatles, 1963.**

세실 비통 경 Beaton, Sir Cecil 사진작가

화려한 신고전주의 인테리어로 된 공간에 모델 여덟 명이 찰스 제임스의 파티 드레스를 입고 있는 광경은 세실 비통 경이 1948년 미국 『보그』지를 위해 찍은 것이다. 그의 우아한 장대함은 여성스러운 로맨틱함과 최신식 재단으로 패션에 혁명을 불러일으킨 디올의 '뉴 룩'의 정신을 잘 반영했다. 디올은 제임스가 자신의 새 의상에 영감을 주었다고 했는데, 비통과 제임스는 매우 절친한 친구사이였다. 사진작가, 일러스트레이터, 디자이너, 작가, 일기작가, 그리고 심미주의자였던 비통은 1920년대부터 죽을 때까지 패션과 최신 유행의 미묘한 차이를 포착했다. 1928년 비통은 『보그』지와 긴 인연을 시작했다. 시대정신을 항상 감안했던 그는 이를 적절히 전개하면서 1960년대에 롤링 스톤즈, 페넬로페 트리, 그리고 트위기의 사진을 찍었다. 그는 그들만큼 스윙 런던의 일부였다. 그가 사망한 후 한 친구는 '패션은 그에게 코카인 같은 것이었다. 그는 패션을 현실로 만들어냈다. 그는 패션에서 영원함을 찾았다.'고 말했다.

○ Campbell-Walters, Coward, Ferre, Garbo, C. James

Sir Cecil Beaton. b London (UK), 1904. d Broadchalke (UK), 1980. Dresses by Charles James, 1948.

44

제프리 빈 Beene, Geoffrey 디자이너

1975년 제프리 빈이 자신이 디자인한 의상과 함께 사진에 포착되었다. 그가 디자인한 아이보리 셔츠는 목에 달라붙어 있고 주름 잡힌 바지는 '너무 넓지도 좁지도' 않으며, 어깨에 걸친 완벽한 코트는 '베이지색 면 트렌치코트'였다. 부드럽게 감싸 안은 옷감과 기능성을 줄인 그의 의상은 간결한 우아함을 요약하여 보여줬다. 가끔 그의 드레스는 쿠튀르의 미국판으로 간주되기도 했지만, 빈은 궁극적으로 편안함에 중점을 둔 스포츠웨어 디자이너였다. 편안함은 1963년 그가 자신의 레이블을 시작한 그 때부터 가장 중요한 것이었다. 그의 첫 컬렉션은 활동적인 여성을 위한 편안한 의상이었다. 비오네의 간결함에 기발함을 가미한 그의 의상은 면 피케와 스웨트 셔츠에 사용하는 보들보들한 직물인 플리스 등 화려하지 않은 옷감이 주가 되었다. 빈은 조끼와 화려한 넥타이를 포함해 남성복에서 자유롭게 변형된 요소를 컬렉션에 선보였고, 누빔, 오비 벨트, 그리고 의상의 레이어링을 통해 동서양적인 요소를 혼합하여 사용한 점을 엿볼 수 있다.

○ Blass, Miyake, Mizrahi, Vionnet

Geoffrey Beene. b Haynesville, LA (USA), 1927. **d** New York (USA), 2004. **Geoffrey Beene with model wearing stone mac and silk trousers.** Photograph by Deborah Turbeville, American 『Vogue』, 1975.

루치아노, 줄리아나, 질베르토, 카를로 베네통
Benetton, Luciano, Giuliana, Gilberto and Carlo

소매업자

패션 광고라고 보기에는 특이하게도 의상이 잘 보이지 않는데다가 의상이 사진의 중심에 있지 않다. 인종이 다른 두 사람의 손목에 수갑이 채워져 있지만 누가 누구를 채운 건지, 왜 그런 건지 명확히 알 수가 없다. 사진작가이자 전 예술 감독인 올리비에로 토스카니는 '나는 베네통으로부터 옷을 팔기 위해 사진을 찍어야 한다는 요구를 받은 적이 없다. 소통은 상품 자체에 있다.'고 말했다. 이러한 광고는 패션을 판매함에 있어 일종의 인습타파적 방법이었다. 1980년대 초에 소개된 베네통의 광고는 다국적 젊은이들이 웃고 있는 모습에 '유나이티드 컬러스 오브 베네통(United Colors of Benetton)'이라는 선전 문구를 선보였는데, 이는 전 세계에 뻗어 있는 지점의 고객들과 갖가지 색상의 니트와 옷 모두를 빗대어 표현한 것이다. 가족이 운영하는 이 회사의 창업자인 루치아노 베네통은 이러한 1990년대 이미지들이 회사의 디자인 철학에 반한다고 인정했는데, 그 이유는 '우리 회사의 옷들은 극단적이거나 물의를 일으킬 만한 것이 전혀 아니기 때문이다.'고 말했다.

○ Fiorucci, Fischer, Strauss

46

Benetton. Luciano. b Treviso (IT), 1935; Giuliana. b Treviso (IT), 1937; Gilberto. b Treviso (IT), 1941; Carlo. b Treviso (IT), 1943. Handcuffed. Photograph by Oliviero Toscani, 1985.

베니토 Benito

일러스트레이터

아르 데코 시대 패션 일러스트의 거장 중 하나인 베니토는 굉장히 화려한 드레스를 입은, 1920년대를 대변하는 조각상 같은 여인들을 간결하고 유연한 붓 놀림으로 표현했다. 가장 눈에 띄는 특징은 실루엣의 우아함을 강조하기 위해 그림 속 인물들을 극도로 길게 늘려 그렸다는 점이다. 그의 스타일은 16세기 매너리즘 작가의 그림을 상기시키며, 피카소 같은 입체주의 그림이나 브랑쿠시, 모딜리아니의 조각과 비슷했다. 베니토는 독창적인 삽화 스케치로도 잘 알려졌다. 그는 패션과 인테리어의 가까운 관계를 완벽하게 표현했으며 디자인, 컬러, 그리고 선의 아르 데코 스타일을 조화롭게 잘 보여줬다. 스페인 태생인 베니토는 19세에 파리로 건너가 패션 아티스트로 자신의 입지를 굳혔으며, 르파프와 더불어 『보그』지에 실린 그의 일러스트들은 재즈 시대의 상류사회 모습을 보여주었다.

○ Bouché, Lepape, Patou, Poiret

Benito (Eduardo García Benito). b Valladolid (SP), 1892. **d** Paris (FR), 1953. **Afternoon dress by Paul Poiret.** Drawing from 『La Gazette du Bon Ton』, 1922.

크리스티앙 베라르 Bérard, Christian　　일러스트레이터

이 일러스트의 문구에 표현된 것처럼 베라르가 풍부한 색감을 사용하여 그린 이 수채화에는 길게 늘어뜨려진 붉은 루비색 벨벳 드레스를 입은 주인공이 중세풍의 체인을 히프선을 따라 감싸 착용하고 있다. 친한 친구인 콕토와 마찬가지로 베라르도 다양한 예술 분야의 달인이었으며, 그는 콕토의 연극 몇 편의 무대세트와 의상을 디자인하기도 했다. 1930년

대에 그는 자신의 예술적 재능을 원단 디자인과 패션일러스트에 나타내면서 스키아파렐리와 패션의 초현실주의를 연결짓는 역할을 했다. 그의 드로잉은 1935년에 처음으로 『보그』지에 실렸는데, 이때 반응이 너무 좋아 그는 죽을 때까지 『보그』지에서 일했다. 콕토처럼 베라르의 드로잉은 뭉뚝하면서 가늘고 긴 선에 선명한 색이 자유롭게 더해진 특징 때문에 보

는 즉시 그의 것임을 알 수 있다. 패션을 연극의 한 부분으로 바라보는 그의 시각을 통해 그는 강화된 그 풍부한 스타일을 『보그』지의 그래픽 작업에서 선보였고, 이는 낭만적 표현주의라 정의되었다.

○ Bouché, Cocteau, Creed, Dalí, Rochas, Schiaparelli

Christian Bérard. b Paris (FR), 1902. **d** Paris (FR), 1949. **Dress by Patou.** American 『Vogue』, 1938.

안토니오 베라르디 Berardi, Antonio 디자이너

카렌 엘슨이 별 모양이 수놓인 크레이프 미니 드레스를 입고 있다. 주름 장식이 있는 바이어스 컷 스커트는 오른쪽에서부터 끝부분까지 비대칭으로 늘어져 있다. 베라르디의 재단 기술과 장식적 세밀함은 존 갈리아노에게 비교되기도 했는데, 이는 그가 네 번째 시도 끝에 마침내 런던의 센트럴세인트 마틴스칼리지오브아트앤디자인에 입학할 때까지 3년간 갈리아노에게서 훈련을 받았기 때문이다. 베라르디가 이탈리아 태생인 점은 그가 전통 수공작업으로 만든 가죽과 수공으로 직접 뜬 레이스와 매듭에 대한 애정에서 잘 나타난다. 베라르디의 멋진 가죽 의상은 자수로 장식되었고 컷워크로 구멍을 냈는데, 이 특별한 기술은 심플함이 각광을 받던 때에 다시 투입된 것이다. 공기처럼 가벼운 속옷 같은 그의 스타일은 천해 보이는 것보다는 요염함을 강조했다. 그는 자신의 스타일을 '관능적이고, 섹시하며, 생각을 하게 하고, 본질적으로 여성적이다.'라고 설명했다.

○ Chalayan, McDean, Pearl

Antonio Berardi. b Grantham (UK), 1968. **Karen Elson wears pale blue, crepe dress.** Photograph by Craig McDean, Italian 『Vogue』, 1997.

안-마리 베레타 Beretta, Anne-Marie 디자이너

추상적이고 그래픽적이며 빨간색, 흰색, 그리고 검은색으로 배합된 가죽 코트 두 벌이 'B'자 형태로 장식이 되어 있어 안-마리 베레타의 작품임을 증명한다. 그녀의 트레이드마크는 비율을 가지고 실험을 하는 것이다. 넓은 칼라의 코트에서부터 무릎 아래로 내려오는 짧은 바지, 그리고 비대칭적인 선들이 여기 선보인 코트들의 배합을 깨기 위해 사용되었다. 각

글자의 윗부분이 더 커서 어깨부분은 강조되었고, 그로 인해 모델의 히프 넓이는 상대적으로 작아보이게 되었다. 베레타는 이런 기술을 스키웨어를 포함한 다른 컬렉션에도 사용했지만, 1975년 자신의 부티크를 열었을 때는 그녀가 디자인을 맡았던 이탈리아 브랜드 막스마라의 디자인과 비슷한 사무적인 디자인의 옷을 만들었다. 어렸을 때부터 패션 쪽에서 일을

하고 싶어한 베레타는 18살이 되었을 때 벌써 자크 에스트렐과 안토니오 카스티요에서 디자이너로 일을 시작했다. 베레타는 1974년에 자신의 레이블을 만들었다.

○ Castillo, Esterel, Maramotti

50

Anne-Marie Beretta. b Béziers (FR), 1937. **Leather 'B' coats.** 『L'Officiel』, 1980.

에릭 베르제르 Bergère, Eric 디자이너

날씬하게 빠진 랩 드레스는 에릭 베르제르의 자신감을 표현한다. 티에리 머글러에서 잠시 견습생으로 있던 그는 그후 고작 열일곱 살 때 에르메스에 들어가게 된다. 에르메스의 고급스러움에 옛 재갈 모양과 'H'로고를 사용하여 현대적인 면을 가미한 것은 베르제르였다. 그런 가운데 그는 유명한 밍크 조깅 수트를 만들었다. 베르제르는 유럽식 유머와 전통에 대한 존경, 그리고 미국 스포츠웨어의 감각을 잘 조화시켰다. '나는 앤 클라인 같은 미국 디자이너의 옷을 좋아한다. 그 이유는 굉장히 간결하고 매우 우아하기 때문이다.'라고 말한 그는 뜨개로 만든 케미솔 탑에 가는 끈 벨트나 아주 작은 나비매듭을 사용하는 등 세부장식을 최소한으로 줄였다. 첫 베르제르 레이블 컬렉션은 굉장히 빈틈없이 준비됐는데, 여기에 소개된 것은 세 가지 색상으로 구성된 12벌의 니트웨어와 똑같은 디자인에 3가지 길이로 만든 재킷이 전부였다. '재킷이 카디건과 다를 바 없게 되기를 원했다. 나는 끝마무리, 안감, 기본바탕 등 모든 것을 가볍게 만들려고 노력하고 있지만, 어깨만은 확실하게 부각되어야 한다고 생각한다.'

○ Evangelista, von Fürstenberg, Hermès, A. Klein

Eric Bergère. b Troyes (FR), 1960. **Shalom Harlow and Linda Evangelista wear black dresses.** Photograph by Mario Testino, 『Visionaire』, 1997.

오거스타 베르나르 Bernard, Augusta(Augustabernard)

디자이너

고전예술에 대한 관심이 부활한 1930년대에 이브닝드레스는 고대 그리스 조각상에서 볼 수 있는 우아하게 주름진 의상의 늘어지는 선을 재현하는 데 안성맞춤이었다. 맨 레이가 이 사진에서 포착한 것은 조각적인 형상과 길고 유동적인 선이 드레스 끝자락에서 물결치는 듯한 모습이다. 오거스타 베르나르는 1930년대 초반에서 중반까지 아주 성공적인 커리어를 즐겼다. 그녀가 1932년 디자인한 신고전주의 스타일의 이브닝드레스는 『보그』지가 선정한 그 해의 가장 아름다운 드레스로 뽑혔다. 오거스타 베르나르는 샤넬, 비오네, 스키아파렐리, 루이스 블랑제, 그리고 카요 자매(Callot Sœurs)와 더불어 두 번의 세계대전 사이에서 명성을 떨친 여성복 디자이너 중 한명이었다. 비오네와 마찬가지로 그녀도 바이어스 컷의 귀재였다. 그녀는 드레스를 옷감의 식서에 대각선 방향으로 재단하여 이브닝드레스에 놀라운 신축성과 우아하게 늘어지는 유연성을 얻어냈다.

○ Boulanger, Callot, Chanel, Schiaparelli, Vionnet

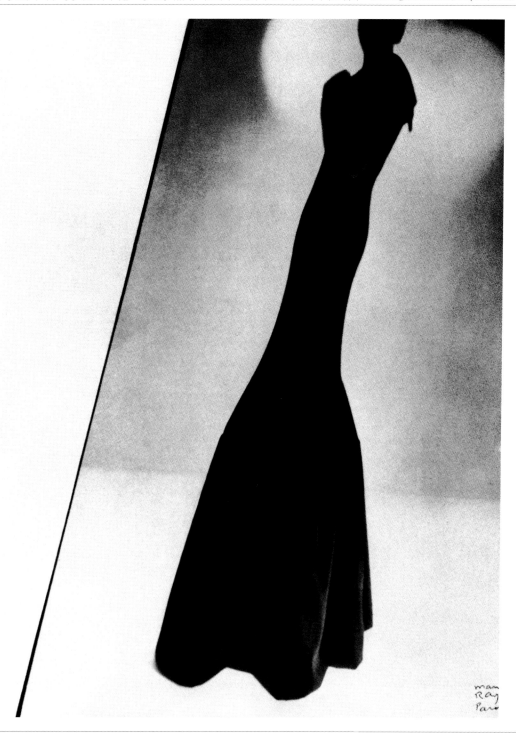

Augusta Bernard. b Provence (FR). (Active 1930s.) **Bias-cut dress.** Photograph by Man Ray, 『Harper's Bazaar』, 1934.

프랑수아 베르투 Berthoud, François 일러스트레이터

프랑수아 베르투의 섬뜩한 일러스트는 길쭉한 모자를 쓴 여성이 얼굴에 드리워진 그림자 안에서 무섭게 노려보고 있는 모습을 표현했다. 베르투는 멜로드라마적인 그의 작품을 리놀륨 인각과 목판을 사용하여 찍어냈다. 이는 자유롭게 흐르는 선이 요구되는 패션 일러스트에 있어서 굉장히 드물게 사용되는 방법으로, 용기가 필요한 기술이기도 했다. 그러나 이 방법은 심심한 의상에 힘과 드라마를 부여하여 현대 패션의 날카로운 윤곽을 표현하는 데 매우 적절했다. 베르투는 로잔에서 일러스트를 공부했고, 1982년 졸업 증서를 받자마자 바로 밀라노로 가서 콘데 나스트에 입사했다. 이후 그는 잡지 『베니티』의 비주얼에 관여하며 커버 디자인을 주로 맡았는데, 이 잡지는 커버에 일러스트를 많이 사용하는 것으로 잘 알려졌다. 1990년대에는 그의 일러스트 중 불후의 명작들이 뉴욕의 연 4회 발행하는 스타일 잡지 『비져네어(Vissionaire)』에 실리기도 했다.

○ Delhomme, Eric, S. Jones

François Berthoud. b Lausanne (SW), 1961. **Woman with hat.** Woodcut, 『Mondi』, 1993.

베티나 Bettina

모델

세심하게 만들어진 크리스찬 디올의 블랙 드레스를 입고 있는 이 프랑스 모델은 세련된 차가움을 보여주는 포즈를 취하고 있다. 베티나의 장난꾸러기 여자아이 같은 독특한 아름다움은 두 세대에 걸친 세 명의 디자이너들에게 영감을 주었다. 브리타니에서 철도원의 딸로 태어난 시몬 보딘(Simone Bodin)은 패션디자이너가 되기를 꿈꿨다. 자신의 드로잉을 의상 디자이너 자크 코스테에게 보여준 그녀는 그의 모델이자 어시스턴트가 되었다. 코스테 하우스가 문을 닫은 후 그녀는 크리스찬 디올의 고용주였던 루씨앙 르롱에게 갔지만 그가 자신의 양장점에서 함께 일하자고 했을 때는 거절하고 대신 자크 파스로 가서 일했다. 자크 파스는 그녀의 이름을 베티나로 바꾸고 1950년도에 선보인 그의 향수 '카나스타'의 얼굴로 만들었다. 그녀의 명성은 미국까지 퍼져 미국 『보그』지는 그녀의 '지지록'을 너무나 사랑하게 되었으며, 20세기 폭스사에서 7년 계약을 제안했지만 그녀는 이를 거절했다. 베티나는 1955년 모델 일을 그만두었으나 30년 후에 아자딘 알라이아의 뮤즈이자 가장 친한 친구로 패션계에 다시 돌아왔다.

○ Alaïa, Dior, Fath, Lelong

54

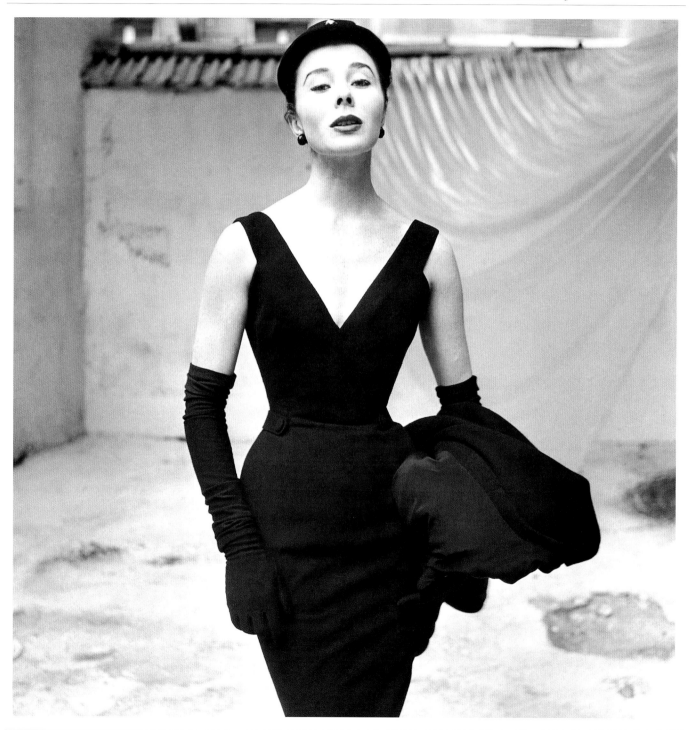

Bettina (Simone Bodin). b Laval (FR), 1925. **Christian Dior cocktail dress. Autumn/winter 1952.** Photograph by Frances McLaughlin-Gill.

라우라 비아조티 Biagiotti, Laura　　　디자이너

1976년 르네 그뤼오가 그린 일러스트에서 일명 이탈리아 '캐시미어 여왕(Queen of Cashmere)'의 자유로운 영혼이 엿보인다. 그가 그린 그림의 편안한 선들이 차분한 멋으로 잘 알려진 라우라 비아조티의 작품을 잘 표현했다. 이는 간결한 정장과 함께 입은 스웨터와 목을 잠그지 않은 셔츠에 잘 나타나 있다. 비아조티는 로마에 있는 대학에서 고고학을 공부했지만 졸업 후에는 어머니가 경영하던 작은 의류 회사에서 일했다. 1965년 그녀는 파트너인 지아니 시그나와 함께 회사를 열었는데, 이 회사는 유명한 이탈리아 디자이너인 로베르토 카푸치와 에밀리오 슈베르스의 옷을 만들어 수출했다. 회사가 성장해가면서 비아조티의 디자인에 대한 관심도 커져갔고, 마침내 그녀는 1972년 작지만 성공적인 여성의류 컬렉션을 선보였다. 편안함을 우선으로 생각하고 디자인을 한 비아조티는 최고의 원단, 특히 정교한 색감의 캐시미어를 사용하는 것으로 유명했는데, 이러한 구상은 후에 레베카 모세스가 이용했다.

○ Capucci, Gruau, Moses, Schuberth, Tarlazzi

55

Laura Biagiotti. b Rome (IT), 1943. **Daywear.** Illustration by René Gruau, 1976.

더크 비켐버그 Bikkembergs, Dirk　　**디자이너**

획기적인 옷 여밈 장식과 재단으로 수트를 만드는 더크 비켐버그는 '비즈니스맨이 입는 클래식한 수트는 패션과 아무 상관이 없다. 나에게 있어 패션은 비즈니스와는 별개의 것이어야 한다.'고 말한다. 비대칭적인 컷을 보이는 사진 속 재킷은 서로 멀리 떨어져 있는 단추 두 개로 여며져, 군복 스타일과 작업복을 모두 연상케한다. 아방가르드 스타일의 동료들 앤

드빌미스터와 마르탱 마르지엘라와 함께 학교를 졸업한 비켐버그는 1985년 구두 디자이너로 출발하여, 구멍이 없고 밑바닥에 끈을 꿴 모양으로 만든 튼튼한 부츠를 제작하며 유명세를 탔다. 비켐버그의 미적 감각은 견고한 실루엣에 어울리는 어두운 색감과 무게감이 있는 원단을 사용하게 만들었는데, 이는 도시적 매력을 잘 보여준다. '나는 잘난 척 하는 얼간이

를 감싸주는 세련된 캐시미어를 디자인하기보다 강한 사람을 위해 강한 옷을 디자인한다.'고 말한 비켐버그의 작품은 종종 남자다움의 전형을 보여준다.

○ Demeulemeester, Fonticoli, Margiela, Van Noten

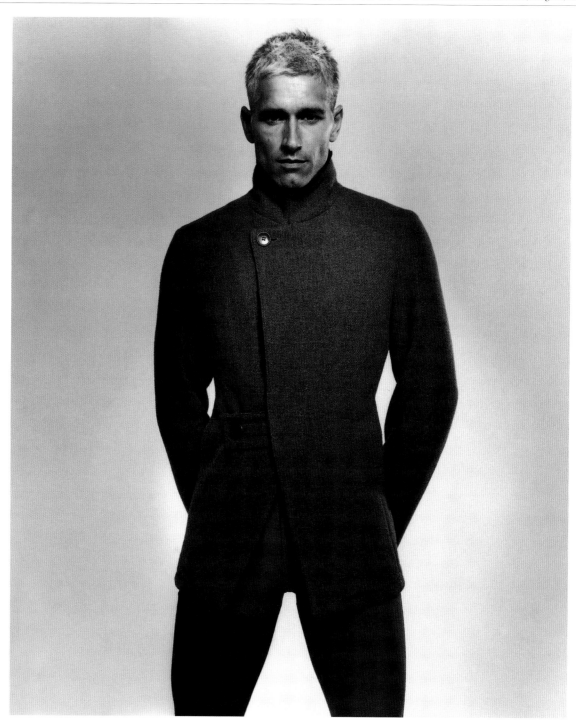

Dirk Bikkembergs. b Bonn (GER), 1959. **Suit.** Photograph by Michel Comte, 1997.

실리아 버트웰 Birtwell, Celia 텍스타일 디자이너

여배우 제인 아셔가 1966년 런던의 한 부티크에서 액세서리와 괴상한 소품더미 사이에 앉아 있다. 그녀는 오지 클락이 디자인한, 무늬가 프린트되어 있는 종이 드레스를 입고 있고, 그 뒤로는 같은 스타일이지만 다른 디자인의 드레스가 걸려 있다. 사용된 프린트는 실리아 버트웰의 작품으로, 그녀는 남편인 오지 클락이 사용하는 원단을 장식하기도 한 장본인

이다. '종이'는 존슨 & 존슨에서 제이−클로스(J-cloths)를 위해 사용한 제품의 견본이었다. 버트웰이 만든 정형화되고 간혹 사이키델릭하며, 가장자리에 줄무늬가 있는 꽃무늬 디자인은 1930년대에 부활한 크레이프(주름진 비단)나 새틴같이 얇고 부드러운 천에도 사용되었다. 1960년대 말과 1970년대 초의 환상적이고 반역사적인 패션에 잘 어울린 그녀의 화려

하고 평면적인 스타일은 프린트 과열의 일부였다. 버트웰이 인디안 스타일과 영국 전통적인 요소를 섞어 만든 보헤미안적 혼합물은 그녀 주변의 젊고 부유한 첼시 사교계를 표현한 것으로, 고아(Goa)지역의 흔적을 탐구함과 동시에 영국 시골의 느낌을 계승했다.

○ Clark, Gibb, Pollock

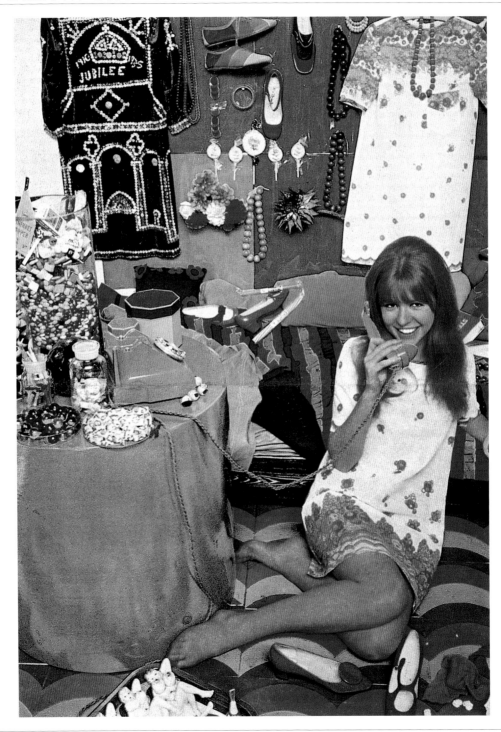

Celia Birtwell. b Bury (UK), 1941. **Jane Asher wears screen-printed paper minidress.** Photograph by Brian Duffy, 1966.

마놀로 블라닉 Blahnik, Manolo 구두 디자이너

무례하고 적나라해 보이기도 하지만, 여왕의 즉위식 때 신는 구두 같은 세련됨으로 완성된 마놀로 블라닉의 섹시한 샌들들은 검정 가죽으로 만들어졌다. 블라닉의 구두가 가지고 있는 변환의 힘은 전설적인데, 그의 구두는 엉덩이에서부터 발끝까지 다리 길이를 길어보이게 하는 효과를 주는 것으로 알려졌다. 그 비밀은 균형과 미적 감각에 있으며, 이는 비율이

나 패션의 정도가 절대 천박한 쪽으로 빗겨가지 않아 블라닉이 조심스럽게 혼합한 미, 스타일, 그리고 기능의 조화를 해치지 않는다. 그는 제네바대학교에서 문학을 공부한 후 미술을 공부하기 위해 카나리아 제도를 떠나 파리의 에꼴뒤루브르(École du Louvre)로 향했다. 1973년 뉴욕으로 여행을 갔을 때, 저명한 미국『보그』지의 편집장인 다이애나 브리랜드

를 만나면서 영감을 받은 그는 런던에 정착하여 자신의 첫 번째 숍을 오픈했다. 존 갈리아노와 같은 많은 패션디자이너들이 자신들의 패션쇼 컬렉션에 독점적으로 사용하고자 블라닉의 영향력 있는 구두 디자인을 선택하곤 했다.

○ Coddington, Galliano, Tran, Vreeland

58

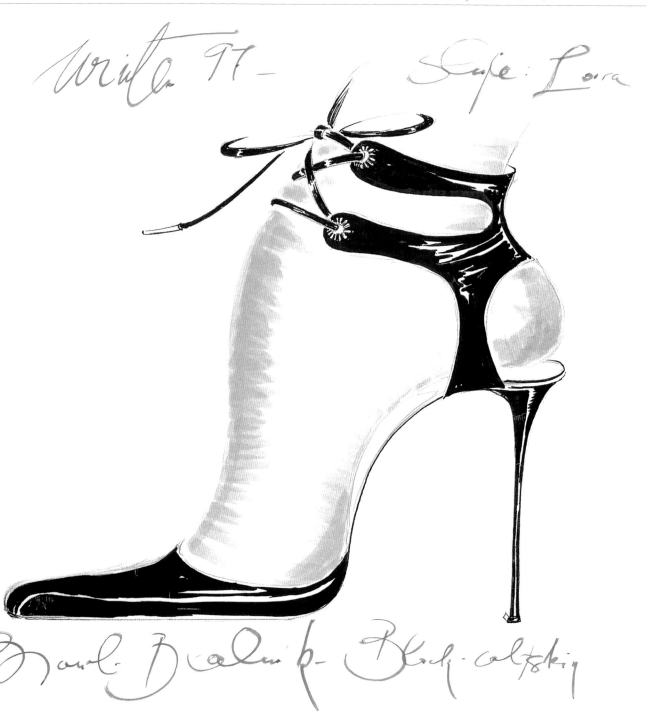

Manolo Blahnik. b Santa Cruz (CI), 1942. **'Lara'. Autumn/winter collection 1997.** Illustration by Manolo Blahnik.

알리스테어 블레어 Blair, Alistair 디자이너

알리스테어 블레어는 좋은 손재주로 새틴과 벨벳을 우아한 이브닝 의상으로 변화시킨다. 재킷은 누빔 면이 앞으로 향하게 안쪽에서 바깥쪽으로 펼쳐졌고, 허리 안쪽으로 떨어지도록 교묘하게 재단되어 있다. 크리스찬 디올에서 마크 보한에게 일을 배운 블레어는 이후 클로에로 옮겨 위베르 드 지방시와 칼 라거펠드를 도왔다. 파리에서 6년 동안 지내면서 그는 기성복에 있어 유럽 대륙풍 여성복의 매력과 특성으로부터 영향을 받았다. 1989년 3월 선보인 첫 레이블 컬렉션에서 블레어는 '디자인은 정말 가장 쉬운 것이었죠. 저는 그것을 즐깁니다.'라고 말했다. 그는 특이한 거리 패션이 붐을 일으키던 1980년대에 성숙한 글래머 스타일을 내세웠다. 그가 사용한 캐시미어와 더체스 새틴, 회색 플란넬과 새끼 염소 가죽 같은 고급스러운 원단은 그가 조심스럽게 수정한 디자인에 향수를 불어넣었다. 1995년부터 루이 페로의 디자인을 해온 그는 '오늘날의 여성들은 디자이너로부터 숭배 이상의 것을 바라는데, 그들이 원하는 것은 통찰력이다.'고 말했다.

○ Bohan, Cox, Féraud, Tran

Alistair Blair. b Helensburgh (UK), 1956. **Quilted satin evening jacket.** Photograph by Ian Thomas, 『Harpers & Queen』, 1987.

빌 블라스 Blass, Bill

디자이너

독특한 미국인 미녀 세 명이 블라스의 고급 패션 스포츠웨어의 진수를 잘 보여주고 있다. 도시적이고 유럽을 의식한, 그러나 입기 편하고 장식이 적은, 낮과 저녁에 입는 세퍼레이츠(separates)와 일명 '칵테일 아워(cocktail hour)'로 불린 그의 드레스들은 기능적이면서도 우아한 의상에 미국의 정신을 담았다. 블라스는 미국 여성들에게 스마트하고 간결한 세련미를 제공하는 노만 노렐과 하티 카네기의 전통을 계승하였다. 이브닝드레스마저 스웨터 감으로 만드는 것은 블라스의 전형적인 방식으로, 그는 실크와 캐시미어를 비롯한 화려한 소재의 조화와 레이어링을 좋아했다. 블라스는 남성복과 미국적인 드레스에 대한 익살맞은 언급 또한 자주 했다. 종종 '미국 디자이너들의 학장'으로 불리던 블라스는 아주 고운 체로 패션의 변화를 걸러내며 클래식하고 훌륭한 감각을 지속적으로 소개한 마지막 디자이너 중 한 명이었다.

○ Alfaro, Beene, Roehm, Sieff, Underwood

60

Bill Blass. b Fort Wayne, IN (USA), 1922. **d** New Preston, CT (USA), 2002. **Heavy, white, silk crepe dresses with bugle beads. Spring/summer 1984.** Photograph by Gideon Lewin.

어윈 블루멘펠트 Blumenfeld, Erwin　　사진작가

여성의 다리가 젖은 모슬린 천에 감싸져 있는 이 사진은 패션사진이 아니라 아름다움에 관한 것이다. 어윈 블루멘펠트의 이 사진은 그에게 첫 예술적 성공을 가져다 준, 콜라주 한 세트와 변형된 이미지들로 구성된 베를린 다다이즘 스타일의 작품을 생각나게 한다. 그가 뉴욕에서 작업한 후기 작품들 역시 마찬가지로 신비로운 느낌으로, 누드를 연기, 거울, 그리고 그림자로 흐릿하게 보이며 몸에 대한 연관성을 통해 영적인 면을 부각시켰다. 그러는 사이에 1930년대부터 1960년대까지 그는 『보그』지나 『하퍼스 바자』지를 통해 패션사진 시리즈를 선보였는데, 미의 아이콘들은 그의 방식대로 흐릿하게 교정되었다. 그는 몸의 부분을 전체 이미지로 잡으며(이중 가장 유명한 사진은 1950년 1월 『보그』지 커버에 실린 입술과 눈의 이미지다) 패션을 몽환적이고 신비하게 표현했다. 블루멘펠트가 패션에 입문한 것은 41세 때였다. 그는 발렌시아가나 찰스 제임스 같은 위대한 디자이너들의 작품에 대해 필름과 감탄을 아끼지 않던 실험적인 작가였다.

○ Dali, Hoyningen-Huene

61

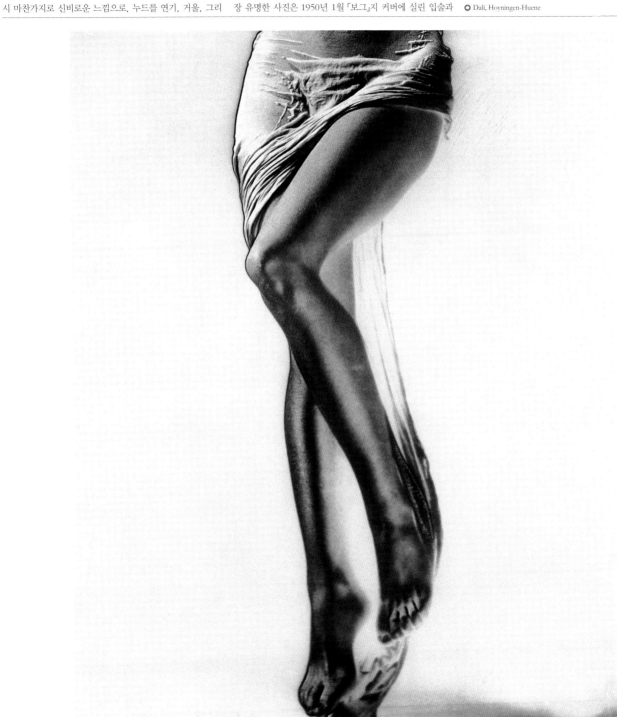

Erwin Blumenfeld. b Berlin (GER), 1897. **d** Rome (IT), 1969. **Solarized Legs.** Paris, c1937.

마크 보한 Bohan, Marc

디자이너

마크 보한이 자신의 크리스찬 디올 쇼에 앞서 벨트를 맨 드레스 위에 슬림 사이즈의 카디건 재킷을 입고 있는 모델과 함께 미국 『보그(Vogue)』지 촬영을 위해 포즈를 취하고 있다. 보한은 1960년 이브 생 로랑의 뒤를 이어 디올의 수석 디자이너이자 예술 감독이 되면서 앞선 위대한 패션디자이너들이 만들어놓은 오트 쿠튀르의 전통을 되살리면서 큰 박수갈채를 받았다. 또한 그는 시대에 앞서가는 사람으로, 젊은 사람들의 마음을 읽는 능력을 지녔다. 영화 '닥터 지바고'에서 영감을 받아 만든 그의 1966년 겨울 컬렉션은 털 장식과 벨트가 달린 긴 검정색 트위드 코트를 긴 검정 부츠와 함께 입는 것으로, 이 스타일은 크게 유행했다. 마크 보한은 모자 디자이너이던 어머니로부터 소중한 실전 경험을 얻었으며, 1945년부터 1958년사이에는 피게, 몰리뉴, 그리고 파투의 패션 하우스에서 일했다. 1989년 그는 디올을 떠나 런던으로 가서 노만 하트넬의 하우스를 부활시키려고 많은 노력을 했다.

○ Blair, Dior, Hartnell, Molyneux, Patou, Piguet

Marc Bohan. b Paris (FR), 1926. **Marc Bohan and model.** Photograph by Deborah Turbeville, American 『Vogue』, 1975.

르네 부슈 Bouché, René

일러스트레이터

펜과 잉크를 사용하여 작업하던 부슈는 패션과 사교계를 묶는 데에 천재적이었다. 매우 마른 두 여성형상이 아무것도 없는 배경에 활인화처럼 실루엣으로 나타난다. 이 여성들은 둘 다 손에 털로 만든 커다란 머프를 끼고 있다. 부슈는 활력 있고 재미있는 선으로 멋쟁이 여인들과 그들이 입고 있는 우아한 의상을 보여줬고, 그들의 성격과 매너, 직업이 무엇인지

힌트도 주었다. 부슈의 그림들은 광고용이지만, 패션 일러스트 작가로서 보여주는 격식 없는 탁월한 기량은 회화, 드로잉, 그리고 초상화 그리기를 통한 노련한 훈련을 통해 이루어진 것이었다. 1940, 1950년대와 1960년대 초반까지 『보그』지의 페이지를 장식한 부슈는 의상과 그 의상을 입고 있는 사람의 관계를 정확하고 유머 있게 표현하는 특별한 능력을 보

여주었다. 『보그』지의 명성은 베니토, 에릭, 크리스티앙 베라르, 르네 그뤼오, 르네 부슈 같은 우수한 아티스트들이 부활시킨 패션 일러스트 덕이라고 해도 과언이 아니다.

○ Balmain, Benito, Bérard, Eric, Gruau

63

René Bouché. **b** (FR), 1906. **d** (UK), 1963. **Two suits by Pierre Balmain.** Illustrated in American 『Vogue』, 1945.

실비와 잔느 부에(부에 자매) Boué, Sylvie and Jeanne(Boué Sœurs) 디자이너

자수로 장식된 얇은 면포와 섬세한 레이스로 만든 이 다회복에는 실크 띠가 옷에 실을 꿰어놓은 모양으로 엉덩이 부분에 묶여 있다. 장미꽃이 아래 부분을 장식하고 있고 옷의 양 가장자리의 밑단이 아래로 늘어져 꽃다발 모양을 만든다. 부에 자매의 파리 쿠튀르 하우스는 폴 푸아레, 카요 자매, 마담 파퀸과 더불어 20세기 초반 붐을 일으켰다. 1차 세계대전

이 일어나는 동안 부에 자매는 뉴욕으로 이주를 했는데, 그곳은 이미 존 레드펀과 루실이 자신들 사업의 분점을 내 자리를 잡고 운영하던 곳이었다. 뉴욕의 하이 패션에 큰 공헌을 한 부에 자매는 로맨틱한 디자인으로 잘 알려졌으며, 그 디테일은 역사적인 그림에서 볼 수 있는 의상에서 빌려온 것이었다. 여기에 실린 이미지를 통해 알 수 있듯 가끔 속옷 같이

보이기도 하는 이 자매의 의상은 페이퍼 테피터나 실크 오건디 등 관능적인 옷감으로 만들어져 굉장히 섬세하면서도 화려하게 장식되었다.

○ Callot, Duff Gordon, de Meyer, Paquin, Redfern

Sylvie Boué. b (FR), 1880; Jeanne. **b** (FR), 1881. (Active 1910s–1930s.) (Boué Sœurs.) **Tea dress.** c1920.

루이스 불랑제 Boulanger, Louise(Louiseboulanger)

레이스와 튤(베일용 명주그물)이 드레스의 배경으로 투사되어 있는데, 그 드레스를 입고 있는 모델의 몸이 너무 가늘어서 믿을 수 없을 정도다. 루이스 불랑제는 자신의 동료 마들렌 비오네의 영향을 무척 많이 받았다. 그녀는 마담 비오네가 솔기 없이 흐르는 듯한 움직임을 얻기 위해 패턴을 원단의 식서에 대각선 방향으로 놓고 재단하는 바이어스 컷을 절묘하게 모방하기도 했다. 또한 그녀는 앞부분은 무릎까지 오고 뒷부분은 발목까지 내려오는 비대칭으로 된 스커트 모양의 우아한 이브닝드레스를 만든 것으로 알려져 있다. 그녀의 다른 트레이드마크는 캐롤린 르부가 디자인한 모자와 함께 착용하는 격조 높게 재단된 수트였다. 루이스 불랑제는 13세 때 마담 세뤼(Chéruit)로부터 여러가지 기술을 전수받았다. 1923년 그녀는 자신의 패션 하우스를 열었고, 이를 자신의 성과 이름을 합한 루이스불랑제라고 명명했다. 날씬한 몸매의 그녀는 코코 샤넬 같은 디자이너였다.

○ Bernard, Chéruit, Reboux, Vionnet

Louise Boulanger. b Paris (FR), 1878. **d** c1950. (Louiseboulanger.) Black tulle and corded silk dress. Photograph by Cecil Beaton, British 『Vogue』, 1935.

장 부퀸 Bouquin, Jean

디자이너

'히피 딜럭스(Hippie deluxe)'라는 말은 장 부퀸의 의상과 라이프스타일을 설명할 때 끊임없이 사용될 문구다. 단지 7년 동안 패션을 취미 삼아 일했지만 부퀸은 1960년대 말 생 트로페의 상류사회 제트족의 보헤미안 정신을 아주 잘 반영한 디자이너였다. 프랑스 『보그』지에 실린 이 사진은 부퀸의 시각을 매우 잘 요약한다. 비즈로 둘러싸여 있는 한 내추럴한 여성은 아이러니하게도 특권을 누리는 히피 생활을 하는 여성으로, 규범 불순응주의자의 유니폼을 고급스럽게 해석한 의상을 입고 있는데, 이는 모두 부퀸의 부티크에서 파는 것들이었다. 프린트가 되어 있는 벨벳 미니 드레스의 소매 끝동은 인디안 파자마에서 따온 끈으로 조여져 있으며, 드레스 길이는 아마도 모델이 속에 입고 있을 법한 비키니 팬티 바로 아래까지 내려온다. 생 트로페에서 성공한 후 부퀸은 두 번째 부티크를 파리에 열어 '메이페어(Mayfair)' 라 이름 짓고 여기서 자신의 편안한 '꾸미지 않은'이란 테마를 계속 이어갔지만, 1971년 사교생활을 즐기기 위해 패션 사업에서 은퇴했다.

○ Bardot, Hendrix, Hulanicki, Porter, Veruschka

Jean Bouquin. b Paris (FR), 1936. **Panne velvet dress with beads.** Photograph by Henry Clarke, French 『Vogue』, 1970.

기 부르뎅 Bourdin, Guy 사진작가

존 트라볼타(John Travolta)의 모습에 흥분하여 자기만족을 얻는 모습은 1970년대에 나타나던 섹스, 개성, 그리고 신분에 대한 강박관념을 보여준다. 얇은 천과 짙은 화장의 매혹은 캔버스가 되어 기 부르뎅의 차갑지만 확실한, 섹시하고 몽환적인 시각을 보여준다. 세련된 디스코 데카당스와 스타의 신분 사이의 공생(협력관계)을 대담하게 보여주는 이 사진은 부르뎅의 시대 정신을 매우 잘 포착한다. 팝-초현실주의자이던 그는 프랑스 『보그(Vogue)』지에서 1960년대부터 일했는데, 일을 시작하게 된 것은 사진작가 맨 레이와 의상디자이너 자크 파스 때문이었다. 그는 이 잡지의 편집 일을 맡았고, 동시에 찰스 주르당의 신과 블루밍데일 백화점의 속옷 광고를 맡았다. 강박적일만큼 색감의 대가였던 부르뎅은 여배우 우슬라 안드레스를 누드인 채로 유리 테이블 위에 여섯 시간 동안 누워 기다리게 해놓고, 그동안 자신은 그녀의 피부색과 어울리는 장미꽃잎을 찾아 파리 시내를 배회한 일화로 유명하다.

○ Barbieri, Fath, Jourdan, Man Ray

Guy Bourdin. b Paris (FR), 1928. d Paris (FR), 1991. **Advertising campaign for Charles Jourdan.** 1979.

알렉산더 나폴레옹 부르조아 Bourjois, Alexandre Napoléon 화장품 창시자

1920년대에 유행한 세련되게 하얀 얼굴은 1863년 파리에서 출발한 세계 최초의 화장품회사 중 하나인 부르조아에서 제안했다. 알렉산더 나폴레옹 부르조아는 원래 파우더를 무대용으로 만들어 손수레에서 판매하기 시작했다. 그가 제조한 파우더 느낌의 루즈 팽 드 테(Rouge Fin de Theatre)는 당대에 사용하던 화장용 기름과는 아주 다른 질감이었고, 부르조아는 곧 임페리얼 극장의 공식 화장품 공급업자가 되었다. 멋쟁이 파리지엥들은 배우들과 고급 매춘부들이 사용하는 것을 보고 그의 화장품을 쓰기 시작했다. 부르조아는 자신이 만든 라이스 파우더 '파르 파스텔(Fard Pastels)'을 다시 포장하여 '여성의 아름다움을 위해 특별히 제작했다'는 문구가 찍힌 작은 카드 용기에 담아 판매했다. 부르조아는 상자에 문구나 인용구를 찍는 데 앞장섰는데, 1947년에는 '여성들도 투표할 것이다'라는 유명한 문구를 사용하기도 했다. 부르조아의 오리지널 색상 중 하나인 '샹드르 드 로제 브뢴(Cendre de Roses Brune)'은 여전히 베스트셀러이며, 독특한 장미향 향수는 여전히 같은 향을 유지하고 있다.

◐ Brown, Factor, Uemura

Alexandre Napoléon Bourjois. b Tours (FR), 1845. d Paris (FR), 1893. **Pastel face.** Illustration, 1927.

장 부스케(카샤렐) Bousquet, Jean(Cacharel) 디자이너

사진작가 사라 문이 연출한 이 이상야릇한 장면에는 인형 같은 사람이 카샤렐이 디자인한 격자무늬 에이프런 드레스를 입고 거대한 재봉틀 위에 누워 있다. 에이프런 드레스의 디자이너는 장 부스케였는데, 그는 회사의 이름을 야생 오리의 한 종에서 따 카샤렐이라 지었다. 회사의 목표는 와일드하면서 자유로운 이미지를 재현하는 것이며, 이는 기존 세대가 좋아했던 의상의 격식(형식성)을 거부하는 것이었다. 이런 의미에서 부스케는 크리스티아니 베일리나 미셸 로지에와 더불어 파리의 새로운 기성복 생산 현장의 한 축이었다. 카샤렐의 스타일리스트이기도 한 엠마누엘 칸은 후에 자신의 레이블로 성공했다. 1961년에 카샤렐은 가슴부분에 다트가 없는 블라우스를 만들었다. 몸에 꼭 맞는 셔츠는 당대의 베스트셀러가 되었다. 1965년 부스케는 리버티의 꽃무늬 디자인을 자신만의 현대적 색감에 맞춰 사용할 수 있도록 하는 계약을 체결했다. 카샤렐은 편안한 스타일을 다양하게 이용하여 시대정신을 잘 포착한 세퍼레이츠를 매치시킨 세미-캐주얼로 유명해졌다.

○ Bailly, Khanh, Liberty, Moon, Rosier, Troublé

Jean Bousquet. b Nîmes (FR), 1932. (Cacharel.) **Plaid dress. Fashion show invitation, spring/summer 1982.** Photograph by Sarah Moon, 1982.

리 바워리 Bowery, Leigh

아이콘

리 바워리는 옷을 입는 것을 창의적이고 예술적인 행동으로 생각했다. 그가 1987년 겨울에 선보인 '빨간 수염과 에어로솔 톱(Aerosol Tops)'이 '예술'인지 아닌지는 개개인의 의견에 따라 달라질 수 있다. 어떤 면에서 부두교 같고 어떤 면에서는 광대 같은 바워리의 초현실적이면서도 종종 눈에 거슬리는 의상은 언제나 굉장히 창의적이었다. 그는 '나는 패션과 예술 사이의 기묘한 부분에 서 있다'고 말하면서, 자신의 작품을 '진지하면서도 아주 재미있다.'고 설명했다. 바워리는 1980년 뉴 로맨틱(New Romantic) 시대에 런던으로 이주했다. 그는 얼터너티브 미스 월드 콘테스트에서 처음으로 차려입고 나타났는데, 이때 만인의 관심을 받고 매우 즐거워했다. 후에 게이 나이트클럽인 '타부(Taboo)'의 호스트가 된 그는 끊임없이 자신을 재창조했으며, 항상 자신의 예전 의상을 개선하려고 노력했다. 후대 사람들은 그를 화가 루시안 프로이드의 모델로 기억하겠지만, 노련한 재단사이기도 한 바워리는 리팻 오즈벡과 협력하여 일하기도 했다.

○ N. Knight, Ozbek, Van Beirendonck

70

Leigh Bowery. b Melbourne (ASL), 1962. **d** London (UK), 1994. **Leigh Bowery.** Photograph by Nick Knight, 『i-D magazine』, 1987.

데이비드 보위 Bowie, David 아이콘

반짝이는 니트 유니타드를 입은 데이비드 보위가 알라딘 세인을 연기하고 있다. 보위는 '지기 스타더스트'의 꽉 끼는 금속성 우주복과 간사이 야마모토가 디자인한 와일드 플라스틱으로 누빈 보디수트부터, 자신의 '플라스틱 소울'풍의 디스코 앨범 '영 아메리칸스'를 위해 입었던 매끈한 수트와 타이까지, 자신의 각기 다른 양상과 앨범을 상징하는 가상의 무대 캐릭터를 창조하여 의상을 마련하였다. 그는 '중요한 것은 내가 억지로 하는 것은 아니라는 것이다. 나는 패션이 끝난 후에도 이런 식으로 살고 싶다. 나는 항상 내 스타일대로 옷을 입어왔고, 그것들을 내가 디자인했다. 그렇다고 해서 내가 항상 드레스를 입는 것은 아니다. 나는 매일 변화를 준다. 나는 엉뚱하지 않다. 나는 데이비드 보위다.'라고 말했다. 가끔 성적으로 모호한 인물을 표현한 그는 캐릭터를 표현하기 위해 화장을 하고 머리를 염색하면서 뉴 로맨틱 사조에 영감을 주기도 했다. 패션에 대한 보위의 관심은 알렉산더 맥퀸이 덜 극적으로 디자인한 의상과 모델 이만과 한 결혼과 더불어 1990년대까지 지속되었다.

○ Boy George, Iman, McQueen, K. Yamamoto

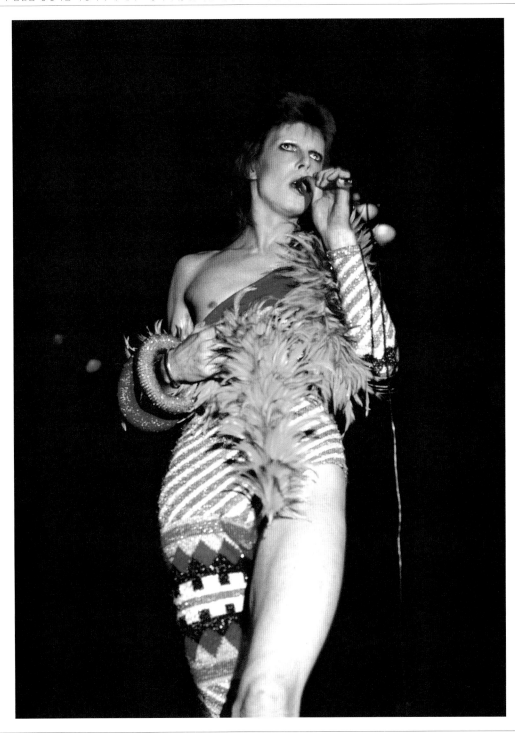

David Bowie (David Jones). b London (UK), 1947. David Bowie. Photograph by Bill Orchard, 1973.

보이 조지 Boy George

보이 조지가 한 일본 팬이 손수 만들어 선물한 조지 인형을 들고 있다. 그와 마찬가지로 인형도 1984년대 그가 입었던 극적인 의상을 입고 있다. 그는 유대교식의 유대인 모자와 레게머리, 게이샤 분장을 한 얼굴, 헐렁한 이슬람 스타일 셔츠, 그리고 체크무늬 바지와 아디다스 합합 운동화로 런던 주변의 불법건물과 클럽에서 시작된 폭 넓고 편안한 스타일을 표

현했는데, 이는 필요에 의해 탄생한 패션이었다. 학생들과 실업자들은 밤에 입을 이국적인 의상을 만드는 데 온갖 시간을 쏟아 부었다. 타부와 같은 클럽에는 손님들의 입장 여부를 결정하는 아주 엄격한 규정이 있어서 사람들은 노력하지 않으면 입장을 거절당하는 수모도 당해야 했다. 그 클럽들은 보디맵, 존 갈리아노, 그리고 존 플렛 같은 디자이너들이 모이는

장소가 되었다. 그들 중 주요 인물이던 조지는 데이비드 보위의 양성적인 의상으로부터 영감을 받았다. 그는 자신의 의상 때문에 대중들이 혼란을 겪을 것을 막기 위해 자신을 '보이 조지'로 명명하였다.

○ Bowie, Dassler, Flett, Forbes, Stewart, Treacy

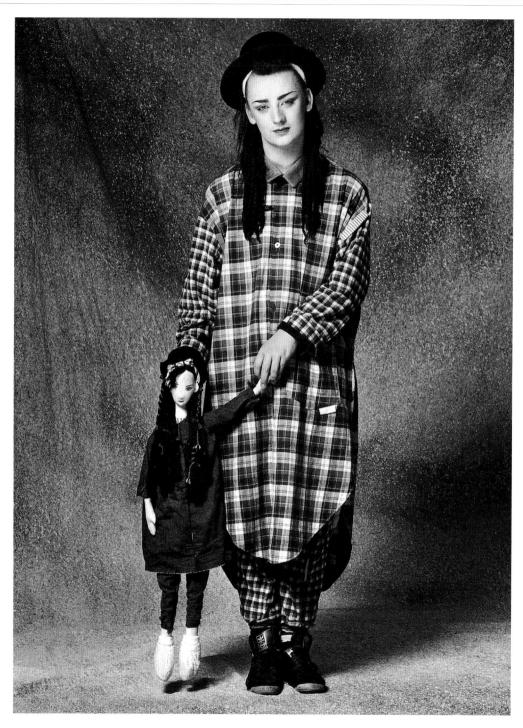

Boy George (George O'Dowd). b Bexleyheath (UK), 1961. **Boy George wears Dexter Wong.** Photograph by Brian Aris, 1984.

알렉세이 브로도비치 Brodovitch, Alexey　　아트 디렉터

마치 양들이 러시아워 시간대에 돌아다니는 것처럼, 빠르게 움직이는 전경과 배경 사이에 배치된 면 드레스 두 벌이 흥미를 유발한다. 이들 사진을 의뢰하고 레이아웃을 한 알렉세이 브로도비치는 잡지 디자인에 비형식적이고 자연스러운 느낌을 불어넣었다. 그는 『하퍼스 바자』지에서 아트 디렉터로 지냈던(1934년부터 1958년까지) 기간 동안 유럽 스타일의 그래픽

모더니즘을 바탕으로 패션사진에 생명을 불어넣었다. 사진을 보완해줄 타이포그래픽 이미지를 디자인하고, 투-페이지 스프레드(예를 들어, 사진 한 장을 잡지의 양쪽 페이지에 걸쳐 편집한 방식)를 선보였으며, 복합적인 이미지들을 사용하는 등의 방법(한 여성을 여러 번 찍은 사진들을 페이지를 가로질러 배치했다)으로 브로도비치는 아트 디렉터들에 관한 최신

어휘집을 만들었다. 그의 신조는 '나를 놀라게 하라!'였다. 리차드 아베돈, 히로, 릴리안 바스맨 등은 그가 아끼던 사진작가 중 일부였고 필라델피아에 있던 그의 디자인 실험실은 '미래를 위한 새로운 장치를 만들기 위해 새로운 재료와 아이디어를 연구하는' 연구실이었다.

○ Avedon, Baron, Bassman, Hiro, Snow

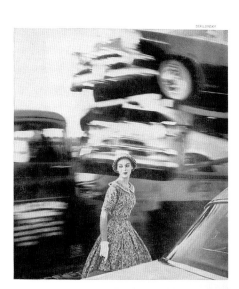

Uncommon Cottons—Embroidered and Marbled

• It takes an uncommonly knowing eye, these days, to know what's cotton and what isn't. The coat on our Junior cover, for instance: cotton looking uncommonly like tweed. And here, cotton embroidered so thickly it stands by itself or, above, cotton piqué, waffled and printed in marbly whorls. There's more here than just new surfaces, too: these cottons are ready to start spring now, ride on through Indian summer.
• The overall dress, opposite, in coppery red, encrusted with embroidery. About $25. And the properly workmanlike striped shirt that goes with it, about $7. Both by Loomtogs; Wamsutta cotton. Altman; Harzfeld's; Joseph Magnin; Sakowitz. Hat by Madcaps; M M satchel. The traffic: new 1955 Dodges.
• Print in three dimensions, above, black and white waffle piqué bound off in cotton satin. By Lanz Originals; cotton piqué by Everfast. About $35. Bonwit Teller; L. S. Ayres; Sakowitz. Hat by Madcaps.

HARPER'S BAZAAR, MARCH 1955

Alexey Brodovitch. b (RUS), 1898. **d** Le Thor (FR), 1971. **Fashion spread.** Design for 『Harper's Bazaar』, 1955.

다니엘, 존, 엘리샤, 그리고 에드워드 브룩스(브룩스 브라더스)
Brooks, Daniel, John, Elisha and Edward(Brooks Brothers)

소매업자

월스트리트부터 국회의사당까지, 미국에서 가장 오래된 이 의류 회사는 1818년부터 사회의 지도층 인사들에게 옷을 팔아왔고 부드러운 구조와 편안함을 강조함으로써 남성 기성복의 선구자로 군림해왔다. 명백한 전통주의 느낌을 가지고 있긴 했지만, 브룩스 브라더스는 미국 남성복에 있어 중요한 혁신 중 몇 가지를 도입하였다. 무릎 바로 위까지 오는 길이

(Bermuda-length)의 반바지와 클래식한 분홍색 셔츠가 이들의 가게를 통해 미국에서 가장 먼저 히트를 쳤다. 브룩스는 영국의 폴로 선수들이 입는 단추로 여미는 셔츠 칼라를 들여왔고, 마드라스 천으로 셔츠를 제조했으며(이는 원래 인도에 상주하는 영국 공무원들을 위해 디자인되었다) 브룩스 셰틀랜드 스웨터와 흰색, 담황갈색, 또는 회색으로 되어 자개 단

추와 풀 벨트가 달린 트레이드마크, 폴로 코트를 시장에 내놓았다. 랄프 로렌이 초기에 브룩스 브라더스에서 일했던 경험은 후에 자신의 스타일을 만드는 데 큰 영향을 미쳤다.

○ Burberry, Hilfiger, Lauren

74

Brooks. Daniel. b New York (USA), 1809. **d** (USA), 1884; **John. b** New York (USA), 1813. **d** (USA), 1899; **Elisha. b** New York (USA), 1815. **d** (USA), 1876;
Edward. b New York (USA), 1821. **d** (USA), 1875. (Brooks Brothers.) **Button-down collars. Spring/summer 1998.**

바비 브라운 Brown, Bobbi 화장품 개발자

1990년대 초, 바비 브라운은 패션에 사용되던 이국적인 색상들에 대한 해결책을 내놓았다. 베이지 색부터 쌉쌀한 초콜릿 색까지, 그녀의 흙빛 톤 색상들은 자연스러운 아름다움을 보여주었다. 이런 아름다움은 민족성이나 나이, 혹은 피부색을 속이지 않고도 바비 브라운의 모든 제품을 통해 실현될 수 있었다. 이는 제품명이 의미하는 바와 같이 눈에 음영을 주는 아이섀도와 입술의 자연스러운 색상을 가리기보다는 두드러지게 하는 립스틱으로 피부를 있는 그대로, 최상으로 돌보는 방법이다. 브라운은 간단하고 솔직하며 근본적이다. 그녀는 메이크업을 예술에 비유하는 과대선전을 경시하면서 '메이크업은 그리 어려운 일이 아니다.'라고 말한다. 무대 분장으로 학위를 따고 방대한 패션쇼 경험과 잡지 사진 등을 위한 메이크업 경험이 있는 브라운은 10가지 부드러운 뉴트럴 톤의 립스틱만을 가지고 작은 스케일로 사업을 시작했다. 그녀의 미용 색상표는 급격하게 수정되었지만, 꾸밈없이 말하는 브라운의 철학에는 변함이 없다.

○ Bourjois, Lauder, Page

Bobbi Brown. b Chicago, IL (USA), 1957. **Bridget Hall.** Photograph by Walter Chin, 1995.

리자 브루스 Bruce, Liza 디자이너

1979년도 보디빌딩 챔피언이자 리자 브루스에게 영감을 준 리사 리옹(Lisa Lyon)이 강인한 여성의 포즈를 취하고 있다. 그녀의 근육질 몸을 가로지르고 있는 것은 미래주의적이고 그래픽적인 디자인의, 그녀의 몸체를 나누고 있는 '리자'라 불리는 검정색 라이크라 비키니다. 처음부터 브루스는 '실험'을 작품의 가장 중요한 주제로 만들 결심을 했고, 그녀의 키

리어는 시대 변화가로 향했던 혁신들에 의해 중단되었다. 텍스타일 전문가 로즈메리 무어가 디자인한 광택이 있는 두꺼운 크레이프 원단은 원래 수영복 디자이너이던 리자의 대표적인 소재가 되었다. 그들은 후에 '세밀하게 골이 진' 크레이프를 개발했는데, 이는 수영복 업계에서 굉장히 많이 모방되었다. 브루스는 또한 1980년대에 레깅스를 처음으로 소개

한 것으로 알려졌다. 스포츠는 브루스에게 있어 영원한 주제였으며, 1980년대 디자인한 싸이클쇼츠부터 1998년에 만든 이브닝드레스까지, 기능은 모든 디자인의 뚜렷한 지배 요소로 작용했다.

◉ Audibet, Godley, di Sant' Angelo

76

Liza Bruce. b New York (USA), 1955. **Lisa Lyon wears 'Liza' bikini.** Photograph by Robert Mapplethorpe, 1984.

움베르토 브루넬레스키 Brunelleschi, Umberto 일러스트레이터

이 드로잉을 그리던 당시, 파리의 한 비평가는 브루넬레스키에 대해 '그의 작품은 현실적인 것이 하나도 없다. 그는 거대한 공장과 사람들로 가득 찬 거리의 모던 라이프를 재현하는 법을 모르는 것 같다. 그러나 인간의 세계보다 훨씬 더 아름다운 가상 세계를 그는 사실처럼 표현해낸다.'고 말했다. 본인의 선택으로 파리지엥이 된 브루넬레스키는 박스트와 푸아레가 이룬 혁신의 영향력이 여전히 살아 있던 극장에서 무대 의상과 세트 디자이너로 일했다. 브루넬레스키의 특징을 보여주는 극적인 무대의상 드로잉의 선명하고 강하며 서예적 선은 그가 피렌체의 아카데미아 디 벨르 아르티에서 배운 경험에 바탕을 두었다. 화려한 보석 같은 색의 사용은 동화 같은 세계를 현실로 불러오며, 이는 박스트와 푸아레의 영향을 받은 것이다. 박스트나 에르테처럼 브루넬레스키도 디자이너이자 일러스트레이터였고, 이는 그를 20세기 패션역사의 선구적 인물로 만들었다.

○ Bakst, Erté, Poiret

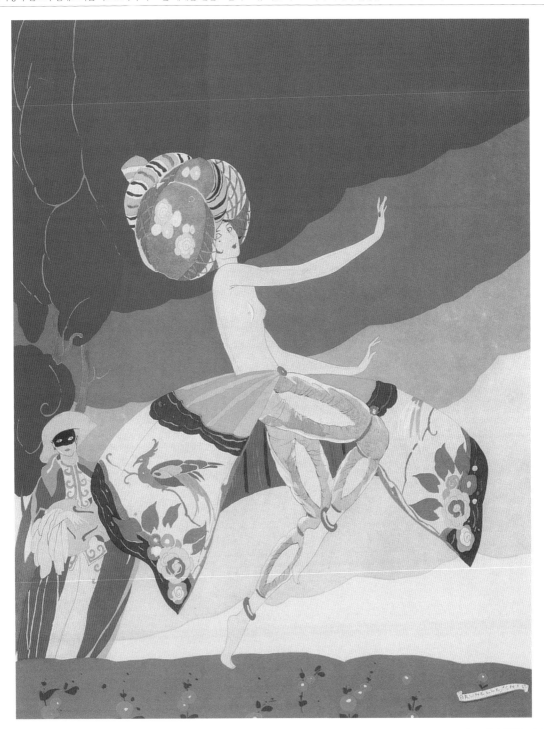

Umberto Brunelleschi. b Montemerio (IT), 1879. **d** Paris (FR), 1949. **'Danseuse Orientale'.** c1920.

마리-루이즈 브뤼에르 Bruyère, Marie-Louise

디자이너

방돔 광장에 있는 브뤼에르 살롱의 바람막이 코트를 모델이 입고 있다. 이 코트는 1944년 런던에서 유행하던 심플하고 잘 재단된 스타일보다 더 여성스런 룩을 보여준다. 어깨부분은 부드럽고도 우아하게 늘어진 선을 보여주며, 허리는 잘록하고 소매는 풍성하며 움직임이 있는 아랫단도 풍성하다. 이 사진은 1937년에 브뤼에르가 손수 데코레이션하여 살롱 밖에 서 있는 모델을 문을 열고 찍은 것이다. 총알 폭격을 받은 살롱의 창문은 임시로 갈색 종이를 붙여 두었는데, 이는 이 사진이 패션사진과 전쟁리포트 사진의 중간임을 보여준다. 사진작가이자 보도기자이던 리 밀러는 1944년 8월 해방되었을 때 가장 먼저 파리에 도착한 사람들 중 하나였다. 그녀는 『보그』지에 이에 대한 감상을 기록하면서 '문명화된 삶에 대한 프랑스식 개념은 보존되어왔다.'라고 적었다. 브뤼에르는 카요 자매(Callot Soeurs)와 함께 일을 배웠고, 견습생으로서 잔느 랑방과 함께 일했다.

○ Callot, Drecoll, French, Lanvin, L. Miller

Marie-Louise Bruyère. b (FR). (Active 1920s–1950s.) **Bruyère windbreaker coat.** Photograph by Lee Miller, 1944.

소티리오 불가리 Bulgari, Sotirio 보석 디자이너

타탸나 파티츠(Tatjana Patitz)가 착용해보인 불가리 목걸이와 귀걸이는 전통적인 이탈리아 형상에 현대적 스타일이 가미된 것임에도 불구하고 이탈리아의 명문 메디치가(家)의 품격에 잘 어울릴 듯한 모습을 보여주고 있다. 앤디 워홀(Andy Warhol)은 로마의 콘도치 거리에 있는 불가리 스토어를 '현대미술을 전시하는 최고의 갤러리'라고 극찬을 하기도 했다.

이 회사는 로마에 거주하는 은세공 장인인 소티리오 불가리에 의해 설립되었다. 그의 아들들인 콘스탄티노와 조르지오는 20세기 초반에 보석 장식과 원석 사업을 발전시켰다. 1970년대에 불가리는 모던한 디자인의 보석을 개발하기 위해 특히 직사각형 컷의 바게트를 사용한 작품에 관심을 가지고 아르 데코 스타일을 받아들였고, 이는 다이아몬

드를 기하학적으로 세팅하도록 만들었다. 이리하여 원석으로 만든 장신구는 젊고, 패셔너블한 사교계의 영역 안으로 들어가게 되었다.

○ Cartier, Lalique, Warhol

79

Sotirio Bulgari. b (IT). (Active 1880s–1930s.) **Tatjana Patitz wears a diamond collar and earrings.** Photograph by Fabrizio Ferri, 1989.

토마스 버버리Burberry, Thomas 디자이너

이 기하학적인 레이아웃은 버버리의 체크무늬를 리버티 프린트나 스코틀랜드 타르탄(격자무늬 모직물)처럼 매우 영국적인 것으로 만든 모든 요소들을 보여준다. 시골에서 포목상을 하던 토마스 버버리는 방수와 방풍이 되는 천을 만들어 '개버딘'이라 이름 붙였고, 이 레인코트는 1890년대에 처음으로 판매가 되었다. 원래 야외 스포츠용으로 만들어진 이 코트

는 1차 세계대전 때 전선에 있던 장교들이 입어 '트렌치 코트'라 불리게 되었다. 어깨 장식과 스톰 플랩(비바람을 막기 위해 오른쪽 어깨 위에 덮는 천)에서 D자 모양의 링까지, 처음 디자인되었을 때부터 있던 많은 특징들이 오늘날에도 여전히 사용되고 있다. 코트의 모양은 다양한 패션의 변화에 따라 서서히 변해왔다. 험프리 보가트 외에 다른 할리우드 스타들도

매력적이고 독특한 분위기의 이 코트를 입었다. 특유의 베이지색과 빨간색 체크 안감은 1920년대에 처음으로 사용되었고, 1980년대 일본인들 사이에서 버버리 붐이 일어나 새로운 시대를 맞게 되었다. 이후 우산에서부터 실크 속옷까지 모든 것에 이 체크무늬가 사용되고 있다.
○ Brooks, Creed, Jaeger

Thomas Burberry. b Dorking (UK), 1835. **d** Hook (UK), 1926. **Classic trench coat.** 1995.

스티브 버로우스 Burrows, Stephen 디자이너

스티브 버로우스가 만든 이 광택 없는 저지 드레스는 그의 트레이드마크인, 양상추 잎처럼 꼬불꼬불한 모양으로 가장자리가 장식되어 있다. 이런 모양은 끝처리가 되지 않은 솔기를 아주 좁은 간격의 지그재그 스티치로 박아서 만들었다. 이는 모던한 여성성에 대한 그의 유려하고 섹시한 시각을 표현하기 위해 기계를 이용한 테크닉을 어떻게 응용했는지 보여준

다. 이 드레스의 전체 컷은 물결치는 천의 향연을 만들며, 구불거리는 움직임을 준다. 1970년대 헨리 벤델(백화점)에 있던 샵인 스티브 버로우스 월드를 방문했던 손님들은 당시 뉴욕의 부티크 스타일을 확실하게 보여준 이 심플한 저지와 쉬폰 의상을 구입하러 왔다. 1971년 할스톤은 『인터뷰』 잡지에 버로우스에 대해 '잘 알려지지 않은 패션계 천재 중 한 명이

다…. 스티븐은 오늘날 미국에서 가장 독창적인 컷을 보여준다. 그리고 정말 중요한 것은 컷이다'라고 말했다. 버로우스가 가장 좋아한 컷 중 하나는 비대칭적(밑단을 비스듬히 자른)인 것이었는데, 그는 이에 대해 이렇게 표현했다. '뭔가 잘못된 것에는 뭔가 멋진 것이 있다.'

○ Bates, Halston, Munkacsi, Torimaru

Stephen Burrows. b Newark, NJ (USA), 1943. **Electric blue jersey wrap and matching pants.** Photograph by Oliviero Toscani, American 『Vogue』, 1974.

니키 버틀러와 사이먼 윌슨(버틀러 & 윌슨) Butler, Nicky and Wilson, Simon(Butler & Wilson) 보석 디자이너

얼굴은 반짝이는 디아망테(인공보석이 박힌 반짝이는 장식) 보석으로 둘러싸여 있고, 한쪽 눈은 재미있게 생긴 도마뱀에 가렸다. 1960년대 말, 앤티크한 모조(패션) 보석의 잠재력을 알아차린 골동품상 니키 버틀러와 사이먼 윌슨이 아르 데코와 아르 누보 스타일의 보물들을 런던에서 가장 패셔너블한 마켓에서 팔기 시작했다. 1972년 첫 번째 가게를 냈을 때에

는 자신들이 보석을 디자인하기 시작했는데, 이들의 이름을 따서 제작한 창작물들은 시대적인 영감을 받거나 종종 위트 있는 것들로 모조(패션) 보석의 수준을 높여주었다. 1980년대에는 버틀러 & 윌슨 스타일의 매혹적인 특사였던 제리 홀, 마리 헬빈, 로렌 허튼, 그리고 다이애나 영국 황태자비가 그들이 디자인한 제품들을 격식 있는 저녁 행사에 종종 착용하

고 나타나면서 진품 모조에 대한 사람들의 틀에 박힌 태도에 변화를 가져다주었다.

○ Diana, Hutton, Lane

82

Nicky Butler. b (UK), c1950; **Simon Wilson. b** Glasgow (UK), 1950. (Butler & Wilson.) **Twenty-first birthday celebratory cover for Rough Diamonds: The Butler & Wilson Collection.** Photograph by John Swanell, 1989.

마리, 마르트, 레지나, 그리고 조세핀 카요(까요 자매들)
Callot, Marie, Marthe, Regina and Joséphine(Callot Sœurs)

디자이너

후프의 지지를 받아 활짝 펼쳐진 태피터 천으로 만든 이브닝 드레스는 카요 자매들의 이국적인 작품을 보여준다. 이 드레스의 얇은 베스트 부분은 태피터로 만든 보디스 위에 겹쳐져 있고 엉덩이에 있는 장미 속으로 고정되어 있다. 18세기 드레스에서 영감을 얻은 이 꽃잎 모양의 스커트에는 에르테가 그린 디자인을 연상시키는 녹색 물결 문양이 아플리케되어 있

다. 가장 좋아한 주제가 오리엔탈리즘이던 이 자매들은 앤티크 레이스, 고무를 입힌 개버딘(방수천)과 중국 실크처럼 독특하고 섬세한 아름다움이 돋보이는 소재를 사용했다. 이들은 1910~1920년대에 인기를 끌던 금실과 은실을 짜 넣은 라메 원단으로 만든 이브닝드레스를 패션에 소개한 것으로 알려져 있다. 자매 중 제일 큰 언니인 마담 마리 카요 거버가 유

럽 패션계의 중추라고 추앙받던 1920년대까지 카요 자매들은 많은 영향력을 끼쳤다. 마들렌 비오네는 카요 수어에서 훈련을 받았던 때를 회상하며 '카요 자매라는 표본이 없었더라면 나는 계속해서 포드를 만들었을 것이다. 내가 롤스로이스를 만들 수 있었던 것은 그들 덕분이다.'고 말했다.

○ Bernard, Boué, Bruyère, Dinnigan, Duff Gordon, Erté

Callot. Marie, Marthe, Regina, Joséphine. (Callot Sœurs.) (Active 1890s–1920s.) **Ivory and chartreuse evening dress.** 1920s.

나오미 캠벨 Campbell, Naomi 모델

허브 리츠는 나오미 캠벨을 그리스 신화에 나오는 목신인 판으로 변신시켰다. 그녀의 강건한 몸에 대해서는, 패션계의 까탈스러운 관객들조차 '인간이 가질 수 있는 가장 완벽에 가까운 몸체'라고 찬사를 아끼지 않는다. 아자딘 알라이아는 캠벨의 잠재력을 일찍이 알아챘고, 그녀의 몸체만큼 완벽한 자신의 의상을 캠벨에게 입혔다. 그녀는 어린나이 때부터 스타가 되기 위해 런던의 연기학교를 다녔고, 수퍼모델이 된 이후로는 항상 뉴스거리가 되었다. 디바의 성향을 지닌 그녀는 사진이나 패션쇼를 지배하는 까다로운 스타의 자질을 가지고 있다. 그녀는 두터운 입술과 섹시한 몸가짐 때문에 '흑인 브리짓 바르도'라 불렸지만, 자신은 인종 차별을 경험했다고 말하면서, '이 사업은 판매에 관한 것인데, 무엇을 파냐면 금발과 푸른 눈의 여자들이다.'고 말했다. 그렇다고는 하지만, 나오미 캠벨의 성공은 여성적 이상향에 대한 개념이 확대한 것과 일치하며, 나아가 이에 기여했다.

○ Clements & Ribeiro, Jacobs, Kamali, Keogh

84

Naomi Campbell. b London (UK), 1970. **Norma Kamali bikini bottoms.** Photograph by Herb Ritts, British 『Vogue』, 1990.

피오나 캠벨-월터 Campbell-Walter, Fiona 모델

피오나 캠벨-월터가 더체스 새틴으로 만든 볼 가운, 스톨, 그리고 귀족적인 장갑을 착용하고 있는 모습은 그녀가 속했던 1950년대의 사교계 모습을 보여준다. 영국 해군 장교의 딸로 태어난 그녀는 어머니의 권유로 열여덟 살 때 모델로 데뷔해 헨리 클락, 존 프렌치, 리차드 아베돈, 그리고 데이비드 베일리 같은 사진작가들과 작업을 했다. 모델 학교를 다녔던 그

녀는 귀족적인 모습 때문에 『보그』지에 자주 나오게 되었으며, 세실 비통이 가장 좋아하는 모델이었다. 항상 가십란을 장식했던 캠벨-월터는 기업가인 한스 하인리치 티센-보르네미사 남작과 결혼을 했다. 그들은 함께 많은 예술품을 수집하면서 대부분의 시간을 스위스에서 보냈으며, 슬하에 자식을 두 명 두었지만 1964년 이혼했다. 남작부인의 경력에

서 가장 중요한 것은 1952년에 『라이프』 잡지의 표지 인물로 등장한 것이었다. 패션모델들에게는 좀 놀라운 일이었겠지만 이 잡지의 지적인 진지함을 생각했을 때 이해가 되는 열망의 근원이었다.

○ Beaton, Clarke, McLaughlin-Gill

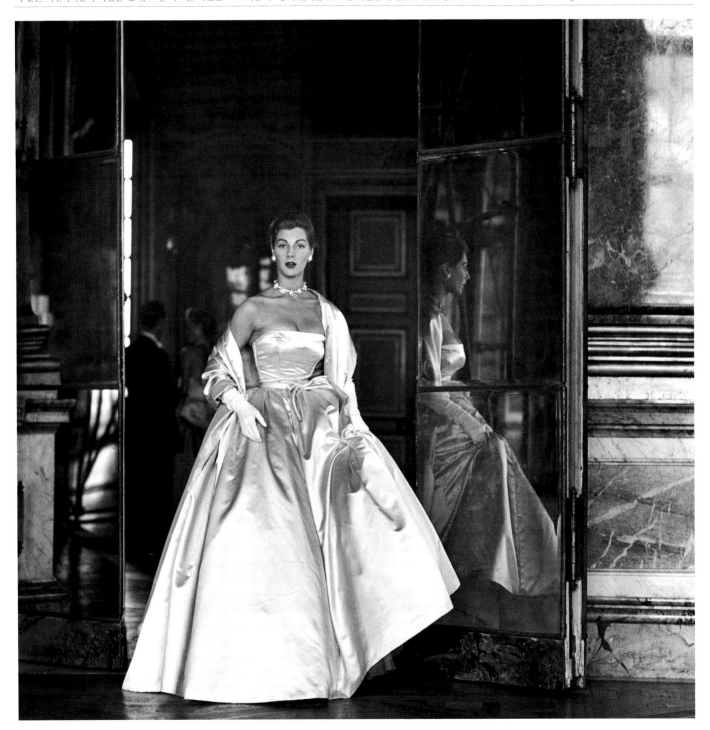

Fiona Campbell-Walter. b (UK), c1932. **Duchesse satin ball gown.** Salle des Glaces, Versailles. Photograph by Frances McLaughlin-Gill, 1952.

엔니오 카파사 (코스튬 내셔널) Capasa, Ennio(Costume National)

디자이너

'쿠튀르와 거리 패션의 혼합'이라고 설명되는 엔니오 카파사의 드레스는 어깨를 드러내기 위해 잘라낸 진동 둘레와 목에 묶은 심플한 타이가 디테일의 전부다. 이 드레스에서 중점을 둔 것은 반짝이는 루렉스(Lurex)라는 옷감인데 이는 몸의 곡선을 살려준다. 카파사의 작품은 사용되는 소재에 의해 좌우된다. '나는 항상 옷감으로부터 컬렉션의 디자인을 시작한다.'

고 그는 말한다. '나는 매트함과 반짝임 간의 상호작용을 사랑한다. 원단이야말로 당신이 패션에서 진정으로 실험을 해볼 수 있는 부분이다.' 그는 1980년대 초 일본에서 요지 야마모토에게 가르침을 받았는데, 바로 여기서 디자인에서 디테일을 줄이고 전통적인 재단 기술에서 영감을 얻는 것을 연습하였다. 1987년 밀라노로 돌아온 그는 자신의 레이블인 코스튬

내셔널을 시작했다. 그는 일본식 순수주의에 대한 자신의 이해와 길거리 패션에서 영향을 받아 더 섹시하고, 더 몸에 맞는 실루엣을 조합한 의상을 만들었으며, 이는 1990년대의 필수품이자 헬무트 랭과 앤 드뮐미스터의 전형이 되었다.

○ Demeulemeester, Lang, Y. Yamamoto

Ennio Capasa. **b** Lecce (IT), 1960. (Costume National.) **Lurex dress. Spring/summer 1997.** Photograph by Nathaniel Goldberg.

로베르토 카푸치 Capucci, Roberto　　디자이너

두 벌의 거대한 볼 가운이 주름이 잡힌 무지개 색의 태피터 원단으로 제작되었다. 드레스의 뒷부분은 마치 어깨에서 바닥까지 내려오는 리본인 것처럼 보이도록 만들어졌다. 이는 로베르토 카푸치의 엔지니어링의 예를 보여주는 것으로, 그는 1957년 패션 저자인 알리슨 애드버그함에 의해 '로마의 지방시'라 불렸다. 애드버그함은 '그는 우리가 전혀 만나지 못하는 추상적인 여성을 위해 의상을 디자인한다.'고 말했다. 이렇듯 옷을 입는 사람이 그 드레스에 종속적인 존재가 되는 것은 실험의 낭비(사치)다. 카푸치는 로마에서 10년 동안 옷을 선보인 후, 1962년 파리로 이주하여 6년간 머물면서 종종 자신과 비교되는 패션계의 건축가인 크리스토발 발렌시아가와 나란히 쇼를 해왔다. 카푸치가 패션쇼에 선보이는 작품들의 순수함은 그의 판매기술에까지 연결되었다. 그의 패션쇼는 조용히 치러졌고, 그는 자신의 작품을 복제하는 것을 반대했기 때문에 그의 옷을 사고 싶어 하는 여성들은 쇼 컬렉션에서만 보고 구입할 수 있었다.

○ Biagiotti, Exter, Givenchy, W. Klein

Roberto Capucci. b Rome (IT), 1929. **Pleated gowns. 1985.** Photograph by Fiorenzo Niccoli.

피에르 가르뎅 Cardin, Pierre 디자이너

'스타트렉'의 스틸 컷 같아 보이는 사진 속에 남자, 여자, 그리고 한 소년이 자신들이 입은 미래지향적인 옷을 강조하기 위해 포즈를 취하고 있다. 1960년대 중반 피에르 가르뎅은 쿠레주, 파코 라반과 함께 우주와 관련된 의상들을 만들었고, 새로운 세대에 유토피아적인 의상을 제공했다. 그는 저지 튜닉에 그래픽적인 기호들을 컷팅해넣었고, 남성재킷에는 군 견

장을 달기도 했다. 은색으로 반짝이는 비대칭 지퍼, 금속 벨트와 버클은 쿠튀르를 우주의 시대로 데려왔다. 가르뎅이 파퀸, 스키아파렐리, 그리고 디올에서의 받은 트레이닝은 전통적인 것이었지만, 그의 마음은 미래에 있었다. 그는 1959년에 기성복을 디자인한 첫 번째 의상디자이너가 되었는데, 이로 인해 의상협회에서 제명을 당했다. 가르뎅은 패션 과학자

가 되어 자신만의 소재를 개발하여 자신의 성을 따 '가르뎅'이라 이름 붙였다. 이 합성섬유로 인해 그는 자신의 디자인의 기하학적 모양을 단단히 유지할 수 있었다. 금속을 사용하여 드레스를 만들 때 실험을 한 가르뎅은 후에 펜부터 프라이팬까지 모든 것에 자신의 이름을 붙였다.

○ **Beatles, de Castelbajac, Courrèges, Rabanne, Schön**

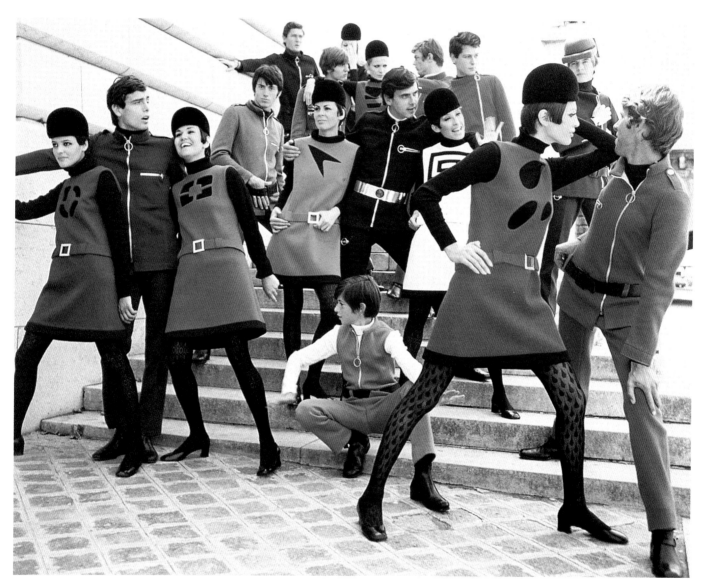

88

Pierre Cardin. b Sant'Andrea di Barbarana (IT), 1922. **'Space' collection. Autumn/winter 1967/8.** Photograph by Yoshi Takata.

해티 카네기 Carnegie, Hattie 소매업자

미국 사교계의 명사인 C. Z. 게스트가 해티 카네기의 심플한 드레스를 입고 있다. 카네기는 존경받는 디자이너로서 명성을 지녔지만, 드레스를 실제로 만든 적은 한 번도 없었다. 그녀는 현재 유행하는 패션을 소개하는 소매업자로, 여기에 선보인, 디올에서 유래된 어깨끈이 없고 허리가 가늘며 엉덩이가 큰 실루엣은 1950년대에 유행했던 모래시계 모양을 보여

준다. 카네기의 명성은 전설적이었다. 그녀는 노만 노렐, 트래비스 밴톤, 장 루이, 클레어 맥카델 등 우수한 디자이너들을 고용했고, 그녀가 만든 '카네기 룩'은 유럽 디자인을 세련되게 간소화하며 미국의 사교계와 윈저 공작부인 같은 신분 높은 고객들에게 사랑을 받았다. 1947년 『라이프』지는 카네기(원래 성은 카넨게이저였지만 당시 미국에서 가장 부자였

던 이의 성으로 바꿨다)를 미국 패션계의 '명백한 리더'라 선언했다. 그녀의 제품은 100여개가 넘는 상점에서 판매되었고, 제품에 사용된 그녀의 이름은 미국 의류계에서 일류를 뜻하는, 가장 각광받는 사인이었다.

○ Banton, Daché, Louis, Norell, Trigère, Windsor

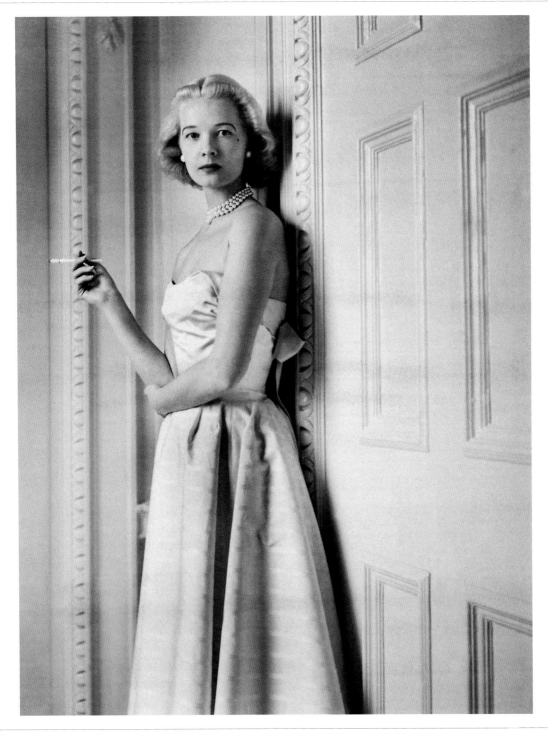

Hattie Carnegie. b Vienna (AUS), 1889. **d** New York (USA), 1956. **C.Z. Guest.** Photograph by Cecil Beaton, 1952.

루이 프랑소와 카르티에 Cartier, Louis François · 보석 디자이너

플라밍고 모양의 이 브로치에는 정방형으로 연마 가공된 에메랄드, 루비, 그리고 사파이어가 깃털에 박혀 있다. 카보송 방식으로 둥글게 연마된 황수정과 사파이어는 부리에 사용되었고, 사파이어로 눈을 만들었으며 머리, 목, 몸통, 그리고 다리에는 브릴리언트컷 다이아몬드가 촘촘히 박혀 있다. 이 보석은 1940년도에 진 트와생이 1847년 루이 프랑소와 카르티에가 세운 보석회사인 카르티에를 위해 만든 것이었다. 이 보석은 윈저 공작부인을 위해 디자인되었는데, 그녀는 1940년대의 가장 훌륭한 보석 컬렉션 중 하나를 보유한 것으로 유명했다. 이 보석은 윈저공작이 그녀를 위해 고른 것인데, 그는 종종 어떤 특정 보석의 세팅으로 디자인된, 그녀의 의상을 장식하기 위한 보석을 고르는 데 많은 시간을 할애했다. 여기에 선보인 작품 같은 보석들은(이 보석은 1987년 $470,000에 되팔렸다) 디자인이 된 후 많은 시간이 흘렀지만 여전히 아방가르드한 작품으로 여겨지며, 2차 세계대전 이후 새로 생긴 단어인 'bijouterie(장신품)'의 전조로 알려졌다.

◐ Bulgari, Tiffany, Windsor

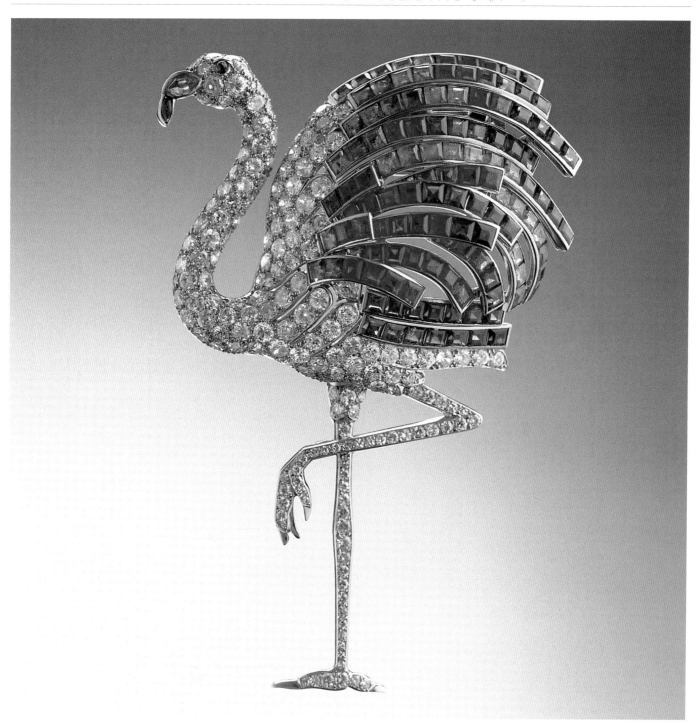

Louis François Cartier. b (FR), 1819. **d** Paris (FR), 1904. **Flamingo brooch created for the Duchess of Windsor, 1940.** Photograph by Louis Tirilly.

보니 캐쉰 Cashin, Bonnie 디자이너

가죽으로 트리밍된 널찍한 회색 캐시미어 판초는 보니 캐쉰이 미국 스포츠웨어에 기여한 대표적인 작품이다. 댄서들과 그들의 움직임, 캘리포니아의 다양한 날씨와 야외 생활, 그리고 할리우드와 영화(그녀는 20세기 폭스사의 디자이너였다)에 익숙했던 캐쉰은 독창적인 스포츠웨어를 만들었다. 그녀는 글로벌한 참조를 자주 사용했지만 항상 실용적이고 현대적인 여성상에 충실했다. 세퍼레이츠(아래 위가 따로 된 여성복)는 다용도이면서 고급스러웠고 대부분의 탑, 드레스, 치마, 그리고 바지는 감싸 입거나 묶는 형태로 만들어졌기 때문에 몸의 다양한 형태에 맞추어 쉽게 조절할 수 있었다. 캐쉰은 레이어링이 여성 생활의 한 부분으로 받아들여져 사용되기 전부터 이를 이용했다. 막대모양의 장식단추와 여행용 가방의 하드웨어는 그녀의 가방과 가죽으로 트리밍된 울의 실용적인 여밈 장식으로 사용되었다. 캐쉰은 클레어 맥카델과 더불어 미국 스포츠웨어의 어머니로 알려졌다.

○ A. Klein, McCardell, Schön

Bonnie Cashin. b Oakland, CA (USA), 1915. d New York (USA), 2000. **Cashmere shawl.** Photograph by Francesco Scavullo, 1966.

올레그 카시니 Cassini, Oleg 디자이너

1960년대에 카시니는 영부인 재클린 케네디와 가장 연관 있는 미국 디자이너로 알려졌으며, 여기에 일러스트된 이브닝 드레스가 그녀를 위한 것이었다. 남편이 대통령이 되기 전부터 비싼 의상(대부분이 발렌시아가 혹은 지방시 제품)을 입는 것으로 비난을 받던 케네디 여사는 카시니를 그녀의 공식 디자이너로 고용할 것인가에 대해 숙고했다. 케네디 여사의 시어머니와 측근들이 비밀리에 그녀로 하여금 계속해서 그레, 샤넬, 그리고 지방시의 옷을 입도록 도왔지만, 카시니의 매끈한 미니멀리즘이 가미된 의상들이 재클린 케네디의 초일류 의상 라인에 추가되면서 이 미국 디자이너는 공개적으로 찬사를 받게 됐다. 케네디와의 공식적인 관계는 카시니를 젊음과 부드러운 현대감을 보여주는 60년대 스타일의 권력자로 만들었다. 그의 A-라인 드레스와 슬림한 스커트에 적당히 꼭 맞는 상의로 된 수트는 파리지엥 디자인과 비슷했다. 카시니는 캐네디 여사와 의견을 조율하면서 각 의상이 영부인에게 알맞도록 디자인하였다.

○ Givenchy, Grès, Kennedy

Oleg Cassini. b Paris (FR), 1913. **d** Manhasset, NY (USA), 2006. **Evening dress for Jacqueline Kennedy.** 1961.

92

장-샤를르 드 카스텔바작 De Castelbajac, Jean-Charles 디자이너

모델의 무표정한 표정이 쟝-샤를르 드 카스텔바작의 익살스런 디자인에 모순되게 보이는데, 사진에 보이는 스퀘어-컷 드레스는 거대한 청바지의 앞부분이 오픈 된 것을 흉내 낸 것이다. 드 카스텔바작은 이런 방식으로 믿기 어려울 정도로 어린이 같은 형태에 대한 센스를 사용하는데, 이는 세르반테스의 구절인 '한때 너 자신의 모습이기도 했던 어린이의 손을

항상 잡고 있으라.'를 생각나게 한다. 그의 심플하고 몸을 덮어 싸는 듯한 모양의 의상은 재단되지 않은 옷감의 원래 형태와 비슷하다. 담요를 잘라서 첫 의상을 만든 기숙학교에 다닐 때부터 그는 두껍고 펠트 같은 옷감에 매료되었다. 1960년대 프랑스의 뉴에이지 기성복 디자이너 중 한 명이던 그는 앤디 워홀의 캠벨 스프 캔 등 팝아트적 주제를 반영했는

데, 특히 캠벨 스프 캔은 그가 1984년 디자인한 원통형 드레스 위에 프린트되었다. 파코 라반과 피에르 가르뎅의 작품에 영감을 받아 이들의 의상을 미래주의 작가들의 작품보다 훨씬 훌륭하다고 말했던 드 카스텔바작은 '우주 시대의 보니 캐쉰'이라 불리었다.

○ Cardin, Ettedgui, Farhi, Rabanne, Warhol

Jean-Charles de Castelbajac. b Casablanca (MOR), 1950. **'Jeans' dress.** Photograph by Denis Malerbi, 1984.

안토니오 카스티요 Castillo, Antonio 디자이너

카스티요의 A-라인 드레스에 사용된 블랙 레이스의 잠재적인 위험성은 드레스의 품위 있는 분위기에 의해 단번에 사라진다. 모델이 카메라에 등을 돌린 채 외국 국가원수와 악수를 하는 마냥 당당한 포즈를 취하는 가운데, 그녀가 쓰고 있는 만틸라 빗 모양의 검정색 모자는 우아함을 발산한다. 스페인의 귀족 집안에서 태어난 안토니오 카스티요의 디자인

은 권위와 품위로 둘러싸여 있었다. 그는 샤넬의 액세서리 디자이너로 활동했으며, 피게와 랑방 같은 유명한 패션 하우스에서 디자이너로서 일을 배웠다. 카스티요는 1936년 스페인 내전이 일어난 직후 스페인을 떠나 프랑스로 이주했다. 그는 1960년대에 젊은 세대의 고객을 위한 아방가르드 쿠튀르에 빠져 있던 쿠레주는 아니었지만, 대신 성숙하고 클래식

한 룩에 새로움을 가미하여 얌전하며 대단히 깔끔한 스타일을 만들어냈다.

○ Ascher, Beretta, Lanvin, Piguet, G. Smith

Antonio Castillo. b Madrid (SP), 1908. **d** c1984. **Lace Cage.** Photograph by Seeberger Brothers, 1965.

존 카바나 Cavanagh, John 디자이너

존 카바나가 자신이 디자인한 풍만하지만 흠잡을 곳 없이 훌륭하게 재단된 코트를 입은 모델과 함께 사진을 찍었다. 톱-스티치 된 프린세스 라인의 솔기 속으로 주머니가 숨겨져 있는 이 코트는 검정색 커프스와 간단한 칼라, 기하학적으로 배열된 단추가 유일한 디테일이다. 국제적으로 훈련을 받은 그는 파리에서 돌아와 처음에는 몰리뉴에서, 그 후에는 피에르 발망에서 일을 배웠다. 카바나는 1952년 런던에 의상실을 열어 세계적으로 호응을 받는 옷을 만들었다. 그는 '자신의 이름을 내걸 만큼 가치 있는 패션디자이너는 세계적인 흐름에 따른 디자인의 변화를 따르되, 사업이 지속될 수 있도록 자신의 손님들의 취향에 맞는 의상을 만들게끔 감독해야 한다.'고 말했다. 카바나는 싼 모조품으로 뒤덮힌 가운데서도 시즌마다 지속적으로 영국인들에게 맞춤 의상을 제공한 런던의 소규모 맞춤복 사회의 중심에 있었다. 그는 1964년에 '쿠튀르는 계속해서 존재할 것이며 그래야만 한다. 이것이야말로 기성복의 활력의 근원이다.'라고 말했다.

○ Balmain, Molyneux, Morton

John Cavanagh. b (IRE), 1914. **John Cavanagh and model wearing cream wool coat.** Photograph by John French, 1962.

니노 세루티 Cerruti, Nino

디자이너

잭 니콜슨이 세루티의 헐렁한 리넨 의상을 영화 '이스트윅의 마녀들(The Witches of Eastwick)'에 입고 출연했다. '패션은 결국 우리가 살고 있는 세계를 설명하는 한 방법이다'라고 세루티는 말하는데, 이 철학은 패션뿐만 아니라 영화에서도 통용되어, 세루티는 60편 이상의 영화의 의상을 맡아 디자인했다. 원래 철학을 공부했던 세루티는 작가가 되기를 원했지

만 1950년도에 북이탈리아에서 가업인 텍스타일 사업을 물려받게 되었다. 1957년도에 남성복 라인인 '히트맨'이 출시되었는데, 이는 그의 회사를 고급 옷 레이블로 변모시키는 시발점이 되었다. 여성복은 1977년에 첫 선을 보였다. 1980년대의 의상에 대한 열망을 잘 보여주던 세루티 레이블은 '월 스트리트(Wall Street)'와 같은 영화에 사용되기도 했다. 1990년

대 세루티의 여성복은 나르시소 로드리게즈가 디자인하면서 얼마간의 성공을 누렸으며, 그는 수를 놓은 비치는 천에 정교하게 재단을 한 것과 같은 현대적 테마를 소개했다.

○ Armani, von Etzdorf, Rodriguez

Nino Cerruti. b Biella (IT), 1930. **Jack Nicholson.** Still from 'The Witches of Eastwick'. 1987.

후세인 찰라얀 Chalayan, Hussein　　디자이너

이 사진에서 복사기 아트로 잘 알려진 카트리나 젭이 후세인 찰라얀의 금색 체인으로 트리밍된 드레스를 보여준다. 찰라얀은 자신의 혁신적인 디자인을 '아이디어 진화의 산물'이라 설명한다. 녹이 슨 듯한 느낌을 연출하고자 했던 그의 첫 컬렉션에는 철가루과 함께 친구네 집 뒷마당에 묻어두었던 강화된 종이로 만든 의상들이 소개되었다. 찰라얀은 섬세한 구슬세공이나 반짝이는 비행경로 패턴 차트, 번쩍이는 LED(발광다이오드) 불빛 등 복잡한 디테일을 사용하는 것으로 잘 알려져 있다. 그의 컬렉션은 이야기의 줄거리를 바탕으로 만들어지고, 손님들은 이를 요약한 책자를 받게 된다. 그의 주제들은 종종 어두운 면을 다루는데, 뱀파이어, 무덤, 그리고 속박 등에 관한 내용들이 이미 과거에 사용되었다. 찰라얀은 '트렌드는 지루하고 일시적이다. 나는 패션이 아니라 옷에 관심이 있다.'고 말한다. 맥퀸과 베라르디와 함께 1990년대를 이끈 그는 '런던 룩'으로 알려진 날카롭고, 각이 진 재단의 선구자였다.

○ Berardi, Clements Ribeiro, Dell'Acqua, Isogawa

Hussein Chalayan. b Nicosia (CYP), 1970. **'Lands Without'. Spring/summer 1997.** Photograph by Katerina Jebb.

가브리엘 샤넬(코코) Chanel, Gabrielle(Coco)　　**디자이너**

코코 샤넬이 걷고 있는 파리의 튈르리 공원은 그녀가 사는 집과 1939년에 문을 닫았다가 1954년에 다시 연 그녀의 쿠튀르 하우스가 있는 루 깡봉에서 가까운 거리에 있다. 그녀는 샤넬의 특징을 잘 보여주는 의상과 소품을 착용하고 있는데 수트, 블라우스, 진주 보석, 스카프, 모자, 장갑, 금색 체인의 핸드백이 바로 그것이다. 완벽주의자이던 그녀는 사진에서 보이

듯 자신의 오른팔로 알렉산더 리버만(Alexander Liberman)에게 손짓을 하고 있다. 이는 그녀의 고집 중 하나인 편안한 팔 움직임을 보여준다. 그녀의 이런 고집스러운 면은 완벽한 맞춤을 위해 소매를 계속해서 찢어버리는 데서 나타나기도 했다. 샤넬의 정장의 기본 개념은 군복에서 시작되었다. 웨스트민스터 공작의 애인이었던 그녀는 유니폼을 입은 승무원들

이 있던 그의 요트를 타고 많은 곳을 여행 다녔다. 그녀 스타일의 정수는 남성적 힘의 귀감에 뿌리를 두었으며, 이는 20세기 패션을 지배했다.

○ Cocteau, Dali, Lagerfeld, Liberman, Parker, Verdura

98

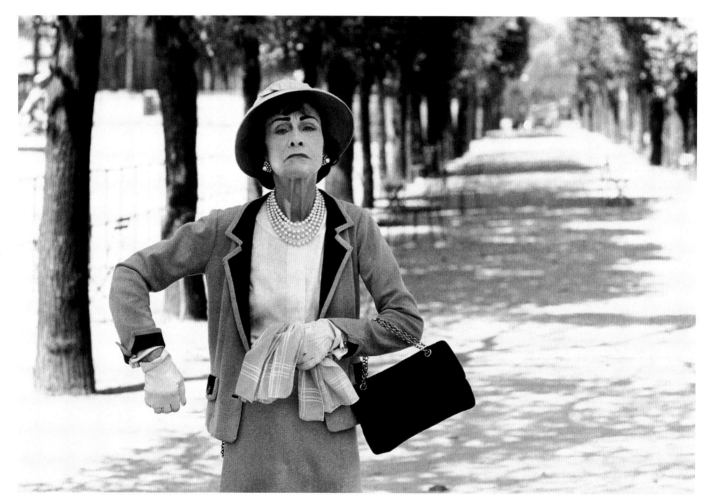

Gabrielle (Coco) Chanel. b Saumur (FR), 1883. **d** Paris (FR), 1971. **Coco Chanel wearing Chanel suit.** Photograph by Alexander Liberman, 1951.

캐롤라인 찰스 Charles, Caroline 디자이너

캐롤라인 찰스의 초기 디자인 중에 체크보드 패턴의 재킷에 긴 양말을 신은 것이 있다. 1960년대 찰스는 방송인이자 기자로 활동했으나 결국에는 패션을 선택했다. '몸에 맞는가? 실용적인가? 누군가가 당신에게 가까이 가고 싶다는 느낌을 주는가?' 이런 유용한 질문들이 캐롤라인 찰스의 모든 옷에 적용되었다. 찰스는 어릴 때부터 드레스 디자이너가 되길 원했던 걸 기억한다. 스윈든아트스쿨을 졸업한 후, 그녀가 런던으로 향했을 때 런던은 1960년대의 변동이 가득한 때였다. 메리 퀸트의 매력을 좇아 그녀는 자신의 컬렉션을 1963년 시작했다. 찰스의 행사복과 이브닝웨어는 실라 블랙과 바바라 스트라이젠드 등 그 당시 연예계의 트렌드세터들 사이에서 즉각적인 히트를 쳤다. 그러나 그녀의 경력이 30년 동안 구준할 수 있었던 것은 지극히 영국적인 옷을 만드는 그녀의 솜씨 덕분이었고, 후에는 액세서리와 인테리어 디자인 때문이었다.

○ Courrèges, Foale & Tuffin, Quant

Caroline Charles. b Cairo (EG), 1942. **Check weave wool jacket and black wool skirt.** Tatler, 1964.

마들렌 쉐뤼 Chéruit, Madeleine 디자이너

이 흑백사진은 빈티지 분위기를 자아내며, 도자기 같은 피부가 속이 비치는 오간자 아래의 눈부신 시퀸에 대립하며 빛을 발하고 있다. 마리온 모어하우스는 당시에 섹시함이 드러나 위험하다고 알려진 깊은 브이 네크라인에 벨트 없이 허리까지 떨어지는 의상을 입고 있는데, 이는 굴곡을 드러내던 전쟁 전의 실루엣에서 벗어나 편안한 윤곽선을 표현한 변화를 보여준다. 1880년대 쿠튀르 하우스인 라우드니츠에서 일을 배운 쉐뤼는 르롱과 루이스 불랑제처럼 하이패션을 기성복이라는 현실로 바꾼 파리지엥 디자이너였다. 호화롭게 장식된 자신의 드레스를 좋아했던 귀족적인 파리지엥 고객들을 위해 그녀는 쿠튀르의 과도함을 정리해주었다. 원단에 떨어지는 빛의 효과에 매혹된 그녀는 태피터, 라메, 그리고 거즈를 사용했다. 1920년에 샤넬이 심플한 패션으로 전환을 꾀하면서 그녀의 화려한 묘미가 담긴 패션의 매력은 힘을 잃었다. 1923년 은퇴했지만, 그녀의 디자인 하우스는 스키아파렐리가 떠들썩하게 사들이던 1935년까지 운영되었다.

○ Bally, Boulanger, Lelong, Morehouse

100

Madeleine Chéruit. b (FR). (Active 1900s–1930s.) **Marion Morehouse.** Photograph by Edward Steichen, 1927.

지미 추 Choo, Jimmy

구두 디자이너

깃털장식이 달린 연 파랑 스웨이드 샌들은 지미 추의 섬세하고 매혹적인 작품의 한 예다. 제화업자의 집안에서 태어난 지미 추는 열한 살 때 구두 한 켤레를 처음으로 만들었다. 이 전까지의 모든 신은 수제화였으나. 그는 최근 들어 자신의 완벽한 장인정신을 이어갈 기성구두라인의 제작을 받아들였다. 지미 추의 신들은 지나치게 패셔너블하진 않지만 주로 함

께 입는 디자이너의 의상의 우아함에 전혀 뒤지지 않는다. 그는 런던의 코드웨이너스 테크니컬 컬리지(Cordwainer's Technical College)를 패트릭 콕스와 에마 호프와 같은 새로운 구두 디자이너 세대와 함께 다녔다. 자신의 스타일에 대해 추는 '우아함, 여성미. 그리고 아마도 섹시함이 있다'고 말한다. 그의 구두는 영국 다이애나 황태자비가 좋아하여 같은 디

자인의 구두를 여러 가지 색상별로 구입해 이브닝웨어와 평상복을 입을 때 골라서 신었다고 한다. 추가 말레이시아 출신이라는 것이 아쿠아 블루, 자홍색 핑크, 그리고 밝은 오렌지 등 크리스탈처럼 투명한 색상들로 이뤄진 그의 시그니처 팔레트에 대해 설명해준다.

○ Cox, Diana, Hope

Jimmy Choo. b Penang (MAL), 1961. **Feathered sandal. Spring/summer 1997.** Photograph by Simon Archer, 「E.S.」 magazine, 1998.

티나 챠우 Chow, Tina

아이콘

티나 챠우가 우아하면서 새침한 포즈를 취하고 있다. 1970년대 최고의 모델이던 그녀는 20세기 최고의 패션 전문가이자 컬렉터가 되었다. 아시아계 미국인인 챠우는 모던한 아름다움의 새로운 다양성과 보편성을 대표하였지만, 패션에 대한 지식은 그녀의 아름다움보다 한 수 위였다. 쿠튀르 의상의 가장 중요한 컬렉터 중 한 사람이던 챠우의 훈련된 눈은 컬렉팅과 전문지식의 패러다임으로 여전히 알려져 있다. 챠우는 동시대의 훌륭한 디자이너들을 알고 있었지만 마들렌 비오네, 크리스토발 발렌시아가, 그리고 크리스찬 디올의 의상들을 그녀의 컬렉션에 선택하면서 과거에 대한 그녀의 관심을 표현했다. 그녀가 처음으로 컬렉팅에 관심을 보인 것은 마리아노 포르투니의 옷이었는데, 그의 '델포이' 드레스, 어깨 망토, 그리고 소매 없는 외투는 동양과 서양의 조화로운 해석을 보여주었다.

○ Antonio, Balenciaga, Fortuny, Vionnet

102

Tina Chow. b Cleveland, OH (USA), 1950..**d** New York (USA), 1992. **Tina Chow.** Photograph by Arthur Elgort, 1982.

오지 클락 Clark, Ossie

디자이너

런던의 첼시 타운 홀에서 1970년도에 찍은 이 열광적인 사진에서 오지 클락은 앨리스 폴록이 세운 회사인 쿼럼이란 이름의 옷을 보여주고 있다. 「보그」지는 그의 쇼를 보고 '이것은 쇼라기보다는 경쾌한 춤 같다.'고 말했다. 거리를 두고 선 모델들은 클락의 쉬폰 드레스를 입었는데(각 의상에 열쇠와 5파운드짜리 종이돈이 들어갈 만한 사이즈의 숨겨진 포켓이 있

는데 이는 그의 트레이드마크다). 드레스의 프린트는 그의 아내이자 텍스타일 디자이너인 실리아 버트웰의 작품이다. 이 커플은 〈미스터 앤 미세스 클락 앤 퍼시〉란 초상화로 불멸하게 되었으며, 이는 이 사진의 오른쪽 끝에 보이는 그들의 친구이자 화가인 데이비드 호크니가 그렸다. '나는 재단의 달인이다. 모든 것은 내 머리 속에 있고 내 손가락에 의해 이루어

진다.'고 말한 클락의 재능은 1960년대 말에서 1970년대 초까지 많은 사랑을 받았다. 당시 롤링 스톤즈의 기타리스트 키이스 리차드의 여자친구였던 아니타 팔렌버그와 가수 메리언 페이스풀이 입은 '오지' 뱀 가죽 수트는 현재 그 시대를 상기시키는 가장 값비싼 물건 중 하나가 되었다.

○ Birtwell, Fratini, Hulanicki, Pollock, Sarne

103

Ossie Clark. b Liverpool (UK), 1942. **d** London (UK), 1996. **Printed chiffon dresses.** Photograph by Annette Green, 1970.

헨리 클락 Clarke, Henry

사진작가

여름의 색인 시트러스 색상에 글자 그대로 신선한 해석이 붙게 되었다. 사진작가 헨리 클락이 처음으로 패션사진에 빠지게 된 것은 세실 비통이 도리안 리를 찍는 것을 보면서부터였다. 그는 생생한 사진을 찍었지만 자연스럽게 우아함에 끌리기도 했다. 특히 그가 1950년대에 찍은 프랑스 패션의 이미지는 마치 조각상 같이 그 시대를 대변하는 격식 있는 드레스와 스냅사진의 즉흥성과 같은 캐주얼함 사이에서 그가 찾던 밸런스를 보여준다. 예술적인 것과 그렇지 않은 것이 동시에 존재하는 클락의 사진들은 『보그』지의 다이애나 브리랜드가 그에게 보장한 자유와, 그가 사진 작업을 위해 이용한 이국적인 장소의 도움이 컸다. 1950년대의 하이 스타일에서 1960년대의 눈부신 색들과 레이어링으로 교묘히 옮겨가면서 그는 고대 마야 문명 유적지와 인도의 다양한 환경, 시실리와 세계의 여러 다른 곳들과 관련한 현란하고 민족적인 의상들이 흥미롭게 보이도록 만들었다.

○ Campbell-Walters, Goalen, Pertegaz, Vreeland

Henry Clarke. **b** Los Angeles, CA (USA), 1918. **d** Le Cannet (FR), 1996. **Fruit sweaters.** French 『Vogue』, 1957.

수잔 클레멘츠와 이나시오 리베이로(클레멘츠 리베이로)

Clements, Suzanne and Ribeiro, Inacio(Clements Ribeiro)

디자이너

클레멘츠 리베이로의 화려한 무지개 스트라이프 문양부터, '쿨 브리타니아'로 알려진 영국이 패션제국으로 발전하게 됨을 상징한 이 멋진 유니언 잭 휘장까지. 그래픽으로 패턴화된 캐시미어는 이 브랜드의 트레이드마크가 되었다. 리베이로는 '우리는 강한 천을 심플하게 재단하는데, 이를 어색한 의상이라 부른다.'고 말했다. 밝은 프린트는 각 컬렉션의 주제를 정

의하는데, 여기에는 전통적인 스코틀랜드 체크무늬와 창틀모양의 윈도우페인 체크부터 보헤미안 페이즐리 문양과 알록달록한 꽃무늬가 있다. 그들은 먼지 같은 회색빛의 스웨이드, 캐시미어, 실크 태피터와 스팽글 같은 고급스러운 소재를 데이웨어에 사용했다. 클레멘츠 리베이로는 깔끔한 세퍼레이츠와 심플한 스타일링을 좋아했다. 그들의 컬렉션은 펑

크, 집시, 도시 근교에 사는 가정주부, 혹은 인어 등 계속해서 바뀌는 여성 역할에서 영감을 받았다. 그들은 센트럴세인트마틴스컬리지오브아트앤디자인에서 만나 결혼했고, 졸업후에 브라질로 이주했다. 그들은 1993년 런던에서 함께 만든 첫 컬렉션을 발표했다.

○ Amies, Campbell, Chalayan

Suzanne Clements. b London (UK), 1969; **Inacio Ribeiro. b** São Paulo (BR), 1963. (Clements Ribeiro.) **Union Jack cashmere sweater. Autumn/winter 1997**. Photograph by Chris Moore.

커트 코베인 Cobain, Kurt

아이콘

자니 로튼이 펑크를 대표한다면 커트 코베인은 그런지를 대표한다. 그의 기름지고 탈색된 머리, 창백하게 마른 몸, 중고 가게에서 산 듯한 옷들은 약에 찌들어 기분이 변덕스러운 젊은이의 이미지를 만들어냈다. 코베인의 그룹 너바나와 펄 잼, 알리스 인 체인스 같은 그런지 밴드들의 의상은 싸고 캐주얼했는데, 주로 색이 바랜 청바지와 록 티셔츠가 전부였다. 이는 패션의 공식에 반대하는 X-세대라고 알려진 이반아들 세대의 복장으로 시작했으나, 예상대로 중독자의 의상을 재현하는 '헤로인 쉬크'라 알려진 주류집단이 되기 위해 '정리'되었다. 동성애를 혐오하는 벌목인들 사이에서 자란 코베인은 어린 시절에 대한 반항으로 어떤 때는 애인의 꽃무늬 드레스를 입고 손톱을 빨강색으로 칠하기까지 했다. 그 룩의 여성 버전을 구체화한 그의 애인은 바로 코트니 러브로, 마크 제이콥스가 1993년에 발표한 '그런지' 컬렉션에 영감을 준 장본인이었다.

○ Dell'Acqua, Jacobs, Rotten

106

Kurt Cobain. b Hoquaim, WA (USA), 1967. **d** Seattle, WA (USA), 1994. **Kurt Cobain and daughter, Frances Bean.** Photograph by Stephen Sweet, 1994.

장 콕토 Cocteau, Jean

일러스트레이터

콕토가 『하퍼스 바자』의 독자들을 위해 그린 이 패션 드로잉에는 '1937년 파리, 스키아파렐리가 몸에 착 붙는 시스 드레스를 저녁식사와 댄스용으로 만들었다'고 적혀 있다. 콕토는 작가이자 필름메이커, 화가, 판화가, 무대 디자이너, 원단 디자이너, 그리고 보석 디자이너이자 일러스트 작가였다. 그가 패션세계에 발을 딛게 된 것은 무대를 통해서였다. 콕토

는 1910년 발레 뤼스가 파리에 왔을 때 디아길레프를 만났고, 그를 위해 포스터를 디자인했다. 콕토의 무대와 패션 작품 중 가장 중요한 몇 점은 샤넬과 합작해서 나온 것이었다. 1922년부터 1937년 사이에 그녀는 그의 모든 연극 무대의상을 디자인했으며, 1924년에 발표된 '르 트레인 블루(Le Train Bleu)도 포함되어 있다. 그는 종종 그녀와 그녀의 패션을 자

신의 특징인 날카로운 선과 우아한 심플함이 나타나는 아웃라인 드로잉으로 표현했다. 또한 콕토는 초현실주의와 패션을 가깝게 연관시켰다. 그는 스키아파렐리를 위해 원단과 자수, 그리고 보석을 디자인했다.

○ Bérard, Chanel, Dessès, Horst, Rochas, Schiaparelli

Jean Cocteau. b Paris (FR), 1889. **d** Paris (FR), 1963. **Schiaparelli dress.** Illustrated in 『Harper's Bazaar』, 1937.

그레이스 코딩톤 Coddington, Grace 에디터

'그레이스 코딩톤은 절대로 잘못된 드레스를 고르지 않는 눈을 가졌다. 그레이스는 의심의 여지없이 패션 에디터다'라고 마놀로 블라닉은 말한다. 코딩톤은 패션에 여러 가지 방면으로 영향을 미쳤다. 옷 전체에 프린트가 되어 있는, 1959년에 자크 하임이 디자인한 의상을 입고 사진을 찍은 '더 코드'는 노만 파킨슨의 눈에 띄었다. 그녀는 특유의 빨강머리를 짧은 비달 사순 단발머리에서 곱슬거리는 할로 스타일까지 지속적으로 바꾸면서 새로운 이미지들을 만들었는데, 이 방식은 후에 린다 에반젤리스타가 사용하였다. 1968년 그녀는 영국 『보그』지로 자리를 옮기면서 캘빈 클라인의 모던의 미학을 1970년대의 유럽 고객들에게 소개했다. 그녀의 스타일은 겐조와 파블로 & 델리아 같은 디자이너들에게 영감을 주었고, 후에 아자딘 알라이아와 조란의 재능을 지지했다. 1987년 미국 『보그』로 이직한 코딩톤은 그 곳에서의 시간에 대해 '300여명의 사람들과 저녁을 먹고 있던지, 아니면 입에 핀을 물고 바닥을 기던 시간들'이라고 표현했다.

○ Alaïa, Blahnik, Heim, C. Klein, Sassoon, Zoran

108

Grace Coddington. b Holyhead (UK), 1941. **Grace Coddington wears Jacques Heim.** Photograph by John French, 1965.

클리포드 코핀 Coffin, Clifford **사진작가**

미국『보그』지의 1949년 6월호를 위해 클리포드 코핀이 수영복을 입은 모델 4명을 땡땡이 무늬마냥 통상적인 강렬한 구도로 사막에 앉혀두고 사진을 찍었다. 1950년대 코핀의 패션사진에 링모양의 플래쉬 라이팅을 사용한 것이 크게 공헌했다. 이는 렌즈를 감싸 안는 둥근 전구로 모델에 직접적으로 빛을 비춰서 그림자를 바로 만들어내는 효과를 냈다. 빛을 주체에

'쏘는' 테크닉으로 반짝이는 원단과 화장에 하이라이트를 주는 효과를 지닌 이 라이팅은 1970년대와 1990년대에 바람을 만들어내는 기계와 함께 많이 사용되었다. 원래 야망이 댄서가 되는 것이던 코핀은 패션에 어울리는 성격을 지녔다. 또한 그는 떳떳한 동성애자로, 사교계 작가였던 트루만 카포티와 절친한 친구사이였다. 미국, 영국, 그리고 프랑스『보그』지와

함께하며 사회 안에서 자신의 위상을 확실히 구축한 그는 '패션을 진정으로 생각한 첫 번째 사진작가이자 때로는 패션 에디터들보다 더 패션을 생각하는 사람'으로 알려졌다.

○ Gattinoni, Gernreich, Goalen

Clifford Coffin. **b** IL (USA), 1913. **d** Pasadena, CA (USA), 1972. **Swimsuits.** American 『Vogue』, 1949.

장 콜로나 Colonna, Jean

디자이너

번쩍이는 네온사인과 낮에는 자고 밤에는 레오파드 프린트에 신축성 있고 비치는 레이스, 그리고 딱 맞는 치마 외에는 걸쳐 입은 것이 별로 없는 여성들이 살고 있는, 지하 세계로 연결되는 숨겨진 문이 열리는 파리의 어두운 뒷골목을 상상해 보라. 이것이 바로 프랑스 디자이너 장 콜로나의 세계인데, 그의 패션쇼는 어두워진 후의 피갈 지역의 세계를 불러낸다.

그는 1990년대 초 '해체' 트렌드가 한창일 때 유명해진 디자이너로 사람들이 실제로 사 입을 수 있는 가격대의 옷을 만들어냄으로써 지도자 계급을 화나게 했다. 그에게 이런 자유를 제공한 제조방법은 밑단 등 원단의 가장자리를 오버로크로 처리하는 것을 포함한다. 그는 또한 PVC 같은 싸구려 천을 부끄러움 없이 사용했다. 콜로나는 파리에서 일을 배웠는데,

1985년 자신의 레이블을 시작하기 전에 2년 정도 발망에서 일했다. 콜로나는 항상 '옷은 만들기 위해서, 팔기 위해서, 그리고 또 입기 위해서 심플해야 한다.'는 철학을 펼쳤다.

◐ Balmain, Dolce & Gabbana, Topolino

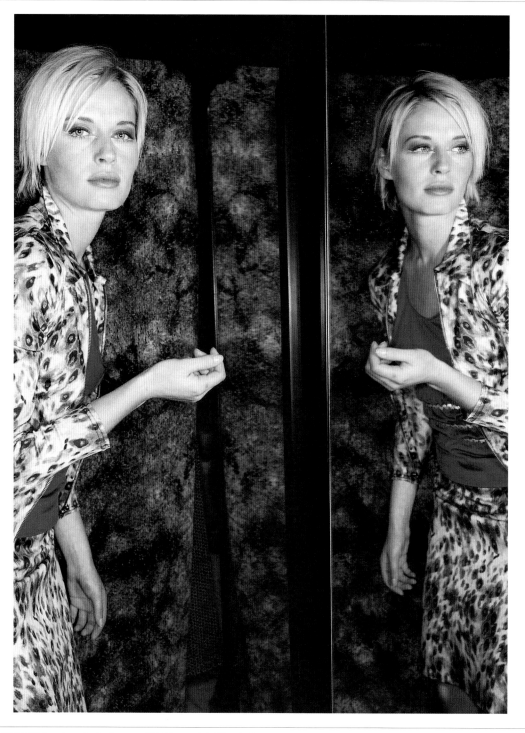

Jean Colonna. b Oran (ALG), 1955. **Backstage. Spring/summer 1998.** Photograph by Thierry Ledé.

시빌 코놀리 Connolly, Sybil 디자이너

더블린의 집에서 사진을 찍은 시빌 코놀리는 자신의 유명한 작품인 주름 잡힌 리넨으로 만든 드레스를 입고 있다. 재단 되어 만들어진 숄은 심플한 보디스와 전형적으로 절제된 디자인의 스커트를 감싸고 있다. 1950년대 아이리쉬 패션의 고참이었던 코놀리는 전통 아이리쉬 원단을 모던하고 편안한 옷으로 개조하는 것을 전문화했다. 그녀의 진보적인 디자인은 두꺼운 모헤어, 도네갈 트위드(Donegal tweed)와 리넨에 변화를 가져왔는데, 그녀는 섬세한 블라우스와 드레스를 만들기 위해 수공으로 주름을 잡았다. 동시대 미국 디자이너인 클레어 맥카델처럼 그녀 역시 1950~1960년대에 평범한 패브릭을 사용하여 스마트한 모양을 만들고 편안함을 선호한 선구자였다. 코놀리는 드레스 디자인을 배우기 위해 런던으로 왔지만, 2차 세계대전이 일어난 후 아일랜드로 다시 돌아왔다. 그녀는 22세 때 아이리쉬 패션하우스인 리차드 알란의 디자인 디렉터가 되었고, 36세인 1957년 자신의 레이블을 시작했다.

○ Leser, McCardell, Maltézos

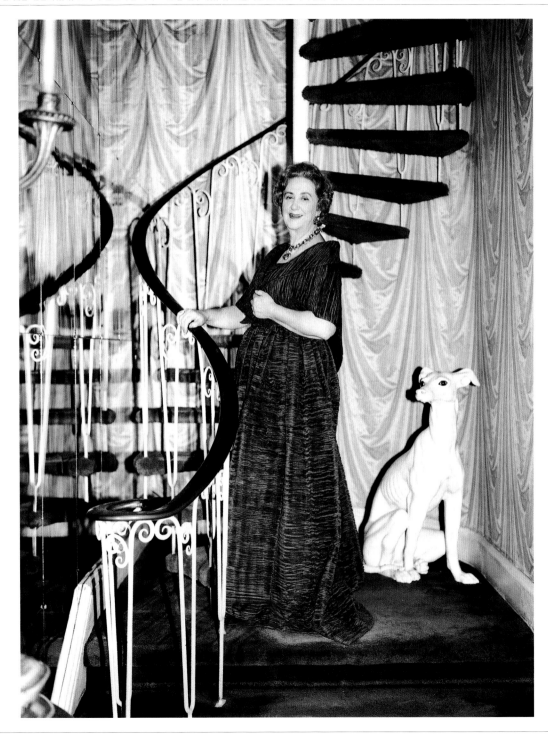

Sybil Connolly. b Swansea (UK), 1921. **d** Dublin (IRE), 1998. **Sybil Connolly at home, Merrion Square, Dublin.** Photograph by Perry Ogden, 1987.

재스퍼 콘란 Conran, Jasper 디자이너

'마이 페어 레이디(My Fair Lady)'를 위해 재스퍼 콘란이 디자인하고 필립 트레이시가 만든 진홍색 양귀비꽃 모자가 극도의 대비 효과를 노린 듯 콘란의 주요 컬렉션에 등장했던 장식이 없는 검정 드레스 위에 화려하게 씌어 있다. 진 뮤어를 스승으로 생각했던 재스퍼 콘란은 자신의 의상에 진 뮤어의 특징인 모던한 세련미를 반영했다. 뒤에서 불이 비추어졌을 때 그의 어두운 색 드레스는 실루엣으로 되살아나 자연적인 조형물 아래에 있는 하나의 그래픽적 조각이 되었다. 뉴욕의 파슨스스쿨오브디자인에서 공부한 콘란은 19세 때 자신의 레이블을 만들었다. 그는 단일색채에 역동적인 줄무늬 천이나 대담한 오렌지, 선홍색, 혹은 코발트 블루 같은 색을 섞어 사용하는 것에 의존했다. 그는 의상에 '스피드와 생명력…, 나에게 있어 그것은 항상 컷과 형태에 관한 것이다.'라는 자신의 생각이 반영되길 원한다. 콘란의 의상들은 입기에 부담이 없었는데, 물론 브란도의 '바이커' 재킷을 떠올리게 되는, 몸에 꼭 맞는 가죽재킷 같은 의상들은 매력적인 모양 때문에 그의 컬렉션에 10년 이상 계속 등장하고 있다.

O Muir, Treacy

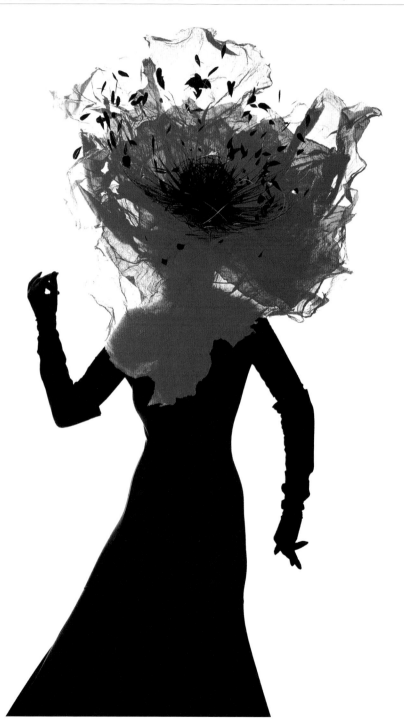

Jasper Conran. b London (UK), 1959. **'Poppy'**. Hat designed for My Fair Lady stage production. Photograph by Tessa Traeger, 1992.

앙드레 쿠레주 Courrèges, André 디자이너

전직 토목기사였던 앙드레 쿠레주는 1950년대에 발렌시아가의 아틀리에에서 연습했던 꼼꼼한 재단을 1960년대 젊은이의 이상주의와 미래를 위해서 사용했다. 피에르 가르뎅과 파코 라반과 함께 쿠레주는 파리의 공상적인 패션디자인 컬트 문화를 이끌었는데, 이러한 동향은 재료의 낭비를 줄이고 장식을 배제하여 패션에 기하학적 형태와 새로운 소재를 사용하도록 했다. '내 생각에 미래의 여성은 형태학상으로 봤을 때, 젊은 몸을 유지할 것 같다.'고 쿠레주는 당시에 말했다. 그의 미니스커트는 네모나고 딱딱했으며, 1960년대에 눈에 띄게 많아진 '젊은' 몸들을 최소한으로 커버했다. 그가 가장 특징적으로 사용한 심벌은 젊음이 가득 찬 발랄한 느낌의 데이지였는데, 이는 종종 그의 드레스나 노출된 몸의 부분을 가리는 데 사용되었다. 유니섹스는 쿠레주가 지지한 또 다른 테마였는데, 그는 여성복이 적어도 남성복만큼 실용적이 될 것이라고 예상했다.

⊙ Cardin, Charles, Frizon, Quant, Rabanne, Schön

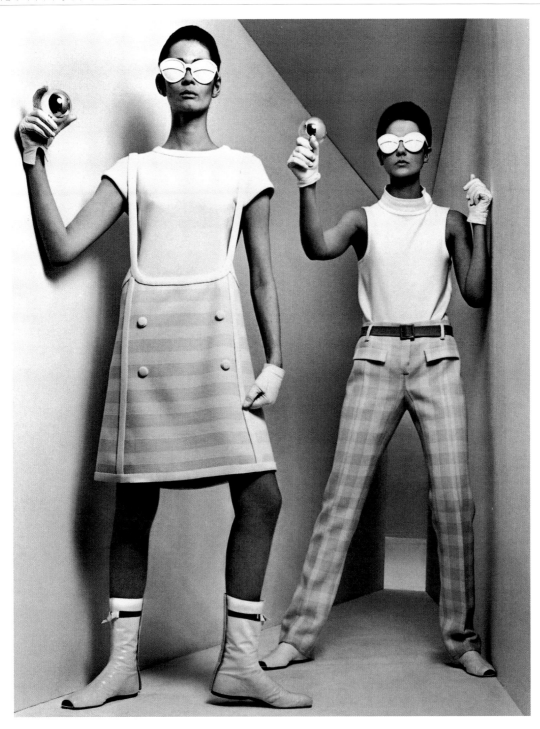

André Courrèges. b Pau (FR), 1923. **Space-age designs.** Photograph by William Klein, 1964.

노엘 코워드 Coward, Noel 아이콘

호스트가 찍은 사진에서 극작가이자 엔터테이너인 노엘 코워드가 클래식한 포즈를 취하고 있다. 땡땡이 실크와 직물로 짠 체크와 함께 입은 완벽 무결한 영국 황태자 체크가 그의 비할 데 없는 세련미를 집약해서 보여주고 있다. 1924년 그의 첫 연극이 성공한 후, 코워드는 '나는 퇴락을 강조하는 표현을 위해 중국식 드레싱 가운을 입은 채 침대에서 사진을 찍을 정도로 어리석었던 적이 있었다. 나는 실크 셔츠, 파자마, 그리고 속옷, 색색의 터틀넥 저지 등에 빠져 있었는데, 이것이 바로 패션의 시작이었다'고 말했다. 이는 화려하고 덧없는 1920년대의 탐미주의자를 위한 룩이었다. 오스카 와일드 이후 처음으로 작가의 외모가 그가 쓴 글만큼이나 중요해보였다. '다양한 남성들이 갑자기 매끈하게 맵시 나고 단정한 코워드처럼 보이기를 원했다'고 세실 비통은 말했다. 캐리 그랜트도 그중 한 명이었는데, 그는 자신의 도시적 스타일의 바탕은 '잭 부캐넌과 노엘 코워드의 조합에서 온 것이다'라고 말했다.

○ Beaton, Horst, Wilde

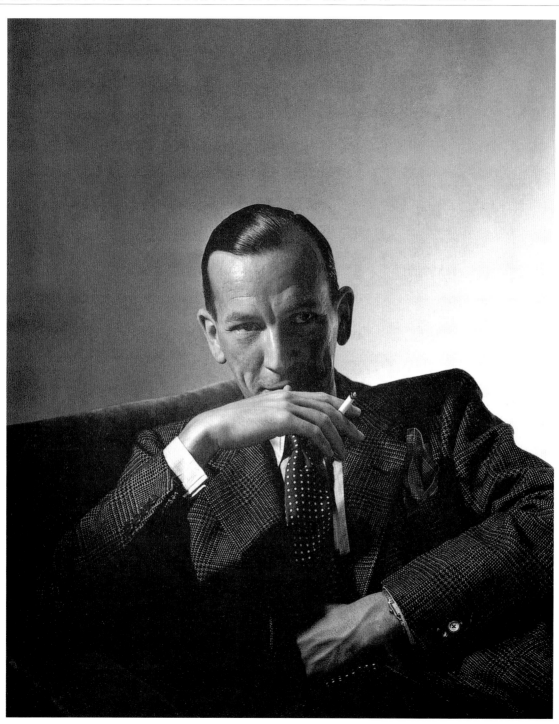

Noel Coward. b London (UK), 1899. d Blue Harbour (JAM), 1973. **Noel Coward. Paris, 1934.** Photograph by Horst P. Horst.

패트릭 콕스 Cox, Patrick 구두 디자이너

모델이 신고 있는 비단뱀가죽 워너비(Wannabe) 구두는 아이콘이 되어 보통 남자들이 신에 쓰는 비용의 단가를 높였다. 1993년, 패트릭 콕스는 자신의 컬렉션에 여름에 가볍게 신을 수 있는 구두가 필요하다고 느꼈는데, 그에 대한 해답이 바로 모카신 구조의 간편한 로퍼인 워너비였다. 1995년 첼시에 있는 그의 가게에는 신을 사려는 사람들로 붐볐는데, 그중 몇 몇은 뇌물을 주려고까지 했다. 그가 1993년 워너비 라인을 출시했을 때, 콕스는 미국 코미디언인 피위 허만(Pee Wee Herman)이 신었던 흰색 로퍼에 자신의 고마움을 전했다. 레이브 문화에서 없어서는 안 될 액세서리였던 워너비는 콕스의 구두 사업의 절반을 차지했고, 나머지 반은 패션 트렌드와 함께 개발되는 여러 스타일의 컬렉션이었다. 캐나다에서 태어난 패트릭 콕스는 코드웨이너스 테크니컬 컬리지에서 공부하기 위해 1983년 런던으로 이주했다. 그의 첫 번째 성공작은 1984년 닥터 마틴이 주문한 작품이었고, 이후 그는 수많은 디자이너들과 함께 일해왔다.

○ Blair, Choo, Flett, R. James, Marteans, Westwood

Patrick Cox. b Edmonton, AB (CAN), 1963. 'Python' Wannabe loafer. Autumn/winter 1995. Photograph by François Rotger.

쥴리-프랑소와 크라애 Crahay, Jules-François 디자이너

쥴리-프랑소와 크라애가 어깨에 손수건 매듭으로 묶은 무광의 저지 드레스를 입은 제인 버킨과 포즈를 취하고 있다. 크라애는 리에주에 있던 자신의 어머니의 가게와 파리의 제인 레니 패션하우스에서 옷 만드는 기술을 배웠다. 1952년 그는 니나리치의 디자이너가 되었고, 이후 1963년에는 랑방에서 일했다. 크라애는 우아한 이브닝웨어로 인기가 많았지만, 1960년대 말 패션계를 주름잡은 농부와 집시 스타일을 활성화시킨 디자이너 중 한 사람이기도 했다. 일찍이 1959년에 그의 컬렉션은 층층이 주름이 가득한 치마와 로우컷의 신축성 있는 블라우스를 함께 입혀 선보였고, 머리, 목, 그리고 허리에 스카프를 둘러맸다. 크라애는 모든 작품에 선명한 색상의 가벼운 소재를 사용하여 가볍고 여성스러운 스타일의 옷을 제작했으며, 이는 크라애의 스타일로 영원히 기억되었다. 그는 옷을 만들면서 즐거움을 느끼고 싶었다고 말하여 자신의 옷에 특별함을 부여했다.

○ Lanvin, Pipart, Ricci

Jules-François Crahay. b Liège (BEL), 1917. d Monte Carlo (MON), 1988. **Jules-François Crahay and Jane Birkin.** Photograph by Jacques-Henri Lartique, French 『Vogue』, 1976.

신디 크로포드 Crawford, Cindy　　모델

신디 크로포드가 자신의 수백만 불짜리 몸을 가꾸고 있다. 여전히 자신이 마케팅을 관장하는 그녀는 '나는 나 자신을 모두가 원하는 상품을 가진 한 회사의 사장으로 생각한다.'고 말한다. 피트니스 시장에서 연마된 그녀의 확실한 몸은 여성의 건강과 아름다움 사이의 관계를 결합시켰다. 『플레이보이(Playboy)』지에 실린 그녀의 사진도 사업전략이었는데,

'저는 다른 관객에게 접근하고 싶었어요. 생각해보세요. 대부분의 남자 대학생들은 『보그(Vogue)』지를 사지 않죠.'라고 그녀는 말한다. 패션센스 면에서는 보수적이었지만(그녀는 10년간 같은 머리모양을 고수해왔다) 크로포드는 상업적인 수퍼모델이었다. 그녀의 인기는 깨끗한 성적 이미지와 '다문화적' 외모에 있었다. 어느 누구도 멀게 느껴지지 않는 그녀의

아름다움은 완벽한 표지 얼굴로 맞아떨어졌다. 크로포드는 실용주의자인데, 이는 현실과 환상을 구분할 줄 아는 새로운 모델의 한 예다.

○ P. Knight, Lindbergh, Schiffer

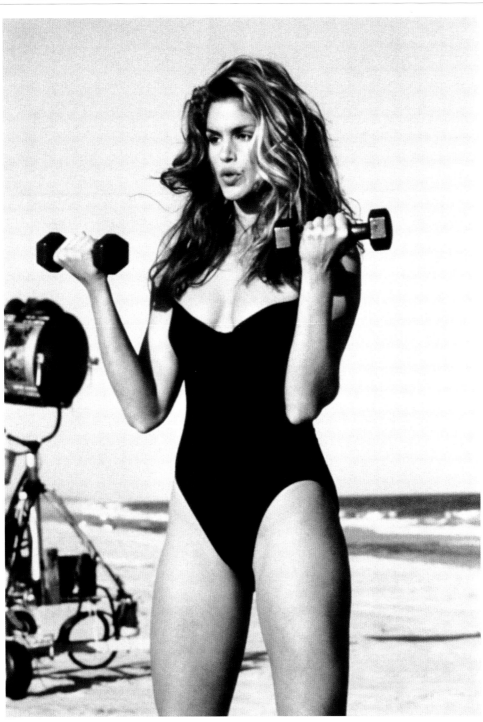

Cindy Crawford. b De Kalb, IL (USA), 1966. **Cindy Crawford.** Still from 'Shape your Body Workout' video. Photograph by Tim Rooke, 1992.

찰스 크리드 Creed, Charles 디자이너

이 의상은 전형적인 1930년대 의상이다. 이 수트는 넓은 어깨라인과 넓은 라펠의 박스 스타일 재킷에 밑단이 무릎 아래로 떨어지는 스트레이트 스커트로 되어 있다. 이는 2차 세계대전 때의 남성적인 밀리터리 스타일의 전조를 보이지만, 버튼이나 모자의 디테일은 전쟁 전 시대의 스타일에 머물러 있다. 찰스 크리드가 태어난 영국의 재단사 집안은 19세기 파리에서 유행했던 절제된 트위드로 잘 알려져 있었다. 그의 가족은 1710년에 런던, 1850년에는 파리에 각각 양복회사를 차렸고, 1890년대 초부터는 여성복도 만들었다. 크리드는 2차 세계대전 중에 군대에서 휴가를 얻어 그동안 여성 정장과 코트를 디자인했으며, 유틸리티 계획(세계대전 중에 나온 법으로 시민들의 화려한 의상을 만드는 것을 금지함)에도 관련되어 있었다. 1946년 런던에 패션 하우스를 설립한 그는 자신의 절제된 영국식 재단 스타일이 미국의 기성복 시장을 찾으면서 성공을 즐겼다.

○ Bérard, Burberry, Jaeger, Morton

Charles Creed. **b** Paris (FR), 1906. **d** London (UK), 1966. **Travel coat.** Illustration by Christian Bérard, 1935.

스콧 크롤라 Crolla, Scott　　디자이너

풍부한 색상, 화려한 브로케이드 원단과 꽃이 만발한 프린트를 사용한 스콧 크롤라의 초기 작품은 역사적인 환타지였다. 크롤라는 아트와 조각을 전공했지만, 그쪽에 흥미를 잃고 패션으로 전향했는데, 그 이유는 패션이 '예술담론 전반에 있어서 가장 정직하기 때문'이었다. 1981년 그는 동료 작가 조지나 고들리(Georgina Godley)와 파트너쉽을 맺었다. 18세기 시인의 황홀함을 표현한 이 사진은 후에 존 갈리아노와 샤넬에서 일하게 된 아만다 할레치가 스타일링한 것으로, 크롤라의 몽상적인 작품을 잘 정리하여 보여준다. 실크 스타킹과 함께 매치된 브로케이드 바지와 연미복은 패션이 코스튬화 되던 시대를 장악했고, 남성들은 겉치장에 대한 쾌락을 재발견했다. 이 의상은 그러한 역사적 경향의 범주에 들어가는 것이다. 몽상적인 드레스라는 느낌에도 불구하고, 크롤라의 의상은 남성과 여성들에게 러플이 달린 셔츠와 브로케이드 바지를 입도록 장려했다.

○ Godley, Hope, Wilde

Scott Crolla. b Edinburgh (UK), 1955. **Ruffled shirt.** Photograph by Andrew Macpherson, 『The Face』, 1984.

릴리 다쉐 Daché, Lilly

모자 디자이너

릴리 다쉐가 미국 『보그』지를 위해 깃털과 가을에 나는 베리들, 그리고 마른 꽃으로 모자를 장식했다. 높게 솟은 터번, 장식된 토크(챙 없는 둥근 여성용 모자), 머리 망 같은 그물모자, 머리를 뒤에서 묶어 넣는 니트로 된(혹은 비치는) 네트는 다쉐가 제조하는 모자의 특징을 보여준다. 파리의 캐롤린 르부의 아틀리에에서 훈련을 받은 후 미국으로 이민을 떠난 그

녀는 1924년 해티 카네기의 뒤를 좇아 메이시 백화점의 모자 매장의 어시스턴트가 되었다. 2년 후 그녀는 뉴욕에 자신의 가게를 열어 미국에서 가장 탁월한 모자 디자이너가 되었는데, 그 능력은 모자의 도시라 알려진 파리의 타이틀에 도전장을 내놓을 정도였다. 그녀는 베티 그레이블과 마를렌 디트리히, 그리고 카르멘 미란다 등 뉴욕의 상류사회와 할리우드 스

타들의 머리를 장식했다. 그녀가 발굴한 최고의 신인 디자이너는 할스톤으로, 그는 패션 쪽으로 가기 전 재클린 캐네디의 둥근 약상자 모양의 필복스 모자를 디자인했다.

○ Carnegie, Kennedy, Sieff, Talbot

Lilly Daché. b Bégles (FR), 1907. **d** Louveciennes (FR), 1989. **'Autumnal Berry' hat.** Photograph by Edward Steichen, American 『Vogue』, 1946.

120

루이즈 달-울프 Dahl-Wolfe, Louise 사진작가

카이로의 태양 아래에 서 있는 모델 나탈리가 알릭스 그레가 디자인한 코튼으로 된 겉옷으로 그늘을 만들고 있다. 사진작가 루이즈 달-울프는 밝은 햇빛 아래서 이미지들을 자주 찍는다. 해변, 사막, 그리고 햇볕 가득한 초원들은 그녀가 찾는 자연의 영지다. 그녀가 이곳들을 찾는 이유는 흑백사진의 구도 때문이었으며, 그리고 후에는 수영복, 놀이복, 그리고 이

국적인 모던 패션을 포착한 사진들 중 가장 호화스러운 몇 개를 이곳에서 찍어냈기 때문이었다. 그녀와 함께 가장 자주 같이 일했던 에디터-스타일리스트는 다이애나 브리랜드였다. 꾸미지 않는 달-울프와 화려한 브리랜드는 스타일적으로는 이상한 커플이었지만, 그들은 모던 여성을 위한 내추럴한 환경을 함께 찾는 협력자이자 모험가였다. 브리랜드의 화려함

과 기교는 달-울프의 초상화와 풍경에 대한 관심으로 잘 조절되었다. 지극히 화려한 이미지 속에서도 달-울프는 자신의 호기심과 분석적 통찰력을 보여주면서 사진에 성격과 특징을 부여했다.

○ Grès, Maxwell, McCardell, Revillon, Snow, Vreeland

121

Louise Dahl-Wolfe. b San Francisco, CA (USA), 1895. **d** New York (USA), 1989. **Grès coat, Egypt.** 1950.

살바도르 달리 Dalí, Salvador

일러스트레이터

연속적인 꿈의 한 장면을 그린 살바도르 달리의 이 일러스트를 바라보는 이의 시선은 굉장히 패셔너블하게 바이어스 컷으로 재단되어 천이 엉덩이 부분에서부터 매끄러운 수직선으로 접히면서 떨어지는 강렬한 빨간 드레스를 입은 사람에게 꽂힌다. 달리는 자신의 그림을 '손으로 그린 꿈의 사진'이라 설명했고, 그가 보여준 현실과 비현실의 병렬은 패션을 우아함과 유혹을 불러내는 새로운 방법으로 보여주었다. 경제적·정치적인 압력이 거세지던 1930년대에 패션과 패션 일러스트는 그 시대에 가장 중요했던 미술사조인 초현실주의를 끌어들이면서 현실을 도피하는 길을 택했다. 세실 비통, 어윈 블루멘펠드, 그리고 조지 회닝겐-휀 역시 작품에 초현실주의적인 이상한 요소들을 반영했다. 『보그』지 또한 패션과 초현실주의와의 관계를 보여주기 위해 원단과 액세서리를 함께 디자인했던 달리와 스키아파렐리 같은 작가들에게 부탁하여 '포토-페인팅'을 만들었다.

○ Bérard, Blumenfeld, Cocteau, Man Ray, L. Miller

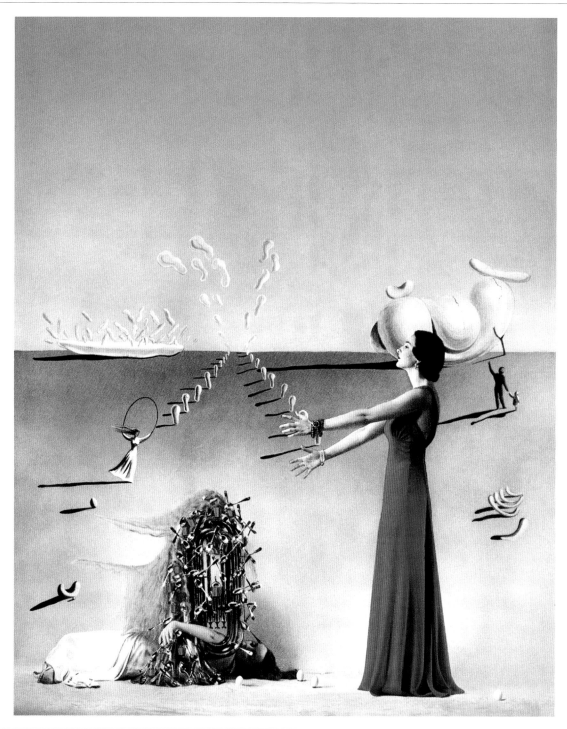

Salvador Dalí. b Figueres (SP), 1904. **d** Figueres (SP), 1989. 〈**I Dream About an Evening Dress**〉. Illustration for American 『Vogue』, 1937.

아디 다슬러(아디다스) Dassler, Adi(Adidas)　　디자이너

스포츠가 패션과 음악을 만난 것은 1986년 힙합 그룹 런 디엠씨(Run DMC)가 그들의 스트리트웨어에 대한 애정을 '나의 아디다스(My Adidas)'라는 트랙에 녹음하면서였다. 스웨트셔츠, 운동복 바지, 그리고 트레이너는 레이스를 버리고 묵직한 금장식으로 치장한 남녀 세대에 의해 착용되었다. 1970년대에 청바지와 함께 신은 아디다스 운동화는 제도에 반대하는 패션의 표현이었지만, 반항적이며 레이블을 의식하는 1980년대가 되면서 스포츠웨어 회사 아디다스는 자신들이 패션 사조의 중심부에 놓인 것을 발견하게 된다. 1936년 올림픽에 출전한 흑인 미국인 달리기 선수 제시 오웬은 아디 다슬러와 그의 형제 루돌프가 만든 신을 신고 출전해 금메달 4개를 땄다. 다슬러 형제는 1920년도에 운동경기용 고기능성 운동화 시장에 틈새가 있다는 것을 발견한 후, 길거리 패션에도 중요하지만 스포츠에서도 빠질 수 없는 레이블을 만들었다.

○ Boy George, Hechter, Hilfiger, P. Knight, Lacoste

123

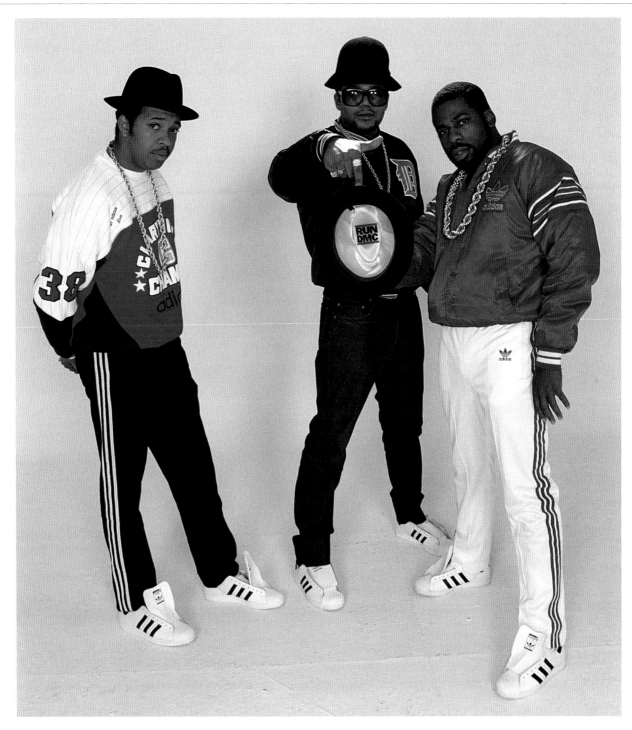

Adi (Adolf) Dassler. b Herzogenaurach (GER), 1900. **d** Herzogenaurach (GER), 1978. (Adidas.) **Run DMC in 'Superstar' shoes.** Photograph by Michael E. Heeg, 1986.

코린 데이 Day, Corinne

사진작가

여기 실린 사진은 케이트 모스를 전 세계에 알린 시리즈다. 사진작가 코린 데이는 '나는 틴에이저의 성적매력을 사랑한다. 내가 포착하는 이미지들은 가능한 한 다큐멘터리적이며 생활의 진실을 담기를 원한다.'며 그녀의 목표를 말한다. 데이의 스타일은 전통적인 패션사진의 글래머, 색시함, 우아함에 반하며, 싸구려 나일론 내의를 입고 더러운 곳에 쭈그리고 앉아 있는 깡마른 여자들의 사진을 찍었다. 그녀의 반패션적 태도는 1990년대의 분위기를 보여준다. 전직 모델이던 데이는 자신의 피사체를 길거리에서 찾았는데, 그중 '자아가 강한 건방진 영국 소녀들'을 특히 좋아했다. 그녀는 15세이던 케이트 모스를 『더 페이스』지에 실으면서 성공의 길로 들어서게 해주었는데, 여기 보이는 사진이 바로 그 사진이다. 데이는 '그런지' 사진작가들 중에 가장 유명한 사람으로, 아직 사춘기 전으로 보이는 부랑아 트렌드를 시작한 사람으로 알려져 있다. 『보그』지의 에디터인 알렉산드라 슐만은 그녀의 작품을 '연약함과 즐거움에 대한 찬양'이라며 지지했다.

○ Moss, Page, Sims

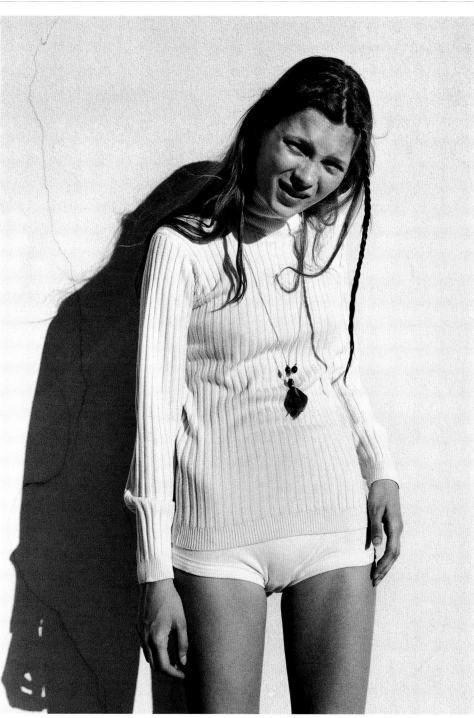

Corinne Day. b (UK), 1950. (Active 1980s–1990s.) **Kate Moss.** 1990.

제임스 딘 Dean, James

아이콘

10대 반항아의 원조인 제임스 딘이 담배를 피우며 벽에 기대어 서 있다. 딘은 불평을 품은 젊은이들 세대의 표상으로, 그 세대는 잃어버린 청춘기에 대한 딘의 묘사에 즉시 반응하며 그의 스타일을 따라 했다. 앤디 워홀은 그를 '상처가 났지만 아름다운 우리시대의 정신'이라고 칭했다. 잘생긴 영화배우라는 그의 위신은 그의 연기 능력보다 훨씬 더 빛을 발했으

며, 짧은 생애 동안 그는 '에덴의 동쪽'(1955), '이유 없는 반항'(1955), 그리고 '자이언트'(1956) 등 3편의 영화에 출연했다. 딘은 '좋은 배우가 되는 것은 어려운 일이다. 그러나 남자가 되는 것은 더 어려운 일이다. 나는 내가 죽기 전에 그 둘을 다 이루고 싶다'고 말했다. 그러나 비참하게도 그는 24세의 나이에 자동차 경주 미팅에 가는 도중 자신의 차 포르쉐 스파이더

가 충돌 사고를 일으켜 숨지면서 청춘의 이미지로 영원히 남게 되었다. 딘이 즐겨 입던 기본 의상인 리바이스 청바지, 흰색 티셔츠, 그리고 지퍼로 여미는 보머(bomber) 재킷은 젊은이들의 유니폼으로 오늘날도 여전히 인기가 많다.

○ Presley, Strauss, Warhol

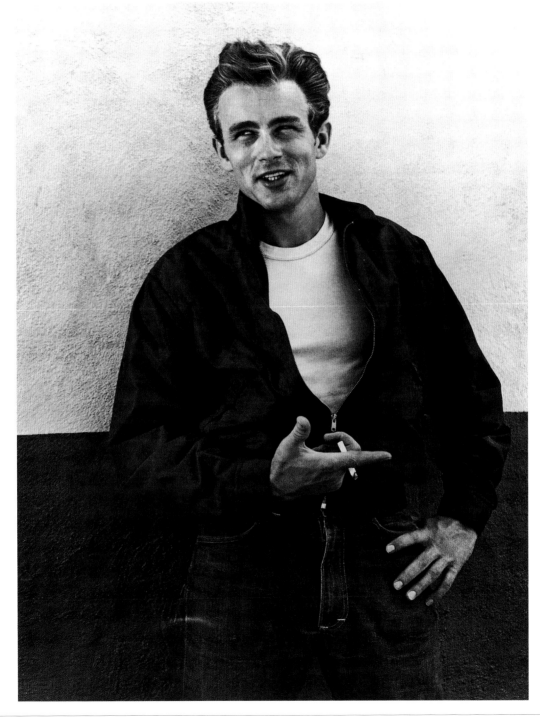

James Dean. b Fairmount, IN (USA), 1931. **d** Route 466 CA (USA), 1955. **Bomber jacket and Levi's.** 'Rebel Without a Cause' publicity shot. 1955.

소니아 들로네 Delaunay, Sonia 디자이너

밝은 색들과 정교하게 패턴화된 기하학적인 디자인이 화려하게 '동시' 코트에 장식되어 있다. 입체주의에서 시작하여 색을 예술적 표현의 근본적인 수단으로 만든 오르피즘의 선두 작가이던 파리지엥 작가 소니아 들로네는 이 작품에서 예술과 패션을 함께 접목시켰다. 1912년 그녀는 '콩트라스트 시뮐탄(Contrastes simultanes)'이라는 기하학적 형상을 밝은 무

지갯빛 색감과 접합하여 추상적인 회화 시리즈를 시작했다. 이 작품들은 19세기의 화학자 미셸-유진 슈브뢸(Michel-Eugène Chevreul)의 색채이론인 색의 동시적 대조를 바탕으로 만들어졌다. 들로네의 동시적 패션의 기원은 그녀의 그림에 바탕을 두었으며, 그녀는 의상의 형태에 따라 원단의 본을 떠서 각 색상이 손상되지 않도록 했다. 패브릭 패턴에 관

한 그녀의 새로운 개념은 의상의 재단과 장식을 동시에 하는 것으로, 이는 1920년대의 구조적이지 않은 의상들을 완벽히 보완하였다.

○ Balla, P. Ellis, Exter, Heim

Sonia Delaunay. b Odessa (RUS), 1884. **d** Paris (FR), 1979. **Embroidered 'simultaneous' coat created for Gloria Swanson.** 1923.

장-필립 델옴므 Delhomme, Jean-Philippe 일러스트레이터

패션계에서는 슈퍼모델, 헤어스타일리스트, 사진작가, 그리고 어시스턴트가 서로 소통하며 통상적인 장면을 연출하고 있다. 그러나 이러한 일상이 코믹 연재만화의 형태로 표현되면 꽤나 새로운 것이 된다. 장-필립 델옴므의 위트에 대한 부속물인 패션은 패션사업의 하루하루를 이끌어가는 사람들의 허식을 시각적으로 위안하는 풍자를 위하여 흐릿하게 표현된다. 이 밝은, 손으로 그린 수채화는 그가 1988년부터 매달 프랑스의 『글래머(Glamour)』지에 실린 한쪽짜리 칼럼으로, 유명한 아티스트에 관한 이야기를 그렸다. 패션계에 종사하는 친구들에게 영감을 받아 드로잉을 하는 그는 '잡지에 그려지는 생활과 실제 생활에서 일어나는 일 사이에 나타나는 격차로 인한 피로 같은 데칼라지(décalage)'를 그린다고 말한다. 화려하게 스타일화되고 자연 발생적인 델옴므의 캐리커처는 1930년대 패셔너블한 사교계의 약점을 재미있게 풍자한 마르셀 베르테의 작품을 생각나게 한다.

● Berthoud, Vertès

Jean-Philippe Delhomme. b Nanterre (FR), 1959. **Modes de Vie.** Illustrated for 『Glamour』, 1993.

알레산드로 델아쿠아 Dell'Acqua, Alessandro

디자이너

섬세하면서 로맨틱하게 보이게 무엇인가를 만드는 일은 철저히 현실적이면서 평키해 보이는데, 이러한 딜레마는 알레산드로 델아쿠아의 작품 중심에 있다. 옷은 여기 보이는 것처럼 부드럽게 주름진 바이어스 컷 소매의 티셔츠에 쉬폰 같은 소재를 사용하여 부드러움과 섬세함으로 정의되지만, 종종 공격적으로 스타일링된다. 그냥 봤을 때는 그저 섬세하기만 한 이 셔츠에 긴 가죽 장갑과 두꺼운 라인의 바이올렛 색아이섀도를 가미하면서 그 세련미를 더한다. 델아쿠아는 커트 코베인의 미망인 코트니 러브가 자신의 여주인공이며, 그녀의 스타일이 자신이 선호하는 여성스러운 공격성을 반영한다고 말했다. 믹스매치되어 겹으로 된 그의 의상들은 다양성과 내구성에 있어 모던하다. 그가 선호하는 색상은 대조적인 색들(그는 누드와 검정을 가장 좋아한다)이다. 처음에 델아쿠아는 니트웨어를 전문적으로 다루기 위해 볼로냐에 있는 작은 그룹의 장인들과 함께 손잡고 일했다. 그는 현재 컬렉션에 얇은 니트의 섬세함을 보여주는 레이스 모헤어로 만든 의상을 소개하여 그때의 시절을 상기시킨다.

○ Cobain, Chalayan, Sarne

Alessandro Dell'Acqua. b Naples (IT), 1963. Silk chiffon T-shirt. Autumn/winter 1997/8. Photograph by Chris Moore.

루이 델올리오 Dell'Olio, Louis 디자이너

도그투스 체크와 검정색 가죽은 '모든 여성들의 디자이너'라 불리는 루이 델올리오에 의한 패션과 기능, 건방짐, 그리고 날카로움의 조합을 보여준다. 몸에 꼭 맞는 싱글 단추라인의 재킷은 몸을 의식하는 선을 따르긴 하지만 보수적인 고객들의 관심에서 멀어지는 것은 아니다. 이 의상은 앤 클라인의 브랜드로 디자인된 것인데, 델올리오는 대학교 때 친구 도나

카란과 1974년 클라인이 사망한 후 그 브랜드를 인수했다. 델올리오는 그 때의 경험을 '우리는 겁을 먹을 만큼 아는 것이 없었지만' 미국의 직업여성들에게 어울리는 스타일을 함께 창조했다고 회상했다. 1984년 도나 카란은 자신의 레이블을 세우기 위해 떠났고, 델올리오는 1993년 리자드 테일러가 회사를 인수할 때까지 그들이 시작한 일을 계속해서 했다. 델

올리오의 옷을 좋아하는 한 팬이 『보그(Vogue)』지에 '나는 질리도록 오버하면서 모양내고 싶지는 않다. 그러나 그의 재킷은 수많은 나쁜 점을 감춰주고, 바지는 멋지게 몸에 맞으며, 옷은 깔끔하다'고 말했다.

○ Karan, A. Klein, Tyler

Louis Dell'Olio. b New York (USA), 1948. **Dogtooth check and black leather for Anne Klein.** Photograph by Chris Moore, 1988.

패트릭 드마셸리에 Demarchelier, Patrick　　사진작가

패트릭 드마셸리에가 반쯤 돌아본 나디아 아우어만의 모습을 잡았는데, 이는 의복 역사의 매력에 백로 깃털을 더하는 듯한 모습을 보여준다. 드마셸리에의 작품은 끊임 없이 현대적이지만 반면에 1950년대의 위대한 쿠튀르 사진작가들이 보여준 웅장한 느낌도 보여준다. 1975년 파리를 떠나 뉴욕으로 간 그는 『보그』, 『글래머』, 그리고 『마드모아젤』 등 콘데 나스

트사의 미국 잡지들과 긴 여정을 시작했다. 그는 깔끔하고 그래픽적인 그의 사진들을 높이 산 리즈 틸베리스에 의해 스카우트되어 1992년도에 『하퍼스 바자』에 합류하였다. 그의 사진은 크리에이티브 디렉터 파비앙 바론이 디자인하는 특집기사에 완벽한 자료들이었다. 패션의 변천을 주로 다루었지만, 드마셸리에는 다른 분야도 탐구했다. 그의 작품에 대해 『하퍼

스 바자』는 '진정 아름답게 보이고 싶은 사람들이 선택한 사진작가는 드마셸리에로, 그는 아마도 1990년대에 가장 인기 있는 사진작가였을 것이다'라고 말했다.

○ Baron, Chanel, Lagerfeld, Wainwright

Patrick Demarchelier. b Le Havre (FR), 1943. Nadja Auermann wears haute couture by Karl Lagerfeld for Chanel. 『Harper's Bazaar』, 1994.

앤 드뮐미스터 Demeulemeester, Ann 디자이너

펑키한 화장을 하고 블랙 가죽 드레스를 입고 있는 날카로운 이미지의 한 여성의 모습은 그녀가 서 있는 자연 환경과는 거리가 멀어 보이는데, 이는 뮤직비디오일 수도 공상과학영화일 수도 있는 장면이다. 벨기에 디자이너인 앤 드뮐미스터의 1970년대 록 스타 스타일 재단과 가죽 의상은 강한 여성 음악의 아이콘인 패티 스미스, 제니스 조플린, 그리고 크리시 하인드 등에게서 영감을 받아 만들어졌다. '열여섯 살 때 당신에게 중요했던 그 무엇은 영원히 당신 마음에 남아 있게 되는데, 그것이 바로 당신의 뿌리다.'라고 그녀는 말한다. 거미집같이 얽힌 니트웨어부터 특대형의 남성적인 '헐렁한' 수트까지, 드뮐미스터는 그 나름의 성격이 있는 옷을 디자인한다. 재킷은 앞뒤를 바꾸어 입거나 아니면 한쪽 팔만 달려 있으며, 바지는 치수가 크게 만들어져 히프부분에 걸쳐 있으며, 니트웨어는 어깨에서 흘러내려와 있다. 헬무트 랭의 디자인을 모방하는 자들이 생긴 것과 마찬가지로, 드뮐미스터의 아이디어는 다른 많은 패션무대로 옮겨졌다. 아주 높은 시장성을 가지던 그녀 작품의 비결은 바로 쿨함이다.

○ Bikkembergs, Capasa, Kerrigan, Thimister, Van Noten

Ann Demeulemeester. b Courtrai (BEL), 1954. **Black leather draped tunic dress and jersey shirt.** Photograph by Philip-Lorca diCorcia, 『Harper's Bazaar』, 1997.

카트린 드뇌브 Deneuve, Catherine　　아이콘

완벽한 모델이자 프랑스적 우아함, 냉정함, 그리고 섬세함의 아이콘인 카트린 드뇌브가 프란체스코 스카불로의 카메라 앞에서 도약하고 있다. 드뇌브는 이브 생 로랑의 오랜 뮤즈로, 이브 생 로랑이 드뇌브가 '세브린느(Belle de Jour)'라는 영화를 찍을 때 의상을 담당하면서 만났다. 생 로랑은 그녀에 대해 이렇게 말했다. '그녀는 나를 꿈꾸게 하는 사람이다. 친구로서 그녀는 밝고, 따뜻하며, 사랑스럽고, 또 나를 매우 보호해주는 사람이다.' 프랑스 『보그』지의 커버로 가장 많이 등장했던 드뇌브는 전설적으로 쉬크한 프랑스 여성의 여성미를 표현했으며, 그런 이유로 그녀는 샤넬 향수 No. 5의 얼굴이 되었다. 이 사진에서 그녀는 송아지가죽에 치타의 얼룩점이 프린트되고 밍크로 트리밍된 수트를 입고 있는데, 이 강렬한 조합은 아놀드 스카시의 작품이다. 현대 영화에서 여성미가 사라진 역할을 맡은 여배우들에 대해서 드뇌브는 '현재의 여성들이 겉으로는 강해보일지 몰라도, 그들은 강한 것이 아니라 단지 좀더 남성적일 뿐이다'라고 자신의 스타일에 대해 설명한다.

❍ Barthet, Chanel, Saint Laurent, Scaasi, Scavullo

132

Catherine Deneuve. b Paris (FR), 1943. **Calfskin and mink cheetah print suit by Arnold Scaasi.** Photograph by Francesco Scavullo, 1970.

장 데세 Dessès, Jean 디자이너

이 쉬폰 드레스 밑단에 달린 장미들은 드레스를 입은 사람이 걸을 때만 보였는데, 그것은 클래식한 드레스에 매력적인 첨가물이었다. 데세의 패션은 그의 그리스 전통과 태어난 고향인 이집트에서 영감을 받았다. 그는 고대 예복에서 유래된 드레이프된 쉬폰과 모슬린 이브닝드레스를 만드는 데 있어 대가였다. 또한 그는 몸에 꼭 맞는 평범한 색상의 재킷 형식과 이에 대조되게 패턴이 프린트된 볼륨 있는 스커트를 매치한 드레스로 유명했다. 그는 1937년 파리에 자신의 쿠튀르 하우스를 설립했다. 데세는 루시엔 르롱이 대표로 있던 파리의 상점조합 사무국이 주최한 패션 인형 전시인 '테아트르 드 라 모드(Theatre de la Mode)'에 참가했다. 40여명의 의상 디자이너들이 철사로 만들어진 마네킹을 위해 미니어처 사이즈의 오트 쿠튀르를 디자인했다. 그 인형들은 세트로 진열되어 콕토나 베라르처럼 패션에 관여된 예술가들이 디자인한 파리지엥의 인생을 담은 장면들을 보여주었다.

○ Cocteau, Laroche, Lelong, McLaughlin Gill, Valentino

133

Jean Dessès. **b** Alexandria (EG), 1904. **d** Athens (GR), 1970. **Black chiffon dress with pink silk roses on underskirt.** Photograph by Frances McLaughlin-Gill, American 『Vogue』, 1952.

다이애나 황태자비 Diana, Princess of Wales

'옷은 이제 내 일에 있어 예전처럼 중요하지는 않다.'고 다이애나 황태자비가 1997년『보그』지에 밝혔다. 이는 설사 청바지를 입더라도 그것이 자신의 일에 영향을 미치지 않는다는 것을 깨닫게 된 여성에게서 나온 매우 자신감 있는 말이었다. 그리고 그것은 효과가 있었다. 인생의 마지막 즈음에 다이애나에게 옷의 중요함은 그녀 자신과 그녀가 하는 일에 그 자리를 내주면서 뒷전으로 밀려나게 됐는데, 이는 매우 현대적인 생각이었다. 사진에서 그녀는 캐서린 워커가 디자인한 기교적으로 복잡하지 않은 군청색 레이스 드레스를 입고 있으며, 이는 1997년 자선 영화 프리미어에 참석했을 당시의 사진이다. 전형적인 영국 상류사회의 의상을 입은 다이애나 스펜서가 처음으로 사진에 찍힌 1980년대 초 그날부터 만인들은 그녀의 의상 변화에 대해, 그리고 그녀가 고른 립스틱 색이 무엇인지까지 속속들이 감시하고 또 모방했다. 사람들은 특히 그녀의 헤어스타일에 관심이 많았는데, 그녀가 1990년대에 유지했던 윤이 나고 심플한 머리 모양은 샘 맥나이트의 작품이었다.

○ Choo, Emanuel, Fratini, Oldfield, G. Smith, Testino

134

Diana, Princess of Wales. b Sandringham (UK), 1961. **d** Paris (FR), 1997. **Catherine Walker dress.** Photograph by Kelvin Bruce, 1997.

콜레트 디니건 Dinnigan, Colette 디자이너

콜레트 디니건의 드레스는 앤티크 드레스의 매력을 지니지만, 얇은 어깨 끈이 달려 있는 이 드레스는 현대적인 관능성을 지닌다. 드레스 밑부분에 달린 계단식 레이스와 길게 끌리는 옷자락은 로맨틱한 20세기 초 디자이너 파퀸, 루실, 그리고 두이에의 소유물이다. 디니건은 레이스와 쉬폰으로 만든 속옷을 디자인하고 팔면서 경력을 쌓았다. 그녀는 이러한 성

공 덕분에 1992년 가게를 열 수 있었고, 기성복 라인의 디자인을 시작하게 됐다. 그녀는 여성적인 원단과 여성적 형상에 대한 관심으로 몸에 달라붙는 슬립 드레스를 만들게 되었는데, 이는 속옷을 겉옷으로 입는 유행에 세련미를 더하게 되었다. 그녀의 디자인이 빛을 발한 것은 오트 쿠튀르의 디테일이 생각나기 때문이고, 장식이 없는 원단을 그래픽한 형상으로

재단하던 유행에 반대되기 때문이었다. 속옷의 간편한 형태를 레이스로 세공하고 그 아래에 대조적인 새틴을 대어놓아 여기에 보이는 것처럼 빛을 발하는 듯한 효과를 얻게 된다.

○ Dœuillet, Duff Gordon, Moon, Oudejans, Paquin

Colette Dinnigan. b Durban (SA), 1965. **Satin dress overlaid with lace.** Photograph by Gerald Jenkins, Australian 『Style』, 1997.

크리스찬 디올 Dior, Christian 디자이너

여기에 보이는 살롱 고객들의 표정들을 보면, 『하퍼스 바자』의 에디터 카멜 스노우가 진행했던 이 쇼가 끝난 후 '뉴 룩'이라고 이름이 붙은 크리스찬 디올의 첫 번째 컬렉션이 관중에게 어떻게 받아들여졌는지, 그 반응의 정도를 알 수 있다. 관중들은 터서로 만든 허리가 잘록한 모래시계 모양의 크림색 재킷에 검정색 울로 만든 스커트를 바라보면서 쇼크를 받고

비난을 하며 깊은 열망을 느꼈다. 전쟁 후 간소함을 강조하던 시절, 뉴 룩은 여성들에게 여성스러운 코르셋에 대한 향수를 불러일으켰다. 이 외에 가장 쟁점이 되었던 것은, 50야드 이상의 천을 사용하여 만든 풍만한 스커트였다. 건축가가 되고 싶었지만 패션으로 방향을 튼 후 피게, 르롱, 그리고 발망에서 일을 했던 디올은 이때가 인생에서 가장 행복한 순간이었

다고 회상한다. '나는 부드러운 어깨선과 풍만한 가슴, 줄기같이 가는 허리, 그리고 꽃잎처럼 펼쳐진 스커트로 꽃 모양의 여성을 만들었다.'

○ Bohan, Ferre, Galliano, Molyneux, Saint Laurent

Christian Dior. b Granville (FR), 1905. **d** Montecatini (IT), 1957. **New Look parade. 1947.** Photograph by Bellini.

조지 두이에 Dœuillet,Georges 디자이너

앙드레 마티(André Marty)의 패션 삽화는 무언가를 연상시킨다. 까다롭게 스타일리쉬한 마티는 드레스의 특징을 묘사하기 위해 회화적인 익살을 만들어냈다. 그는 로브 드 랑제리(robe de lingerie)의 섬세함과 연약함을 앞 쪽에 보이는 큐피드의 이미지와 어둡고 불길한 풍경과 함께 병렬하여 표현했다. 이는 오트 쿠튀르가 예술적 훌륭함이 가미된 그 시대

의 정신을 담은 화려한 디자인과 질감의 조화를 보여주는 패션 일러스트의 부활을 위해 자극적인 환경을 부여한다는 것을 보여주는 예다. 이 복잡하고도 절묘한 솜씨의 흠 없는 드레스는 1900년도에 생긴 파리의 두이에 쿠튀르 하우스의 작품이다. 훌륭한 원단을 사용하는 것으로 잘 알려졌던 두이에는 상류사회에 20세기 초의 가장 화려한 의상들 중 몇 벌

을 제공했던 일류 패션 하우스였다. 두이에 하우스는 두이에가 사망한 1929년에 자크 두세(Jacques Doucet)의 살롱과 합병되었다.

○ Bakst, Dinnigan, Doucet, Poiret

137

Georges Dœuillet. d (FR), 1929. (Active 1890s-1920s.) **Broderie anglaise boudoir dress.** Illustration by André Marty, 『La Gazette du Bon Ton』, 1913.

도메니코 돌체 & 스테파노 가바나(돌체 & 가바나)
Dolce, Domenico and Gabbana, Stefano(Dolce & Gabbana)

디자이너

이탈리아 여배우이자 모델인 이사벨라 로셀리니의 이 사진은 그녀의 아버지 로베르토 로셀리니가 1940년대에 만든 흑백영화의 스틸 컷과 매우 흡사해 보인다. 이런 영화 같은 섬세함은 전형적인 돌체 & 가바나 스타일이다. 이탈리아에 대한 그들의 이상적 시각은 특정한 주제 몇 개에 초점을 맞춘다. 1940년대의 스크린 미녀(레오파드 프린트와 소피아 로렌

이 입은 코르셋), 천주교 신앙(일요일에 잘 어울릴 수트와 묵주), 그리고 마피아의 남성미(핀스트라이프 수트와 중절모)부터 시칠리아 섬 미망인의 심플함(검정색 미니 드레스, 머리에 쓴 스카프, 생선을 담은 시골바구니)까지 다양한 이탈리아적 고정관념이 그것이다. 여기 보이는 엄격한 애국심 아래에는 또한 전복을 꾀하는 것에 대한 힌트가 엿보이는데, 이는 크

로스-드레싱과 코르셋. 레이스판이 내부에 부착되게 재단된 수트이며, 그들이 가장 좋아하는 것이다. 종교적 이미지가 매우 강하지만, 반짝이는 시퀸장식의 아이콘에서부터 목걸이로 사용된 묵주까지 거의 모방 품처럼 보이도록 만들었다.

○ Colonna, McGrath, Matsushima, Meisel, Nars

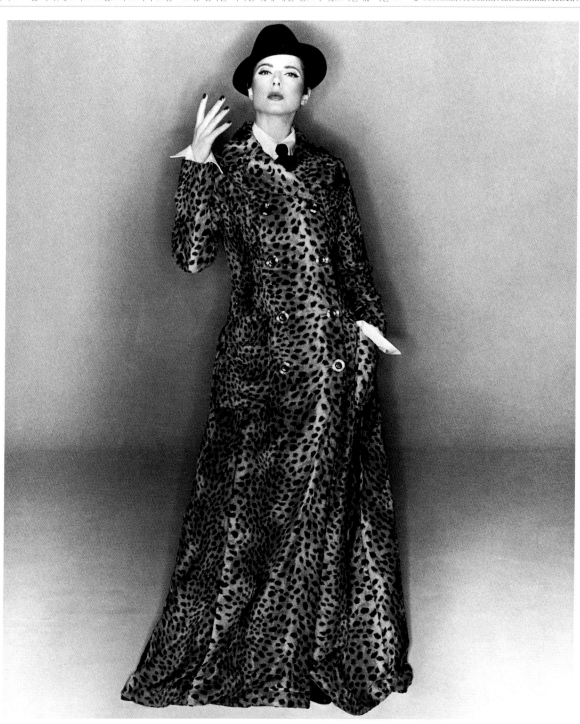

Domenico Dolce. b Palermo (IT), 1958; **Stefano Gabbana. b** Milan (IT), 1962. (Dolce & Gabbana.) **Isabella Rossellini wears leopard-print coat. Autumn/winter 1994.** Photograph by Michel Comte.

아돌포 도밍게스 Dominguez, Adolfo 디자이너

무지개 빛깔의 천으로 감싸서 만들어진 이 보디스의 단 한 가지 장식적인 요소는 접힌 부분에 빛이 떨어져 반짝인다는 것이다. 미츠히로 마츠다의 의상처럼 의상의 소재가 형태를 지배하며 숄과 재킷의 중간인 의상을 만든다. 조르지오 아르마니에 대한 스페인의 해답이던 아돌포 도밍게스는 1980년대에 다리지 않은, 주름이 진 남성 정장 때문에 '주름의 제왕'이

라 불렸다. 아르마니와 마찬가지로 도밍게스 또한 의상의 형태를 결정하는 천을 사용하여 보다 심플하고 부드러운 룩을 만들었다. 이러한 시각적 편견은 그가 전통적으로 교육을 받은 패션디자이너가 아니라는 데 있었다. 도밍게스는 스페인 북부에 위치한 오렌세에 있는 아버지의 직물점에서 일하기 전까지 파리에서 영화와 미학에 대해 공부했다. 도밍게스는

자신의 첫 남성 기성복 컬렉션을 1982년 마드리드에서 선보였으며, 여성복은 1992년에 처음 출시하였다.

○ Armani, Matsuda, del Pozo

Adolfo Dominguez. b Orense (SP), 1950. **Metallic shawl jacket.** Photograph by Manuel Madarnas, 1988.

자크 두세 Doucet, Jacques 디자이너

1914년 『라 가제트 뒤 봉 통』지에 실린 두세의 드레스를 마넹이 아름답게 일러스트 했다. 이 일러스트는 1차 세계대전이 일어나기 전 유행했던 하이-웨이스트 스타일만 보여주는 것이 아니라 두세가 아티스트들과 일하는 방식도 보여주었다. 동시대 디자이너인 푸아레와 함께 두세는 프랑스에 패션 일러스트 예술이 다시 부활하도록 도왔다. 또한 그는 미술계의 후원자로 1909년에는 피카소의 아방가르드한 회화 〈아비뇽의 여인들〉을 구입하여 자신의 집에 특별히 지은 크리스탈 계단 위에 걸었다. 레이스 상인의 손자인 두세는 가업을 확장하여 1871년 쿠튀르 부서를 만들었다. 바늘로 뜬 진귀한 베니스식 레이스로 만든 드레스들, 종이처럼 얇은 아이보리 샤무아 조끼와 백조 털, 혹은 친칠라로 라이닝 된 오페라 케이프 등 두세의 스타일은 벨에포크(19세기말부터 1차 세계대전 전까지의 아름다운 시대)의 화려한 여성미의 전형을 보여주었다.

○ Dœuillet, Iribe, Poiret

Jacques Doucet. **b** Paris (FR), 1853. **d** Paris (FR), 1932. **Afternoon dress.** Illustrated by J. Magnin for 『La Gazette du Bon Ton』, 1914.

도비마 Dovima 모델

화장먹으로 눈꺼풀을 칠하고 연필로 1950년대 스타일의 눈썹을 그려 화장한 도비마가 흰색 베일 뒤에서 예술적인 포즈를 취하고 있다. 그녀와 리차드 아베돈은 패션사진에 새로운 시도를 하기 시작했다. 코끼리와 함께 사진을 찍거나 피라미드 앞에서 포즈를 취하는 등 그들은 하얗게 변한 스튜디오에서 벗어나 '현실' 세계에서 패션 사진을 처음으로 찍었다. 도비마는 뉴욕의 『보그』지 사무실 밖 거리에서 픽업되어 곧 어빙 펜의 렌즈 앞에 서게 되었다. 그녀는 그에게 자신의 이름이 도비마(이는 그녀의 본명인 도로시 버지니아 마가레트의 첫 자에서 따왔다)라고 했는데, 그 이유는 이 이름을 그녀의 그림에 서명하는 데 사용했기 때문이었다. 한 시간에 60불을 받았던 그녀는 '1분에 1달러 걸'로 알려졌다. 정상에서 12년을 지낸 그녀는, 오드리 헵번과 함께 가장 유명한 패션 영화 중 하나인 '퍼니 페이스(Funny Face)'에 출연하기도 했다. 도비마의 우아한 아치형 포즈들은 현재 오트 쿠튀르 연출에 있어 필수 조건으로 알려졌다.

○ Avedon, Lauder, Penn

141

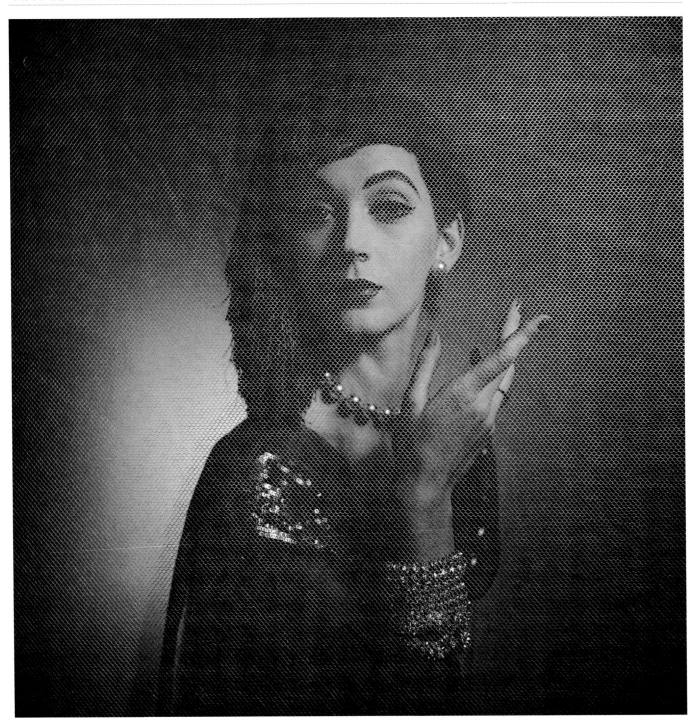

Dovima (Dorothy Virginia Margaret Juba). b New York (USA), 1927. **d** Fort Lauderdale, FL (USA), 1990. **Dovima behind tulle.** Photograph by Cecil Beaton, 1950s.

크리스토프 폰 드레콜 남작 Von Drecoll, Baron Christoff 디자이너

1905년부터 1929년까지 활동했던 드레콜 하우스는 두 가지 독특한 스타일을 자랑했다. 벨에포크 시대에 드레콜은 뼈대를 넣은 보디스와 꽉 끼는 허리, 그리고 풀스커트로 그 당시 S-라인의 형태를 보여주는 프롬나드 가운과 이브닝드레스를 전문적으로 만들었다. 『레 모드』지에 실린 사진들을 보면 드레콜이 제작한 드레스들은 당시의 다른 의상 디자이너들의 작품과 비교했을 때 더 섬세하며, 더 많은 장식이 달려 있었다. 1920년대에 드레콜의 하우스는 이마가 덮히도록 내려 쓴 종 모양의 타이트한 모자와 쉬크하고 짧은 로우-웨이스트 드레스를 함께 착용한 것으로 잘 알려졌다. 이러한 그의 가벼운 의상들은 『아르(Art)』, 『구(Goût)』, 그리고 『보테(Beauté)』 같은 잡지에 일러스트되었다. 드레콜 하우스는 크리스토프 폰 드레콜이 빈에서 창시했고, 1905년 파리에 오픈한 드레콜 하우스는 마리-루이즈 브뤼에르도 후원한 벨기에 부부 드 와그너가 주인이었다.

○ Bruyère, Gibson, Poiret, Redfern, Rouff

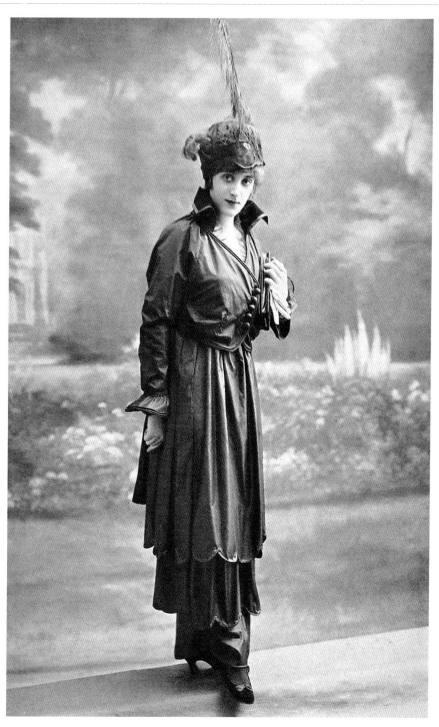

Baron Christoff von Drecoll. (Active 1890s-1920s.) **Afternoon dress.** 「Les Modes」, 1914.

에티엔 드리안 Drian, Etienne

일러스트레이터

'달빛-블루의 시퀸 장식이 달린 실크 이브닝드레스'가 드리안의 수채화 일러스트를 설명하고 있다. 느슨하고 간결한 테크닉은 부드럽게 흩날리는 실크의 질감을 잘 표현했다. 파리에서 작업한 예술가인 드리안은 패션지 『라 가제트 뒤 봉 통(La Gazette du Bon Ton)』에서 잡지사가 설립된 1912년부터 문을 닫았던 1925년까지 일했다. 그는 일러스트를 넣은

기사와 패션삽화 작업을 했다. 현대적인 삶의 모습을 그렸다는 느낌을 주는 일화의 세팅 안에서 유동적인 움직임으로 상류사회를 묘사한 이 일러스트를 보면 그의 그래픽 스타일이 민첩하고 깔끔하다는 것을 알 수 있다. 그는 이를테면 폴 푸아레 같이 당시의 오트 쿠튀르 디자이너의 복잡한 기교를 표현하는 데 정통했다. 『라 가제트 뒤 봉 통』에서 함께 일했던

동료 중에는 조지 바르비에와 조지 르파프가 있다. 드리안은 명랑한 초상화 드로잉들과 장식적인 벽화로 1920~1930년대에 유명했다.

○ Barbier, Lepape, Poiret, Sumurun

Etienne Drian (Etienne Adrien). **b** Bulgneville (FR), 1885. **d** Paris (FR), 1961. **Evening dress in moon-blue sequined silk.** 『Costumes Parisiens』, 1914.

레이디 더프 고든(루실) Duff Gordon, Lady(Lucile)　　　디자이너

1890년대 친구들의 드레스를 만드는 것으로 경력을 시작한 루실은 1891년 자신의 패션하우스를 열었다. 1890년도에 코스모 더프 경과 한 결혼은 그녀의 디자인 경력을 국제사회의 상위계층으로 빠르게 움직이게 했으며, 뉴욕(1909), 시카고(1911), 그리고 파리(1911)에 지점을 열게 되었다. 카요 자매들처럼, 그녀도 실크와 레이스로 로맨틱한 드레스를 만들었

다. 그녀의 전문은 파스텔 색감의 회화적인 다회복으로, 이 사진에서 보이는 것처럼 너무 꽉 조이지 않는 코르셋과 함께 입는 것이었다. 같은 나라 출신인 워스처럼 그녀 또한 고객들을 위해 패션쇼를 열었다. 푸아레처럼 그녀 역시 혁신가로서 시대보다 앞서가는 옷을 디자인했고, 그 예로 다리를 드러내는 드레이프된 스커트가 있다. 그녀는 연예계와도 관련이 있

어 '메리 위도우'의 스타인 릴리 엘시 등의 의상을 디자인해 인기 있는 패션을 만들었다. 다른 고객으로는 댄서 아이린 캐슬과 여배우 사라 번하트가 있었다.

○ Boué, Callot, Dinnigan, Molyneux, Poiret, Worth

Lady Duff Gordon (Lucy Sutherland; Lucile). **b** London (UK), 1862. **d** London (UK), 1935. **Lucile with client and mannequin at a fitting.** 1912.

라울 뒤피 Dufy, Raoul

텍스타일 디자이너

이 화려한 실크는 실버 라메(Silver Lamé)로 장식되어있다. 하늘색, 로얄 블루, 그리고 장미색의 동양적인 문양은 뒤피가 1911년 기욤 아폴리네르의 〈르 베스티에르(Le Bestiaire)〉를 위해 만든 목판화의 이미지를 반영한다. 장밋빛의 말들은 물결과 조개껍질, 돌고래와 거품 사이에서 즐겁게 뛰어놀고 있는데 이 모두가 빛을 받으면 은색의 하이라이트를 발한다.

1925년 파리에서 열린 장식예술박람회에 선보인 이브닝드레스를 만들 때 푸아레가 사용한 이 원단은 1912년부터 1928년까지 뒤피가 전속계약을 맺었던 텍스타일 회사 비앙시니 페리에에서 만든 것이다. 그는 색을 사용함에 있어 야수주의(생생한 색을 과감하게 사용하는 것이 특징인 새로운 스타일의 회화법을 개발한 미술가 그룹)의 영향을 받았다. 뒤피는 푸아

레와 함께 원단 프린팅을 위해 프티 유신(Petite Usine)을 설립했다. 1911년 문을 닫게 되었지만, 이는 뒤피의 패션 아티스트 경력에 많은 영향을 미쳤다.

○ Patou, Poiret, Rubinstein

145

Raoul Dufy. b Le Havre (FR), 1877. **d** Forcalquier (FR), 1953. **'Shells and Marine Horses'**, produced by Bianchini Férier, 1925 (fabric detail).

마크 아이센 Eisen, Mark 디자이너

모델 조디 키드가 마크 아이센의 쇼 마지막에 서는 캣워크 라인업에 픽업되었다. 그녀는 동물 가죽과 좋은 울, 그리고 빛나는 실크를 입고 있다. 남아프리카공화국에서 태어난 아이센은 남가주대학교에서 경영학을 공부했으며, '트로얀' 팬들을 위해 풋볼 헬멧을 디자인해서 유명해졌다. 그는 또한 현대적 소재를 강조한 유선형의 센스 있는 의상으로 섬세함을 얻었다. 아이센의 유혹적이지만 심플한 실루엣과 강렬한 소재는 의견이 분분한 유럽의 패션을 보다 편하게 만들었다. 그는 편하지 않았다면 입기 힘들었을 디자인들의 배합에 내구성을 주었고 자연적인 소재에도 코팅을 하여 반짝이게 만들었다. 그는 전임 '뉴욕타임스' 기자였던 에이미 스핀들러가 말한 '테크노 음악의 영혼에서 유래된, 반복적이며, 강하고, 불필요한 모든 것을 제거한' 스타일을 통해 '쿠튀르 데님'과 거리에 관한 다른 흔적을 보여줬다. 아이센은 '캘리포니아 드리밍(California dreamin)' 정신을 위해 그 옷들을 준비한다.

◑ Kors, Oldham, Rocha

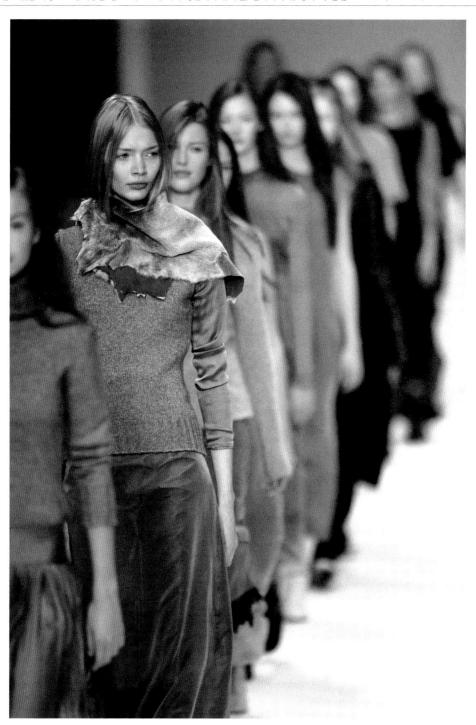

Mark Eisen. b Cape Town (SA), 1960. **Catwalk line-up. Autumn/winter 1998.** Photograph by Chris Moore.

페리 엘리스 Ellis, Perry

디자이너

자신의 레이블을 1978년에 시작한 엘리스는 종종 스트라이프나 블록의 색을 강조했고, 자연 섬유의 질감을 이용하여 유명한 미국 스포츠웨어 브랜드를 만들었다. 여기에 보이는 이미지에서 리넨은 티셔츠와 스커트를 만드는 데 사용되었고, 이 옷들은 허리에 찬 커다란 벨트로 연결되어 있다. 그는 작업에 대한 영감을 1920년대의 디자이너 소니아 들로네, 파

투, 샤넬, 그리고 현대문화에서 얻는다. 널찍한 여름용 리넨 바지와 스커트는 종종 면 스웨터나 블라우스에 매치하여 입었는데, 스웨터는 엘리스에게 뺄 수 없는 주요 상품이었다. 겨울용 울은 고급스러웠고, 다른 옷들과 마찬가지로 푹신하고 입기에 편했다. 패션 세일즈로 일을 시작한 엘리스의 디자인은 개념적이었으며, 구매자들이 해석하기 쉬운 스토리나

아이디어에 자주 전념했다. 1985년 겨울, 중세시대의 태피스트리에서 영감을 받은 유니콘, 장식적인 나뭇가지와 늘씬한 그레이하운드가 스웨터를 사로잡았다. 단정치 못한 그의 80년대 룩은 회화적인 부랑자의 모습을 창조했다.

○ Delaunay, Jackson, Jacobs, Patou

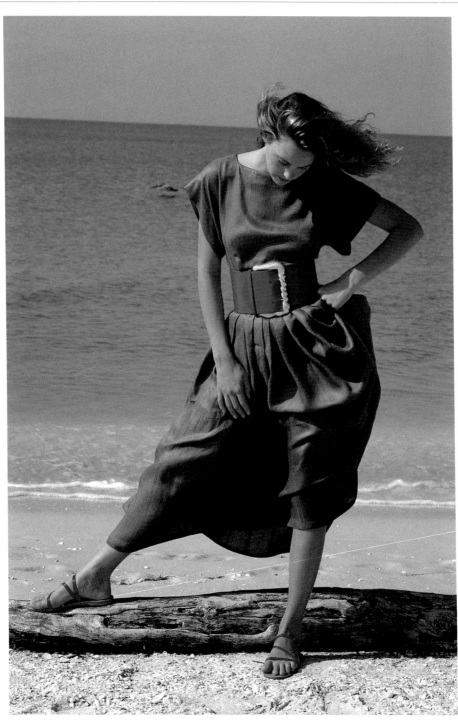

Perry Ellis. b VA (USA), 1940. **d** New York (USA), 1986. **Blue linen dress with scarlet belt. Spring 1983.** Photograph by Erica Lennard.

숀 엘리스 Ellis, Sean

사진작가

『더 페이스(The Face)』지의 패션 사진을 위해 숀 엘리스가 관음증과 죽음에 대한 불가사의한 이야기를 바탕으로 판타지를 재구성했다. 이는 '패션 스토리'라는 문구에 뜻을 가미하는 것으로, 여러장에 걸친 잡지의 주제를 설명하기 위해 사용되었다. 이 면에 실은 사진의 경우 천사와 같은 캐릭터의 눈에서 빛이 나도록 만들었는데, 이는 그녀를 괴롭히는 자가 그녀가

보듯이 그 자신을 볼 수 있게 하는 콘택트렌즈를 의미한다. 눈 같은 쉬폰 톱에 얼룩진 붉은 염색은 피를 의미한다. 이러한 이야기들은 패션을 그저 옷을 보여주는 것이 아닌 특이한 정황 안에 놓이게 했다. 이 같은 도전적인 패션사진은 1990년대에 활성화되었지만 기 부르댕이나 헬무트 뉴튼 같은 다른 사진작가들은 섹스와 죽음에 대한 주제를 1970년대에 세

련되게 표현하기도 했다. 엘리스는 자신의 설화적인 사진들을 '패션사진이라고는 할 수 없고, 단지 패셔너블하게 보이는 사진들이다.'고 말한다.

● Macdonald, Pearl, Tennant

148

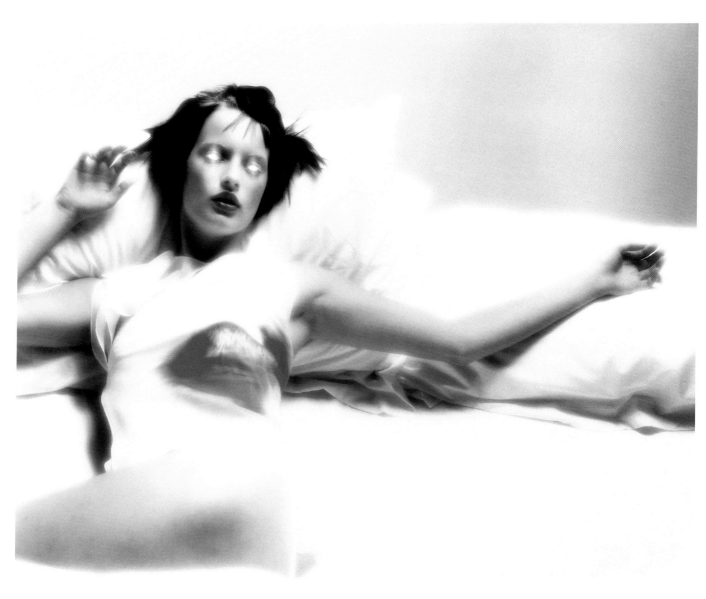

Sean Ellis. b Brighton (UK), 1970. **'White Dragon' shirt by Tristan Webber.** 『The Face』, 1998.

데이비드 & 엘리자베스 엠마누엘 Emanuel, David and Elizabeth 디자이너들

1981년 7월 31일 자연스러운 순간이 포착되었다. 황태자비가 남편의 유니폼에 대조되는 로맨틱한 드레스를 입고 있다. 플래시라이트가 터지면서 목 부분의 실크 태피터 러플과 손목을 둘러싼, 특별히 제작된 섬세한 노팅엄 레이스 커프스가 부각된다. 사진에 진주로 장식된 8미터 길이의 드레스 자락은 보이지 않는다. 이 드레스는 '진정한 요정 같은 공주의 드레스'라 불렸다. 황태자비를 위해 드레스를 디자인한 데이비드와 엘리자베스 엠마누엘은 세계에서 가장 높은 텔레비전 시청률에 힘입어 여성복의 인기 동향을 창조해냈다. 이 디자이너 부부는 영국왕립미술학교에서 처음 만났다. 이들은 1978년 졸업을 한 해에 메이페어 부티크를 열었다. 그들에게는 유명인 고객들이 많았으며, 그 중에는 여성미에 대해 화려하고 비현실적인 시각을 표현한 옷을 입은 조안 콜린스와 비앙카 제거 등이 있었다.

○ Diana, Fratini, Tappé

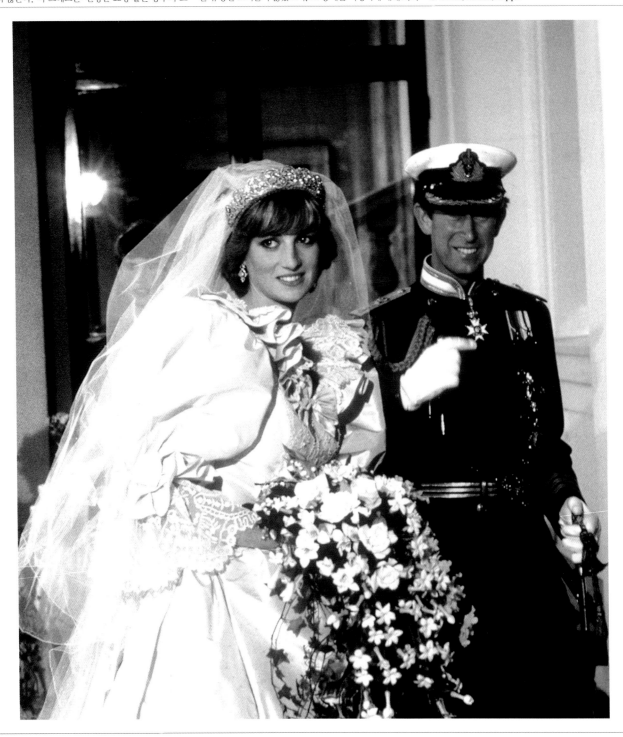

Emanuel. David. b Bridgend (UK), 1952; **Elizabeth. b** London (UK), 1953. **The Prince and Princess of Wales on their wedding day.** 1981.

에릭 Eric

일러스트레이터

에릭은 파우더룸의 커다란 거울을 사용하여 장 파투의 이브 닝드레스 앞뒤에 사용된 보석장식의 디테일을 묘사할 수 있었다. 날렵하고 솜씨 있는 서예 스타일의 붓질을 지닌 그는 모델과 모델이 입고 있는 옷을 굉장히 자세히 묘사했다. 에릭은 정확한 관찰을 위해 실사(實寫)로 일러스트레이션을 그렸는데, 모델이 오랫동안 움직이지 않고 포즈를 취할 것을 강요

했다. 그에게 있어 가장 중요한 것은 디테일을 충실하게 묘사하는 것이었다. 미국에서 스웨덴인 부모 밑에서 태어난 칼 에릭슨(Carl Erickson)은 시카고의 아카데미오브파인아트에서 공부를 했으며, 인물을 그리는 데 필요한 기술을 여기서 배웠다. 『보그(Vogue)』지를 위한 그의 첫 일러스트는 1916년에 실렸다. 그는 1925년경 프랑스에 정착하여 파리가 점

령됐던 때를 제외하고는(이 기간에는 미국에 있었다) 아름다운 세계 파리의 모드와 매너를 『보그』지에 1950년대 중반까지 제공했다.

○ Antonio, Berthoud, Bouché, Patou

Eric (Carl Erickson). **b** Joliet, IL (USA), 1891. **d** Senlis (FR), 1958. **Dress by Jean Patou.** American 『Vogue』, 1933.

에르테 Erté

일러스트레이터

이 일러스트는 '자연은 그녀의 의상을 매 시즌마다 바꿔주는데 비용이 거의 들지 않는다. 그 반면에 보다 좋은 성관계는…' 이라는 도발적인 문구를 동반했다. 에르테는 여성과 패션에 대해 굉장히 개인적인 생각을 지녔으며, 여성의 형상을 매우 스타일 있게 표현했다. 여성들은 돈이 목적이 아닌 사람들에게 이국적인 여신들이었다. 패션에 있어 에르테

는 유행을 따르지는 않았지만 여성들이 그가 그린 이미지를 보고 유행에만 의존하지 않고 자신에게 어울리는 것을 고를 수 있을 것이라 생각한다고 그는 말했다. 액세서리에 대한 그의 사랑, 특히 보석에 대한 애정이 이 작품에 표현되었으며, 정확한 디테일과 화려한 장식성을 통해서 아르 데코의 아버지로 알려지게 된 그의 전문성을 보여준다. 에르테는 두 군

데에서 중요한 영향을 받았는데, 하나는 자신의 출생지에서, 다른 하나는 귀화한 곳에서였다. 그 두 가지는 레온 박스트와 발레 뤼스, 그리고 그가 패셔너블하고 과장된 드레스를 만들며 일했던 폴 푸아레다.

○ Bakst, Brunelleschi, Callot, Poiret

Erté (Romain de Tirtoff). b St Petersburg (RUS), 1892. **d** Paris (FR), 1990. **'La Toilette de la Nature'.** Design for 『Harper's Bazaar』 cover. 1920.

자크 에스테렐 Esterel, Jacques 디자이너

1959년 브리짓 바르도와 자크 쉐리에의 결혼식 사진에서 자크 에스테렐이 디자인한, 수 놓인 잉글랜드식 레이스로 가장자리를 장식한 분홍색과 흰색의 비시 체크 리넨 드레스를 입고 있는 그녀는 새침하면서도 관능적으로 보인다. 결혼식 전 에스테렐이 바르도의 파리 호텔을 비밀리에 여러 번 방문한 후 탄생한 이 드레스는 세계적인 가십거리였으며, 그에게 처음으로 주어진 유명인 인증서가 되었다. 이는 또한 1974년도에 에스테렐이 죽은 후 억만장자 장-밥티스트 두맹이 그의 하우스를 베노아 바르테로트 하우스라 새로 이름 짓게 된 시작이었다. 이전에 주물공장의 주인으로 기계장비를 수입·수출하는 일을 하던 에스테렐은 패션디자이너로 전향한다는 것을 상상하기도 어려웠지만, 1950년 칸에 있는 루이 페로의 집을 방문한 것을 계기로 패션에 발을 딛게 되었다. 그러나 정식 패션 교육을 받은 적이 없던 그는 1958년 마침내 파리에서 그의 레이블을 시작하기 전 페로의 판매직원 2명을 고용하기도 했다.

○ Bardot, Beretta, Féraud, Gaultier

152

Jacques Esterel. b Bourne-Argental (FR), 1917. d Paris (FR), 1974. **Brigitte Bardot and Jacques Charrier on their wedding day.** Photograph by Garofalo, 1959.

지모 에트로 Etro, Gimmo 텍스타일 디자이너

옷을 차려 입은 야생동물 가족은 이탈리아 레이블인 에트로의 오트 보헤미안 정신을 보여준다. 그의 디자인의 특징인 보석 같은 색감과 값진 원단을 잘 보여주는 이 초상화의 제목은 〈애니맨(Animen)〉으로, 자연의 거대한 서클과 교감하는 우리의 모습을 상기시키며 사람과 짐승의 묘한 혼혈아를 보여준다. 가족중심적인 이 회사는 아버지인 지모 에트로에 의해

1968년 설립됐다. 극동지역과 북아프리카 여행에서 천을 가득 가지고 돌아온 그는, 원단에 사용된 디자인들을 고가의 캐시미어, 실크, 그리고 리넨에 재사용했다. 그는 이를 최고의 쿠튀르 하우스와 아르마니, 머글러, 라크르와 등 디자이너들에게 제공하면서 '이탈리아 텍스타일계의 최고의 남자'라는 타이틀을 얻었다. 자식들이 함께 참여하면서 그는 1980년대

에 남성복 컬렉션을 시작하였다. 그의 특징인 페이즐리 문양과 생생한 색의 벨벳과 트위드 코트의 안감에 사용했고, 밝은 번쩍이는 소재는 칼라와 커프스에 사용하였으며, 나아가 데이비드 보위를 위해 만든, 옷 전체에 페이즐리 무늬를 넣은 정장 등 흥미로운 방법으로 사용했다.

○ Armani, Ascher, Lacroix

Gimmo (Gerolamo) Etro. b Milan (IT), 1940. **'Animen'. Autumn/winter 1997/8.** Photograph by Christopher Griffith.

조셉 에테귀 Ettedgui, Joseph 디자이너

니트로 짠 기둥모양의 하의와 스카프는 남성복의 개념에 대한 견해를 말한다. 조셉 에테귀의 스타일은 변화가 가능하지만 도시적 디자이너인 그의 라이프스타일의 기본적 방침은 그가 첫 부티크를 열어 겐조, 엠마누엘 칸, 그리고 장-샤를르 드 카스텔바작의 옷을 팔던 그 때와 다를 바가 없다. 로라 애쉴리의 신츠(꽃무늬 가득한 무명 원단) 세계에 반감을 가졌

던 에테귀는 그가 판매한 디자이너들의 젊고 신선한 시각을 존경했다. 이러한 관심은 그의 부티크의 모던한 테마로 발전해나갔다. 건축가 에바 지리크나와 데이비드 치퍼필드가 디자인한 부티크는 철과 흰색과 콘크리트 색을 컨템포러리 컬렉션의 배경색으로 사용했다. 1983년 조셉은 '슬러피 조 스웨터(헐렁한 스웨터)'로 자신의 레이블인 조셉 트리콧을 시작했

으며, 이 스웨터는 다양한 디자인으로 만들어져 팔려왔다. 그 구상은 1984년도에 이르러 재단을 하는 것까지 확장됐다. 같은 생각을 지닌 남성과 여성이 모두 조셉의 기본 의상인 신축성 있는 바지와 재킷을 자신들의 기본 스타일로 착용한다.

○ de Castelbajac, Kenzo, Khanh, M. Roberts, Stewart

Joseph Ettedgui. b Casablanca (MOR), 1936. 'Red Indians', Joseph Tricot. Photograph by Michael Roberts, 1986.

조지나 본 에츠도프 Von Etzdorf, Georgina

텍스타일 디자이너

텍스타일 디자인 파트너쉽에 의해 제작된 조지나 본 에츠도 프의 의상에서 색감과 촉감이 만났다. 얇은 모직의 거즈로 만든 조끼에 황금빛의 햇살모양이 수놓아져 있고, 바이어스 컷 된 스커트에는 데보레 벨벳을 사용하여 어렴풋이 보이는 양각의 패턴을 만들었다. 잎사귀와 꽃무늬 문양이 잉글랜드 의 시골을 환기시키는데, 이는 자연적인 이미지에 영감을 받 아 작업을 하는 회사의 특징을 보여준다. 조지나 본 에츠도 프는 1981년도에 미술대학 동기인 마틴 심콕과 조나단 도허 티와 파트너쉽을 형성했다. 그들이 개발한 핸드-페인팅 방 법은 스크린 프린팅을 한 곳 위에 손으로 안료를 칠하는 것 으로, 각각의 원단에 개성을 부여하는 과정을 선보였다. 조 지나 본 에츠도프의 패션에 대한 공헌은 수공예 원단 사용을 장려한 것인데, 특히 스카프를 만드는 원단에 있어서 그러했 다. 벨벳과 실크는 추상적인 선이나 컬러 블록들로 프린팅되 어, 그 결과 개념적인 원단으로 만들어진 입을 수 있는 옷이 탄생하게 되었다.

○ Cerruti, Lloyd, Mazzilli, Williamson

Georgina von Etzdorf. b Lima (PER), 1955. **Hand-embroidered camisole and velvet devoré skirt. Autumn/winter 1998.** Photograph by Howard Sooley.

조 율라 Eula, Joe

일러스트레이터

모던 패션 일러스트의 예술을 대표하는 이 스케치에서, 자유롭고 생생한 색감이 걸음을 걷고 있는 여성의 모습을 포착한다. 율라는 사진이 장악하던 시절에 패션의 그래픽적 전통을 지지했던 사람이다. 1979년부터 작업했던 이탈리아와 프랑스의 『하퍼스 바자』지에 실은 그의 일러스트는 인상적인 수채화 기법을 사용했다. 율라는 1950년대에 '헤럴드 트리뷴'의

패션과 사회면 일러스트를 맡으면서 일을 시작했고, 후에 런던의 '더 선데이타임스'에서 일했다. 1960년대에 뉴욕으로 돌아온 그는 『라이프』지의 패션 기사를 맡았고, 조지 발란쉰이 감독으로 있던 뉴욕시티발레단의 무대 세트와 의상을 디자인했다. 그는 텔레비전 쪽으로도 일을 확장하여 로렌 바콜 같은 영화배우들을 위해 '패션 스페셜'을 감독하기도 했다. 1970년

대에 그는 할스톤과도 함께 일하면서 『보그』지의 패션 일러스트를 담당했고, 당시 메트로폴리탄 미술관의 코스튬 인스티튜트의 최고책임자이던 다이애나 브리랜드를 도와 일했다.

○ Halston, Missoni, Vreeland

156

Joe Eula. b Norwalk, CT (USA), 1925. d Kingston, NY (USA), 2004. **Knitwear by Missoni. Spring/summer 1985.** Illustration for 『Harper's Bazaar』.

린다 에반젤리스타 Evangelista, Linda 모델

린다의 헤어 컷은 한 모델을 슈퍼모델 중 한 명으로 만든 것이 아니라 단 하나의 슈퍼모델로 변화시켰다. 1988년 10월 『보그』지의 사진작가 피터 린드버그는 그녀에게 머리를 짧게 자르라고 설득했다. 머리를 자르는 동안 에반젤리스타는 계속 울었지만, 이 짧은 머리는 그녀의 경력을 높여 주게 되어 이후 6개월 동안 그녀는 『보그』지의 모든 에디션의 표지를 장식했다. 장수의 비결이 다양성에 있다는 것을 잘 알고 있던 린다는 두 달에 한 번 정도 머리를 자르고 색을 바꿨다. 그리고 패션이 따랐다. 에반젤리스타의 프로 근성은 그녀를 정상에 오르게 했고, 그녀는 '우리는 『보그』를 하지 않는다. 우리가 『보그』다.'라는 대담한 표현으로 유명해졌다. 그러나 수퍼모델 시대를 정의하던 '우리는 만 달러 이하로는 일어나지 않는다.'라는 코멘트가 이 표현의 대담성의 한계를 초월했다. '슈퍼'들은 불가피하게 스텔라 테넌트와 케이트 모스 같은 1990년대의 미의 컬트와 맞먹게 되었지만, 에반젤리스타의 유명세는 자신이 찾던 장수를 누리게 했다.

○ Bergère, Garren, Lindbergh, Moss, Twiggy

Linda Evangelista. b St Katherine, ONT (CAN), 1965. **Velvet tank by Kenar. Autumn/winter 1997.** Photograph by Rocco Laspata.

알렉산드라 엑스터 Exter, Alexandra 디자이너

예술가이자 패션디자이너인 알렉산드라 엑스터는 예술과 패션 사이에 있는 듯 보이는 '다마 알 발로(Dama al Ballo)'라는 드레스를 그린 그림을 통해 이 두 분야를 묶었다. 키에프에서 미술을 공부한 후 파리로 간 그녀는 그 곳에서 파블로 피카소, 조르주 브라크, 필리포 마티네티를 만났다. 그녀는 1900년부터 1914년 사이에 파리, 모스크바, 키에프를 여행하면서 러시아 아방가르드 예술가들에게 입체주의와 미래주의에 대한 학설을 전파했다. 1916년 그녀는 모스크바에서 무대 의상을 디자인하는 일을 했고, 1921년에는 고등 예술 및 기술 워크숍(Higher Artistic and Technical Workshops)에서 선생이 되었다. 예술과 패션이 일상생활에 활력을 불어넣을 수 있다는 생각을 활성화시킨 그녀는 패션디자인 분야의 일을 시작했다. 그녀는 친구이자 유명 디자이너인 소니아 들로네의 작품과 비슷한, 밝은 색상의 기하학적 패턴이 들어간 노동계급의 드레스를 디자인했다. 오트 쿠튀르의 전통 안에서 그녀는 페전트 아트에서 영감을 받아 화려하게 자수가 놓인 드레스들을 만들었다.

○ Balla, Capucci, Delaunay

158

Alexandra Exter. b Kiev (RUS), 1882. **d** Paris (FR), 1949. **'Dama al Ballo'.** Costume design for a Russian production of the ballet 「Romeo and Juliet」, 1921.

맥스 팩터 Factor, Max

화장품 개발자

'할리우드의 메이크업 마술사'로 알려진 맥스팩터는 진 할로우(Jean Harlow)의 메이크업을 담당하면서 그녀의 머리를 백금발로 염색하여 그녀를 스타로 만들었고, 동시에 미의 혁명을 일으켰다. 할로우의 기름기 많고 검정색으로 칠해진 눈꺼풀과 입술에서 볼 수 있는 무거운 느낌의 배색은 강한 명암 대비를 요구하던 흑백영화에서 사용되었다. 컬러 영화 시대가 시작되면서 피부 톤을 고르게 하기 위해 팬케이크 메이크업 베이스가 만들어졌다. 화장품은 영화배우의 화려한 이미지를 만들어냈고, 그들이 매일 사용하면서 화장품의 품질을 증명하게 되자 일반 사람들이 제품을 사용하려고 몰려들었다. 팩터의 제품들은 여성들을 위한 색조화장품에 부합했다. 영화사 스튜디오에서는 떠오르는 스타들을 그에게 보내 관리를 받도록 했으며, 1937년 맥스 팩터 할리우드 스튜디오를 오픈한 그는 스타들의 메이크업을 대중에게 선보이기 시작했다.

○ Bourjois, Lauder, Revson, Uemura

159

Max Factor. b Lodz (POL), 1872. **d** Los Angeles, CA (USA), 1938. **Max Factor with Jean Harlow.** 1931.

니콜 파히 Farhi, Nicole

디자이너

쉽고 편하게 입을 수 있는 리넨은 니콜 파히의 의상들과 가장 가깝게 연관된 옷감이다. 파히가 1989년 자신의 레이블을 시작했을 때, 그녀의 의상들은 여성을 위한 절제된 패션의 전형이 되었는데, 이는 모두 그녀 자신이 입고 싶어 하는 종류의 옷을 바탕으로 디자인한 것이었다. 그 옷들은 패션에 어떤 큰 획을 긋기 위해 만든 것은 아니었다. 대신 그 옷들에 대해 여

러 번 고민하고 입는 이를 항상 염두에 두어 만든 것이다. '가디언'지에 자신을 '부드러운 스타일의 페미니스트'라고 묘사한 파히의 옷은 입기 편한 정장과 캐주얼을 찾는 여성들에게 어필하는데, 이 옷들은 파히 자신만의 옷을 차려 입는 유럽 스타일의 방식을 보여준다. 파리에서 패션을 공부한 파히는 1973년 '프렌치 커넥션'의 디자이너로 일하기 위해 영국으로

이주하기 전 드 카스텔바작에서 프리랜서로 일했다. 1989년 그녀는 파히 레이블로 영국식 재단과 자신의 유럽풍의 비구조적인 스타일을 접목시켜 만든 남성복을 출시했다.

● de Castelbajac, Kerrigan

160

Nicole Farhi. b Nice (FR), 1946. **Elasticized linen dress. Spring/summer 1998.** Photograph by Kelly Klein.

자크 파스 Fath, Jacques 디자이너

음화의 이미지는 곡선의 부드러운 라인과 구조적인 형태로 이루어진 완벽한 모래시계 몸매를 강조한다. 이 이브닝드레스는 '의상디자이너의 의상디자이너'라고 불리던 자크 파스가 크리스챤 디올과 같은 오트 쿠튀르의 정상에 있던 1950년대 초반의 무분별한 윤택함과 화려함을 상기시킨다. 그는 여성스런 이브닝드레스로 명성을 떨쳤으며, 왕족과 영화배우들에

게 굉장한 인기를 얻었다. 그의 뮤즈였던 베니타가 1994년 인터뷰에서 이 황금시대에 대해 묘사했다. 그녀는 자크 파스가 조수 두 명과 일을 하던 때의 굉장히 창조적인 분위기를 회상했는데, 후에 자신들만의 방식으로 성공을 한 이 두 조수들은 기라로쉬와 지방시였다. 모델과 협력관계에서 일을 한 파스는 기초 드로잉이 없이 모델의 몸 위에 바로 천을 대어 본

을 떴다. 거울 앞에 서서 모델에게 포즈를 취하라고 말하며 '테아트르 드 라 모드(theatre de la mode; 의상 디자이너들이 디자인한 드레스를 입힌 미니어처 인형 전시회)' 같은 인형전시회 분위기를 만들어냈는데, 이는 그 컬렉션에서 디자인의 원천이 되었다.

○ Bettina, Bourdin, Head, Maltézos, Perugia, Pipart

Jacques Fath. b Maisons-Lafitte (FR), 1912. **d** Paris (FR), 1954. **Cocktail dress.** Photograph by Maurice Tabard, 『Jardin des Modes』, 1950s.

아델 & 에두아르도 펜디 Fendi, Adele and Eduardo

펜디의 큰 업적은 모피에 세련미를 가미하여 모피의 전통적인 이미지를 개선한 것인데, 여기 보이는 여우 털은 펑키한 코트로 패션화되었다. 아델 카사그란데가 1918년 세운 이 회사는 1925년 그녀가 에두아르도 펜디와 결혼하면서 회사명을 바꿨다. 그때부터 펜디는 가족이 운영하는 회사가 되었으며, 1965년부터 칼 라거펠드가 컬렉션을 디자인하고는 있지만, 현재 아델의 다섯 딸들이 경영하고 있고 손녀가 회사의 중역으로 경영에 방대하게 참여하고 있다. 라거펠드는 캐주얼웨어에 모피를 사용하여 밍크로 트리밍된 데님 재킷과 모피로 라이닝된 스포티한 레인코트를 제작했다. 1969년 그는 펜디의 첫 자인 F를 나타내는 더블 F 모티프를 사용한 가죽과 액세서리 라인을 출시했다. 라거펠드는 현재까지도 자신의 하이패션의 미학과 첨단 기술의 발달을 결합시켜 모피에 관한 기술 혁신을 이뤄내고 있는데, 그 예로 코트를 더 가볍게 만드는 아주 작은 구멍들, 보다 강렬한 색조를 얻기 위해 사용하는 얼룩덜룩한 컬러링 테크닉, 다람쥐나 흰 족제비의 털과 같은 특이한 털을 사용하는 것이 있다.

○ Lagerfeld, Léger, Revillon

Fendi. Adele. b Rome (IT), 1897. **d** Rome (IT), 1978; **Eduardo. b** Rome (IT). (Active 1920s–1950s.) **d** Rome (IT), 1954. **'Feather fox' coat. Autumn/winter 1997/8.** Photograph by Jerome Esch.

루이 페로 Féraud, Louis 디자이너

태양의 문양을 빽빽하게 수놓은 의상이 루이 페로의 전문이다. 그는 자신의 의상에 대해 이렇게 말한다. '나는 여성들에게 둘러싸여 어떤 식으로든 이들의 운명을 조종하며 사는 즐거움 속에 살고 있다.' 1955년 페로는 자신의 부티크를 칸에 열었다. 그는 젊은 스타 브리짓 바르도에게 어깨가 드러난 자극적인 하얀색 원피스를 입혔는데, 이 드레스가 600벌이나

팔리면서 페로는 성공 가도에 들어섰다. 그레이스 켈리, 잉그리드 버그만, 그리고 크리스찬 라크로와의 어머니까지 그의 고객이었다. 그는 파리에도 부티크를 냈고, 기성복과 더불어 쿠튀르 의상도 만들기 시작했다. 페로와 부인은 프랑스 남부의 영향(Midi-inspired)을 받은 그들만의 밝은 룩으로 인해 '집시들'이라 불렸다. 1960년대의 페로의 의상은 심

플하며, 그래픽적인 디테일이 들어간 건축적인 형태가 특징으로, 트위기가 그 컬렉션들의 모델이었다. 페로는 컬트 텔레비전 시리즈였던 '더 프리즈너(The Prisoner)'의 의상을 디자인하기도 했다.

○ Bardot, Blair, Esterel, Ley

Louis Féraud. b Arles (FR), 1920. **d** Paris (FR), 1999. **'Golden Sun' dress. Haute couture. Spring/summer 1997.** Photograph by Sylvie Lancrenon.

살바토레 페라가모 Ferragamo, Salvatore

구두 디자이너

화려함과 상상력을 결합시키는 이 구두는 금박을 입힌 유리 모자이크와 새틴, 그리고 새끼염소 가죽으로 만들어졌다. 살바토레 페라가모는 대단한 독창성을 지닌 구두 디자이너였는데, 소재를 고르는 그의 안목은 그를 다른 사람에게 비할 수 없도록 만들었다. 2차 세계대전 당시 가죽 공급이 줄었을 때 그는 셀로판으로 구두의 몸체를 만드는 것을 실험했다. 그는 구두의 밑창에 코르크와 나무를 사용하는 것을 다시 유행시켰는데, 그가 제작한 신과 관련한 다른 발명품 중에는 웨지 힐, 두꺼운 플랫폼 모양의 밑창, 그리고 끝이 뾰족하고 높은 스파이크 힐을 고정시켰던 강철 샤프트가 있다. 페라가모의 전성기는 이탈리아 패션사업이 회복되고 영화제작이 활발하던 전쟁 후였다. 영화배우, 부유한 관광객, 그리고 윈저 공작부인 같은 상류사회 고객들이 피렌체에 있는 그의 가게에 모여들었다. 또한 그는 1920년대의 글로리아 스완슨부터 1950년대의 오드리 햅번에 이르는 두 헐리우드 세대들의 발을 장식하면서 '스타들의 구두 디자이너'라는 별명을 갖게 되었다.

○ Gucci, Levine, Louboutin, Pfister, Windsor

Salvatore Ferragamo. b Naples (IT), 1898. d Flumetto (IT), 1960. **Golden 'orthopaedic wedge' shoe.** Gilded glass mosaic, satin and kid leather. 1935.

지안프렝코 페레 Ferre, Gianfranco　　디자이너

과장된 소매와 커프스, 그리고 정성스럽게 제작된 코르셋 등. 이 흰색 태퍼터 셔츠에 보이는 비율에 관한 드라마틱한 시도는 지안프랑코 페레가 건축가로서 받은 교육과 패션을 연결시켜 보여주고 있다. 그는 '옷을 디자인할 때도 건물을 디자인할 때와 같은 방법으로 접근한다'고 말한다. '이것은 기본적인 기하학으로, 평평한 형태를 따 공간에서 회전시키는 것

이다.' 페레는 밀라노에서 1978년 기성복 레이블을 시작하기 전까지 보석과 액세서리 디자이너로 일했다. 1989년 크리스찬 디올의 예술감독이 된 그는 세실 비통이 영화 '마이 페어 레이디'를 위해 디자인한 흑백 무대의상에서 영감을 받아 첫 컬렉션을 제작했다. 페레는 중성적 팔레트에 그의 시그니처 색상인 밝은 빨강을 살짝 섞는 것을 좋아한다. 완벽주의자인

그의 기술적 노련함은 그가 지속적으로 재고안한 흰색 셔츠에서 보이는 비율에 대한 실험과 정밀한 재단에서 나타난다. 그의 흰색 셔츠들은 승마바지나 이브닝스커트와도 잘 어울렸지만, 페레의 지시 아래에서 언제나 매력적으로 돋보였다.

◐ Beaton, Dior, Turlington

Gianfranco Ferre. b Legnano (IT), 1944. **Taffeta shirt. Spring/summer 1994.** Photograph by Kazuo Oishi.

알베르타 페레티 Ferretti, Alberta　　디자이너

두 명의 여성이 아주 가벼운 쉬폰 드레스를 입고 라운지 의자에 누워 있다. 전반적으로는 옛날식으로 예쁘장하다는 느낌이 들지만 뚫어지게 쳐다보는 그들의 눈빛과 포즈는 자신감에 차 있어 예쁘장함이 수반할 수 있는 어떠한 수동적 센스도 약하게 만들고 있다. '나는 내가 여성적인 옷을 디자인한다고 생각하고 싶다.'고 페레티는 말한다. 그녀는 '모든 것이 여성들이 무엇을 원하는지 아는 여성에 의해, 여성을 위해 만들어졌다'고 했는데, 이러한 비전은 특히나 섬세한 것이다. 페레티는 의상디자이너였던 어머니가 일하는 것을 보면서 자수나 구슬장식이 섬세하게 달린 쉬폰과 사리 실크 같은 원단에 대한 특별한 호감을 키워나갔다. 젊은 기업가였던 그녀는 17세 때 자신이 디자인한 옷을 판매하는 가게를 열었다. 20세 기 말 페레티는 자신의 컬렉션뿐 아니라 나르시소 로드리게즈와 장-폴 고티에의 컬렉션도 제작하는, 이탈리아에서 가장 힘 있는 비즈니스 여성들 중 한 명이었다.

○ Rodriguez, Roversi

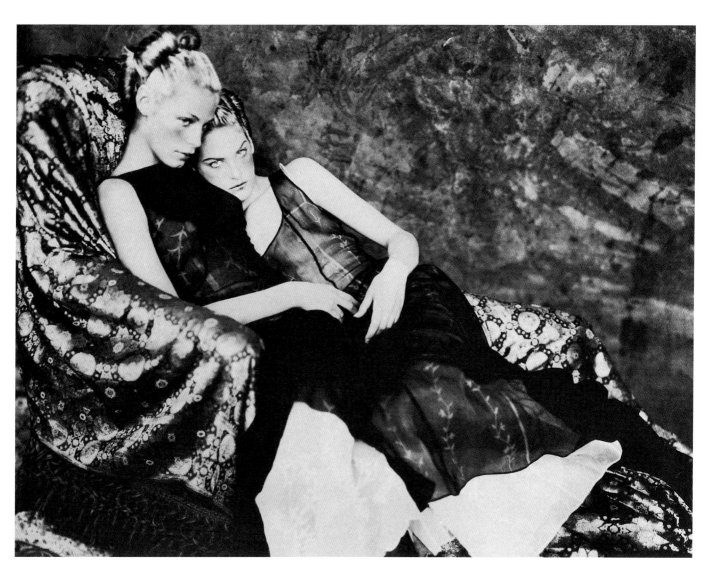

Alberta Ferretti. **b** Riccione (IT), 1950. **Chiffon dresses. Autumn/winter 1997/8.** Photograph by Paolo Roversi.

엘리오 피오루치 Fiorucci, Elio　　디자이너

올리비에로 토스카니가 포착한 피오루치의 컬러풀하고 섹시한 이미지들은 1970년대와 1980년대 초반의 디스코시대를 잘 반영한다. 사진 속에서 맨해튼 모델의 여왕 도나 조르단이 입고 있는 몸에 꼭 맞는 버팔로 '70 진은 뉴욕의 클럽 매니아들 사이에 인기가 많았다. 재키 케네디, 다이애나 로스, 비앙카 재거가 모두 팬이었다. 엘리오 피오루치는 디자이너 데님이라는 개념을 만들어낸 것으로 인정받았다. 이 테마는 글로리아 밴더빌트, 캘빈 클라인과 레이블을 의식하는 모든 디자이너들이 사용했다. 피오루치는 사이즈 10보다 몸집이 큰 여성을 위해 옷을 디자인하는 것을 거절했는데, 사이즈 10 이하의 여성들에게 그의 옷이 더 잘 어울렸기 때문이다. 피오루치는 패션을 재밌게 만들기 위해 반짝이는 플렉시 유리 장신구와 딸기 향 쇼핑백을 만들었다. 그의 장난스러운 그래픽 이미지로는 바르가스-스타일 핀업 사진과 아기천사들이 선글라스를 쓰고 있는 것들이 있었다. 그는 1962년 무지개 색의 웰링톤 부츠로 유명해졌다. 피오루치의 강점은 기능을 패션으로 바꾸지만 재미를 잃지 않는 점이었다.

○ Benetton, Fischer, Kennedy, T. Roberts

167

Elio Fiorucci. b Milan (IT), 1935. **Donna Jordan in 'Buffalo '70' advertising campaign.** Photograph by Oliviero Toscani, 1973.

도널드 & 도리스 피셔(갭) Fischer, Donald and Doris(Gap)

소매업자

환멸을 느낀 포스트-히피 시대인 1969년에 탄생한 회사 갭은 이 시대의 문화적 현상에 대해 반작용적인 멋으로 접근했다. 깨끗하고 조화로우며 꾸미지 않은 갭의 옷들은 사회의 틈, 특히 세대들 간의 갭을 메우는 역할을 했으며, 갭이라는 회사 이름도 여기서 유래했다. 도널드와 도리스 피셔에 의해 설립된 이 회사는 자신들의 레이블을 만들어 기본적이고 소

박한 제품을 다양한 색깔과 사이즈로 판매하기 전에는 리바이스 청바지와 레코드를 팔았다. 동질의 미국 서민들에게 깨끗함과, 깔끔하게 쌓아올린 흰색 모더니즘적 특색, 다양한 색조들로 구성된 제품을 공급해온 갭은 아주 많이 모방 되어 소매업계의 신화가 되었다. 근래에는 성(性)의 통합이라는 아이디어를 발전시켜 남성과 여성 라인들 사이에 다른 점이 아

주 적은 기본적인 옷들을 팔았고, 이로 인해 '양성적인 매력'에 대한 1990년대식 개념의 선구자가 됐다.

○ Benetton, Fiorucci, Strauss

168

Fischer. Donald. b San Francisco, CA (USA). **Doris. b** San Francisco, CA (USA). (Active 1960s-) (Gap.) **'Khaki' campaign. Spring/summer 1998.** Photograph by Walter Chin.

마이클 피쉬(미스터 피쉬) Fish, Michael(Mr Fish) 디자이너

셔츠와 타이, 그리고 조끼를 매치시키는 것은 마이클 피쉬 의상의 좋은 예를 보여준다. '스윙잉 런던(Swinging London)'의 독특한 패션보이이자 이미지 메이커이던 그의 엉뚱한 스타일은 히피족의 생활양식인 '플라워파워'를 정의내렸다. 1965년 그는 컬트영화 '모데스티 블레이즈'에서 배우 테렌스 스탬프에게 리버티 프린트에 매치되는 옷을 입혔다. 1인치 타이가 유행이었지만 피쉬는 스탬프에게 4인치나 되는 넓이의 타이를 매도록 했다. 그 이듬해 그는 재단업의 중심부인 사빌 로우(Savile Row) 근처에 위치한 런던의 클리포드 거리에 남성복 부티크 '미스터 피쉬'를 열었다. 그의 옷은 보일과 시퀸, 브로케이드와 꽃무늬가 프린트된 모자, 그리고 '미니-셔츠(믹 재거가 롤링스톤스의 하이드파크 공연 때 입어서 유명해졌다)'까지 다양했다. 다른 고객으로는 스노우든 경과 베드포드 공작이 있었다. '내 가게에 오는 손님들은 주어진 이미지에 따르지 않는다.'고 피쉬는 말했다. '그들은 원하는 대로 옷을 입는데, 그 이유는 자신감에 차 있기 때문이다. 그들은 그들 자신을 도취시킨다.'

○ Gilbey, Liberty, Nutter, Snowdon, Stephen

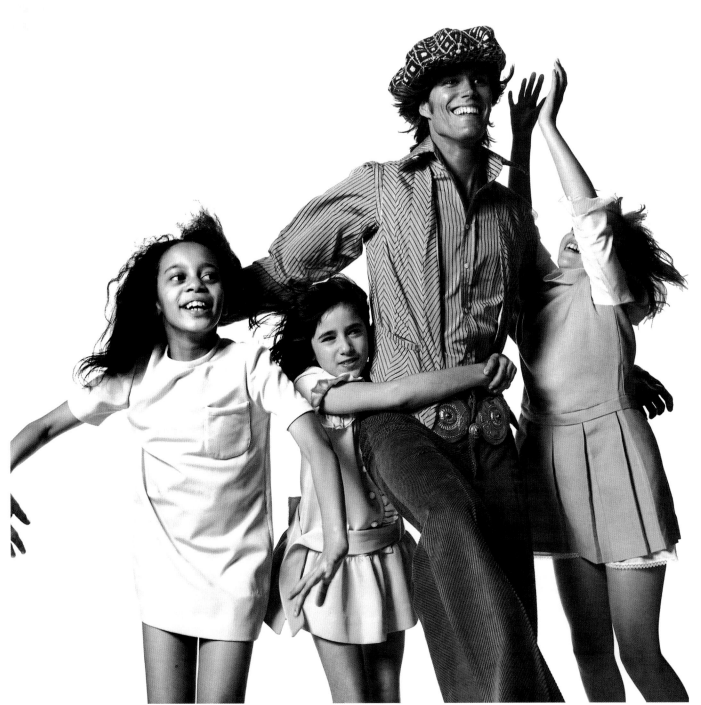

Michael Fish. b London (UK). (Active 1960s–1970s.) **Chevron striped waistcoat and giant peaked cap.** Photograph by Bill King, 『Queen』, 1970.

존 플렛 Flett, John

디자이너

가슴 부분이 분할된, 어깨가 넓은 비즈니스 재킷을 셔츠와 얇은 거즈 원단으로 만든 스커트와 함께 입었고, 신은 안쪽이 바깥으로 나와 있다. 존 플렛의 옷은 복잡한 컷으로 유명했는데, 원형의 솔기, 풍부한 주름, 그리고 기사의복 같은 형태는 입는 이를 무대 위의 인물처럼 보이게 했다. 의상 작품으로 많은 존경과 사랑을 받았던 플렛은 1980년대 런던의 클럽 신의 중심인물로, 전 애인이던 존 갈리아노를 포함한 당대의 다른 디자이너들과 함께 파티를 즐겼다. 플렛과 갈리아노는 둘 다 연극적인 패션을 창조해 현상을 유지하기는 어려웠지만, 이는 독특하고 지향성 있는 스타일로 발전하는 계기가 됐다. 플렛은 1988년 그의 레이블을 시작했지만 1년 후에 프리랜서로 일하기 위해 그만뒀다. 그는 파리의 랑방에서 클라우드 몬타나와 일하기 위해 유럽으로 이주했고, 이후에 밀라노의 엔리코 코베리에서 일했지만 27세의 나이에 심장마비로 성공을 다 이루기도 전에 생을 마감했다.

○ Boy George, Cox, Galliano, Montana

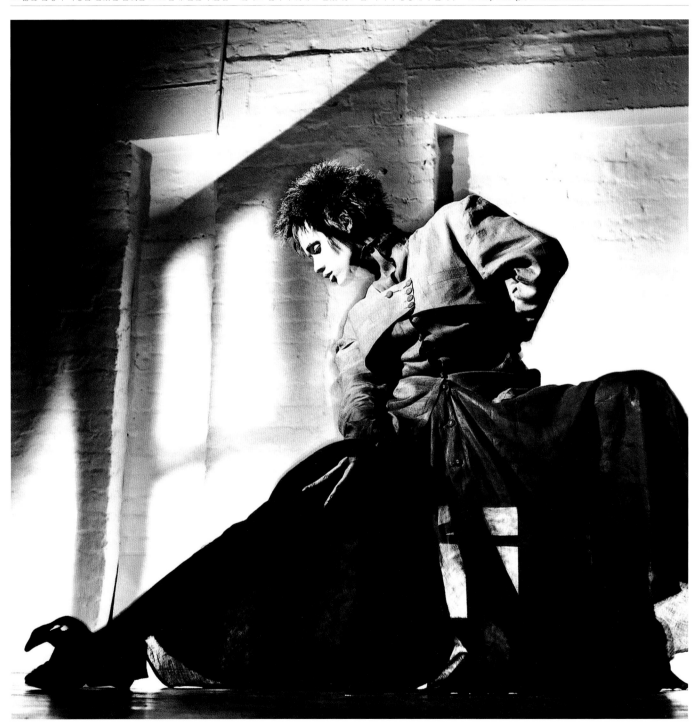

John Flett. b London (UK), 1964. d Florence (IT), 1991. **Tailored jacket and gauze trousers.** Photograph by Jill Furmanowsky, 『The Face』, 1985.

마리온 포얼 & 샐리 터핀(포얼 & 터핀) Foale, Marion and Tuffin, Sally (Foale & Tuffin)

디자이너

1967년, 당시의 유니폼이던 미니스커트를 입은 트위기가 세실 비통에게 술 장식이 달린 소매를 흔들고 있다. '우리는 스윙잉 식스티(Swinging Sixties)의 옷을 만들었다.'고 1961년 샐리 터핀과 패션회사를 차린 마리온 포얼이 말했다. 이 둘은 영국왕립예술학교에서 영국패션계의 영향력 있는 인물인 제이니 아이론사이드에게 교육을 받았다. 1961년 졸업 후

'노인을 위한 옷'을 만들지 않겠다고 다짐한 이 두 디자이너는 침실 겸 거실에서 밝고 재미있는 여러 종류의 드레스, 스커트, 탑(윗옷)을 만들었다. 그들은 때마침 젊은이들을 위한 '영(young)' 매장을 만든 런던의 한 가게에 픽업되었고, 런던의 '유스퀘이크(Youthquake)' 움직임이 막 시작될 때 데이비드 베일리가 포얼과 터핀의 옷을 『보그』지에 싣기 위해 촬영

했다. 그들은 카나비 스트리트에 가게를 열었고, 메리 퀀트를 포함한 영국 디자이너들 그룹과 제휴를 맺었다. 이 그룹은 틴에이져와 20대의 손님들을 위해 알맞은 가격의 옷을 제작하는데 뜻을 함께했다.

○ Bailey, Charles, Betsey Johnson, Quant, Twiggy

Marion Foale. b London (UK), 1939; **Sally Tuffin. b** London (UK), 1938. (Foale & Tuffin.) **Twiggy wears a white minidress.** Photograph by Cecil Beaton, 1967.

리사 폰사그리브스 Fonssagrives, Lisa 모델

1950년대의 '할리퀸' 오페라 복장을 입고 있는 리사 폰사그리브스를 그녀의 남편인 어빙 펜이 사진으로 찍었다. '제일 비싸고 가장 격찬을 받았던 하이패션모델이었다.'고 알려졌던 폰사그리브스는 자신을 심플하게 '옷걸이'라고 표현했다. 1930년대에 그녀는 발레 훈련을 받기 위해 스웨덴에서 파리로 옮겼고, 그 곳에서 댄서인 페르난드 폰사그리브스를 만나 결혼

을 하게 되었다. 리사의 남편은 그녀의 사진 몇 장을 『보그』지로 보냈고, 이를 계기로 그녀는 당장 호르스트(Horst)와 만나게 됐다. 호르스트의 조수였던 스카불로(Scavullo)는 '그녀는 아름다운 옆모습을 가졌고 꿈처럼 움직였죠.'라며 당시를 회상했다. 폰사그리브스는 우아함과 정확한 자세로 유명했는데, 이는 발레를 할 때 배운 것이었다. 그녀는 모델 일을 '움

직이지 않는 댄스'라고 했고, 자신의 포즈를 '정지된 댄스의 움직임'이라 칭했다. 그녀는 1930~1940년대에는 파리에서, 1950년대에는 뉴욕에서 가장 잘나가는 모델 중 한명이었다.

○ Horst, Penn, Scavullo

Lisa Fonssagrives. b Gothenburg (SWE), 1911. **d** New York (USA), 1992. **Harlequin dress.** Photograph by Irving Penn, 1950.

172

조, 미콜, 그리고 지오바나 폰타나(소렐레 폰타나)
Fontana, Zoe Micol and Giovanna (Sorelle Fontana)

반소매에 보트넥, 그리고 완만하게 종 모양으로 부풀려진 스커트로 되어 수도사 느낌이 나는 심플한 흰색 새틴 드레스가 끈으로 된 자수로 장식됐다. 이는 오드리 헵번이나 브리짓 바르도 같은 깜찍한 장난꾸러기 여자아이들이 입던 면 드레스의 느낌을 주지만, 폰타나자매들은 이브닝드레스나 재단된 수트를 제공했던 재키 케네디 같은 귀족이나 상류사회 사람들과 항상 연관되었다. 로마의 쿠튀르는 영화배우들에게도 관심을 끌었다. 가장 유명한 고객은 1954년 '맨발의 백작부인(The Barefoot Contessa)'에 출연한 영화배우 에바 가드너였다. 이들의 가장 기념비적인 의상은 검정색 모자에 검정 드레스, 그리고 흰색 칼라에 보석십자가를 단 장난스런 추기경복이었다. 폰타나 가족의 패션하우스는 1907년 이탈리아의 파르마에 설립됐으나, 세 명의 폰타나 자매 조, 미콜, 그리고 지오바나는 1930년대에 로마로 옮겨 그들만의 패션 하우스를 1943년 세웠다.

○ Galitzine, W. Klein, Schuberth, Watanabe

173

Fontana. Zoe. b Parma (IT), 1911. **d** Rome (IT), 1978; **Micol. b** Parma (IT), 1913; **Giovanna. b** Rome (IT), 1915. **d** 2004. (Sorelle Fontana.)
Dorothy McGowan wears Fontana, Rome. Photograph by William Klein, 1962.

나자리노 폰티콜리 & 게타노 사비니(브리오니)
Fonticoli, Nazareno and Savini, Gaetano(Brioni)

재단사

1971년에 제작된 하이웨이스트의 더블-브래스트 턱시도와 짧은 외투는 로마의 사교적 남성복점 브리오니의 진보적인 재단을 잘 보여준다. 1954년의 미래주의적인 최첨단 디자인의 수트에서부터 1960년대 중반 런던에서 유행했던 '마하라자(Maharajah)' 스타일, 그리고 제임스 본드역의 피어스 브로스난을 위해 우아하게 재단한 양복까지 브리오니는 남성

복 에서는 미개척 분야가 없을 정도다. 컬러풀한 실크와 18세기 이후 보기 어려웠던 금속성 실은 1950년대 말의 '공작새 혁명(Male Peacock Revolution; 남성복에 색과 화려함이 가미됨)'을 예견했다. 튜닉, 볼레로 재킷, 레이스, 그리고 마크라메 레이스는 앵글로색슨 전통과 대조적이었으나, 브리오니 블레이저는 우아함과 부를 과시하는 1980년대 초 캘리

포니아 프레피 족의 스타일을 요약해 표현한 것이었다. 1952년 남성복으로써는 처음으로 캣워크 패션쇼를 했던 브리오니는 6년 후 일관 작업 생산 방식을 맞춤복 시스템에 적용하여 프레-쿠튀르(pret-couture)를 창시하였다.

○ Bikkembergs, Gilbey, Nutter, Versace

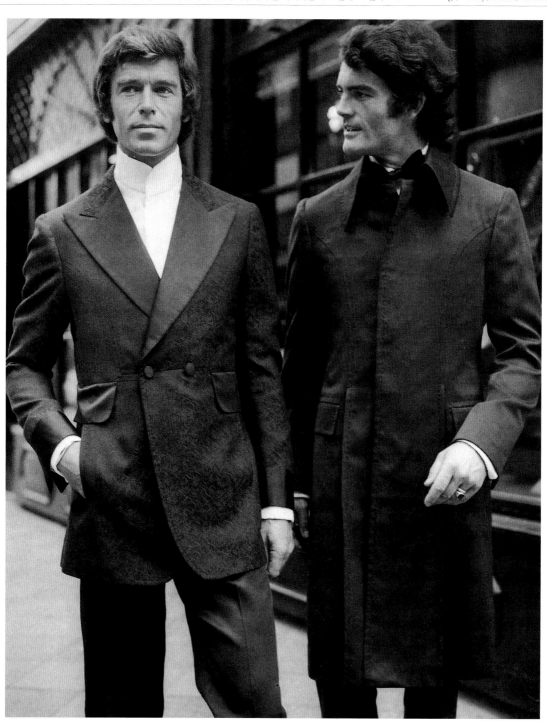

Nazareno Fonticoli. b Penne (IT), 1906. **d** Penne (IT), 1981; **Gaetano Savini. b** Rome (IT), 1910. **d** Rome (IT), 1987. (Brioni.) **Evening suit and car coat, 1971.**

사이먼 포브스 Forbes, Simon 헤어드레서

눈에 띄는 양성적 이미지의 이 헤어패션은 붙임머리로 유명한 살롱 '안테나'의 주인 사이먼 포브스의 작품이다. 이 사진은 머리카락을 조각처럼 표현하고, 머리를 복장의 본질적인 한 부분으로 만드는 성향의 펑크와 뉴 웨이브에서 시작된 신랄한 '반(反) 미적' 표현이었다. 포브스는 '모노파이버 (Monofibre)' 붙임 기술을 발명했는데, 이는 스타일리스트들이 이 작업을 할 때 창작성을 보다 많이 발휘할 수 있도록 했다. 인조헤어는 원래의 머리카락에 접붙여져 일시적이고 드라마틱한 길이를 갖게 해주었는데, 이를 종종 생생한 색상으로 염색하고 헝겊조각으로 감싸기도 했다. 이와 더불어 포브스의 전기가위질과 정밀한 면도질은 그를 1980년대 초반 헤어드레서의 지휘자로 만들었고, 그의 살롱은 패션계의 회합

장소가 됐다. 래스터패리언의 도시적 길거리 스타일에서 영감을 받은 붙임머리는 보이 조지나 애니 레녹스 같은 뮤지션들이 많이 한 스타일이었다.

◑ Boy George, Ettedgui, Stewart, Van Noten

Simon Forbes. b London (UK), 1950. **Fibre dreadlocks for Antenna.** Photograph by Mike Owen, 1982.

톰 포드 Ford, Tom

디자이너

여성과 남성이 입은 핀스트라이프, 금색 테두리를 두른 클러치백, 몸매를 드러내는 셔츠, 그리고 특히 빼놓을 수 없는 그녀의 허리벨트에서 빛나는 금색의 'G', 이 모든 것은 구찌의 톰 포드 이미지를 만드는 요소들이다. 구찌가 잠시 반짝하는 화려한 유럽 스타일을 대표하고, 핸드백과 구두들이 6개월 정도는 빛을 발하지만 곧 하이패션적인 화려함 때문에 과하다는 느낌이 드는 계절적인 아이콘 문화를 창조했을 때, 그는 크리에이티브 디렉터로서 1970년대에서 스타일링을 따왔다. 포드의 성공의 요인은 섹시함과 시장에 민감한 상업성을 이탈리아의 장인정신과 함께 미국식으로 혼합한 데에 있었다. 패션 트레이드 신문인 '위민스 웨어 데일리'의 대표인 존 페어차일드가 포드가 구찌에 들어오기 1년 전인 1989년에 쓴 글은 다음과 같다. '만약 미국 디자이너들이 신선함을 위해 다른 디자인을 선보일 열망을 가지고 유럽에서 일한다면 그들은 어느 누구보다 나은 스타일 리더가 될 것이다.' 2004년 포드는 동료 도미니코 드 솔레와 구찌를 떠나 자신의 이름을 딴 '톰 포드'라는 회사를 차렸다.

○ Gucci, Halston, Testino

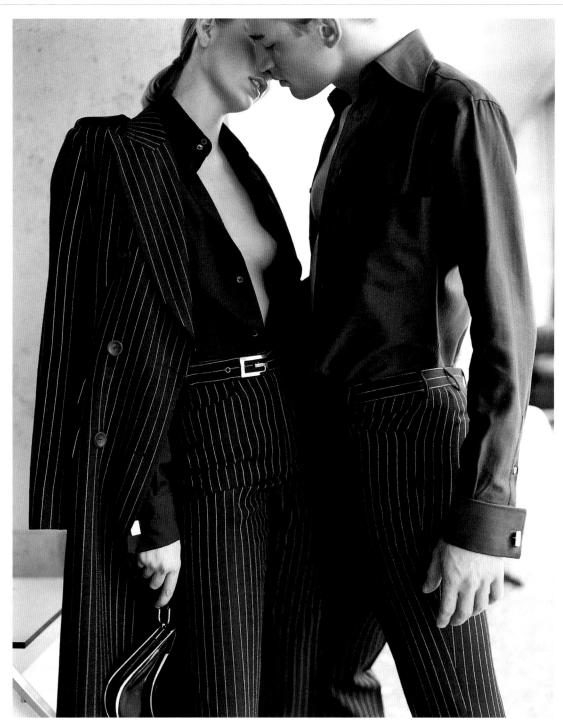

Tom Ford. b Austin, TX (USA), 1962. **Evening outfits for Gucci. Autumn/winter 1996/7.** Photograph by Mario Testino.

마리아노 포튜니 Fortuny, Mariano 디자이너

델포스(Delphos)는 릴리안 기쉬가 보여주듯이 4-5폭의 실크를 튜브형태로 바느질하여 어깨부분에서 고정시킨 것이다. 그녀의 네크라인 주변의 끈은 끝마무리로 또한 몸에 맞도록 조절할 수 있도록 드레스에 추가됐다. 포튜니는 고전적인 그리스에 대한 향수가 패션, 예술, 그리고 연극에 나타나기 시작했던 1907년경에 '델포스'를 디자인했다. 포튜니의 '델포스'가 독특한 것은 그 주름에 있었는데, 이 비밀스러운 과정에 대해 그는 1909년 특허를 내기도했다. 고대 그리스의 신전 '델피'에서 이름을 따온 포튜니의 의상은 몸의 자연스런 형태에 중심을 둔 고대 그리스 전사들이 입었던 '치톤(chiton)'이라는 튜닉에서 유래되었다. 여성의 몸의 움직임을 강조한 '델포스'의 특성상 이 의상은 이사도라 덩컨 같은 댄서나 영화배우들 사이에서 굉장히 인기가 많았다. 예술을 공부한 포튜니는 시대를 초월한 드레스를 지향하면서 죽기 전까지 델포스를 만들었다.

○ Chow, Lester, McFadden, Poiret

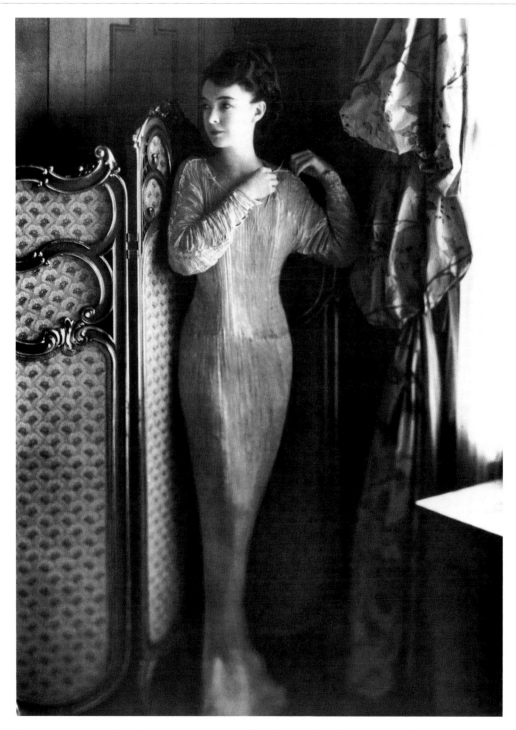

Mariano Fortuny. **b** Granada (SP), 1871. **d** Venice (IT), 1949. **Lillian Gish wears a Delphos dress.** c1920.

지나 프라티니 Fratini, Gina 디자이너

사진에 보이는 드레스에 사용된 '바이런 식(Byronic)' 디테일의 종류가 이것이 지나 프라티니의 작품이라는 것을 증명해준다. 로맨틱한 주제를 주저하지 않던 그녀는 쉬폰과 한랭사, 실크 거즈로 만든 드레스의 커프스를 장미꽃봉오리로 트리밍하고 레이스로 된 프릴을 달았다. 빅토리아시대 나이트가운에서 주로 볼 수 있는 어깨가 드러나는 '윈터홀터(Winterhalter)' 네크라인과 핀턱 주름이 잡힌 보디스 같은 역사적인 요소들은 그녀의 드레스에 그 매력을 더했고, 이러한 이유로 그녀가 만든 웨딩드레스는 특히 인기가 있었다. 프라티니의 로맨틱함이 세상의 주목을 받은 것은 1971년 노만 파킨슨이 앤 공주의 21번째 생일 초상화를 준비하기 위해 공주에게 그녀의 의상샘플을 가져갔을 때였다. 공주는 예쁜 황갈색 핑크 톤 화장과 조화되도록 레이스로 트리밍된 러프 장식의 클래식한 프라티니 드레스를 골랐다. 이후 사업을 정리한 후에 프라티니는 오지 클락과 함께 란제리를 디자인했고, 노만 하트넬의 컬렉션과 영국 황태자비를 포함한 몇 명의 개인 고객을 위해 옷을 디자인했다.

○ Ashley, Clark, Diana, Emanuel, Hartnell, Parkinson

178

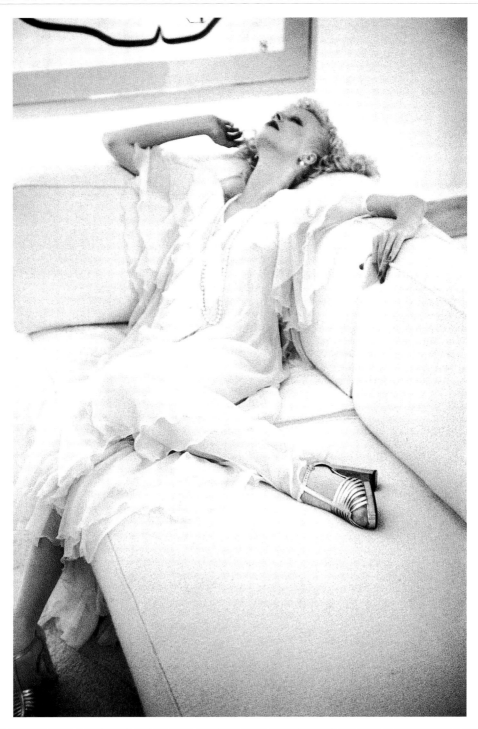

Gina Fratini. b Kobe (JAP), 1934. **Cream chiffon dress.** Photograph by Norman Parkinson, British 『Vogue』, 1973.

존 프렌치 French, John

사진작가

존 프렌치는 격식 있는 벨벳코트에 초현실적인 구성을 집어 넣었다. 원래 그래픽디자이너였던 그는 '카메라의 뷰파인더에 보이는 이미지를 마치 그것이 캔버스에 그려진 예술가의 그림인 것처럼 똑같이 만들어야 한다'고 믿었다. 그의 흑백 인물사진은 항상 완벽하게 구성되었다. '공간을 메워라. 피사체의 주변공간도 피사체만큼이나 중요하다.'라고 그는 말

했다. 프렌치의 즉흥적인 스타일은 1950년대 초반에 유행했던 포즈를 잡는 형식의 패션사진과는 매우 대조적이었다. 모델의 재능을 찾아내는 데 있어 영국에서 둘째가라면 서러운 그는 바바라 고올렌이나 다른 모델들에게 렌즈 앞에서 그들만의 개성을 개발하라고 권했다. 이 사진의 아래 부분에 끼어든 손은 프렌치의 손이 아니다. 그는 카메라의 셔터를 절

대 누르지 않았고, 대신 세트와 라이팅, 모델을 감독한 후 조수들(데이비드 베일리 혹은 테렌스 도노반)에게 사진을 찍으라고 했다.

 Bailey, Bruyère, Goalen, Morton

179

John French. b London (UK), 1907. **d** Surrey (UK), 1966. **Fur-trimmed velvet coat by Digby Morton.** 『Daily Express』, 1955.

토니 프리셀 Frissell, Toni　사진작가

1930년대에서 1950년대 사이에 토니 프리셀이 찍은 패션사진은 부자들이 유희를 즐기는 전원적인 감성을 포착했다. 여기보이는 사진에서 모델은 물 흐르는 듯한 느낌의 소재를 보여주기 위해 드레스를 입고 수영을 하고 있다. 귀족의 선천적인 태연함처럼, 프리셀은 그녀의 부유한 놀이공간을 기록했다. 그녀가 찍은 생생한 패션 이미지 몇 점은 해변에서 찍은 것으로, 귀여운 수영복과 레크리에이션용 드레스를 입고 찍은 것과 활발한 테니스 복장을 하고 찍은 것이 있다. 프리셀은 야외 세팅과 햇빛의 장난을 웃이나 모델만큼 좋아했고, 이런 캐주얼한 자연스러움이 『보그』나 『하퍼스 바자』지에 실린 사진들에 묻어나오도록 했다. 프리셀의 사진은 개, 어린이, 여우사냥, 전쟁, 심지어 패션일지라도 아주 쉽게 찍은 듯이 보인다. 그녀는 스냅사진의 생명력과 열정을 전통적인 구성과 잘 조화시켰다. 프리셀은 1953년 결혼한 존 F. 케네디와 재클린 부비에의 눈부신 결혼사진을 포함하여 사람들의 매혹적인 생활을 다양한 방식으로 기록했다.

○ Kennedy, McLaughlin-Gill, Vallhonrat

Toni Frissell. b New York (USA), 1907. **d** New York (USA), 1988. **Weeki Wachee Spring, Florida.** 『Harper's Bazaar』, 1947.

모 프리종 Frizon, Maud

구두 디자이너

모 프리종은 사진에서 모델이 유일하게 몸에 걸치고 있는 원뿔 모양의 힐과 검정색 스웨이드로 만든 구두로 유명하다. 사진에 실린 남성의 역할은 프리종 작품의 섹슈얼한 의도를 표현한다. '구두는 당신을 아름다워 보이게 해야 합니다. 아주 심플한 드레스를 입었어도 아름다운 구두를 신었다면, 그게 바로 완벽한 룩이 됩니다.'라고 말한 프리종은 쿠레주, 니나

리치, 장 파투, 그리고 크리스찬 디올에서의 모델생활을 통해 이를 이해하게 되었다. 그녀는 디자이너의 의상과 어울리는 스타일의 구두를 찾을 수 없게 되자 직접 디자인에 나섰다(1960년대 모델들은 직접 신을 구하도록 되어 있었다). 그녀는 1970년도에 모든 것을 손으로 재단하고 마무리하여 제작한 재미있고 섹시한 첫 구두 컬렉션을 선보였는데, 생 제

르맹 거리에 있던 그녀의 아주 작은 가게 밖에는 손님들이 줄을 섰다. 브리짓 바르도는 특히 프리종의 혁신적이고 지퍼가 없는 하이힐의 러시안 부츠와 심플하고 여성스러운 펌프스의 팬이었다.

○ Bardot, Courrèges, Kélian, Patou, Ricci

Maud Frizon (Maud Frizon De Marco). b Paris (FR), 1941. **Heeled pumps.** Photograph by Dominique Issermann, 1989.

다이안 폰 퍼스텐베르그 Von Fürstenberg, Diane

다이안 폰 퍼스텐베르그가 『뉴스위크』 표지 사진을 위해 자신의 패션을 보여주는 의상을 입고 있다. 그녀의 '랩' 드레스의 진정한 장점은 입기에 적합한 디자인과 끊임 없는 다양성 때문이었다. 스마트하면서 섹시한 이 드레스는 디스코에서나 사무실에서나 어디에서든 잘 어울렸다. 디자이너는 이를 '심플한 원스텝 드레싱'으로, 쉬크하고 편하며 섹시하다. 이는 한

시즌이 지나도 오래된 것 같은 느낌이 없을 것이다. 계속 입을 수 있고, 세계 어디서나 어울리며 모든 여성들이 가장 중요하게 생각하는 것들과 일치한다.'고 설명했다. 전직모델인 폰 퍼스텐베르그는 스튜디오 54에서 파티를 즐겼고, 워렌 비티와 데이트를 했으며 피아트의 후계자인 에곤 폰 퍼스텐베르그 왕자와 잠시 결혼도 했었다. 매력적인 이혼녀의 제트족

라이프스타일은(특히 그녀의 기호를 담은) 그녀 드레스의 특징을 부각시켰다. 1972년에 처음으로 출시된 DVF 랩드레스는 당시의 유니섹스 바지 수트와 대조를 이루었고 옷에 부착한 태그에 있는 '여자라고 느끼고 싶다면 드레스를 입으라'라는 문장을 통해 요점을 말했다.

○ Bergère, de Ribes, Vanderbilt

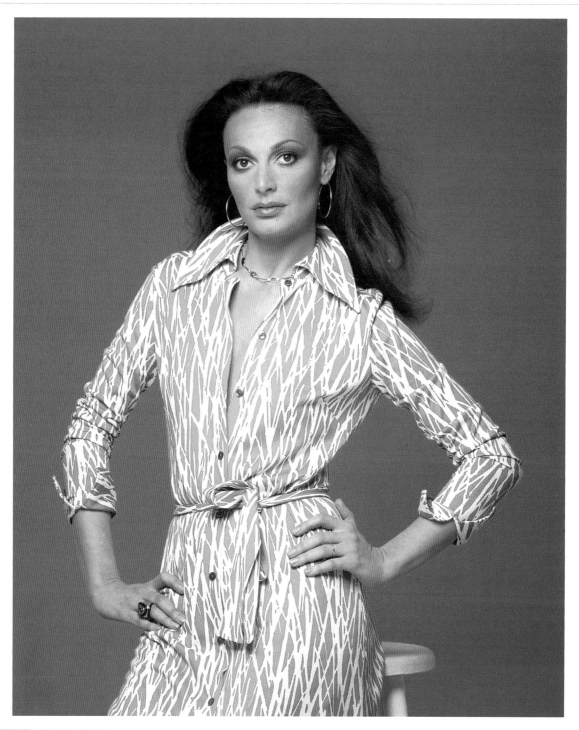

Diane von Fürstenberg. b Brussels (BEL), 1946. **Wrap dress.** Photograph by Francesco Scavullo, 『Newsweek cover』, 1976.

제임스 갈라노스 Galanos, James 디자이너

갈라노스는 여기 보이는 극히 단조로운 울 드레스로 왜 그가 '미국의 의상디자이너'라고 불렸는지를 보여준다. '나는 가장 중요한 것은 품질이라는 생각에서 벗어난 적이 없다'고 말한 갈라노스는 정말로 가장 고급스러운 기성복을 만들었다. 낸시 레이건은 '지미의 드레스는 겉과 안을 바꿔 입어도 아무 상관없을 만큼 훌륭하게 만들어졌다.'고 말했다. 그의 디자인의 심플함은 눈속임이었는데, 그의 옷은 쿠튀르 수준의 양장 기술로 만들어졌기 때문에 가격이 비쌌다. 할리우드에서 콜럼비아사의 무대의상디자인 책임자였던 존 루이와 일을 할 당시 루이의 풋내기 디자이너였던 갈라노스의 의상은 곧 함께 일하는 스타들만큼 인기를 얻었다. 후에 파리에서 로버트 피게에게 연수를 받은 갈라노스는 1951년 로스앤젤레스에 작은 숍을 열었다. 그의 디자인은 니만 마커스의 수석 바이어의 눈에 띄었는데, 그녀는 그의 옷을 보고 '세계를 떠들썩하게 만들 캘리포니아에서 온 젊은 디자이너'를 찾았다고 주장했다.

○ Adolfo, Louis, Piguet, Simpson

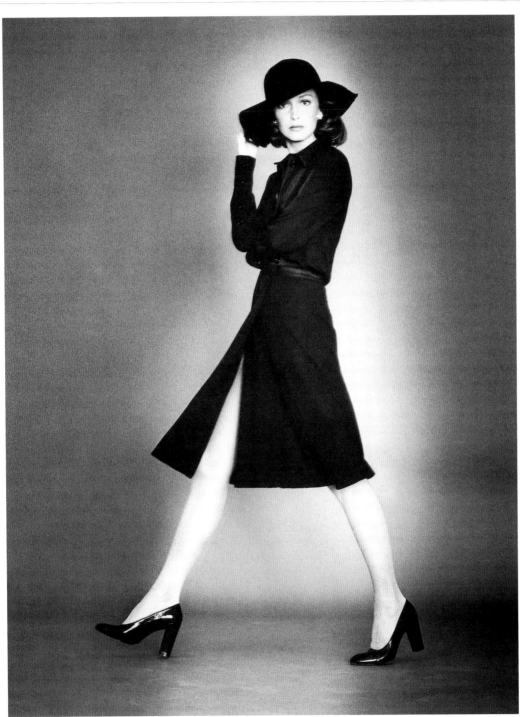

James Galanos. b Philadelphia, PA (USA), 1925. **Black wool dress.** Photograph by Kourken Pakchanian, American 『Vogue』, 1973.

아이린 갈릿진 Galitzine, Irene 디자이너

윌리엄 클라인은 아이린 갈릿진의 이브닝 바지 의상을 위해 여러 종류의 유니폼을 입은 남자들을 들러리로 준비했다. 그녀의 의상은 통이 넓은 바지수트에 변화를 준 것으로, 당시 『하퍼스 바자』의 편집장이던 다이애나 브리랜드에 의해 '팔라초 파자마'라 불렸다. 러시아의 귀족이던 갈릿진의 가족은 1918년 혁명 때 망명을 했다. 그녀는 로마에서 미술을 공부

했고, 캠브리지에서 영어를, 소르본느에서 프랑스어를 배웠다. 갈릿진은 로마의 폰타나 자매들의 어시스턴트로 일하면서 다양한 교육을 받을 수 있었다. 1959년에 발표된 그녀 자신만의 첫 컬렉션은 국제적이고도 입기 편하다는 평을 받았다. 그녀의 디자인은 데이웨어와 이브닝웨어의 구분을 흐리게 만들었고, 격식 있는 칵테일드레스에 편안한 대안을 마련

하여 이탈리아 귀족들에게 즉시 인기를 얻었다. 낮과 밤에 모두 입을 수 있던 그녀의 드레이프된 사리-스타일 튜닉은 엘리자베스 테일러, 그레타 가르보, 그리고 소피아 로렌에게 많은 사랑을 받았다.

○ Fontana, Garbo, W. Klein, Pulitzer, Vreeland

Irene Galitzine. b Tiflis (RUS), 1916. **d** Rome (IT), 2006. **'Palazzo pyjamas'.** Photograph by William Klein, 1962.

존 갈리아노 Galliano, John 디자이너

존 갈리아노가 파리에서 선보인 그의 1995/6년 가을/겨울 기성복 컬렉션에서 카를라 브루니가 입었던 '솔기 없는' 드레스를 찍은 사진을 골랐다. 이 드레스는 그의 다른 디자인들보다 더 심플하게 보이지만 그의 디자인을 대표하는 의상이다. 실제로 보면, 드레스의 구조는 갈리아노의 디자인 그 자체다. 솔기와 다트는 검정색 꽃문양의 아웃라인 속으로 사라

졌는데, 이런 복잡한 기술이 오트 쿠튀르 밖에서 사용된 것은 이번이 처음이었다. 이는 결국 이 드레스를 솔기가 없고 호사스러운데다 신비롭기까지 한 아이템으로 탄생시켰다. 디자인 경력 내내 갈리아노는 마들렌 비오네나 폴 푸아레 같은 위대한 의상 디자이너들의 작품을 보면서 대량 생산의 쇄도로 인해 간과되어 온 특별한 테크닉들을 되살리기 위해 애썼다. 특

히 그는 비오네의 장기였던 바이어스 컷의 어느 누구도 따를 수 없는 대가가 됐다. 불확실했지만 눈에 띄던 그의 경력은 1996년에 지방시에서, 후에는 크리스찬 디올의 디자이너가 됨으로써 최정상에 오르게 되었다.

○ Dior, Givenchy, LaChapelle, Poiret, Vallhonrat, Vionnet

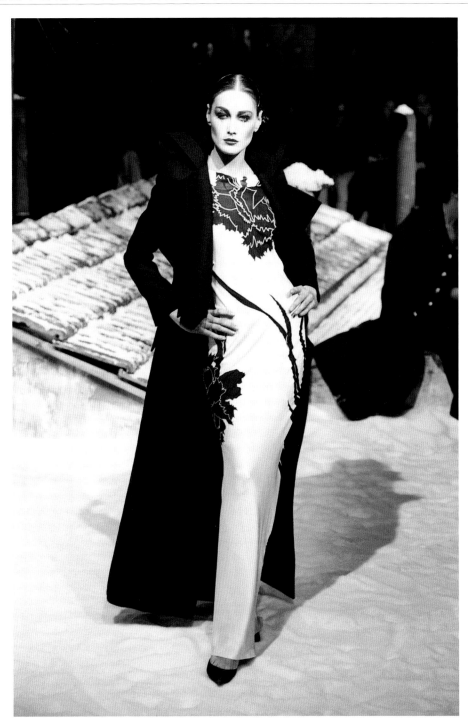

John Galliano. b Gibraltar (SP), 1960. **'Seamless dress'. Pink and black silk crepe.** Photograph by Chris Moore. 1995.

그레타 가르보 Garbo, Greta 아이콘

'최고의 스타'로 불린 그레타 가르보가 성적으로 모호하게 재단된 남성적인 재킷을 입고 쎄실 비통이 찍은 초상화를 위해 포즈를 취했다. 비통은 그녀에 대해 '다른 어느 누구도 시대 전체의 외양에 이런 영향을 미치진 못했을 것이다. 그녀의 호소력의 비밀은 정의하기 어려운, 잊히지 않는 감수성에 있는 듯 보인다. 가르보는 패션에 그녀 자신과 연관된 스타일을 창

조했다.'고 말했다. 모르츠 스텔라(Mouritz Stilla)의 측근인 가르보는 19세의 나이에 스웨덴으로부터 할리우드에 입성했다. 메트로-골드윈-메이어사와 계약을 한 그녀는 '퀸 크리스티나', '카밀', 그리고 '안나 카레니나'에 출연했고, 의상은 에이드리언이 담당했다. 은둔으로 유명했던 그녀는 '나는 서투르고 수줍음이 많으며, 두렵고 불안하며 내 영어 실력에 대해

자신이 없다. 그래서 나는 나 자신을 억압하는 벽을 세워 그 뒤에 숨어 사는 것이다.'라고 1932년 말했다. 조지 쿠키 감독은 그녀가 '자신의 진정한 감각적인 느낌을 카메라를 위해 보존했다.'고 말한 바 있다.

○ Adrian, Beaton, Galitzine, Sui

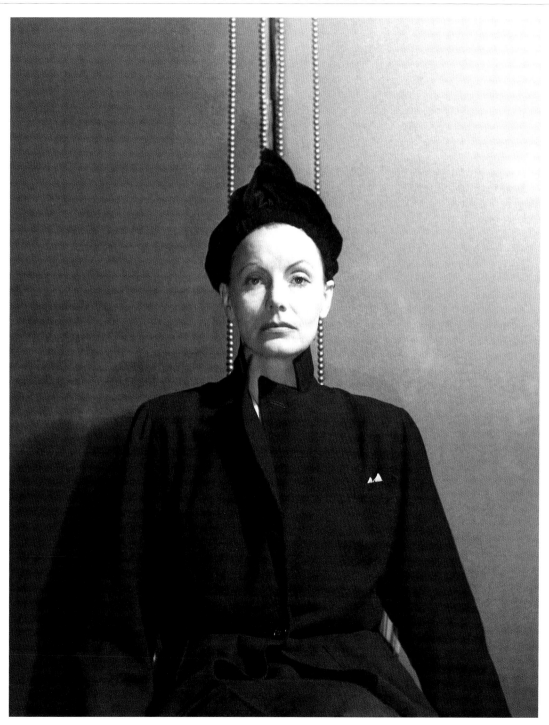

Greta Garbo. b Stockholm (SWE), 1905. d New York (USA), 1990. **Greta Garbo.** Photograph by Cecil Beaton, 1946.

가렌 Garren

헤어드레서

딸기 빨강색의 소피아 로렌의 불룩한 머리모양부터 소년 같은 백금색의 앤디 워홀 단발머리까지. 가렌은 린다 에반젤리스타가 말한 모든 수퍼모델들의 뒤에 있던, 카멜레온 같은 헤어스타일 변화의 주요 인물이었다. 그의 지향적인 접근법은 1980년대 말 사진작가 스티븐 마이젤과 협력하여 만든 하이-글램 룩에서 뿐만 아니라, 웨이프 룩이 시작되던 무렵 좀 더 부드럽고 여성스런 말괄량이 컷으로 변화시킨 뾰족한 '닭머리(80년대 초의 펑크에 영감을 얻어 만든 그의 트레이드마크)' 모양에서도 증명됐다. 잡지의 사실이나 마크 제이콥스, 안나 수이의 캣워크에서 보이는 그의 극단적인 작품은 그의 살롱에서 부드럽게 완화되어 현실에 모습을 드러낸다. 그는 미국 『보그(Vogue)』지에 '고객이 들어서는 그 순간부터 난 그녀의 움직임, 신, 가방, 그리고 몸짓까지 체크한다. 이것으로 나는 그녀가 필요한 것이 무엇인지 알게 된다'고 말했다.

○ Evangelista, Jacobs, Meisel, Sui, Warhol

Garren. (Active 1970s–.) **Garren with Linda Evangelista.** Photograph by Peter Lindbergh, 『Harper's Bazaar』, 1997.

페르난다 가티노니 Gattinoni, Fernanda 디자이너

가티노니의 선명한 초록색 브로케이드 이브닝코트의 고요한 매혹은 클리포드 코핀의 사진에 포착되어 1947년 미국 『보그(Vogue)』지에 실렸다. 중국왕실의 영향을 받은 듯한 이 선(禪)적인 위엄은 로메오 질리의 품위 있는 민족성을 예견한 듯하다. 가티노니는 이탈리아 패션하우스 벤투라에서 교육을 받은 뒤 자신의 아틀리에를 열었다. 여기서 그녀는 기품 있는 우아함과 부드러운 여성성을 사진 속에 잘 보여주어 오드리 헵번, 잉그리드 버그만, 그리고 안나 마그나니 같은 유명한 영화배우들에게 인기를 끌었다. 1950년대 '로마의 휴일' 같은 영화의 엄청난 성공으로 로마는 영화의 매력과 동의어가 되었고, 가티노니는 교양 있는 유럽식 세련미와 로맨스의 전형이 되었다. 또한 전쟁 후의 현실에 지친 고객을 위해 관대한 현실도피를 제공한 그녀는 웨딩드레스 장식을 위해 25명의 자수업자들을 풀타임으로 고용하기도 했다.

○ Coffin, Gigli, Molyneux

Fernanda Gattinoni. b Cocquio (IT), 1907. **d** Rome (IT), 2002. **Brocade evening coat.** Photograph by Clifford Coffin, American 『Vogue』, 1947.

장—폴 고티에 Gaultier, Jean-Paul　　디자이너

남성과 여성이 1994년 장—폴 고티에의 '중대한 여행'이란 타이틀의 여성 컬렉션에 선보인, 거의 비슷한 옷을 입고 거울처럼 서 있다. 남자가 여자의 옷을 입은 것이 그리 놀랍지 않은 것은 고티에가 남성에게 1985년도부터 치마를 입혀왔기 때문이다. 이 사진에 선보인 것처럼 호화롭게 누빈 새틴 코트, 긴 옷단과 게이샤 스타일의 플랫폼 슈즈는 동양 여행을 암시

한다. 1978년 자신의 레이블을 시작한 후 고티에는 오래되든 새것이든 상관없이 전 세계의 의상으로부터 영향을 받아왔는데, 그 예로 런던의 펑크족들이 입은 옷이 있다. 성적인 모호함 역시 지속적으로 선보인 테마다. 그의 남자 모델들은 스커트, 심지어 튀튀까지 입어온 반면, 여성들은 파이프 담배를 물고 핀스트라이프 비즈니스 수트를 입고 캣워크를 걷기

도 했다. 그의 남성복은 1970년대 동성애자임을 공식적으로 밝힌 게이남성들의 물결에 영향을 받은 것으로, 남성적이며 섹시한 보디빌더와 선원을 포함한 동성애적 진부함을 표현했다. 이처럼 고티에의 전반적인 스타일은 유머러스하며, 프랑스 주류파에 대한 절충적인 도전을 보여준다.

○ Alexandre, Madonna, Margiela, Pita, Van Beirendonck

Jean-Paul Gaultier. b Arcueil (FR), 1952. **'The Big Journey' collection. Autumn/winter 1994/5.** Photograph by Jean-Marie Périer, French 「Elle」, 1994.

루디 건릭 Gernreich, Rudi 디자이너

루디 건릭이 가장 좋아한 모델 페기 모핏이 입고 있는 토플리스 수영복은 윗옷을 벗고 하는 수영의 유행에 맞춰서 제작되었다. 이는 일종의 페미니스트적인 표현으로 고안된 것으로, 그가 1964년에 선보인 여성 가슴의 자연스러운 형태를 처음으로 그대로 보여준 '노 브라' 브라와 그 맥락을 같이한다. 또한 건릭은 엉덩이가 드러나는 끈으로 된 하이컷의 수영복을 만들었다. 1960년대와 1970년대의 몸체를 바탕으로 한 그의 급진적인 의상들은 여성들을 해방시킨 사회적 혁명을 반영했고, 초기 디자인은 이전에는 볼 수 없었던 움직임의 자유를 주었다. 1950년대에 그는 통상으로 들어가던 뼈대와 보강물이 없는 니트 수영복을 제작했고 이 개념을 발전시켜 튜브 드레스를 만들었다. 몇몇 모던 무용단에 합류한 루디는 무용수들이 입던 레오타드(몸에 꼭 맞는 옷)와 타이츠를 보고 반하게 되었다. 이러한 초기의 영향들은 우리들이 옷에서 신축성과 편안함을 느낄 수 있도록 하는 데 도움을 줬다.

○ Coffin, Heim, Rabanne, Sassoon

Rudi Gernreich. b Vienna (AUS), 1922. d Los Angeles, CA (USA), 1985. **Peggy Moffit wears a topless swimsuit, 1964.** Photograph by William Claxton.

빌 깁 Gibb, Bill

디자이너

'실크 위에 손으로 그린 인간의 손길이 닿지 않은 긴 숲… 빌 깁의 환경, 화려한 천에 그보다 더 화려한 장식들, 대리석 무늬의, 손으로 그린, 깃털로 장식된, 파이핑 처리된… 꽃의 얼굴을 한 미녀.' 이렇듯 이 잡지 사진에 덧붙여진 단어들에는 깁이 만든 이 화려한 겹겹의 환상적인 드레스에 사용된 몇몇 테크닉이 빠져 있다. '단정하게 재단하여 만든 것'에 반감을

가지고 있다고 한 그의 원대한 시각은 1970년대의 빈약한 바지 수트에 대한 대안이었다. 깁은 농가에서 태어났지만 화가였던 할머니의 격려로 역사적인 의상, 특히 르네상스 시대의 의상을 모사하는 취미를 즐겼다. 이는 그의 작품 중 가장 눈부신 작품에 영향을 미쳤다. 그는 종종 미소니와 니트 전문가 카페 파셋(Kaffe Fassett)과 협력하여 만든 니트웨어를 자

신의 컬렉션에 소개하면서 이렇게 말했다. '여성이 낮에 입고 싶어 하는 옷은 아름다운 니트다.'

○ Birtwell, Mesejeán, Missoni, Porter

Bill Gibb. b Fraserburgh (UK), 1943. **d** London (UK), 1988. **'Forest' dress.** Photograph by Penati, British 「Vogue」, 1972.

찰스 다나 깁슨 Gibson, Charles Dana
일러스트레이터

텔레비전과 영화가 있기 전, 깁슨은 주요한 캐릭터를 어떤 소설가보다도 더 솜씨 있게 기억에 남도록 묘사했다. 그의 〈깁슨 걸〉은 미국의 현대여성을 상징화한 일러스트였다. 아마도 패셔너블한 셔츠웨이스트(20세기 초 남성적 스타일의 블라우스)를 입고 있는 것처럼 보이는, S-라인 몸매에 느슨하게 머리를 올린 여성은 신여성의 모습을 형상화한 것이었을 것

이다. 얼굴이 살짝 변하긴 했지만 그녀는 깁슨이 중상류층 사람들을 위해 출간한 책『미스터 핍의 교육(The Education of Mr. Pipp)』(1899), 『미국인들(The Americans)』(1900), 그리고『사회적 계층(The Social Ladder)』(1902)에서 활발한 삶을 산 20세기 패션아이콘이었다. 깁슨은 뉴욕의 아트스튜던츠리그(Art Students' League)에서 공부를 했고, 뉴스와 기

사에 넣을 일러스트를 필요로 하던 19세기말의 잡지사에서 일했다. 그러나 그는 결국 패셔너블하고 독립적인 20세기 여성에 관한 자신의 글을 썼다.

⊙ Drecoll, Paquin, Redfern

192

Charles Dana Gibson. b Roxbury, MA (USA), 1867. **d** (USA), 1944. **Gibson Girls on the beach,** 1901.

로메오 질리 Gigli, Romeo 디자이너

베네데타 바르지니가 로메오 질리의 호화로운 코트를 입고 즐겁게 촬영을 하고 있다. 금색의 꽃들과 수놓아진 잎들이 숄 칼라와 커프스, 그리고 밑단 주변과 금술로 장식된 벨벳 스카프를 장식하고 있다. 질리의 어린 시절은 미술사 책과 골동품 연구 책으로 가득했고, 그는 이 책들을 열심히 읽었다. 이를 통해서 그는 아름다움과 역사, 그리고 역사적인 의상과 비유

럽 문화의 의상들을 연구하는 작품의 기반이 되는 여행에 대해서도 완전히 이해할 수 있었다. 질리 룩은 예전에도 그랬고 지금도 패션에서 가장 독특한 의상 중 하나다. 1980년대 질리의 비전은 크리스찬 라크르와만이 견줄 수 있는 웅장함을 지녔다. 직선형의 날씬한 바지나 길고 통이 좁은 스커트로 된 실크 수트는 호화로움으로 몸을 감싸고 있는 벨벳코트 아래

에서(여기에 보이는 것처럼) 옷을 입은 사람의 얼굴에 프레임을 두르는 셔츠칼라와 함께 입을 수 있었다. 이에 대한 인상은 풍부한 장식으로 얇은 가지에서 피어나는 커다란 꽃을 보여주는 푸아레의 작품에 대한 인상과 비슷했다.

○ Gattinoni, Iribe, Meisel, Poiret, Roversi, Vallhonrat

193

Romeo Gigli. b Faenza (IT), 1949. **Benedetta Barzini wears an embroidered coat.** Photograph by Steven Meisel, French 「Vogue」, 1989.

톰 길베이 Gilbey, Tom

디자이너

이는 클래식한 톰 길베이의 의상이다. 길베이는 트레이드마크인 심플함과 거의 군국주의자와 같은 단정함으로 1960년대 남성복에 중요한 원동력이 되었다. 사진 속 그의 옷을 보면 그가 전통적인 남성적 디테일과 소매가 커프스에 모아진 것에서 나타나듯 보다 부드럽고 실험적인 방법을 함께 사용한 것을 볼 수 있다. 이 의상들은 여성적인 성향에도 불구하고 영국식 재단의 새로운 물결의 표본인 강하고 각진 의복들을 보여준다. 존 마이클에서 디자인을 시작한 길베이는 1968년 런던의 색빌(Sackvile) 거리에 자신의 가게를 열었다. 패션의 봉상가 중 한 명이던 길베이는 1982년 포부가 큰 여피족에게 어울리는 양복조끼 컬렉션을 시작했다. 대륙을 넘나드는 스포츠웨어의 붐보다 15년 앞선 이 시기에 그는 '나는 미국인들의 캠퍼스 룩에서 영향을 받았다. 청바지와 티셔츠, 큰 범퍼 슈즈, 버뮤다 반바지 등은 아주 클래식하고 완벽하다. 나는 호들갑떠는 것을 좋아하지 않는다. 깨끗하고, 강하고, 또 도전적인 것을 좋아한다'고 말했다.

○ Fish, Fonticoli, Nutter, Stephen

Tom Gilbey. b London (UK), 1938. **Winter coats.** 1971.

위베르 드 지방시 Givenchy, Hubert de 디자이너

스냅! 1957년에 선보인 영화 '퍼니 페이스(Funny Face)'에서 모델 역할을 맡은 오드리 헵번이 스틸 컷에 포착되었다. 그녀가 입고 있는 꽃무늬의 면 드레스는 평생친구이자 협력자가 된 지방시가 디자인 한 것이었다. 헵번은 '나는 마치 그의 옷을 입기 위해 태어난 것 같아요.'라고 위베르 드 지방시에 대해 말했다. 그녀가 처음으로 그의 하우스에 보내졌을 때, 지방시는 또 다른 '미스 헵번' – 캐서린 – 을 예상하고 있었다. 그러나 그의 실망은 숭배로 바뀌었다. 25세의 어린나이에 자신의 쿠튀르 하우스를 연 그는 이미 르롱, 피게, 파스, 그리고 스키아파렐리에서 경력을 쌓았다. 발렌시아가의 격려로 그는 비행기로 여행을 하는 새로운 시대의 의상과 우아한 이브닝웨어를 전문적으로 다뤘다. 1956년 지방시는 그의 쇼에 기자들이 오는 것을 금지했는데, '패션하우스는 실험실이기에 신비함을 지켜줘야 한다.'는 게 그 이유였다. 그는 1995년 은퇴하면서 존 갈리아노와 알렉산더 맥퀸이라는 명성에 가장 민감한 두 디자이너들이 그의 이름을 달고 디자인을 할 길을 터줬다.

○ Horvat, Lelong, Pipart, Tiffany, Venet

195

Hubert de Givenchy. b Beauvais (FR), 1927. **Audrey Hepburn.** Still from 'Funny Face'. 1957.

바바라 골른 Goalen, Barbara 모델

전형적인 1950년대의 냉담하고 도도한 마네킹인 골른은 좋은 가문에서 자랐으며, 기사가 운전하는 롤스로이스를 타고 일을 하러 다녔다. 그녀는 자신의 이미지를 보호하는 데 항상 신경을 썼는데, '나는 항상 하이패션을 했고, 좋은 것이 아니면 건드리지도 않았다.'고 말했다. 사진작가인 헨리 클락은 '바바라에게 드레스를 입히면 드레스는 노래를 불렀다'고 했다. 그녀는 존 프렌치가 한동안 거의 독점적으로 사진을 찍은 모델이었고, 코핀이 가장 좋아하는 모델이기도 했다. 그녀는 영국 『보그』지에서 파리의 쇼에 처음으로 내보낸 영국 모델이었다. 유명세가 하늘을 찔렀을 때 그녀는 호주를 순회했고 또 잉글랜드 북부에서는 군중들의 환호를 받았다. 1950년대의 다른 많은 모델들처럼, 그녀 역시 결혼을 잘 했는데, 로이드의 보험업자인 나이젤 캠벨(Nigel Campbell)과 결혼했다. 그녀는 샘플 사이즈에 비해 너무 빈약한 엉덩이를 가졌기 때문에, 캣워크의 모델로는 거의 서지 않았다. 그녀는 5년 동안만 일을 했는데, 은퇴 당시까지 굉장히 많은 사람들이 그녀를 필요로 했다.

○ Clarke, Coffin, French

196

Barbara Goalen. b (UK). (Active 1950s.) **Strapless evening dress.** Photograph by John French, 1954.

조지나 고들리 Godley, Georgina　디자이너

굉장히 평범한 이 저지 티셔츠 드레스는 밑단과 목선에 오간 자를 사용하면서 그 평범함이 사라져버렸다. 실험적인 순수주의자인 조지나 고들리는 옷에 조각을 사용하여 아방가르드한 형태를 선보였다. 그녀는 '우리는 현재 여성을 개성 있는 한 개인으로 대하고 디자인을 하고 있다'고 『보그』지에 밝히면서, '패션은 매우 퇴행적이며, 사람들을 실망시키기도 한

다. 여러분이 구매하는 것은 디자이너의 개성이 아니라 바로 당신 자신의 것이다. 나는 성의 역할이 재검토될 것이라 믿는다.'고 말했다. 그녀의 현대적 의상은 그녀가 스콧 크롤라 (Scott Crolla)와 동업을 하던 시기에 탐구하던 역사주의와는 대조적이다. 그들은 컬트 숍 크롤라(1981년 개업)에서 뉴 로맨틱(New Romantic; 1980년대 초반의 패션 경향) 무드에

매치되는 벨벳과 브로케이드로 된 로맨틱한 남성복을 판매했다. 고들리는 1985년에 그와 동업을 그만둔 후 자신의 라인을 시작했다. 그녀는 고객과 일대일로 일하는 관계를 더 좋아했는데, 이는 자신의 개성을 발휘한 실험을 즐기는 여성들에 의해 그녀의 창작성이 표현될 수 있기 때문이었다.

○ Audibet, Bruce, Crolla

Georgina Godley. b London (UK), 1955. **Cotton jersey body-and-soul dress.** Photograph by Alex Chatelain, British 『Vogue』, 1986.

마담 그레 Grès, Madame 디자이너

사진에 보이는 흰색 실크 저지 원단의 이브닝드레스는 마치 모델 옆에 서 있는 조각의 특성을 그대로 담아 모델의 몸에 본을 뜬 듯 드레스의 깊은 주름에 잡히는 빛과 그림자의 움직임조차 그 조각을 닮은 듯하다. 실크저지는 정교하고 유동적인 주름을 스스로 만드는 옷감으로, 가장 훌륭한 쿠튀르 아티스트 중 한 명인 마담 알릭스 그레의 고전주의를 표현한 주소재였다. 「하퍼스 바자」지는 1936년도에 '알릭스는 둥글게 표현한 여성 조각상의 드레스 아랫부분이 몸의 유행을 표상한다.'고 밝혔다. 조각을 전공했던 그녀는 고전적인 그리스 조각에 대한 자신의 감정이 드러나는 이브닝드레스에서 시간을 초월한 우아함을 포착할 수 있도록 했다. 그녀의 스타일은 매우 개성적이고 완고하여 조각적인 재단을 한 그녀의 드레스에 표현된 고전 그리스 조각의 '젖은' 드레이퍼리에서 볼 수 있는 유동적 효과는 패셔너블한 여성들을 살아 있는 조각상으로 만들었다.

○ Audibet, Cassini, Lanvin, Pertegaz, Toledo, Valentina

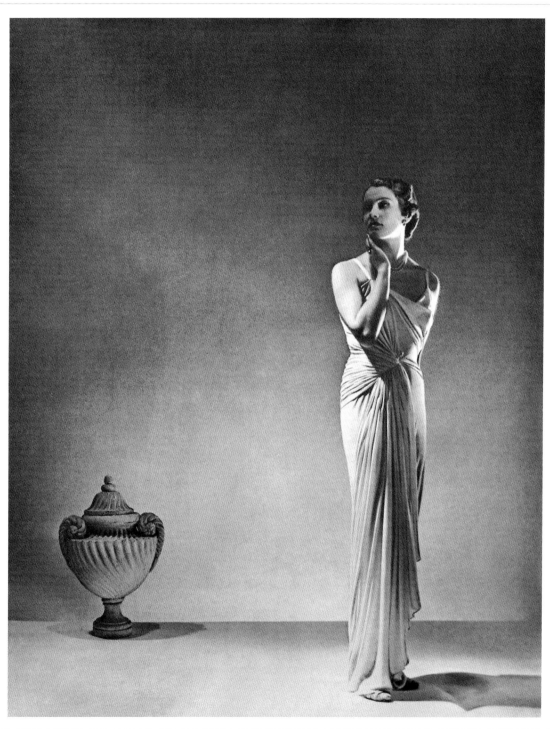

Madame Alix Grès (Germaine Krebs). b Paris (FR), 1903. d (FR), 1993. **Grecian column dress.** Photograph by Eugène Rubin, 「Femina」, 1937.

자크 그리프 Griffe, Jacques 디자이너

모델이 자크 그리프의 매우 섬세한 퀴틱 드레스를 입고 앉아서 포즈를 잡은 모습을 포착한 사진이 1952년 미국 『보그』지에 실렸다. 이 이브닝드레스의 전체적인 부분은 몸통과 스커트의 천을 모두 사용하여 현란한 분홍색 튤로 만든 리본 아래서부터 점점 퍼진다. 바닥으로부터 약 10인치 높이에서 끝나는 드레스의 길이는 그 당시 볼가운으로는 더 어려 보이는 디

자인이었는데 이는 발레 길이(ballet length)라고 알려졌다. 그리프는 비오네에서 일하면서, 화려한 색상의 유동적인 소재로 유명한 리옹에 있는 원단 회사 비안치니 페리에에서 만든 관능적인 쉬폰과 같은 옷감을 드레이핑하고 재단하는 기술을 배웠다. 2차 세계대전 이후 몰리뉴에서 일하던 그리프는 1946년 자신의 쿠튀르 하우스를 오픈했다. 비오네처럼,

그도 옷감을 직접 가지고 나무 모형 더미를 모델삼아 작업했다. 그리프의 작업은 솔기와 다트를 장식적인 디테일로 사용한 점과 박스형 재킷을 발명한 것으로 유명했다.

○ McLaughlin-Gill, Molyneux, Vionnet

Jacques Griffe. b Carcassonne (FR), 1917. **d** 1996. **Tulle dress.** Photograph by Frances McLaughlin-Gill, American 『Vogue』, 1952.

르네 그뤼오 Gruau, René

일러스트레이터

여기 보이는 암시적인 크리스찬 디올 광고에서 무한한 배경에 완곡한 선으로 그려진 여성의 손이 표범의 발 위에 놓여 있으며, 이는 우아한 세계성과 매력을 나타낸다. 강렬한 실루엣과 색조로 정평이 난 그뤼오의 이미지들은 우아함을 상징하는 일류 아이콘이 되었다. 2차 세계대전 이후 그뤼오는 그 시대를 대표하는 그래픽 아티스트로 이미 알려져 있었는데, 간결하고 표현이 풍부한 선으로 그린 일러스트 덕분에 디올의 쿠튀르와 향수 회사로부터 향수광고의 일러스트 작업을 부탁받게 됐다. 부슈와 더불어 그뤼오 역시 프랑스 「보그」지에 그 시대의 오트 쿠튀르를 멋지게 일러스트했다. 툴루즈-로트레크의 포스터에서 영향을 받은 그는 패션의 형태와 형상을 완벽히 강조하는 기술인 강한 아웃라인을 썼다. 그는 패션사진의 창조적인 가능성이 일러스트의 환타지와 똑같아지기 전에 활동했던, 마지막 위대한 잡지 일러스트레이터들 중 한 명이었다.

○ Biagiotti, Bouché, Dior

René Gruau. b Rimini (IT), 1908. **d** Rome (IT), 2004. **Panther Paw.** Advertisement for 'Miss Dior' perfume. 1949.

구치오 구찌 Gucci, Guccio 액세서리 디자이너

칸의 한 테라스에서 로미 슈나이더가 알랭 들롱이 신고 있는 클래식 구찌 로퍼를 쓰다듬고 있다. 재갈장식이 붙은 로퍼는 회사의 창시자인 구찌오 구찌가 1932년 디자인한 이래 지속적으로 부와 유럽스타일의 상징으로 각광받아왔다. 가업이던 침체된 밀짚모자 제작 사업에 합류하기를 거부한 구찌는 런던으로 도망을 갔다. 그는 사보이 호텔에서 급사장 자리를 얻어 부유한 손님들을 돌보는 일을 맡게 되었고, 그들의 가방을 챙기는 것에 특히 신경을 썼다. 그는 피렌체로 되돌아와 마구류를 파는 작은 가게를 열었다. 이는 후에 말의 재갈로 장식된 가죽 가방과 구두까지 파는 가게로 확장됐다. 그의 아들인 알도가 1933년 사업에 합류하여 아버지 이름의 이니셜에서 따온 알파벳 G 두 개를 서로 맞물려 아이콘적인 구찌 로고를 디자인했다. 그러나 이들의 놀라운 성공은 가족 간의 말다툼에서 시작하여 살인까지 이어지면서 때때로 중단됐는데, 이는 비범한 구찌 이야기의 한 부분이기도 하다.

○ Ferragamo, Ford, Hermès

Guccio Gucci. **b** Florence (IT), 1881. **d** Milan (IT), 1953. **Alain Delon wears Gucci loafers.** c1959.

할스톤 Halston

디자이너

할스톤이 1972년 『보그』지 촬영 당시 11명의 모델들 사이에 둘러싸여 있다. 이들이 입은 유려한 실크 저지드레스와 울트라스웨이드로 만든 세련된 의상은 순수한 할스톤 그 자체로서, 굉장히 심플한 이 드레스는 까다로운 옷 입기에 대한 영원한 해결책을 마련했다. 이 의상들은 클래식한 미국 디자인을 대표했고, 할스톤은 예술의 명인으로 알려졌다. 1970년대 그의 인기는 그를 사회적 인물로 만들었는데, 특히 맨하탄의 스튜디오54 클럽에 자주 오가던 인물 중 한명인 것으로 가장 유명했다. 비앙카 재거와 라이자 미넬리는 친구이자 고객이었고, 이 둘은 우아하게 주름을 잡은 그의 저지 드레스와 날씬한 바지 정장을 입는 최고 클래스 모델이었다. 친구들을 위해 디자인을 한 할스톤은 '패션은 패셔너블한 사람들에 의해 시작된다. 어떤 디자이너도 패션을 혼자 만든 사람은 없다. 사람들이 패션을 만든다.'라고 1971년 말했다. 1990년에 세상을 떠났지만, 할스톤의 영향력은 계속 커갔다. 구찌의 디자이너 톰 포드는 할스톤의 스튜디오54 룩이 1990년대에 유행한 정돈된 패션의 결정적 요소였다는 것을 인정했다.

○ Bandy, Daché, Ford, Maxwell, Peretti, Warhol

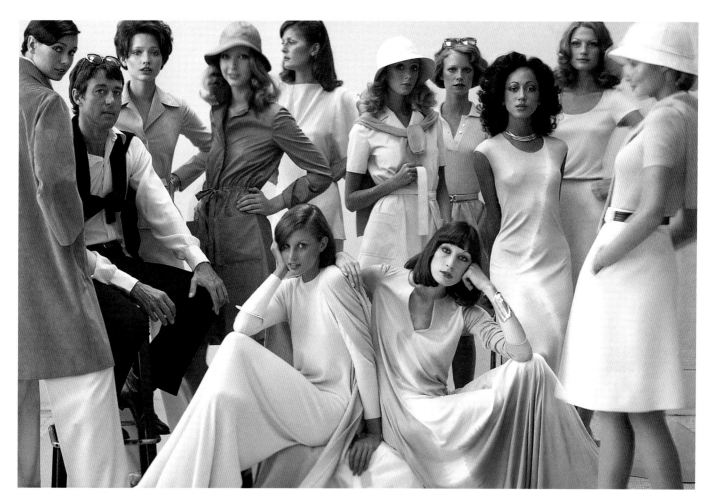

Halston (Roy Halston Frowick). b Des Moines, IA (USA), 1932. d San Francisco, CA (USA), 1990. **Halston with models, 1972.** Photograph by Duane Michals, American 『Vogue』.

캐서린 햄넷 Hamnett, Katharine 디자이너

'드이어 오리지널 작품이군요!'는 영국수상 마가렛 대처가 1984년 영국정부 리셉션 당시 캐서린 햄넷이 입고 온 미사일 반대 메시지가 담긴 옷을 본 후 보인 반응이었다. 이렇듯 쉽게 카피된 아이디어는(일부러 그렇게 한 것이라 말한 햄넷은 자신의 메시지를 가능한 한 많은 사람들이 읽기를 바랐다) 그녀의 슬로건 티셔츠가 1980년대의 상징이 된 것을 의미했다.

햄넷은 이후 지속적으로 옷을 정치와 연결시키면서 특히 유기능 면의 개발을 돕고 또 사용한 것으로 잘 알려졌다. 실용성과 젊음은 이 상표에 있어 항상 중요한 요소들이었다. 낙하산 실크, 면 저지, 그리고 데님은 수년간 햄넷의 트레이드마크로 알려진 편하고 실용적인 옷감의 몇 종류를 보여준다. 그녀는 자신의 옷에 대해 '내 옷은 정말 유용하다. 내 의상들은

실용적이며 관리하기 쉽고 매우 오래 간다.'고 말했다.

○ Stiebel, Teller, von Unwerth

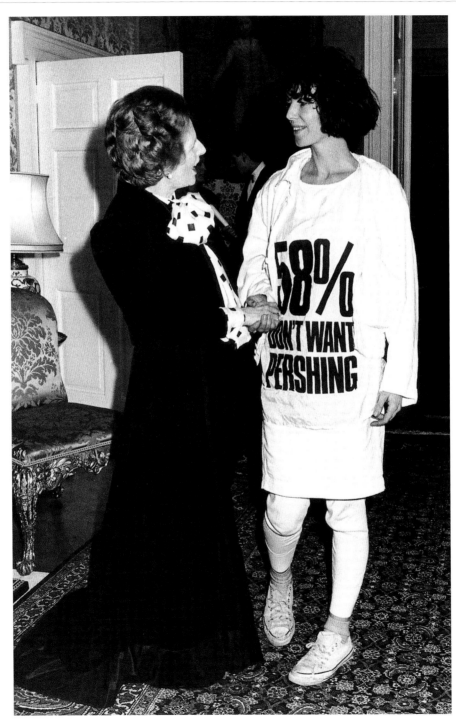

Katharine Hamnett. b Gravesend (UK), 1948. **Katharine Hamnett with Margaret Thatcher, 10 Downing Street.** 1984.

노만 하트넬 Hartnell, Norman 디자이너

마가렛 공주가 입은 깊고 둥글게 파인 네크라인에 타이트한 몸통 부분, 그리고 풀 스커트로 된 그림같이 아름다운 흰색 이브닝드레스는 찰스 프레드릭 워스가 유지니 황후를 위해 만든 드레스다. 이는 윈터할터가 그린 그녀의 초상화들 속에서 불후의 명성을 얻은 드레스를 회상케 한다. 특유의 영국적 로맨틱함을 재생해낸 이 드레스는 왕실 의상디자이너인 노만

하트넬의 작품이었다. 이 드레스의 발단은 1938년 영국왕실이 파리를 방문할 당시, 킹 조지 6세가 버킹엄 궁전에 걸려 있는 윈터할터가 그린 1860년대 왕실 초상화를 바탕으로 왕비를 위한 드레스를 디자인하도록 하트넬에게 특별히 부탁하면서 시작됐다. 하트넬은 흰색 실크와 새틴, 쉬폰과 튤을 이브닝드레스에 더없이 훌륭히 사용했고, 자수와 구슬장식 모티

프로 화려하게 장식했다. 이러한 이브닝드레스 스타일은 영국패션의 고전으로 국제적인 명성을 얻으며 전쟁 후까지 왕실옷장에 지속적으로 남아 있는 의상이 됐다.

○ Bohan, Rayne, Sumurun, Worth

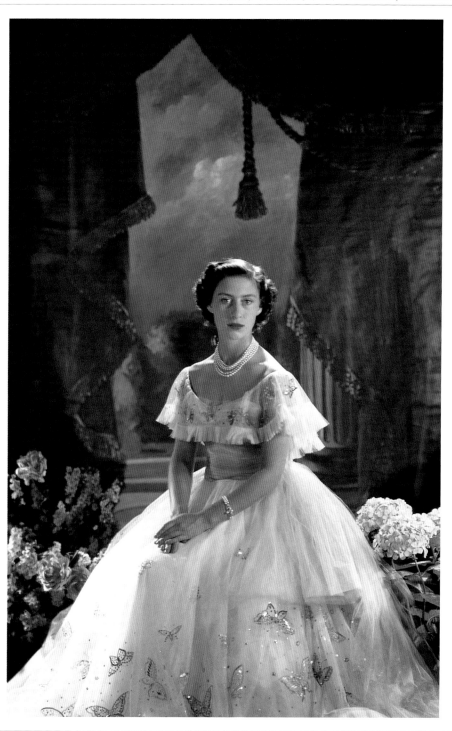

Norman Hartnell. b London (UK), 1901. **d** Windsor (UK), 1979. **HRH Princess Margaret wears sequined butterfly gown for her nineteenth birthday.** Photograph by Cecil Beaton, 1949.

에디스 헤드 Head, Edith　디자이너

할리우드에서 아마도 가장 명예로운 의상 디자이너였던 에디스 헤드는 또한 가장 다재다능한 디자이너이기도 했다. 그녀는 현대패션의 트렌드를 읽어내는 능력이 굉장히 빨랐고, 시대에 맞는 현실적인 영화 의상을 만드는 데 능숙했다. 이는 그녀가 영화 '거상의 길(원제: Elephant Walk)'(1954)에 출연한 엘리자베스 테일러를 위해 크리스찬 디올과 자크 파스에게서 영감을 받아 만든 의상을 보면 알 수 있다. 파라마운트 픽처스에 있는 동안 그녀는 메이 웨스트의 헤드디자이너였고, 도로시 라모를 위해 사롱을 디자인했으며 바바라 스탠윅을 '더 레이디 이브'로 만들었지만, 그녀의 진정한 재능은 현대패션에서 일어나는 일을 감지하는 정확한 '눈'에 있었다. 그녀는 패션디자이너들과(특히 위베르 드 지방시와) 디자인 크레디트 때문에 다툼이 많았다. 화려한 그림같은 할리우드의 골든에이지 때의 패션과 달리 1980년대와 1990년대의 영화의상은 시장이 선택의 장이 될 것이라 예상한 그녀는 자신이 담당한 영화들에 시기 적절한 패션을 제공했다.

○ Fath, Givenchy, Irene, Louis, Travilla

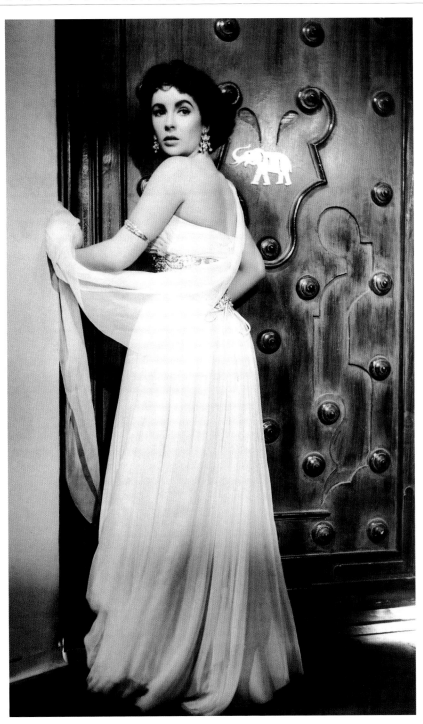

Edith Head. b Los Angeles, CA (USA), 1907. **d** Hollywood, CA (USA), 1981. **Elizabeth Taylor.** Still from 'Elephant Walk'. 1954.

다니엘 에스테 Hechter, Daniel 디자이너

다니엘 에스테의 도약하는 트랙수트는 고기능 패션의 시대를 대변한다. 현실적인 기능을 위주로 한 스타일의 그의 여성복은 1960년대부터 시작됐다. 자신의 역할에 현실적이던 에스테는 '패션은 예술이 아니다. 예술적일 수는 있지만 예술은 아니다. 나는 스타일리스트다. 나는 샤넬, 푸아레, 혹은 리바이스처럼 패션을 창조하는 디자이너들을 존경한다. 만일 당신이 수천만 명의 사람들에게 옷을 입힌다면 그것은 경이적인 일이다.'라고 말했다. 그가 친구인 아르망 오르슈타인과 함께 디자인한 첫 번째 여성 기성복 컬렉션은 1963년에 시작됐다. 이는 '유스퀘이크' 시장을 완벽히 겨냥한 것이었으며, 그는 트위기를 설득하여 디자이너의 라이프스타일을 동경하는 젊은 여성을 겨냥하여 만든 의상의 모델로 세웠다. 그는 팝 문화를 자신의 의상에 흡수시켜, 입다가 헤지면 대체하기 좋은 접근이 쉬운 옷을 만들었다. 그의 맥시 코트, 바지수트, 그리고 치마바지는 1970년대에 세퍼레이츠를 섞어 입던 남성복과는 대조적이었다.

○ Dassler, Kamali, P. Knight, Strauss, Twiggy

206

Daniel Hechter. b Paris (FR), 1938. **Tracksuit.** Photograph by Jim Greenberg, 「L'Officiel」, 1980.

자크 하임 Heim, Jacques

디자이너

하임은 비키니를 장려한 패션디자이너로 영원히 알려질 것이다. 그는 비키니를 1946년 '아톰(atome)'이라는 이름으로 자신의 컬렉션에 소개했다. 그러나 같은 해 미국이 비키니 아톨(Bikini Atoll)에서 원자폭탄 테스트를 행했을 때 수영복의 이름을 비키니로 바꿨다. 이 수영복 사진은 프릴로 치장된 깅엄으로 만든 수영복을 입은 브리짓 바르도가 1956년도

에 사진에 포착되면서 굉장히 유명해졌다. 하임은 부모님이 1898년 시작한 모피사업을 통해 패션계에 발을 딛었다. 그는 소니아 들로네와 협력하여 만든 드레스, 코트, 그리고 스포츠웨어를 1925년 파리에서 열린 아르 데코 전시에 선보였다. 하임이 1930년대 자신의 패션하우스를 세우면서 자신 있게 내놓은 것이 비치웨어와 스포츠웨어였다. 그는 1946년에

서 1966년 사이에 이런 의상들을 전문적으로 파는 부티크를 계속해서 열었다. 하임은 1958년부터 1962년까지 파리의상조합(Chambre Syndicale de la Couture Parisienne)의 대표를 역임했다.

○ Bardot, Coddington, Delaunay, Gernreich, Jantzen

Jacques Heim. b Paris (FR), 1899. d Paris (FR), 1967. **Slip-over top and cotton bikini.** 1950.

웨인 헤밍웨이(레드 오어 데드) Hemingway, Wayne(Red or Dead) 디자이너

이 사진에서 보이는 그의 팀의 작품의 라인업처럼 시끄럽고 완고한 웨인 헤밍웨이는 하이패션에 대해 신경을 쓰지 않는다. 평상시에 그의 컬렉션을 보여주는 것보다도 헤밍웨이의 회사인 '레드 오어 데드(Red or Dead)'는 그 누구보다도 젊고 사교적인 그들의 손님을 즐겁게 만들고자 하는 열망에 즐거위하다. 이 회사는 1982년 런던의 캠던마켓에서 중고 의류와 신을 파는 노점으로 시작했다. 그러나 1995년 알프레드 히치콕의 스릴러 영화를 모방하듯 모델들이 피 묻은 칼과 뜨개바늘을 휘두르며 캣워크를 배회했을 때 기자들이 반응을 보였다. 헤밍웨이의 패션철학은 청년 문화를 재해석하는 열망에 바탕을 뒀으며, 사회정치적 슬로건을 미끼로 사용했다. 그는 '나는 자유를 추구하는 사상을 지닌 영국 청년 문화를 위해 디자인한다.'고 말했다. 이 말을 재해석하면, 헤밍웨이는 볼리우드, 펑크, 모드, 브릿팝, 그랜대드 혹은 1980년대 쓰레기건간에 그들이 원하는 것을 제공한다는 것이다.

○ Hamnett, Leroy, Rotten

Wayne Hemingway. b Morecambe (UK), 1961. (Red or Dead.) **Catwalk montage, 1989-96.** Photographs by Chris Moore and Suresh Karadia.

지미 헨드릭스 Hendrix, Jimi 아이콘

무대에서 헨드릭스의 의상은 무대에서의 행동만큼이나 개성이 강했다. 헌 것과 새 것이 섞인 옷, 전쟁 때의 옷, 그리고 전쟁 반대 시위자들의 홀치기염색을 한 천으로 만든 옷 등. 그의 의상들은 그의 전자기타 연주만큼 요란하고 혼란스러웠다. 그의 스타일 센스는 8살 때 침례교회에서 입은 옷이 너무 요란스러워 쫓겨났을 때부터 명백히 나타났다. 15세 때 학교에서 퇴학을 당한 그는 가게에서 화려한 옷들을 훔치면서 미성년 범죄의 세계로 빠져들게 됐다. 그는 자신의 헤어스타일로 1960년대 말에 활발했던 '블랙프라이드(Black Pride)' 운동에서 유행한 어지럽게 헝클어진 아프로 헤어스타일을 고수했다. 그의 의상들은 종종 멋쟁이 같이 아름다운 옷과 히피 민족성을 절충적으로 섞은 것이었다. 그는 또 트레이드마크인 검정색 펠트로 만든 중절모를 자주 착용했다. 다양한 색상으로 패치워크된 셔츠, 꽃무늬 재킷, 그리고 꼬인 스카프 등 그의 사이키델릭한 의상은 그의 노래가사에 영감을 준, 약에 중독된 환각상태를 방불케 했다.

○ Bouquin, Ozbek, Presley

Jimi Hendrix. b Seattle, WA (USA), 1942. **d** London (UK), 1970. **Jimi Hendrix.** Photograph by Gered Mankowitz, 1967.

티에리 에르메스 Hermès, Thierry　　액세서리 디자이너

모나코의 그레이스 공주가 어린 캐롤라인을 돌보고 있는데, 그녀의 한 손에는 어머니가 들기에 충분히 크면서 왕실의 일원이 들기에도 우아한 핸드백이 들려 있다. 그레이스 켈리가 레니에 왕자와 결혼을 앞두고 약혼기간 동안 들고 다녔던 에르메스 백은 이를 기념하기 위해 그녀의 이름이 붙여졌다. 이렇게 이름이 붙은 '켈리백'은 이후에도 패션계에서 지속적인 인기를 끌고 있어, 이 가방을 사기 위해서는 3달을 기다려야 한다. 말 안장 케이스를 운반하던 '높은 핸들(sac haut a courroie)'을 모델로 만든 이 백의 플랩은 수평의 스트랩과 돌려 잠그는 버클로 잠그게 되어 있다. 에르메스는 1837년 티에리 에르메스가 설립했다. 손자 에밀이 1920년 그들의 레이블로 모던한 디자인과 고급스런 옷을 생산했지만, 에르메스는 실크 스카프에 프린트할 문양의 테마로 재갈과 등자 가죽 끈을 사용하면서 고품질의 마구를 제조하는 회사라는 이미지로 지속적으로 변영해왔다. 에르메스는 1997년 아방가르드 디자이너인 마틴 마르지엘라를 영입했다.

○ Banton, Bergère, Gucci, Lacroix, Loewe, Margiela

Thierry Hermès. b Crefeld (GER), 1797. **d** Paris (FR), 1878. **Princess Grace with 'Kelly bag' and her daughter, Caroline.** Monaco, 1958.

타미 힐피거 Hilfiger, Tommy 디자이너

'이것 좀 봐요…. 이걸 봐 타미…. 타미 힐피거….' 트레치가 1997년 힐피거의 캣워크에 모델로 나와 랩을 한다. 힐피거라는 상표는 도시생활에 어울리는 스포츠웨어를 지배하고 그 레이블을 입는 고객들을 걸어다니는 광고판으로 바꾼다. 힐피거는 경쟁업자들의 휘장이 모조품 제조업자들에 의해 위조되어 티셔츠와 야구모자에 확대되어 쓰인 것을 알게

된 후, 특유의 빨강, 파랑 흰색으로 된 로고를 만들게 되었다. 이것은 힘이 들지 않는 광고였다. 힐피거는 이러한 아이디어를 원래 만들어낸 사람들에게 되팔았다. 그는 로고가 강조된 디자인을 제작했고, 이는 곧 힙합노래에 이름이 거론되면서 그 음악을 듣는 이들이 입기 시작했다. 1970년대 힐피거의 뉴욕샵인 '피플즈 플레이스'에는 유명인들이 자주 드나

들었다. 1980년대 그의 옷은 랄프 로렌의 느낌과 비슷한 프레피 스타일을 고수했지만, 패션에 영향을 미친 것은 그의 시장 지배력이었다.

○ Brooks, Dassler, Lauren, Moss

Tommy Hilfiger. b Elmira, NY (USA), 1952. **Rapper Treach and Kate Moss. Spring/summer 1997.** Photograph by Chris Moore.

아키오 히라타 Hirata, Akio 모자 디자이너

섬세한 조각 같은 형태와 몸을 감싸는 고리가 어깨를 빙글빙글 감아 도는 디자인의 이 모자는 우리가 일반적으로 생각하는 모자 디자이너의 작품에 대한 편견에 이의를 제기한다. 일본에서 가장 영향력 있는 모자 디자이너인 아키오 히라타는 요지 야마모토, 콤 데 가르송, 그리고 하나에 모리와 같이 많은 아방가르드한 일본디자이너들과 함께 일을 했다. 그는 유럽의 패션잡지에 대한 열정으로 1962년 프랑스를 여행하세 되었다. 그때 그는 프랑스 모자 디자이너인 장 바르테를 만나 파리에 있는 그의 살롱에서 3년간 교육을 받으면서 그 기술을 완벽히 배웠다. 일본으로 돌아온 히라타는 1965년도에 자신의 하우스인 오트 모드 히라타를 열었다. 히루에 위치한 그의 부티크 살롱 코코에서는 모두 수공 제품들만 판매했다. 그는 피에르 발망과 니나리치에서 주문을 받아 작업을 했고, 일본 국가원수들의 부인들을 위해 디자인을 했다. 그 부인들이 해외를 순방할 때는 히라타의 모자를 착용하여 그의 작품이 세계의 많은 사람들에게 소개되었다.

○ Barthet, Kawakubo, Mori, Ricci, Sieff, Y. Yamamoto

Akio Hirata. b Nagano Prefecture (JAP), 1925. **Black cord hat.** Photograph by Jeanloup Sieff, 1992.

히로 Hiro

사진작가

일반적으로 용인된 정황으로부터 기가 막힌 방법으로 패션을 제거해버린 이 사진을 보면, 해리 윈스턴 다이아몬드와 루비 목걸이가 발굽 위에 놓여 있다. 주로 야생의 자연이나 할리우드와 관련되어 있는 윈스턴의 화려한 작품들은 서로 대조되며 모두 그 안에 재미있는 의미들을 내포하고 있다. 히로는 이와 같은 유머를 다른 피사체들에도 사용했다. 그 예로 뉴

욕 상류사회에서 가장 인기 있는 패션 보석 디자이너인 엘사 페레티의 실버뱅글을 탈색된 뼈 위에 올려놓고 찍은 것이 있다. 『하퍼스 바자(Harper's Bazaar)』의 1963년 12월호에 실린 이 이미지는 '히로'로 알려진 사진작가의 기술적, 예술적 능력을 보여준다. 상하이에서 일본인 부모 사이에서 태어난 그는 1954년 뉴욕으로 이주하여 리차드 아베돈과 일하다 알렉

세이 브로도비치의 디자인 연구소의 일원이 됐다. 그는 1958년도에 『하퍼스 바자』의 사진작가가 되면서 10여년에 걸쳐 자신의 정물화적 구도를 명확히 보여줬다.

○ Brodovitch, Peretti, Winston

Hiro (Hiro Wakabayashi). b Shanghai (CHN), 1930. **Harry Winston necklace.** New York, 1963.

요시키 히시누마 Hishinuma, Yoshiki 텍스타일 디자이너

요시키 히시누마는 '시보리'라 알려진 혼합된 기술을 사용하여 폴리에스터 원단에 음각의 실루엣을 표현한다. 일본 텍스타일 디자이너들은 패션에서 가장 과학적인 분야의 가장 활발한 선구자들로, 소재의 실용적이고 심미적인 한계를 확장해왔다. 히시누마가 이세이 미야케의 디자인 스튜디오에서 받은 교육은 실험적인 원단 제작 기술에 탄탄한 바탕이 되었

다. 일본의 아방가르드파에 속한 히시누마는 자신의 프리랜서 작품이 도쿄의 마이니치 패션 그랑프리에서 신진 디자이너 상을 받은 이후 1984년 도쿄를 기반으로 자신의 이름을 건 레이블을 시작할 수 있었다. 현재 그는 자신의 텍스타일 스튜디오에서 목부터 발목까지 분리된 원단의 효과에 대한 실험을 지속적으로 하면서 전문성을 키우고 있다. 1998년 룩으로

는 구겨진 흰 티슈로 몸을 감싼 듯한 공상적인 쉬폰과 짧게 자른 깃털로 타이트하게 짠 스웨터 등이 있었다.

○ Arai, Milner, Miiyake

214

Yoshiki Hishinuma. b Sendai (JAP), 1958. **'Shibori' technique, polyester fabric. Spring/summer 1995.** Photograph by Noboru Iwahashi.

에마 호프 Hope, Emma 구두 디자이너

에마 호프는 로맨틱하고 개성적인 스타일을 가지고 있으며, 여기 브로케이드 된 버클장식의 구두는 그 완벽함을 보여준다. 그녀는 런던의 이스트앤드에 있는 코드웨이너스 컬리지(Cordwainer's College)를 졸업한 후 1985년에 회사를 차려 스콧 크롤라(Scott Crolla)의 화려하고 고전적인 의상과 함께 신을 만한 몇 가지 안 되는 브로케이드 뮬을 팔기 시작했

다. 호프의 소망은 '당신이 정말 갖고 싶어 한 첫 구두의 매력'을 환기시키는 것과 신고 바라보는 것에 즐거움을 느끼게 하는 것이었다. 그녀는 맞춤과 기성 구두를 다 제작했고, 특히 신부들이 놀라울 정도로 섬세한 그녀의 구두를 구입했는데, 그 구두들은 알이 작은 진주와 시퀸으로 덮여 있거나 혹은 정교한 자수로 장식되었다. 호프는 19세기 제화업자인 피

네의 작품을 상기시키는, 향수를 불러일으키는 구두를 만들었다. 그중 특히 실크로 만든 작품들은 진귀한 제품들로, 이는 귀부인들이 포장도로를 거의 밟을 일이 없던 시절을 생각나게 한다.

○ Choo, Cox, Crolla, Pinet, Yantorny

215

Emma Hope. b Portsmouth (UK), 1962. Shoe with buckle. Autumn/winter 1994/5. Photograph by John Swannell, 『Woman's Journal』, 1994.

호르스트 P. 호르스트 Horst, Horst P.　　사진작가

65년을 아우르는 빛나는 경력에도 불구하고, 사진작가 호르스트 P. 호르스트는 1, 2차 세계대전 사이에 찍은 초상화와 영원히 연관될 것이다. 1932년 조르주 회닝겐-휀과 『보그』지에서 함께 일을 시작하면서 경력을 쌓은 그는 시작한 지 몇 년이 되지 않아 그리스 조각의 요소들을 당시의 퇴폐적인 우아함과 합성한 확실한 패션 스타일을 개발했다. 그의 초기 흑백사진들은 완성하는 데 3일이나 걸릴 정도로 신중히 배치한 조명을 통해서 분위기와 감도의 미묘한 대조를 조화시켜 표현했다. 그는 언젠가 '삶을 즐기기에 사진 찍는 것을 좋아한다'고 말했다. 그와 친구이던 피카소, 디트리히, 달리, 콕토, 거트루드 스타인, 그리고 윈저 공작부인은 그의 초상화의 주 피사체들이었다. 그의 작품은 시간을 초월하는 도상학적인 작품이 되었으며, 이는 가수 마돈나가 그가 1939년에 찍은 사진 〈멩보쉐의 핑크 새틴 코르셋(Mainbocher's Pink Satin Corset)〉을 그녀의 1989년 '보그' 비디오에 사용한 것에서도 볼 수 있다.

○ Cocteau, Coward, Dali, Fonssagrives, Parker, Piguet

Horst P. Horst. b Weissenfels (GER), 1906. **d** Palm Beach, FL (USA), 1999. **Helen Bennett wears a cape dress by Jean Patou.** French 『Vogue』, 1936.

프랭크 호밧 Horvat, Frank　사진작가

붕대처럼 몸을 감싼 오간자와 꽃잎으로 만든 작은 폭포 모양의 모자 사이로 응시하고 있는 모델이 경마 팬들을 배경으로 떠 있는 것처럼 보인다. 남자와 여자, 흑과 백의 대조를 이룬 이 사진은 1958년 『자르댕 데 모드(Jardin des Modes)』를 위해 촬영한 것으로 대조를 연습한 습작이다. 이 사진의 구조를 보면, 프랭크 호밧이 패션 이외의 사진에서 이름을 알리게 된 것이 그가 찍은 나무 사진들 때문이라는 것이 크게 놀라운 일은 아니다. 그럼에도 불구하고 도시적인 딱딱함이 느껴지는 일반적인 분위기가 아닌, 자연스러운 메이크업과 전원적인 배경으로 한 그의 1960년대 패션작품은 패션사진으로써는 독창적이었다. 원래는 사진기자였던 호밧의 첫 컬러사진은 1951년 이탈리아 잡지 『에포카(Epoca)』의 표지에 처음으로 실렸다. 그의 다양한 경험은 패션 작업에 많은 도움을 줬으며, 기술적으로 숙련된 눈길을 끄는 이미지들에 광범위한 특성을 더했다.

○ Bailey, Givenchy, Milner, Stiebel

217

Frank Horvat. b Abbazia (IT), 1928. **Givenchy hat, Paris.**「Jardin des Modes」. 1958.

마가렛 하웰 Howell, Margaret 디자이너

이 부드러운 패션 이미지 속에 보이는 마가렛 하웰의 남색 반바지는 1930년대에 유행하던 것과 비슷하다. 그녀의 옷에는 영국에 대한 기억과 닳아 해진 시골풍의 옷을 입는 즐거움이 섞여 있다. 그녀가 1970년대 초에 시작했을 때 선보인 투박한 신, 짐슬립, 튼튼한 트위드 스커트, 그리고 그녀의 아버지가 정원을 가꿀 때 입었던 문 뒤에 걸어놓은 비옷 등 영국적 스타일에 대한 향수를 불러일으키는 아이콘들에 영감을 받아 제작된 그녀의 디자인은 혁명적이었다. 재단을 강조한 하웰의 남성복과 여성복 컬렉션은 1972년 출시되었다. 하웰의 디자인은 너무 많이 모방되어 그녀의 공헌을 무색케 했지만, 그녀가 리넨으로 만든 더스터 코트, 셔츠드레스, 바닥에 끌리는 레인코트, 그리고 여성을 위한 트위드 수트는 영원 불멸의 매력을 지녔다. 그녀는 '처음 시작했을 때 나는 내가 원하는 것이 무엇인지에 대해서만 생각했다.'고 『보그』지에 말했다. '나는 고품질과 편안함을 좋아한다⋯. 나는 아마도 남성의 트위드 정장을 여성복에 사용한 것에 대해 책임이 있을 것이다.'고 말했다.

● Jackson, Jaeger, de Prémonville

Margaret Howell. b Tadworth (UK), 1946. **Cotton sweater and crepe shorts. Spring/summer 1992.** Photograph by Koto Bolofo.

218

조르주 회닝겐-휀 Hoyningen-Huene, George 사진작가

조르주 회닝겐-휀의 패션사진들은 고전 그리스조각에서 영감을 받았다. 그는 모델들을 소도구와 함께 포즈를 취하도록 해 마치 작은 벽에 그려진 형상들을 닮아 보이게 했다. 그가 사용한 뒤쪽에서 비추거나 또는 크로스로 비췄던 조명기술은 독특한 것으로, 라인과 볼륨을 만들어내고 모델, 의상, 세팅에 질감과 광택을 주기 위해 사용했다. 러시아 혁명이 일어난 동안 회닝겐-휀은 영국으로 망명했고, 이후 1921년 파리로 옮겼다. 그는 앙드레 로트에게 회화를 배우면서 패션 일러스트 일을 시작했다. 맨 레이와 함께 일을 한 후에 1926년 프랑스『보그(Vogue)』지의 수석 사진작가가 된 그는 뉴욕으로 이주하여 미국『보그』지에서 일을 했다. 회닝겐-휀은 1935년부터 1945년까지 뉴욕의『하퍼스 바자(Harper's Bazaar)』지에서 일했다. 이후 그는 로스앤젤레스로 옮겨 아트센터스쿨에서 사진을 가르쳤고, 할리우드 영화의 세트와 의상을 담당하기도 했다.

○ Agnès, Blumenfeld, Mainbocher, Morehouse

219

George Hoyningen-Huene. b St Petersburg (RUS), 1900. **d** Los Angeles, CA (USA), 1968. **Gold reefer jacket by Mainbocher, gloves by Hattie Carnegie.** 『Harper's Bazaar』, 1939.

바바라 훌라니키(비바) Hulanicki, Barbara(Biba) 디자이너

한 여성과 어린이가 똑같이 입은 맥시 펜 벨벳 드레스는 비바 룩의 정수를 보여준다. 패션 일러스트레이터인 바바라 훌라니키는 대중에게 데카당스를 소개하는 것을 꿈꿔왔다. 1963년 '우편 부티크'로 사업을 시작하고 1년 후, 그녀는 여동생의 이름을 딴 '비바'라는 첫 가게를 열게 됐다. 이 가게는 이국적인 액세서리와 원단으로 가득한 보물 상자와도 같았지만 가격이 저렴했기 때문에 학생과 청소년들도 이용할 수 있었으며, 트위기나 줄리 크리스티 같은 스타들도 볼 수 있었다. 오지 클락의 표현에 의하면 비바는 '보라색과 진한 자주색 빛깔로 뒤덮힌 일회성의 화려함'이었다. 날씬하고 종종 새틴이나 벨벳으로 만들어졌으며 간결한 루렉스 니트웨어로 하이라이트가 된 훌라니키의 스타일은 아르 데코와 아르 누보 사이에 있는 것이었다. 비바는 1973년 백화점에 입점했다. 이 '화분에 심은 야자나무와 거울로 가득 찬 홀이 있는 아르 데코의 5센트짜리 극장 같은 세상'은 1975년까지 밖에 지속되지 않았지만 훌라니키의 이상은 그 후에도 여전히 사랑을 받고 있다.

○ Bouquin, Clark, Kamali, Moon, Twiggy

Barbara Hulanicki. b Warsaw (POL), 1936. (Biba.) **Mother and daughter.** Photograph by Sarah Moon, 1969.

220

로렌 허튼 Hutton, Lauren 모델

보기 드문 아름다움과 이 사이에 틈이 보이는 매력적인 미소를 가진 로렌 허튼은 무려 25차례에 걸쳐 『보그』지의 표지를 장식하고 셀 수 없을 정도로 많이 에디토리얼 캠페인에 등장하면서 그녀의 경력에 있어 가장 이슈가 된 것은 1974년에 레블론과 계약을 맺은 일이었다. 허튼이 한 독점 계약은 수퍼모델 분야의 보수를 수백에서 수천달러로 단위를 바꾸며 그

전례를 세웠다. 허튼은 이후 십 년간 레블론의 전속 모델 일을 하면서 영화에서도 이름을 날렸다. 사우스캐롤라이나 주의 찰스톤에서 태어난 허튼은 플로리다에서 자랐다. 대학에서 자퇴한 후 그녀는 뉴욕으로 갔고, 원래 계획했던 여행을 하기위해 목돈을 마련하려 모델 일을 시작했다. 허튼은 1990년대에 모델 일을 다시 시작하면서 모델의 사이즈와 나이에

대한 논쟁을 불러 일으켰는데, 이는 허튼에게 있어 자랑스러운 일이었다. 그녀는 자신의 사례를 통해 미에 대한 시각이 보다 넓어지기를 바란다고 했다.

○ Butler, C. Klein, Revson

Lauren Hutton. b Charleston, SC (USA), 1943. **Lauren Hutton.** Photograph by Fred Seidman, 1972.

이만 Iman

모델

블랙벨벳과 화이트 태피터를 걸친 마른 조각 같은 이만은 그녀의 아름다운 까만 피부색 덕분에 '흑진주'라 불렸다. 고양이 같은 그녀의 외모는 1980년대의 화려함을 과시하는 완벽한 '역할에 맞는 몸(Physique du rôle)'을 자랑하며 그녀가 당대의 진정한 수퍼모델임을 확인시켜주었다. 캣워크에서 이국적인 풍채를 보여준 그녀는 아자딘 알라이아, 지아니

베르사체, 그리고 티에리 머글러가 맹목적으로 열광하는 모델이었다. 소말리아에서 외교관의 딸로 태어난 이만 압둘마지드는 나이로비에서 정치학을 전공했으나, 사진작가인 피터 비어드에 의해 발탁되어 뉴욕의 패션계에서 스포트라이트를 받게 됐다. 1970년대 말에 성사된 레블론과의 수백만 달러짜리 계약, 록스타인 데이비드 보위와의 결혼, 그리고 메

이크업(특히 흑인 여성들을 위한) 사업진출은 그녀를 흑인 모델들 중 신화적인 존재로 승격시켰는데, 이러한 명성은 나오미 캠벨이나 베벌리 존슨 같은 흑인모델과만 공유할 수 있는 특별한 것이다.

○ Bowie, Beverly Johnson, Revson

Iman (Iman Abdulmajid Haywood). b (SOM), 1955. **Formal evening gown and feather headdress.** Photograph by Arthur Elgort, 1993.

아이린 Irene

디자이너

1940년도 영화 '7명의 죄인(Seven Sinners)'의 스틸사진을 보면 '캘리포니아의 아이린'으로 알려진 무대의상디자이너의 의상을 볼 수 있다. 그녀는 남가주대학교(University of Southern California)의 캠퍼스에서 의상을 만들기 시작했으며, 돌로레스 델 리오가 고객이었다. 단골들 때문에 아이린은 베벌리힐스 지역으로 자리를 옮겼고, 그곳에서 영화배우들의 개인 의상을 담당하게 됐다. 할리우드로 옮겨 일을 지속한 그녀는 1942년에 에이드리언에게서 메트로-골드윈-메이어사의 수석 무대의상디자이너 자리를 이어받아 마를렌 디트리히와 마릴린 몬로 등 많은 배우들의 의상을 만들었다. 그녀의 대표적인 스타일은 항상 날씬하고 곡선미가 있는 데이웨어용 재단이었으나, 이브닝웨어는 깃털, 프릴, 그리고 스파클을 이용하여 화려하고 드라마틱하게 만들었다. 사진에 보이는 것처럼 물방울무늬의 베일, 망사장갑, 타조깃털장식의 가방, 그리고 쉬폰 코르사주로 장식된 의상을 입은 마를렌 디트리히는 로맨틱한 요부를 표현하고 있다.

○ Adrian, Head, Louis, Travilla

223

Irene (Irene Lentz Gibbons). b MT (USA), 1907. **d** Los Angeles, CA (USA), 1962. **Marlene Dietrich.** Still from 『Seven Sinners』. 1940.

폴 이리브 Iribe, Paul

일러스트레이터

심플한 선과 멋진 색들을 자랑하는 푸아레의 오리엔탈 스타일이 발레 뤼스(Ballet Russes)와 박스트(Bakst)가 파리에 들어오기 1년 전에 발간된 이 패션일러스트에 아름답게 재현되었다. 일러스트의 중앙에 보이는 녹색 면벨벳으로 만들어진 히스파한(Hispahan) 코트에는 짙은 노랑과 흰색으로 샤프하게 윤곽을 그린 페르시안 야자나무 무늬 자수가 새겨져 있다.

이 코트의 양 옆에는 모피로 트리밍된 노란색과 겨자색의 코트들이 둘러싸고 있다. 더 나아가 색의 대조는 코트 아래로 보이는 드레스와 머리장식물로 알 수 있다. 색으로 채운 깔끔한 평면부분과 비대칭으로 모델을 세워둔 이 패션일러스트의 구성은 일본판화의 영향을 보여준다. 이렇듯 보석 같은 색채를 얻기 위해 이리브는 '포슈아르(pochoir)'라는 특별한 기법

을 사용했다. 이는 가능한 한 원래의 이미지와 비슷하게 표현하기 위해 브론즈, 혹은 아연 스텐실을 이용하여 손으로 색을 입힌 모노크롬 판화를 말한다.

○ **Bakst, Barbier, Doucet, Gigli, Lepape, Paquin, Poiret**

224

Paul Iribe. b Angoulême (FR), 1883. **d** Paris (FR), 1935. **'Three Coats'.** From 〈Les Robes de Paul Poiret〉 racontées par Paul Iribe. 1908.

아키라 이소가와 Isogawa, Akira · 디자이너

의상 패턴들을 배경으로 아키라 이소가와의 한 모델이 브론즈 자카드실크로 만든 조끼를 입고 있다. 추상적이고 비대칭의 퍼즐처럼 모인 옷의 솔기들이 밖으로 꿰매져 있는데, 해진 가장자리들이 외관 장식의 일부처럼 보인다. 이소가와는 '샐러리맨'이 되기 싫어서 본국인 일본을 떠나 호주의 시드니로 갔다. 패션을 공부한 그는 1996년 자신의 첫 컬렉션을 호주 패션위크의 한 부분으로 선보였다. 그의 첫 컬렉션은 일본 빈티지 기모노, 섬세하고 반투명한 꽃무늬 드레스들, 그리고 현대적인 가죽과 울 재단의 이국적인 혼합물들로 이루어졌으며, 그는 이 모든 것을 함께 섞고 겹쳐서 패션의 새로운 아름다움을 창조했다. 이소가와 의상의 매력은 옷감에 대한 그의 열정에 있다. '젠(Zen)'의 무언가처럼, 나는 소재와 어떤 연결 관계가 있다'고 그는 말했다. 그의 섬세한 핸드프린트, 일본으로부터 온 고풍스러운 원단, 그리고 형체에 맞는 재단은 예리함과 개성을 보여준다.

○ Arai, Chalayan, Kobayashi, Lloyd

225

Akira Isogawa. b Kyoto (JAP), 1964. **Deconstructed bronze brocade top and pinstriped trousers.** Photograph by Eddy Ming, 1998.

베티 잭슨 Jackson, Betty

디자이너

베라 왕이 『보그』지를 위해 스타일링한 리넨으로 만든 네모난 이 의상은 패션과 편안함에 대한 사려 깊은 조화로 잘 알려진 디자이너 베티 잭슨의 작품이다. 결과적으로 그녀의 디자인은 일할 때 입는 의상과 즐길 때 입는 복장을 호환할 수 있는 편안하고 현대적인 개념의 옷을 원하는 여성들이 매력을 느끼는 아이템이다. 그녀는 원래 조각가가 되기를 꿈꿨지만 소

석고가루에 대한 알레르기 때문에 좌절되었다. 대신 일러스트레이터로 프리랜서 일을 시작한 그녀의 관심은 1973년 패션으로 전환되어 웬디 대그워시에서 일을 했고 이후에는 퀴럼에서 경력을 쌓았다. 잭슨과 프랑스인 남편 데이비드 코헨은 1981년 잭슨의 이름을 딴 회사를 차렸다. 그녀의 편하고 유동적인 컬렉션의 핵심은 대담한 색상과 심플하면서 다양한

형태의 의상들에 있으며, 이러한 스타일로 인해 패션은 나이에 상관없이 어느 여성에게나 어울린다는 그녀의 생각이 타협되지 않고 고급패션의 요소들을 재현할 수 있게 했다.

○ P. Ellis, Howell, Pollock, Wang

226

Betty Jackson. b Bacup (UK), 1949. **Linen shirt and drawstring trousers.** Photograph by Tony McGee, American 『Vogue』, 1984.

마크 제이콥스 Jacobs, Marc 디자이너

나오미 캠벨이 미국 『보그』지 촬영 중에 포즈를 잡다가 웃음을 터트렸다. 그녀가 입고 있는 회색빛 캐시미어 조끼와 앞이 평평한 정장바지는 마크 제이콥스의 디자인으로 '뉴욕타임스'에서 '일품 의상'이라 칭한 그의 의상을 보여준다. 그녀가 입은 의상의 심플함은 뾰족한 스틸레토 한 켤레로 옆 윤곽선에 보다 더 뚜렷이 드러나는데, 이러한 대조는 제이콥스가 그의 작품에 사용하는 것이다. 고급스러운 소재와 현대적인 것에 관한 그의 성향은 한때 페리 엘리스의 디자이너였던 그를 프랑스의 여행가방 회사 루이비통의 크리에이티브 디렉터 자리에 오르게 했다. 제이콥스는 전통적 이미지에 대중적이고 키치한 요소를 가미했으며, 이를 수지 멩케스가 '인터내셔널 헤럴드 트리뷴' 신문에 '딜럭스 힙(Deluxe hip)'이라고 요약해적었다. 제이콥스는 자신의 연령대에 초점을 맞추며, 부유한 30대의 여성들은 몇 세대 동안 최고의 액세서리로 알려진 한 브랜드에 대한 그의 위트 있는 개선에 매력을 느낀다.

○ Campbell, Cobain, Garten, Kors, Moses, Vuitton

227

재클린 & 엘리 제이콥슨(도로디 비스) Jacobson, Jacqueline and Elie(Dorothée Bis)

재미있고 펑키한 니트웨어는 도로디 비스 스타일의 성공비결이었다. 그들의 '토탈 룩'은 종종 니트로 된 타이츠와 모자, 그리고 바지 위에 스커트를 입거나 혹은 여기 보이는 것처럼 허벅지에 딱 달라붙는 반바지에 무릎 위까지 오는 양말을 신은 것처럼 판에 박히지 않은 겹쳐 입기 방식을 동원했다. 재클린과 엘리 제이콥슨은 입을 수 있는 종류의 고급패션 스타일을 창조하는 열정으로 레이블을 세웠는데, 그 의상들은 1960년대에 반짝 유행한 패션 트렌드인 젊음에 영감을 받았던 시대에 이상적인 의상들이었다. 이들이 항상 상업적으로 신경을 썼다는 것은 이들의 패션 사업의 배경을 잘 보여준다(1950년대에 재클린은 아동복 점을 운영했고 엘리는 모피 도매상이었다). 십년에 한 번씩 이들은 핵심 룩을 정의 내렸다. 1960년대는 니트로 된 맥시 코트와 스키니-립 스웨터, 1970년대는 볼륨 있는 레이어링, 그리고 1980년대는 타이트하며 어깨 패드가 들어간 그래픽 니트다.

○ Khanh, Paulin, Rykiel, Troublé

Jacobson. Jacqueline. b Lens (FR), 1928; Elie. b Paris (FR), 1925. (Dorothée Bis.) **Hooded poncho and shorts.** Photograph by Peter Knapp, French 「Elle」, 1970.

구스타프 예거 박사 Jaeger, Dr Gustav 디자이너

동물의 털로 인체에 가장 유익한 옷감을 만든다고 믿었던 독일의 의복 개량가 구스타프 예거 박사가 울로 된 몸에 딱 맞는 승마용 바지를 입고 정 자세로 서 있다. 예거는 보기와 달리 조지 버나드 쇼와 오스카 와일드가 단골이던 클래식한 영국 레이블에 영감을 줬다. 런던의 사업가 루이 토말린이 1883년 설립한 이 회사는 예거의 생각들을 해석하여 책으로 출판했다. 토말린은 슈투트가르트의 의사의 권리와 이름을 보장하면서 그 의사가 지지한 것처럼 피부에 닿는 옷으로 울을 입는 것이 좋다는 것을 대중들에게 알리기 위해 건강 개혁을 시작했다. 그러나 패션계에서 예거를 받아들인 것은 1920년대가 되어서였고, 이는 이후 영국을 대표하는 스타일이 된 '믿을 수 있는 의상'을 통해 '건강한' 소재의 매력을 대중화시키는 데 사용되었다. 드레이프 울 저지 드레스로 명성을 날린 진 뮤어는 예거의 가장 유명한 디자이너였다.

○ Burberry, Creed, Howell, Muir, Wilde

Dr Gustav Jaeger. **b** Börg am Kocher (GER), 1832. **d** Stuttgart (GER), 1917. **Dr Gustav Jaeger.** c1880.

찰스 제임스 James, Charles 디자이너

어기 보이는 존 롤링스가 찍은 이 사진의 중심에 있는 조각적인 쿠튀르 드레스를 디자인했을 당시 찰스 제임스는 엘리자베스 아덴에서 일을 하고 있었다. 제임스의 모든 드레스는 조각적 상상의 '역작'이었으며, 왼쪽에 보이는 피라미드 형태와 오른쪽의 흑백 형상이 그의 조각적 경향을 잘 보여준다. 이 이브닝드레스(1944년경)는 전쟁 후의 실루엣을 예견했는데,

특히 크리스찬 디올의 뉴 룩을 앞서 보여준 듯했다. 코르셋이 들어간 몸통 부분은 받쳐진 가슴과 가는 허리를 강조하고 있고, 허리 바로 아래의 화려한 원단은 부풀려져서 가공의 히프 선을 만들며, 가는 허리를 더 가늘게 보이게 했다. 성급하고 자멸적인 제임스는 허위 조직과 가상의 기하학적인 형상들로 자신의 디자인을 표현했지만, 그가 디자이너로 명성을 날린

것은 2차 세계대전 이후 패션의 보수적인 회화성을 정의 내린 사치스러운 조합을 만들면서였다.

○ Arden, Beaton, Scaasi, Steele, Weber

230

Charles James. b Sandhurst (UK), 1906. **d** New York (USA), 1978. **Draped duchesse satin couture gown.** Photograph by John Rawlings, 1944.

리차드 제임스 James, Richard　　재단사

배우 에드워드 애터튼이 구경꾼들에게 즐거움을 주며 『엘르』지의 특집 기사 '누가 그랬는가.'를 찍기 위해 귀족의 시골 저택에 누워 있다. 사진작가 데이비드 라샤펠은 리차드 제임스가 디자인한 라일락 울 수트의 장난기 있는 매력을 극대화하고 있다. 자신의 레이블을 시작한 1976년 이후, 우울한 회색 대신 발랄한 색을 사용하고 전통적인 트위드보다는 특이한 체크무늬를 써온 제임스는 새빌 거리(Savile Row)의 '경쾌한 플레이어(light player)'로 알려졌다. 그가 독점적으로 사용하는 원단은 영국의 맞춤 전문 정장과 남성 기성복에 현대적인 느낌을 주어, 토미 너터와 그 외 1960년대 동료 디자이너들과 비교하게 만들었다. A급 영화배우들과 팝스타(그리고 그들의 여자친구들까지)들을 단골로 갖고 있던 제임스는 '(새빌)거리에 보이는 많은 수트들은 아름답지만 개성이 없다. 우리는 새빌 거리가 상징하는 성향을 유지하면서 젊은 영혼과 흥분을 가미하려고 노력한다.'고 말했다.

○ Cox, LaChapelle, Nutter, P. Smith

Richard James. b Ely (UK), 1953. **Edward Atterton wears lilac wool suit and woven stripe shirt.** Photograph by David LaChapelle, British 『Elle』, 1996.

칼 얀첸 Jantzen, Carl

디자이너

수영 챔피언 조니 바이스뮬러가 세계 최초의 신축성 있는 수영복 트렁크 '얀첸스(Jantzens)'를 입고 풀사이드에서 포즈를 잡고 있다. 이는 니트웨어 디자이너 칼 얀첸이 스웨터 커프스를 만드는 기계로 실험을 통해 발명한 것으로, 이 혁신은 세계가 '해수욕'하는 것을 멈추고 '수영'을 하도록 자극했다. 얀첸은 포틀랜드 니트 회사(the Portland Knitting Co)를 존과 로이 젠트바우어와 함께 1910년에 설립했다. 이들이 몇 안 되는 니팅기계로 제작하여 매장에서 판매했던 두꺼운 울 스웨터, 양말, 그리고 장갑은 놀랄 만한 성공을 거두었다. 수영 트렁크는 곧 '얀첸스'로 알려지게 되었고, 회사는 이에 맞춰 1918년 이름을 바꿨다. 그리고 3년 후에는 레드 다이빙 걸의 문양이 추가되었다. 얀첸의 초기 디자인은 유니섹스(그러나 여성들은 스타킹과 함께 입었다)였으나, 지속적인 개발로 간결한 여성용 최신식 수영복을 만들었다. 1925년쯤 얀첸은 세계 최초로 옷을 수출하는 회사 중 하나로 성장했다.

○ Gernreich, Lacoste

232

Carl Jantzen. b Aarhus (DK), 1883. **d** (USA), 1939. **Johnny Weissmuller wears wool tanksuit, Olympic Games, 1924.**

진태옥 Jinteok

디자이너

진태옥은 자신의 문화유산의 전통적인 요소들을 서양의 영향을 받은 요소들과 함께 섞어 만든 고급스러운 원단을 사용하여 심플한 디자인을 제작하는 것으로 알려졌다. 여기서, 그녀는 주홍색 실크를 사용하여 앞치마 드레스를 만들었다. 이 드레스의 몸통 부분과 밑단은 오리엔탈 실크 의상의 전통에 따라 자연적인 요소로 장식되었다. 대충 모은 데님으로 재단한 속치마는 우아해 보일 수 있는 이 의상에 시골의 뜨내기 일꾼 같은 느낌을 첨가한다. 대부분 자연에서 영감을 얻은 이런 고요한 주제들은 그녀의 컬렉션의 전반에 걸쳐 보인다. 1965년 서울에 첫 번째 매장을 연 이후 진태옥은 자신의 본국인 한국의 서울에서 현대 패션의 선구자 역할을 해왔다. 서울 패션디자이너협회를 창설하여 젊은 한국 디자이너들을 격려한 그녀는 1994년 처음으로 자신의 여성복 컬렉션을 파리에서 선보였다.

○ Arai, Kim, Rocha

Jinteok (Jin Teok). b (KOR), 1938. **Red embroidered gown. Spring/summer 1995.** Photograph by Marcio Madeira.

존 P. 존 John, John P.

모자 디자이너

여기 보이는 이 의상은 굉장히 많은 액세서리로 치장되어 있지만, 모든 것이 굉장히 조심스럽게 매치되어, 첫눈에는 함께 입은 옷에 묻혀 거의 눈에 띄지 않는다 1930년대의 패셔너블한 의상이란 모자, 장갑, 구두, 그리고 가방이 함께 갖춰져야만 완성할 수 있었다. 뉴욕의 액세서리 디자이너들이 각광을 받기 시작한 그 당시, 존 P. 존은 미국이 지지한 최고 디

자이너들 한 명이었다. 미스터 존이라고도 알려진 그는 할리우드에서 50년간 에이드리안과 트래비스 밴톤과 함께 일했다. 그는 프레드릭 허스트와 함께 존-프레드릭 레이블을 만들어 완벽히 조화를 이루는 의상을 만들었다. 여기에 보이는 사진은 퍼프 소매, 격자무늬 셔츠, 그리고 크림 스커트가 가방을 포함해 격식이 있는 액세서리들로 어떻게 보완되는지

보여준다. 챙이 넓은 크림색모자는 검정색 네트로 덮여 있으며, 장갑으로 조화를 이뤘다. 특이하게, 기다란 밴드가 모자에서 내려와 블라우스를 감싸면서, 말 그대로 의상을 잘 배합해놓은 듯 보인다.

● Adrian, Banton, Daché, Simpson

234

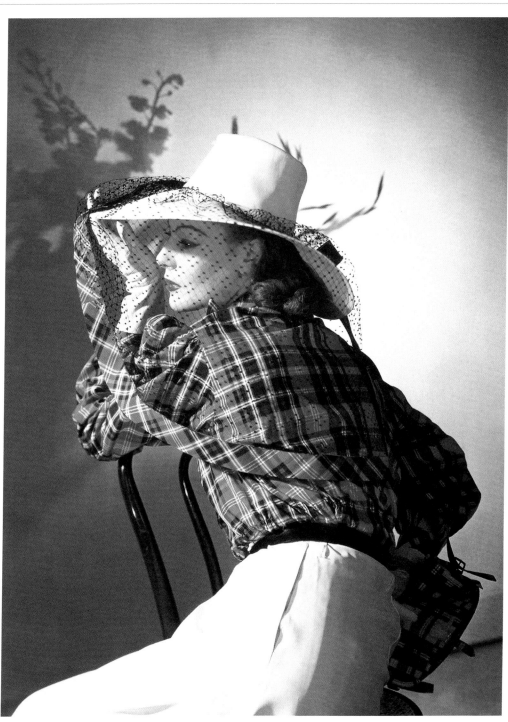

John P. John. b (GER), c1906. **d** Los Angeles (USA), 1993. **Veiled panama hat, plaid blouse and pocket book.** Photograph by Horst P. Horst, 1939.

벳시 존슨 Johnson, Betsey 디자이너

'패션은 즐기는 것이며 이 옷들은 즐길 때 입는 옷들이다.'고 벳시 존슨이 자신의 브랜드에서 만든 괴짜의 혼합 꽃무늬 드레스와 그물 스타킹을 입고서 말한다. 패션에 대한 존슨의 사고방식은 그녀가 패션쇼의 마지막에 짐수레를 끌고 나와 캣워크를 걷는 행위로 요약될 수 있다. 생생한 색감과 두려움 없는 프린트로 제일 잘 알려진 그녀는 1965년 디자인 일을

시작했고, 새롭게 개발한 합성 섬유들과 짧은 길이의 모든 장점을 이용하여 상상력 가득한 디자인을 했다. 그녀의 드레스는 소리를 내는 샤워-링으로 옷단이 장식됐고, 형광색 속옷은 테니스 공 캔 안에 포장됐다. 존슨은 또한 입는 사람이 원하는 대로 짜 맞춰 입을 수 있는 플라스틱으로 만든 드레스를 조립용 세트로 판매했다. 그러나 그녀가 유명해진 것은 10인

치로 연장한 칼라를 단 드레스였는데, 이 드레스는 영국배우 줄리 크리스티 외에 수많은 사람들이 사 입었다. 존슨의 경력은 뉴욕의 파라퍼넬리아(New York's Paraphernalia) 부티크에서 시작되었다. 이 부티크는 1960년대 젊음에서 영감을 받은 패션의 챔피언이었다.

○ Bailly, Foale, Rabanne

235

Betsey Johnson. b Hartford, CT (USA), 1942. **Betsey Johnson in her design studio, New York, 1982.** Photograph by Harry Benson.

베벌리 존슨 Johnson, Beverly 모델

베벌리 존슨은 미국 『보그(Vogue)』지의 표지를 장식한 첫 흑인 모델로서 뿐만 아니라, 세계의 흑인 여성들이 패션 산업의 일부라고 느낄 수 있는 길을 닦은 것으로 패션역사의 한 부분을 차지한다. 존슨은 보스턴에 위치한 노스이스턴대학의 학생일 때 모델 일을 시작했다. 패션에디터들은 포트폴리오도 없이 『보그』지와 『글래머(Glamour)』지에서 일을 받

은 그녀의 상큼한 아름다움에 깊은 인상을 받았다. 스카불로가 1974년 8월 존슨의 『보그』지 표지사진을 찍을 당시, 잡지사는 이를 운에 맡겼고 그 달의 판매 부수가 두 배 이상이 될 것이란 것은 아무도 몰랐다. 당시 존슨은 '흑인모델의 참가율은 흑인들이 산업에 쏟아 붓는 돈에 비해 턱없이 불공평했다.'고 말했다. 그녀는 1970년대에 걸쳐 1980년대 초반까

지 일을 계속했으며, 모델 일 외에도 영화 배역, 음반, 그리고 책 두권을 작업했다.

○ Iman, Nast, Turbeville

Beverly Johnson. b (USA), 1953. **Beverly Johnson.** Photograph by Francesco Scavullo, American 『Vogue』, 1974.

그레이스 존스 Jones, Grace 모델

그레이스 존스가 자신의 친구 안토니오 로페즈의 목욕실에서 그가 촬영하는 폴라로이드 사진을 위해 포즈를 취하고 있다. 아마존에서 온 깃 같은 몸매와 짧은 머리의 존스는 여성적인 것과는 반대였다. 오순절 교회파 목사의 딸로 태어난 그녀는 엄격한 교육에 반항을 했고, 파리에서 모델 일을 시작했는데, 그 당시는 그녀의 과장된 몸가짐이 1970년대의 극단적인 패션에 완벽히 들어맞는 때였다. '반짝거림? 아하. 플랫폼 슈즈? 예스…. 이는 옛 할리우드 스타들의 물건들과 비슷했다.' 패션은 파리의 클럽 셉트(Sept)의 화려한 나이트클럽 현장의 중심에 있었고, 존스는 매일 그 곳에서 파티를 즐겼다. 친구인 제리 홀과 함께 존스는 모델링에 엉뚱한 퍼포먼스를 선보였고, 그 결과 두 번째 직업을 얻었다. 그녀는 1980년대에 음악에 관심을 돌려, 샤프하고 각이 선 가죽 의상과 앞머리를 면도칼로 잘라 이마에 착 붙인 스타일의 공격적인 룩으로 모던 디바의 이미지를 그려냈다.

○ Antoine, Antonio, Price

Grace Jones. b Spanish Town (JAM), 1954. **Grace Jones.** Photograph by Antonio Lopez, 1980.

스티븐 존스 Jones, Stephen 모자 디자이너

모델이 마리오 테스티노의 카메라를 위해 과장된 포즈를 취하고 있다. 그녀는 머리에 미니 사이즈로 축소된 모자를 쓰고 있는데, 이는 혁신적이고, 위트가 있고, 사교적인 모자로 유명한 스티븐 존스의 작품이다. 밀짚모자, 야구 모자, 그리고 중산모자는 모두 사이즈를 줄여 모자 캐리커처를 만들어낸다. 1980년대 초에 유행한 런던의 뉴 로맨틱 사조의 주요 인물로, 자신의 친구들 스티브 스트레인지와 보이 조지를 위해 모자를 만들었다. 그의 작품은 1984년경에 장-폴 고티에와 티에리 머글러의 눈에 띄게 되었는데, 이들이 그에게 그들의 컬렉션을 장식하기 위한 모자의 디자인을 부탁하면서 그는 파리에서 일하는 첫 영국인 모자 디자이너 중 한 명이 됐다. 존스는 이후 국제적인 패션디자이너들과 지속적으로 협력하고 있다. 구두 디자이너인 마놀로 블라닉과 마찬가지로, 액세서리 디자이너로서 그의 작품은 의상과의 공감대와 힘 있게 끝맺음을 맺는 깔끔함 때문에 공동작업이란 모험적 사업에 적합하다.

⊙ Berthoud, Galliano, Testino, Van Beirendonck

Stephen Jones. b West Kirby (UK), 1957. **Top hat.** Photograph by Mario Testino, 『Harpers & Queen』, 1988.

찰스 주르당 Jourdan, Charles　구두 디자이너

찰스 주르당은 1930년대에 패션 잡지에 광고를 처음으로 낸 첫 구두 디자이너였다. 아래 사진에 보이는 광고처럼 그의 1970년대 광고들은 기 부르댕이 사진을 찍었고 전설이 됐다. 부르댕은 구두들을 초현실적인 장면에 담아 더 큰 이야기의 한 단면들로 구성해 구두에 위트와 미스터리를 더했다. 여기 보이는 사진에는 두 여성이 담을 넘어 도망을 가고 있는데,

그들의 발밑에는 플랫폼 샌들 3개가 남아 있다. 주르당은 가격이 싼 보급라인을 2차 세계대전 이후 자신의 수제화 컬렉션에 소개했다. 그는 발전하는 기성복 사업을 위해 여러 가지 색상과 모양으로 된 심플한 디자인을 판매했다. 1958년에 소개된 굽이 낮고 코가 네모진 펌프스에 새틴 리본이 달린 '맥심'은 그의 베스트셀러 스타일이 되었다. 앙드레 페루지아와

1960년대에 함께 한 공동 작업으로 화려함을 추가하기도 했지만, 주르당과 부르댕의 공동작업이 그의 작업 중 가장 훌륭한 기억으로 남아 있다.

○ Bourdin, Oldfield, Perugia

Charles Jourdan. **b** Bourg-de-Péage (FR), 1883. **d** Romans-sur-Isère (FR), 1976. **Summer sandals.** Photograph by Guy Bourdin, 1974.

노마 카말리 Kamali, Norma 디자이너

미국 패션의 전통에서 노마 카말리는 실용적인 소재로 모든 종류의 옷을 만들었다. 카말리는 자신의 의상라인을 출시했을 때 스웨트 셔츠에 쓰이는 플리스 원단으로 레깅스와 킥 스커트, 그리고 어깨가 넓은 드레스를 만들어 패션현상을 일으켰다. 그녀의 의상은 수백만 미국 여성들이 느낀 문제점을 다뤘다. 이는 패션이 구조와 과시적인 형식에 영향을 미칠 때

어떻게 하면 편안함을 얻어 그로부터 벗어날 수 있을까 하는 것이었다. 그녀는 또한 유니타드를 처음으로 제공한 디자이너들 중 한 명이었다. 카말리의 패션경력은 1968년 남편 에디와 함께 뉴욕에 부티크를 열면서 시작됐다. 당시 항공승무원이던 그녀는 많은 유럽스타일의 패션을 특히 런던의 비바에서 공수했다. 카말리는 1978년 이혼 후에 OMO(On My

Own; 제 스스로)를 시작했다. 그녀가 새로 찾은 독립은 그녀의 의상들에 반영되었고, 현대적인 반응을 현대 여성들에게 지속적으로 제공했다.

○ Campbell, Hechter, Hulanicki

240

Norma Kamali. b New York (USA), 1945. **Sweatshirt collection. Spring/summer 1980.** 「Women's Wear Daily」.

도나 카란 Karan, Donna

디자이너

'내가 필요로 하는 게 뭔가? 어떻게 하면 생활을 더 쉽게 만들 수 있을까? 내 인생을 살면서 옷 입는 법을 어떻게 간단하게 만들 수 있을까?' 이러한 도나 카란의 생각들은 궁극적으로 강인하고 도시적인 모습을 대변하는 그녀의 이상인 '첫 여성 대통령'의 머리 속에서도 오갈 수 있다. 카란의 의상에 영향을 주는 것은 전문적인 내구성이다. 그녀의 첫 컬렉션은

'몸'을 바탕으로 한 세퍼레이츠 의상으로, 실용적이고 신축성이 있고 가랑이 사이에 단추가 달린 레오타드 타이츠 형태였다. 카란은 또한 보통 여성들을 더 아름답게 보이게 하는 디자인을 추구하며 '당신의 장점을 강조하여 단점을 없애야 한다'고 말했다. 그녀는 자신이 입을 수 있는 의상만을 디자인했다. 앤 클라인에게서 훈련을 받았던 카란은, 클라인이 사

망한 후 루이 델'올리오와 함께 그녀의 디자인을 이어받았다. 클라인이 추구하던 입기 편한 옷에 대한 카란의 충성은 결코 사라지지 않았지만, 그녀는 1990년대에 들어서 영적인 철학에 많은 관심을 갖게 되어 보다 헐렁하고 좀더 감성적인 옷을 만들기 시작했다.

○ Dell'Olio, A. Klein, Maxwell, Morris

Donna Karan. b New York (USA), 1948. **'In Women We Trust'** advertising campaign. Photograph by Peter Lindbergh, 1992.

레이 가와쿠보(콤 데 가르송) Kawakubo, Rei(Comme des Garçons) 디자이너

레이 가와쿠보가 자신의 레이블 콤 데 가르송을 위해 만든 작품을 찍은 이 클래식한 사진은 조각난 스웨터를 모아 꿰매 맞춘 의상을 보여준다. 이 뒤범벅된 니트웨어는 눈에 보이도록 겉에서 거칠게 바느질되어 있고 일부러 솔기를 불완전하게 연결했다. 메이크업이 꼭 멍이 든 듯 보이게 표현된 모델은 손목에 저지로 만든 붕대를 감고 있으며, 그녀의 헤어는 야수적으로 짧게 면도되었다. 1980년대 초반 가와쿠보의 미적 감각은 옷을 바라보는 시각에 변화를 줬다. '포스트-뉴클리어 쉬크(post-nuclear chic)'라 불린 이 스타일은, 옛 전통에 따라 항상 몸을 아름답게 보이게 하는 완벽한 옷을 창조하는 목적으로 패션에 다가서야 한다는 가정을 바꿨다. 가와쿠보는 개념론자로, 유럽스타일의 의상 전통보다는 일본의 것을 따랐다. 그녀는 고객들에게 자신의 아이디어를 반영하는 예술작품 같은 그녀의 옷을 입도록 요구하는데, 그 예로 그녀가 1997년 몸의 형태를 재구성하기 위해 쿠션으로 패드를 제작한 의상이 있었다.

○ Arai, Hirata, Lindbergh, Miyake, Vionnet, Watanabe

242

Rei Kawakubo. b Tokyo (JAP), 1942. (Comme des Garçons.) **Knitwear. Autumn/winter 1984/5.** Photograph by Peter Lindbergh.

스테판 켈리앙 Kélian, Stéphane　구두 디자이너

브론즈 샌들 한 켤레가 프랑스에서 영원히 가장 패셔너블한 구두 디자이너 중 한 명의 작품을 요약하여 보여주고 있다. 바구니처럼 짠 가죽은 조르주와 제라드 켈리앙이 1960년도에 클래식한 남성용 구두를 디자인하고 제작하기 위해 작업실을 연 이후로 켈리앙 구두의 특징이 되었다. 스테판은 1970년대 중반에 두 형들과 파트너십에 합류하면서, 새로운 패션 정신을 그들의 전통적 구두회사에 들여왔다. 그후 컬렉션들을 발표하면서 그는 가죽을 바구니처럼 짜는, 형들이 사용하던 전문적인 기술을 계속해서 사용했지만, 디자인은 현대적으로 바꾸고 여러 종류의 반짝이는 색상들을 사용하기 시작했다. 스테판은 1977년도에 자신의 첫 여성구두 컬렉션을 선보였고, 그로부터 1년 후 국제적인 부티크들 중 일류 부티크들이 파리에서 개장을 하였다. 켈리앙은 패션디자이너와 다른 구두 메이커들과 디자인 공동 작업을 하는 것으로 유명하며, 그 중에는 마틴 싯봉과 모 프리종도 포함된다.

○ Frizon, Sitbon, Steiger

243

Stéphane Kélian (Stéphane Kéloglanian). b Romans-sur-Isère (FR), 1942. **Basket-weave sandals. Autumn/winter 1997/8.** Photograph by Roberto Badin.

패트릭 켈리 Kelly, Patrick 디자이너

백스테이지의 혼란 속에 빛을 발하는 것은 1980년대에 가장 열기가 넘치는 디자이너들 중 한 명의 특성을 나타내는 상징들이다. 헌신적인 프랑스 애호가 패트릭 켈리는 검정색 드레스에 라인스톤(모조다이아몬드)으로 에펠탑을 묘사했고, 금박으로 된 금속 귀걸이와 하이힐에도 에펠탑을 묘사했다. 기자인 버나딘 모리스는 켈리의 컬렉션이 '패션을 재미있어 보이게 만드는, 생동감 넘치는 수수한 의상들로 구성된 컬렉션이며, 억지스럽지 않은 행복감'이라 표현했다. 그의 작품은 항상 무대적인 요소를 보여줬고, 그의 캣워크 쇼는 미국의 시골남부에서 볼 수 있는 아낌없이 주는 문화와 물랭루즈 엔터테인먼트의 허세를 섞어 보여준다. 값이 싼 기성복은 화려한 버튼으로 장식됐고, 한때 억압을 상징했던 검정색 봉제인형은 코트에 장식물로 달았다. 1985년에서 1989년 사이, 켈리는 젊은이들과 흑인들과 관련한 다이내믹한 패션의 제어할 수 없는 힘처럼 보였다.

◐ W. Klein, Moschino, Parkinson, Price

244

Patrick Kelly. b Vickysburg, MI (USA), 1954. **d** Paris (FR), 1990. **Backstage.** Photograph by William Klein, 1987.

재클린 케네디 Kennedy, Jacqueline 아이콘

여성스럽지만 젊고, 격식을 차렸지만 패셔너블한 '재키' 스타일은 미국인들의 눈길을 끌었고, 이 젊은 여성은 패션계의 아이콘이 되었다. 여기 보이는 사진은 재키의 트레이드마크인 심플한 코트, 흰 장갑, 케니스가 손질한 머리를 보여준다. 1961년 그녀의 디자이너가 된 올렉 카시니는 그녀에게 오로지 자신이 디자인한 옷만 입을 수 있다고 말했다. 그러나 그녀는 가끔씩 『하퍼스 바자』의 다이애나 브리랜드에게 의견을 묻곤 했다. 그 결과 카시니가 대통령 영부인의 옷을 담당하게 되었다. 그의 디자인은 절제된 우아함과, 특이하게도 평상복 느낌을 함께 보여줬다. 그녀는 무늬가 들어간 옷은 거의 입지 않고 심플한 모양을 즐겼으며, 소매가 없는 헐렁한 쉬프트 드레스에 잘 어울리는 코트와 액세서리를 즐겨 착용했다. 할스톤은 그녀의 모자 디자이너로, 유명한 그녀의 스타일을 창조했다. 재키는 항상 장갑을 꼈고, 가끔 진주를 착용한 것 외에 보석은 잘하지 않았다. 그녀의 의상처럼 재키는 구두도 '날씬한… 그러나 과장되지 않고, 복잡하지 않은 시간을 초월한 우아한 디자인'을 즐겼다.

○ Cassini, Daché, Lane, Pulitzer, Vanderbilt, Vreeland

Jacqueline Kennedy. **b** New York (USA), 1929. **d** New York (USA), 1994. **'Raja' coat in dupion silk by Oleg Cassini.** Photograph by Art Rickerby, 『Life』, 1962.

케니스 Kenneth

헤어드레서

1963년에 실린 미국 『보그』지의 '케니스 클럽'이란 제목의 기사는 여성들이 헤어드레서 케니스 바텔과의 예약을 잡기 위해 어느 정도까지 하는지를 설명했다. 그는 재키 케네디의 불룩한 단발머리를 손질했으며, 이 스타일은 미국 전역에서 유행했다. 그는 다이애나 브리랜드가 에디터였을 때 『보그』지의 표지를 장식했던 베루슈카와 진 슈림튼의 완벽한 돔 모양의 단발머리를 창조했다. 그녀는 이를 '다이넬 시대(Dynel period)'라고 불렀는데, 그 이유는 정교한 가발과 붙임 머리에 사용된 엄청난 양의 인조 머리카락 때문이었다. 유명한 일화로, 타히티에서는 다이넬을 모델뿐만 아니라 동화 같은 포니테일을 만들기 위해 백마에도 사용했다. 그러나 케니스에게 헤어스타일에 있어 더 중요한 요소는 꾸미는 것보다는 자르는 것이었다. 머리를 거꾸로 빗어 세운 그의 정교한 단발머리가 한 시대를 정의 내렸다. '나는 여성에게 멋진 메이크업과 헤어스타일 없이 쿠레주 드레스에 도전해보라고 한다.' 그는 이처럼 말한 것으로 알려졌다.

○ Antoine, Kennedy, Shrimpton, Veruschka, Vreeland

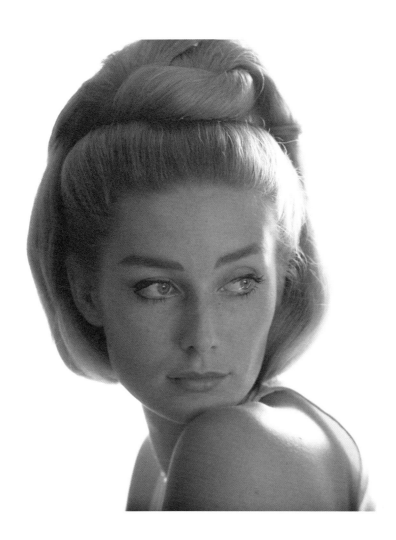

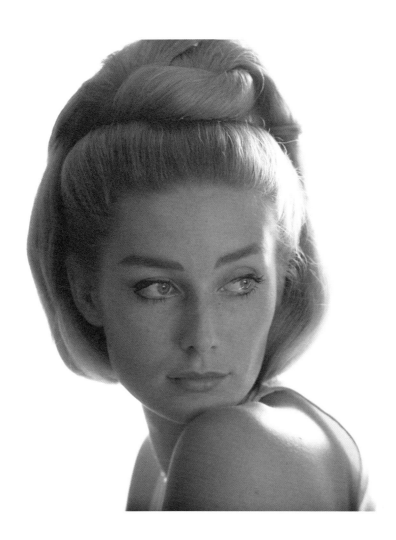

Kenneth (Kenneth Battelle). b New York (USA), 1927. **Bouffant bob.** Photograph by Art Kane, American 『Vogue』, 1962.

겐조 Kenzo

디자이너

겹겹이 싸인 꽃무늬 프레리 코튼이 생명력 있게 움직이는 이 자연적이고 과거를 회상하게 만드는 룩은 1970년대 중반의 대부분을 지배했다. 드레스와 재킷에는 몸에 꼭 맞는 보디스와 커다랗게 부푼 소매가 큰 커프스 속으로 들어가서 박음질된 빅토리아풍의 디테일이 사용되었다. 이 옷의 디자이너인 겐조 다카다는 1970년도에 첫 번째 매장을 파리에 열었다.

의상이 정글 프린트로 장식되었다는 이유로 그가 '정글 잽'이라 명한 이 가게는 곧 신선하고 생기 있는 옷을 찾는 젊고 패셔너블한 모델들 사이에서 인기 있는 이름이 됐다. 일본 전통 의상의 형태에서 전반적으로 영감을 받아 만든, 굉장히 인기 있던 겐조의 초기 컬렉션은 입기 쉬운 겉옷, 튜닉, 오리엔탈 블라우스, 그리고 폭이 넓은 바지 등을 포함했다. 그 의상

들은 거의 대부분 면으로 만들거나 누빈 것이었다. 겐조는 면으로 만든 것 외에 니트웨어를 특별히 제작했는데, 이는 다양하고 편안한 스타일을 가미하기 위해서였다. 그는 색상과 패턴, 프린트를 산뜻하게 사용하며 1970년대 디자이너들 중 가장 영속성이 있는 디자이너가 되었다.

○ Ashley, Ettedgui, Matsuda

247

Kenzo (Kenzo Takada). b Hyogo (JAP), 1939. **Tiered floral print dress, Spain.** Photograph by Peter Knapp, 1973.

레이니 키오 Keogh, Lainey 디자이너

'레이니의 니트웨어는 울 점퍼에 대한 모든 이의 선입견에 도전한다'고 미국 『보그』지의 하미쉬 보울즈(Hamish Bowels)가 말했다. 여기 그녀의 친구 나오미 캠벨이 입고 있는 복잡하게 뜨개질해서 만든 드레스는 공기처럼 가벼우며, 몸에 붙으면서 몸을 드러내 보인다. 뜨개질은 아일랜드의 가장 오래된 가내수공업 중 하나인데, 키오의 스타일은 특이한 비대칭

의 옷단과 어깨의 디테일처럼 현대적임에도 불구하고 이 드레스는 매우 미묘하고 로맨틱한 면을 보여준다. 손으로 뜬 에메랄드빛 녹색의 이 작품은 인어공주와 아일랜드의 서해안에서 사용하는 고기잡이 그물을 연상시킨다. 레이니 키오는 손으로 뜨개질한 자신의 의상들을 '친밀하고 개인적인 면에서 마치 음식이나 섹스와 같다.'고 표현했다. 이런 시적인

감성은 키오의 특징으로, 그녀는 자신의 재능을 애인을 위해 점퍼를 뜨개질하다가 발견했다고 한다. 그녀는 '피부에 닿은 가장 가벼운 직물의 정교한 느낌'을 사랑하는데, 그녀의 원단은 깃털처럼 가벼운 캐시미어와 무지개 진주 빛의 셔닐로 만들었다.

◯ Campbell, Kobayashi, Macdonald

Lainey Keogh. b (IRE). (Active 1990s–.) **Lace knitwear. Autumn/winter 1997/8.** Photograph by Chris Moore.

248

다릴 케리건 Kerrigan, Daryl Designer

다릴 K 드레스는 한 동향에 힙쓸리면서 '다릴 딥(Daryl dip)' 이라 알려진 곤경에서 빠져 나올 수 있었다. 문제가 있지만 굉장히 패셔너블한 다릴 케리건의 어깨가 드러난 톱은 말괄량이가 같은 힙스터 바지와 함께 입혀졌고, 수트를 받아들일 준비가 안 된 여성들을 위해 스포츠웨어와 양복재단을 섞고 있다. 그녀는 더블린의 내셔널컬리지오브아트앤디자인에서 패션을 공부한 후 1986년 뉴욕으로 이주했다. 케리건은 완벽한 청바지 한 벌을 디자인하기로 결심했다. 그녀가 디자인한 '로우 라이더(low riders)'라 불린 부트 컷, 힙스터 청바지는 빈티지 창고에서 찾은 1970년대 힙허거(hip-huggers; 허리춤이 낮은)의 영향을 부분적으로 받았다. 그 청바지는 그녀를 유명하게 만들었고, 신축성 있는 튜브탑, 드로우스트링(끈으로 졸라매는) 나일론 스커트, 지퍼로 여미는 저지 스웨트 재킷과 더불어 케리건의 컬렉션을 대표하는 기본아이템이 됐다. 그녀는 '여성들은 새로운 것을 원하며, 시대극에서나 나오는 옷을 입고 있다는 느낌을 원하지 않는다.'고 말했다.

○ Demeulemeester, Farhi, Lang

Daryl Kerrigan. b Dublin (IRE), 1964. **Strapless dress.** Photograph by Jon Mortimer, 1998.

엠마누엘 칸 Khanh, Emmanuelle　　디자이너

엠마누엘 칸은 1960년대에 '오트 쿠튀르는 죽었다'고 선언했다. 그녀의 프랑스 길거리 패션은 메리 퀀트의 '유스퀘이크 (youthquake)'와 평행선을 이뤘다. 근본적으로 몸의 곡선을 바탕으로 한 그녀의 급진적인 디자인은 팝 신에서 영감을 얻었다. 발렌시아가와 지방시의 전직 모델이었던 칸은 1950년대 쿠튀르의 딱딱한 세련미에 대한 대응으로 1930년대의 혈

령한, 여성적인 프레임을 반영하여 현대화했다. 여기에 보이는 그녀의 편안한 스타일은 허리선이 낮은 치마바지, 좁은 어깨의 몸에 꼭 맞는 재킷, 그리고 접힌 칼라를 섞은 것이다. 이렇게 매력적인 혁신은 그녀가 이전에 미소니, 카샤렐, 도로시 비스를 위해 만든 니트웨어에서 변형된 것이었다. 그녀는 1972년 자신의 레이블을 시작하여 루마니아의 손자수와 전

원적인 스타일의 드레스를 통해 그 시대의 민족특유의 룩을 반영했다. 칸은 크리스티앙 베일리와 파코 라반과 더불어 프랑스 패션계의 젊은 얼굴을 대표했다.

○ Antonio, Bailly, Ettedgui, Jacobson, Quant, Rosier

250

Emmanuelle Khanh. b Paris (FR), 1937. **Ready-to-wear womenswear.** Illustration by Antonio López, French 『Elle』, 1967.

크리스티나 김(도사) Kim, Christina(Dosa) 디자이너

모델이 입은 깃털처럼 가벼운 거즈셔츠에 실크바지는 크리스티나 김의 영적인 느낌이 물씬 풍기는 작품을 잘 보여준다. 1983년 설립된 도사라는 레이블을 배후에서 뒷받침하는 디자이너인 김은 한국에서 태어났지만 생의 대부분을 로스앤젤레스에서 보냈다. 도사의 철학은 그녀의 태극권 선생님이 입은 전통 중국 재킷이 눈에 띄면서 생겨났으며, 그녀

는 이와 비슷하지만 무게감 있고 색이 바랜 리넨으로 만들자는 영감을 받았다. 김은 이후 한국적 전통에서 영감을 받은 심플한 모양을 차분하고 종종 무지개 빛깔의 색들로 구성된 색조와 다양한 문화에서 온 원단과 혼합하는 예술을 완벽히 재현했다. 한국어로는 '현인'이란 뜻에다 그녀의 어머니의 별명이기도 했던 도사는 1997년 미국에서 유럽으로 진출

한 가장 인기 있는 브랜드로 알려졌다. 환경보호에도 민감했던 김은 의상 제조과정에서 나오는 부산물로 가정용 장식품을 만들기도 했다.

○ Jinteok, Matsuda, Zoran

Christina Kim. b Seoul (KOR), 1957. (Dosa.) **Diaphanous shirt with silk trousers**. Photograph by Don Freeman, 『Joyce』, 1997.

앤 클라인 Klein, Anne

디자이너

긴소매 티셔츠 위로 입은 벨트를 맨 운동복은 앤 클라인이 사용한 모든 실용적인 디테일을 요약해서 보여주고 있다. 클라인은 미국의 디자이너 스포츠웨어를 창안하는 것을 안타깝게 놓쳤다. 그렇지만 1930년대와 1940년대의 선구자들인 맥카델, 레서, 맥스웰 등의 뒤를 이어 현대여성에게 맞는 옷을 디자인하면서, 현대 스포츠웨어의 정신을 표현하게 되었다. 주

니어 소피스티케이츠(Junior Sophisticates)에서 1948년 일을 시작한 그녀는 항상 자유롭고 캐주얼한 형태와 부드러운 소재(특히 이브닝웨어를 위한 저지 같은), 섞어 입을 수 있는 세퍼레이츠(입을 의상들을 현명하게 갖추기 위해), 그리고 넉넉한 튜닉과 외투에 관하여 생각했다. 그녀의 보디수트와 활동적인 스포츠웨어에서 나온 의상들은 1950년대와 1960년대 미

국의 디자이너 스포츠웨어의 기본 기준을 결정했다. 클라인의 지휘를 도나 카란과 루이 델올리오가 뒤따랐는데, 이 둘은 몸의 형태에 맞는 여러 종류의 친화적인 패션을 만드는 데 뛰어났다(카란의 경우 여전히 훌륭하다).

○ Dell'Olio, Leser, Maxwell, McCardell, Rodriguez

Anne Klein. b New York (USA), 1923. **d** New York (USA), 1974. **Cream shorts suit.** Photograph by Kourken Pakchanian, American 「Vogue」, 1972.

캘빈 클라인 Klein, Calvin 디자이너

로렌 허튼이 심플한 블루종 재킷을 실크 허리띠로 맨 남성스러운 주름 진 바지와 깨끗한 흰색 상의와 함께 입고 있다. 캘빈 클라인의 의상은 스타일은 변했을지 모르지만 부수적인 요소들은 30년간 변함없이 유지되었다. 클라인은 '서로 잘 어울리는 여러 가지 물건들을 만들었다'고 말했는데, 그는 천연 원단과 색상들로 제작된 세련된 스포츠웨어로 하여금 현대 패션의 다양성을 정의내리도록 했다. 클라인은 1970년대에 브랜드 청바지를 만들었으며, 상품을 브랜드화하는 현대의 디자이너 상표는 이를 통해 생겨났다. 클라인은 또한 영리한 마케팅 방식으로 유명하다. 브룩 쉴즈가 섹시한 목소리로 '나와 나의 캘빈 사이에는 아무것도 없어요'라고 말한 그의 광고는 뉴욕에서 스캔들을 일으켰고 클라인의 유명세를 확실히 했다. 이는 1980년대에 선보인 남성과 여성 속옷의 핀업 사진과 옥외 광고용 포스터에서도 마찬가지였다. 클라인은 종종 시대정신과 조화를 가장 잘 하고, 현대여성이 어떤 옷을 입기 원하는지 가장 잘 이해하는 디자이너로 알려졌다.

○ Baron, Coddington, Hutton, Moss, Turlington, Weber

Calvin Klein. b New York (USA), 1942. **Lauren Hutton wears cream.** Photograph by Francesco Scavullo, American 『Vogue』, 1974.

윌리엄 클라인 Klein, William

사진작가

관람객은 클라인의 구경거리를 감상하는 데 있어 항상 가장 좋은 자리를 차지한다. 1960년도에 로마의 스페인 광장에서 로베르토 카푸치의 드레스를 촬영할 당시. 시몬느 다이앙쿠르는 구경하는 사람들을 거의 치고 지나갈 듯 보이고. 니나 드 보스는 그 반대 방향으로 걸어가면서 둘이 입고 있는 드레스가 너무 옵아트(Op Art)같고 너무 비슷해서 뒤돌아본

다. 베스파를 타고 있는 남자만이 '우연히' 찍혀 이 사진이 런웨이가 아니라 길에서 찍은 것이라는 사실을 알려준다. 클라인은 1950년대 자연주의나 혹은 그것에 대한 실험을 선호했던 당대의 동료들에게 공공연히 도전하며 패션 사진의 기교를 찬양했다. 클라인은 놀라운 효과를 추구했다. 후에 영화 감독이 된 클라인은 현재 패션계의 전설이 된 그의 풍자적인

영화 '폴리 마구. 당신은 누구십니까'에서 자신의 패션에 대한 경멸을 부분적으로 표현했다. 클라인은 드레스에는 별로 신경 쓰지 않았지만, 항상 특이하면서도 시각적인 멜로드라마를 만들었다.

○ Capucci, Courrèges, Fontana, Kelly, Paulette

254

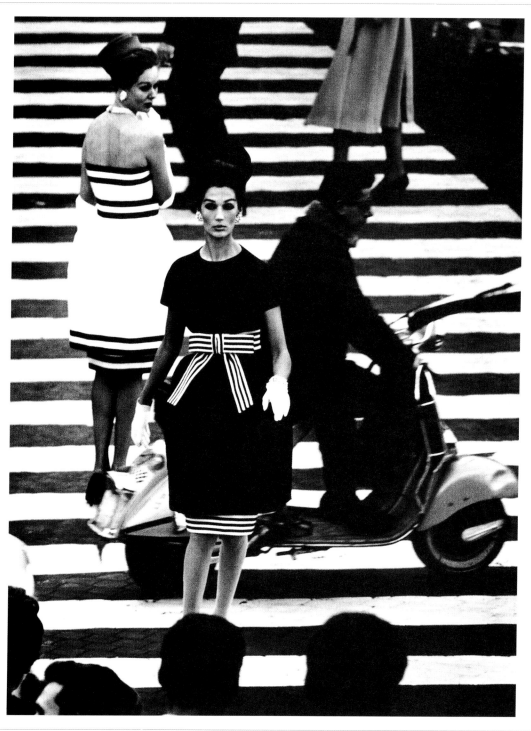

William Klein. b New York (USA), 1928. **Black-and-white dresses by Roberto Capucci.** American 『Vogue』, 1960.

닉 나이트 Knight, Nick

사진작가

어린 모델인 데본은 상처받기 쉽고 연약해 보인다. 그녀의 얼굴에는 상처가 나 보이고 눈은 거의 반은 실명인 듯 보인다. 이러한 변화는 메이크업 아티스트 토폴리노의 작품이다. 그녀의 자세와 표정은 매우 공격적이지만, 이 이미지는 사진작가인 닉 나이트의 매우 불온한 시각을 보여준다. 이는 패션사진의 극단적 상황을 표현한 것이다. '현실을 원한다면, 창문

밖을 내다보시죠'라고 나이트는 말한다. 1990년대의 많은 사진작가들처럼, 그 역시 효과를 높이기 위해 컴퓨터로 이미지를 조작했다. 『보그』지와 『I-D』지에 실렸던 나이트의 사진들은 보통 동화적인 양상을 보여주며, 이는 이 사진에서 보이는 폭력의 불온한 느낌들과는 종종 대조를 이룬다. 그의 사진은 패션뿐만 아니라 형상에도 중점을 두는데, 이는 사진에서 보

이는 기하학적 형태들에서도 볼 수 있다. 미에 대해 자유로운 관점을 가진 그는 14 사이즈의 모델을 『보그』지 촬영에 썼으며, 70대 선생님을 리바이스 광고캠페인에 출연시켰다.

○ McQueen, Strauss, Topolino

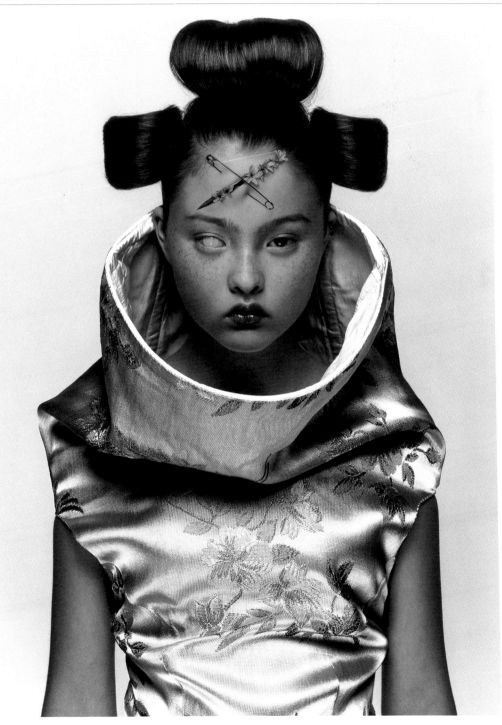

Nick Knight. b London (UK), 1958. **Brocade cowl dress by Alexander McQueen.** 1996.

필 나이트 & 빌 보워먼(나이키) Knight, Phil and Bowerman, Bill(Nike) 디자이너

유명한 '쉭'하는 소리의 부메랑은 스포츠웨어 시장의 디자이너 로고다. 나이키 창시자 두 명 중 하나인 필 나이트는 오리건대학교의 중거리 달리기 선수였다. 그는 1971년 블루 리본 스포츠라는 회사를 차려 일본의 오니츠카 타이거 트레이너를 수입했다. 그는 곧 그리스의 날개 달린 승리의 여신에서 이름을 따 나이키라 부르며 그의 제품을 제작하기 시작했다. 나

이키의 성공의 열쇠는 제품보다는 브랜드를 강조한 광고에서 보인 이미지 마케팅에 있었다. 'Just Do It'을 포함한 회사의 슬로건은 변명이 없고 타협도 없다. 나이키는 올림픽위원회로부터 '실버를 얻지 못하면 골드를 잃는다.'는 광고로 비평을 받았다. 나이키는 1980년대와 1990년대의 트렌드였던 스포츠웨어가 길거리 패션이라는 장점을 이용하여 패션에 신경

을 쓴 한정판 디자인들을 제작했으며, 이 제품들은 이후 수집가들의 아이템이 되었다.

○ Crawford, Dassler, Hechter, Lacoste

256

Phil Knight. b Portland, OR (USA), 1938; Bill Bowerman. b Portland, OR (USA), 1911. d Fossil, OR (USA), 2000. (Nike.) Sportswear, South Africa, 1997. Photograph by Anton Want.

유키오 고바야시 Kobayashi, Yukio 디자이너

뉴욕의 마약 문화를 찍은 전설적인 사진작가 낸 골딘이 1996 년 촬영한 이 사진은 '발가벗은 뉴욕 – 낸 골딘, 유키오 고바 야시를 만나다'라는 시리즈의 한 부분이다. 고바야시는 1983 년부터 마츠다 남성복 라인의 디자이너였고, 1995년 말부터 여성복의 수석 디자이너 임무를 맡아왔다. 이 사진은 마츠다 의 1996년 가을/겨울 컬렉션에 포함된 것으로, '가공되지 않

은 에너지와 예술적 밑거름'을 포착하여 찍은 것이다. 보수적 인 스타일에서 벗어난 의상을 창조하는 특이한 미션을 수행 한 고바야시는 '니들펀치'나 퀼트 등의 매우 발달된 바느질이 나 장식기술을 사용하여 '나이에 상관없는', 그리고 '성에 관 계없는' 대안을 제공했다. 그는 '내 관점으로는 패션과 예술 은 뗄 수 없는 관계다…. 이 두 분야는 모두 시간이 지나면서

번영하기 위해서 양성하고 발전시켜야 한다.'고 말했다. 이 사진에 보이는, 피부가 그대로 비치는 프린트는 정교한 문신 을 흉내 낸 것이다.

○ Isogawa, Keogh, Matsuda

257

Yukio Kobayashi. b Niigata (JAP), 1951. **Yukio Kobayashi for Matsuda. Autumn/winter 1996.** Photograph by Nan Goldin.

마이클 코어스 Kors, Michael 디자이너

마이클 코어스는 현대적인 미국 스포츠웨어의 디자이너다. 그의 열망은 눈에 띄면서도 일상에서도 입을 수 있는 의상을 디자인하는 것이다. 레이싱 트랙에서 끈 없는 검정색 옷을 입고 미국국기 모양이 그려진 헬멧을 들고 있는 케이트 모스는 그의 섹시하면서 재미있고 실용적인 스타일을 보여준다. 코어스는 어렸을 때 직업에 대한 두 가지 목표를 가졌는데, 하나는 영화배우가 되는 것이고 또 하나는 패션디자이너가 되는 것이었다. 그는 패션으로 결정했고 단기간 공부했지만, 나중에 결국 디자이너가 되어 한 부티크에서 일하면서 업계에 대해 배웠다. 그는 1981년에 자신의 레이블을 만들었고, 1990년에 남성복도 시작했다. 뉴트럴하고 밝은 색의 코어스의 의상은 형태가 미니멀하고, 감촉은 고급스럽다. 그는 실루엣을 층층이 쌓아올리고, 고급스러운 원단을 사용했는데, 다른 값싼 대안책보다는 캐시미어, 새끼염소가죽, 실크, 오간자를 즐겨 사용했다. 그는 1998년부터 호화스러운 프랑스하우스인 셀린의 디자인을 시작했다. 이는 마크 제이콥스가 루이비통의 디자인을 총괄하는 것과 같은 맥락이다.

○ Eisen, Jacobs, Mizrahi, Moss, Tyler

258

Michael Kors. b New York (USA), 1959. **Kate Moss wears stretch tube top and pedal pushers.** Photograph by Terry Richardson, 『Harper's Bazaar』, 1997.

데이비드 라샤펠 LaChapelle, David　　사진작가

여기 보이는 두 명의 '밀크메이드'가 입은 존 갈리아노 의상에 잊을 수 없는 해석을 한 라샤펠은 '나는 드라마와 엉뚱함을 사랑하고, 또 미친 듯한 장면들을 사랑한다'고 말한다. 그가 어렸을 때 그의 어머니는 정교하게 조작된 사진들을 정리했는데, '가족앨범을 보면 우리는 마치 밴더빌트가(家) 사람들 같다. 어머니는 스냅사진을 통해 당신의 현실을 개조했

다.'라고 라샤펠은 말한다. 보수적인 코네티컷주에서 시끄러운 캐롤라이나 주로 이사한 것은 라샤펠이 '인위적인 것을 찬미하게끔 했다. 그는 열다섯 살 때 집을 떠나 뉴욕으로 가 뉴욕의 전설적인 나이트클럽 스튜디오54-'큰 영향을 미친 곳으로, 모든 것이 팝적인 이미지였다'-에서 식당 보조로 일했다. 그는 사이케델릭 퍼의 공연에서 앤디 워홀을 만났고, 워

홀은 그를 『인터뷰』지에서 일하도록 고용했다. '나에게 있어 사진을 찍고, 계획을 짜고 그에 따라 작업하는 것은 큰 도피였다'고 그는 말한다. 라샤펠은 자신이 찍는 피사체 역시 동등하게 드라마틱한 것을 좋아하며 '노출증 환자들이 가장 좋은 모델들이다'고 말한다.

◐ Galliano, R. James, Vanderbilt, Warhol

David LaChapelle. b Hartford, CT (USA), 1963. **'Milkmaids'.** 『Stern』, 1996.

르네 라코스테 Lacoste, René 디자이너

프랑스의 테니스 스타 르네 라코스테는 1933년 그의 폴로셔 츠를 런칭했고, 6년 후에 내기에서 악어가죽 수트케이스를 타면서 '악어'라는 별명을 얻었다. '친구가 악어를 그려줬는데, 나는 그것을 코트에 입고 나가는 블레이저에 수놓았지요' 라고 그는 말했다. 그의 폴로셔츠는 패션으로서 스포츠웨어의 첫 예를 보여줬다. 라코스테 왕국은 현재 남성, 여성, 그리고 어린이용의 여가, 골프, 테니스 복까지 포함하고 있다. 그러므로 이는 한 세기 동안 빠르게 발전한 스포츠웨어 현상의 전조를 보여줬다. 패션의 가장 유명한 상징 중 하나인 라코스테의 악어는 브랜드를 의식하는 전 세계 젊은이들에게 판매된다. 1980년대에 로고매니아가 유행했을 때, 라코스테는 라오스에서부터 리버풀까지 판매되는 주요 레이블이 되었다. 또한 노동자 계급 풋볼 지지자들인 '캐주얼스' 멤버들이 라코스테 같은 고급 레이블을 개인적 성공의 상징으로 입기 시작한 것은 바로 이 도시(리버풀)에서였다.

○ Dassler, Jantzen, P. Knight

260

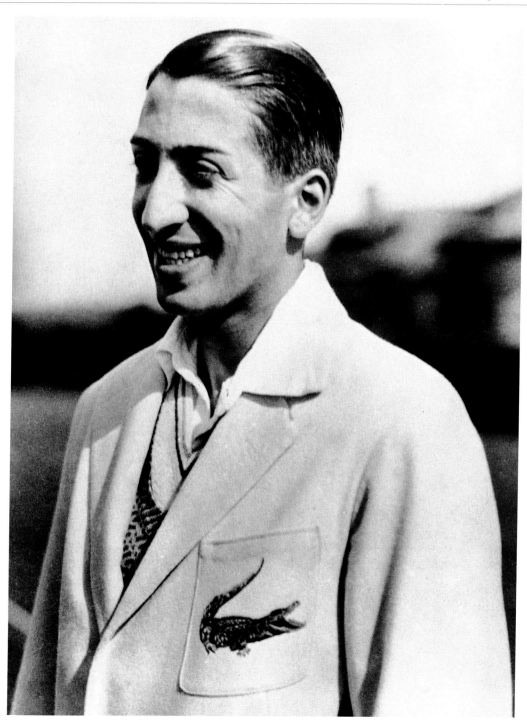

René Lacoste. **b** Paris (FR), 1904. **d** Saint Jean-De-Luc (FR), 1996. **René Lacoste wears blazer with a crocodile motif, 1927.**

크리스찬 라크르와 Lacroix, Christian　　디자이너

구슬장식으로 가득 차고 프린트가 들어간 몸에 꼭 맞는 레오타드를 금박 체인벨트처럼 과장된 모조 보석과 함께 입은 것은 단색 옷차림에 대한 화려한 해결책을 제시한 크리스찬 라크르와의 역할을 요약해 보여준다. 초록색 실크로 수트의 안감을 대고 자신의 자전거를 금색으로 칠할 만큼 멋쟁이였던 그의 할아버지는 크리스찬에게 부슈, 마담 퐁파두루, 그리고

루이 14세를 소개하면서 18세기에 대한 사랑을 불러일으켰다. '앙시앙 레짐(구체제)'의 화려함은 그의 작품 전반에 걸쳐 영향을 미쳤으며, 강렬한 남부 프랑스 핏줄을 이어받은 그의 화려함의 정도는 점점 더해갔다. 에르메스의 디자인을 맡았던 라크르와는 1981년 파투에 합류했다. 보헤미안들과 전쟁 전에 유명한 파리와 런던의 미에 영감을 받아 1984년 제

작한 파투하우스의 쿠튀르 컬렉션은 쿠튀르 씬에 다시 삶의 활기를 불어넣었다. 1987년 자신의 하우스를 오픈한 라크르와는 원단, 색상, 그리고 표면장식을 대담하게 혼합하는 것으로 유명해졌다.

○ Etro, Gigli, Hermès, McCartney, Patou, Pearl

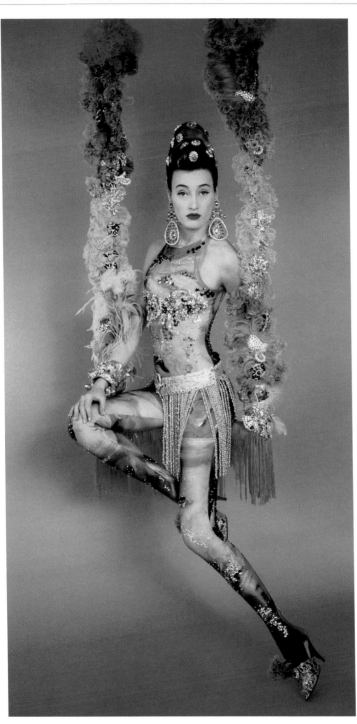

Christian Lacroix. b Arles (FR), 1951. **Marie Sophie wears printed and embroidered catsuit.** Photograph by Mario Testino, 1990.

칼 라거펠드 Lagerfeld, Karl 디자이너

'나는 미래나 과거에는 관심이 없다. 현재야말로 재미있는 시간이다'라고 1986년 칼 라거펠드는 말했다. 그러나 여기 디자이너가 직접 찍은 이 사진에서 보이는 모델의 해체된 퐁파두루 헤어스타일은 과거의 파리를 암시하고 있다. 라거펠드의 현대적 영향은 뉴욕의 길거리 신과 그의 레이블의 영구적 테마인 샤프하게 재단된 모델의 드레스에 잘 나타난다. 부유한

가정에서 태어난 라거펠드는 14살 때 파리로 이주했다. 그의 역사에 대한 사랑, 특히나 18세기 의상에 대한 사랑은 그의 작품과 스타일에 지대한 영향을 미쳤는데, 라거펠드의 포니테일과 부채는 거의 트레이드마크가 될 정도였다. '전문적 예술애호가'라고 자신을 칭하는 그의 포트폴리오는 샤넬, 펜디, 클로에, 그리고 자신의 레이블 컬렉션까지 포함하고 있다. 샤

넬에서 그가 한 일은 그녀의 재킷 단에 무게감을 주기 위해 금박 단추를 사용한 것과 체인을 포함한 코코 샤넬의 전통적인 주요 요소들을 디자인적 특징으로 바꾼 것이다.

○ Fendi, Léger, Lenoir, Macdonald, Paulin, Tennant

Karl Lagerfeld. b Hamburg (GER), 1938. **Nadja Auermann wears empire-line dress, New York.** Photograph by Karl Lagerfeld, 1994.

르네 줄스 랄리크 Lalique, René Jules 　보석 디자이너

금과 다이아몬드 전기석(電氣石)으로 만든 잠자리 브로치가 랄리크의 정확한 복제 기술과 섬세한 회화적 디테일을 보여 준다. 금세공의 명인인 르네 랄리크는 1890년대에 아르 누보라는 보석 활동을 전개했고, 후에 유리세공업계의 최고 명인이 되었다. 관습을 좇지 않는 랄리크는 재료의 귀중함보다는 미의 가치를 바탕으로 재료를 골랐다. 장식이 각 작품의 목

적이었는데, 화려하게 장식된 머리빗이 특히 인기가 많았다. 많은 작품들이 벌레, 동물, 혹은 꽃 등 자연을 참조로 한 것이며, 산림 개간처럼 그림 같은 정경에 진주 하나를 아래로 매단 작품들도 많이 제작했다. 시각적 효과를 증폭시키기 위해 종종 비실용적일 정도로 크게 만들어진 작품들은 사라 번하트 같이 외향적인 사람들에게 인기가 많았다. 랄리크는 1920

년대와 1930년대에 유리보석으로 전향하여 유리로 된 귀걸이와 실크 끈에 단 펜던트를 창조했다.

○ Bulgari, Tiffany

René Jules Lalique. **b** Aÿ (FR), 1860. **d** Paris (FR), 1945. **Diamond tourmaline pendant brooch, c1900.**

이네즈 판 람스베이르터 Van Lamsweerde, Inez

사진작가

판 람스베이르터의 사진은 즉시 알아 볼 수 있다. 『더 페이스』, 『보그』, 『아레나』, 혹은 『비져네어』 같은 스타일 잡지의 페이지를 넘기다보면 그녀가 창작 파트너이자 남편인 비누드 마타딘(Vinoodh Matadin)과 함께 만든 하이퍼리얼하고 매우 기술적인 이미지를 놓치기는 쉽지 않다. 예를 들어 『페이스』지의 패션 숏에서 프랑스 디자이너 베로니크 르로이

(Veronique Leroy)의 옷을 보여주는 이 사진을 보면 환상적인 장면을 만들기 위해 컴퓨터로 작업을 했다. 초현실적인 자전거에 탄 두 여성이 우주왕복선이 발사되는 것을 포함하고 있는 성적인 이미지로 둘러싸여 있다. 우스꽝스러운 사진은 연출되었으며, 그 중에서도 이 이미지는 유머러스한 모방 작품으로, 풍자가 작품의 주요 특징이다. 이 두 사람은 1991년

리에트벨드 예술 아카데미에서 만났고, 이후 계속해서 요지 야마모토와 루이 비통의 캠페인을 비롯한 예술학회, 패션과 광고 프로젝트에서 함께 일했다.

○ Leroy, Molinari, Vuitton, Y. Yamamoto

264

Inez van Lamsweerde. b Amsterdam (NL), 1963. 'Well basically, Basuco is coke mixed with kerosene ... '. 1994.

피노 란체티 Lancetti, Pino 디자이너

두 모델이 피노 란체티의 캣 워크에서 걷고 있다. 그들이 입은 풍부한 디테일의 드레스는 매끈하게 벗어 넘긴 헤어스타일의 두드러진 모습을 강조하기 위한 것으로, 이 스타일은 그가 드레스를 팔아온 상류사회에서 볼 수 있는 것이다. 두 드레스 모두 허리선이 높은 허리밴드에서부터 떨어져 내려오며, 품위를 위해 조화로운 랩을 장식용으로 착용했다. 원래

화가였던 란체티는 로마로 이주하면서 그 곳의 의상 디자이너들을 위해 '재미로' 스케치를 시작했다가 패션에 관심을 두게 됐다. 1963년 그는 유니폼을 패션으로 바꾼 중요한 '밀리터리 라인' 컬렉션을 발표했다. 그의 디자인은 당연히 회화적이었으며, 디자인적 영감을 받은 출처는 모딜리아니에서 피카소, 그리고 인상주의 화가들까지 다양했다. 그의 룩은 종종

'민속적'이었는데, 부드럽고 프린트된 원단을 사용했다. 밀리터리 라인에서도 브레이딩(몰 자수법)을 써서 민족적 특징을 표현했다. 란체티는 국제적 패션계의 장식구를 되도록이면 피했으며, 일본과 이탈리아에서 가장 잘 알려졌다.

○ Lapidus, McFadden, Scherrer, Storey

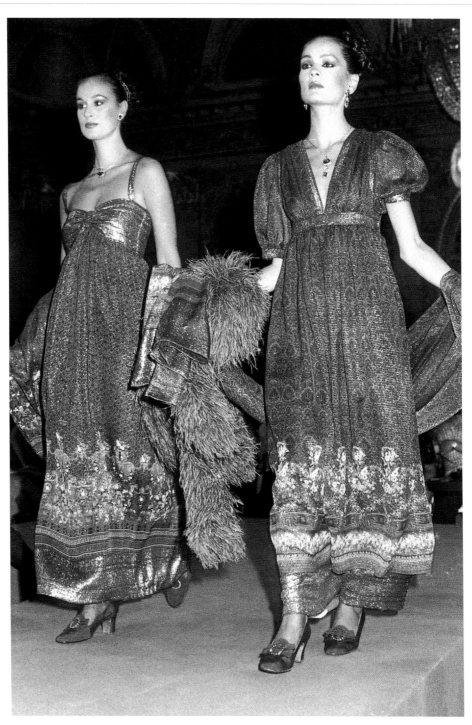

265

Pino Lancetti. b Bastia Umbra (IT), 1935. **d** 2007. **Gilded evening dresses,** 『Women's Wear Daily』, 1977.

케니스 제이 레인 Lane, Kenneth Jay 보석 디자이너

『타임(Time)』지에 의해 '인조 보석의 명백한 왕'으로 알려진 케니스 제이 레인은 모든 여성은 수입이나 지위에 상관없이 매력적으로 보일 권리를 가졌다고 믿었다. 레인은 많은 디자이너들이 갖고 있던 엘리트주의적인 자세를 피했다. 경력 초반에 레인은 크리스찬 디올에서 구두를 디자인했는데, 여기서 그는 로저 비비에의 감독 아래에서 일을 했다. 1963년이 되자 레인은 인조 보석에 자신의 미래가 달렸다고 결정하고, 저렴한 플라스틱 뱅글에 줄무늬를 넣거나 패턴을 그리고 크리스털을 달면서 여가 시간을 보냈다. 비싸지 않은 재료의 가능성을 세상에 알린 그는 다이아몬드를 대신해 사용한 유리 옆에 인조 플라스틱을 붙이곤 했다. 이는 1980년대와 1990년대에 널리 모방되어 퍼져나간 영구적인 방식이 되었다. 모두 진짜 보석을 가진 것으로 유명하던 그의 고객들 중에는 재키 케네디, 엘리자베스 테일러, 베이브 팔레이, 바바라 부슈, 그리고 조안 콜린스 등이 있었다.

○ Butler & Wilson, Kennedy, Leiber, Paley, Vivier

266

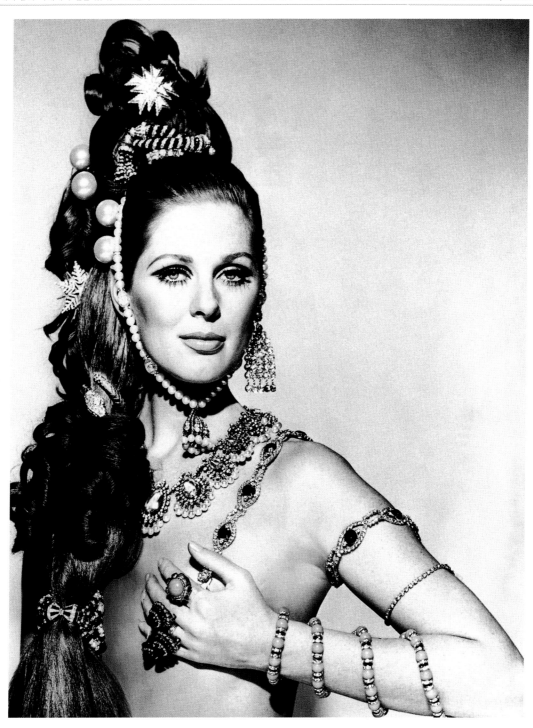

Kenneth Jay Lane. b Detroit, MI (USA), 1932. **Paulette Stone.** Photograph by Norman Eales, 1967.

헬무트 랭 Lang, Helmut

디자이너

연극적인 화려한 머리장식에 평범한 흰색 조끼를 입은 모델을 보여주는 이 백스테이지 스냅사진은 1990년대에 가장 많이 모방된 디자이너의 작품을 요약해 보여준다. 천연 그대로의 섬유에서 드물게 만들어지는 천연 원단과 테크놀로지가 그의 컬렉션들에 합쳐 선보였다. 랭의 슬로건은 '지금', '도시적', '깨끗한', 그리고 '모던'이다. 그의 옷은 보는 즉시 알 수 있는 캐주얼한 스타일을 반영한다. 그는 자신의 옷이 '진정으로 아는 자들만이 감탄하는 일종의 익명인 상태'를 전달한다고 설명하는데, 실제로 그의 의상은 전 세계의 패셔너블한 예술애호가들로부터 사랑받고 있다. 랭은 1977년 그의 레이블을 출시했다. 1986년에 있던 첫 파리 쇼에서 즉각적인 성공을 거둔 그의 인기는 1990년대 동안 지속되면서 그에 대한 컬트 현상을 일으켰다. 그의 디자인 정신의 정수는 남녀 모두를 위한 심플한 실루엣을 창조하는 것으로, 이는 후에 조직상의 조합(투명/불투명, 반짝이는/매트한)과 밝은 색상의 섬광으로 좀더 복잡해진다.

○ Capasa, Kerrigan, Sander, Teller, Tennant

Helmut Lang. b Vienna (AUS), 1956. **Kirsten Owen wears feather headdress.** Photograph by Juergen Teller, 1997.

잔느 랑방 Lanvin, Jeanne

디자이너

허리가 잘록한 풀스커트의 드레스를 살리는 것은 잔느 랑방의 특기였고, 이는 패션모델과 바닥에 흩어져 있거나 의상 디자이너가 손에 들고 있는 스케치들이 증명한다. '드레스 스타일'과 과거를 생각나게 하는 프록(원피스)으로 유명한 마담 랑방은 마들렌 비오네, 코코 샤넬, 알릭스 그레, 그리고 장 파투 등 다른 의상 디자이너들이 수직의 미학으로 디자인을 현

대화할 때 로맨틱한 의상을 장려했다. 1차 세계대전 직전에 자신의 의상실을 연 잔느 랑방의 전쟁이 끝날 당시 나이는 51세였다. 그녀는 혁명적인 트렌드를 시작하기보다 그 시대의 유행에 약간의 조정을 가미하여 1915~1916년대의 풀스커트의 라인을 디자인했다. 그녀의 스타일에 맞는 로맨틱한 의상이 무대에서 활성화됐을 때, 그녀가 가장 좋아했던 손님은 스

타였던 이본 프랭탕(Yvonne Printemps)이었다. 마담 랑방은 그녀의 엄마와 딸 의상으로도 유명했고, 1926년에는 남성복 라인을 선보여 유명해졌다.

○ Abbe, Arnold, Castillo, Crahay, Grès, Montana

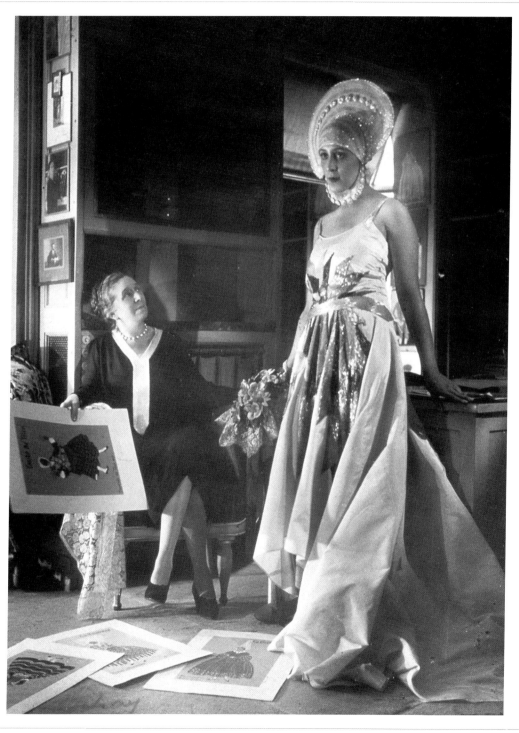

Jeanne Lanvin. b Brittany (FR), 1867. d Paris (FR), 1946. Jeanne Lanvin with mannequin in her Paris studio, 1921.

테드 라피두스 Lapidus, Ted 디자이너

테드 라피두스와 그의 모델 릴로가 그의 1977년 겨울 쇼의 무대 뒤에서 이브 아놀드를 위해 포즈를 취하고 있다. 릴로는 라피두스 디자인의 전형인 로맨틱한 크레이프 조젯 드레스를 입고 있다. 꽉 들어찬 자수와 구슬장식에도 불구하고, 드레스는 페전트 네크라인과 층이 진 스커트로 편안한 형태를 선보이는데, 이는 주로 데이웨어 스타일에서 많이 소개된다. 라피두스의 디자인 교육은 1949년 동경에서 엔지니어링 학위를 받으며 시작되었으나, 러시아 출신 재단사인 그의 아버지의 영향으로 패션의 길을 택했다. 라피두스는 이 두 가지 다른 교육 분야의 원칙을 사용하여, 재단의 대가로 정평이 나게 됐다. 일본에서 경험한 첨단 기술의 영향으로 그는 과학과 패션을 접목시키는 것이 중요하다는 것을 느꼈다. 결과적으로 그는 대량 생산과 동시에 그의 정밀한 기술을 쿠뛰르 컬렉션에 적용하는 것과 관련한 일을 하게 되었다.

○ Arnold, Lancetti, McFadden

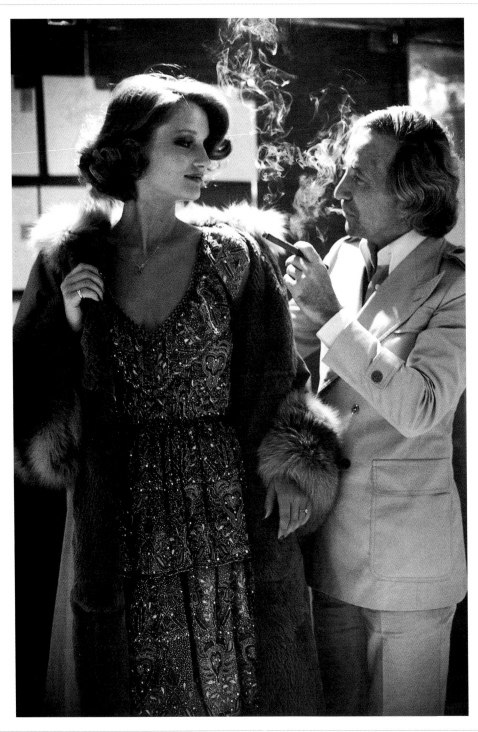

Ted Lapidus. b Paris (FR), 1929. **Ted Lapidus with Lilo wearing a beaded dress.** Photograph by Eve Arnold, French 『Vogue』, 1977.

기 라로쉬 Laroche, Guy

디자이너

기 라로쉬의 경력은 파리의 모자 제작 공방에서 시작하여 이후 뉴욕의 7번가에서 계속됐다. 파리로 되돌아온 그는 장 데세의 쿠튀르 하우스에서 일자리를 얻어 일을 했다. 성공적인 견습 과정을 통해 그는 1957년에 자신의 하우스를 여는 데 필요한 자신감을 얻었다. 라로쉬는 재단과 테일러링에 대한 전문성으로 잘 알려졌다. 그의 초기 작품은 크리스토발 발렌시아가의 건축적 재단에서 영향을 받았지만, 나중에는 이러한 형식적인 면에 살아 있는 신선함을 가미하여 젊은 여성들 사이에서 인기를 얻게 되었다. 이는 1960년대에 그의 쿠튀르 사업이 기성복 사업으로 다양화되는 것을 의미했다. 라로쉬는 그때부터 포멀한 옷에 소녀와 같은 느낌을 첨가한 것으로 기억되는데, 특히 원단에 완만하게 주름을 잡아 이를 허리선이 높은 허리밴드 밑으로 박아 넣은 엠파이어 라인 드레스가 그랬다. 이후 10년 동안은 자유로워진 여성의 상징인 라로쉬의 바지 수트가 인기가 있었다.

🔾 Dessès, Fath, Miyake, Paulette, Valentino

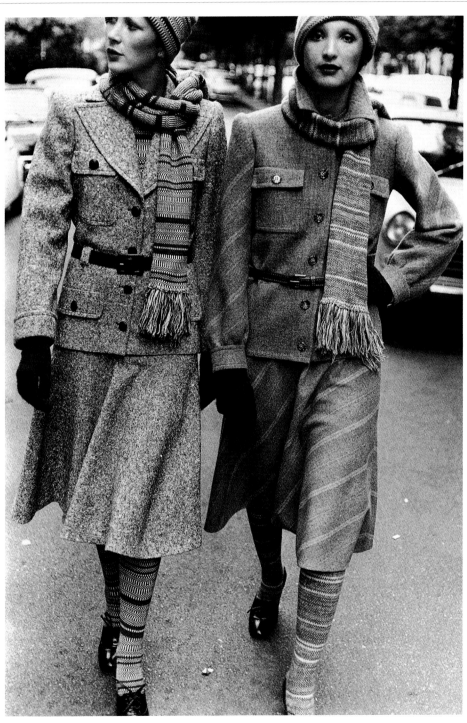

Guy Laroche. b La Rochelle (FR), 1923. **d** Paris (FR), 1989. **Tweed suits and woollen accessories.** Photograph by Chris Moore, 1971.

에스테 로더 Lauder, Estée 화장품 창시자

1961년의 에스테 로더 룩은 음영과 조명, 그리고 리퀴드 아이라이너를 사용하는 것으로 구성되었다. 1946년 자신의 회사를 세운 로더는 뉴욕 화장품 업계의 여왕 중 한 명이었다. 그녀는 부유한 헝가리인 어머니와 체코슬로바키아인 아버지 사이에서 뉴욕에서 태어났다. 피부 관리에 대한 그녀의 관심은 피부과 의사였던 삼촌 존에게서 영감을 얻어 생겼다. 그는 미국에 와서 지내게 됐을 때 로더가 비누로 얼굴을 씻는 것을 보고 훈계를 했다. 삼촌과 함께 그녀의 가족은 실험실을 만들어 크림을 만들었는데, 이는 친구들과 주변인들 사이에 큰 인기를 끌었다. 진짜 사업은 에스테가 맨해튼의 한 살롱에 제품을 팔기 시작하면서였다. 로더는 여성들에게 향수를 사용하도록 권유했으며, 화장품 전 종류를 개발한 첫 회사 중 하나였다. 지금은 대기업이 된 이 회사는 아라미스, 클리니크, 프레스크립티브, 오리진스, 아베다, 그리고 바비 브라운의 다양한 브랜드들을 포함한다.

○ Brown, Dovima, Factor, Horst, Revillon

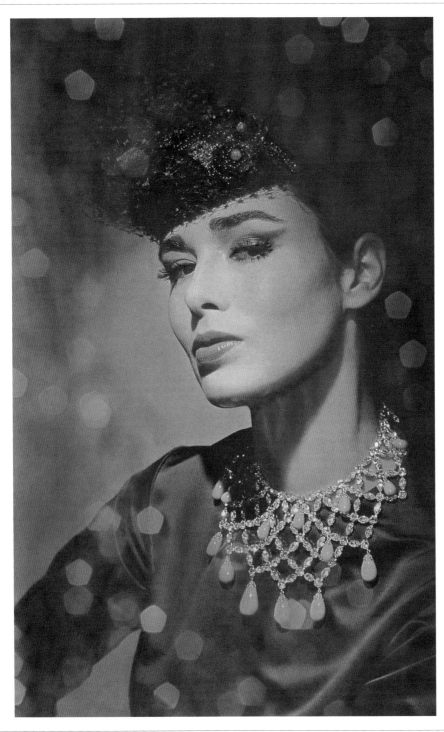

Estée Lauder. b New York (USA). d New York (USA), 2004. (Active 1940s–) **Estée Lauder make-up.** Photograph by Horst P. Horst, American 『Vogue』, 1961.

랄프 로렌 Lauren, Ralph

디자이너

캘리포니아의 목장이 랄프 로렌의 1988년 광고 배경이다. 이는 그의 생각을 브루스 웨버가 만들어 보여준 것으로, 코네티컷 주에 집을 두고 파사디나에 목장을 가지고 있는 신중하고 돈 많은 사회의 이미지를 보여준다. 세계에서 가장 유명한 패션제품 디자이너 중 한 사람인 것 외에도 로렌은 마케팅에 영리한 사람이다. 그는 와스프(앵글로색슨계 백인 신교도: 미국 사회의 주류를 이루는 지배 계급으로 여겨짐)적이며, 모든 미국적인 생활양식의 느낌을 주는 이국적인 여행복부터 월 스트리트의 비즈니스 정장까지 모든 양상의 옷차림을 담당했다. 그가 처음으로 남성복 레이블 폴로를 출시한 1968년부터 로렌은 세계적으로 알려진 브랜드를 창조했고, 지위를 상징하는 옷을 만들어왔다. 빈티지 의상에서 빌려온 그의 스타일은 향수를 불러일으키는 우아함에 새로운 연관성을 부여하려는 열망으로 변했다. 이러한 미는 로렌에 의상을 담당한 영화 '위대한 갯츠비'(1974)와 '애니 홀'(1977)에 집약되어 표현되었다. 몇 년의 세월이 지난 후에, 그는 자신만의 룩을 만들었다.

○ Abboud, Brooks, Hilfiger, Wang, Weber

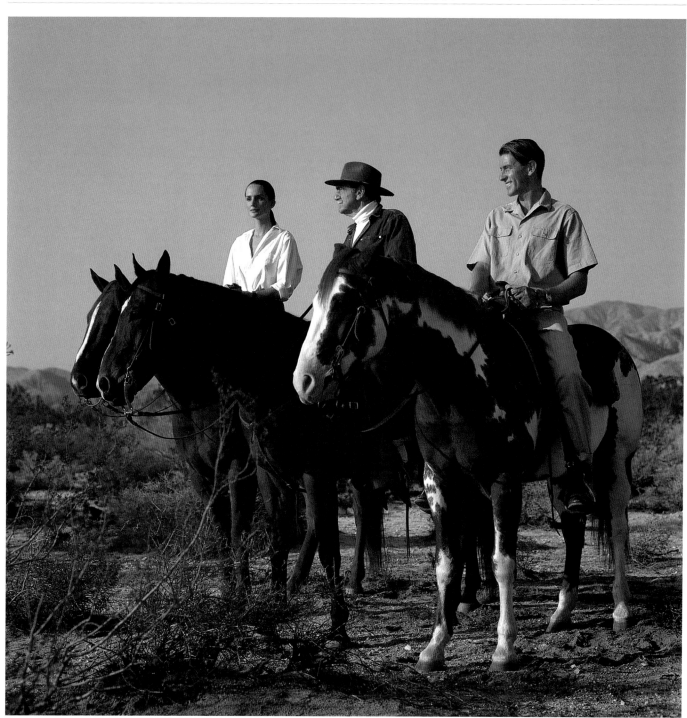

Ralph Lauren. b New York (USA), 1939. **'Polo' advertising campaign, Pasadena.** Photograph by Bruce Weber, 1988.

272

에르베 레제 Léger, Hervé　디자이너

고무 밴드들을 손바느질해서 만든 이 무지개 색 드레스는 수영복 형태에서 조금 연장된 것이다. 에르베 레제는 칼 라거펠드와 일을 하면서 기술을 익혔는데, 처음에는 펜디의 수영복을, 그 후에는 샤넬의 수영복을 디자인했다. 그의 장점은 몸을 개조하는 것으로, 레제는 트렌드를 유행시키는 것보다 여성의 형상을 완벽히 만드는 것에 신경을 더 썼다. 그는 자신의 디자인을 입는 여성들이 '패션의 변화에 지쳐 있다. 여성들은 트렌드에 관심이 없고 여성스러운 옷걸이가 되길 거부한다'고 했다. 그가 '밴더 드레스(bender dresses)'에 사용한 신축성 있는 밴드는 종종 아자딘 알라이아(Azzedine Alaia)의 옷에 비교된다. 두 디자이너 모두 실루엣을 강조한 마담 비오네의 옷을 굉장히 동경했는데, 레제의 발목길이까지 내려오는 기둥 모양의 드레스는 매력적인 심플함과 연속적인 선을 자랑한다. 그의 수영복은 체형보정 옷처럼 실제보다 몸을 더 좋아보이게 하고 교정해준다고 여겨진다.

○ Alaïa, Chanel, van Lamsweerde, Model, Mugler

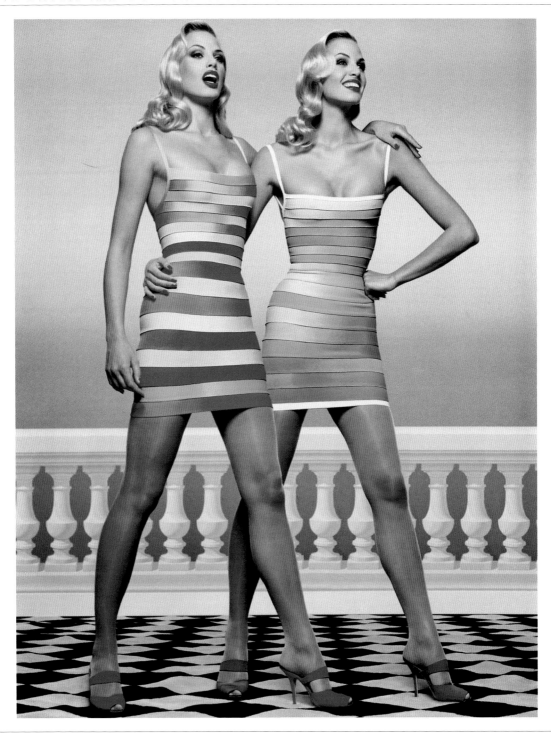

Hervé Léger. b Bapaume (FR), 1957. **Joanna.** Photograph by Inez van Lamsweerde and Vinoodh Matadin, 1995.

주디스 리버 Leiber, Judith

액세서리 디자이너

반짝이는 주디스 리버의 이브닝 백은 1960년대부터 계속해서 할리우드 의상의 포인트가 되었다. 강한 광채에도 불구하고, 엘리자베스 헐리가 든 백은 절제된 듯 보인다. '나는 보기에는 희한하지만 실용적인 것을 만드는 것을 좋아한다.'고 말한 리버는 힐러리 클린턴 영부인에게 백악관의 고양이 '삭스'를 모델로 만든 가방을 선물하기도 했다. 무당벌레, 테디베어, 과일, 그리고 파브리제 에그(Fabergé eggs)는 모두 기발한 라인스톤 제품으로 패션화되었다. 리버는 1939년 런던의 킹스칼리지에서 화학을 전공할 기회를 얻었지만, 2차 세계대전으로 인해 자신의 고향 부다페스트에서 떠날 수 없게 되자 그 곳의 핸드백 제작 명인의 견습공이 되었다. 리버는 1947년 뉴욕으로 이주했고 1963년 자신의 사업을 시작했다. 그녀의 핸드백들은 미국 사교계의 여왕 팻 버클리 같은 고객이 수집했으며, 팻의 경우 그녀의 백을 예술작품으로 생각하여 진열하기도 했다. 리버는 자신의 작품에 대해 '백은 들어야 하는 오브제다'라고 겸손하게 말했다.

○ Lane, Mackie, Wang

Judith Leiber. b Budapest (HUN), 1921. **Liz Hurley with diamanté minaudière and Hugh Grant.** 1997.

루시앙 르롱 Lelong, Lucien 디자이너

소매가 중세시대의 드레스 스타일로 복잡하게 재단된 이 검정색 실크 벨벳 이브닝드레스의 끝이 뾰족한 커프스 부분은 마치 급강하는 제비의 날개처럼 보인다. 드레스의 스커트는 몸의 형태에 맞게 허리와 히프선을 그리며 넓어지는데, 이는 부드럽게 기다란 옷자락으로 이어져 마치 새 꼬리의 깃털을 펼쳐놓은 듯 보인다. 새와 같은 이 드레스의 특징은 1930년대의 주요 예술사조인 초현실주의적 이미지와 관련이 있었다. 1차 세계대전 이후에 자신의 첫 의상실을 오픈한 르롱은 1937년부터 1947년까지 파리의상협회의 대표를 역임했다. 그는 점령군인 독일군들을 상대로 프랑스의 의상실들이 베를린이나 빈으로 옮겨지기보다 파리에 남아 있을 수 있도록 설득했다. 그의 노력으로 적어도 100여 개의 패션 하우스들이 1940년부터 1944년까지 파리 점령기간 동안 문제없이 일을 했다.

○ Balmain, Bettina, Chéruit, Dessès, Givenchy

275

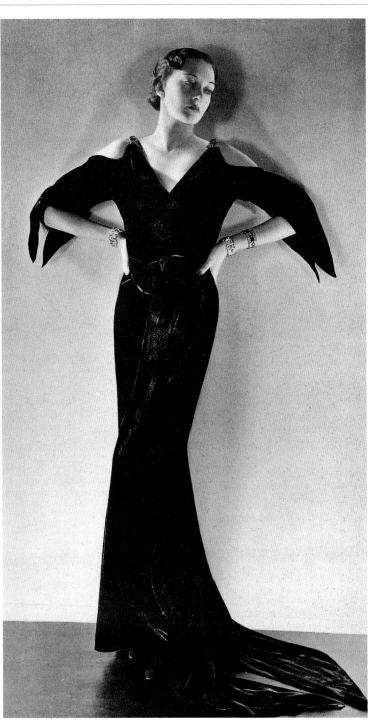

Lucien Lelong. b Paris (FR), 1889. d Danglet (FR), 1958. **Black, silk velvet gown.** Photograph by Hoyningen-Huene, French 「Vogue」 1934.

자크 르느와 & 가비 아기옹(클로에) Lenoir, Jacques and Aghion, Gaby(Chloé)

'젊은 숫(명중)'이란 뜻의 클로에의 이름은 이 레이블이 현대적인 것을 추구하기에 특히나 더 적절하다. 클로에는 가볍고 기발한 여성성을 간직하고 있었지만 만년의 기 폴린(Guy Paulin)과 마틴 싯봉(Martine Sitbon)을 포함해서 그들이 선택한 다양한 디자이너들이 이를 항상 따른 것은 아니었다. 1952년 자크 르느와와 가비 아기옹에 의해 시작된 클로에의 목적은 기성복을 오트 쿠튀르적인 솜씨로 다루어 기성복 지향성을 예술로 끌어올리는 것이었다. 가장 효과적인 예는 라거펠드의 1970년대 '우드스탁 쿠튀르'로, 이는 그가 1993년 린다 에발젤리스타를 뮤즈로 내세워, 자유롭게 흐르는 열은 색의 쉬폰에 소용돌이 무늬로 패치워크된 맥시스커트와 활짝 핀 실크 장미로 히피족 무드를 자아낸 작품이다. 그러나 라거펠드의 두 번째 시도에 대해 대중은 그가 일관성이 없다는 것을 입증했고, 클로에는 1997년 초 스텔라 맥카트니로 대체했다. 맥카트니는 클로에의 스타일을 빈티지 레이스, 파스텔 새틴, 그리고 유리 버튼으로 표현했다.

○ Bailly, Lagerfeld, McCartney, Paulin, Sitbon, Steiger

276

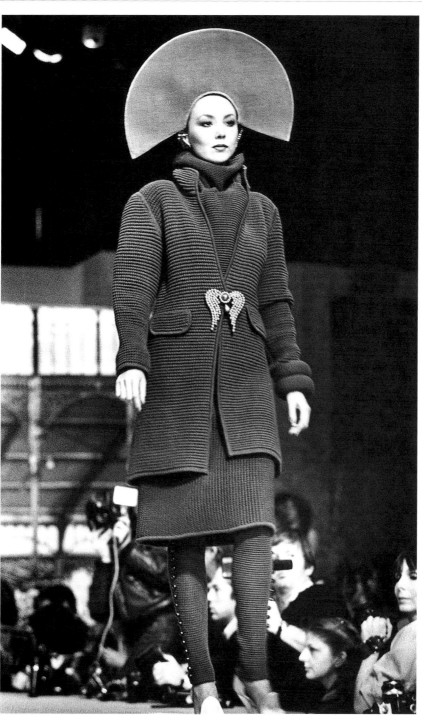

Jacques Lenoir. b Paris (FR), 1920. **Gaby Aghion. b** Alexandria (EG), 1921. (Chloé.) **Wool outfit by Karl Lagerfeld for Chloé.** Photograph by Chris Moore, 1979.

레오나드 Leonard

헤어드레서

레오나드의 인상적인 머리 디자인 중 하나는 헤어피스가 턱 아래를 지나 반대편 쪽 머리 위에서 파블로와 딜리아가 손으로 그려 만든 머리핀에 집혀 있는 것이다. 레오나드의 극단적인 염색기술은 1968년 스탠리 큐브릭의 영화 '2001: 스페이스 오디세이'를 위해 개발되었다. '나는 되는 데까지 밀고 나가야 했는데, 부자연스럽고 미치광이 같은 색들로 염색한 머

리가 이를 통해 출현했다.'고 레오나드는 말했다. 1960년대와 1970년대 그의 작업은 혁신적이고 지향적이었다. 그는 비틀즈의 더부룩한 머리를 잘랐고, 저스틴 드 빌누브(Justin de Villeneuve) 가 어린 신동 트위기의 헤어컷을 위해 보냈을 때 인생 최고의 사업적 조처를 취했다. 드 빌누브와 세퍼즈 부슈 마켓의 과일수레에서 일을 시작한 레오나드는 트위기에게 자

신이 창안한 새로운 헤어컷의 모델이 되어달라고 부탁했다. 비달 사순에서 훈련을 통해 익힌, 그의 재능인 가위질을 8시간에 걸쳐 끝낸 후 트위기의 짧은 머리가 탄생했고, 또 성공적인 경력도 시작됐다.

○ Beatles, Mesejeán, Sassoon, Twiggy

Leonard (Leonard Lewis). b London (UK), 1938. **Hair coloured by Leonard.** Photograph by Barry Lategan, 1970.

조르주 르파프 Lepape, Georges
일러스트레이터

'내일의 패션' 삽화는 확실히 남들 눈에 부끄럽지 않게 보일 것이다. 조르주 르파프가 일러스트한 푸아레의 판타롱 드레스는 그 당시에는 충격으로 받아들여졌지만, 여성 패션에서 육체적으로 보다 자유로울 수 있는 변화를 예지했다. 이 일러스트는 〈조르주 르파프가 바라본 폴 푸아레의 의상들〉의 한 부분이다. 조각적인 심플함이 엿보이는 르파프의 일러스트는 푸아레 의상의 실루엣을 완벽히 포착한다. 패션을 다른 예술과 성공적으로 접목시킨 첫 의상 디자이너이던 푸아레는 조르주 르파프와 폴 이리브 같은 작가들에게 그가 디자인한 한정판 앨범을 엮도록 주문하는 혁신적인 면을 엿보였다. 르파프는 그의 일러스트를 20세기에 대한 패션 뉴스와 드로잉을 발행한 2절판지인 『라 가제트 뒤 봉 통』에 기고했고, 1920년대에는 정기적으로 『보그』지의 표지에 실었다. 르파프는 입체주의 같은 예술 사조를 패션계에 들여오는 데 도움을 준 일러스트레이터였다.

○ Barbier, Benito, Drian, Iribe, Poiret

Georges Lepape. b Paris (FR), 1887. **d** (FR), 1971. **'Fashions of Tomorrow'.** From 〈Les Choses de Paul Poiret vues par Georges Lepape〉. 1911.

베로니크 르로이 Leroy, Véronique 디자이너

베로니크 르로이는 한때 '파리의 섹시하고 외설적인 씬의 독보적인 여왕'으로 알려졌다. 스포츠웨어가 이브닝웨어를 만난 듯이 이 의상은 나쁜 취향에 대한 르로이의 부끄러움이 없는 열의와 관심을 전형적으로 보여준다. 그녀의 방법은 최근에 유행에서 뒤쳐지게 된 스타일을 참조하는 것이다. 여기서 그녀는 금박을 입힌 체인과 나일론 그물을 사용했는데, 이는

그 당시 이 제품들을 잘못 사용한 것에 대한 기억이 대중 시장에서 아직도 생생할 때였다. 샤넬의 핸드백 손잡이를 참조한 체인은 스포츠웨어용 인조 원단으로 된 옵아트적 패치워크를 매달고 있다. 중고품 할인판매점에서 영감을 얻은 컬렉션은 '찰리의 앤젤들', 팝아트, 그리고 공상과학소설을 포함한 여러 테마를 실험해보는데, 이러한 테마들은 미감에 반대하는

잠재력을 많이 포함하고 있다. 자신의 레이블을 시작하기 전 르로이는 몸에 달라붙는 라이크라와 합성섬유를 다루는 법을 가르쳐 준 아자딘 알라이아와 록-치크 시장을 위해 디자인을 하는 것에 대한 가르침을 준 마틴 싯봉과 일을 했다.

○ Hemingway, van Lamsweerde, Sitbon

279

Véronique Leroy. b Liège (FR), 1965. **Blue halterneck dress.** Photograph by Christophe Kutner, British 「Elle」, 1995.

알베르 르사주 Lesage, Albert 자수업자

코끼리가 퍼레이드하는 모습이 화려하게 수놓인 볼레로 재킷은 스키아파렐리의 1938년 '서커스' 컬렉션에 포함된 작품이다. 푸아레 이후로 자수를 이용하는 데 있어 이토록 천부적인 재능을 보여주는 패션디자이너는 없었는데, 그는 자수를 오트 쿠튀르의 매혹적인 부가물로 만들었다. 스키아파렐리는 1922년 자수의 명인 알베르 르사주와 르사주의 어린 아들 프랑소와가 설립한 유명한 메종 르사주와 협력하여 선보일 화려한 자수 작업을 위해 자신의 컬렉션을 이에 맞춰 특별히 디자인했다. 그녀의 기본 실루엣인 넓은 어깨와 깔끔한 허리선으로 된 재킷은 르사주가 그녀의 재미있는 꿈들을 강조하는 자수를 놓아 장식할 수 있게 했다. 여기 선보인 재킷의 스포트라이트는 재주를 부리는 코끼리에 있으며, 겉 부분을 금실로 화려하게 보완했다. 보석이 박힌 자수로 유명했던 메종 르사주는 스키아파렐리의 초현실적인 기발함을 마음껏 표현해주었다.

🔵 Schiaparelli, Wang, Yantorny

Albert Lesage. **b** Paris (FR), 1888. **d** (FR), 1949. **'Circus'. Elephant embroidery for Schiaparelll.** 1930.

티나 레서 Leser, Tina

디자이너

밑단을 접어올린 청바지와 줄무늬 면 셔츠의 귀여운 틴에이 저 의상은 2차 세계대전 후 미국 패션의 신선함을 요약하여 보여준다. 티나 레서는 미국문화의 독특했던 새로운 경향 안에 속한 디자이너 중 한 사람으로 스포츠웨어를 패션으로서 전념했던 디자이너였다. 그녀가 자신의 회사를 차린 1952년까지 제조업자를 위해 디자인한 의상은 운동복, 사롱 드레스,

스목, 수영복 그리고, 여성용 짧은 쉬러그 재킷 등 일상적인 형태였다. 하지만 여기에 보이는 것처럼 이 의상들은 거의 언제나 좀더 정식적인 미학에서 영향을 받았다. 레서의 어머니는 화가였고, 레서는 필라델피아와 파리에서 예술과 그림, 그리고 디자인과 조각을 공부했다. 레서는 호놀룰루로 이주하여 1935년에 부티크를 열었고, 1942년 뉴욕으로 이주했다.

그녀는 1950년대에 무릎까지 오는 하렘 바지를 다른 어느 디자이너보다 먼저 디자인했다. 또한 그녀는 캐시미어로 드레스를 만든 첫 디자이너로 알려져 있다.

○ Connolly, A. Klein, McCardell, Simpson

Tina Leser (Christine Wetherill Shilland-Smith). **b** PA (USA), 1910. **d** Sands Point, NY (USA), 1986. **Mexican cotton shirt and denim jeans.** Photograph by John Rawlings, 『Harper's Bazaar』, 1951.

찰스 & 패트리샤 레스터 Lester, Charles and Patricia 디자이너

손으로 주름을 잡은 금빛 색상의 실크 드레스가 고풍스러운 천을 배경으로 배치되어 있다. 이는 포튜니가 80년 전에 디자인한 델포스 스타일을 상기시키지만, 이 드레스는 1960년대에 실험을 시작할 당시 포튜니의 작품에 대해 알지 못한 디자이너 찰스와 패트리샤 레스터의 작품이다. 레스터 부부가 사용하는 기술은 여러 해 동안에 걸쳐 얻은 연구결과로, 벨벳

을 태워 생긴 디자인은 드보레(devoré)를 형성했으며, 이 외의 다른 것들은 튜닉과 드레스, 로브에 사용할 독특한 원단을 만들기 위해 손으로 그림을 그렸다. 이러한 기술들의 역사적 인식은 그들의 작품을 고급패션의 영구적이지 않은 요소로부터 분리하는 매력이 있다. 그 결과 이는 오페라 제작에 사용되었고, 헨리 제임스의 소설 「비둘기의 날개(The Wings of a

Dove)」를 각색한 영화에 출연한 헬레나 본햄 카터가 1차 세계대전 전의 베니스를 돌아다니는 장면에 사용되었다. 헬레나 본햄 카터의 주름 잡힌 실크 드레스와 벨벳 코트는 레스터 부부의 1990년대 컬렉션에서 나왔다.

○ Fortuny, McFadden

282

Lester. Charles. **b** Banbury (UK), 1942; Patricia. **b** Nairobi (KEN), 1943. **Gold pleats.** Photograph by Alex Chatelain, British 「Vogue」, 1985.

베스 레바인 Levine, Beth 구두 디자이너

베스 레바인의 혁신적인 스타킹 부츠는 움직임의 자유를 제
공하고 신에 대한 관습으로부터 자유로워지도록 했다. 움직
임에 대한 가능성을 제공한 레바인의 모든 신은 '스프링-오-
라투어' 풀의 신축성 있는 구두창부터 유선형의 커버와 둥
글려진 '록-어-보틈' 구두창의 가부키 펌프스까지 다양했는
데, 이 펌프스의 견본은 티크나무로 된 샐러드 그릇을 깎아
만들었다(이 형태는 후에 비비안 웨스트우드가 '록킹 호스
(rocking horse)'플랫폼으로 재탄생시켰다). 레바인은 섹시
하고 신축성 있는 부츠로 유명했으며, 그중 한 컬레는 '이
부츠는 걸을 때 신도록 만들어졌네'를 부른 낸시 시나트라
(Nancy Sinatra)를 위해 만들었다. 그녀는 둥글게 말린 형태
서부터 짧막하고 단단한 주사위 꼴의 블록까지 상상력이 가
미된 굽들을 생각해냈고, 아스트로터프나 개구리 표피 같은
틀에 박히지 않은 재료를 선호했다. 구두 디자인에 관한 교육
을 받지 않았지만 레바인은 신의 육체적 가능성을 추진했다.
그녀의 '토플리스' 하이힐은 새틴으로 된 구두창을 고무풀을
사용해 발에 고정시킨 것이었다.

○ Ferragamo, Parkinson, Westwood

283

Beth Levine. b New York (USA), 1914. d 2006. Suede boots. Photograph by Norman Parkinson, American 『Vogue』, 1969.

볼프강 & 마가레타 레이(에스까다) Ley, Wolfgang and Margaretha(Escada)　　디자이너

이 과장된 이미지는 1980년대의 고정관념을 표현한 것으로, 어깨가 강조된 옷을 입은 아름다운 여인이 날씬하고 반짝이는 스커트를 입고 부풀린 머리모양에 그보다 더 과장된 자세를 취하고 있다. 에스까다가 여성을 위해 의미했던 것은 일하는 엄마이자 아내로서의 지배된 억압의 경계를 훨씬 초월한 것으로, 이미지가 내용과 미적 감각까지 지배했던 시대에 화려한 매혹의 승리를 상징했다. 볼프강과 마가레타 레이가 1976년에 설립한 에스까다는 경주에서 승리한 말의 이름을 딴 것이었다. 그들의 섹시하고 반듯한 수트, 표범무늬 블라우스, 그리고 노티컬 스트라이프가 있는 스웨터는 모두 금색 단추와 브레이드로 보완되어 '부르주아 쉬크' 룩을 부각시켰다. 이는 매우 인기 있는 스타일이었다. 모든 표면에 부착된 시퀸으로 부의 정도를 가늠할 수 있었으며, 스웨터마저 소량의 스파클로 이전의 캐주얼함에서 벗어났다. 1994년 토드 올드햄을 크리에이티브 컨설턴트로 들여온 에스까다는 신선한 접근을 시도했고, 그 시대의 정신을 담았다.

○ Féraud, N. Miller, Norell, Oldham

Ley. Wolfgang. b GA (USA), 1937. **Margaretha. b** Västernorrrland (SWE), 1933. **d** Berlin (GER), 1992. (Escada.) **Sequined sweater and skirt for Escada.** Photograph by Albert Watson, 1984.

알렉산더 리버만 Liberman, Alexander　사진작가 & 아트 디렉터

알렉산더 리버만이 크리스찬 디올과 미국 『보그(Vogue)』지의 패션에디터인 베티나 발라드, 그리고 역시 『보그』지의 데스피나 메시네시를 1950년대 초에 사진 찍었다. 이는 몇몇 특권계층의 사람들이 프랑스 의상디자이너의 시골 저택에서 보낸 전설적인 일요일 중 한때를 찍은 사진으로, 리버만이 거의 60년간 패션계와 긴밀한 관계였다는 것을 보여주는 증거물이다. 리버만은 파리에서 발간되는 포토저널리즘 잡지 『뷔(Vu)』에서 루시앙 보겔을 위해 일을 한 후, 뉴욕으로 이주해 1943년 『보그』지의 아트 디렉터가 되었다. 그는 1962년에 모든 콘데 나스트 잡지를 감독하는 에디토리얼 디렉터가 되어 패션저널리즘 트레이드의 모든 관점에 대해 독특한 통찰력을 지니게 되었다. 그는 고객을 주변 환경으로부터 해방시켜 '믿을 수 없을 만큼 고급스럽고 우아한 패션의 천국과 열반 속으로 이끄는 눈요기 감을 제공하는 것이 호소력이 있다고 믿었다.

○ Abbe, Chanel, Dior, McLaughlin-Gill, Nast

Alexander Liberman. b Kiev (RUS), 1912. **d** Miami Beach, FL (USA), 1999. **Bettina Ballard, Christian Dior, Despina Messinesi and Bettina Ballard's husband.** Photograph by Alexander Liberman, 1950.

아서 라센비 리버티 Liberty, Arthur Lasenby 소매업자

1875년 회사가 설립된 이래로 리버티의 의상들이 그 시대를 반영해온 것처럼, 여기 보이는 한랭사 천으로 만든 꽃무늬 가득한 드레스 역시 그 시대의 분위기와 완벽히 맞아 떨어진다. 밝고 심플한 드레스와 이와 조화를 이룬 액세서리들은 영국 젊은이들의 패션을(그리고 롤링스톤즈를) 포착했다. 이 드레스는 1960년대 패션디자이너의 전형인 메리 퀀트가 1963년에 세운 레이블인 진저 그룹이 디자인했다. 그녀는 1964년에 미국의 『타임(Time)』지로부터 '스윙잉 런던'을 이끄는 리더 중 한 사람으로 선정되었는데, 이는 드레스의 탄생연도이기도 했다. 아서 라센비 리버티의 백화점은 가벼운 면 소재에 꽃무늬가 프린트된 한랭사 천같이 고급스런 옷감을 파는 것을 전문으로 했다. 역사적으로 봤을 때 리버티는 1880년대의 심미주의 운동과 관련한 의상에서부터 1960년대의 패션 혁명까지 의복의 변화를 보여주며 또한 이에 기여했다.

○ Bousquet, Fish, Muir, Nutter, Quant, Sassoon, Wilde

286

Arthur Lasenby Liberty. b Chesham (UK), 1843. **d** Lee Manor (UK), 1917. **'How To Kill Five Stones With One Bird'.** Photograph by Norman Parkinson, 「Queen」, 1964.

피터 린드버그 Lindbergh, Peter 사진작가

1990년에 찍은 이 사진은 최고의 수퍼모델들을 모아 일을 하지 않을 때 입는 옷인 조르지오 디 산탄젤로의 보디스에 리바이스 청바지를 입고 있는 모습을 찍은 것이다. 피터 린드버그의 이름은 그를 통해 자신의 특성을 부분적으로 찾은 나오미 캠벨, 린다 에반젤리스타, 타탸나 파티츠, 크리스티 털링턴, 그리고 신디 크로포드와 밀접한 관계가 있다. 적나라하

면서도 흐릿한 이 사진은 린드버그의 트레이드마크인 기교를 부리지 않는 잔잔한 솔직함을 보여준다. 이는 어린 시절 그가 독일에서 보아온 꾸밈없는 회색빛의 공업적 풍경에 바탕을 둔 것이다. 그는 27세 때 처음으로 카메라를 들었는데, 그 때 이후로 그의 사진은 주요 패션잡지에 실렸다. 클래식한 초상화는 린드버그에게 중대한 영향을 미쳤으며, 그의 작품에

시간을 초월한 매력을 부여한다. 칼 라거펠드는 '린드버그의 사진들은 30년 혹은 40년의 세월이 지나도 절대로 무시되지 않을 것이다'라고 말했다.

○ Campbell, Crawford, Evangelista, Kawakubo

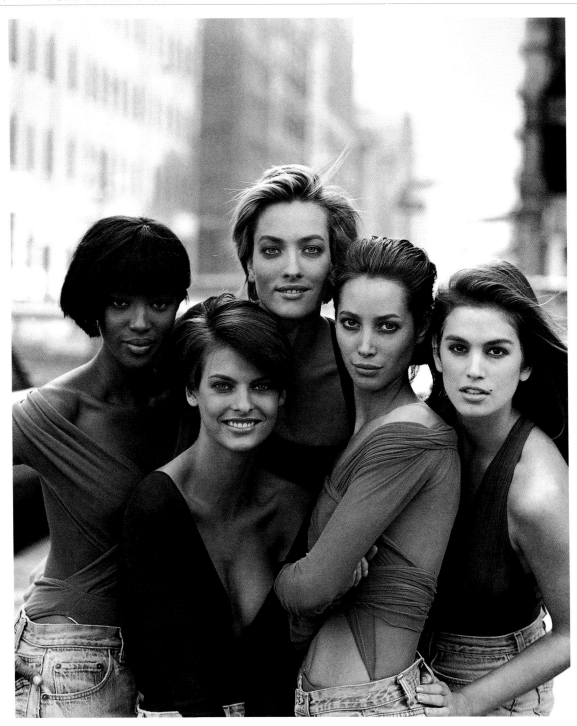

287

Peter Lindbergh. **b** Duesburg (GER), 1944. **Naomi, Linda, Tatjana, Christy and Cindy.** British 『Vogue』, 1990.

앨리슨 로이드(앨리 카펠리노) Lloyd, Alison(Ally Capellino)

디자이너

앨리슨 로이드는 자신의 의상을 '패셔너블하지만 유행을 타지 않아 빨리 사라지지 않는 것'이라고 설명한다. 여기, 그녀는 보는 각도에 따라 빛깔이 달라지는 오간자를 속이 비치는 오버드레스를 제작하는 데 사용했다. 천의 뻣뻣한 속성은 형상을 확실하게 잡아주고 눈에 보이는 솔기는 프레임으로 작용한다. 이는 연도를 쉽게 식별할 수 있는 패션 스타일의 평범한 성향을 확실히 무시한다. 로이드는 심플한 천연 직물과 밝은 색상, 그리고 입을 수 있는 영구적인 형태에 대한 열정으로부터 영감을 얻는다. 로이드는 미들섹스 폴리테크닉을 함께 졸업한 조노 플랫(Jono Platt)과 1979년 앨리 카펠리노(Ally Capellino)를 열어 처음에는 모자, 보석, 그리고 액세서리들을 팔았다(이들은 회사이름이 이탈리아어로 '작은 모자'를 뜻하는 줄 알았는데, 후에 재미있게도 그 이름이 '작은 머리'를 뜻한다는 것을 알게 된다). 로이드는 1980년 패션디자이너가 되었다. 그녀의 창조성은 어떤 나이의 여성이 입어도 무방한 옷을 만들려는 그녀의 욕구를 절대 제압하지 않았다.

○ Arai, von Etzdorf, Isogawa

288

Alison Lloyd. b London (UK), 1956. (Ally Capellino.) **Silk organza dress shot with metal.** Photograph by Aldo Rossi, 1996.

엔리케 로에베 Loewe, Enrique 액세서리 디자이너

유연한 라벤더 색 가죽은 로에베에서 1846년부터 제작한 핸드백들을 모델로 하여 만든 이 끈 없는 드레스의 특징을 두드러져 보이게 한다. 로에베는 동물 가죽을 옷감처럼 만드는 재능으로 전설적이었다. 가죽공예의 중심인 마드리드의 '카에 델 토보' 지역에 회사를 차린 엔리케 로에베는 그 곳에서 코담배갑(스너프 박스)과 지갑을 가방과 더불어 팔았다. 회사로서 로에베는 1947년 크리스챤 디올의 '뉴 룩'을 스페인에 판매할 수 있는 판권을 얻으면서 패션계에 발을 들여놓았다. 1960년대가 되자 자체적인 패션컬렉션을 직접 디자인하기 시작했으며, 스웨이드로 만든 클래식한 워킹 셔츠를 제작하면서 회사의 성향인 드레이핑과 개더링을 이용하여 제품을 만들었다. 1997년, 로에베는 나르시소 로드리게즈를 하우스 디자이너로 임명하면서 회사의 이미지를 현대화했다. 2001년, 로드리게즈는 디자인에 대한 반응이 좋던 호세 셀파와 교체됐다. 로드리게즈는 로에베를 떠나 자신의 브랜드를 만들어 디자인했다.

○ Hermès, Rodriguez, Vuitton

Enrique Loewe. b (GER), 1829. d (SP), 1919. **Lavender leather dress. Autumn/winter 1983.** Photograph by Rafael Roa.

크리스찬 루부탱 Louboutin, Christian　　구두 디자이너

금색 자수, 검정색 리본, 그리고 파란색 모자이크 힐로 뒤범벅이 된 구두들은 금지된 판타지의 창조에 대한 크리스찬 루부탱의 애정을 보여준다. 트레이드마크인 빨강색 구두창을 사용한 그의 매혹적인 구두는 열대 지방의 새, 꽃, 그리고 정원에서 영감을 얻었다. 그는 이 요소들을 '일하는 도구나 무기, 그리고 예술품(objet d'art)'의 중간이라고 설명했고, 개인적인 주문 제품들을 굉장히 개인화했다. 연애편지와 꽃잎들, 머리카락과 깃털 한 타래가 그의 힐 속에 내포되어 있다. 구두에 대한 그의 집념은 1976년 10세 때 파리의 미술관을 방문하면서 시작됐다. 미술관의 작품들로부터 영감을 받은 것과 상관없이, 어린 루부탱은 거대한 빨간색 힐을 신고 온 한 방문객이 남긴 기억을 지울 수가 없었다. 프랑스의 구두 제작의 명인 로저 비비에와 만나면서 구두에 대한 시각이 바뀐 루부탱은 이전까지 '구두 디자인을 직업으로 생각해본 적이 없었다'고 말했다. 카트린 드뇌브, 이네스 들 라 프레상주, 그리고 모나코의 캐롤라인 공주는 루부탱이 없이는 맨발일 것이다.

○ Ferragamo, Pfister, Vivier

Christian Louboutin. b Paris (FR), 1963. **Autumn/winter 1998.** Photograph by Mark J. Curtis.

장 루이 Louis, Jean

디자이너

'길다 같은 여성은 절대 없었다!'라는 문구가 1946년 영화 포스터 속의 리타 헤이워드 사진 위에 적혀 있다. 장 루이가 디자인한 새틴 드레스를 입은 그녀는 유혹적인 팜므파탈을 연기했다. 헤이워드의 몸을 지탱하는 보디스는 뼈대의 복잡한 구조와 패딩을 숨겼으나, 코르셋이 유지가 가능했던 것은 '2가지 충분한 이유' 때문이었다고 헤이워드는 말한다. 드레콜의 스케치 아티스트로 일을 시작했던 장 루이는 뉴욕으로 이주하여 해티 카네기에서 디자이너로 일을 했다. 그는 영화의 드라마를 쿠튀르 사업에 접목시켜 화려한 드레스를 창조하는 데 탁월했다. 이러한 효과는 헤이워드를 미국의 꿈의 연인으로 만들었으며, 그녀의 섹시한 드레스 스타일은 현재까지 이어지고 있다. 헤이워드는 후에 남자들과 이루어지지 않은 관계에 대해 슬픈 듯이 회상하며 '나를 아는 모든 남자들은 길다와 사랑에 빠졌고 나와 함께 깨어났다.'고 쓸쓸히 말했다.

○ Carnegie, Galanos, Head, Irene

Jean Louis (Jean Louis Berthault). b Paris (FR), 1907. d Palm Springs, CA (USA), 1997. **Rita Hayworth.** Still from 『Gilda』. Photograph by Bob Coburn, 1946.

세르주 뤼탕 Lutens, Serge 메이크업 아티스트

시세이도의 이 초현실적인 광고의 메이크업부터 스타일링, 그리고 사진까지 모든 요소는 세르주 뤼탕이 창조한 작품이다. 뤼탕은 어릴 적부터 예술가가 되기를 바라면서 자랐다. 학교생활에 흥미를 잃은 그는 모든 여가시간을 친구들에게 메이크업을 해주고 코닥 인스터매틱으로 사진을 찍으며 보냈다. 1960년 그는 파트너가 된 마들렌 레비(Madeleine Levy)

를 만나 함께 메이크업, 헤어, 보석, 그리고 가구를 다루는 '테스트 살롱'을 파리에 열었다. 1968년 그는 크리스찬 디올의 이미지와 제품 창조를 맡기 위해 영입되었고, 1980년에 시세이도에 합류했다. 뤼탕은 자신의 이미지를 여성들이 모방할 만한(혹은 할 수 있는) 것으로 생각하지 않았다. 극도로 환상적인 그의 이미지들은 살바도르 달리의 패션 작품에서 보여

준 초현실적인 정신을 담고 있다. 그는 여성들이 자연스럽게 보이든지, 아니면 꾸민 듯이 보이든 자신만의 창조적인 효과를 지닌 메이크업을 개발해야 한다고 조언한다.

○ Nars, Page, Uemura

292

Serge Lutens. b Lille (FR), 1942. **'Absolutely Amazing' campaign for Shiseido.** Photograph by Serge Lutens, 1998.

클레어 맥카델 McCardell, Claire 디자이너

미국 스포츠웨어의 선구자였던 클레어 맥카델은 1946년 엠파이어–실루엣의 '베이비 드레스'를 디자인했다. 샤넬의 자그마한 검정색 드레스의 업데이트를 암시하는 울 소재의 검정색 저지 드레스는 그녀가 옹호했던 캐주얼 라이프스타일 디자인의 예를 보여주듯 태연하게 매듭을 사용해 묶고 있다. 매듭과 랩핑은 활동적인 여성들에게 적절했을 뿐 아니라, 기성복의 정확치 않은 사이즈와 치수를 조절할 수 있었다. 맥카델은 이러한 특징을 부드럽고 상대적으로 저렴한 의상 안에서 발전시킴으로써, 몸의 구속과 파리의 유행스타일에서 벗어나길 원하는 여성들로부터 충성스러운 지지를 얻는 옷을 만들었다. 대신 다용도 세퍼레이츠와 남성복, 란제리, 그리고 아동복에 사용되는 소재는 옷 자체와 비슷한 융통성 있는 라이프스타일을 약속했다. 자신의 열정을 디자인에 투영한 맥카델은 여성들이 주머니를 필요로 한다는 점을 절대 잊지 않았다. 그녀의 전문은 운동복과 수영복을 포함한 레저웨어였다.

○ Cashin, Connolly, Dahl-Wolfe, A. Klein, Leser, Steele

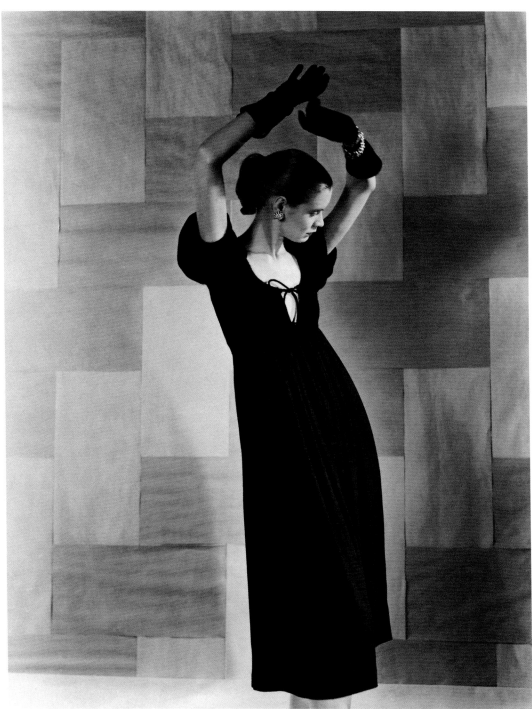

Claire McCardell. b MD (USA), 1905. **d** New York (USA), 1958. **Drawstring dress.** Photograph by Louise Dahl-Wolfe, 『Harper's Bazaar』, 1946.

스텔라 맥카트니 McCartney, Stella 디자이너

자수가 놓인 새틴으로 만든 미니 이브닝드레스는 전통적인 프랑스 패션과 연관되어 훌륭해 보이지만, 드레스의 비율은 현대적이다. 클로에는 1997년 25세의 나이에 디자이너로 채택된 스텔라 맥카트니의 첫 컬렉션을 화려한 세팅으로 유명한 파리의 가르니에 오페라 극장에서 선보였다. 크리스찬 디올을 이어받을 당시 21세이던 이브 생 로랑이 그녀를 몇 년

차로 이겼지만 맥카트니가 선정된 것은 시기적으로 빠르다고 보였다. 그녀는 라크르와에서 잠깐 일했고, 포토벨로 마켓(Portobello Market)에서 발견한 물건들로부터 영향을 받았다. 금요일과 토요일 아침마다 맥카트니는 앤티크 단추와 빈티지 옷을 찾아 나서는데, 이는 그녀의 스타일 중 로맨틱한 부분을 설명한다. 그녀는 새빌 로우의 재단사인 애드워드 섹

스톤 밑에서 짧고 비공식적인 수습생활을 할 때 재단을 배웠다. 맥카트니는 '누구든 내 작품을 본 사람은 내가 충격 전술과는 상관이 없다는 것을 알 것이다.'고 말했다.

○ Lenoir, Lacroix, Chloé

294

Stella McCartney. b London (UK), 1971. **Miniature satin evening dress for Chloé.** Photograph by Perry Ogden, 1998.

크레이그 맥딘 McDean, Craig **사진작가**

유진 슐레이먼(Eugene Souleiman)과 팻 맥그라스(Pat Mc-Grath)가 예술적으로 미완성한 헤어스타일에 아무것도 입지 않고 메이크업만을 한 모델 귀네비어가 질 샌더의 광고에서 전통적인 벽지 뒤에 서 있다. 이 사진이 패션과 메이크업 회사를 나타내고 있다는 것을 초현실적으로 느낄 수는 있지만, 이는 제품보다는 분위기를 파는 예를 보여주는 광고다. 맥딘의 작품은 1990년대에 등장했는데, 당시 그의 사실적인 사진은 한정된 시나리오를 보여주는 것이 유행이던 사진들과는 대조적으로 눈에 띄었다. 그는 '나는 패션계뿐만 아니라 모든 사람들의 관심을 받고 싶다.'고 말했지만, 그의 작품을 좋아하는 사람들은 주로 패션에 관계된 사람들이라 미묘하게 자극적이다. 그의 사진은 현대적이며 일부러 우연인 듯 포착한 각각의 사진은 적나라하고 관음증적이나, 겉으로는 꿈같은 순간을 포착하는 듯하다. 맥딘은 1997년 미국 대통령 빌 클린턴이 명명한 '헤로인 쉬크(Heroin Chic)'라는 신사실주의 그룹의 일원이다.

○ Berardi, McGrath, Sander, Sitbon, Souleiman

Craig McDean. b Nantwich (UK), 1964. **Guinevere. Jil Sander publicity campaign.** 1996.

줄리앙 맥도날드 Macdonald, Julien　　디자이너

서로 잘 어울리는 헤어스타일과 메이크업을 한 조디 키드 (Jodie Kidd)가 구슬이 마치 피부 위에 서예를 한 것처럼 달린, 거미줄같이 고운 실로 만든 몸에 꼭 맞는 시스(드레스)를 입고 있다. 매혹적이고 화려한 줄리앙 맥도날드의 이 작품은 니트웨어에서 소녀스러움을 빼냈다. 여기 보이는 드레스처럼 그는 불같은 판타지를 그의 믿음직한 니트 기계를 사용하

여 만든다. 느슨해진 나사와 구부러진 부분들로 된 이 기계는 그가 원하는 촉감의 표면을 창조해내는 도구가 된다. 1996년 샤넬의 니트웨어 디자이너로 그를 고용한 칼 라거펠드는 『보그』지에 '호로비츠가 그의 스타인웨이를 치듯이 줄리앙은 그의 기계를 다룬다.'고 말했다. 혁신의 대가라고 알려졌지만, 맥도날드는 최신식 야광 실과 빛을 발하는 모헤어(금속 느낌

이 나는 나이키 운동화를 보고 이 번뜩이는 아이디어를 얻었다)를 사용하여 니트웨어를 현대적으로 만듦으로써 전통 공예에 경의를 표한다. 맥도날드는 1996년 영국왕립예술학교를 졸업했고, 알렉산더 맥퀸과 코지 타추노(Koji Tatsuno)의 니트웨어를 디자인했다.

○ S. Ellis, Keogh, Lagerfeld, Tatsuno

Julien Macdonald. b Merthyr Tydfil (UK), 1972. **Jodie Kidd wearing a red knitted dress.** Photograph by Sean Ellis, 1998.

메리 맥파든 McFadden, Mary 디자이너

메리 맥파든은 아마도 포튜니(Fortuny)를 위해 디자인한 주름 잡힌 드레스들로 주로 기억되겠지만, 그녀는 그리스의 여성들이 입을 만한 의상만을 만든 것이 아니라 가벼운 스포츠 웨어의 편안함에 세계적인 예술성을 부여하기도 했다. 손으로 그림을 그려 넣은 스커트, 드레스, 그리고 재킷은 맥파든의 국제적 디자인, 특히 동남아시아와 아프리카의 전통에 대

한 예리한 인식을 반영한 것이다. 텍스타일 학문과 공예적 럭셔리는 맥파든의 현대적 편안함과 균형에 대한 정확한 센스로 조율된다. 맥파든은 장식적인 전통과 직물에 대한 애정에서 영감을 받아 클림트와 『켈즈의 복음서(Book of Kells)』를 모두 화려한 코트에 표현했고, 포르투갈 타일의 디테일을 포착했으며, 동남아시아의 화려한 납염법을 이해했다. 그녀는

입을 수 있는 예술 동향과 실용주의적 패션 산업 사이에 있었다. 마찬가지로 그녀의 옷은 데이웨어를 위한 도시적인 격식과 이브닝웨어를 위한 입기 편안함을 모두 갖추고 있다.

○ Fortuny, Lancetti, Lapidus, Lester

Mary McFadden. b New York (USA), 1936. **Finely pleated dress and throw.** Photograph by Pierre Scherman, 『Women's Wear Daily』, 1977.

팻 맥그라스 McGrath, Pat　메이크업 아티스트

팻 맥그라스는 제안된 힐 패러디 속에서 밝게 포인트를 주거나 짙은 색들을 자제하면서 메이크업의 드라마틱한 잠재력을 강조한다. 여기서 빨간색 립스틱은 립스틱 외에는 꾸미는 것이 없는 얼굴에서 볼 수 있는 유일한 특징이다. 『i-D』매거진 표지의 통례(이는 잡지가 설립된 1980년도에 함께 생겼다)로, 모델 커스틴 오웬의 눈은 모자로 가려졌다. 그녀의 불타는 입은 지배적인 주요 포인트다. 맥그라스는 헤어드레서로 유진 술레이먼과 동업하여 스티븐 마이젤, 파울로 로베르시, 그리고 크레이그 맥딘과 일하면서 미의 경계를 확장시켰다. 그녀의 지향적인 안목은 프라다, 콤 데 가르송, 돌체 & 가바나의 캣워크 컬렉션에 멋을 더하기 위해 사용되었다. 그녀가 한 혁신은 색의 패턴을 겉으로 보기에는 되는대로 칠하면서 메이크업을 얼굴 윤곽의 틀에서 해방시킨 것이다.

● McDean, Prada, Rocha, Roversi, Souleiman, Toskan

298

Pat McGrath. b Northampton (UK), 1966. **Kirsten Owen.** Cover of 『i-D』, May 1998 (The Supernatural Issue). Photograph by Paolo Roversi.

밥 맥키 Mackie, Bob

디자이너

맥키가 흔들리는 술 장식이 있는 그의 전형적인 스타일(모두 노래하고 춤추는 옛 할리우드 영화를 상기시킨다)의 의상을 입고 대담한 몸짓을 보여주는. 라인스톤으로 장식된 비범한 카우걸을 보여주고 있다. '써니 앤 쉐어 코미디 아워(The Sonny and Cher Comedy Hour, 1971~1974)'와 '캐롤 버넷 쇼(The Carol Burnett Show, 1967~1978)' 등 텔레비전 쇼

의 의상 디자이너로 유명해진 맥키는 연예계의 화려함의 과장된 모습을 보여주었는데, 이는 큰 스크린과 라스베가스의 화려함과 호화찬란함을 텔레비전 스케일로 전달하는 데도 효과적이었다. 성공적인 쇼 비즈니스 글래머의 표현은 드레스, 혹은 몇 벌의 드레스들을 과장되게 장식하면서 얻은 역작이었다. MTV가 출현했을 때 맥키의 스타일은 인기를 얻기에

는 너무 구식이고 연극적이었지만, 그는 텔레비전이라는 매체에 화려한 의상을 도입한 중책을 맡았다. 그는 드레스와 수영복, 그리고 평상복에 구슬장식과 시퀸을 훌륭하게 사용함으로써 패션에 공헌하였다.

○ Leiber, N. Miller, Norell, Oldham, Orry-Kelly

Bob Mackie. b Monterey Park, CA (USA), 1940. **Black fringed, beaded dress.** Photograph by Steven Klein, British 『Vogue』, 1988.

샘 맥나이트 McKnight, Sam 헤어드레서

세 명의 여성이 샘 맥나이트가 손질한 깜찍한 헤어스타일을 하고 있다. '젤을 아주 많이 바른 여성들'은 고급스럽게 완성하고 깔끔하게 정리한 그의 작업을 보여주고 있다. 1920년대 스타일에 영감을 받아 만들어진 이 세련된 룩은 드라마틱한 효과의 메이크업과 대등하며, 이로써 알맞은 조화를 이룬다. '헤어는 의상과 마찬가지다. 편안하게 보이는 헤어가 가장 섹시한 헤어다'라고 맥나이트는 말한다. 드러나지 않는 매혹적인 스타일로 잘 알려진 그는 다이애나 황태자비에게도 이같이 해주었다. 황태자비가 1990년 『보그』지 촬영 당시 그에게 '내 머리모양을 바꿀 자유가 있다면 어떻게 하겠어요?'라고 묻자 맥나이트는 '짧게 자르는 겁니다'라고 대답했다. 그는 결국 그렇게 했고, 이후에도 그녀의 현대적인 스타일의 창조자가 됐다. 전기기구를 삼가는 살롱에서 일을 배운 그는 자연스러운 헤어스타일을 창조하는 법을 배웠고, 헤어스타일은 부자연스러워서는 안 된다는 것을 여전히 주장한다. 그는 여성은 항상 다가서기 쉬워 보여야 하며, 자신의 편안함을 위해 패션을 위태롭게 해서는 안 된다고 믿었다.

○ Antoine, Diana, Pita

300

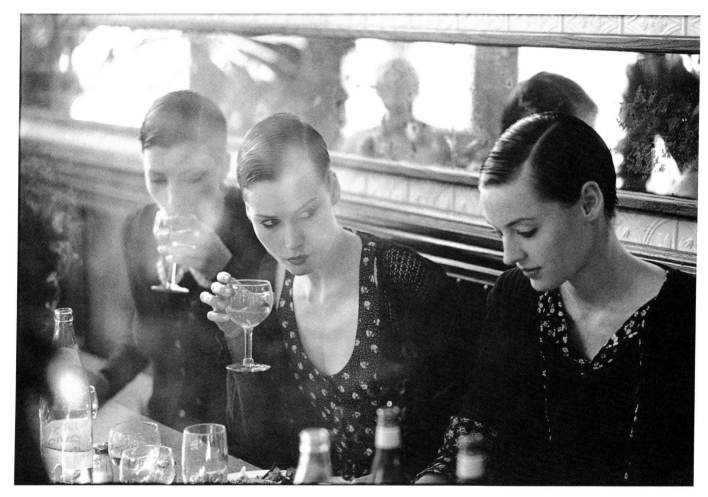

Sam McKnight. b New Cumnock (UK), 1959. **Extreme Gelled girls, hanging out.** Photograph by Arthur Elgort, Italian 『Vogue』, 1993.

말콤 맥로렌 McLaren, Malcolm 디자이너

말콤 맥로렌이 자신의 숍 '섹스'에서 파는 고무로 만든 의상을 입고 영화 '그레이트 락앤롤 스윈들(The Great Rock 'n' Roll Swindle)'(1978)을 위해 성명서를 발표하고 있다. 반(反)체제주의 기업가이자 열렬한 음악애호가인 맥로렌은 펑크 무브먼트를 일으킨 것으로 명성을 얻었다. 1971년 그와 그의 파트너 비비안 웨스트우드는 빈티지 숍인 '렛잇록(Let It Rock)'

을 인수했다. 가게를 인수한 지 3년 만에 그들은 속박과 숭배에 관한 의상들을 판매하기 시작했고, 1975년 가게의 이름을 '섹스'로 바꿨다. 제이미 리드(Jamie Reid)가 디자인한 군주제반대 그래픽과 모조포르노 이미지들은 불법이었다(가게는 정기적으로 경찰의 단속을 받았다). 같은 해 한 미국 밴드를 관리하던 맥로렌은 펑크 음악에 대한 옛 애정이 되살아나 다

시 영국으로 돌아와 자신의 밴드를 만들었다. '더 섹스 피스톨스(The Sex Pistols)'라는 이름은 고객이 만들어준 것으로, 가게의 이름을 따서 지었다. 밴드는 효과적인 홍보 수단이었으며, 이는 폭발적이었다. 맥로렌은 후에 '펑크는 그저 바지를 팔려는 한 방법이었다'고 고백했다.

○ Rotten, Van Beirendonck, Westwood

Malcolm McLaren. b London (UK), 1946. **Malcolm McLaren wears rubber all-in-one.** 'The Great Rock 'n' Roll Swindle', 1978.

프란세스 맥라클린-질 McLaughlin-Gill, Frances 사진작가

이 사진은 이를 찍은 1948년 이후 어느 연도에 배치되어도 상관이 없어 보인다. 사진의 피사체인 캐롤 맥칼슨(Carol McCarlson)이 플로리다의 해변에서 그녀의 몸을 말리고 있다. 이 사진은 흔들리는 타월을 흐릿하게 포착해 자연스러움을 표현한 것이며, 사진작가는 이런 표현법으로 잘 알려졌다. 1941년 프란세스 맥라클린-질은 자신의 쌍둥이 자매 캐서린 (Kathryn)과 『보그(Vogue)』지의 사진 대회에 참가했다. 두 명다 대회의 결승 진출자였지만 캐서린이 『보그』의 사진작가 토니 프리셀(Toni Frissel)과의 일을 따냈다. 캐서린은 프란세스가 아트디렉터인 알렉산더 리버만(Alexander Liberman)을 만나야 한다고 추천했다. 1943년 그는 맥라클린-질을 고용했고 그녀는 『글래머(Glamour)』지와 『보그』지를 위해 새로운 젊은이들을 겨냥한 시장을 표현했다. 그녀는 급성장하던 틴에이저와 미국 스포츠웨어 시장과 관련된 현실적인 장면을 편안하게 묘사했다. 맥라클린-질은 또한 1950년대의 딱딱한 여성복 재단에 격식을 없앤 편안함을 가미했다.

○ Campbell-Walters, Dessès, Frissell, Griffe, Shrimpton

Frances McLaughlin-Gill. b New York (USA), 1919. **Carol McCarlson on the beach, St Augustine, Florida.** American 『Vogue』, 1948.

알렉산더 맥퀸 McQueen, Alexander　　디자이너

'범스터스(Bumsters)'는 패션에 대한 알렉산더 맥퀸의 인습 타파적 도전이다. 여성들이 1995년 힙스터를 입는 것에 익숙해져갈 때 그는 건축업자들의 축 늘어진 허리띠 스타일같이 여성들이 바지를 더 내려 입어야 한다고 강조했다. 맥퀸이 센트럴세인트마틴스컬리지오브아트앤디자인을 졸업한 1992년부터 '희생자를 스토킹하는 살인마 잭(Jack the Ripper Stalking His Victims)'이라는 타이틀의 컬렉션에서 볼 수 있듯이 디자인을 할 때 그는 공격적으로 접근했다. '죄인의 가장자리에 선 절충주의자(Eclectic verging on the criminal)'는 자신의 작품을 설명할 때 사용하는 구절로서, 그는 이 배너를 사용하는 데 어떤 금기도 배제하지 않았다. 그의 1996년 컬렉션인 '하이랜드 강간'에서 그는 모델들에게 피가 묻고 찢긴 레이스 드레스를 입혔다. 잔인함은 보통 표면에 가깝지만, 맥퀸이 지방시를 위해 디자인한 의상들은 대부분 세련되면서 우아하게 표현한 맥퀸의 부드러운 모습을 살짝 내비춘다. 맥퀸은 나쁜 취향으로 비난을 받았지만, 그의 의상이 다음 세대들에게 영향을 미치는 것은 막지 못했다.

○ Bowie, Chalayan, Galliano, Givenchy, N. Knight, Pearl

Alexander McQueen (Lee McQueen). b London (UK), 1969. **Brocade 'bumsters'.** Photograph by Phil Poynter, 1996.

마돈나 Madonna

아이콘

마돈나가 1990년 '블론드 앰비션' 투어 때 장-폴 고티에의 유명한 핑크 새틴 코르셋을 입었다. 패션에 정기적인 변화를 주는 것의 진정한 대가인 그녀는 자신의 지속적인 이미지 변신에 대해 독특하고 다이내믹한 성향을 보였다. 1980년대 초 보컬리스트이자 패션아이콘인 그녀의 영향력은 새로운 시각적 형식의 음악, 이름하여 뮤직 텔레비전(MTV)의 시기적절한 도입으로 말할 것도 없이 증가됐다. 그러나 새로운 비디오를 각각 발표할 때마다 종종 물의를 일으키기도 하는 다양한 인물로 변신하는 것도 그녀의 능력이었는데, 이는 그녀를 다른 아티스트들과 차별성을 갖게 했다. 그녀는 1983년 프리미어 앨범 발매를 위해 난잡하고 섹시하며 펑키한 이미지, 레이스와 찢어진 데님을 다양하게 이용했다. 1986년 '머터리얼 걸(Material Girl)'에서는 글래머러스한 금발의 마릴린 먼로와 비슷한 모습을 재현(스프레이-온 드레스와 해리 윈스턴 다이아몬드로 완성했다)했고, 1997년 영화 '에비타(Evita)'에서는 세련된 인물 에바 페론으로 변하여 1940년대에서 영감을 받은 의상을 선보였다.

○ Baron, Galliano, Gaultier, Pita, Testino, Versace

Madonna (Madonna Louise Ciccone). b Detroit, MI (USA), 1958. Madonna wears pink basque by Jean-Paul Gaultier. 1990.

멩보쉐 Mainbocher

디자이너

1940년대 동안 나탈리아 윌슨(미세스 존 C. 윌슨, 페일리 공주)은 멩보쉐의 뉴욕살롱 매니저이자 그의 주요 직원이었다. 윌슨은 종종 그의 의상을 입고 패션잡지에 포즈를 취했으며, 여기 실린 사진에는 디너파티나 혹은 연극을 보러갈 때 입을 만한 화려한 의상을 입고 있다. 멩보쉐는 길고 어두운 색의 스커트와 모피 등으로 트리밍을 한 대조적인 재킷으로 매치

한 화려한 이브닝 수트로 유명했다. 눈에 띄는 미인인 나탈리아 윌슨을 아름다운 수트의 모델로 둔 멩보쉐는 갈채를 받았으며, 미국 디자이너로서는 처음으로 파리에 의상실을 여는 디자이너가 되었다. 멩보쉐의 초기 직업은 『보그(Vogue)』지의 스케치를 한 것도 포함했다. 다른 많은 디자이너들처럼 그도 마들렌 비오네(Madeleine Vionnet)의 바이어스-컷팅 기

술에 영향을 받았으며, 이 방법을 윈저 공작부인의 웨딩드레스를 만들 때 사용했다.

○ Hoyningen-Huene, Ricci, Vionnet, Windsor

Mainbocher (Main Rousseau Bocher). b Chicago, IL (USA), 1890. **d** New York (USA), 1976. **Princess Natalia Paley.** Photograph by Louise Dahl-Wolfe, American 『Vogue』, 1944.

마들린 말테조스 & 수잔 카펜티어(매드 카펜티어)
Maltézos, Madeleine and Carpentier, Suzanne(Mad Carpentier)

이 드레스를 창조한 디자인 팀의 익명성은 그들이 패션의 보수적인 편에 남기를 원하는 열망에 대한 증거다. 그 당시 이들의 동료들은 자신의 패션하우스를 광고하기 위해 충격적인 혁신을 사용하던 때였다. 전설적인 마들렌 비오네가 은퇴한 후에, 그녀의 스태프 중 두 명(마들린(매드) 말테조스 & 수지 카펜티어)이 새로운 패션하우스를 설립했다. 2차 세계대전이 끝난 후 매드 카펜티어는 고급스러운 드레스와 코트로 유명했는데, 이는 디올, 파스, 혹은 발렌시아가처럼 인기 있는 패션하우스에는 잘 가지 않는 절도 있는 고객들이 선호했다. 매드 카펜티어가 추출한 것은 과거의 정수로, 항상 아르 데코나 1920년대와 1930년대의 능률성에 관심을 기울였다. 이들의 드레스는 얌전했고, 코트들은 우아하고 편했다. 이들이 디자인한 의상들은 대체로 시간을 초월한 이름 없는 것으로, 잘 팔릴 만한 좋은 스타일을 모방했던 뉴욕의 패션 산업의 중심지인 세븐스 애비뉴(Seventh Avenue)에 주로 알려졌다.

O Connolly, Morton, Simpson, Vionnet

Madeleine Maltézos and Suzanne Carpentier (Mad Carpentier). (Active 1940s-1950s.) **Shawl-collared dress.** French 「Vogue」, 1949.

마리우치아 만델리(크리지아) Mandelli, Mariuccia(Krizia) 디자이너

마리우치아 만델리가 자신의 회사 크리지아를 위해 제작한 디자인은 예리한 주름들이 흑백의 부조를 이루며, 극적이고 유희적인 분위기를 포착하면서 거의 서커스 같은 느낌을 표현한다. 의상의 주름에 의해 생긴 기하학적 선들에서 강한 건축적 센스가 느껴지는데, 옷을 입은 사람이 움직일 때마다 주름들은 너울거리며 물결을 이룬다. 만델리는 자신의 특유의 스타일을 다음과 같이 설명했다. '내 의상에는 종종 건축적인 느낌이 가미된다…. 내 컬렉션 중 하나는 크라이슬러 빌딩에서 영감을 받아 제작됐다.' 플라톤의 대화편 중에서 찬사를 받은 그리스의 정치인이자 시인인 '크리티아스(Critias)'에서 이름이 유래된 크리지아는 1951년 밀라노에 설립됐다. 역사적으로 크리지아는 실험적인 구조와 화려한 의상에 대한 불경스러운 접근으로 알려져, 한때 기자들에 의해 '크레이지 크리지아(Crazy Krizia)'로 불리기도 했다. 1970년대에 만델리의 이브닝웨어는 스포츠 의류와 주로 데이웨어로 입는 옷을 포함했다.

○ Capucci, Miyake, Venet

Mariuccia Mandelli. b Bergamo (IT), 1933. (Krizia.) **Pleated lamé frills.** Photograph by Giovanni Gastel, 1998.

맨 레이 Man Ray

사진작가

사진작가 맨 레이는 파리의 초현실주의의 주요인물 중 한 명이었다. 그는 욕망의 대상인 여성의 입술에 매혹되었다. 다른 예술가들과 패션디자이너들은 입술을 초현실주의적으로 표현하려고 모험을 했다. 그 예로 살바도르 달리는 매 웨스트의 입술을 모델로 소파를 디자인했고, 생 로랑은 입술 드레스를 만들었으며, 엘자 스키아파렐리는 주머니를 입술 모양으로 사용했다(손을 그 사이에 넣을 수 있었다). 1921년 맨 레이는 뉴욕을 떠나 파리로 갔으며, 그 곳에서 그림 작업을 하기 위해 사진을 찍기 시작했다. 색다른 사진작가를 찾고 있던 푸아레와 만나면서 그는 패션계로 발을 들여놓을 기회를 얻었고, 상업적 제품과 패션을 함께 결합시키는 실험을 시도했다. 1920년대에 그가 『보그』지와 『하퍼스 바자』지에 실은 작품은 패션사진을 포즈를 취하는 형태에서 벗어나 공동 미술 제작의 분야로 확장시켰다. 그는 '모든 창조적인 행위를 묶는 힘은 정보가 아닌 영감'이며, 이는 위대한 패션의 뿌리에 있다고 주장했다.

○ Bernard, Blumenfeld, Dalí, Hoyningen-Huene

Man Ray (Emmanuel Rudnitsky). **b** Philadelphia, PA (USA), 1890. **d** Paris (FR), 1976. **Lips on Lips.** 1930.

아킬레 마라모티(막스마라) Maramotti, Achille(MaxMara)

'우리(막스마라)가 패셔너블하다고 인식되는 것은 매우 위험한 일이며, 여성이 옷을 입는 방식을 심하게 바꾸는 것은 쉬크하지 않다'고 막스마라의 전 사장인 루이지 마라모티(Luigi Maramotti)는 말했다. 막스마라는 이탈리아의 패션을 요약하는 브랜드로서, 편하게 입을 수 있는 방법으로 트렌드를 해석하면서 클래식한 스타일의 좋은 품질과 재단을 보여준

다. 여기 보이는 디자인은 심플하지만, 디테일에 주목한 담황갈색의 순 캐시미어 랩코트는 흠잡을 데가 없다. 이탈리아에서 가장 크고 오래된 패션회사 중 하나인 막스마라는 1951년 변호사에서 패션디자이너가 된 아킬레 마라모티 박사에 의해 설립되었다. 그의 첫 컬렉션은 수트와 오버코트, 딱 이 두 가지 의상으로 구성되었다. 이러한 디자인의 간결함은 언제나

막스마라의 전형적인 스타일이었고, 컬렉션은 아직도 이 주요 재단 제품들에 초점을 맞춘다. 막스마라는 훌륭한 센스를 요구하는 손님들을 위해, 트렌드를 통해 눈에 띄지 않는 변화를 추구하는 것에 중점을 둔다.

○ Beretta, Paulin, Venturi

Achille Maramotti. b Reggio nell'Emilia (IT), 1926. (MaxMara.) **d** Albinea (IT), 2005. **Linda Evangelista wears MaxMara camel coat.** Photograph by Steven Meisel, 1997.

마틴 마르지엘라 Margiela, Martin 디자이너

마틴 마르지엘라의 검정색 재킷의 구조가 사진의 원판 이미지에서 뚜렷이 보인다. 이는 그의 재단에서 자주 볼 수 있는 깊게 파인 진동둘레와 올라간 어깨선, 넓은 라펠, 그리고 높은 허리선으로 되어 있다. 마르지엘라는 누군가를 즐겁게 만들기 위한 패션의 길들여진 열망을 따르기보다는 아방가르드한 예술가처럼 디자인한다. 그는 옷을 해체하고(안감을 겉에

붙인다) 인형 옷을 모델로 하여 성인의 옷을 디자인하며(거대한 단추로 마무리를 한다), 쓸모없는 재료를 재활용하고, 양말을 사용해 스웨터를 만든다. 앤트워프에서 영향력 있는 학교인 로얄아카데미오브아트를 졸업한 마르지엘라는 장-폴 고티에의 디자인 어시스턴트가 되었다. 그의 작품은 고티에의 패션 쇼크에서 도약했으며, 재단과 양재의 솜씨 있는 기

술을 속으로 숨긴다. 마르지엘라의 인습타파적인 방법은 전통적인 하우스들에게 거부를 당하기보다는, 1997년 에르메스가 디자인 스튜디오를 총괄할 사람으로 마르지엘라를 고용하면서 받아들여졌다.

○ Bikkembergs, Gaultier, Thimister, Van Noten

310

Martin Margiela. b Louvain (BEL), 1957. **Fitted jacket.** Photographs by Ronald Stoops, 1989.

클라우스 마틴스 박사(닥터 마틴) Marteans, Dr Klaus(Dr Martens)

구두 디자이너

이중 목적을 지닌 놀라운 닥터 마틴스('DM')부츠가 공격적인 안티 패션 컬트의 상징이 된 지 30년이 되었다. 이 부츠는 또한 제복차림의 지도자급 인물들이 가장 많이 신었다. 이 구두는 정형외과적 보조 기구로써 탄생했다. 바이에른인 의사이자 스키를 타다 다리를 다쳐 고통을 없앨 무언가를 찾던 클라우스 마틴스 박사가 1946년 디자인한 이 부츠는 하룻밤 사이에 대 성공을 이뤘다. 1959년 영국의 제화업자 R. 그릭스는 스틸캡으로 된 일꾼들의 부츠에 마틴스의 에어쿠션 밑창을 사용할 수 있는 허가를 얻었다. 사용되는 혼합물은 여포성 PVC로 바뀌었고(지방, 오일, 산, 그리고 휘발유에 강하다). 이는 이후로도 여전히 사용되고 있다. 밑창의 탄력성으로 유명한 '페이머스 풋웨어 에어웨어(Famous Footwear AirWair)'가 탄생했다. 1960년대 중반, 8개 작은 구멍이 난 검정색 혹은 체리 빨강의 부츠는 스킨헤드들의 유니폼이 되었고, 1980년대에 DM은 리바이스 청바지와 함께 착용되면서 영국 '길거리패션'의 중요한 부분이 되었다.

○ Cox, Jaeger, Strauss

Dr Klaus Marteans. b Braunschweiz (GER), 1915. **d** (GER), 1988. **Policeman and skinhead wear Dr Martens. Southend, 1980.**

미츠히로 마츠다 Matsuda, Mitsuhiro　　　디자이너

미츠히로 마츠다가 다양한 종류의 리넨을 의상으로 활용하기 위해 배열하지만, 전혀 옷같이 보이지 않는다. 원단들 자체가 이미지를 지배하며, 느슨하게 짜인 체크와 줄무늬가 반투명의 소재를 구성한다. 마츠다는 일본 패션디자인 전통의 초기 명인 중 한 사람으로, 일본의 전통을 서양의 전통과 감각에 맞도록 성공적으로 전달한 인물이었다. 1980년대 그의 의상은 기발하면서도 로맨틱한 영국 스타일을 선보였는데, 역사적인 영국의 의상에서 자주 영감을 받아 사용했다. 그러면서 그는 양성적이며 섹시한 자신의 재단에 실용성과 내구성을 유지시켰다. 그의 남성복은 지향적이었으며, 이러한 요소들이 그가 여성복을 만드는 데에도 활용됐다. 마츠다의 아버지는 기모노 산업 쪽의 일을 했고, 그와 그의 동료들인 겐조와 요지 야마모토는 기모노 천을 가지고 서양 의복의 원리를 시험했다.

○ Kenzo, Kim, Kobayashi, Y. Yamamoto

Mitsuhiro Matsuda. **b** Tokyo (JAP), 1934. **'Madame Nicole'. Mixed linens. Spring/summer 1996.** Photograph by Mitsuhiro Matsuda.

마사키 마츠시마 Matsushima, Masaki

디자이너

'패션은 필요하지만, 내 생각에 이는 제2의 문제'라고 마사키 마츠시마는 말한다. 그의 남성 수트와 여성 수트는 이 논쟁의 양면을 동시에 보여준다. 고유의 핀스트라이프 전통을 다루는 정장은 얌전한 면을 부각시키나, 넓은 셔츠칼라와 화려한 단춧구멍으로 처리되어 패션적 세련미를 보여준다. 그러나 마츠시마는 이러한 스타일적인 터치는 옷을 자신에게 맞도록 다루는 개인에게 달려 있다고 생각한다. '나는 대중적 이미지를 창조하려고 노력한다. 그러므로 나는 창조란 것이 디자이너의 개성을 사람들에게 억지로 강요하는 것을 의미한다고는 생각하지 않는다'라고 마츠시마는 말했다. 마츠시마는 도쿄의 유명한 번가가쿠엔푸쿠쇼쿠(Bunka Gakuen Fukushoku) 패션학교를 1985년 졸업했다. 그는 개념적 가수인 류이치 사카모토(Ryuichi Sakamoto)의 의상을 디자인했으며, 자신의 레이블을 설립했다. 굉장히 기술적인 그의 의상은 개념적인 스트리트웨어의 관념을 향상시키는 데 도움이 되었다.

�𝅥 Bartlett, Dolce & Gabbana, Newton

Masaki Matsushima. b Magoya (JAP), 1963. **Reworked pinstripe suits.** Photograph by Satoshi Saikusa, 1998.

베라 맥스웰 Maxwell, Vera 디자이너

'미국의 일부를 사라'고 전쟁포스터는 선언했고, 미국인들은 패션에서도 미국을 샀다. 2차 세계대전 중에 미국에서는 유럽 패션, 특히 파리에서 오는 것은 통용되지 않았고, 미국인들은 자국 디자이너들에게 관심을 돌렸다. 베라 맥스웰은 그 당시 주목을 끈 디자이너 중 한 사람이었다. 심플한 형태에 소박한 옷감으로 만든 그녀의 세퍼레이츠는 전시의 제약과 압박에 대한 자각, 그리고 여성 노동자들의 새로운 의무에 충실하게 만들어졌다. 맥스웰은 종종 남성들의 작업복 형태를 새롭게 해석했는데, 여기 보이는 재킷은 남성의 벌목공 셔츠를 바탕으로 만들었다. 1970년도에 맥스웰은 여성복 재단에서 내구력이 있으면서 세련된 소재가 된 울트라스웨이드를 발견했고, 이는 할스톤이 특히 가장 잘 활용했다. 1974년 그녀는 바쁜 여성을 위해 머리 위로 미끄러지듯 빠르게 내려 입을 수 있는 신축성 있는 드레스인 스피드 수트를 디자인했다. 이는 십 년 후에 나온 도나 카란 정신의 전조가 되었다.

○ Dahl-Wolfe, Halston, Karan, A. Klein

314

Vera Maxwell. b New York (USA), 1903. **d** Rincon (PR), 1995. **Co-ordinated day suit.** Photograph by Louise Dahl-Wolfe, 「Harper's Bazaar」, 1942.

티지아노 & 루이즈 마질리(보야지) Mazzilli, Tiziano and Louise(Voyage) 디자이너

비치는 티셔츠의 목선에 바느질된 주름진 벨벳 리본은 이 의상이 보야지의 작품임을 알려준다. 이러한 옷들은 앤티크나 버려진 옷처럼 보이도록 디자인됐지만, 알 만한 사람들은 비싼 천이라는 것을 알 수 있다. 슬럽 실크, 리넨, 실크 벨벳. 그리고 태피터로 만들어진 프리 사이즈의 해체된 구조의 의상은 '진짜임을 증명'하기 위해 손으로 염색하고 손으로 그림

을 그리고 또 세탁되었다. 보야지는 색상도 이처럼 아무렇게나 섞어서 겉보기에는 신경을 쓰지 않은 것처럼 보이는 룩을 만들려고 연구했다. 오너인 티지아노 마질리와 그의 아내 루이즈는 독립적이고 비싼 레이블의 이미지를 구축했다. 1991년 그들은 런던의 풀햄 로드(Fulham Road)에 보야지를 열었다. '우리의 철학은 독특해지는 것이다'고 마질리는 말한다.

'우리는 만인을 즐겁게 하는 것은 원치 않는다.' 그리고 그들은 이를 실천했다. 부티크를 방문하는 손님은 꼭 벨을 눌러야 하고, 안으로 들어가는 허락을 받기 전에 정밀한 조사를 받았다. 이는 패션너블한 입장 거부의 예로, 후에 오직 멤버십 카드의 도입만이 이를 능가할 수 있었다.

🔾 von Erzdorf, Oudejans, Williamson

Mazzilli. Tiziano. b Udine (IT); Louise. b Brussels (BEL). (Active 1990s–) (Voyage.) **Velvet-trimmed T-shirt and cutwork pink skirt.** Photograph by Howard Sooley, 「Joyce」, 1997.

스티븐 마이젤 Meisel, Steven　　사진작가

스티븐 마이젤의 소풍 장면은 돌체 & 가바나의 컬렉션을 보여주고 있다. 밝은 햇빛이 비치는 라이팅은 차갑고 건조한 배경과 대조되면서 사진에 초현실적인 느낌을 부여한다. 마이젤은 자신을 '내 시간들의 반영'이라 부른다. 이 문구는 그의 작품들에 똑같이 적용된다. 그 자신의 이미지와 그가 촬영한 디자이너의 작품의 이미지, 그리고 그가 경력을 바꾸어 놓은 모델들을 볼 때 그는 이미지 메이커로서 강점을 가지고 있다. 예를 들자면, 마이젤은 린다 에반젤리스타와 스텔라 테넌트를 발굴해냈다. 그는 옷에 대한 감수성을 지녔고, 그가 촬영하는 각각의 의상에 적응할 수 있다. '나는 내가 사진을 찍고 있는 드레스를 만든 디자이너의 철학으로부터 항상 영향을 받는다.' 미국과 이탈리아의 『보그』지는 마이젤의 가장 큰 활동무대다. 이탈리아 『보그』의 한 에디션에서는 그에게 기사를 30페이지 분량으로 할당했는데, 이는 그를 패션 이미지-메이킹의 명백한 황제로 입증한 증거다.

○ Evangelista, Garren, Gigli, Sprouse, Sui, Tennant

Steven Meisel. **b** New York (USA), 1954. '**Early fall picnic in Dolce & Gabbana**'. Italian 『Vogue』, 1998.

파블로 메세장 & 델리아 칸셀라(파블로 & 델리아)
Mesejeán, Pablo and Cancela, Delia(Pablo & Delia)

디자이너

인생에서 평화와 사랑이 가장 중요하다고 믿는 플라워파워 젊은이들이 파리에서 생 마르탱까지 반란을 일으켰고, 장인 공예의 부활은 파블로와 델리아의 판타지에 길을 터주었다. 루이 캐롤의 이야기에 영감을 받아 만든, 면으로 된 주름 잡힌 꽃무늬 상의와 겹겹의 튤로 만든 꽃모양의 머리띠는 소박한 생활양식의 전성기를 예고한다. 당시의 분위기는 파블로 메세장과 델리아 칸셀라의 1966 성명서에 요약되어 있으며, '우리는 밝은 날과 롤링스톤스, 햇볕에 태운 몸, '영 세비지 룩(young savage look)', 핑크와 베이비블루, 행복한 결말을 사랑한다.'고 선언했다. 부에노스아이레스에서 온 이 두 명의 미술학도가 1970년도 런던에 도착한 즉시 영국『보그』지는 이들의 트레이드마크인 무지개 색으로 칠한 가죽드레스를 진 슈림톤에게 입혀 표지 사진을 찍었다. 파블로와 델리아의 옷은 대부분 그들이 직접 그린 의상을 입은 마법사와 요정들의 꿈 같은 일러스트를 동반한다. 파블로가 사망한 이후, 델리아는 회화와 일러스트에만 집중하여 작업하고 있다.

○ Coddington, Gibb, Leonard, Shrimpton

Pablo Mesejeán. b Buenos Aires (ARG), 1937. **d** Paris (FR), 1986; **Delia Cancela. b** Buenos Aires (ARG), 1940. (Pablo & Delia.) **Pink 'Petal Hat' and shirred dress.**
Photograph by Barry Lategan, British 『Vogue』, 1972.

아돌프 드 메이어 남작 De Meyer, Baron Adolph

발레를 하는 포즈를 취한 드 메이어 남작의 모델은 실크 새틴 리본으로 트리밍된 화려한 레이스로 겹겹이 이루어진 의상을 보여준다. 여성스러움을 한없이 로맨틱하게 표현해낸 사진에서 그녀와 그녀의 드레스에 반짝이는 효과를 주기 위해 뒤에서 빛을 비췄다. 드 메이어의 패션사진은 1차 세계대전 전인 벨 에포크(belle epoque; 아름답고 우아한 시대) 때 볼 수 있

었다. 어린 시절을 파리와 독일에서 보낸 그는 런던의 패셔너블한 사회에 19세기 말 입성했다. 그는 1914년 콘데 나스트(Conde Nast)에 고용되어 『보그』지의 첫 정규직 사진작가가 되었으며, 이후 1921년 『하퍼스 바자』로 옮겨 일했다. 섬세한 의상을 입은 그의 피사체들은 수영, 테니스, 골프, 그리고 찰스턴(the Charleston; 1920년대 미국에서 유행한 춤)을

포함한 활동적인 현대생활에 동참하기에는 너무 연약해보였고, 그의 스타일은 움직임에 대한 다이내믹한 실험들로 대체되어갔다. 드 메이어는 1932년 『하퍼스 바자』를 떠났으며, 그의 자리에 마틴 문카치(Martin Munkacsi)가 들어와 그의 활력 넘치는 룩이 영입되었다.

○ Antoine, Arden, Boué, Nast, Reboux, Sumurun

Baron Adolph de Meyer. b Paris (FR), 1868. **d** Los Angeles, CA (USA), 1949. **Romantic chiffon dress.** American 『Vogue』, 1922.

리 밀러 Miller, Lee

사진작가

매니큐어를 한 손톱에 립스틱을 바르고 정리된 머리에 바이어스 컷의 드레스를 입은 모델이 여군들을 위해 퍼레이드를 하는데, 이는 이 여성들이 애타게 원하는 모습이다. 한 여성은 옷감의 감촉을 느끼기 위해 팔을 뻗었지만 대부분의 여성들에게는 이 옷을 입는다는 것이 거의 불가능한 꿈이었다. 그녀의 무의식적인 터치는 모델이 뿜어내는 이미지만큼이나 비현실적으로 표현되었다. 미국 사진작가인 리 밀러는 런던 전쟁특파원 단체(London War Correspondents' Corps)의 멤버로 2차 세계대전 당시에 찍은 통렬한 사진들로 유명했다. 당시에 그녀는 『보그』지에서도 일을 했다. 그녀의 매혹적인 사진은 파리의 쿠튀르가 전쟁 중에도 그 힘을 잃지 않았다는 것과 파리가 패션리더로서 재정비할 준비가 잘 되어 있다는 것을 보여줬다. 1920년대 말 밀러는 뉴욕에서 모델이자, 사진작가로 그리고 『보그』지의 작가로 활동했다. 1929년 그녀는 파리로 이주하여 맨 레이와 동거하면서 함께 일했으며, 피카소와 초현실주의 예술가들과도 친분을 쌓았다.

○ Arnold, Bruyère, Dalí, Man Ray

Lee Miller. b Poughkeepsie, NY (USA), 1907. d Chiddingly (UK), 1977. **Service women at a fashion salon, Paris. 1944.**

놀란 밀러 Miller, Nolan 디자이너

1980년대의 패션의 부끄러움을 모르는 글래머러스한 매력과 과장된 교태를 정의 내렸던 화려한 '다이너스티(Dynasty)' 룩을 만든 놀란 밀러가 그 드라마에 출연한 여성스타들에게 둘러 싸여 앉아 있다. 그의 스튜디오는 이렇게 화려한 의상들을 매주 25벌에서 30벌 만들어냈는데, 의상에 대해 논의하는 기간 이틀과 만드는 기간 5일이 주어졌다. 이 사진에서 분홍색

시퀸 장식의 반짝이는 드레스를 입고 있는 조안 콜린스(알렉시스 콜비 역)의 '나쁜 여자(bitch)' 의상은 1940년대에 조안 크로포드가 입은 것을 모델로 하여 제작되었다. 그녀의 어깨는 자홍색 러플과 과대하게 노출된 디자인으로 과장되었다. 그녀 옆의 다이안 캐롤(도미니끄 드브뤼 역)과 린다 에반스(크리스탈 캐링톤 역) 또한 부풀려진 네모난 어깨선을 보여

주며, 이는 남성적 힘과 연관되어 있다. 밀러는 전설적인 영화 의상 디자이너가 되어 화려한 여성들에게 옷을 입히려는 희망을 품고 할리우드로 향했다. 이런 꿈을 이루기에는 그는 너무 늦게 도착했지만, 작은 스크린에서 매력을 보여주기에는 알맞은 시간이었다.

○ Banton, Bates, Burrows, Mackie

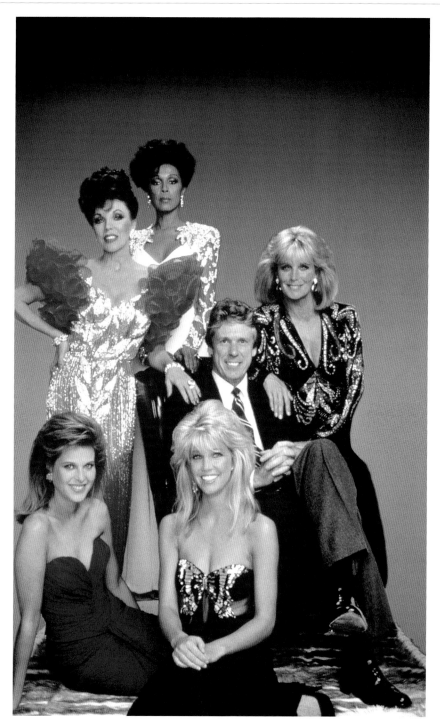

Nolan Miller. **b** Burkbarnette, TX (USA), 1935. **Nolan Miller and his female cast.** 'Dynasty', 1985.

데보라 밀너 Milner, Deborah 디자이너

데보라 밀너의 의상은 '패션'이라는 단어를 무시하는 조각적인 판타지다. 전면에 천을 멋지게 접어 두른 네크라인과 복잡한 원단으로 된 얇게 비치는 긴 검정색 코트는 밀너의 전형으로, 아마도 아트갤러리 공간에 홀로 세워둬도 될 듯하다. 밀너는 '나의 의상은 아방가르드부터 클래식한 종류까지 다양하다'고 말한다. 전에 그녀를 가르쳤던 선생님 중 한 분은 그녀에 대해 '일상적인 소재로 작업을 하도록 그녀의 기술을 개조하여 쿠튀르 예술을 부활시켰다'고 말했는데, 그 소재들로는 네트, 테이프, 필름, 그리고 코팅된 와이어 등이 있다. 밀너는 엄격한 감리교도 집안에서 교육을 받았지만 이에 맞서 미술 대학에 등록하였고 그곳에서 패션을 발견했다. 밀너는 1991년 작은 쿠튀르 스튜디오에서 일회성의 아방가르드한 패션 작품들을 전문으로 만들었다. 많은 사람들 중, 모자 디자이너인 필립 트레이시가 그것들을 그의 절정의 헤드기어에 장식으로 사용했다. 여기, 그의 인간환경공학적 모양의 반짝이는 타원형 모자는 밀너의 드라마틱한 반투명 코트에 필적한다.

○ Hishinuma, Horvat, Treacy

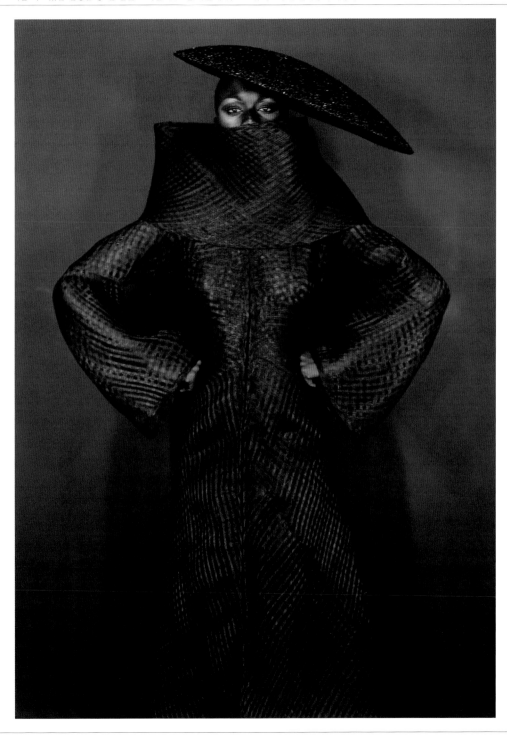

Deborah Milner. b Walton-on-Thames (UK), 1964. **Gauze coat.** Photograph by Mark Mattock, 「i-D」, 1997.

타이, 로시타, 그리고 안젤라 미소니 Missoni Tai, Rosita and Angela 디자이너

1971년 혹은 2008년? 이에 대한 해답은 현대적인 사진술과 스타일링에 있는데, 그 이유는 미소니의 기본 형태의 컬러풀한 니트웨어에 대한 영구적인 인기가 지난 수년 동안 이들의 옷에 아주 작은 변화만이 있었을 뿐이라는 것을 의미하기 때문이다. 그들의 강점과 매력은 심플한 아름다움에 있다. 색상은 미소니 룩의 가장 중요한 요소다. 특유의 얼룩이 있는 '불

꽃 염색(flame dye)' 효과는 흰 마크를 남기거나 실의 색이 비칠 수 있도록 하기 위해 실의 부분만을 염료에 담가 만들어낸다. 미소니 부부는 오타비오가 400미터 허들경기에 참가했던 1948년 런던올림픽 때 만났다. 타이는 자신이 운영하는 작은 니트웨어회사에서 디자인한 팀 트랙수트를 입고 경기에 임하고 있었다. 그들은 결혼을 했고, 첫 컬렉션을 1966년 밀라노

에서 발표했다. 1997년 오타비오와 로시타는 그들의 딸이자 미소니의 감성을 물려받은 안젤라에게 사업을 넘겨줬다.

○ Eula, Gibb, Khanh, Testino

322

Missoni. Ottavio (Tai). b Ragusa (SYR), 1921; Rosita. b Golasecca (IT), 1931; Angela. b Milan (IT), 1958. **Chevron vest and striped cardigan. Spring/summer 1998.** Photograph by Mario Testino.

이세이 미야케 Miyake, Issey 디자이너

찢어진 티슈 사이로 생생한 분홍색 셔츠가 보이는데, 이는 마치 설치미술 작품처럼 보인다. 정교하게 주름이 잡힌 이 의상은 폴리에스터를 조심스럽게 접어 팽팽하게 비튼 후에 열을 가해 만든 것이다. 여기 보이는, 작품과 다른 생생한 색으로 종종 원단을 감싸거나 층층이 쌓아 올리는 것을 요구하는 굉장히 혁신적인 디자인들은 유명한 일본 디자이너인 이세이 미야케의 전형적인 작품들이다. 그는 처음에는 기 라로쉬에서, 이후에는 지방시에서 수습생활을 했다. 그는 또한 1970년 일본으로 돌아가 42세의 나이로 자신의 디자인 스튜디오를 열기 전에 뉴욕에서 제프리 빈의 기성복을 디자인했다. 굉장한 영향력을 가진 미야케는 레이 가와쿠보, 요지 야마모토와 더불어 일본 패션의 엘리트 멤버들 중 한 명이다. 그의 의상은 예술가, 건축가 그리고 학자들까지 감탄하고 입으며, 그 인기가 너무 좋아 보급 라인인 '플리츠 플리즈(Pleats Please)'를 만들기도 했다.

○ Arai, Givenchy, Hishinuma, Kawakubo, Mandelli

Issey Miyake. b Hiroshima (JAP), 1938. **Pleats Please pink shirt.** Photograph by Kazumi Kurigami, 1995.

아이작 미즈라히 Mizrahi, Isaac 디자이너

주로 착용하는 헤어밴드를 하고 있는 아이작 미즈하리가 재단용 테이블에 누워 있는 모델 앰버 발레타와 함께 뉴욕 스튜디오에서 사진을 찍고 있다. 1995년 봄 컬렉션을 위해 디자인한, 그녀가 입고 있는 드레스의 화려한 색 뒤에는 무지개 색의 면이 벽에 쌓여 있고, 그들 뒤로는 강렬하게 섞인 색들이 샘플레일에 진열되어 있다. 이 모든 것은 미즈라히가 퍼

시픽 블루, 카툰 옐로우, 버블검 핑크 등 색을 두려워하지 않는 디자이너라는 증거다. 그는 '나는 야생적으로 아름다운 테크니컬러를 사랑한다'고 명랑한 색깔들에 대한 그의 자유로운 미감에 대해 말했다. 그는 생기 있고 독특한 소재들을 미국 스포츠웨어에서 오랫동안 사용해온 형태와 결합시킨다. 그의 작품과 성격에 나타나는 코미디적 센스는 1994년 가을

컬렉션을 제작하는 과정을 촬영한 다큐멘터리 필름 '언짚드 (Unzipped)'를 통해 방송되었다. 이는 또한 그가 패션에 입문하기 전 다녔던 뉴욕의 공연예술고등학교에서 받은 훈련에서 비롯됐다.

○ Beene, Kors, Moses, Oldham

324

Isaac Mizrahi. b New York (USA), 1961. **Isaac Mizrahi with Amber Valetta.** Photograph by Gilles Bensimon, American 「Elle」, 1995.

필립 모델 Model, Philippe

모자 디자이너

사진에서 볼 수 있듯이 레드 벨벳 조각을 섞어 조각 같은 헤드피스처럼 형태가 기이한 모자들을 만든 필립 모델은 1978년부터 프랑스 액세서리 디자인의 선두주자로 알려졌다. 그때 그는 학교를 그만두고 오트 쿠튀르 모자를 만들면서 바닥부터 그의 사업을 시작했다. 모델은 곧 '프랑스의 가장 훌륭한 장인' 상을 받았는데, 이 상은 중세시대부터 내려온 것으로, 많은 이들이 갈망하는 훌륭한 상이었다. 그는 장-폴 고티에, 클라우드 몬타나, 그리고 티에리 머글러의 아방가르드 컬렉션의 액세서리를 담당하며 일을 한 후 1980년대 초 프랑스 패션의 중심부로 이주했다. 모델은 자신의 일을 모자 디자인에만 한정짓지 않고, 구두를 디자인하기도 했으며, 많은 이들이 그의 깔끔하고 신축성 있는 신을 모방했다. 에르베 레제(Hervé Leger)의 '신축성 있는 밴드' 드레스와 비슷한 아이디어로 만든 그의 구두들은 신축성 있는 재료의 조각들로 제작되었고, 실용적인 디자인 재능을 보여주고 있다.

○ Léger, Montana, Mugler, Paulette, Underwood

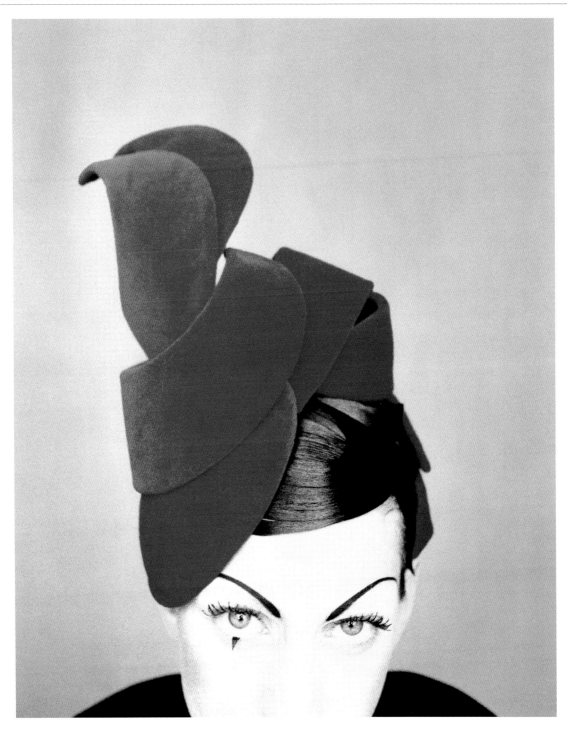

325

Philippe Model. b Sens (FR), 1956. **Spiral hat.** Photograph by Satoshi Saikusa, 『Harpers & Queen』, 1988.

안나 몰리나리 Molinari, Anna 디자이너

안나 몰리나리는 모든 여성이 대중적으로 처녀/매춘부 콤플렉스라고 알려진 이중적인 패션적 성격을 가지고 있다고 믿었다. 모델 트리쉬 고프가 비치는 셔츠와 짧은 새틴 반바지에 눈같이 하얀 색의 재킷을 입고서 요리를 하는 잡지 사진 속 모습은 그 양면성을 충족시킨다. 짧은 단과 비치는 옷감을 결합하는 방식을 종종 사용하여 섹시한 의상을 만드는 것을 보면 몰리나리의 의상은 항상 전통적이다. 그렇게 하면서 그녀는 길거리 의상에서 벗어나 디자이너 레이블의 세계로 인도한다. 몰리나리는 현재의 트렌드를 반영하면서도, 극도로 여성스러운 여성들로 구성된 추종자들을 만들어낸다. 그녀는 좀 더 로맨틱하게 하기 위해서 주름잡힌 드레스들과 튀튀, 러플, 프릴, 그리고 나비매듭 리본으로 장식된 상의를 사용하며, 이는 항상 적당히 단정하다. 1977년 그녀는 남편인 지안파올로 타라비니와 동업으로 레이블을 만들었다. 그 당시 몰리나리는 주로 니트웨어를 제작했는데, 이중 스웨터-걸 모양에 디아망테로 가장자리를 장식한 형태는 여전히 남아 있다.

○ van Lamsweerde, Thomass, Versace

Anna Molinari. b Capri (IT). (Active 1970s-) **Trish Goff.** Photograph by Pamela Hanson, American 『Vogue』, 1995.

캡틴 에드워드 몰리뉴 Molyneux, Captain Edward

디자이너

프랑스의 제1제정(1804~1815) 당시 조세핀 황후가 입은 실루엣을 재조명한 로맨틱한 룩은 이 이브닝드레스의 특징이다. 엠파이어 스타일의 이 드레스는 높은 허리선에 스퀘어 네크라인, 짧은 퍼프 소매와 풍부한 자수로 장식되어 있다. 끝이 좁아지면서 바닥까지 끌린다. 우아하게 걸친 긴 스톨과 긴 장갑은 왕족적인 룩을 완성한다. 이러한 귀족적인 웅장함이

몰리뉴를 왕족, 상류사회 여성들, 그리고 영화배우들이 가장 선호하는 디자이너로 만들었다. 마리나 공주, 켄트 공작부인은 몰리뉴의 가장 유명하고 우아한 고객들 중 한 명이었다. 20세기 초에 엠파이어-스타일 드레스를 디자인한 루실(레이디 더프 고든)밑에서 일을 배운 몰리뉴는 로맨틱 리바이벌과 모던함 사이에서 줄타기를 했다. 그는 선과 재단의 순수함에

바탕을 둔 절묘한 미감을 가진 패션디자이너라는 평판을 받았다. 크리스찬 디올은 몰리뉴를 다른 어떤 의상 디자이너보다 좋아했던 것으로 알려졌다.

○ Balmain, Dior, Duff Gordon, Griffe, Stiebel, Sumurun

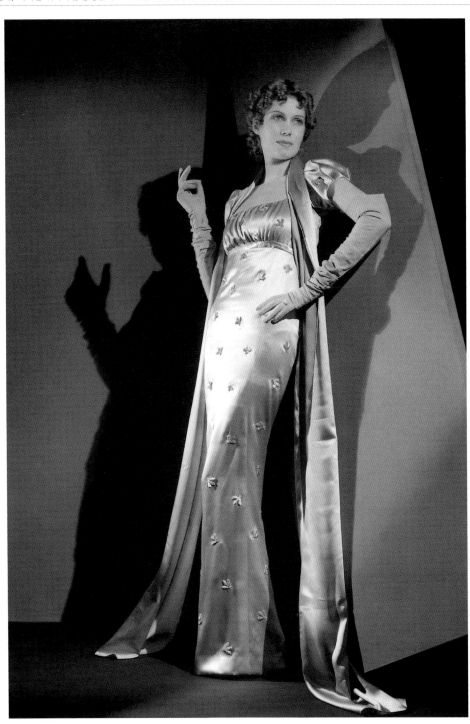

Captain Edward Molyneux. b London (UK), 1891. d Monte Carlo (MON), 1974. Embroidered satin, empire-line dress. Photograph by François Kollar, 1939.

클라우드 몬타나 Montana, Claude 디자이너

가죽을 재단하여 만든 의욕적인 재킷은 클라우드 몬타나의 극단적인 스타일을 보여준다. 어깨장식으로 강조된 넓은 어깨의 준군사적 모양과 허리띠로 허리를 매어 강조한 의상은 가죽을 사용했을 때 가장 힘이 있는데, 이러한 스타일은 몬타나가 1979년 자신의 레이블을 만들었을 때부터 그의 의상을 지배해왔다. 몬타나는 직선적이고 완고한 선으로 이뤄진 심플한 구성주의적 모양을 이해했고, 피에르 가르뎅이 1960년대에 사용하던 극단적인 스타일링을 적용했다. 그는 그의 디자인을 '짓다(building)'는 행위로 표현했고, 1989년부터 1992년까지 랑방 쿠튀르를 위해 창조한 의상들로 대대적인 존경을 받았다. 몬타나의 경력은 그가 런던을 방문했을 당시 돈이 모자라 보석 디자인을 시작한 것이 『보그(Vogue)』지에 실리면서 시작되었다. 1년 후, 그는 파리로 돌아와 맥더글라스(MacDouglas)라는 가죽회사에서 일을 했다. 1980년대 그의 의상은 여성들을 초인처럼 꾸민 여성패션의 한 동향을 상징했다.

○ Flett, Lanvin, Model, Steiger, Viramontes

328

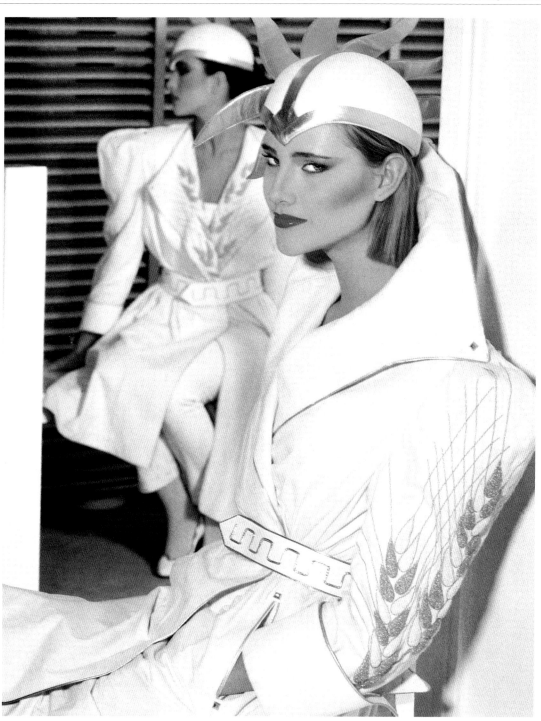

Claude Montana. b Paris (FR), 1949. **Embroidered, white and gold leather outfits for Idéal Cuir.** Photograph by Alain Larue, 『L'Officiel』, 1980.

사라 문 Moon, Sarah

사진작가

거의 항상 꿈결 같은 소프트-포커스로 촬영되는 사라 문의 사진은 1920년대와 1930년대의 패션무드로 되돌아간 느낌이다. 그녀는 1972년 피렐리 달력 사진을 찍었는데, 이는 혁신적 사건이었던 이벤트였다. 그녀는 여성 해방 운동가들의 이의 제기를 진정시키기 위해 뽑힌 첫 여성이었을 뿐만 아니라 가슴을 완전히 드러낸 사진을 찍어 보여준 첫 번째 사진작가였다. 문은 1960년대 대부분을 패션모델로 활동했지만, 60년대 말부터 사진을 찍기 시작했다. 그녀의 첫 작업은 카시렐의 광고 캠페인이었으며, 이는 『노바』, 『보그』, 『하퍼스 바자』, 그리고 『엘르』지의 지면 작업으로 이어졌다. 그 후에 작업한 '비바' 화장품의 광고캠페인은 1970년대 초반의 패션무드를 요약하여 보여줬다. 이후 문은 패션의 제약에서 벗어나 순수미술 사진의 영역으로 옮겨갔다. 그녀의 작품은 절제되고 다소 초현실적이면서 항상 아름답게 남아 있다.

○ Bousquet, Dinnigan, Hulanicki, Williamson

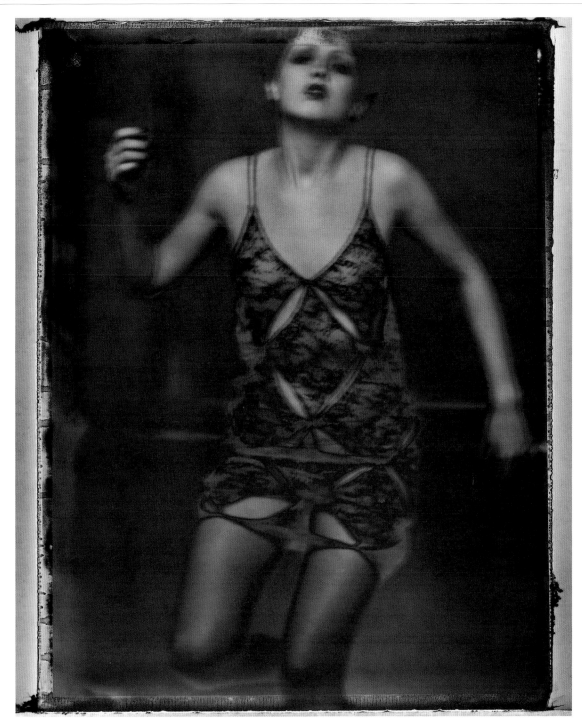

Sarah Moon. b Paris (FR), 1941. **Katia wears Enrica Massei.** 『The Frankfurter』, 1997.

매리온 모어하우스 Morehouse, Marion 모델

사진작가인 에드워드 스타이켄(Edward Steichen)은 '좋은 패션모델들은 좋은 배우에게 본래 내재되어 있는 자질들을 가지고 있다'고 언젠가 말했다. 스타이켄은 모어하우스에 대해 '내가 일한 패션모델 중 최고였다'고 말했다. 1920년대 패션은 맵시가 나면서 가냘픈 실루엣을 원했는데, 매리온 모어하우스가 그런 전형적인 몸매를 가졌다. 그녀의 그런 몸매와 당당한 존재감, 그리고 자연스러운 우아함은 그녀를 그 시대의 가장 이상적인 패션모델로 만들었다. 스타이켄이 말했던 것처럼 그녀는 자신을 실제로 그 드레스를 입을 만한 여성으로 변화시켰다. 모어하우스는 또한 1920년대에 일을 시작한 호르스트 P. 호르스트(Horst P. Horst)와 조르주 회닝겐-휀(George Hoyningen-Huene) 같은 다른 유명한 사진작가들과도 자주 작업했다. 그녀는 작가인 e.e. 커밍스(e.e. cummings)와 결혼을 했고, 후에 그녀 역시 사진 찍는 것을 직업으로 삼았다.

○ Chéruit, Horst, Hoyningen-Huene, Steichen

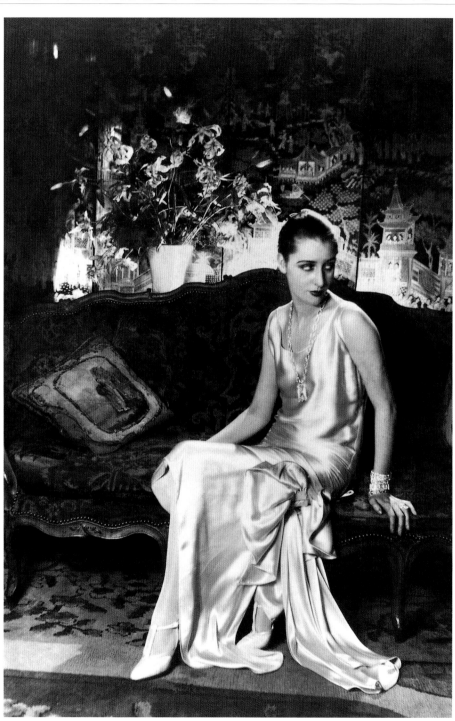

Marion Morehouse. b (USA), 1906. **d** (USA), 1969. **Marion Morehouse wears bias-cut satin dress.** Photograph by Cecil Beaton, 1929.

330

하나에 모리 Mori, Hanae 디자이너

나무로 지은 파고다 은신처로 가는 길에 선, 하나에 모리가 가장 좋아하는 모델 히로코를 눈부신 햇살이 비추고 있다. 티슈처럼 부드러운 데이지가 프린트 된 실크 오간자 카프탄을 걸치고 있는 새처럼 가냘픈 그녀의 몸은 모리의 절도 있는 우아함과 일본의 미를 반영한다. 모리의 남편인 케이가 제작한 벚꽃과 나비가 프린트된 기모노 실크와 일본적인 불균형, 그리고 오비 벨트는 모두 문화적 유산에 대한 그녀의 존경을 암시한다. 서양적인 스타일링으로 일정하게 조화를 이루는 깃털처럼 가벼운 모리의 작품들은 일관적이며 센스 있고, 절대적 패션의 요구에 흔들림이 없다. 일본문학을 전공한 모리는 결혼 후 두 아들을 낳은 후에 대학으로 돌아가 양재의 기초를 배웠다. 그녀는 1955년 도쿄의 쇼핑천국인 긴자에 매장을 열기 전, 일본 영화와 연극의 의상을 디자인했다. 그녀는 1977년 파리의상협회에 입회했다.

O Hirata, Scherrer, Snowdon

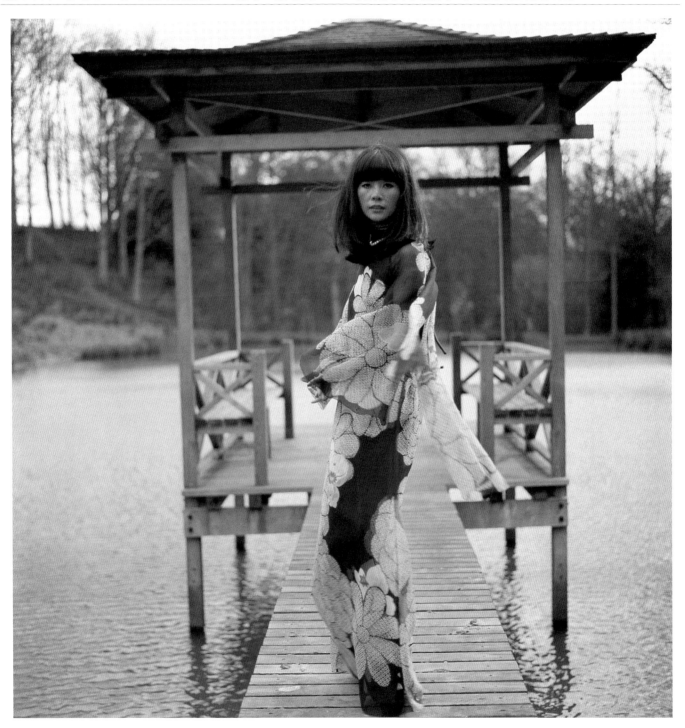

Hanae Mori. b Tokyo (JAP), 1926. **Silk caftan.** Photograph by Snowdon, British 『Vogue』, 1972.

로버트 리 모리스 Morris, Robert Lee 보석 디자이너

비틀린 순은 뱅글 세 개가 로버트 리 모리스의 조각적인 작품을 보여주고 있다. 다듬은 자국과 쳐서 들어간 모양은 모리스의 특징으로 잘 알려진 자연적인 정신을 보여준다. '나는 자연적인 형태를 좋아한다. 나는 해부학을 하는 학생이다'라고 모리스는 말한다. 자연적인 요소들로 여러 종류의 물건을 만드는 그의 디자인의 종류는 아프리카에서 영감을 얻어 만든 흉갑부터 엘리자베스 아덴의 립스틱 홀더까지 다양하다. 모리스는 코르크, 고무, 화강석, 그리고 실리콘을 자신의 작품을 만드는 데 사용했지만, 뉴욕의 패션인스티튜트오브테크놀러지(Fashion Institute of Technology)에서 모리스의 작품 25주년 회고전을 열었을 때 전시의 제목을 '메탈마니아(Metalmania)'로 했다. 그는 뚜렷하고 도시적인 메탈을 사용하여 드라마틱한 현대보석이 탄생하는 배경이 된 세련된 디자인의 도나 카란과 가까워졌다. 종종 짙은 남색 원단에 우아한 금색 커프스를 매치했던 1980년대 중반의 이들의 작품은 그 시대의 바로크적 과잉에서 벗어나고 싶어 했던 사무직 여성들의 유니폼이 되었다.

○ Arden, Barrett, Karan

Robert Lee Morris. b Nuremberg (GER), 1947. **Sterling silver Orbit bangles.** Photograph by Wolfgang Ludes, 1998.

딕비 모튼 Morton, Digby

디자이너

'패션은 불멸하다.' 영국 『보그(Vogue)』지는 2차 세계대전 중에 런던이 폭탄을 맞았을 때 세실 비통(Cecil Beaton)이 찍은 사진을 실으면서 이같은 문구를 발표했다. 딕비 모튼은 전쟁 기간 중에 영국패션에 리더십을 제공한 디자이너이며, 맞춤 트위드 수트를 전문으로 다뤘다. 여기 실린 사진은 엉덩이를 덮는 길이의 재킷에 무릎을 간신히 가리는 살짝 플레어된 스커트를 보여주는 예다. 이를 통해서 우리는 모튼이 맞춤 수트에서 수수함과 남성미를 배제시킨 것을 볼 수 있다. 1928년 그는 라샤세 하우스에 들어가 실크 블라우스와 함께 입도록 디자인한 훌륭한 색감의 트위드 수트로 빠르게 유명세를 얻었다. 그는 자신의 쿠튀르 사업을 위해 1933년 라샤세를 그만두었으며, 라샤세는 그의 후임자로 하디 에이미(Hardy Amies)를 영입했다. 모튼은 전쟁의 제약을 받는 영국패션업계를 활성화하는 선두 의상디자이너 그룹인 런던패션디자이너협회의 멤버였다.

○ Amies, Beaton, Cavanagh, Creed, French, Maltézos

Digby Morton. b Dublin (IRE), 1906. **d** London (UK), 1983. **Grey tweed suit.** Photograph by Cecil Beaton, British 『Vogue』, 1941.

프랑코 모스키노 Moschino, Franco 디자이너

프랑코 모스키노의 전형적인 스타일은 오트 쿠튀르에 대한 뻔뻔한 조롱으로, 아주 잠시나마 군용기의 실루엣이 장중한 프랑스 스타일의 쿠튀르 모자로 받아들여졌다. 모스키노는 패션은 즐거워야 한다고 믿었고, 옷과 광고에 내건 '돈 낭비'와 '주의: 패션쇼는 당신의 건강을 해칠 수도 있습니다'와 같은 슬로건으로 웃음을 자아냈다. 이러한 그의 반발이 유행이 되었다는 것 그 자체가 쉬크한 정장과 이브닝드레스 등 그들이 어떤 의상을 장식했는지 증명해주었다. 어렸을 때 모스키노는 자신의 아버지가 운영했던 수철 공장에 가서 벽의 먼지로 그림을 그리곤 했다. 그리고 그는 미술을 공부했으며, 1977년까지 지아니 베르사체(Gianni Versace)에서 일했다. 1983년 그는 모스키노 레이블을 시작했다. 1994년 그가 사망한 이후, 모든 의상은 환경에 대한 관심만이 '오직 진정한 패션 트렌드'라는 성명서와 함께 판매되었다.

○ Kelly, Steele, Versace

Franco Moschino. **b** Abbiategrasso (IT), 1950. **d** Milan (IT), 1994. **Silhouette of a Moschino Couture! cocktail dress, 1988.** Photograph by Fabrizio Ferri.

레베카 모세스 Moses, Rebecca 디자이너

클래식 비키니를 입고 누워 있는 만화 속 인물은 레베카 모세스가 디자인하는 모든 옷의 시작점인 '색'을 보여준다. 그녀가 디자인한 이탈리아식 스튜디오 벽에는 재료와 꽃, 그리고 종이 형태로 된 색상 스와치들이 담긴 플라스틱 봉투로 가득하다. 이것들은 그녀의 캐시미어 스웨터에 '프로즌 크랜베리즈'나 '로빈의 달걀' 같은 이름으로 나타난다. 짙게 염색된 색

상들(매 시즌마다 35가지)과 심플한 모양으로 그녀가 만드는 만화 같은 옷은 덧없는 패션 트렌드와는 아무런 상관이 없다. '나는 패션이 그대로 머물러 있어야 한다고 말하는 것은 아니다. 그저 현대 남성과 여성이 필요로 하는 것이 무엇인지에 대해 생각할 수 있을 정도만이라도 멈춰 있으라는 것이다. 나는 패션에 질렸다. 너무 많은 옷들이 나와 있다. 패션은 너무

나 빠르게 움직였고 그 안에는 진정한 삶이라는 것이 없었다.'라고 그녀는 말한다. 그녀는 자신의 옷을 '이동이 가능한 스타일'이라 표현하며, 데이웨어와 이브닝웨어, 여름과 겨울 사이, 그리고 옷에서 옷으로 '오갈 수 있는' 것이라 말한다.

○ Biagiotti, Jacobs, Mizrahi

Rebecca Moses. b New York (USA), 1956. **Magenta bikini, 1998.** Illustration by Rebecca Moses.

케이트 모스 Moss, Kate 모델

우리가 생각하는 아름다움의 의미를 바꾸고 우리의 미감에 도전을 하는 특별한 얼굴이 이따금 나타난다. 이는 바로 깨끗하게 씻은 맨 얼굴 같은 것이다. 케이트 모스는 열네 살 때 뉴욕의 JFK공항에서 '발견'되었다. 그녀를 발견한 사람이자 런던의 스톰 모델링 에이전시의 주인인 사라 두카스(Sarah Doukas)는 '그녀가 특별해질 것'이라고 느꼈다. 그리고 그녀

는 그랬다. 케이트 모스는 1990년대의 트위기가 되었다. 젊고 신선한 그녀는 인공적인 것에 대한 자연스러움의 승리를 상징했다. 그 매력의 일부는 자연적으로 마른 골격인데, 이는 뷰티 아이콘들과 통상적으로 연관된 몸의 볼륨감과는 거리가 멀었다. '수퍼웨이프'로 이름 붙은 그녀의 유명세는 록스타처럼 서로 어울리지 않는 옷들을 입는 안티-디자이너 룩을 찬

양하는 그런지 현상과 그 맥을 같이 했다. 캘빈 클라인의 유니섹스 향수는 이러한 자세를 그대로 받아들여 상품화 한 첫 제품들 중 하나이며, 이 제품의 모델로 케이트 모스를 쓴 것은 당연한 선택이었다.

◉ Day, Hilfiger, C. Klein, Kors, Sims

336

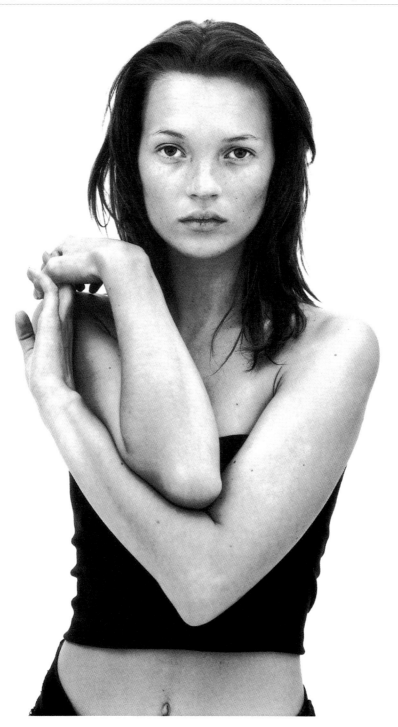

Kate Moss. b London (UK), 1974. **'cK be' advertising campaign for Calvin Klein.** 1997. Photograph by Richard Avedon.

티에리 머글러 Mugler, Thierry 디자이너

티에리 머글러의 코르셋과 라텍스 바지 사진은 아리아인 요부와 팝아트 여지배자의 테마를 생각나게 한다. 그의 작품을 쭉 둘러보면 본을 떠서 만든 실루엣, 한 뼘 정도 되는 허리, 그리고 과장된 어깨의 섹시한 '해부학적 비전'과 같으며, 아자딘 알라이아와 에르베 레제에게 영향을 미쳤다. 머글러는 1995년 로버트 알트만의 패션영화 '프레타포르테(Prêt à Porter)'에 출연한 킴 베이싱어에게 '이 모든 것은 다 멋있게 보이는 것과 실루엣을 돋보이게 하는 것에 관한 것이야. 그리고 좋은 밤을 보내는 것에 관한 것이야. 허니'라고 인상적인 정보를 주었다. 머글러는 열네 살 때 처음으로 자신의 친구인 한 여자아이에게 옷을 만들어줬다. 19세 때 발레회사에 합류하면서 그는 파리로 이주했다. 그리고 1973년 자신의 레이블을 시작했다. 머글러의 통찰력은 변함이 없었다. 매 시즌마다 재킷을 자르고, 패드를 붙이고, 바느질해서 그의 수퍼히어로로 남성복에도 사용되는 테마인, 만화 같은 이상을 창조한다. 머글러는 솔기와 원단을 사용하여 몸의 형태를 바꾸며, 이는 타협이 없고 완벽한 통찰력을 보여준다.

○ Bergère, S. Jones, Léger, Model, Van Beirendonck

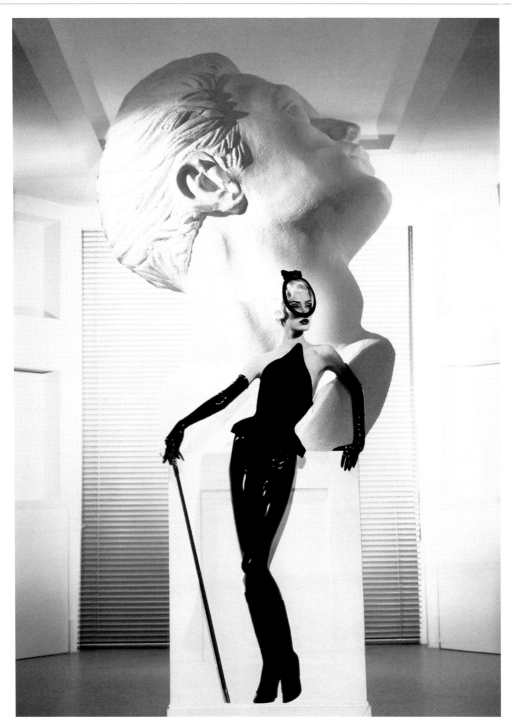

Thierry Mugler. b Strasbourg (FR), 1948. **Shaped bustier and latex pants.** Photograph by Thierry Mugler, 1996.

진 뮤어 Muir, Jean

디자이너

진 뮤어의 저지 튜닉과 매치되는 치마바지의 미니멀리즘은 조아나 럼리(Joanna Lumley: 1970년대 뮤어의 모델)의 그대로 들어나는 실루엣을 표현한다. 심플함은 뮤어의 트레이드 마크였다. 그녀는 '나는 혁명적인 센스를 지닌 전통주의자다'라고 말했다. 그녀는 존경스런 호칭인 '미스 뮤어'에 고무되었으며, 항상 짙은 남색 옷을 입었다. 뉴욕의 헨리 벤델의 대표

인 제랄딘 스튜츠(Geraldine Stutz)는 그녀를 '세계에서 가장 훌륭한 드레스메이커'라고 칭했다. 리버티에서 일한 후 1966년 자신의 회사를 차리기 전에, 그녀는 예거(Jaeger)에서 디자인을 했다. 그녀가 만든 '거의 아무것도 없는' 검정색 드레스는 고전이 되었다. 뮤어의 디자인은 종종 오해를 받을 만큼 심플했지만, 재킷들은 열여덟 조각 이상의 패턴을 포함했다.

절제된 우아함이 엿보이는 뮤어의 내구성 있는 디자인은 시간을 초월한 고전이 되었다. 디자이너로서 그녀는 이렇게 말했다. "당신에게 잘 어울리고 당신을 절대 실망시키지 않는 어떤 것을 찾았을 때, 그 것에 열중하는 건 어떨까요?"

○ Conran, Jaeger, Liberty, Rayne, G. Smith, Torimaru

338

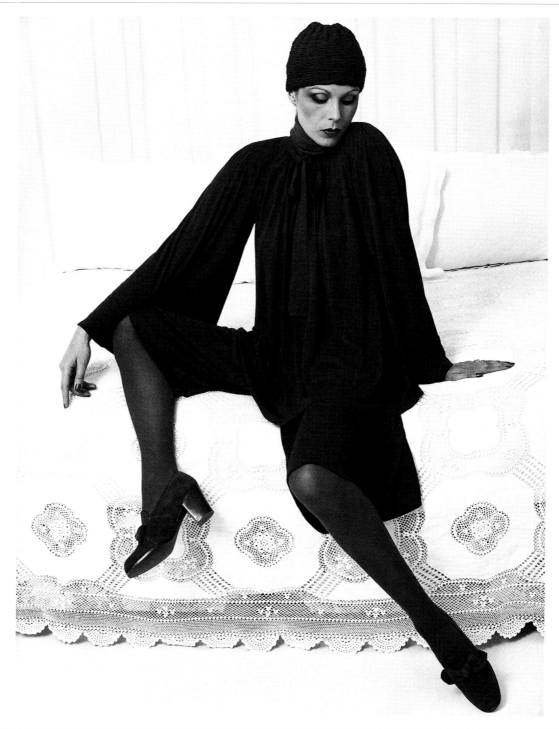

Jean Muir. b London (UK), 1933. **d** London (UK), 1995. **Joanna Lumley wears jersey tunic and culottes, Jean Muir's apartment.** Photograph by Michael Barrett, 1975.

마틴 문카치 Munkacsi, Martin **사진작가**

머리를 높이 들고 팔을 흔들며 그림자에서 햇빛 속으로 걸어 나오는 마틴 문카치의 피사체는 패션해방의 상징이다. 그녀가 움직이면서 흐릿해지고 흩날리는 바이어스컷 드레스는 그녀의 몸을 제지하기보다는 함께 움직인다. 그녀의 드레스는 시대를 알아볼 어떠한 디테일도 없고, 허리띠는 그녀의 자연스런 허리에 무심코 둘러져 묶여 있다. 문카치가 1932년 『하퍼스 바자(Harper's Bazaar)』에 입사하면서 패션사진에 들어온 이런 실생활의 자연스러움은 스승인 알렉세이 브로도비치(Alexey Brodovitch)가 적극 장려한 것이었다. 이는 움직일 때 찍은 옷을 보여줌으로써 옷을 몸에 걸쳤을 때 표현되는 옷감의 진정한 가능성을 좀더 잘 보여주는 효과도 있었고, 나아가 포즈를 잡지 않고 새로운 각도에서 패션을 찍어서 자연스럽게 찍은 스냅사진처럼 보이는 느낌을 표현했다. 문카치의 피사체는 해변에서 달리고 있든, 혹은 여기에 보인 것처럼, 혼자 저녁에 산책을 즐기든 간에 항상 아름다운 멋쟁이로 보이는 것보다 더 중요한 목적을 지녔다.

○ Brodovitch, Burrows, de Meyer, Snow

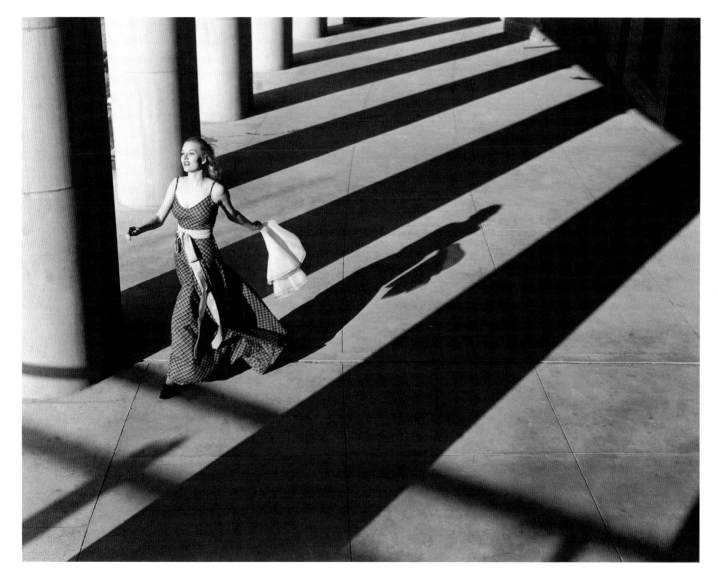

339

Martin Munkacsi. b Cluj (ROM), 1896. **d** New York (USA), 1963. **Marion Davies, San Simeon, California.** 『Harper's Bazaar』, 1934.

프랑소와 나스 Nars, François

메이크업 아티스트

프랑소와 나스가 메이크업을 하고 사진을 찍은 것으로, 모델 카렌 엘슨(Karen Elsen)이 그의 트레이드마크 메이크업을 하고 있다. 나스는 화려한 칼라 블록을 창조하기 위해 짙은 안료를 사용한다. 그는 눈처럼 흰 바탕과 대조적으로 눈과 입술을 인상적이고 추상적 방법으로 분리시킨다. 바비 브라운이나 프랭크 토스칸처럼 전형적인 메이크업 라인을 창조하여 지휘하는 메이크업 아티스트 무리에 속한 나스는 '런웨이는 자신의 스케치 패드'라고 말한다. 그들에게 캣워크는 새로운 경향이 태어나는 공공연한 실험실이다. 그의 회사는 베르사체, 돌체 & 가바나, 그리고 칼 라거펠드의 캣워크에서 시작되었으며, 그의 생생한 테크니칼라(Technicolor) 구성은 각 시즌 룩의 청사진이 되었다. 그는 옛날 영화나 이국적인 장소, 그리고 킹콩 같은 캐릭터에서 영감을 얻는다. 그의 라인들 중에서 다크 초콜릿 립스틱은 거대한 유인원의 털 색깔에 맞춰서 만들어졌으며, '스키아프(Schiap)'는 엘자 스키아파렐리의 클래식하게 쇼킹한 핑크를 정확히 매치한 것이었다.

○ Dolce & Gabbana, Lutens, Schiaparelli, Toskan

François Nars. b Biarritz (FR). (Active 1980s–) **Karen Elson.** Photograph by François Nars, 1997.

340

콘데 나스트 Nast, Condé 출판업자

한쪽을 바라보는 디본 백작부인(Countess Divonne)의 이미지는 『보그』지에서 처음으로 사진을 사용하여 만든 표지다. 부인의 로맨틱한 포즈와 예술적 스타일링은 오늘날의 카리스마 있는 패션 표지들을 앞선다. 『보그』지를 1909년 인수하면서 미국인의 사회 잡지에서 하이클래스 패션잡지로 변화시킨 콘데 나스트는 국제적 잡지출판업의 새로운 시대를 예언했다. 이는 1914년 드 메이어가 정규직 패션사진작가가 되면서 시작됐다. 그의 에디터인 에드나 울만 체이스(Edna Woolman Chase)와 함께 콘데 나스트는 『보그』지를 엄격하게 관리하면서, 카멜 스노우와 알렉산더 리버만에게 각각 패션 편집과 예술적 경향을 어렴풋이 감지할 기회를 처음으로 주었다. 이러한 규제 정책이 항상 맞는 것은 아니었는데, 이는 1960년대에 다이애나 브리랜드의 해고를 야기했고, 1921년 『하퍼스 바자』지가 드 메이어를 가로채는 원인이 됐다. 그러자 나스트는 에드워드 스타이켄, 세실 비통, 그리고 『하퍼스』의 크리스찬 베라르를 고용하여 두 잡지간의 오랜 세월에 걸친 불화에 불을 붙였다.

⊙ Liberman, de Meyer, Snow, Steichen, Tappé

Condé Nast. b Montrose, CO (USA), 1873. **d** New York (USA), 1942. **First 『Vogue』 cover.** Photograph by Harry McVickar, 1893.

헬무트 뉴튼 Newton, Helmut 사진작가

스칸디나비아 출신 모델인 비베크(Vibeke)가 이브 생 로랑의 최고급 핀스트라이프 수트와 크레이프-드-신(crepe-de-chine) 블라우스를 입고 있다. 파리의 밤거리에서 찍은 사진으로, 그녀의 머리는 성적으로 모호한 가르보와 디트리히 스타일로 뒤로 매끈하게 넘겨져 있고, 손에는 남자처럼 담배를 쥐고 있다. 이 장면은 헬무트 뉴튼이 생각해낸 것으로, 그의 작품은 항상 성적인 테마들로 채워져 있다. 조각상 같은 튜턴(게르만)인 여성을 선호하는 헬무트는 피사체를 포르노그라피와 패션포토그라피 사이의 선상에 둔다. 이 사진은 단조롭지만 힘 있는 뉴튼 작품의 예를 보여준다. 레즈비언 섹스, 밍크코트 뒤에 드러난 가슴, 그리고 속박에 대한 명백한 암시가 그가 묘사하는 패션에 사용되는 몇 가지 소재들이다. 그의 링-플래시 사진의 사용은 그의 시나리오를 위협적인 분위기로 만들었고, 또한 '그는 여성들을 대상화시키는가, 아니면 그들에게 초인적인 힘을 주는가?'라는 몇 십 년에 걸쳐 진행된 논쟁을 야기하기도 했다.

○ Matsushima, Palmers, Saint Laurent, Teller

Helmut Newton. b Berlin (GER), 1920. **d** Los Angeles (USA), 2004. **Tailored Yves Saint Laurent suit.** French 「Vogue」, 1975.

노만 노렐 Norell, Norman 디자이너

천박함의 극치인 표면 전체를 뒤덮는 시퀸 장식을 클래식한 선으로 구성된 드레스에 응용해서 얌전해 보이도록 만들었을 때 노렐의 특징인 우아함은 가장 분명히 나타났다. 아마도 이브닝스웨터인 것 같은, 위에 추가되어 희미하게 반짝이는 레이어는 겨울철, 혹은 2차 세계대전 당시 밤에 사용하던 따뜻한 어깨 보호막으로 생각된다. 1928년 해티 카네기에 들어가 1972년 사망했을 때까지 노렐은 미국 패션디자인계의 중요한 인물이었고, 그의 의상들은 뉴욕 스타일을 구현해냈다. 노렐의 성공은 심플한 실루엣과 늦은 오후나 이브닝드레스의 변덕스러운 세상에 귀속된 실용주의에 있었다. 이브닝을 위한 울저지 드레스, 이브닝드레스에 매치시킨 비즈 장식의 스웨터, 그리고 후에 나온 바지 수트 등, 노렐은 스포츠웨어의 정신을 하루 중 좀더 격식을 차리는 시간에 맞게 응용했다. 그의 초인적인 재능은 편안하면서 부드러운 매혹을 촉진시키는 것이었는데, 그는 1920년대 스타일에 이를 영구적으로 고정시키면서 이루었다.

○ Carnegie, Ley, Mackie, Parker

Norman Norell. b Noblesville, IN (USA), 1900. **d** New York (USA), 1972. **Suzy Parker wears a red sequined dress.** Photograph by Milton H. Greene, 1952.

토미 너터 Nutter, Tommy 　재단사

1971년 생트로페의 공회당에서 믹 재거와 비앙카 페레즈 모레노 드 마시아스(Bianca Perez Moreno de Macias)가 결혼을 한다. 믹 재거는 신세대에게 사빌 로(Savile Row)의 문을 열어준 한 사람인 토미 너터(그는 또한 존 레논과 요코 오노의 웨딩수트도 재단했다)의 수트를 입고 있다. 건축을 공부한 후 그는 사빌 로의 양복업체인 G. 워드 앤 코(G. Ward and Co.) 에서 판매원을 찾는다는 광고를 보고 지원한다. 1969년 너터는 사빌 로에 '너터스(Nutters)'를 열었다. 그는 스리피스 수트를 좁고 네모난 어깨, 넓은 라펠, 타이트한 허리선, 타이트하게 가랑이진 플레어 바지, 그리고 양복 조끼로 스타일링했다. 매력적이고 수줍음이 많던 너터는 일류 재단사와 재봉사를 고용하던 회사의 간판이었고, 사빌 로를 다시 수트로 패셔너블한 거리가 되도록 만들었다. 1976년 그는 회사를 떠나 재단사 킬고어 프렌치(Kilgour French)와 스탠베리(Stanbury)와 협력했다. 그는 여전히 사빌 로의 재단사들로부터 애정과 존경의 대상으로 기억되고 있다. '그는 모던한 스타일리스트였고, 이곳으로 패션을 가져왔다.'고 한 사람은 말했다.

○ Beatles, Fish, Gilbey, R. James, Liberty, T. Roberts

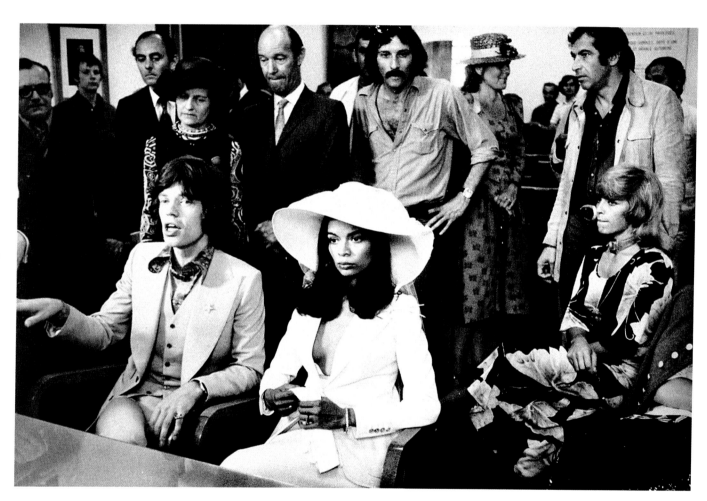

Tommy Nutter. b London (UK), 1942. d London (UK), 1992. **Mick and Bianca Jagger on their wedding day, St Tropez, 1971.**

브루스 올드필드 Oldfield, Bruce 디자이너

브루스 올드필드가 자신의 검정색 실크 크레이프 이브닝드레 스 옆에 기대어 앉아 있다. 금색 라메로 주름을 잡은 드레스의 몸통부분과 마네킹이 신고 있는 찰스 주르당의 구두가 함께 호화로운 판타지의 합작품을 보여준다. 올드필드는 언젠가 '나는 어떤 여성이든 더 아름답게 보이게 할 수 있다. 그것이 내 일이다'라고 말했다. 그의 유명한 고객들로는 영국 황태자비와 조안 콜린스 등 귀족부터 드라마의 여왕들까지 다양했다. 그 매력은 영국의 장애 아동 구호 단체인 닥터 비나도의 집에서 보낸 유년시절과 따로 분리되어 생각할 수 없다. 수양어머니가 재봉사이던 올드필드는 그녀 덕분에 패션에 대한 관심을 키워나갔다. 그는 1975년 런던에서 첫 컬렉션을 발표했다. 그의 숍은 1984년 문을 열었고, '오찬을 즐기는 레이디들'의 특별한 관심을 받았다. 1985년 올드필드의 디자인을 '올해의 드레스'로 뽑은 수지 멘케스(Suzy Menkes)는 '드레스메이커로서 그의 재능, 재단, 선, 실루엣에 대한 믿음, 수준 높은 기량, 그리고 여성에 대한 생각'을 칭찬했다.

◎ Diana, Jourdan, Price

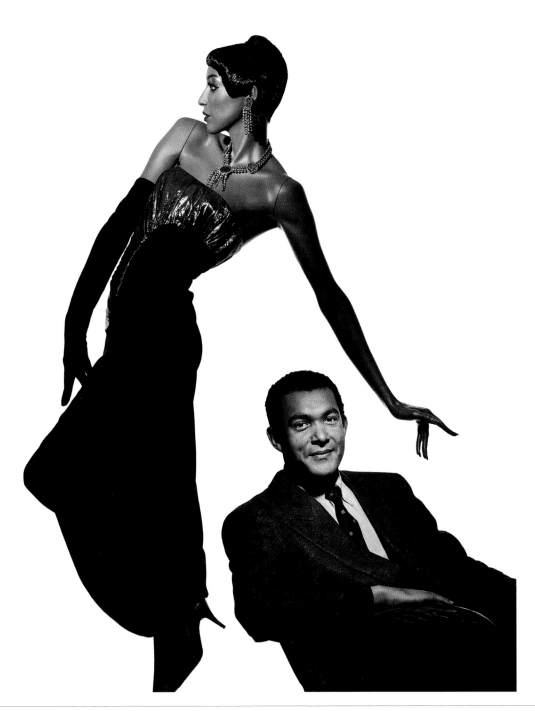

Bruce Oldfield. b London (UK), 1950. **Bruce Oldfield with a gold lamé and black silk crepe dress. Winner of the Bath Museum of Costume's 'Dress of the Year', 1985.** Photograph by Nick Briggs.

토드 올드햄 Oldham, Todd 디자이너

토드 올드햄이 패션에 있어 좀더 이국적인 뮤즈와 함께 앉아 있는데, 그 뮤즈는 바로 그의 할머니 밀드레드 재스퍼(Mildred Jasper)다. "할머니는 제게 항상 큰 영감을 주셨어요. 할머니는 정확히 자신이 원하는 일을 대단히 불손하게 꼭 하고 말죠."「하퍼스 바자」지의 촬영을 위해 포즈를 잡은 밀드레드가 입은 옷은 올드햄이 디자인한 강한 분홍색의 누벼진 새틴 재킷으로, 이는 규방의 옷에 아주 가깝다. 그의 가족은 오랜 기간 그의 일과 연관이 있었다. 이는 그가 열다섯 살 때 케이마트(K-Mart)에서 파는 베갯잇을 누이의 여름용 드레스로 탈바꿈시키면서 시작됐다. 올드햄은 항상 자신의 독특한 스타일을 이루기 위해 키치적(저속한)인 것에 도전했다. 이색적인 색상 배합과 직물들이 그의 남부 텍사스적 스타일의 화려함과 허세를 위해 사용됐다. 데님과 비키니에는 술 장식이 달렸고, 미드리프는 살을 드러내며, 스커트는 항상 짧다. 올드햄은 자신의 컬렉션을 위해서 변화무쌍한 장식적인 모방품을 만들고, 1994년부터 컨설팅을 해온 에스까다를 위해서는 좀더 제한된 범위 내에서 변화를 준다.

○ Eisen, Ley, Mackie, Mizrahi, de Ribes

346

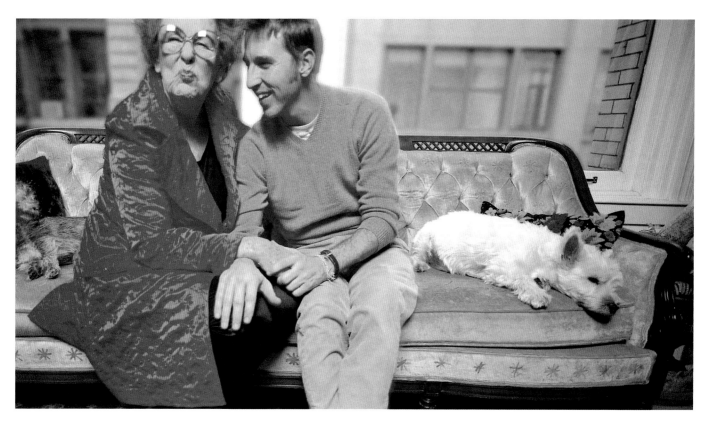

Todd Oldham. b Corpus Christi, TX (USA), 1961. **Todd Oldham and grandmother.** Photograph by Gus van Sant, 「Harper's Bazaar」, 1997.

오리-켈리 Orry-Kelly　　디자이너

오리-켈리가 직접 손바느질한 장식적인 의상은 그를 트래비스 밴톤과 에이드리언과 더불어 할리우드의 위대한 디자이너 중 한 명으로 만들었다. 그의 첫 할리우드영화에서 오리-켈리는 베티 데이비스와 일을 했으며, 이때 그 둘이 구축한 파트너십은 약 14년간 지속됐다. 오리-켈리는 데이비스의 드라마에 어울리면서도 그녀의 영화의 연기를 무색하게 하지

않을 의상이 필요하다는 것을 이해했다. 그들은 스튜디오에서 그녀가 매우 싫어하던 1934년대의 패션으로 그녀를 매력적으로 만들어달라고 강요했을 때 단 한 번 다툼이 있었다. 쇼 비즈니스 파티의 많은 사람들 처럼 오리-켈리 또한 프리마돈나이자 알코올중독자였다. 워너 브라더스사와 한 계약은 그가 군대에 징병되기 전 잉그리드 버그만을 '카사블랑카'

에서 심플한 클래식으로 스타일링하면서 화려하게 막을 내렸다. 그는 후에 프리랜서로 활동하며 영화 '뜨거운 것이 좋아(Some Like It Hot)'에서 마릴린 먼로의 섹시한 매력과 영화 '파리의 미국인(An American in Paris)'에서 레슬리 카론의 화려한 의상으로 각각 오스카상을 수상했다.

○ Adrian, Banton, Mackie, Stern

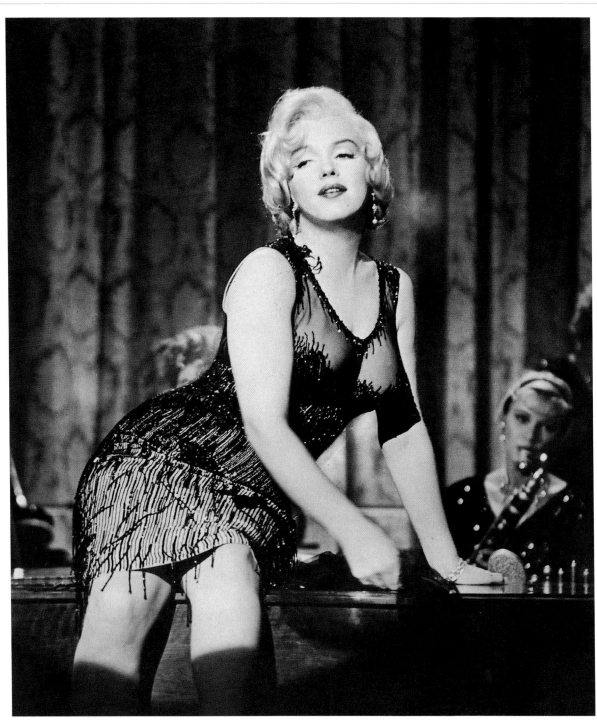

Orry-Kelly (John Kelley). b Kiama (ASL), 1897. **d** 1964. **Marilyn Monroe wears diaphanous beaded dress.** Still from 'Some Like it Hot'. 1959.

마리−앤 오드장 Oudejans, Marie-Anne 디자이너

매 시즌 마리−앤 오드장은 몇 안 되는 심플한 디자인에 여러 종류의 원단과 색상을 사용해 드레스를 제작한다. 그녀의 레이블인 토카의 스토리는 1960년대 프린트 드레스로 유명해진 릴리 퓰리쳐(Lilly Pulitzer)의 스토리와 비슷하다. 원래 스타일리스트였던 오드장은 패션촬영 때 자신이 만든 작은 검정색 드레스를 입곤 했는데, 그녀가 입은 드레스들을 본 수퍼모델들은 자신들에게도 똑같은 것을 만들어달라고 조르곤 했다. 클라우디아 쉬퍼, 헬레나 크리스텐슨(사진 속 주인공), 그리고 나오미 캠벨이 그녀가 만든 드레스를 입고 사진을 찍었는데, 사진을 본 고객들이 그 드레스의 구입처를 알아내기 위해 가게에 전화를 걸기 시작했다. '드레스들은 우연히 패션이 되었죠.'라고 오드장은 말한다. 너무나 예쁜 그녀의 드레스들은 면이나 실크 사리 원단을 재단해 만들었다. 매 시즌 몇 안 되는 스타일이지만 많은 종류의 원단과 색상 중에서 고를 수 있었다. 잉글랜드 식 자수로 장식되고 부드러운 캔디 색상들로 만들어져 판매되는 그녀의 드레스들은 주류 패션에서 벗어난 소녀 같은 특성을 지닌다.

○ Dinnigan, Mazzilli, Pulitzer, Williamson

Marie-Anne Oudejans. b (NL), 1964. **Helena Christensen wears a pink embroidered dress.** Photograph by Niall McInerney, 1994.

리팻 오즈벡 Ozbek, Rifat 디자이너

리팻 오즈벡은 여기 선보인 다양한 패턴의 섬세한 의상을 위해 북아프리카, 인도, 그리고 자신의 뿌리인 터키를 방문했다. 거즈 가디건은 가는 끈으로 빽빽하게 장식되었다. 그 안에 보이는 드레스에는 꽃 모양의 자수가 놓였고, 높은 허리선에는 은구슬이 점점이 달려 있다. 1984년 자신의 레이블을 발표하면서, 오즈벡은 미국 인디언, 남아프리카의 은데벨레족(Ndebele)부터 동유럽 집시와 아이티인 부두교까지 다양한 문화의 의상과 장식으로부터 영감을 받았다. 영국에서 자란 오즈벡은 이탈리아에서 1970년대의 중요한 디자이너인 월터 알비니를 위해 일했고, 이후 런던으로 돌아와 인도 원단 '몬순'으로 전문적으로 디자인하는 체인점에서 일하기 시작했다. 오즈벡은 런던의 길거리 패션에서 굉장한 영향을 받았다. 1991년 사업을 밀라노로 옮기기 전, 오즈벡은 그의 '뉴 에이지' 컬렉션을 디자인했고, 흰색과 은색을 사용하여 새롭게 찾은 청순함을 작품에 표현했다.

○ Abboud, Albini, Bowery, Hendrix

Rifat Ozbek. b Istanbul (TUR), 1953. **Embroidered jacket and dress.** Photograph by Gilles Bensimon, British 『Elle』, 1989.

딕 페이지 Page, Dick

메이크업 아티스트

모델 애니 모튼이 자신의 아파트에서 화장도 하지 않고 머리는 헝클어진 채 앉아 있다. 이 이미지는 극도로 단정치 못한 모습을 보여준다. 메이크업 아티스트인 딕 페이지는 그녀의 이른 아침의 아름다움을 방해하는 어떤 것도 하지 않았다. 예비로 찍은 사진을 보면서, 그는 아름다움을 구성하는 요소에 대한 생각에 대해 '자연스러운 메이크업이란 것은 없습니다. 얼굴에 메이크업을 하는 순간 자연스러움은 사라집니다.'라고 증언한다. 이는 페이지의 주요 정신이다. 피부에 반짝임을 주면서 변화의 효과를 얻은 그는 더 이상의 부자연스러움을 거부했다. 또한 그는 여성들을 획일적인 아름다움으로 제한하거나 감소시키는 메이크업을 사용하지 않는데, 한 번은 '여성의 피부아래 보이는 부정할 수 없는 부분'이라면서 얼룩을 남기기도 했다. 페이지의 인습타파적 방법은 메이크업을 팔도록 되어 있는 사업에서는 매우 독특하다. 그러나 그는 1990년대 '그리시, 글로시(greasy, glossy)'라는 메이크업 경향의 챔피언이었는데, 이 동향은 이상하게도 메이크업 판매를 촉진하였다.

○ Brown, Day, Lutens

350

Dick Page. b Gosport (UK), 1964. **Annie Morton in her apartment.** 1996.

베이브 페일리 Paley, Babe 아이콘

베이브 페일리는 완벽하게 보이는 것을 좋아했다. 트윈 세트, 무릎길이의 스커트, 그리고 빳빳한 블라우스로 구성된 그녀의 의상은 항상 그래야만 했다. 여기서 그녀는 멋진 투톤 드레스에 인조 보석을 한 아름 둘러서 자신의 또 다른 스타일인 코코 샤넬의 스타일을 보여주고 있다. 트루먼 카포티는 '베이브 페일리가 가진 결점은 딱 한가지였다. 그녀가 완벽했다는

것이다. 만약 그녀가 완벽하지 않았다면 그녀는 완벽했을 것이다'고 말했다. 또 다른 친구이자 사교계의 명사인 슬림 키이스는 그녀의 스타일을 '캐주얼하고 편리한 시대의 완벽함'이라 불렀다. 페일리는 중산층 가정에서 언니 2명을 둔 바바라 쿠싱으로 태어났다. 모든 쿠싱 딸들은 사교계의 명사인 어머니로부터 부유한 남편들을 유혹하도록 훈련을 받았고, 또

그렇게 했다. 베이브는 두번째 결혼을 CBS 회장인 빌 페일리와 했다. 1940년대 미국『보그』지의 패션에디터였던 그녀는 스타일의 권위자로, 미국의 베스트 드레서 리스트에 14번이나 올랐다. 그녀의 룩은 굉장한 노력으로 얻은 노력하지 않은 듯 보이는 쉬크함으로 가장 잘 설명되었다.

○ Chanel, Lane, Parker

351

Barbara Paley. b Boston (USA), 1915. d New York (USA), 1978. Babe Paley. Photograph by Horst P. Horst, American 『Vogue』, 1946.

월터 팔머스 & 레인홀드 월프(월포드) Palmers, Walter and Wolff, Reinhold(Wolford) 양말 디자이너

나디아 아우어만이 이 사진을 위해 특별히 제작된 반투명 스타킹을 신고 있다. 그녀의 오른손에는 훔쳐보기 좋아하는 자가 선택한 필름인 폴라로이드 사진이 들려 있는데, 이 사진에는 그녀의 도발적인 포즈가 포착되어 있다. 월터 팔머스와 월프 레인홀드가 설립한 월포드는 오스트리아의 작은 타운인 브레겐츠에서 운영하고 있으며, 매년 네 번 열리는 컬렉션에 소개할 양말과 보디웨어를 제작한다. 1996년 솔기가 없는 '두 번째 피부' 스타킹(이를 개발하는 데 4년이 걸렸다)을 홍보하기 위한 광고캠페인을 찍기 위해 월포드는 피사체를 강렬한 섹시함이란 맥락 속에 배치하는 사진작가 헬무트 뉴튼으로 결정했다. 월포드는 1949년 이래로 양말류 산업과 연관되어왔다. 비비안 웨스트우드, 헬무트 랭, 크리스찬 라크로와, 알렉산더 맥퀸과 더불어 스타일에 민감한 세계의 여성들의 후원으로 월포드는 패션계에서 선호하는 양말 류를 제작하는 업체로 입지를 높였다.

○ Lang, Newton, Westwood

Walter Palmers. b Vienna (AUS), 1903. **d** Vienna (AUS), 1983. **Reinhold Wolff. b** Hard (AUS), 1905. **d** Hard (AUS), 1972. (Wolford.) **'Fatal Neon' tights.** Photograph by Helmut Newton, 1996.

진 파퀸 Paquin, Jeanne

디자이너

오후 5시 마담 파퀸의 살롱은 손님들(모자를 쓰고 있다)과 이들에게 드레스를 주문할 옷감 묶음을 보여주는 점원들(모자를 쓰지 않았다)로 가득 찼다. 방의 중앙에는 모피로 트리밍된 드레스를 입은 한 여성이 두 귀부인을 위해 모델을 서고 있으며, 그 중 한 여성이 스커트의 자수를 살펴보고 있다. 마담 파퀸은 1891년 자신의 쿠튀르하우스를 차렸다. 그녀는 1900

년도에 열렸던 파리 엑스포의 패션 섹션의 회장으로 임명되었고, 모피의 화려한 디스플레이를 촉진했다. 이때부터 모피는 일류 의상디자이너의 컬렉션에 장식이나 액세서리로 사용됐다. 또한 이국적이고 화려한 색감의 의상을 제작한 마담 파퀸은 이리브와 박스트에게서 영감을 얻은 직물에 자신의 훌륭한 재단을 조화시켜 보여줬다. 모델만큼 차림이 단정한 마

담 파퀸은 세계적인 명성을 얻은 첫 의상디자이너로 런던, 부에노스아이레스, 그리고 마드리드에 쿠튀르 살롱을 열었다.

○ Boué, Dinnigan, Gibson, Redfern, Rouff, Van Cleef

353

Jeanne Paquin. b Île Saint-Denis (FR), 1869. d Paris (FR), 1936. ⟨Cinq Heures chez Paquin⟩. Painting by Henri Gervex, 1906.

수지 파커 Parker, Suzy 모델

수지 파커가 한 손은 담배를 들고 있고 다른 한 손은 머리 뒤쪽으로 들어 올리고 있다. 이러한 점은 수지 파커가 가만히 있지 못하는 사람이라는 평판을 듣게 될 것을 입증해준다. 높은 광대뼈, 녹색 눈, 그리고 붉은 금발 머리의 그녀는 그 시대의 가장 유명한 모델이 되었고, 여러 사진작가들 중 특히 호르스트와 리차드 아베돈과 많은 사진을 찍었다. 수지가 처음 눈에 띈 것은 그녀의 언니 도리안 리가 1947년 어빙 펜의 모델을 서고 있는 것을 구경하면서였다. 후에 그녀는 레블론과 샤넬 넘버5의 얼굴이 되었는데(코코 샤넬은 파커의 친구가 됐고 그녀의 딸 조지아의 대모가 됐다), 이는 그녀가 MTA(model turned actress, 모델출신 배우) 중 한 명이 되기 전 일이었다. 수지는 비밀리에 플레이보이 기자였던 피에르 드 라 살과 1955년 결혼을 했지만 오래가지 못했고, 후에 배우 브래드포드 딜만과 결혼을 한 그녀는 결혼생활과 아이의 양육을 위해 모델 일을 그만뒀다.

○ Avedon, Bassman, Chanel, Horst, Norell

354

Suzanne (Suzy) Parker. b Long Island City, NY (USA), 1932. **d** Montecito, CA (USA), 2003. **Suzy Parker.** Photograph by Lillian Bassman, 『Harper's Bazaar』, 1963.

노먼 파킨슨 Parkinson, Norman 사진작가

1960년도에 찍은 이 에디토리얼 사진에서 볼 수 있듯이 노먼 파킨슨은 처음으로 공중에서 내려다본 파리의 숨 막히는 스릴을 재현한다. 그는 패션사진을 야외에서 찍는 현실주의자였다. 2차 세계대전 이후 『보그(Vogue)』지의 패션사진작가로 성공적인 경력을 쌓은 그는 색상의 사용법을 개척하였다. 패션의 본질에 대한 느낌을 갖고 있던 파킨슨은 멋진 도시적 느낌, 매력, 그리고 세련된 위트를 함께 표현했다. 색감과 구도에서 그의 패션사진들은 종종 존 싱어 사전트의 그림에 비교되곤 했다. 그는 앤 공주와 캡틴 마크 필립의 1973년 결혼식의 공식 사진작가였고, 또 1980년도에 여왕의 어머니의 80세 생신 때 그녀의 사진을 찍기도 했다. 파킨슨의 아내인 웬다 파킨슨은 유명한 패션모델로, 그가 자주 사진을 찍었었다. 그들은 함께 대륙 간 비행기 여행의 새로운 세계주의적 정신을 『보그』지에 선보이기도 했다.

○ Fratini, Kelly, Levine, Stiebel, Winston

Norman Parkinson. b London (UK), 1913. **d** Singapore (SING), 1990. **Flying over Paris.** 『Queen』, 1960.

장 파투 Patou, Jean

디자이너

장 파투의 드레스는 아르 데코와 입체주의, 이 두 가지 미술 사조로부터 영향을 받았다. 아르 데코의 주요 요소인 깔끔한 선은 파투 스타일의 특징이었다. 그는 또한 입체주의에서 영감을 얻어 날카로운 기하학적 모양과 패턴을 옷감에 표현했다. 파투는 심플하고, 간결하며, 정돈된 실루엣을 추구하는 자신의 디자인 철학에 가장 잘 어울리는 소재를 찾기 위해 텍스타일 회사인 비안치니-페리에(라울 뒤피(Raoul Dufy)가 1920년대에 계약을 했던 곳이다)와 가깝게 일을 했다. 그의 고급스러운 디자인의 허리가 긴 드레스들은 그 당시 패션 잡지들에서 '쉬크'하다고 계속 묘사되었고, 루이즈 브룩스, 콘스탄스 베넷, 그리고 메리 픽포드 등 여자 배우들이 즐겨 입었다. 긴 진주 목걸이와 모피로 장식된 코트는 화려함을 더했으며, 또한 파투의 정확한 재단을 강조했다. 테니스 선수인 수잔 랭글렌(Suzanne Lenglen) 또한 파투의 옷을 입어 소매가 없는 점퍼를 패션 아이템으로 만들었다.

○ Abbe, Benito, Bohan, Eric, Frizon, Lacroix, Lanvin

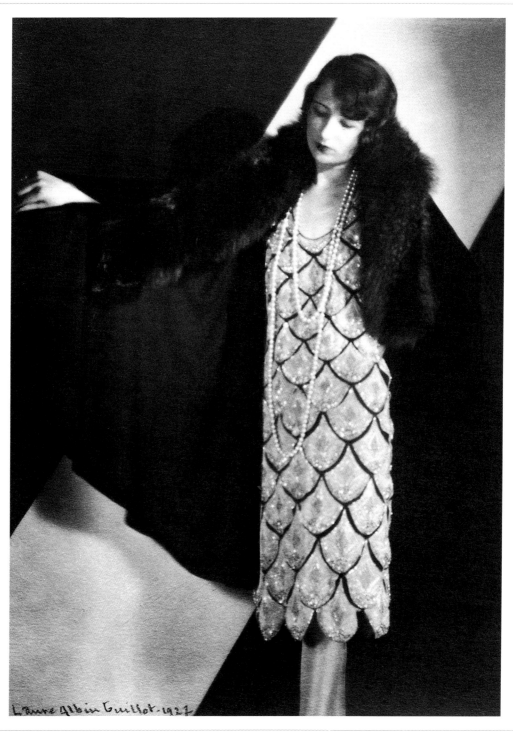

Laure Albin Guillot · 1927

Jean Patou. b Normandy (FR), 1887. **d** Paris (FR), 1936. **Sequined dress.** c1927.

폴레트 Paulette　모자 디자이너

풍성한 실크 장미들이 30여 년간 프랑스를 이끌어온 모자 디자이너 폴레트가 디자인한 여름모자의 챙을 장식하고 있다. 그녀는 1921년부터 모자를 만들기 시작했고, 2차 세계대전이 시작한 1939년 자신의 살롱을 열었다. 이런 어려운 주위 상황들은 페라가모가 플라스틱으로 실험을 할 수밖에 없었던 것처럼, 그녀의 가장 창조적인 재능을 불러냈다. 폴레트는 터

번을 재발명했으며, 이는 전쟁기간 우연히 실용성의 상징이 되었다. 그녀는 자전거를 탈 때 머리를 천으로 감쌌는데, 이 간단한 해결책은 십 년에 걸쳐 가장 인기 있는 패션유행이 되었다. 이 테마를 발전시킨 베일과 천으로 감싼 디자인이 종종 그녀의 작품에 나타났다. 폴레트는 샤넬, 피에르 가르뎅, 웅가로, 머글러, 그리고 라로쉬를 위해 작품을 계속 만들면서,

함께 디자인 공부를 하던 다양하고 광범위한 매력을 지닌 필립 모델의 도움을 받아 선보였다.

🔾 W. Klein, Laroche, Model, Mugler, Talbot, Ungaro

Paulette (Paulette de la Bruyère). b Le Tours (FR), c1900. **d** (FR), 1984. **Barbara Mullen wears hat decorated with roses.** Photograph by William Klein, 1956.

기 폴린 Paulin, Guy

디자이너

1987년 베이비 돌 드레스는 기 폴린의 손에서 자라났다. 핀턱 주름 장식에 큰 주머니가 달린 소녀스러운 스타일은 꽃무늬 프린트가 흩어진 꽃잎 모양으로 줄어들면서 여성스러워진다. 클레어 맥카델의 팬인 기 폴린의 편안하고 활기 넘치는 스타일은 의식적으로 사무적인 형식감에 쓸데없는 장식을 배제하는 미국 스포츠웨어 스타일을 섞은 것이었다. 도로

시 비스(Dorothee Bis)에서 재클린 제이콥슨과 했던 2년간의 수습 생활에서 해고된 후, 그는 뜨개질을 향한 그의 열정을 1968년 뉴욕으로 가져가 부티크 체인점인 '파라퍼날리아(Paraphernalia)'에서 메리 퀀트와 엠마누엘 칸과 레일을 나눠 쓰면서 선보였다. 막스마라에서 프리랜서로 일을 한 후, 그는 1983년 칼 라거펠드를 대신하여 클로에의 디자이너가

됐다. 폴린은 그의 프랑스적 쉬크함이 두드러지는 브랜드로 여성들을 즐겁게 한다는 평판이 났으며, 그의 목적은 항상 입는 이의 자신감을 높여주는 옷을 만드는 데 있었다.

○ Jacobson, Khanh, Lagerfeld, Lenoir, Maramotti

358

Guy Paulin. **b** Lorraine (FR), 1945. **d** Paris (FR), 1990. **Baby-doll dress.** 'Women's Wear Daily', 1988.

미스터 펄 Mr Pearl

디자이너

한 여자어린이가 어른스러운 옷을 어린이에게 맞게 줄여 디자인한 의상을 입고 있다. 이 의상은 미스터 펄이 고급스럽게 제작한 의상으로, 그는 코르셋을 패션아이템으로 만든 사람이기도 하다. 비비안 웨스트우드가 세계 최고의 코르셋을 만드는 디자이너라고 칭했던 그는 코르셋을 입은 그의 18인치 허리 사이즈로 유명했다. 펄은 1980년대 초 남아프리카를 떠나 런던의 로얄 오페라 하우스의 무대의상 부서에서 일을 했다. 이곳에서 그는 코르셋 예술에 대한 관심을 가지게 되었다. 그의 증조할머니는 벨 에포크 시대에 패셔너블한 드레스메이커였으며, 그는 증조할머니가 만든 의상들의 사진을 보며 감명을 받았다. '세상은 시각적으로 좀더 흥미로웠다. 나는 그런 시각적 자극을 다시 가져오길 원했다.' 펄은 모래시계 실루엣을 완벽히 만들어 유명해진 디자이너 티에리 머글러의 컬렉션을 위해 일을 했으며, 또한 크리스찬 라크르와, 존 갈리아노, 그리고 알렉산더 맥퀸의 캣워크에서도 작품을 선보였다.

○ Berardi, S. Ellis, Galliano, Lacroix, McQueen, Mugler

Mr Pearl (Mark Erskine-Pullen). b (UK). (Active 1990s-.) **Black beaded corset.** Photograph by Sean Ellis, 「The Face」, 1996.

어빙 펜 Penn, Irving

사진작가

모델 진 파켓(Jean Patchett)이 1950년대 오트 퀴투르를 정의내린 사진작가의 렌즈아래서 그래픽적인 완벽함을 위한 실험의 대상이 된다. 어빙 펜의 힘 있지만 심플한 작품은 그를 패션사진의 발렌시아가로 만들었으며, 실제로 펜은 발렌시아가의 의상을 자주 촬영하기도 했다. 그의 사진은 모델, 정물, 혹은 소매에 이르는 피사체들의 당당한 존재의 의미를 부여하

는 자연스러운 엄숙함을 표현했다. 펜은 '카메라는 단지 렌치 같은 도구일 뿐이다. 그러나 상황 그 자체는 마술이다. 나는 이에 경외감을 느끼며 서 있다.'라고 말했다. 펜이 1940년대와 1950년대에 촬영한 흑백사진들은 기성복의 힘이 오트 퀴투르의 탁월함을 위협하기 바로 직전 오트 퀴투르의 웅장함과 드라마를 포착했다. 물론 펜은 '오트 퀴투르의 촬영을 할

때 나는 여성의 아름다움과 파리의 마술과 같은 매력에 대해 지속적으로 생각한다.'고 말했다.

○ Brodovitch, Dovima, Fonssagrives, Vreeland

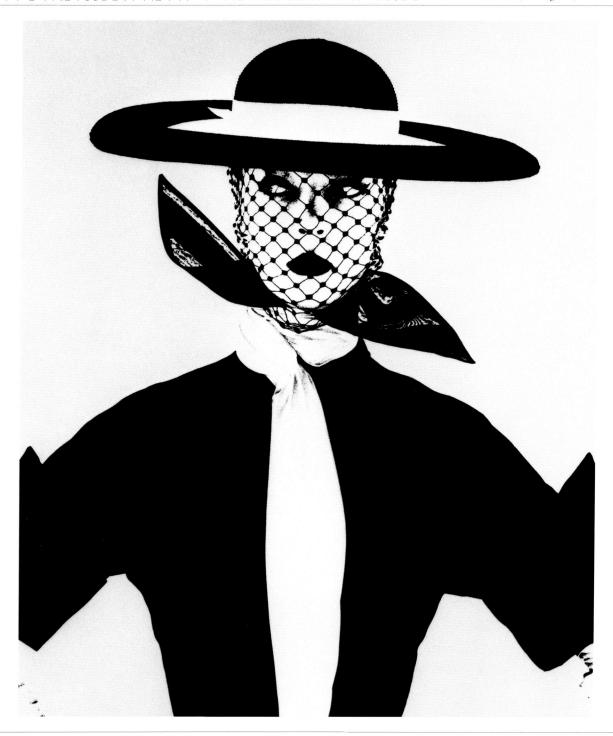

360

Irving Penn. b Plainfield, NJ (USA), 1917. **Jean Patchett.** Photograph by Irving Penn, American 「Vogue」, 1950.

엘사 페레티 Peretti, Elsa　　보석 디자이너

엘사 페레티의 많은 디자인처럼 여기 보이는 부드럽고 매끄러운 신의 은팔찌는 자연스러운 형상들에 대한 그녀의 애정에서 영감을 얻어 만든 것으로, 뼈의 불규칙한 윤곽을 보여주는 예다. 유명한 장인인 페레티는 보석과 가정용 액세서리를 자연계의 독특한 리듬적 센스를 담아 만들었다. 그녀는 콩이나 눈물 같은 아주 심플한 것의 조형적 정수를 찾아 이를 아름답고 조각적이며 시간을 초월한 보디아트의 하나로 해석해 표현한다. 그녀는 자신의 첫 작품들을 1969년 조르지오 디 산탄젤로(Giorgio di Sant'Angelo)의 컬렉션과 나란히 발표했으며, 이후 할스톤을 위해 디자인했다. 그녀의 다른 디자인들은 티파니 & Co.에서 판매를 했으며, 그중에는 페레티의 유명한 작품인 '오픈 하트' 펜던트와 '다이아몬드 바이 더 야드(Diamonds by the Yard)'가 포함되었다. 특히 '다이아몬드 바이 더 야드'는 다이아몬드들이 여기저기 박힌 심플한 목걸이로, 1970년대에 라이자 미넬리가 착용하고 1990년대에는 나오미 캠벨이 배꼽 링에 끼워 고전이 되었다.

○ Halston, Hiro, di Sant'Angelo, Tiffany, Warhol

Elsa Peretti. b Florence (IT), 1940. **Silver 'bone cuff'.** Photograph by Hiro, 1989.

글래디스 페린트 팔머 Perint Palmer, Gladys

일러스트레이터

솜씨 있게 움직이는 펜과 파스텔 색상으로 표현된 글래디스 페린트 팔머의 심플한 캣워크 일러스트는 유동성과 움직임으로 이브 생 로랑의 쿠튀르 집시뿐만 아니라 그녀를 보고 있는 여성들까지 정확하게 포착한다. 페린트 팔머는 마치 만화가처럼 캣워크의 세계를 유머러스하고 통찰력 있게 보여주고 있다. 모델의 길게 늘어진 목은 건방진 느낌을 주며 이런 미묘한 과장은 현실에서 한 발짝 떨어져 있다. 앞 쪽에 빨간색 재킷을 입고 앉아 있는 전 샤넬의 모델 이네스 들 라 프레상주가 세심하게 예의 주시하고 있는 모습은 오직 카메라만이 제대로 녹화할 수 있는 현장감을 더해준다. 각 이미지는 쇼의 소우주로, 컬렉션의 정신과 그 쇼를 구경하는 사람들의 자세를 일러스트한다. 페린트 팔머는 패션 프레젠테이션만큼이나 오래된 전통에 속해 있다. 스케치 아티스트들의 그림은 한 때 컬렉션이 의상보다 대중들에게 먼저 다가갈 수 있는 유일한 방법이었다.

○ Chanel, Saint Laurent, Vertès

362

Gladys Perint Palmer. b Budapest (HUN), 1947. **Yves Saint Laurent catwalk show, 1992.**

마누엘 페르테가즈 Pertegaz, Manuel 디자이너

패션사진작가로서 헨리 클락의 위대한 특징은 패셔너블한 이미지를 정의 내리는 그의 정확성인데, 여기에 보이는 사진은 오트 쿠튀르 코트가 어떻게 재단되었고, 또 어떻게 입는 것인지 보여준다. 그는 마드리드의 우아한 식당 '비야 로사'의 화려한 타일로 장식된 벽을, 마누엘 페르테가즈가 디자인한 선명한 초록색의 페이퍼 태피터 이브닝코트의 완벽한 배경으로

만들었다. 무릎과 발목의 중간에 떨어지는 길이의 이 코트는 타원형 네크라인의 어깨 요크와 3개의 타이로 된 여밈 장식으로 되어 있고, 가장 눈에 띄는 특징은 텐트모양으로 어깨부터 넓게 퍼지는 형태다. 위대한 스페인 디자이너들 중 한 사람인 페르테가즈는 1940년대 초 일을 시작했을 때부터 웅장한 스타일의 격식을 차린 디자인으로 명성을 얻었다. 이 텐

트 실루엣은 1951년 페르테가즈의 동료 디자이너 발렌시아가에 의해 처음 선보였는데, 그 둘은 함께 스페인의 쿠튀르에서 명성을 쌓았다. 1968년 페르테가즈는 마드리드에 부티크를 열어 쿠튀르 의상을 판매했고, 1970년대에는 기성복 컬렉션을 시작했다.

○ Balenciaga, Clarke, Grès, Saint Laurent

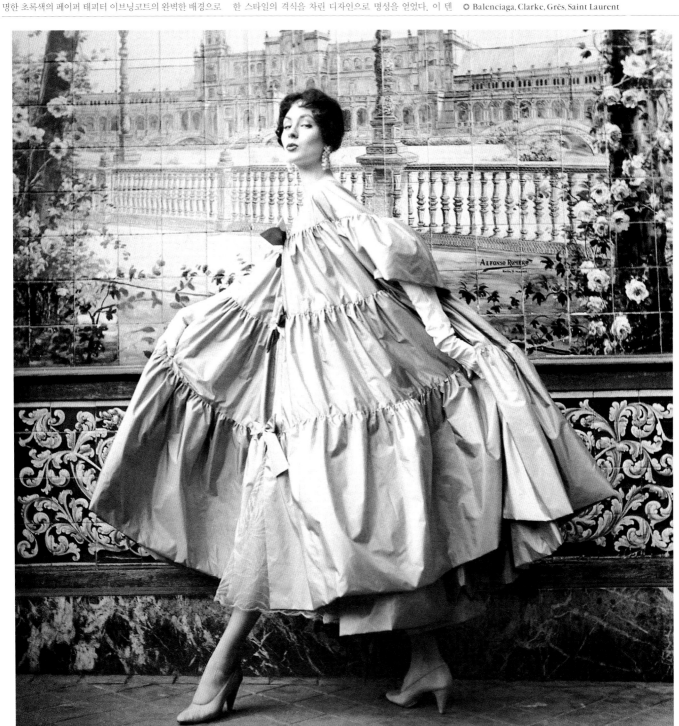

Manuel Pertegaz. b Aragon (SP), 1918. **Green taffeta evening coat.** Photograph by Henry Clarke, British 『Vogue』, 1954.

앙드레 페루지아 Perugia, André 구두 디자이너

20세기 초에 유행한 스팻을 바탕으로 제작한 이 장식적인 부츠는 사람들의 주목을 받는 엘자 스키아파렐리(Elsa Schiaparelli)가 디자인한 완벽한 보완물이었다. 스키아파렐리는 훌륭한 컬러리스트였다. 그녀는 진분홍을 1930년대 말부터 1940년대까지 패션계의 주 색상으로 만들었는데, 이는 그녀의 유명한 트레이드마크였다. 검정색 스웨이드에 분홍 플랫폼으로 된 이 부츠 표면의 가파른 부분은 앙드레 페루지아로 하여금 스키아파렐리의 제품들과 조화를 이루는 판타지의 정수를 포착할 수 있도록 했다. 부츠의 사이즈에도 불구하고, 걷기에는 편했다. 페루지아는 균형과 스케일, 그리고 신발 공학을 이해했다. 이는 그가 16살 때 니스에 자신의 가게를 열기 전, 니스에 있는 아버지의 구두 사업체에서 수습 생활을

했기 때문이었다. 1920년, 그는 파리에 자신의 살롱을 열었고, 페루지아는 스키아파렐리 뿐만 아니라 푸아레, 파스, 지방시의 구두도 디자인했다.

○ Fath, Jourdan, Poiret, Schiaparelli, Talbot, Windsor

André Perugia. b (FR), 1893. d Cannes (FR), 1977. **Buttoned boot with scalloped edging for Elsa Schiaparelli.** 1939.

안드레아 파이스터 Pfister, Andrea 구두 디자이너

햇빛같이 노란 샌들인 '마티니 드라이'로 안드레아 파이스터는 1970년대 중반의 칵테일 문화를 환기시킨다. 구두의 힐은 레몬 한 조각으로 장식된 마티니 글라스를 닮은 형상을 하고 있으며, 이 초현실적인 물체는 주의를 끈다. 파이스터는 자신의 신을 중요하지 않은 액세서리가 아니라 가장 중요한 작품으로 취급하는데, 그에게 발은 인간의 몸의 끝이 아니라 시작이다. 미술사가로서 교육을 받았던 그는 1964년 파리로 이주하여 장 파투와 랑방의 구두 컬렉션을 디자인했다. 이후 그는 자신의 컬렉션을 디자인하기 시작했고, 그의 구두들은 유머러스한 디자인으로 잘 알려졌다. 파이스터는 부츠의 옆면에 뱀피로 만든 펭귄을 아플리케하기도 했고, 웨지 굽의 힐을 입체적인 장난치는 바다사자로 장식했으며, 서로 꼭 잡은 손 모양으로 검정색 스웨이드 부츠를 감싸기도 했다. 20세기의 환상적인 구두의 전통은 활력이 넘쳤는데, 이는 페루지아의 분홍색 플랫폼 슈즈부터 파이스터의 가죽 마티니 글라스까지 다양한 형태로 선보였다.

○ Ferragamo, Lanvin, Louboutin, Patou

Andrea Pfister. b Pesaro (IT), 1942. **'Martini dry' kid sandal.** Photograph by Joël Garnier, 1975.

로베르 피게 Piguet, Robert 디자이너

호르스트(Horst)가 로베르 피게의 의상을 초현실주의적인 스타일로 포착했다. 첫눈에 우리는 모델이 흰색 소매를 강조한 잘 재단된 보디스를 입고 있는 것을 알 수 있다. 젤렌스키(Zelensky)의 다른 소매는 티롤리안 스타일의 모자와 스커트와 함께 그림자가 된다. 호르스트는 디자이너를 위해 환영을 창조했다. 레드펀과 푸아레와 함께 교육을 받은 피게는 모자의 장식적인 중요함을 이해했으며, 이 사진에서 볼 수 있듯이 자신의 의상에 재치 있게 포인트로 사용했다. 피게의 의상은 복잡하지 않지만 현란한 형태로 사랑을 받았다. 이는 2차 세계대전 전에는 디올, 발맹, 그리고 그 후에는 보한 등 재능 있는 프랑스 디자이너들의 공헌으로 많은 지지를 얻은 요소였다. 이러한 요소는 여기에서 소매로 표현됐는데, 젤렌스키의 광대뼈와 만나도록 소매 윗부분이 올라가 있다. 피게 의상의 청순함은 호르스트의 완벽한 스타일로 인해 더욱 단순해졌다.

○ Balmain, Bassman, Bohan, Castillo, Galanos, Horst

Robert Piguet. b Yvedon (FR), 1901. **d** Paris (FR), 1953. **Doris Zelensky wears puff-sleeved jacket.** Photograph by Horst P. Horst, 1936.

프랑소와 피네 Pinet, François　　구두 디자이너

섬세한 꽃무늬 디자인과 눈에 띄는 루이 힐을 한 이 우아한 흰색 새틴 부츠(프랑스의 루이 15세가 통치할 당시 신었던, 윗부분이 넓고 가운데 부분이 잘록한 모양의 낮은 힐보다 더 고급스러운 버전이다)는 프랑스의 구두회사인 피네의 전형적인 디자인이다. 1855년 프랑소와 피네에 의해 설립된 이 파리의 회사는 가장 패셔너블한 사교계 멤버들을 위한 우아한 구두를 디자인하는 곳으로 곧 알려졌다. 그 구두들은 찰스 워스가 디자인한 위엄 있는 드레스와 함께 신었던 신이었다. 신을 만드는 일은 피네에게는 가업이었다. 그는 아버지에게서 기술을 배웠고, 아버지가 20세기 초 은퇴했을 때 회사를 이어받아 니스와 런던에 가게를 열면서 회사를 키워갔다. 로저 비비에(Roger Vivier)는 후에 이 권위 있는 회사에 자신의 디자인을 제공했으며, 회사는 라인스톤으로 전체가 뒤덮인 여성용 펌프스와 남성을 위한 동물 가죽 구두 등 명백하게 비싼 구두를 제작하는 것으로 정평이 났다.

○ Hope, Pingat, Vivier, Worth, Yantorny

François Pinet. b Château-le-Vaillère (FR), 1817. **d** (FR), 1897. **Women's embroidered boot, 1867.** Photograph by Elisabeth Eylieu.

에밀 팡가 Pingat, Emile

디자이너

프릴과 루슈 장식, 그리고 벨벳을 오려내 모양낸 보디스로 구성된, 남색의 파유 원단으로 만든 1870년대의 이 데이 드레스는 에밀 팡가 의상의 웅장함을 상기시킨다. 찰스 프레더릭 워스(Charles Frederick Worth)와 동시대 디자이너인 그는 오트 쿠튀르의 아버지로 알려졌다. 그들은 서로 라이벌이었고, 19세기 중반 파리를 방문하는 여성 관광객들을 위해 제작된

가이드북에 함께 언급되었다. 그의 패션하우스는 1860년도부터 1896년까지 번창했다. 그는 섬세한 대조, 비율의 완벽한 조화, 그리고 당시의 이상적인 여성미를 부각시키는 패션을 창조하는 것으로 현저하게 잘 알려진 디자이너였다. 그의 인상적인 볼 가운은 제2 공화정과 제3 공화국 동안 파리에서 열렸던 멋진 축제의 판타지와 로맨스를 포착했다. 워스와 더

불어 그의 의상은 19세기 중반부터 말까지 파리 오트 쿠튀르 세계의 패셔너블한 실루엣과 미의식을 반영했다.

○ Pinet, Reboux, Worth

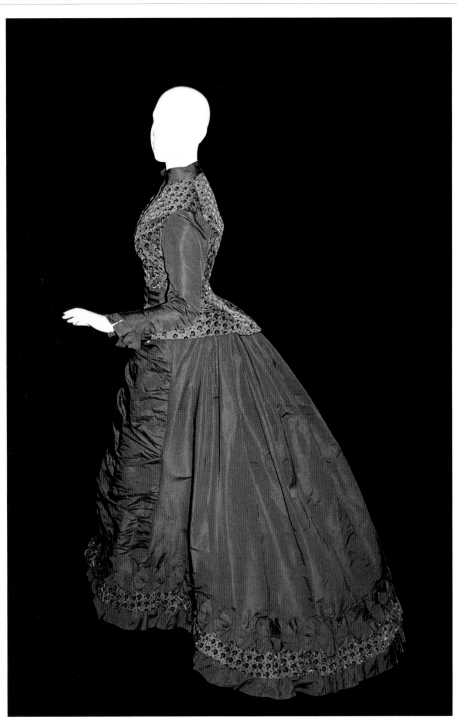

Emile Pingat. b (FR). (Active 1860s–1900s.) Blue faille and silk velvet day dress. 1870s.

제라르 피파르 Pipart, Gérard 디자이너

쿠튀르 디자이너 니나의 손녀딸인 아를레트 리치가 고급스러운 아스트라한 코트에 신축성 있는 벨트를 매고 있는데, 이는 고급의상의 현대적인 사용을 보여주는 반어적인 표현이다. 이는 니나리치 하우스를 위해 제라르 피파르가 디자인한 것으로, 그는 한때 '절대 너무 고급스럽지 않은' 디자이너로 알려졌다. 피파르는 줄스-프랑소와 크라애를 떠나 1964년 하

우스에 합류했다. 그의 교육은 발망, 파스, 파투, 그리고 지방시와 같은 훌륭한 디자이너의 하우스에서 이루어졌고, 결과적으로 그는 계절적 트렌드를 쫓기보다는 심플한 파리식의 쉬크함을 창조했다. 피파르는 또한 '하우스' 스타일을 유지하는 전통에 충실하여, 여성들은 매 시즌 원단이 바뀌는 것 외에는 별다른 변화가 없는 선에서 옷을 주문해야 했다. 그는

옷감을 재단하는 것을 배우지 않았기 때문에, 정확한 드로잉들을 가지고 작업을 하고 트왈에 직접 수정하는 것이 특이했다. 피파르의 스타일은 속임수를 일부러 피하는 보수적인 아름다움 중 하나다.

◐ Balmain, Crahay, Fath, Givenchy, Patou, Ricci

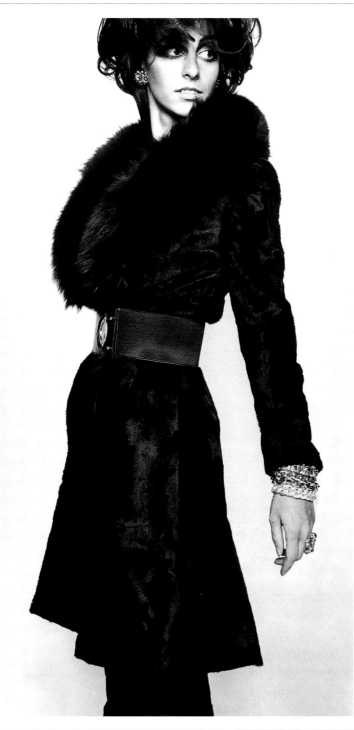

Gérard Pipart. b Paris (FR), 1933. **Arlette Ricci wears belted astrakhan coat for Nina Ricci.** Photograph by Peter Knapp, 1976.

올란도 피타 Pita, Orlando　헤어드레서

모델 샬롬 할로우의 헤어스타일은 올란도 피타의 미적 접근을 정확히 반영한다. 창조성과 반란은 그에게 시각적으로 중요한 요소들이긴 하지만, 아름다움이 여전히 우선권을 가진다. '헤어스타일이 훌륭하더라도 그 여성을 아름답게 만들지 못했다면 나는 실패한 것이다'고 피타는 말했다. 이 사진은 그의 대표적인 민족적 스타일을 보여주는데, 이는 장—폴 고티에의 캣워크에서 하시디교(유대교)의 파요스(payos, 구레나룻)의 형태로 보여졌고, 또 그의 가장 충실한 고객인 마돈나의 비디오에서 미국 흑인의 땋은 머리 스타일로 표현됐다. 피타에게 있어 판에 박힌 스타일에서 벗어나서 표현할 수 있도록 허락하는 디바는 실험에 가장 이상적인 대상이다. 그에게 왜 잡지나 패션쇼에만 집중하는지 질문했을 때 그의 대답은 '살롱에는 판타지를 위한 여유가 없다' 였다. 피지 분비물이 자연적인 클린징 작용을 한다는 믿음에 샴푸하는 것을 격렬히 거부하는 피타는 그의 초현실적인 스타일을 표현하기 위해 화장지를 컬용 핀으로 사용한 적도 있다고 스스로 인정했다.

○ Gaultier, McKnight, Madonna

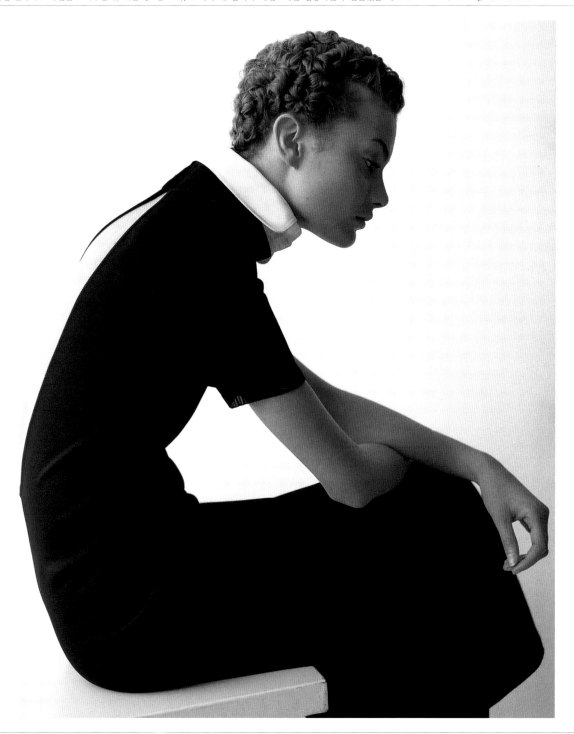

370

Orlando Pita. b Havana (CU), 1962. **Shalom Harlow**. Photograph by Mario Testino, 「Harper's Bazaar」, 1994.

조지 플랫 라인즈 Platt Lynes, George 사진작가

조지 플랫 라인즈의 카메라에서 얼굴을 돌린 채 몸을 기대고 있는 여성은 그녀 자신을 갤러리 세팅 안의 살아 있는 모델로 표현하고 있다. 그녀의 크레이프-드-신 드레스의 늘어진 주름은 그녀의 친구가 입고 있는 드레스의 주름과 흡사하며, 그녀의 몸을 구불거리며 따라 오르는 듯 디자인된 물결무늬는 이 천의 특성인 유동적 움직임을 상기시킨다. 길버트 에이드

리언이 디자인한 드레스들은 사진작가의 의도로 인해 약간은 초현실적인 오브제로 표현됐는데, 작가는 장 콕토와의 우정으로 그 미술 사조를 받아들이고 따랐다. 플랫 라인즈는 자신의 패션사진들을 1933년 『타운』지와 『하퍼스 바자』지에 출판하기 시작했고, 1942년에는 『보그』지의 할리우드 스튜디오의 디렉터가 되었다. 그는 인생의 후반기를 남성누드를 찍으면

서 보냈다(플랫 라인즈는 카리스마가 넘쳤고, 뉴욕 미술계의 게이 멤버라는 것을 숨김없이 밝혔다). 그의 작업은, 심플함과 건장한 남성의 몸의 예술적인 장점을 작품에서 보인 허브 리츠와 브루스 웨버의 작품에 전례를 세웠다고 알려졌다.

○ Adrian, Ritts, Weber

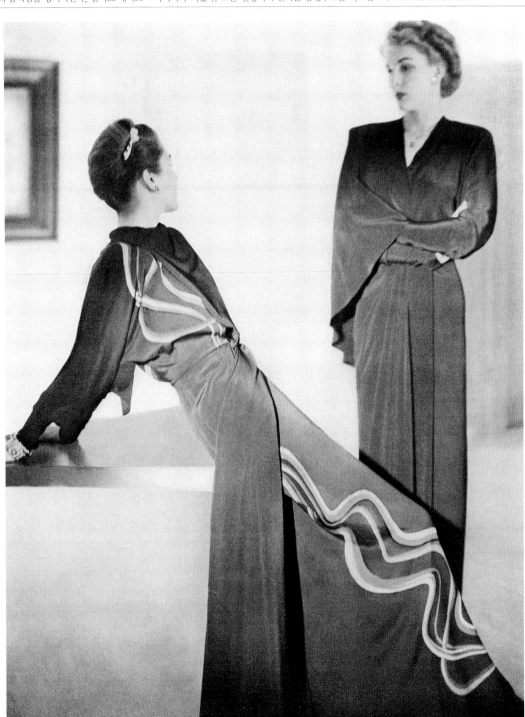

George Platt Lynes. b NJ (USA), 1907. d New York (USA), 1955. **Adrian's 'Magic' draped silk dresses.** British 『Vogue』, 1947.

폴 푸아레 Poiret, Paul

디자이너

폴 푸아레의 영역인 '패션의 술탄'은 발레 뤼스(Ballets Russes)에게서 영향을 받아 모델들의 라인업에서 표현되었다. 1909년 그는 유동적인 스타일의 드레스를 선보였는데, 이는 프랑스의 디렉투아르 양식과 오리엔탈리즘, 그리고 그가 살고 일했던 화려한 호화로움에서도 영감을 받은 것이었다. 푸아레는 자신의 의상실에서 파리의 사교계인사가 자신이 디자인한 의상을 입는 화려한 축제를 열어 패션에 연극적인 면을 가미했다. 그 곳에서 입어보는 의상들은 하루 밤 사이에 유행이 되곤 했다. 그는 그의 집 정원, 경주장, 그리고 유럽과 미국의 투어에서 모델들을 행진시키면서 패션에 새로운 차원을 더했다. 푸아레는 두세에게서 훈련을 받고 워스에서 일을 한 후 자신의 살롱을 열었다. 그는 패션디자인에 혁명을 일으키고, 패션 일러스트를 활성화시켰으며 장식미술학교를 설립하고 향수까지 제작한, 20세기 패션디자이너들 중에서 가장 창조적인 디자이너 중 한 사람이었다.

○ Bakst, Barbier, Brunelleschi, Erté, Iribe, Lepape

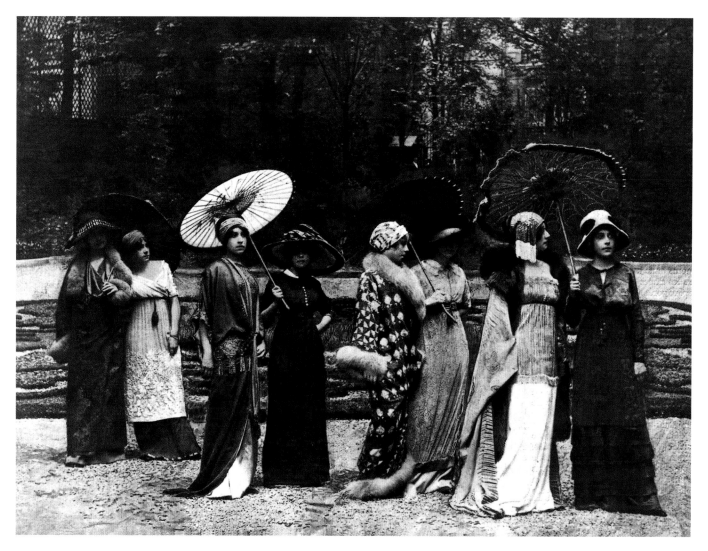

Paul Poiret. b Paris (FR), 1879. d Paris (FR), 1944. **Poiret's mannequins.** 「L'Illustration」, 1910.

앨리스 폴록 Pollock, Alice 디자이너

폴록이 디자인한 크레이프 이브닝드레스를 입은 모델이 캣워크를 휩쓸며 지나간다. 앞면의 깔끔한 버튼을 제외하고는 장식을 배제한 이 디자인은 1960년대의 아방가르드한 스타일과 맥을 같이하기 위해 심플함과 여성스러움을 혼합했다. 폴록은 유동적이면서 편안한 이브닝웨어를 디자인했다. 그녀는 런던의 킹스로드에 도매상이자 의상실인 쿼럼(Quorum)

을 열었으며, 1960년대 첼시계의 충실한 지지자인 오지 클락(Ossie Clart)을 고용한 첫 디자이너가 됐다. 이들은 클락의 부인인 씰리아 버트웰이 디자인한 원단을 자주 이용하여 옷을 디자인했고, 깊이 파인 네크라인과 잘록한 허리, 그리고 크레이프, 쉬폰, 새틴, 몸에 꼭 맞는 저지 등 그들의 고급스러운 트레이드마크 원단을 사용하여 관능적인 옷들을 만들었

다. 디자이너 이상이던 폴록은 클락과 버트웰에게 다른 많은 것들 중 '자신이 원하는 것'을 하라고 용기를 북돋아준 영국 신흥 패션계의 인습타파적인 힘이었다.

○ Birtwell, Clark, Jackson, Porter

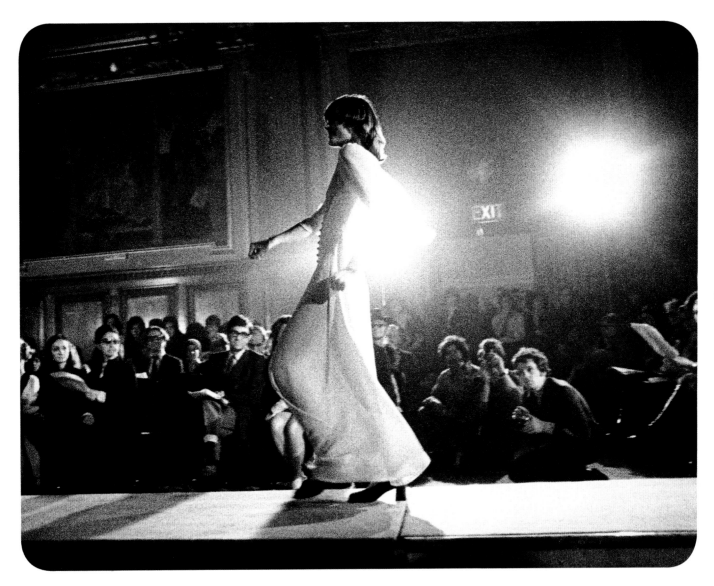

Alice Pollock. b (UK), 1942. **White crepe dress.** Photograph by Annette Green, British 『Vogue』, 1970.

테아 포터 Porter, Thea 디자이너

프린트된 보일로 만든 헤드드레스에 금색 자수와 뷰글비즈로 무게감을 줬다. 헤드드레스 아래로 보이는 모델은 이국적인 화장을 했으며, 아래 눈꺼풀 안쪽에는 화장먹을 바르고 에메랄드 색 아이섀도와 루비 색 매니큐어를 발랐다. 그녀가 입고 있는 카프탄 상의는 거친 마드라스 코튼의 패치워크와 반투명의 보일을 배합하여 만들었다. 이 모든 것이 테아 포터

가 다마스커스에서, 이후에는 베이루트에서 성장했을 때 그녀의 주변을 둘러싸고 있던 중동에 관련된 것들에 영향을 받은 것을 보여준다. 포터는 1960년대 자신의 국제적 스타일을 런던의 소호로 가져가 그릭 스트리트(Greek Street)에 가게를 열었다. 그녀는 가게에서 자신이 해석한 동양적 의상들을 엘리자베스 테일러나 바바라 스트라이샌드 같은 예술적인 고

객들에게 판매했다. 포터는 현실 세계에서 벗어난 상상적인 요소를 가진 의상에 집중했고, 아라비아 식 디자인으로 수놓은 인상적인 드레스와 실크 브로케이드로 만든 이브닝드레스 등이 이에 포함됐다.

○ Bouquin, Gibb, Pollock

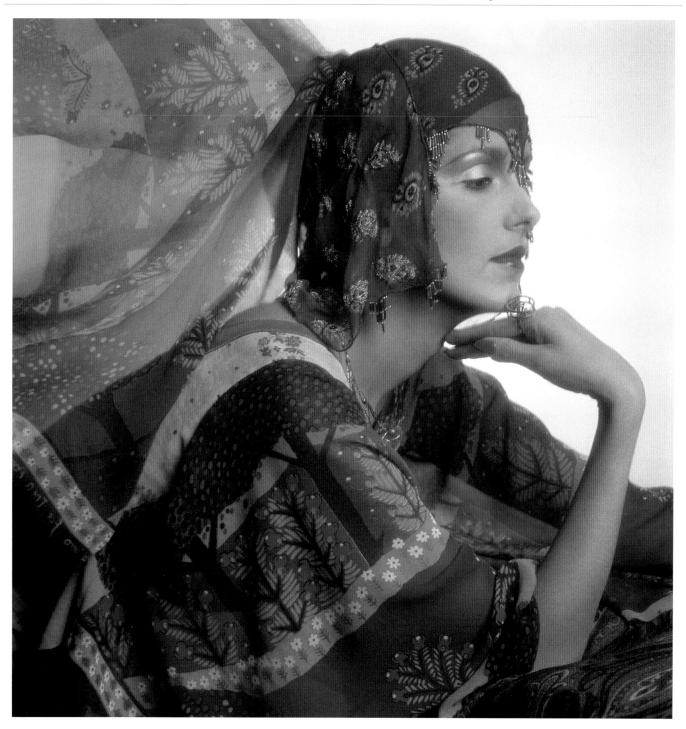

374

Thea Porter. **b** Damascus (SYR), 1927. **d** London (UK), 2000. **Eastern caftan and headdress.** Photograph by Barry Lategan, British 『Vogue』, 1975.

제수스 델 포조 Pozo, Jesús del 디자이너

제수스 델 포조는 수직 솔기에 파이핑 처리를 하여 흐늘거리는 면 보일 드레스에 실체를 가미한다. 자연스럽고 심플한 모양의 시적인 이 의상은 하비에르 발혼랫이 사진을 찍은, 색상이 강화된 꿈같은 이미지의 중심이 된다. 또한 강한 색과 심플한 모양은 선명한 멜론 슬립 드레스에 줄무늬를 대담하게 그려 교차시킨 델 포조 스타일의 중심이다. 델 포조는 공학을 공부했으나 가구 디자인과 인테리어 장식을 공부하기 위해 이를 그만두었다. 이후 그는 그림을 전공했고, 그림의 영향은 그의 의상에 확실히 나타난다. 여기 보이는 드레스는 붓질의 곡선과 닮았다. 델 포조는 다시 한 번 도약하여 그의 첫 남성복 매장을 1974년 열었다. 2년 후 그의 컬렉션은 파리에서 발표되었고, 그의 부드럽고 컬러풀한 남성복을 동경한 여성들이 그의 의상을 입었다. 이에 힘을 얻어 그는 1980년도에 여성복을 제작하기 시작했다.

○ Dominguez, Sybilla, Vallhonrat

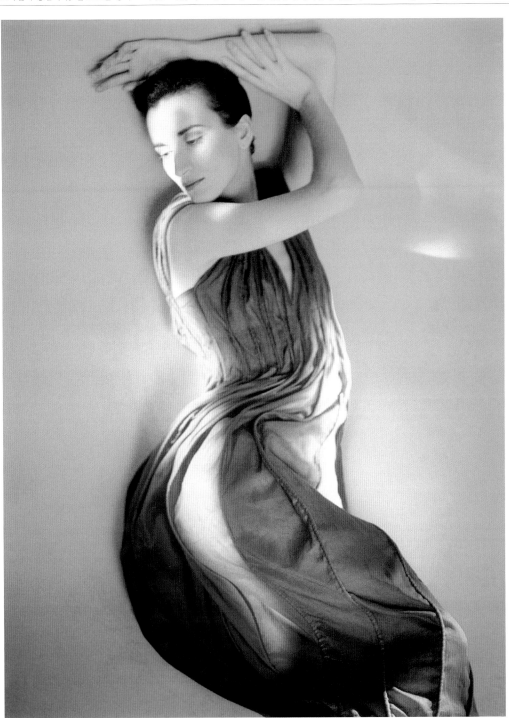

Jesús del Pozo. b Madrid (SP), 1946. **Handcrafted cotton voile dress.** Photograph by Javier Vallhonrat, 1997.

미우치아 프라다 Prada, Miuccia　　　디자이너

클래식한 나일론 백을 거꾸로 움켜쥐고 자연스러운 포즈를 한 모델 크리스틴 맥미나미가 프라다의 자유로운 룩을 보여준다. 조심스럽게 박힌 삼각형의 금속 스탬프를 제외하면 장식이 완전히 배제된 이 백은 1990년대의 미묘함에 대한 개념을 분명히 보여준다. 이 컬트 레이블의 뒤를 받쳐주는 지성은 미우치아 프라다의 것이다. 구찌와 더불어 그녀의 회사는 1990년대 중반 이탈리아 패션의 이미지를 재정의했다. 프라다는 1970년대에 할아버지의 가죽가방사업을 물려받아 혁신적인 원단을 소개하면서 레이블을 재정비했다. 그녀는 낙하산을 만들 때 쓰는 나일론을 사용하여 아주 가벼운 배낭을 만든 선구자였는데, 이는 현재 패션애호가들 사이에서 인기품목이 되었다. 섹스어필보다는 표현의 자유에 초점을 맞춘 프라다는 독특한 색상 배합과 패턴을 보여주는 1970년대의 가구에 쓰인 원단들을 가지고 실험을 했는데, 이는 1996년에 유행한 '긱 쉬크(geek chic)' 룩을 예고했다. 프라다는 용감하고 논쟁의 여지가 있으며, 다른 어떤 레이블보다 사랑을 받는 라인을 개발하는 데 성공했다.

○ Lindbergh, McGrath, Souleiman, Steele

Miuccia Prada. b Milan (IT), c1950. **Kristen McMenamy. Advertising campaign. Autumn/winter 1995.** Photograph by Peter Lindbergh.

마이린 드 프레몽빌 De Prémonville, Myrène

마이린 드 프레몽빌은 여성스러운 비즈니스 수트를 만들기 위해 이 재킷을 드라마틱하게 재단했다. 밑단의 곡선을 따라 디자인한 주머니는 재킷의 긴 라인 형태를 부드럽게 보이도록 한다. 어깨부분은 어깨를 드러내는 드레스를 흉내내듯 스트랩으로 감쌌다. 드 프레몽빌이 1980년대 후반 자신의 레이블을 위해 만든 첫 디자인들은 그녀의(그리고 다른 여성들의) 옷장에 없다고 느꼈던 것에 대한 그녀의 생각을 정리해 표현한 것이었다. 카벤이나 마가렛 하웰 같은 다른 여성디자이너들이 그랬던 것처럼, 드 프레몽빌은 그녀 자신의 필요성에 의해 디자인을 시작했다. 그 결과는 독특한 색상 조합, 화려한 그래픽 아플리케, 그리고 대조적인 가두리 장식을 사용하여 만든 멋진 수트들이었다. 그녀는 또한 클래식한 검정색 고리 바지를 디자인했다. 그녀는 그 이유에 대해 '다른 어느 누구도 편하다고 느끼지 않았기 때문이었다.'고 말했다. 1990년대 초가 되자, 드 프레몽빌에게는 디테일에 대한 그녀의 세심한 주의를 높이 평가한 직업여성 고객들이 생겼다.

○ Howell, de Tommaso

377

Myrène de Prémonville. b Hendaye (FR), 1949. **Day suit with banded yoke.** Photograph by Philippe Costes, 1984.

엘비스 프레슬리 Presley, Elvis 아이콘

프레슬리의 엉덩이를 뽐내는 스타일은 미국의 새로운 현상인 틴에이저들에게 설득력 있게 어필했다. 느슨하게 재단된 수트와 검정색 셔츠를 입고 넥타이 매듭을 약간 밑으로 내려서 맨 그는 지난 세대의 드레스의 형식성을 거부한 젊은이의 이미지였다. 본질적으로 노동자 계급을 뜻하는 이 새로운 이미지는 신분에 대한 기존의 관념을 경멸했으며, 남성의 매력을 젊고 명백히 관능적인 것으로 재정의 내렸다. 프레슬리는 트럭 운전사였으나 1953년 선 레코드사(Sun Records)와 몇 곡을 녹음했다. 그는 5년 안에 히트레코드 19개를 만들었고 블록버스터 영화 4편의 주인공이 되었다. 엉덩이를 회전하며 추는 그의 춤은 여자 팬들을 녹였고, 그에게 '엘비스 더 펠비스(Elvis the Pelvis, 골반의 엘비스)'라는 별명을 붙여줬다.

그는 또한 '더 힐빌리 캣(The Hillbilly Cat)'으로 알려졌는데, 이는 블랙 재즈 전통의 '재즈 연주가'를 참조한 것이었다. '블루 스웨이드 슈즈'라는 노래는 어떤 한 블랙 스타일과 같은 의미의 멋진 치장을 의미한다.

○ Bartlett, Dean, Hendrix

Elvis Presley. **b** Tupelo, MS (USA), 1935. **d** Memphis, TN (USA), 1977. **Elvis Presley.** c1957.

안토니 프라이스 Price, Antony 디자이너

안토니 프라이스가 친구이자 모델인 제리 홀과 함께 사진을 찍었다. 그녀는 라메 위에 금속성의 빨간색 프랑스산 실크 레이스를 겹쳐놓은 페플럼 드레스를 입고 있는데, 이는 1985년 자선 쇼 때 입은 의상이었다. '이것이 가장 쉬크하거나 또는 정교한 의상은 아니었지만, 제리가 불빛 아래서 움직였을 때 마치 거대한 물탱크 안에서 싸우는 샴 물고기 같아 보였어요.'

라고 프라이스는 설명한다. 이는 그의 중요한 이브닝웨어의 과장된 스타일로, 그가 언젠가 말했듯이 남자를 위해 남자가 디자인한 것이었다. 프라이스와 홀이 만난 것은 그녀가 17살 때 록시 뮤직앨범의 커버를 위해 파란색 인어 의상을 입고 모델을 서고 있을 때였다. 1968년 프라이스는 혁신적인 남성복 쇼를 디자인했는데, 이때 제시된 1930년대와 1940년대에 대

한 향수는 록시 뮤직의 지적인 매혹을 위한 청사진이 됐다. 1979년 자신의 레이블을 설립하면서 프라이스는 '중요한 파티에 가는 여성들'을 위해 만든, 코르셋을 입은 수퍼헤로인 스타일의 이브닝드레스를 통해서 그의 명성을 공고히 했다.

○ G. Jones, Kelly, Oldfield

Antony Price. b Bradford (UK), 1945. **Antony Price with Jerry Hall.** Photograph by Richard Young, 1986.

에밀리오 푸치 Pucci, Emilio 디자이너

클래식 푸치 디자인을 입고 있는 모델 위로 스키를 타는 사람이 공중에 떠 있다. 대담한 패턴과 밝은 색의 재킷에 단조롭고 슬림한 스키바지는 토스카나의 오래된 귀족 집안의 자제인 마르세스 디 바르센토, 에밀리오 푸치의 전형적인 스타일이다. 에밀리오는 이탈리아 올림픽 스키 팀의 멤버였는데, 그가 디자인 한 의상을 입고 슬로프에서 찍힌 사진이 『하퍼스 바자』지에 실린 후, 뉴욕에서 판매할 겨울 여성복을 디자인해달라는 부탁을 받았다. 1951년 그는 자신의 패션하우스를 피렌체에 있는 그의 푸치 팔라초에 설립했다. 그는 구김이 안가는 실크저지로 만든 '팔라초 파자마'로 유명해졌으며, 이는 그레이스 켈리, 로렌 바콜, 그리고 엘리자베스 테일러 등이 입으면서, 상류사회 제트족의 유니폼이 되었다. 중세 이탈리아 배너들을 바탕으로 만든 소용돌이치는 패턴의 컬러리스트이자, 그리고 원단의 독창적인 사용자이던, '디비노 마르셰스(Divino Marchese)'라고도 불린 푸치는 1960년대의 사이키델릭 무드를 포착했다. 그의 룩은 여전히 몇 년마다 한 번씩 재유행하는 패션에 영감을 준다.

○ Ascher, Galitzine, Pulitzer

Emilio Pucci. b Naples (IT), 1914. **d** Florence (IT), 1992. **Ski jacket.** Photograph by Peter Beard, American 『Vogue』, 1964.

릴리 퓰리처 Pulitzer, Lilly 디자이너

사진에 보이듯 로즈 케네디와 그녀의 손녀 캐슬린이 입고 있는 '릴리' 드레스는 모든 연령대에 다 어울렸다. 푸치와 마찬가지로 퓰리처도 한 가지 스타일의 패턴을 찾아서 계속 사용했던 디자이너였는데, 그녀의 심플한 여름용 시프트 드레스는 밝고 컬러풀한 꽃무늬 면으로 만들어졌다. 퓰리처는 플로리다 주의 팜비치에 살았기 때문에 완벽한 휴가용 의상을 만드는

데 필요한 것이 무엇인지 잘 알고 있었고, 그녀는 '릴리의 최대 강점은 그 안에 아무것도 입지 않아도 된다는 것이다'라고 항상 말했다. 이 부유한 휴양지는 그녀의 의상에 확실한 특징을 부여했으며, 모든 드레스에는 그녀의 삐뚤삐뚤한 사인이 표기됐다. 이 드레스는 원래 부유했지만 심심한 주부였던 그녀가 1959년 싱싱하게 짠 오렌지주스를 해변에서 팔기 시작했을

때 자신이 입기 위해 한 벌 만든 것이었다. 이 오리지널 드레스들은 울워스(Woolworth: 대형마트)에서 구입한 싸고 명랑한 느낌의 면으로 만들었다. 그녀는 자신의 노점에서 드레스를 팔기 시작했고, '릴리'는 하룻밤 사이에 성공했다. 존 페어차일드는 이 드레스를 '아무것도 아닌 작은 드레스'라 불렀다.

○ Kennedy, Oudejans, Pucci

Lilly Pulitzer. b Roslyn, NY (USA). (Active 1960s.) **Rose Kennedy with granddaughter Kathleen, late 1960s.**

메리 퀀트 Quant, Mary

디자이너

그레이스 코딩톤이 축구 선수의 유니폼에서 영감을 받아 디자인한 저지 드레스를 입고 있다. 신선하고 젊은 메리 퀀트의 의상은 알맞은 가격대의 쿠튀르를 젊은 직업여성들에게 소개하며 패션을 대중화했다. 1955년 퀀트와 그녀의 남편 알렉산더 플런켓-그린은 '바자(Bazaar)'라는 이름의 첼시 부티크를 열어 반체제 정서를 표현한 옷을 팔았다. 미술대학에서 만난 이 커플은 테렌스 콘란과 비달 사순을 포함하는 디자인 기업가들로 구성된 새로운 사회의 멤버들이었다. 1962년부터 퀀트의 스커트는 단이 올라가기 시작했고, 1964년, 이른바 미니스커트의 길이를 정의 내리는 시대가 되었다. 이는 '관대한 사회의 짐슬립(소매가 없고 무릎까지 오는 여학생 옷)'이라 불렸고, 메리 퀀트는 이 드레스를 1966년 영국왕실에서 수여하는 훈장(O.B.E: Order of British Empire)을 받으러 버킹검 궁전에 갔을 때 입었다. 또한 그녀의 룩과 매치되는 팬티스타킹이 있었는데, 이는 댄스 리허설 의상에서 영감을 얻어 제작된 것이었다. 편안함, 운동성, 그리고 신축성 이 세 가지 요소들이 모던 패션의 토대에 추가되었다.

○ Charles, Courrèges, Khanh, Liberty, Paulin, Rayne

Mary Quant. b London (UK), 1934. **Grace Coddington wears a Mary Quant Ginger Group mini dress. 1967.**

파코 라반 Rabanne, Paco 디자이너

펜치를 사용하여 철사로 연결한 알루미늄 디스크들과 판넬로 제작된 스페이스-판타지 드레스는 바늘과 실로 만들어진 전통적인 패션을 대체했다. 라반은 파리의 에콜데보자르(École des Beaux-Arts)에서 건축을 공부했지만 패션으로 전향하여 지방시, 디올, 그리고 발렌시아가에 플라스틱 단추와 보석을 공급했다. 라반은 1966년 자신의 패션하우스를 열었고, 건축

학을 전공한 경험을 통해 1960년대의 우주와 우주여행의 영향과 결합하여 이처럼 놀라운 새로운 스타일을 창조할 수 있도록 영감을 받았다. 대안적이고 실험적인 재료들을 사용한 그의 스페이스-에이지 패션은 거리에서 입을 수 있는 의상이라 정해진 전통적 범위를 밀어내는 데 중요한 역할을 했다. 1960년대에 스페이스-에이지 패션의 길을 걸었던 다른 디자

이너들 중에는 피에르 가르뎅, 앙드레 쿠레주, 루디 건릭, 그리고 이브 생 로랑이 있었다.

🔾 Bailly, Barrett, Dior, Gernreich, Betsey Johnson

Paco Rabanne. b San Sebastián (SP), 1934. **Aluminium chainmail dress.** Photograph by Gunnar Larsen, 1966.

에드워드 레인 경 Rayne, Sir Edward 구두 디자이너

'애스콧의 레이디의 날, 결코 비가 내려서는 안됩니다'라는 문구가 이 재미있는 이미지에 적혀 있다. 나일론 망사 줄무늬로 장식된 레인의 담황색 펌프스가 광택을 낸 남성적인 승마 부츠와 옥스포드 구두 사이에서 애정행각을 벌이고 있다. 데이 용 동백꽃 핑크부터 보석이 달린 이브닝 용의 비취색까지 수많은 색으로 완벽하게 세공된 레인의 구두들은 영국의 부유한 사람들을 치장했다. 엘리자베스 여왕, 퀸 마더(엘리자베스 2세의 어머니)에게서 로열 워런트(Royal Warrant, 로열 보증)를 받아 1947년 엘리자베스 공주의 결혼 혼수를 디자인한 레인은 그녀의 샌들을 아이보리색 실크로 드레이핑한 후 진주를 달아 만들었다. 그의 가족 사업체인 H & M 레인은 그의 조부모가 1889년 설립했다. 에드워드 레인은 1940년도에 입사하여 1951년 이 회사를 물려받았다. 그는 하디 에이미와 노만 하트넬 같은 의상디자이너들과 협력하여 일하면서 유행하는 트렌드에도 항시 주의를 기울였다. 진 뮤어와 메리 퀸트는 젊은이들을 위한 신을 디자인하여 레인의 패션 프로파일에 자신들의 재능을 빌려주었다.

O **Amies, Hartnell, Muir, Quant, Vivier**

Sir Edward Rayne. b London (UK), 1922. **d** (UK), 1992. **'Jaress' yellow shoe with mesh toe.** Spring 1963.

캐롤린 르부 Reboux, Caroline 모자 디자이너

캐롤린 르부는 구조적 심플함에 탁월했던 모자 디자이너였다. 그녀는 장식과 장식물을 피했다. 펠트로 작업하는 것을 즐긴 그녀는 강하지만 유연성 있는 이 소재를 고객들의 머리 위에서 직접 자르고 접어 작업했다. 그녀가 마드모아젤 콘치타 몬테네그로를 위해 만든 모자는 굉장히 심플한 연꽃으로 장식을 했으며, 이는 모자의 선을 반영한 것이었다. 이러한

스타일의 모자는 또한 깔끔하기도 하지만 드라마틱한 의상들을 보완해주었다. 많은 의상디자이너들을 위해 모자를 디자인한 르부는 후에 자신의 스타일과 잘 맞는 고전주의의 마담 비오네와 각별한 사이가 되었다. 1860년대에 캐롤린 르부의 개인적인 스타일은 메테르니히 왕자의 눈에 띄었는데, 그는 위스를 유지니 황후에게 소개하면서 스타일적 센스에 대

한 신용을 얻었다. 그녀는 곧 황후를 위해 모자를 만들기 시작했고, 1870년대에 이르러 파리의 패셔너블한 센터인 22 뤼 드라 뻬(22 rue de la Paix)에 살롱을 세워 생을 마감할 때까지 그곳에서 일했다.

○ Agnès, Barthet, Daché, Hartnell, Pingat, Windsor

Caroline Reboux. b Paris (FR), 1830s. **d** Paris (FR), 1927. **Hat trimmed with broderie anglaise.** Photograph by Baron de Meyer, American 『Vogue』, 1919.

존 레드펀 Redfern, John

디자이너

스코틀랜드의 유명한 오페라가수인 메리 가든이 주름 잡힌 라자 실크로 만든 타운드레스에 어울리는 망토와 레이스 블라우스를 입고 있다. 벨 에포크의 패셔너블한 실루엣을 재현해내고 있는 이 의상은 부풀어 오른 듯한 느낌을 주는 하이네크라인의 풀 보디스와 깊고 타이트하게 죄인 허리선을 보여준다. 스커트의 앞 쪽은 똑바로 재단된 반면, 뒷부분은 주름과 여분의 천으로 채워져 옷자락이 길게 늘어졌다. 이런 스타일의 드레스는 'S 밴드'라고 알려졌으며, 이는 아르 누보의 미각을 반영했다. 레드펀은 카우스 온 디 아일 오브 와이트(Cowes on the Isle of Wight)에서 여성복 재단사로 일을 시작했다. 그가 재단하여 성공한 의상 가운데 특히 요트 여행용 의상이 성공을 거두면서 그는 왕족, 가수, 그리고 배우들을 위해 패셔너블한 의상을 만드는 디자이너가 되었다. 1881년 레드펀은 런던과 파리에 패션하우스를 세웠고, 에딘버러와 뉴욕에 지점을 열었다. 그는 1920년에 하우스의 문을 닫았다.

○ Boué, Drecoll, Gibson, Paquin

John Redfern. **b** Cowes (UK), 1853. **d** 1929. **Town dress of pleated Rajah silk and lace.** 1905.

오스카 드 라 렌타 De la Renta, Oscar 디자이너

그랜드피아노에 앉아 있는 카를라 브루니는 마치 그녀가 그랜드피아노를 소유하며, 연주하는 듯 보인다. 이같은 세련미, 화려함, 그리고 성숙함은 모두 드 라 렌타의 이미지이다. 부드럽게 주름이 잡힌 개더스커트 속으로 연결되는 세련된 검정색 보디스는 어깨 위에서 납작한 나비매듭으로 마무리되었다. 장식물과 극도로 여성스러운 실루엣으로 알려진 드

라 렌타는 그가 교제하는 부유하고 아름다운 여성들을 고객으로 됐다. 유럽에서 짧은 수습기간을 마친 드 라 렌타는 뉴욕의 엘리자베스 아덴에서 디자인을 맡았으며, 이로써 유럽의 매혹적인 터치에 대한 그의 이상이 미국적 양재의 관습에 사용되는 것이 사실화됐다. 1993년 그는 발망 쿠투어를 디자인하기 위해 유럽으로 되돌아갔다. 하지만 그가 정장과 이브

닝드레스에 관한 특별한 재능으로 매력적인 드레스와 세련된 수트를 만들어내는 디자이너라고 생각하는 쉬크한 미국 여성들은 만족했다.

○ Alfaro, Arden, Roehm, Scaasi, Steiger

Oscar de la Renta. b Santo Domingo (DOM), 1932. **Carla Bruni wears black cocktail gown.** Photograph by Arthur Elgort, 1992.

티오도어, 알버르, 아나톨, 그리고 레옹 레빌롱 (레빌롱 형제들)
Revillon, Théodore, Albert, Anatole and Léon(Revillon Frères)

디자이너

루이즈 달-울프가 숄칼라가 달린 물개 모피로 만든 케이프를 검정색 세탁물처럼 어깨에 두른 부유한 여성의 모습을 포착했다. 이러한 모피 패션의 선구자였던 레빌롱 형제들, 티오도어, 알버르, 아나톨, 그리고 레옹은 이 날가죽을 실크처럼 다루며 한 세기 전부터 이를 솜씨 있게 재단했다. 귀족이던 이들의 아버지가 프랑스의 혁명 때 루이-빅터 다젠탈 백

작이라는 그의 이름을 목숨과 바꾼 결정을 하지 않았다면 이러한 코트들은 존재하지 않았을 것이다. 루이-빅터는 따뜻함을 제공하는 실용적인 의미의 모피에서 이미 더 나아가 오셀롯, 친칠라, 그리고 북극여우 같은 굉장히 탐나는 이국적인 모피를 사용하여 파리를 세계 모피의 수도로 만들었다. 그가 죽은 후 그의 아들 4명은 회사의 이름을 레빌롱 프레(형

제들)로 바꾸고 캐나다와 시베리아에 처음으로 교역소를 둔 세계적인 프랑스 회사가 되었으며, 자신들의 이름을 딴 미술관을 열었다.

○ Dahl-Wolfe, Fendi, Lauder

Revillon. **Théodore. b** Paris (FR). **d** (FR), 1920; **Albert. b** Paris (FR). **d** 1887; **Anatole. b** Paris (FR). **d** (FR) 1916; **Léon. b** Paris (FR). **d** (FR), 1915. (Active 1840s–1910s.) (Revillon Frères.)
Seal cape. Photograph by Louise Dahl-Wolfe, 「Harper's Bazaar」, 1956.

찰스 레브손(레블론) Revson, Charles(Revlon)

화장품 창시자

생기 넘치고 자유로운 '찰리 걸'인 셸리 핵이 바지정장을 입고 '나는 모든 것을 가졌어요'라는 표정을 한 채 큰 걸음으로 이 페이지를 활보하고 있다. 레블론은 1970년대에 향수 '찰리'의 이미지로 신세대 독립적인 여성의 무드를 포착해냈다. 레블론은 1932년 찰스, 조셉 레브손 형제들과 화학자인 찰스 라크 맨에 의해 설립됐다. 찰스 레브손은 마케팅에 있어 머리가 좋은 사람이었다. 엘리자베스 아덴은 그를 '그 남자(that man)'(그가 그녀의 아이디어를 베꼈다고 생각했기 때문이었다)라고 불렀는데, 그는 이를 이용해 남성 화장품 '댓 맨'을 창시했다. 그러나 그는 투명한 옅은 색상을 대체한 불투명한 색상의 매니큐어로 성공을 했고, 여성들에게 손톱과 입술 색상을 매치할 수 있도록 했다. 그들은 강렬한 빨강인 불과 얼음(Fire and Ice) 제품에 대한 홍보를 '모든 좋은 여성들에게도 조금씩 나쁜 면이 있어요'라는 광고 슬로건을 내걸고 시작했다. 레브손은 그의 모델들이 우아하지만 색시함이 내면에 깔린 '파크 애버뉴의 창녀들'이 되기를 바랐다고 말했다.

○ Arden, Factor, Hutton, Venturi

Charles Revson. b Somerville, MA (USA), 1906. **d** New York (USA), 1976. (Revlon.) **Shelley Hack modelling for Revlon's 'Charlie' perfume.** Photograph by Albert Watson, c1974.

잔드라 로즈 Rhodes, Zandra 디자이너

잔드라 로즈는 영원한 엑소시즘을 만들어내려고 노력했다고 언젠가 말했다. 그런 면에서 길게 베어낸 실크 천조각, 추상적인 비즈 장식, 행커치프 포인트, 구불구불한 패턴의 프린트, 튤 크리놀린, 그리고 가장자리에 러플이 달린 주름 잡은 원단 등이 트레이드마크인 그녀의 의상은 독창적이다. 여기에 보이는 1977년도의 '개념적인 쉬크함' 컬렉션은 옷을 찢은 부분에 수를 놓고 옷핀을 장신구로 사용하여 길거리 스타일을 쿠튀르에 들여왔다. 그녀의 드레스에는 여전히 불온해 보이는 테크닉들이 사용되어, 외부의 솔기와 '윙크하는' 구멍들은 성감대와 반투명의 저지를 드러낸다. 로즈는 영국왕립예술학교에서 패션을 전공하고 1966년 졸업했다. '우리는 모든 것을 우리 스스로 만들고, 플라스틱의 완벽한 세상, 완전히 인공적인 우리만의 환경을 창조하며 현대의 세계에서 살고자 했다.'고 그녀는 회상했다. 그녀는 이디스 시트웰(Edith Sitwell)을 자신의 영감이라고 말했다. 다채로운 색상의 헤어스타일과 자신의 생각을 표현하는 메이크업을 한 그녀의 이미지는 그녀만의 멋지고 독특한 분위기를 만들어낸다.

○ Rotten, Sarne, G. Smith, Williamson

390

Zandra Rhodes. b Chatham (UK), 1942. **'Conceptual chic'. Punk jersey dresses.** Photograph by Clive Arrowsmith, 1977.

자클린 드 리브 De Ribes, Jacqueline　　디자이너

정확한 재단은 부드러운 거품 같은 실크 클로케로 완화되어 정확히 재단된 까만 벨벳드레스를 입은 자클린 드 리브 백작부인이 연약하고도 우아한 포즈로 서 있다. 1983년 『타운 앤 컨트리(Town and Country)』잡지에서 '세계에서 가장 스타일리시한 여인'이라 칭한 백작부인은 25세 때부터 국제 베스트드레스 리스트에 이미 언급되기 시작했으며, 인생전반에 걸쳐 지속적으로 오트 퀴투르를 입었다. 프랑스의 부유한 귀족이던 그녀는 당시 패션디자인이 그녀의 위치보다 아래라고 여겨졌기 때문에 디자이너가 되고픈 꿈을 사십대가 될 때까지도 이룰 수 없었다. 그녀가 타고난 훌륭한 기호적 센스는 1983년 파리와 미국에서 발표한 그녀의 첫 컬렉션의 성공을 의미했다. 이는 신중한 웅장함의 매력과 화려하면서 심플한 어깨 디테일이 들어간 날씬한 선을 좋아하는 그녀와 같은 류의 여성들을 위해 맞춰 제공되었다.

○ von Fürstenberg, de la Renta, Roehm

Comtesse Jacqueline de Ribes. b Paris (FR), 1931. **Jacqueline de Ribes, Paris.** Photograph by Victor Skrebneski, 1983.

니나 리치 Ricci, Nina

디자이너

1937년에 제작된 이 광고에서 모피로 장식된 재킷에 날씬한 선의 수트를 입은 여인이 니나 리치 세계와 관련하여 서 있는 이 곳은 파리의 방돔 광장의 중심이다. 니나 리치는 동시대 디자이너인 코코 샤넬과 엘자 스키아파렐리와는 달리 트렌드를 만들지 않았다. 대신에 그녀는 여성스럽고, 우아하며, 아름답게 보이는 것이 목적인 특정 연령대의 부유한 사 교계 여성들을 위한 의상을 만드는 데 집중했다. 이 전통은 줄스-프랑소와 크라애, 그리고 이후엔 제라드 피파르에 의해 지속되었으며, 이 둘은 리치의 근본적인 방침을 존경했다. 그녀는 파리지엥 쿠튀르하우스를 1932년 열었고, 아들 로베르트 리치의 도움으로 진정한 의상디자이너로서 평판을 빠르게 확립했다. 그녀는 고객의 장점을 강조하고 단점을 숨기기 위해 손님의 몸에 직접 옷감을 둘러 모으기도 하고 주름을 잡기도 하면서 의상을 제작했다.

○ Ascher, Crahay, Frizon, Hirata, Mainbocher, Pipart

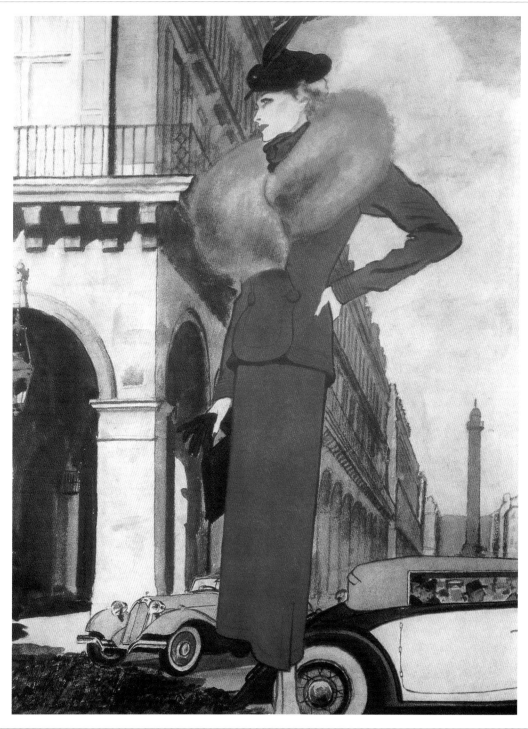

Nina Ricci. b Turin (IT), 1883. **d** Paris (FR), 1970. **Fur-trimmed jacket and skirt.** Illustration by Pierre Mourgue, 1937.

허브 릿츠 Ritts, Herb

사진작가

허브 릿츠는 흑백사진에 대한 그의 습관적인 재능을 이용해 지아니 베르사체의 사람의 이목을 끄는 드레스로부터 드라마를 만들어낸다. 검정색 천으로 된 깔대기 모양의 디자인과 모델이 입은 검정 드레스를 통해 모델의 창백한 피부는 사막의 배경과 대조되어 놀라운 기하학적인 형상을 창조한다. 1952년 로스앤젤레스의 부유한 가정에서 태어난, 스티브 맥퀸의

이웃이던 허브 릿츠는 인테리어 장식가였던 어머니의 영향으로 세련미 넘치는 아름다운 세계를 접하게 되었다. 그는 취미로 친구들의 초상사진과 풍경을 찍으면서 사진을 시작했다. 릿츠는 1978년 프랑코 제피렐리가 리메이크한 영화 '챔프(The Champ)'의 세트장에서 그가 찍은 사진이 『뉴스위크』지에 실리면서 전문적으로 일하게 됐다. 남성모델이자 친구

인 맷 콜린스는 리츠를 브루스 웨버와 패션 사진에 소개했다. 리츠의 스타일은 섹시하고 파워풀하며, 종종 동성애적이었고, 항상 피부의 감촉에 매료되었다.

○ Platt Lynes, Sieff, Versace, Weber

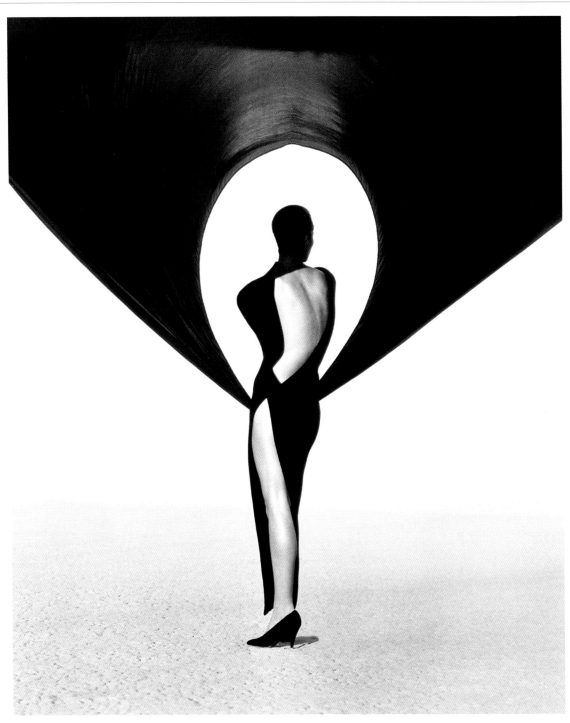

Herb Ritts. b Los Angeles, CA (USA), 1952. **d** Los Angeles, CA (USA), 2002. **Tatjana Patitz wears Versace.** 「Le Mirage」, 1990.

마이클 로버츠 Roberts, Michael　　일러스트레이터

마이클 로버츠는 앙리 마티스의 콜라주 작품을 회상하며 아자딘 알라이아의 조각적인 스핑크스 드레스를 정확히 묘사한다. 흰 종이 밴드는 알라이아의 트레이드마크인 고무밴드를 흉내 낸 것이고, 검정색 종이 실루엣은 이 밴드들에 나타나는 곡선미의 효과를 강조한다. 로버츠는 천진난만한 '어린이 같은' 일러스트 테크닉을 사용하여 패션에 문외한인 사람들의 관점을 유지하고 있지만, 반면에 그의 유머러스한 표현법은 패션의 복잡함에 대한 심오한 지식을 넌지시 보여주고 있다. 패션 저술가이자 스타일리스트이며 사진작가, 일러스트레이터, 비디오 감독, 그리고 콜라주 작가인 로버츠는 패션 아이콘들을 놀림감으로 삼는다. 그의 기이한 스타일 감각과 독설적인 문체는 1972년에는 '더 선데이 타임즈'에, 1981년에는 사교계 잡지 『태틀러』지에, 그리고 영국 『보그』와 『뉴요커』 잡지에 실렸다. 그의 도발적인 시각은 『태틀러』의 4월 만우절 이슈에서 그가 비비안 웨스트우드를 마가렛 대처로 변모시켰을 때 정확히 표현되었다.

○ Alaïa, Ettedgui, Westwood

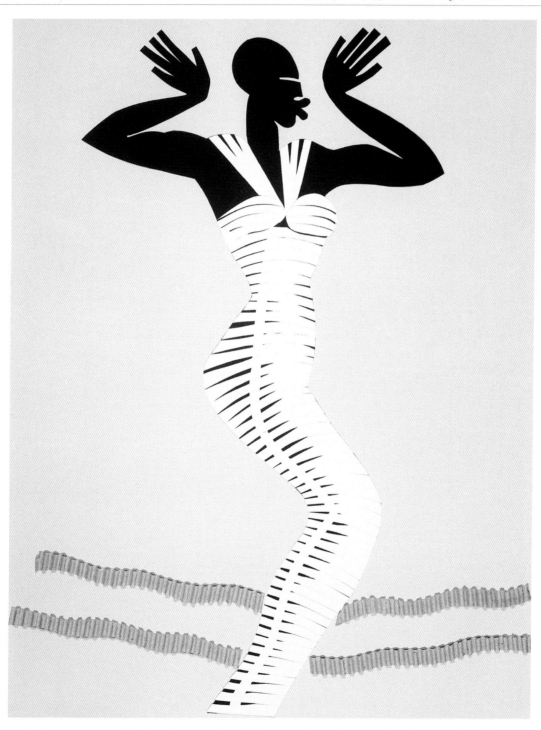

Michael Roberts. b Aylesbury (UK), 1947. **'Azzedine's Sphinx'.** Paper collage, 1991.

토미 로버츠(미스터 프리덤) Roberts, Tommy(Mr Freedom)

디자이너

사진작가 클라이브 애로우스미스가 1971년 『보그』지에 실린 토미 로버츠의 의상을 키치한 아메리카나 맥락으로 풀이했다. 레슬링 경기 복 모양의 신축성 있는 덩가리 바지는 10대 취향의 분홍색 새틴으로 된 하트로 아플리케되어 있고 컬러블룩으로 된 티셔츠 밑에 입었다. 미소 짓고 있는 야구팀이 이야기에 확신을 주는데, 이것은 『보그』지가 '촌스러운 것

이 나쁜 것일까요?'라는 질문을 했던 당시 팝 세대에게 재미있는 패션이었다. 디자이너 토미 로버츠는 미스터 프리덤으로서, 디자인과 시장의 갭에 모두 주목을 한 사람이었다. 명랑한 느낌의 티셔츠와 꼭 맞게 재단된 그의 바지들은 또한 1930년대와 1940년대 할리우드의 심벌들로 장식되었다. 미키 마우스와 도날드 덕은 남성과 여성이 모두 입을 수 있는

인습타파적인 의상을 장식했다. 1966년 로버츠는 런던의 카나비 스트리트 근처에 '클렙토마니아'라는 히피 백화점을 열었고, 1969년에는 '미스터 프리덤'을 킹스로드에 열었다. 이들 숍에서는 결코 너무 심각하지 않은 빠르게 변하는 스타일의 제품들을 판매했다.

○ Fiorucci, Fish, Nutter

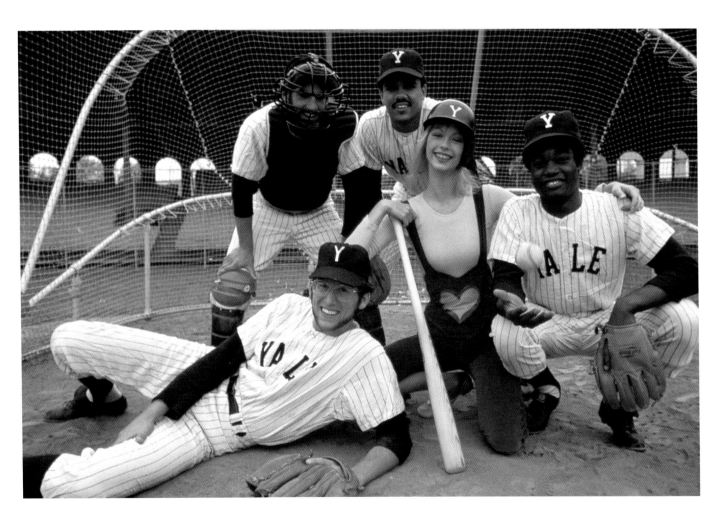

Tommy Roberts. b London (UK), 1942. (Mr Freedom.) **Dungarees with pink appliqué heart.** Photograph by Clive Arrowsmith, British 『Vogue』, 1971.

존 로샤 Rocha, John

디자이너

창조적이지만 상업적이기도 한 존 로샤는 '섹스는 전혀 상관이 없어요. 나는 그 무엇보다도 아름다움에 관심이 있습니다'라고 말했다. 여기, 거대한 난초가 프린트된 그의 오간자 드레스는 팻 맥그라스의 추상적인 코발트 블루 메이크업으로 부각되었다. 이 드레스는 몸매를 뽐내도록 디자인되었으며, 속이 비치는 시스를 꽃문양으로 가렸다. 이 사진의 강렬한 무드에도 불구하고 로샤의 의상은 종종 아일랜드적인 요소에서 영향을 받았다. 리넨, 울, 그리고 양가죽 등 천연 원단들은 부드러운 황록색, 청회색, 돌멩이 색 등 켈트 풍경의 색깔로 염색된다. 로샤는 자신의 의상을 '정신적으로 자유로운… 조금은 집시적인'이라고 설명한다. 이는 패션을 공부하기 위해 홍콩에서 런던으로 이주한 포루투갈계 중국인 디자이너를 설명하는 데도 알맞다. 아일랜드 상공회의소는 켈트적 영감을 받아 제작한 그의 연말 쇼를 본 후 그를 더블린으로 초대하여 일하도록 했다. 그는 1979년부터 더블린에서 살면서 자신의 '차이나타운' 상표를 단 옷을 제작하고 있다.

○ Eisen, Kim, McGrath, Watanabe

John Rocha. b Hong Kong (HK), 1953. **Organza print dress.** Photograph by Steven Klein, 『Frank』, 1998.

396

마르셀 로샤스 Rochas, Marcel 디자이너

마르셀 로샤스가 향수 샘플을 테스트하면서 그의 부인인 헬렌이 지휘하고 있는 드레스 피팅을 감독하고 있다. 마담 로샤스는 스커트를 핀으로 꽂고 집어넣으며 '뉴 룩' 형태를 잡아가고 있다. 뉴 룩은 곡선미가 나타나는 실루엣으로, 로샤스가 매 웨스트를 위해 제작한 영화의상에서 이를 예고하며 그 명성을 얻었다. 1946년 그는 엉덩이부분을 감싸는 끈 없는 롱

라인의 브래지어 게피에르를 제작했는데, 이는 10년 동안 몸매를 잡아준 속옷이었다. 장 콕토와 크리스찬 베라르가 친구들이던 로샤스는 푸아레의 격려로, 1925년 자신의 의상실을 열었다. 그는 흰색 칼라가 달린 블랙-앤-화이트 드레스들을 만들기 시작했으며, 그중 한 벌이 여기 사진에 실린 것이다. 그의 창조적인 혁신은 주로 강한 어깨라인을 특징으로 잡았

는데, 이 요소는 로샤스가 '여성스러움의 신호'라고 생각했던 것이다. 1950년대에 캐주얼 바지를 여성의 수트와 관련된 것으로 바꾸어놓은 의상은 그가 만든 또 다른 신상품이었다.

○ Bérard, Cocteau, Dior

Marcel Rochas. b Paris (FR), 1902. d Paris (FR), 1955. **Marcel and Hélène Rochas with model.** 1944.

나르시소 로드리게즈 Rodriguez, Narciso 디자이너

여기 보이듯 섬세하게 자수로 장식된 보디스를 디자인한 나르시소 로드리게즈에게 세루티는 미니멀한 패션디자이너로서 첫 발을 내딛을 수 있는 첫 국제적 발판을 제공했다. 그러나 그의 이름이 대중들의 주목을 끌게 된 것은 그가 디자인한 웨딩드레스 때문이었다. 1996년, 캐롤린 베셋이 존 F. 케네디 주니어와 결혼할 때 그녀는 그의 굉장히 심플한 바이어스컷의 시스드레스 중 한 벌을 입었다. '친한 친구의 웨딩드레스를 만들었는데, 그것이 내가 하고 있던 일에 대해 굉장한 관심을 불러일으켰죠.'라고 그는 후에 말했다. 로드리게즈는 연속해서 일하던 디자인 하우스에서 절제된 표현의 힘에 대해 배웠다. 앤 클라인, 캘빈 클라인(여기서 그는 베셋과 만났다), 그리고 캐시미어를 전문으로 다루는 디자인 레이블 TSE 등, 각의 하우스는 깨끗하고 모던하고 고급스러운, 그리고 입을 수 있는 의상을 바탕으로 하는 철학을 내세웠다. 1997년, 로드리게즈는 자신의 레이블을 밀라노에서 시작했고, 스페인의 럭셔리 레이블인 로에베의 디자이너로 임명됐다.

○ Cerruti, Ferretti, A. Klein, C. Klein, Loewe

Narciso Rodriguez. b NJ (USA), 1961. **Embroidered bodice and skirt for Cerruti.** Photograph by Carter Smith, 「Harper's Bazaar」, 1997.

캐롤린 로엠 Roehm, Carolyne 디자이너

빌 블라스가 개최한 갈라 이벤트에서 사진 찍힌 캐롤린 로엠은 자신이 낼 수 있는 최고의 광고효과를 낸다. 로엠이 1984년 자신의 고급스러운 기성복 사업을 시작했을 때 화려한 광고들 중에서 두드러지게 나타나고, 여성스러운 옷들이 팔린 것은 그녀의 큰 키와 마른 몸매 덕분이었다. '저는 광고에 나오는 것에 대해 그렇게 열성적이지 않았어요.'라고 그녀는 말했다. '만약 광고에 나온다면 굉장한 도움이 될 거라는 얘기는 들었죠.' 그래서 그녀는 광고에 나온 것이었다. 로엠은 사교계 의상을 그녀와 비슷하거나 그녀처럼 되기를 원하는 부유한 여성들에게 판매했다. 그녀는 '심지가 굳었고 굉장히 계획적'이었는데, 이러한 특성들이 그녀를 오스카 드 라 렌타에서 10년 동안 디자이너로, 하우스 모델로, 그리고 뮤즈로 활동하게 한 원동력이었다. 로엠은 고급스러움과 실용성을 생각해서 혼합한다. 더체스 새틴으로 만든 바닥까지 내려오는 길이의 긴 이브닝스커트처럼 화려한 원단으로 재단한 의상은 스포츠웨어의 느낌을 내기 위해 캐시미어 스웨터와 함께 입게 될 것이다.

⊙ Blass, de la Renta, de Ribes, Wang

Carolyne Roehm. b Kirksville, MI (USA), 1951. **Satin cocktail dress.** Photograph by Daniel d'Errico, 'Women's Wear Daily', 1991.

미셸 로지에 Rosier, Michèle 디자이너

미셸 로지에의 스페이스-에이지 스포츠웨어의 배경에 있는 산이 다른 행성의 모습처럼 보인다. 모델이 쓴 버그아이 고글과 은색 부츠는 로지에의 포일 스키재킷과 바지의 극적인 효과를 증대시킨다. 같은 시대 인물인 크리스티안 베일리와 함께 로지에는 프랑스의 급성장하는 기성복 시장의 주요 인물이었다. 오트 쿠튀르에 대한 젊고, 이해하기 쉬운 반

응으로 그녀는 1962년부터 1970년 사이에 프랑스의 기성복 수출이 5배 이상 늘도록 도왔다. 로지에는 유년시절을 출판업자인 어머니 헬렌 고든-라자레프와 미국에서 보냈으며, 그 곳의 젊음지향적 스타일이 그녀의 형성기에 영향을 미쳤다. 로지에는 『뉴 우먼』과 『프랑스-스와』에서 기자로 일을 시작했지만, 1962년 장-피에르 뱀버거와 V de V(Vetements

de Vacances)를 세우기 위해 기자 일을 그만두었다. 로지에가 나일론 플리스(양털) 같은 스포츠웨어 원단을 사용하면서 이 원단들이 일상적인 패션의상에 사용되는 길이 열리게 되었다.

○ Bailly, Bousquet, Khanh, W. Smith

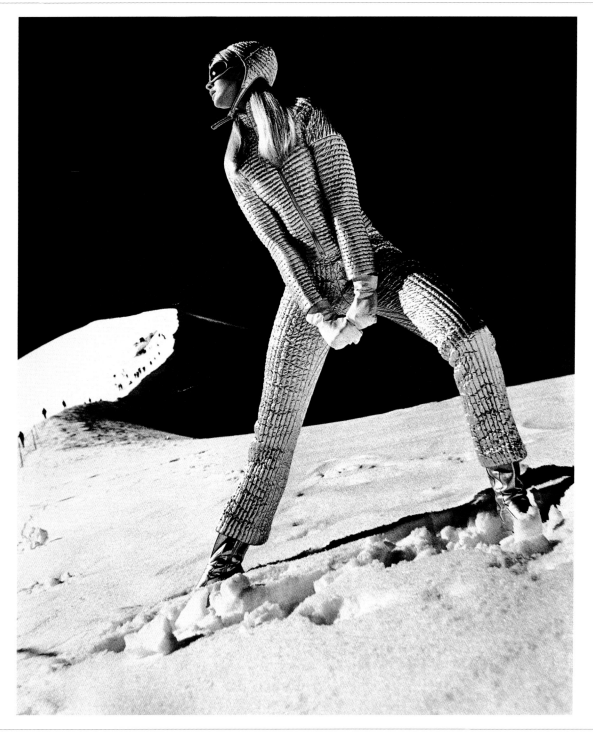

Michèle Rosier. b Paris (FR), 1929. **Quilted ski jacket and pants for V de V.** Photograph by Vernier, British 『Vogue』, 1966.

조니 로튼 Rotten, Johnny

아이콘

말콤 맥라렌이 만들고 비비안 웨스트우드가 스타일링한 '섹스피스톨즈'는 이 커플이 운영하던 런던의 킹스로드에 위치한, 펑크를 정의내린 그들의 가게 '섹스'의 홍보 도구였다. 그룹의 리더인 조니 로튼은 '아이들이 고통과 죽음을 원한다. 그들은 위협적인 소음을 원하는데 그 이유는 그것이 아이들을 무감정에서 끌어내주기 때문이다'고 말했다. 이 유니폼은 재봉기술에 맞먹게 디자인됐다. 이 유니폼은 이전에 나온 모든 드레스 코드에 대한 반감을 표현했다. 히피들이 개인적으로 항의할 때 입은 옷들마저도 유토피아적 집단의 분위기를 선언했지만, 펑크는 사회의 모든 다른 요소들을 배제하기 위해 섹스와 속박을 주제로 하여 만들어졌다. 로튼은 웨스트우드가 자신에게 무대에서 입을 옷으로 고무 셔츠를 건네줘서 놀랐다. '정말 내가 본 것 중 가장 불쾌한 것이라는 생각을 했어요. 이것을 성적인 페티쉬가 아니라 하나의 의상으로 입는다는 것이 너무 웃겼습니다.'라고 그는 말했다.

○ Cobain, Hemingway, McLaren, Rhodes, Westwood

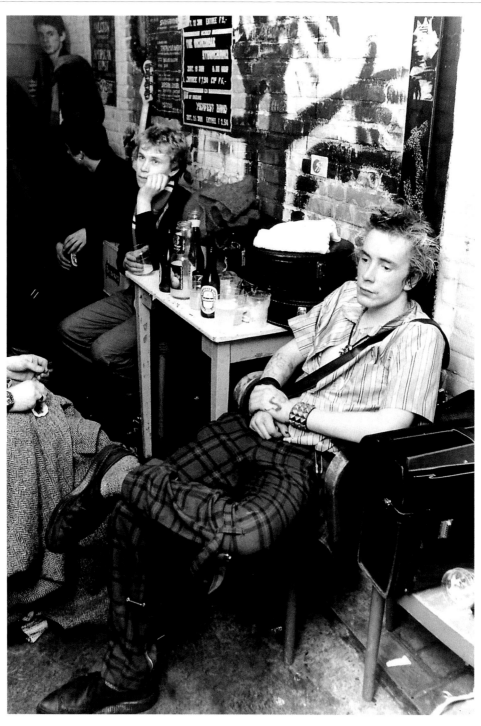

Johnny Rotten (John Lydon). b London (UK), 1956. Johnny Rotten wears tartan bondage trousers. c1977.

매기 루프 Rouff, Maggy 디자이너

여기에 보이는 이브닝드레스는 동양에서 영감을 얻었다. 루프는 일본의 영향을 최고급 모던 재단과 혼합시켰는데, 길고 느슨한 펜던트 소매는 기모노를 연상시킨다. 이전의 푸아레와 박스트처럼 루프도 자신의 디자인에 이국적인 동양의 느낌을 함께 섞었다. 그녀는 완벽하게 재단된 유럽형 드레스를 만들었다. 바이어스 재단법을 사용한 이 드레스는 솔기가 거

의 눈에 보이지 않으며, 몸통에서부터 커프스의 밑단까지 한 조각의 천으로 이어져 있다. 루프가 패션디자이너로서 한 첫 번째 일은 그녀의 어머니 마담 드 와그너가 수석디자이너로 일했던 드레콜에서였다. 그러나 그녀는 작업에 대한 주요 영감을 잔느 파퀸에게서 받았다. 루프는 자신의 패션하우스를 1929년 설립하여 화려한 이브닝드레스와 스포츠웨어로 빠르

게 명성을 얻었다. 1937년 그녀는 런던에 살롱을 열어 영국 손님들에게 자신의 파리지엥 드레스들을 선보였다.

○ Agnès, Bakst, Drecoll, Paquin, Poiret

402

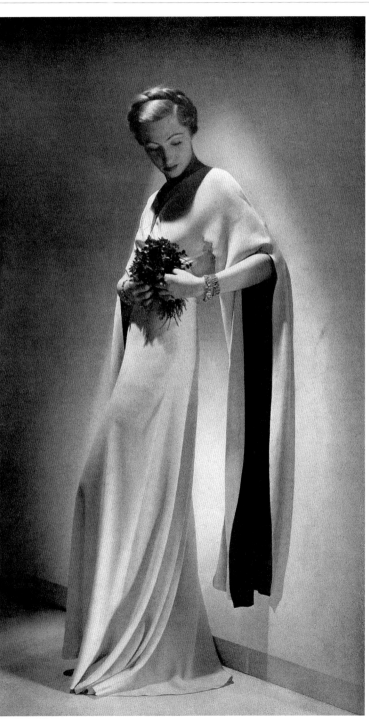

Maggy Rouff. b Paris (FR), 1876. **d** Paris (FR), 1971. **Evening dress with cut sleeves.** Photograph by George Hoyningen-Huene, 1935.

파올로 로베르시 Roversi, Paolo 사진작가

파올로 로베르시는 자신이 가장 좋아하는 모델 키스텐 오웬을 '천사와 악마 사이에 있다'고 설명한다. 그가 로메오 질리 광고에 포착한 그녀의 모습이 바로 그 의미를 설명해준다. 로베르시의 오랜 협력자인 질리는 로베르시가 '시간을 초월하는 여성들의 투시하는 찰나와 감정의 떨림을 성공적으로 포착한다'고 믿는다. 로베르시의 환상적인 작품은 20세기 후반 패션사진작가들 중에서는 따를 자가 없다. 1973년 조국 이탈리아를 떠나 파리로 간 그는 1970년대 말에 이중 노출과 폴라로이드 필름을 사용하여 자신만의 독특한 스타일을 개발했다. 로베르시의 이미지들은 시적이고, 로맨틱하며, 회화적인 반면에 너무 차분하고 약간은 정신이 나간 듯 보이는 경향이 있다. 그는 이러한 자신의 사진들을 '굉장히 강렬한 교환'이

자 '성격적인 부분 약간과 영혼적인 많은 부분을 포착하려는 시도'라고 설명한다.

○ Ferretti, Gigli, McGrath, McKnight

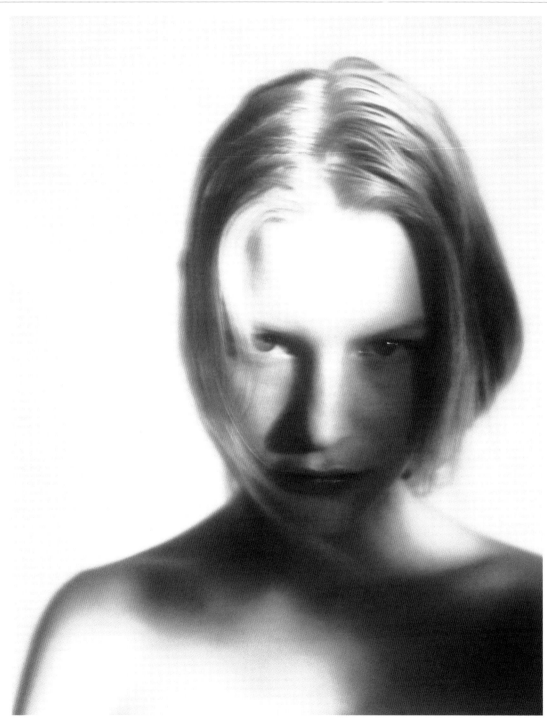

Paolo Roversi. b Ravenna (IT), 1947. **Kirsten Owen modelling for Romeo Gigli.** 1987.

헬레나 루빈스타인 Rubinstein, Helena　　화장품 창시자

'라이프 레드가 당신의 입술 위에서 생명을 얻는다'는 문구가 1940년대에 발표된 젊고 건강한 얼굴의 헬레나 루빈스타인 광고에 적혀 있다. 루빈스타인의 메이크업과 크림에 의해 조성된 건강한 이미지는 실험실에서 탄생했다. 그녀는 의학을 공부하기를 원했지만, 그 기회를 뒤로한 채 삼촌과 살기 위해 폴란드를 떠나 호주로 갔다. 그녀는 태양으로부터 피부를 보호하기 위해 폴란드에서 가져온 '크림 발라제(Creme Valaze)'라는 얼굴 크림을 판매하기 시작했다. 성공적인 소규모 피부 관리 학교가 뒤를 이었고, 일곱 명의 자매 중 한 명이 그녀와 함께 일을 시작했을 때 루빈스타인은 최고의 유럽 피부과 의사들과 공부를 하고 있었다. 그녀의 화장품에 대한 화이트로 빛을 낸 접근 방식은 몇 가지 혁신적인 결과를 얻었는데, 이 중에는 남성과 여성 호르몬을 사용하여 노화를 지연시키려는 시도를 처음으로 한 크림도 있었다. 예술적 자격 역시 흠 잡을 데가 없던 그녀는 파리에서 마티스, 뒤피, 달리, 그리고 콕토의 친구이자 후원자가 됐다.

○ Cocteau, Dalí, Dufy

404

Helena Rubinstein. **b** Cracow (POL), 1870. **d** New York (USA), 1965. 'Life Red' advertisement. 1940.

소니아 리키엘 Rykiel, Sonia 디자이너

살롱 프레젠테이션 중에 시퀸으로 만든 장미와 금색 벨트를 두른 드레스와 가디건 코트가 소니아 리키엘의 정장 풍의 니트웨어의 예로 선보여졌다. 울 니트가 가능성이 무궁무진하다는 그녀의 생각은 '어떤 여성은 누드일 때 환상적일 정도로 에로틱하게 보이듯이… 다른 여성은 폴로넥 스웨터를 입고 그렇게 보일 수 있다.'는 그녀의 말에서 설명이 되었다. 이 '니트

의 여왕'은 1962년 임신했을 때 부드러운 스웨터를 찾을 수 없어서 디자인을 시작했다. 그녀는 자신이 직접한 뜨개질을 남편의 패션숍에서 판매하기 시작했다. 리키엘의 우아하면서도 편안한 '라운지' 스타일은 전형적인 프랑스 스타일이다. 그녀는 자신의 의상을 '새로운 고전주의'라고 불렀는데, 이 의상들의 슬림한 선은 1930년대에 많이 사용되던 것이다. 절제된

색상의 유동적인 저지, 통 넓은 바지와 래글런 슬리브 스웨터는 그녀의 트레이드마크이며, 루렉스 니트웨어는 이브닝웨어로 입을 수 있을 만큼 충분히 세련됐다. '내가 니트를 사랑하는 이유는 매우 마술적이기 때문이다. 우리는 실 하나를 가지고 너무나 많은 것을 할 수 있다.'라고 리키엘은 말한다.

○ Albini, Jacobson, Turbeville

Sonia Rykiel. b Paris (FR), 1930. Knitted co-ordinates. 1974.

이브 생 로랑 Saint Laurent, Yves 디자이너

이브 생 로랑이 모델 르네 루소에게 세련된 이브닝 수트를 입히고 얼굴을 깃털로 감쌌다(모델의 심플한 메이크업은 웨이 밴디가 했다). 1960년대 이래로 'YSL'은 모던패션을 지휘하고 정의해왔다. 그는 남성적인 재단을 여성복에 도입하여 군복과 턱시도, 혹은 '르 스모킹' 룩을 다양하게 변형하였으며, 길거리 스타일과 농부복을 여성들을 위한 고급스러운 옵션으로 바꾸었다. 생 로랑은 종종 몬드리안, 마티스, 피카소, 그리고 브라크의 회화를 바탕으로 한 디자인과 자수 등 미술 분야의 자료를 참조하면서 이를 항상 역사적인 아이콘으로 해석하여 현시점에 맞도록 보정했다. 생 로랑은 '프루스트처럼, 나는 무엇보다도 멋진 변화를 겪는 세계에 대한 내 인력에 가장 반했다.'고 말했다. 멋진 패션은 그런 변화의 순간들을 옷감에서 재단해내는 것이다. 한번은 그가 자신이 이룬 것들이 '중요치 않은 예술'이라고 설명한 적이 있는데, 그는 후에 '근데 결국은 그렇게 중요치 않은 것이 아니더군요!'라고 덧붙여 말했다.

○ Bandy, Deneuve, Dior, Newton, Perint Palmer

Yves Saint Laurent. b Oran (ALG), 1936. **René Russo wears deep feather collar and skirt, Paris.** Photograph by Francesco Scavullo, 1974.

406

질 샌더 Sander, Jil

디자이너

샌더는 패션기자로 일을 시작한 후 패션디자인으로 전향했다. 1968년, 그녀는 함부르크에 부티크를 열었고 5년 후에는 캣워크에서 의상을 선보였다. 샌더는 조용한 자신감이 반영된, 화려하지 않은 의상의 필요성을 감지했다. 이는 완벽한 핏과 품질, 현대성을 옷을 입는 사람에게 제공해야 한다는 뜻이었다. 이것은 예언자적인 비전으로, 오늘날 그녀의 의상은 아름다운만큼 기술적으로 타협을 하지 않는 울트라—모던, 양성적 감성의 본보기가 됐다. 그러나 그녀의 심플함을 고전주의와 혼동해서는 안된다. 샌더가 『보그(Vogue)』지에서 얘기했던 것처럼. '고전적이라는 것은 이전 시대의 정신과 대립하기에 너무 게을러서 생겨난 변명에 불과하다.' 그녀는 여성다움의 진부함을 거부하고 남성 수트의 구조에서 발견한 세련된 점들을 받아들였다. 이러한 접근 방식은 디테일의 강조를 없앴으며, 여기 보이는 바지처럼 질감이 가장 두드러지는 양상의 소재를 강조했다.

○ Lang, McDean, Sims, Vallhonrat

Jil Sander. b Wesselburen (GER), 1943. **Angela Lindvall wears silk shirt and tweed trousers.** Photograph by David Sims, 1998.

지오르지오 디 산탄젤로 Sant'Angelo, Giorgio di

디자이너

베루슈카의 몸이 지오르지오 디 산탄젤로가 디자인한 체인 비키니로 겨우 가려져 있다. 그녀의 머리는 골드 라메로 감싸여 있으며, 몸은 금색 체인으로 둘러싸여 있다. 1960년대는 젊음의 예찬에 매우 열심이던 시기였고, 산탄젤로는 여성들이 자신들의 몸을 의식하도록 만들기 위해 디자인했다. 피렌체에서 태어난 그는 로스앤젤레스의 월트디즈니사에서 애니

메이션 장학금을 받기 전에는 건축가로서 교육을 받았고 미술, 도자기, 그리고 조각을 공부했다. 1960년대 초 그는 뉴욕으로 가서 텍스타일 디자이너로 일했는데, 미국 『보그』지의 화려한 에디터인 다이애나 브리랜드가 그의 재능을 발견했다. 그녀는 그를 여러 가지 소재, 가위, 그리고 베루슈카와 함께 애리조나로 보내 그녀의 잡지에 실릴 특집 기사를

'창조'하라고 했으며, 여기에 보이는 디자인이 바로 그중 하나다. 인생 후반기에 산탄젤로는 같은 원칙을 바탕으로 신축성 있는 랩 라이크라 의상을 디자인하여 새로운 고객들을 만나게 되었다.

○ Bruce, Lindbergh, Peretti, Veruschka, Vreeland

Giorgio di Sant'Angelo. b Florence (IT), 1936. **d** New York (USA), 1989. **Veruschka wears gold chain bikini.** Photograph by Franco Rubartelli, American 『Vogue』, 1968.

타냐 샤른(고스트) Sarne, Tanya (Ghost) **디자이너**

'아이스 리버'라고 불리는 프린트가 새겨진 섬세한 조젯 원단
은 사선으로 잘려 비대칭적인 드레스로 만들어졌다. 이는 이
번 시즌의 것이기도 하고, 동시에 어떤 한 레이블에서는 유
일한 것이다. 매 시즌마다 바뀌는 그들의 스타일에도 불구하
고 고스트의 드레스는 세탁기로 빨아도 되며 하이패션과는
별로 연관이 없는 실용성을 갖췄다. 고스트의 창시자이자 대

표인 타냐 샤른은 내구성이 강하면서 피부에는 부드러운 옷
감을 개발하자는 아이디어를 냈다. 그 결과는 주로 비스코스
원사로 짠 직물과 특별히 키운 연한 나무에서 소재를 얻었다.
이는 끓여서 독특한 색들로 염색하는 철저한 공정을 거쳐야
했다. 비용이 많이 들고 시간이 많이 걸리는 이 방법은 크레
이프 같은 독특한 질감과 밀도를 만들어냈다. 이렇게 만들어

진 원단은 오래가고 아주 기본적인 주의만이 필요한데, 이러
한 사실이 여행을 자주하는 여성들 사이에서 고스트가 인기
를 얻게 된 이유였다. 고스트의 원단은 베스트에서 복잡한 드
레스까지 모든 분야에 사용되었다.

○ Clark, Dell'Acqua, Rhodes, Tarlazzi

Tanya Sarne. b Southgate (UK), 1945. (Ghost.) **Fuchsia 'ice river' printed georgette dress.** Photograph by Niall McInerney, 1997.

비달 사순 Sassoon, Vidal

헤어드레서

'머리카락은 자연의 가장 큰 선물로. 이 선물을 다루는 법은 우리 손 안에 있다. 쿠튀르에서 재단은 가장 중요한 요소다…. 머리를 자르는 것은 간단히 말하면 디자인인데, 디자인을 위한 이러한 느낌은 내면에서 우러나와야 한다.' 비달 사순의 말들은 단순화된 그의 바우하우스적인 헤어컷의 논리를 설명한다. 이는 일주일마다 해야 하는 미용실 방문과 컬

용 클립의 횡포, 헤어스프레이를 뿌려 만든 머리 모양, 그리고 헤어와 관련한 다른 속박들로부터 여성들을 해방시켰다. 기하학적인 머리모양, 워시-앤-웨어 파마, 봅(수평으로 자른), 낸시 콴 등 사순의 커트는 관리가 쉽고 고급스러운 모던함을 지녔다. 그는 많은 여성들이 융통성 있게 다루기 쉬운 모양을 식별해 주었다. 비틀즈와 스윙잉 런던 세대에 속한 사

순은 자연에 대한 숭배를 머리로 가져와 헤어드레서의 역할을 높이면서, 메리 퀀트와 루디 건릭 같은 디자이너들과 협력하여 일을 했다.

○ Beatles, Coddington, Gernreich, Leonard, Liberty

Vidal Sassoon. b London (UK), 1928. **'Five-point' haircut.** Photograph by David Montgomery, 1964.

아놀드 스카시 Scaasi, Arnold 디자이너

컵받침 사이즈의 검정색 점들이 프린트된 흰색 실크드레스. 그 드레스와 반대되는 색상의 코트는 1957년에 이미 스카시의 전형이었다. 이와 더불어 가슴 부분이 허리선까지 깊게 파인 데콜레타쥐(옷깃을 깊이 판 네크라인의 여성복)와 종 모양의 스커트도 그의 대표적인 디자인이었다. 스카시는 이브닝 룩으로 코트와 드레스를 멋지게 매치시킨 미국의 첫 디자이너였다. 찰스 제임스에게 교육을 받은 그는 1956년 자신의 레이블을 차리고 사교계 행사를 위한 이브닝 의상을 전문으로 만들었다. 스카시는 장식적인 '테이블 탑' 네크라인과 목선이 아주 깊게 파인 데콜레타쥐를 포함하는 것에 신중했으며, 크고 '웅장하게 들어가는' 프린트들을 선호했다. 1958년, 그의 물방울 무늬 이브닝드레스는 무릎까지 오는 길이의 첫 정식 이브닝 의상이었다. 그의 쿠튀르 살롱은 1964년 문을 열어 길이가 짧은 이브닝드레스와 화려한 야회복들을 제작했다. '나는 절대로 미니멀리스트 디자이너가 아닙니다!'라고 스카시는 말했다. '장식이 들어간 옷들이 바라보기에 훨씬 더 흥미롭고 입기에 더 재미가 있죠.'

○ Deneuve, C. James, de la Renta, Schuberth

Arnold Scaasi. b Montreal, QC (CAN), 1931. **Polka-dot dress.** 1957.

프란체스코 스카불로 Scavullo, Francesco

사진작가

패션쇼 촬영에서 관광객 역할을 맡은 모델 안토니아가 혼잡한 홍콩 시장의 수많은 인파 속에 서 있다. 이 장면은 사진작가 프란체스코 스카불로가 감독한 것이다. 여행 가방은 그녀가 입고 있는 실크드레스 사이로 파고들고 있고, 그녀의 동양적 메이크업과 모자는 의상에 극적인 효과를 더하고 있으며, 안토니아는 역할에 맞게 차려 입혀졌다. 사진에 대한 스카불로의 집착은 어린나이에 시작되었다. 아홉살 때 집에서 영화를 만들던 그의 초기 사진작품 대부분은 영화적인 느낌이 강했다. 그는 사진 찍는 일을 미국 『보그』지에서 시작했으며, 거기서 호르스트와 3년간 일한 후 새로 나온 청소년 잡지인 『세븐틴』으로 옮겼다. 아름다운 여성을 찍는 것에 대한 스카불로의 열정은 1965년 미국 『코스모폴리탄』지에서 스스럼없이 섹시한 표지사진을 찍으며 쓰였다. 그러나 패션사진에 대한 그의 영구불변의 유산은 의심의 여지없이 그의 전문 지식이었는데, 특히 그가 사용한 확산 조명은 가장 훌륭한 '표지' 얼굴들을 더 아름답게 나오도록 만들었다.

○ Deneuve, Fonssagrives, C. Klein, Turlington

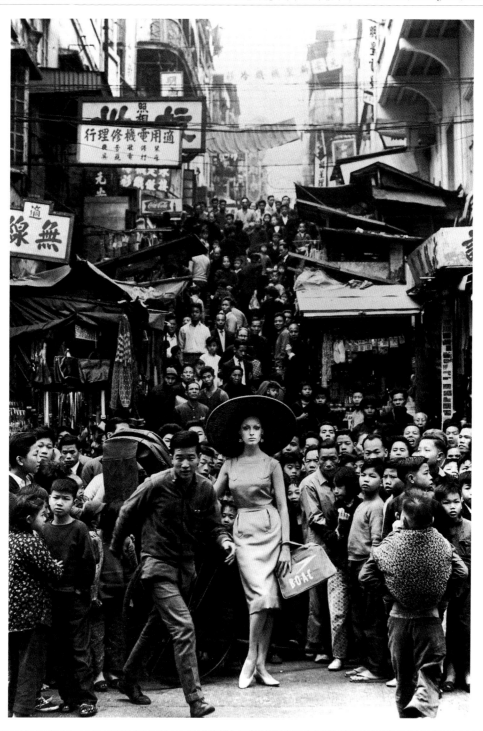

Francesco Scavullo. b Staten Island, NY (USA), 1929. **d** New York (USA), 2004. **Antonia, Hong Kong, 1962.**

412

장–루이 셰레 Scherrer, Jean-Louis 디자이너

보티첼리 의 그림에 나오는 것 처럼 보이는 여성이 조개껍질에서 올라오는 모습을 표현한 이 환상의 세계는 폭포수 칼라와 나비 케이프로 장식된 실크–쉬폰 드레스를 보여주는 아주 이상적인 수단이다. 이 고급스러우면서도 드라마틱한 특징들은 장–루이 셰레의 세련된 고전주의를 장식한다. 셰레는 1970년대 오일 파동 이후 영향력 있는 아랍인의 부인들에게 이슬람 규율에 맞는 정숙함을 만족시키면서도 그들의 부유함을 표현해주는, 더 길고 가려진 패션을 제공하면서 오트 쿠튀르에 들어섰다. 파리지엥의 무도실들은 셰레가 20세 때 당한 사고로 인해 댄서로서의 직업을 포기하고 크리스챤 디올(Christian Dior)의 어시스턴트로 일을 시작했을 때부터 그의 화려한 자수와 반짝이는 실크를 보아왔다. 디올이 타계한 후 그의 후계자로 생 로랑(Saint Laurent)이 설정되자, 셰레는 디올을 떠나 1962년 자신의 사업을 시작했다.

○ Lancetti, Mori, Ungaro

Jean-Louis Scherrer. b Paris (FR), 1936. **Print dress and straw hat.** Photograph by Angus McBean, 「Harpers & Queen」, 1989.

엘자 스키아파렐리 Schiaparelli, Elsa 디자이너

엘자 스키아파렐리가 1936년 디자인한 '데스크 정장'을 입은 이 여성은 사무실로 가는 걸까, 아니면 바닷가로 가는 걸까? 이 정장은 진짜와 가짜 포켓이 수직으로 나열되어 있는데, 마치 책상 서랍처럼 보이도록 수놓아져 있고 단추들이 손잡이 대용으로 달려 있다. 스키아파렐리에게 의상디자인은 예술과 같았는데, 이 '데스크 정장'은 살바도르 달리의 초현실주의 드로잉인 〈서랍들의 도시(City of Drawers)〉와 〈서랍이 달린 밀로의 비너스(Venus de Milo of Drawers)〉를 바탕으로 만들었다. 초현실주의는 1920년대와 1930년대에 번창한 미술 사조로 이성적이고 형식적인 현실세계에 저항하며, 이를 판타지와 꿈의 세계로 대체하였다. 패션의 초현실주의는 1930년대에 번성했으며, 심리학적으로 제안하는 의상을 표현했다. 스키아파렐리의 스마트하고 세련되며 위트가 있는 옷들은 패션계를 매료시켰다. 그녀는 살바도르 달리, 장 콕토, 그리고 크리스찬 베라르 같은 당대 최고의 예술가들에게 원단과 자수를 디자인하도록 의뢰했다.

○ Banton, Cocteau, Lesage, Man Ray, Nars, Perugia

414

Elsa Schiaparelli. b Rome (IT), 1890. **d** Paris (FR), 1973. **'Desk Suit'.** Photograph by Cecil Beaton, 1936.

클라우디아 쉬퍼 Schiffer, Claudia 모델

그녀를 찍은 가장 유명한 사진 중 한 작품에서 클라우디아 쉬퍼는 섹시한 여인이 되었다. 1987년 쉬퍼는 디스코테크에서 캐스팅된 지 얼마 되지 않아 게스의 광고를 찍게 되면서 세계에서 가장 인기 있는 모델 중 한 명이 되었다. 그녀는 500개가 넘는 잡지의 표지를 장식했는데, 그 중에는 표지에는 어떤 모델도 넣지 않는 정책을 둔 『베니티 페어(Vanity Fair)』지도

포함되었다. 파리의 그레뱅 밀랍인형 박물관에 밀랍 모형이 있는 첫 번째이자 유일한 모델인 쉬퍼는 패션모델로서 뿐만 아니라 그보다 더한 매력을 지녔다. 수퍼모델 군단의 멤버인 그녀는 세럴 티그스패까지 거슬러 올라가는 모던하고 건강한 룩으로 자연적인 블론드의 아름다움을 대표한다. 그녀는 1998년『스포츠 일러스트레이티드』의 수영복 이슈에 모델을

섰으며, 이를 통해 모델들에게 핀업 사진 시장의 문을 열어주었다. 이는 쉬퍼와 신디 크로포드 같이 일반적인 매력을 지닌 여성들에게 돈을 벌 수 있는 길을 열어주었다.

○ Crawford, Thomass, von Unwerth

415

Claudia Schiffer. b Rheinberg (GER), 1970. **Guess? Jeans publicity campaign,1989.** Photograph by Ellen von Unwerth.

밀라 숀 Schön, Mila

디자이너

완벽하게 재단된 밀라 숀의 흰색 울 수트를 1968년에 찍은 이 사진은 그녀의 대표적인 디자인 요소 중 몇 가지를 보여준다. 숀이 가장 좋아하는 옷감은 양면으로 된 울이었다. 고전주의적 구조 안에서 도안을 엄격하게 지키며 일했던 완벽주의자인 그녀는 또한 현대적 의상들을 제작했다. 그녀는 유고슬라비아의 부유한 귀족태생이었으며, 그녀의 가족들은 공산주의 체제에서 벗어나기 위해 이탈리아로 망명했다. 1959년, 숀은 자신의 사업을 시작했다. 그녀는 발렌시아가의 고객으로서 패션에 대한 사랑을 키웠는데, 그녀의 의상들에서 발렌시아가(Balenciaga)의 엄격한 재단과 함께 디올(Dior)과 스키아파렐리(Schiaparelli)의 영향을 엿볼 수 있다. 1965년경이 되자 숀은 자신의 스타일을 발전시켰고, 캣워크에서 선보이기 시작했다. 그녀의 재단구조는 의상의 심플함으로 강조되었다. 그녀는 솔기와 다트로만 디테일을 살렸다.

○ Cardin, Cashin, Courrèges

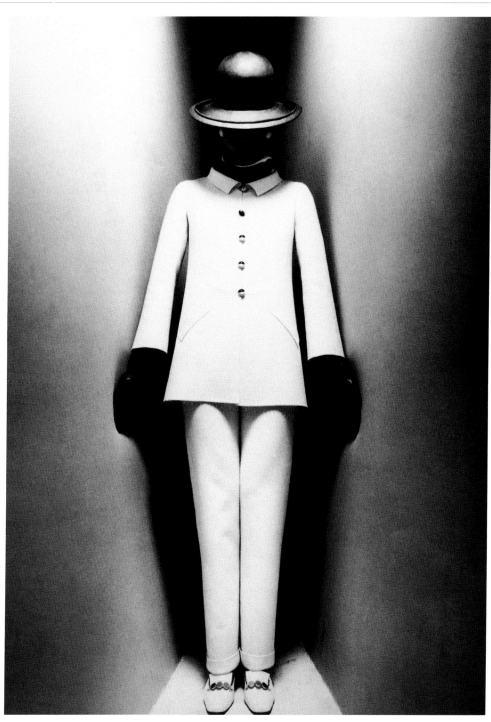

416

Mila Schön. b Trau, Dalmatia (CRO), 1916. Benedetta Barzini wears double-face trouser suit and hat. Photograph by Ugo Mulas, 1968.

에밀리오 슈베르스 Schuberth, Emilio 디자이너

루슈 태피터로 만든 퍼프−볼가운은 18세기 후반의 디자인에서 영감을 얻어 만든 것으로, 층층으로 된 필리그리 프린트로 장식된 페티코트를 뽐내고 있다. 그 뒤에 숨겨진 플라멩코 테마는 모델의 시뇽을 장식하는 검정색 리본의 길이에서 표현되었다. 1950년대 로마의 톱 의상디자이너이던 에밀리오 슈베르스는 1952년 이탈리아의 캣워크에서 자신의 컬렉션을 처음으로 선보인 디자이너 중 한 사람이었다. 그의 전형적인 터치인, 따분해 보이는 이브닝 크리놀린 스커트의 아랫단을 자르고 예상외의 바로크식 자수로 장식한 스타일은 초기 패션 파파라치들의 인기를 얻었다. 이들은 그의 꽃문양 아플리케로 뒤덮인, 망토로 변형되는 양면스커트에 관심이 많았다. 슈베르스는 종종 거품이 이는 듯한 여러 겹의 튈과 실크 플라워가 점점이 장식된 환상적인 스커트들을 만들었다. 그가 했다고 알려진 한 가지 훈련은 1952년 이전, 자신의 하우스에서 20여 년간 해온 아틀리에 일이 전부였다. 그에게는 윈저 공작부인 같은 최상류층 고객이 있었다.

○ Biagiotti, Fontana, Scaasi, Windsor

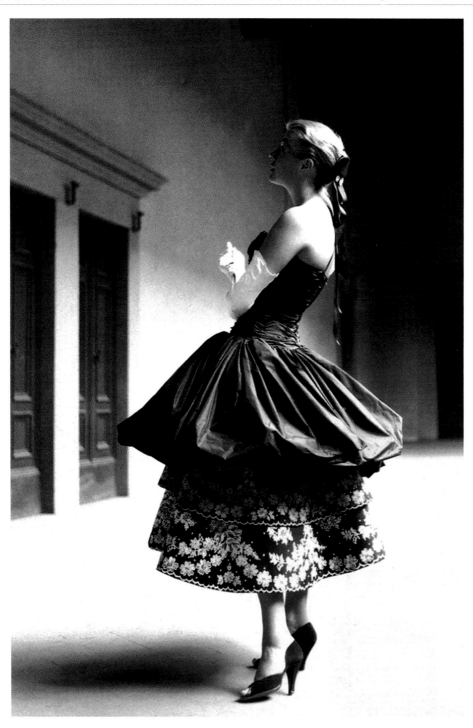

Emilio Schuberth. **b** Naples (IT), 1904. **d** Rome (IT), 1972. **Ruched taffeta evening gown.** Photograph by G.M. Fadigati, 1955.

진 슈림톤 Shrimpton, Jean 모델

진 슈림톤이 여기 실린 사진을 찍었을 때는 모델 일을 시작
한 지 몇 년이 지난 후였지만, 그녀는 1960년 런던의 루시 클
레이톤 모델학교에 들어간 날 '난 샐러드처럼 풋풋해요.'라고
말한 자신의 특징을 계속 유지하고 있었다. 그해 말 그녀는
콘 플레이크 광고를 촬영하면서 사진작가 데이비드 베일리
를 만났다. '뒤피가 푸른색의 배경 속에 선 그녀의 사진을 찍

고 있었죠.'라고 베일리는 회상했다. '그녀의 푸른 눈동자들
이 마치 그녀의 머리를 뚫고 지나 그 뒤의 종이에 생긴 구멍
처럼 보였죠. 뒤피는 "생각도 하지마, 그녀는 너에게 너무 과
분해." 그래서 난 "그건 두고 봐야지"라고 생각했죠.' 베일리
와의 연애사건으로 슈림톤이 섹스 아이콘이자 톱 모델이 되
면서, '슈림프'도 탄생했다. 슈림톤의 엉성하고 장난기 있는

스타일은 쿠레주의 스페이스-에이지 룩과 퀸트의 미니와 완
벽히 어울렸다. 이 커플이 미국 『보그』지의 에디터 다이애나
브리랜드의 사무실에 나타났을 때 다이애나는 '영국이 도착
했다!'라고 외쳤다.

○ Bailey, Kenneth, McLaughlin-Gill, Mesejean

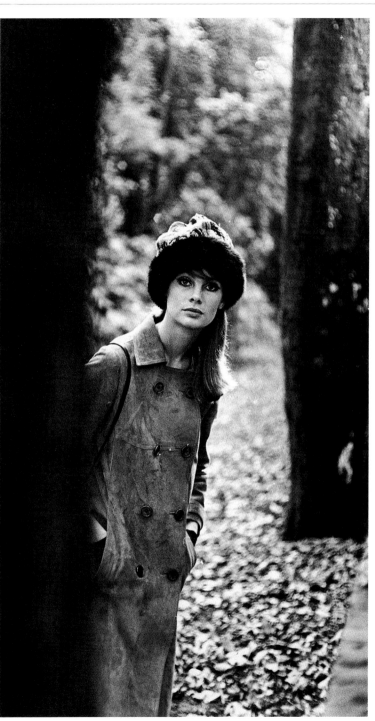

Jean Shrimpton. b Buckinghamshire (UK), 1942. **Jean Shrimpton in Epping Forest.** Photograph by Frances McLaughlin-Gill, 「Harper's Bazaar」, 1965.

장루 시에 Sieff, Jeanloup

사진작가

아스트리드가 할스톤이 제작한 검정색 필복스 모자(납작한 테 없는 여자모자)를 쓰고 빌 블라스가 디자인한 크레이프 드레스를 입고 있다. 장루 시에는 이 사진을 보고 '그녀는 귀족적인 옆모습을 지녔고 큰 영감을 주는 등을 가졌다.'고 말했다. 그에게 패션사진이란 그저 옷을 보여주는 것이 아니었다. 그것은 아름다움과 형상에 대한 자신의 열정에 관한 것이었

다. '어떤 모양을 그릴 때 느끼는 심플한 즐거움. 그 미친 듯한 불 빛….' 대부분이 흑백사진인 자신의 사진들에 대해 그가 한 말이다. 파리에서 폴란드인 부모아래 태어난 시에는 14번째 생일 때 카메라를 선물 받았다. 1960년대 즈음 프랑스『엘르』지와 매그넘 사진 에이전시에서 잠깐 동안 일을 한 후, 그는 뉴욕에서 살면서『하퍼스 바자』지의 패션사진을 찍었다. 그의

명성은 패션에 대한 그의 경멸만큼 빠르게 높아갔다. 1966년 파리로 돌아가 사망할 때까지 그 곳에 살면서 가끔씩 패션사진을 취미삼아 찍었지만, 그는 다시 재생할 수 없는 순간들을 포착하고자 하는 자신의 열정에 충실했다.

○ Blass, Halston, Ritts

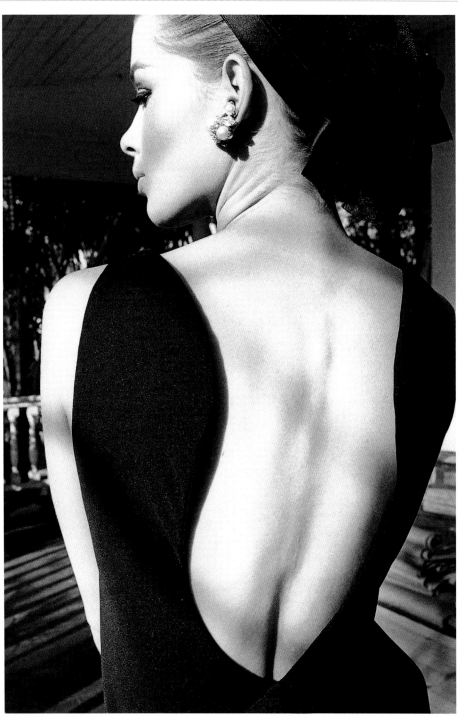

Jeanloup Sieff. b Paris (FR), 1933. **d** Paris (FR), 2000. **'Astrid's back'.** Palm Beach. 『Harper's Bazaar』, 1964.

아델 심슨 Simpson, Adele 디자이너

아이젠하워 부인부터 카터 부인까지. 현재의 트렌드에 대한 아델 심슨의 보수적인 해석에 미국의 많은 지도자층 정치인의 부인들이 기뻐했다. 완전한 세트 의상으로 조화시킬 수 있는 그녀의 의상들은 실용적이며, 활동적이고 삶이 노출된 그녀의 고객들에게 알맞은 것이었다. 여기에 일러스트된 앙상블은 수트는 아니지만, 슬림한 스커트와 비대칭으로 여며지는 재킷은 심슨 컬렉션의 다른 의상들과도 쉽게 매치될 수 있었다. 면을 패션옷감으로 진지하게 받아들인 첫 미국인 디자이너인 심슨은 이를 나들이용 드레스나 풀 스커트의 이브닝 드레스들을 만드는 데 사용했다. 면은 또한 심슨의 가장 유명한 의상 중 하나를 만드는 데도 사용되었다. 이는 1950년대에 제작된 슈미즈 드레스로, 벨트가 달렸고 앞이나 뒤로 모두 묶을 수 있었다. 소문에 의하면 그녀는 21세의 나이에 세계에서 가장 많은 보수를 받는 디자이너 중 한 사람이었으며, 1949년 자신의 회사를 사들였다.

○ Galanos, John-Frederics, Leser, Maltézos

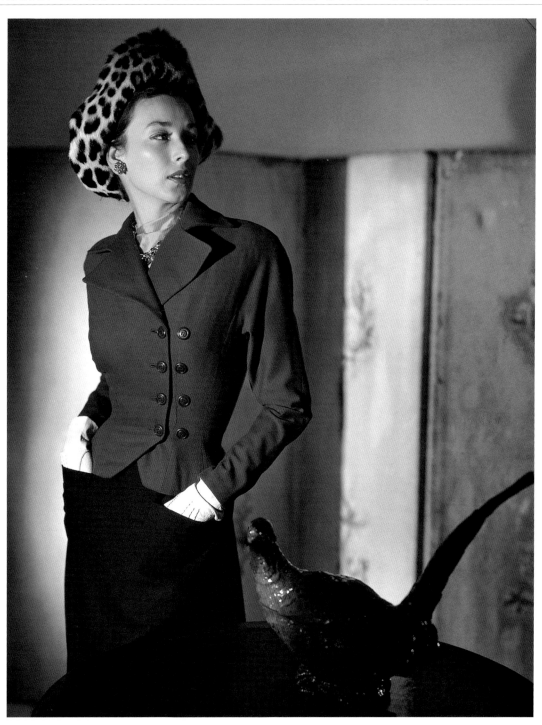

Adele Simpson. b New York (USA), 1903. **d** Greenwich, CT (USA), 1995. **Formal day suit.** Photograph by John Rawlings. 1947.

데이비드 심스 Sims, David 사진작가

데이비드 심스의 뚜렷하고 정형화된 패션 이미지들은 정직함에 대한 아젠다를 제시한다. 여기서 심스는 전혀 스타일링이 안 된 사진을 골랐는데, 손질을 거의 하지 않은 머리와 다 드러난 어깨를 찍은 스냅사진 같다. 1990년대 초, 노먼 왓슨과 엔리케 바둘레스쿠의 조수로 일한 후에, 그는 스타일리스트 멜라니 워드, 모델 케이트 모스, 엠마 발포어와 함께 일을 시작했다. 이들은 함께 그런지 룩을 개척했는데, 이는 그들 모두에게 『보그』, 『하퍼스 바자』, 그리고 『더 페이스』지의 표지를 맡으며 국제적인 기반을 다지는 기회를 제공했다. 심스는 항상 일상생활의 현실감을 자신의 사진에 담으려고 노력했는데, 자연광이나 윤곽이 뚜렷한 스튜디오 조명을 사용하여 전통 패션사진 세계에서는 잘 보지 못했던 번덕스런 얼굴 표정이나 포즈를 표현했다. 자신의 공헌에 대해 겸손한 그는 '내가 패션사진의 경계를 아주 조금 확장했다고는 생각한다.'고 말했다.

○ Day, Moss, Sander

David Sims. b Sheffield (UK), 1966. **Strands of hair.** 1997.

마틴 싯봉 Sitbon, Martine

디자이너

마틴 싯봉이 디자인한 얼룩무늬 드레스를 입은 스텔라 테넌트가 초현실적으로 정렬된 야생동물들 옆에서 몸을 구부리고 있다. 프랑스 패션계에서 와일드 차일드로 시작한 싯봉은 롤링스톤스와 벨벳언더그라운드(이들의 음악은 그녀의 첫 컬렉션에 백그라운드 음악으로 사용됐다)와 같은 사람들이 연관된 록음악계로부터 영향을 받았다. 그녀 이전이나 이후의 많은 디자이너들이 그랬던 것처럼 틴에이저일 때, 싯봉의 초기 패션교육은 런던과 파리의 벼룩시장에서 시작되었다. 영국적인 것에 대한 그녀의 열정은 처음에 스타일리스트로 일할 때부터 이후 디자이너가 되었을 때까지 계속 남아 있었다. 여러 가지 다른 영감들을 함께 모아 하나의 룩으로 만들어내는 것은 싯봉 스타일의 중심이다. 1980년대 중반 그녀는 여성적인 남성복, 특히 몸에 꼭 맞는 연미복과 슬림한 바지들로 유명해졌다. 이 수트들은 벼룩시장의 레일에 걸려 있던 의상들에서 영감을 받은 것이었다.

○ Kélian, Lenoir, Leroy, McDean, Tennant

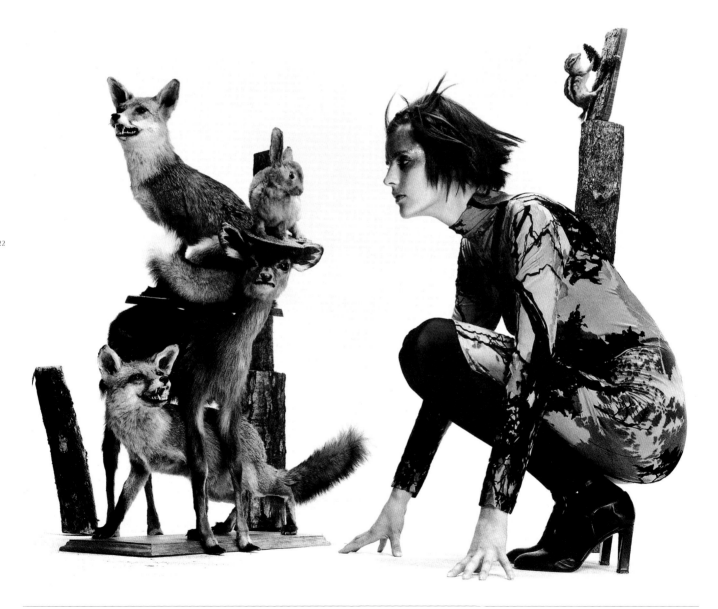

Martine Sitbon. b Casablanca (MOR), 1951. **Stella Tennant wears devoré dress.** Photograph by Craig McDean, 1997.

그레이엄 스미스 Smith, Graham 모자 디자이너

꽃다발 모양의 모자가 격식을 차린 헤어스타일에 균형을 맞추며 연한 분홍색 드레스와 함께 조화를 이룬다. 이 모자는 영국 시즌을 위해 그레이엄 스미스가 격식을 차려 만든 모자로, 그는 왕실의 모자 디자이너로 알려졌다. 모자는 모자를 쓰는 사람의 한 부분처럼 보여야 한다고 믿은 그는 실루엣과 스케일을 특히 강조했다. 그가 사용하는 가볍고 섬세한 원단은 화려하지만 점잖은 모자를 만들어낸다. 영국왕립예술학교를 졸업한 스미스는 졸업 작품전에서 유명세를 얻어 파리의 랑방-카스티요 모자 디자이너로 즉시 임명되었다. 1967년 스미스는 자신의 레이블을 만들었고, 동시에 디자이너 진 뮤어와 잔드라 로즈와 협력하기 시작했다. 전통적인 스타일을 전문으로 만드는 스미스의 디자인 중 가장 유명한 것은 1980년대에 다이애나 황태자비와 요크 공작부인을 위해 제작한 작품이었다(그는 영국왕실이 영국의 모자 디자인 산업을 살렸다고 믿는다). 패션에 대한 칭찬을 단념하지 않기로 결심한 스미스는 조화와 비율의 대가였다.

○ Castillo, Diana, Muir, Rhodes

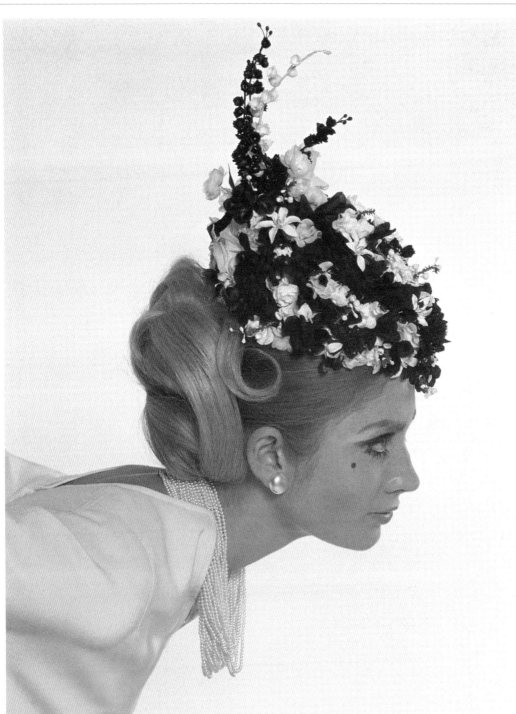

Graham Smith. b Bexley (UK), 1938. **'Small head, tiny roses, black-and-white chic'.** Photograph by Henry Clarke, British 『Vogue』, 1965.

폴 스미스 Smith, Paul 디자이너

폴 스미스의 파티에서 남성과 여성들이 전통적인 의상에 뜻밖의 소재들을 혼합하고 패셔너블한 감각으로 재단하여 고전적인 형태를 보여주는, 즉, 여러 영향들을 현대적인 감각으로 섞은 의상을 입고 있다. 스미스의 의상 중 개성적이며 입을 수 있는 작품들은 색상과 프린트가 개성적이라는 특징이 있다. 스미스는 그의 첫 번째 숍을 1970년도에 노팅엄에 열었고, 이후 1979년 런던의 코벤트가든으로, 1998년에는 노팅힐로 확장했다. 그가 판매한 첫 아이템은 영국 국기 모양의 손수건으로, 오늘날 그의 숍에는 그 재기발랄함이 여전하며, 장난감 로봇에서부터 넥타이까지 다양한 제품들을 판매하고 있다. 이러한 영감을 받아 나온 기발함과 마케팅을 위해 잘 조율된 마인드는 영국 회사에서는 보기 드물며, 스미스의 레이블을 특히 일본에서 위신이 높은 레이블로 만들었다. 1994년 그는 남성복에 사용하는 것과 같은 재단과 색상, 그리고 원단을 사용하는 것을 원칙으로 하는 폴 스미스우먼을 출시했다. 그의 양성적인 수트들은 그때까지 폴 스미스남성복을 입어야 했던 여성 중심의 기존 시장으로부터 각광받았다.

○ R. James, Nutter, Stephen

Paul Smith. b Nottingham (UK), 1946. **Paul Smith Men, Paul Smith Women. Autumn/winter 1997.** Photograph by Mario Testino.

윌리 스미스 Smith, Willi 디자이너

기능적인 지퍼, 타이 벨트, 옷의 겉쪽에 덧붙인 커다란 주머니, 그리고 소매에 커프스가 달린 점프수트는 1973년 은색 코팅이 된 원단으로 재단하여 이를 만들기로 한 윌리 스미스의 손을 거쳐 비범한 의상이 됐다. 프리랜서 디자이너였던 그는 이미 실용성에 재미를 가미하는 컨셉을 실험하고 있었다. 그 후 1976년 자신의 레이블인 윌리웨어를 시작한 스미스는 좋은 가격의 젊고, 입기 편하며, 관리하기 쉬운 세퍼레이츠를 만들면서 디자이너 패션을 보다 더 큰 시장에 들여왔다. 그는 주로 천연 원단을 사용했고, 움직임을 위한 여유 공간을 생각하면서 재단했다. 여성과 남성 모두를 위해 스미스는 청바지와 딱딱한 정장 사이의 갭을 없앴는데, 이는 그가 초점을 맞추는 연령대의 사람들에게는 아무 의미가 없었다. 이는 그가 자랑스러워하는 시장이었으며, 그는 여왕을 위해 옷을 디자인한 것이 아니라 그녀가 지나갈 때 그녀를 향해 손을 흔드는 사람들을 위해 디자인한 것이라고 말했다. 스미스의 스타일은 세퍼레이츠의 개념을 바탕으로 디자인되었고, 이는 전통적 사무실복장에 대한 개념이 도전을 받고 있을 때였다.
○ Bartlett, A. Klein, Rosier

Willi Smith. b Philadelphia (USA), 1948. d New York (USA), 1987. **Metallic jump-suit.** Photograph by Nick Machalaba, 'Women's Wear Daily', 1974.

카멜 스노우 Snow, Carmel 에디터

파리의 이 쉬크한 이미지는, 사크레 쾨르 성당을 배경으로 신이 난 푸들들을 데리고 있는 모델을 찍은 루이즈 달–울프의 우아한 구도를 통해 얻은 이미지다. 사진으로 보여주는 패션 스토리의 한 부분인 이 사진은 스노우의 1955년 『하퍼스 바자』지를 위한 파리 리포트에 실렸으며, 많은 부분을 통해서 발렌시아가와 디올의 새로운 실루엣을 집중적으로 보여

줬다. 다른 기자들이 발렌시아가를 이해하기 훨씬 전부터 카멜 스노우는 그의 깔끔하고 조각적인 선들을 칭찬했다. 그녀는 또한 크리스찬 디올의 '뉴 룩'이라는 이름을 우연히 디자이너에게 보낸 편지에 적었다가 명명하게 됐다. 미국 『보그』지의 패션에디터로서 중요한 위치에 있은 후, 1932년부터 『하퍼스 바자』에서 일을 했다. 사람들은 만일 패션쇼 중에 졸고

있던 스노우가 깬다면 그녀 앞에 보인 의상은 히트를 칠 것이라고 말하곤 했다. 『하퍼스 바자』에서 20여 년간 편집장으로 있으면서 그녀는 힘 있는 패션리포트를 마틴 문카치, 루이즈 달–울프, 그리고 살바도르 달리가 제작한 신선한 이미지와 함께 섞어 보여줬다.

○ Balenciaga, Bassman, Brodovitch, Dior, Vreeland

426

Carmel Snow. **b** Dublin (IRE), 1887. **d** New York (USA), 1961. **Tunic and curled hat by Balenciaga.** Photograph by Louise Dahl-Wolfe, 『Harper's Bazaar』, 1955.

스노우든 Snowdon

사진작가

1957년 당시에는 앤소니 암스트롱 존스였던 스노우든이 『보그』지를 위해 찍은 이 패션사진은 1960년대를 맞이하는 동안 생겨난 에너지로 가득찬 새로운 접근 방식을 보여준다. 사실, 스노우든이 찍은 이 자연스러운 순간은 연출된 것이었다. 공중제비를 도는 샴페인 글라스는 투명한 실에 매달려 공중에 떠 있고, 모델의 기쁨에 찬 인사는 연기였다. 그는

'나는 모델들을 움직이게 하고 반응하도록 했고, 그들을 앞뒤가 맞지 않는 상황에 넣거나 혹은 어울리지 않는 묘기를 부리도록 했다. 뛰고, 춤추고, 키스하게 하는 등 여러 가지 많은 것을 시켰지만 가만히 서 있는 것만은 못하게 했다. 모델을 서는 각 장면은 짧은 이야기나 소규모 영화의 한 부분 같았다'고 회상했다. 이는 현대 패션 사진 언어의 시작이었으

며, 인위적인 범위에서 생성되는 새로운 자연스러움과 현실감을 표현했다. 1960년 암스트롱 존스는 마가렛 공주와 결혼을 했는데, 이 사실로 인해 세실 비통은 그를 '우리 시대의 신데렐라'라고 불렀다.

○ Beaton, Fish, Mori

Snowdon (Antony Armstrong Jones, 1st Earl of Snowdon). b London (UK), 1930. **Champagne glasses.** British 『Vogue』, 1957.

유진 슐레이먼 Souleiman, Eugene　헤어드레서

유진 슐레이먼의 시농은 전통적인 머리 땋기와 모던한 스타일링을 섞은 것이다. 깃털이 달린 헤어피스는 그녀가 입고 있는 발렌티노의 로코코 드레스를 위한 아방가르드한 장식처럼 보인다. 슐레이먼은 헤어스타일링의 세계를 통해 자신의 길을 나아가며, 종종 팻 맥그라스 같은 메이크업 아티스트와 함께 일을 한다. 논쟁을 좋아하는 그는 뉴욕 씬이 지루하다고 야단을 했고, 캣워크에 보여줄 새로운 룩을 개발하려는 의지 때문에 디자이너들과도 자주 싸워왔다. 디자이너들의 표현적인 의상에 대한 반항으로, 슐레이먼은 프라다의 캣워크에 일부러 손질이 안 된 머리를 한 모델들을 내보냈다. 이는 전형적인 역발상적 사고방식이었다. 한 스타일에 금방 질리던 그는 매달마다 이 분야를 재고안하기 위해 가발을 가지고 머릿결에 관한 실험을 하였다. 인조이거나 자연산이거나, 슐레이먼은 헤어스타일링을 패션과 불가분의 요소로 만든 헤어드레서 중 한 사람이다.

○ McDean, McGrath, Prada, Valentino

Eugene Souleiman. b London (UK), 1961. **Taffeta gown.** Photograph by Craig McDean, Italian 『Vogue』, 1998.

스티브 스프라우스 Sprouse, Stephen 디자이너

디자인 학교를 중퇴한 스프라우스는 1972년 뉴욕에 도착했으며, 곧 패션세계에서 일할 때 필요한 모든 사람들을 알게 됐다. 데비 해리는 그를 앤디 워홀에게 소개해줬고, 또 워홀은 그를 할스톤에게 소개해주어 그는 할스톤의 어시스턴트로 일하게 되었다. 그러나 예술적 흥미로 인해 마음이 흔들린 스프라우스는 할스톤의 회사를 떠났다. 1984년 사진작가인 스티븐 마이젤이 스프라우스에게 독립적인 레이블을 만들라고 설득했다. 스프라우스가 워홀에게 받은 영향은 항상 드러났는데, 스프라우스의 실버 쇼룸부터 에디 세즈윅이 '가장 아끼는 배우라는 그의 주장까지 다양했다. 1997년 자신의 레이블을 다시 시작했을 때, 그는 워홀의 작품을 드레스에 프린트하여 사용했다(스프라우스는 유명한 팝아트 이미지들을 의상 디자인에 사용할 수 있는 독점권이 있었다). 1980년대 그의 작품들은 팝 음악에서 가장 많은 영향을 받았다. 이는 비디오 이미지들이 프린트된 컷아웃 미니드레스나 형광 안료인 데이—글로로 그린 '힙합' 스타일의 그라피티를 드레스에 스프레이한 것에서 찾아볼 수 있다.

O Halston, Meisel, Warhol, K. Yamamoto

429

Stephen Sprouse. b OH (USA), 1953. **d** New York (USA), 2004. **'Partytime' tank and sequined skirt.** Photograph by Rainer Hosch, 「i-D」, 1998.

로렌스 스틸 Steele, Lawrence 디자이너

핀-턱 주름장식의 쉬폰 캐미솔과 새틴 페티코트 스커트의 란제리를 테마로 한 로렌스 스틸의 의상들은 고급스럽게 심플한 의상에 대한 그의 애정을 보여준다. 그의 절제된 심플함은 찰스 제임스와 클레어 맥카델의 작품에서 영감을 얻은 것이다. 버지니아에서 태어난 스틸은 가족 중에 군인이 있어서 미국 전역의 여러 도시에서 자랐으며, 독일과 스페인에서도 시간을 보냈다. 이러한 가정 교육적 요소들은 그의 컬렉션에 나타나는데, 셔츠와 재킷의 어깨에 사용된 견장들에서 그런 직접적인 영향을 볼 수 있다. 스틸은 밀라노에 있는 모스키노에서 일을 배운 후, 당시에는 상대적으로 새로웠던 미우치아 프라다의 여성복 라인으로 옮겼다. 그는 심플하고 모던한 스타일의 라인을 앞세웠으며, 이는 미국과 유럽의 영향들을 잘 섞어 보여준다. 그후 1994년 그는 자신의 레이블을 통해 지속적인 발전을 도모하기 위하여 회사를 떠났다.

○ C. James, McCardell, Moschino, Prada

430

Lawrence Steele. b Hampton, VA (USA), 1963. **Strapless, pin-tucked camisole with skirt.** Photograph by Miles Aldridge, 1998.

에드워드 스타이켄 Steichen, Edward 사진작가

글로리아 스완슨이 카메라와 정면으로 맞서고 있다. 그녀가 쓰고 있는, 마치 꼭 맞는 헬멧 같은 모자인 클로슈는 1920년대의 특유의 패션 헤드웨어였다. 1963년 에드워드 스타이켄은 이 사진을 찍을 당시 주변의 상황들을 회상했다. 그와 글로리아 스완슨은 의상을 여러 번 바꿔 입으면서 긴 회의를 했다. 그 회의 끝에 그는 검정색 레이스 베일을 들어 그녀의 얼굴 앞에 두었는데, 이는 모자를 그녀의 머리에 꼭 붙도록 하여 유선형의 모습을 만들어냈다. 그녀의 눈동자는 커졌고, 그녀의 룩은 마치 잎이 무성한 관목 숲 뒤에서 먹이를 찾으며 잠복해 있는 암표범 같았다. 완전히 현대적인 패션사진작가 스타이켄은 현재의 패션을 시사하는 분위기와 구조를 전달하는 세팅으로 알려져 있으며, 그는 이 분위기를 1923년 『보그(Vogue)』지로 가져갔다. 그와 모델 매리온 모어하우스의 일적인 관계는 모델과 사진작가 사이의 첫 협력관계의 예라 볼 수 있다.

○ Barbier, Daché, Morehouse, Nast

Edward Steichen. b Luxembourg (LUX), 1879. **d** West Redding, CT (USA), 1973. **Gloria Swanson.** Photograph by Edward Steichen, American 『Vogue』, 1924.

발터 슈타이거 Steiger, Walter　　구두 디자이너

발터 슈타이거에게 구두의 구조는 구두 외부의 미적 아름다움만큼이나 중요하다. 눈에 띄는 디자인들은 여러 면으로 된 원뿔형 힐이나 삼각형 구조의 힐에서 나타났는데, 이는 1970년대와 1980년대에 특히 인기 있던 스타일이었다. 스위스 태생의 슈타이거는 가족의 전통을 따라 16살 때 구두 만드는 법을 배우기 시작했고, 이후 파리의 발리에서 일자리를 구했다.

그는 1960년대 초 런던으로 이주하여 발리 비즈(Bally Bis) 상표와 메리 퀀트를 위해 화려한 구두를 디자인했다. 그는 또한 1966년에 성공적인 스튜디오를 열었지만 첫 가게로는 파리가 더 적합할 것이라 생각해 1973년 파리에 가게를 열었다. 슈타이거의 매우 혁신적인 구두 구조의 세련미는 여러 의상디자이너들이 필요로하는 것이었고, 그 결과 그는 칼 라거펠드, 샤넬, 클로에, 몬타나, 오스카 드 라 렌타, 그리고 니나 리치와 같은 의상디자이너들과 함께 일을 하게 되었다.

○ Bally, Kélian, Lenoir, Montana, de la Renta, Ricci

432

Walter Steiger. b Geneva (SW), 1942. **Heeled pump.** Photograph by Sheila Metzner, American 『Vogue』, 1984.

존 스티븐 Stephen, John 재단사

자신의 개 프린스와 함께 사진을 찍은 존 스티븐은 이탈리아식의 '범-프리저(엉덩이가 드러나는 재킷 길이)' 재킷과 함께 1950년대 후반의 멋쟁이 수트를 입고 있다. '밀리언 파운드 모드'라고 알려진 스티븐은 1958년 카나비 스트리트에 그의 첫 스윙잉(자유분방한) 부티크를 열면서 남성복이 팔리는 방법에 혁명을 일으켰다. 그는 그의 10대 손님들을 지켜보며 영감을 얻었다. 그들이 재킷을 입어볼 때 칼라를 세우는 것을 발견한 그는 이들이 더 넓은 라펠을 찾고 있다는 것을 알아채고 이를 만들어 수천 벌 넘게 팔았다. 스티븐은 광택 있는 마감재로 처리된 트위드로 만든 수트를 포함하여, 플레어 및 드레스 셔츠에서 영감을 얻어 만든 플라이-프론트 셔츠 등 사치스러운 디테일을 무미건조한 남성복 영역에 소개했다. 그는 다음 몇 십 년에 걸쳐 패션이 얼마나 빠르게 변하게 될 것인지에 대한 이해가 빨랐는데, '이 세계에서 변화는 격렬하다. 어떤 일이든 2달 안에 생길 수 있다'고 말하며 8주 이후의 일에 관해서는 어떤 약속도 하지 않았다.

○ Fish, Gilbey, P. Smith

John Stephen. b Glasgow (UK), c1936. **d** 2004. **John Stephen and Prince.** 'Daily Mail', 1957.

버트 스턴 Stern, Bert

사진작가

버트 스턴은 마릴린 몬로를 사진 찍은 마지막 인물로, 이 사진에서 그녀는 크리스찬 디올의 의상을 입고 있다. 이 뜻밖의 행운은 그를 세계적으로 유명하게 만들었고, 세계에 패션사진의 의무를 초월하는 감성적인 초상화 시리즈를 남겼다. 스턴은 미국잡지 『메이페어(Mayfair)』지에서 예술감독으로 일할 당시 독학으로 사진을 공부했다. '나는 항상 내 앞에 있는 것들을 움직이면서 재구성했죠.' 완벽한 이미지를 포착하려는 그의 열정이 그를 상업 사진 쪽으로 이끌어 그는 펩시콜라, 폭스바겐, 그리고 가장 유명한 스미노프의 광고 사진을 찍었다. 그가 1955년에 기자에 있는 피라미드 중 한 군데 앞에서 마티니 글라스를 두고 찍은 사진은 전설이 되었고, 영화를 위해 1962년 롤리타가 하트모양의 안경을 쓰고 있는 사진도 마찬가지였다. 일을 하는 동안 패션과 초상 사진 작업을 하기도 한 그는 당시에 가장 유명하고 가장 아름다운 여성들의 사진을 찍었다.

○ Arnold, Dior, Orry-Kelly, Travilla

434

Bert Stern. b New York (USA), 1929. **Marilyn Monroe wears Dior.** British 『Vogue』, 1962.

스티비 스튜어트 & 데이비드 올라 (바디 맵) Stewart, Stevie and Holah, David(Body Map) 디자이너

'어색하지만 섹시함'은 데이비드 올라와 스티비 스튜어트가 1984년 자신들의 패션 스포츠웨어를 정의내린 것이다. 그들의 상표인 바디 맵은 이탈리아의 아티스트 엔리코 잡이 제작한 사진 2천 개로 사람의 몸을 정밀히 묘사한 1960년대 작품의 제목에서 따온 것이다. '이 작품은 패턴 재단에 대한 우리의 접근 방식을 요약한 듯 보였죠'라고 올라가 설명했다. 이들은 '모자 속의 고양이가 테크노 물고기와 소란을 피운다(A Cat in a Hat Takes a Rumble With a Techno Fish)'라는 이상한 컬렉션 타이틀 아래 줄무늬 튜브 스커트 위에 입는 짧은 스웨터셔츠를 겹겹의 니트원단으로 된 혼합물로 창조했다. 바디 맵은 스포티하고 유연한 옷을 디자인했다. 스미스의 정형화된 나침반 모티프는 추상적이고 테크노적인 디자인들과 섞여 그래픽한 원단을 만들었다. 런던의 개방적인 클럽랜드에 어울리도록 디자인된 의상은 밤이 되면 바디맵에 의해 장악된 클럽들의 캣워크에 소개됐다. 이를 본 '위민스 웨어 데일리'지는 '이 모든 것이 지나친 허세인지 아니면 그저 그런척 하는 것인지' 의문을 제기했다.

🔾 Boy George, Ettedgui, Forbes

Stevie Stewart. b London (UK), 1958; **David Holah. b** London (UK), 1958. (Body Map.) **'Cat in a Hat' collection. Autumn/winter 1984.** Photograph by Andy Lane.

빅터 스티벨 Stiebel, Victor 디자이너

세 명의 여인들이 애스콧 경주 미팅에 가는 길에 노만 파킨 슨의 카메라에 잡혔다. 그들은 스티벨이 로맨틱한 스타일로 디자인한 드레스를 입고 모자를 쓰고 있는데, 거대한 수레바 퀴모양의 모자들은 바닥에서 8인치 위로 떨어지는 길이의 부 드럽고 여성스러운 드레스의 이미지를 지배한다. 사교계 여 성들이 좋아하는 디자이너인 스티벨은 액세서리를 자신의 토

탈 룩의 한 부분으로 생각했기 때문에 액세서리들을 신중하 게 다뤘다. 스티벨은 패션으로 전향하라는 노만 하트넬로부 터 격려를 받기 전에는 캠브리지에서 건축학을 공부했다. 레 빌 & 로시터의 수습생이었던 그는 영국의 유명한 패션디자 이너가 되었고 하트넬, 하디 에이미, 그리고 에드워드 몰리뉴 와 더불어 런던패션디자이너협회(Incorporated Society of

London Fashion Designers)의 멤버가 되었다. 또한 여배 우들과 영국왕실가족의 의상을 담당한 스티벨은 마가렛 공 주가 앤소니 암스트롱 존스와 결혼할 때 신혼여행 의상을 디 자인하기도 했다.

○ Amies, Hartnell, Horvat, Molyneux, Parkinson

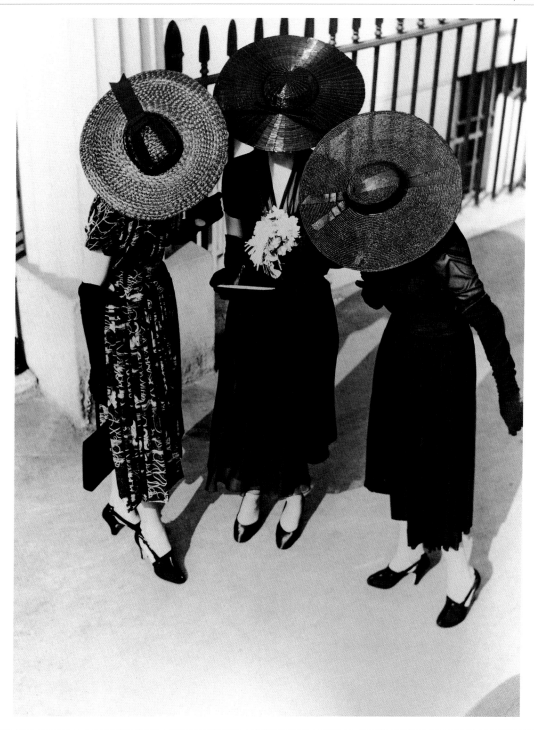

436

Victor Stiebel. b Durban (SA), 1907. d London (UK), 1976. **Dresses and 'Cartwheel' straw hats.** Photograph by Norman Parkinson, 「Harper's Bazaar」, 1938.

헬렌 스토리 Storey, Helen 디자이너

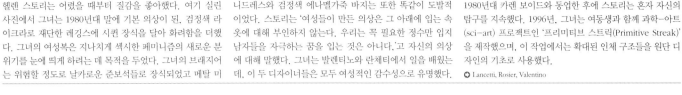

헬렌 스토리는 어렸을 때부터 질감을 좋아했다. 여기 실린 사진에서 그녀는 1980년대 말에 기본 의상이 된, 검정색 라이크라로 재단한 레깅스에 시퀸 장식을 달아 화려함을 더했다. 그녀의 여성복은 지나치게 섹시한 페미니즘의 새로운 분위기를 눈에 띄게 하려는 데 목적을 두었다. 그녀의 브래지어는 위험할 정도로 날카로운 준보석들로 장식되었고 메탈 미니드레스와 검정색 에나멜가죽 바지는 또한 똑같이 도발적이었다. 스토리는 '여성들이 만든 의상은 그 아래에 입는 속옷에 대해 부인하지 않는다. 우리는 꼭 필요한 정수만 입지 남자들을 자극하는 꿈을 입는 것은 아니다.'고 자신의 의상에 대해 말했다. 그녀는 발렌티노와 란체티에서 일을 배웠는데, 이 두 디자이너들은 모두 여성적인 감수성으로 유명했다.

1980년대 카렌 보이드와 동업한 후에 스토리는 혼자 자신의 탐구를 지속했다. 1996년, 그녀는 여동생과 함께 과학-아트(sci-art) 프로젝트인 '프리미티브 스트릭(Primitive Streak)'을 제작했으며, 이 작업에서는 확대된 인체 구조들을 원단 디자인의 기초로 사용했다.
○ Lancetti, Rosier, Valentino

Helen Storey. b London (UK), 1959. **Sequined leggings.** Photograph by Eamonn J. McCabe, British 『Elle』, 1990.

리바이 스트라우스 Strauss, Levi **디자이너**

리바이스 스트라우스의 광고에서 70대 선생님이 그녀의 어 린 관객이 편견과 싸우도록 권한다. 이브 생 로랑은 언젠가 '내가 청바지를 창안했으면 하고 바랐죠.'라고 말했다. '청바 지는 표현적이면서 튀지 않고, 섹시하면서 심플하다. 이는 내 가 디자인 하는 옷에서 원하는 모든 것이다.' 이의 진정한 창 시자는 리바이 스트라우스로, 그는 바이에른의 유태인 이민

자 행상인으로서 물건들을 팔기 위해 골드 러쉬를 따라 온 사 람이었다. 고객들이 바지를 필요로 할 때, 그는 텐트를 잘라 바지를 만들었다. 1860년에 스트라우스는 텐트처럼 질긴 천 인 데님(serge de Nimes)을 프랑스에서 발견했다. 진(jeans) 은 제노바인 선원들의 바지에서 따 지은 이름으로, 이 바지 는 리바이스 오리지널 501 스타일의 기본이었다. 유럽에 처

음 청바지를 들여온 이들은 2차 세계대전 당시 군인들이었으 며, 1950년대 제임스 딘과 말론 브랜도 같은 반항아들에 의 해 청바지는 매력적으로 보이게 되었다. 1980년대에는 리바 이스 청바지에 닥터 마틴 구두를 신는 것이 모든 세대의 영원 한 유니폼이 되었다.

○ Benetton, Dean, Fischer, Hechter, N. Knight

438

Levi Strauss. b Bavaria (GER), 1829. **d** San Francisco, CA (USA), 1902. **'Josephine, 79, teacher, Colorado' wears 501 jeans.** Photograph by Nick Knight, 1996.

안나 수이 Sui, Anna

디자이너

시퀸 장식의 의상에 중절모를 쓰고 모피로 만든 목도리인 보아를 두른 그레타 가르보처럼 나디아 아우어만이 안나 수이의 캣워크에 모습을 드러낸다. 수이의 룩의 비결은 개별적인 의상 그 자체보다 수이가 자신의 의상들을 서로 매치시키는 절충적인 방식에 있다. 여기에 보이듯이, 그녀는 대부분의 패션시대에 현대적으로 접근한다. 이 새로운 레트로 스타일은

전형적인 1990년대 패션으로, 수이의 버전은 다른 많은 의상들보다 훨씬 입기가 편하다. 뉴욕의 파슨스스쿨오브디자인을 다니고 스타일리스트로 일한 그녀는 여러 다른 스타일을 통해 하나의 룩을 만드는 능력 덕분에 높은 평가를 받았다. 학교를 다니는 도중에 그녀는 동창생이자 사진작가인 스티븐 마이젤과 팀을 이뤘다. 또한 그녀는 스포츠웨어 회사에서 잠

깐 디자이너로 일했는데, 이는 1981년 자신의 사업을 시작하기 전이자 메이시 백화점에서 그녀의 디자인을 들여놓은 후였다. 그녀는 자신이 사십 몇 년간에 걸쳐 잡지에서 잘라내 모은 '천재파일'이라 불리는 자료에서 영감을 얻는다.

○ Garbo, Garren, Meisel

Anna Sui. b Dearborn Heights, MI (USA), 1955. **Nadja Auermann wears a sequined sweater and boa.** Photograph by Chris Moore, 1995.

수무런 Sumurun

모델

애드워드 몰리뉴가 루실을 떠나 자신의 쿠튀르하우스를 1919년 열었을 때, 그는 베라 애쉬비를 수석 모델로 고용했다. 그는 그녀에게 사막의 매혹적인 여자라는 뜻의 수무런이란 이름을 붙였고, 그녀는 파리에서 가장 비싼 모델이 되었다(그녀가 몰리뉴 건물에 들어서고 나설 때 마다 사람들이 몰려들었다). 그녀는 드 메이어 남작이 사진을 찍었고 드리안이 그

림을 그렸다. 이 사진은 선셋무도회를 위해 몰리뉴 스튜디오에서 피팅을 하고 있는 베라를 보여준다. 이국적이고 동양적인 그녀의 모습에 영감을 얻은 몰리뉴는 은직물로 만든 하렘 드레스에 골드 라메로 만든 소매 없는 튜닉을 만들었다. 그는 그녀의 옷을 장식한 루비 보석 안에 전구를 숨겼다. 하우스의 빛이 어두워지면 그녀는 버튼을 눌러 의상에 불이 켜지도

록 했으며, 이는 남성들의 함성을 자아냈다. 퇴직 후에 베라는 몰리뉴의 점원으로 일했고 이후 노만 하트넬로 옮겨 여왕의 담당 직원으로 임명되었다.

○ Drian, Hartnell, de Meyer, Molyneux

Sumurun (Vera Ashby). b London (UK), 1895. **d** Victoria, BC (CAN), 1985. **Sumurun wears costume by Molyneux.** Photograph by Jean Desboutin, 1921.

시비야 Sybilla

디자이너

여기 실린 이미지의 제목인 '여행복'은 시비야의 1989~1990 가을/겨울 컬렉션의 한 부분이며 하비에르 발혼랫이 찍은 것이다. 이 옷들은 국제적인 여행보다는 빗속을 걸어 다닐 때 더 어울려 보이며, 의상과 어울리지 않는 이 제목은 디자이너의 스페인식 유머를 반영한 것이다. 시비야는 초현실주의적인 디자인을 제작하여 낭비와 절제, 유머와 우아함 등 대조적

인 요소들을 조화시킨다. 여기에 보이는 코트는 전통적인 벨트가 달린 트렌치코트와 그녀와 같은 나라의 사람인 크리스토발 발렌시아가의 오페라 코트 느낌을 모두 가지고 있다. 시비야는 마드리드에서 자랐으며, 1980년도에 이브 생 로랑의 쿠튀르 아틀리에에서 일하기 위해 파리로 이주했다. 1년 후 그녀는 파리가 너무 도도하고 추워서 그 곳을 떠나 재미있고

느긋한 환경의 자신의 고향으로 돌아갔다. 1983년 그녀는 자신의 레이블을 시작하여 의상, 신, 가방, 그리고 근래에 들어서는 가구에 부드러운 색감과 변화 있는 조각적인 형태를 사용하면서 빠르게 유명세를 탔다.

○ Toledo, Vallhonrat

Sybilla (Sybilla Sorondo-Myelzwynska). b New York (USA), 1963. **'Travelling Clothes', 1989.** Photograph by Javier Vallhonrat.

수잔 탈보 Talbot, Suzanne
모자 디자이너

'탈보는 백설 공주에 나오는 사악한 왕비처럼(아마도 영화에 나온 가장 쉬크한 요부일 것이다) 이국적인 모습으로 대중 앞에서 우리를 만찬에 참여하도록 할 것이다.' 이 사진에 붙어 있는 캡션은 우리를 수잔 탈보의 매혹적인 세계로 인도한다. 탈보가 죽은 지는 오래됐지만(그녀의 파워는 1880년대에 최고조에 달했다), 그녀의 정신은 패션계와 가깝게 동맹을 맺어

온 하우스에 남아 있다. 탈보의 작품은 1920년대와 1930년대 파리의 고급 패션지도의 한 부분에 위치했으며, 헤어드레서 앙투안, 의상디자이너 샤넬과 스키아파렐리, 그리고 구두 디자이너 앙드레 페루지아도 이에 포함되어 있었다. 황금빛 스파이크와 자수로 장식된 이 검정색 실크저지 모자에는 베일도 달려 있다. 이러한 과장된 모양의 프랑스 여성모자는 미

국시장에서 큰 각광을 받았다. 탈보에서 일을 배운 후 뉴욕으로 이주한 폴레트, 마담 아녜스, 그리고 릴리 다쉐는 의상의 유행을 따라 하우스의 작품에 변화를 주었다.

○ Agnès, Antoine, Daché, Paulette, Perugia

Suzanne Talbot. (Active 1880s–1900s.) Embroidered, silk jersey hat for Bergdorf Goodman. Photograph by George Hoyningen-Huene, 「Harper's Bazaar」, 1939.

허먼 패트릭 타페 Tappé, Herman Patrick 디자이너

'미국의 연인'인 매리 픽포드가 더글라스 페어뱅스와 결혼할 때 입을 웨딩드레스를 입고 있다. 이 드레스는 원래 콘데의 딸인 나티카 나스트가 1920년도에 발행된 『보그』지의 모델로 설 때 입기 위해 허먼 타페가 만든 것이었다. 타페는 아주 작은 사이즈로 드레스를 만들어 달라는 부탁에 마음이 상했었는데, 이는 픽포드가 세간의 관심을 끌던 자신의 결혼식을 위

해 이 드레스를 고르기 전 상황이었다. 평범한 끈 없는 드레스 위에 입은 실크 튤 랩은 가장자리가 실크 오건디로 장식된 러플로 트리밍되어 있고, 다른 부분은 튤이 촘촘히 모여 주름을 이룬다. 웨딩드레스나 신부 들러리를 위한 드레스들은 타페의 독점적이며 값비싼 작품의 주를 이뤘다. 그는 개성적이며 신비로운 스타일로 뉴욕의 푸아레로 알려졌다. 로맨틱하

고 여성적인 스타일을 선보인 그는 '로브 드 스타일(robe de style)'드레스의 창시자였다. 이는 비현실적인 드레스로, 회화에 나타난 의상들을 바탕으로 만든 것이었다.

○ Emanuel, de Meyer, Nast, Poiret

Herman Patrick Tappé. (Active 1910s-1940s.) *Organdie dress with ribbon-banding and matching bonnet.* Photograph by Baron de Meyer, American 『Vogue』, 1920.

안젤로 탈라치 Tarlazzi, Angelo 디자이너

비대칭의 태피터 이브닝드레스는 안젤로 탈라치의 잘 알려진 솜씨를 완벽하게 보여주고 있으며, 이는 이탈리아적 상상력과 프랑스적 쉬크함을 섞은 것이다. 한쪽 어깨 위에 걸쳐진 보디스는 한쪽으로 흘러내려가면서 대조적인 스커트 위로 움직인다. 탈라치는 패션디자인 쪽의 직업을 갖고자 정치학 공부를 그만두었다. 그는 카로사 하우스에서 몇 년 일을 한 후, 장 파투의 어시스턴트로 일하기 위해 로마를 떠나 파리로 이주했다. 1960년대 후반 경 그는 파리, 밀라노, 로마, 그리고 뉴욕을 오가며 프리랜서로 일했다. 이 기간에 라우라 비아조티와 제휴 중이던 그는 이를 통해 국제 시장을 이해할 수 있었다. 1972년 그는 예술감독이라는 높은 직책을 맡아 파투로 되돌아와 1977년 자신의 기성복 레이블을 시작할 때까지 이 자리를 지켰다. 탈라치의 의상들은 부드러운 옷감을 충분히 재단하여 의상을 만들었고 종종 이런 비대칭적인 드레이프를 사용하기도 했다.

○ Biagiotti, Patou, Sarne

444

Angelo Tarlazzi. b Ascoli Piceno (IT), 1945. **Taffeta evening dress.** Photograph by Jean-François du Sel des Monts, 『L'Officiel』, 1980.

코지 타츠노 Tatsuno, Koji 디자이너

드레스? 코스튬? 조각품? 정신없이 돌아가는 백스테이지 한 복판에서 꽃잎이 줄지어 장식된 미세한 망사에 휘감긴 모델들이 움직임 없이 서 있다. 이러한 서정적인 구성물들은 부조 조각처럼 타츠노의 현대 기술과 민속 공예의 통합을 보여주고 있다. 일하던 기간 내내 진기한 공예기술을 실험하며 보낸 그는 처음에는 런던의 메이페어(Mayfair)에 있는 자신의 맞춤 양복점에서, 현재는 팔레-루아얄에 있는 작은 갤러리에서 실험을 하고 있다. 완전히 독학으로 가장 영국적인 재단법을 배운 타츠노는 1982년 고미술품상으로서 런던에 왔다. 그는 1980년대 아방가르드한 일본패션의 특성을 바탕으로 '컬쳐쇼크'란 디자인 레이블을 공동으로 만들었다. 그의 표현에 의하면 '타락하고 생명이 짧은 것'에 환멸을 느낀 타츠노는 패션에 보다 지적으로 접근을 하려고 계속 노력했다. 1987년 그는 요지 야마모토로부터 재정적인 후원을 받아 자신의 상표를 만들었다.

○ W. Klein, Macdonald, Y. Yamamoto

445

Koji Tatsuno. b Tokyo (JAP), 1964. **Backstage at Koji Tatsuno's catwalk show.** Photograph by William Klein, 1992.

유르겐 텔러 Teller, Juergen 사진작가

아이리스 파머가 평평하게 누워 있는데, 일종의 가리개로 디 자인 된 그녀의 속옷은 카메라의 각도에 의해 부적절해 보인 다. 이는 '성적인 패션사진'의 예로, 유르겐 텔러가 자신의 작 품과 헬무트 뉴튼의 작품이 동류에 속한다고 느끼는 작품이 다. 그에게 있어 모델은 결코 최신 유행만 좇는 사람이라 간 주되면 안 되고, 사람 그 자체로 표현되어야 했다. 결과적으

로 텔러는 의상을 이미지의 중심이기보다는 일부분으로 포착 했다. 원래 함께 일하고 사는 사람들의 생활을 기록하는 일 기작가이던 그는 패션에 종사하는 사람들의 가끔은 편치 않 은 실생활을 보여주는 다큐멘터리를 만들었다. 그의 타협하 지 않는 스타일은 또한 개인적으로 판단할 수는 없는 부분이 고, 텔러는 그런 생활들을 그럴듯하게 꾸미지 않는다. 처음에

닉 나이트로부터 격려를 받았던 텔러의 보도 작품은 스타일 리스트이자 파트너인 베네티아 스콧의 지지를 받았는데, 그 외에는 인위적으로 꾸민 것이었다. 그들은 함께 캐서린 햄넷 과 헬무트 랭의 독특한 이미지를 창조했다.

○ Hamnett, N. Knight, Lang, Newton, von Unwerth

Juergen Teller. b Erlangen (GER), 1964. **Iris Palmer. Katharine Hamnett advertising campaign.** 1997.

스텔라 테넌트 Tennant, Stella　　모델

6피트(180센티미터) 몸매의 스텔라 테넌트가 헬무트 랭의 옷을 입고 있다. 그녀의 모델 몸매와 최상의 피부에도 불구하고, 테넌트의 개성이 뚜렷한 룩들은 모델들의 일반적인 범주 외에 속했다. 그녀는 어떠한 고정관념도 무시했으며, 이 때문에 성공했다. 기차역 플랫폼에서 자신의 코를 직접 뚫었던 이 미술대학 학생은 일류 사진작가 두 명이 사진을 찍은 후 모델 일을 하게 되었다. 스티븐 마이젤이 찍은 런던의 '잇'걸들의 사진과 브루스 웨버가 데본셔 공작과 공작부인의 손녀딸인 테넌트의 사진을 찍은 것이 바로 그것이었다. '수퍼모델의 정반대'로 불린 테넌트는 그러나 샤넬의 칼 라거펠드에 의해 픽업되었다. 그녀가 캣워크에서 보여준 구부정한 포즈는 다른 모델들의 뾰루퉁하고 뛰는 자세를 시대에 뒤떨어진 것으로 보이게 만들었다. 그녀가 패션계에 들어온 것은 침착함이었다. 테넌트는 특유의 태연함으로 경력의 첫 장을 단 5년만 일한 후에 '은퇴'하는 것으로 장식했다.

◐ S. Ellis, Lagerfeld, Lang, Meisel, Sitbon, Weber

Stella Tennant. b Chatsworth (UK), 1971. **Helmut Lang T-shirt and tiered skirt.** Photograph by Sean Ellis, American 『Vogue』, 1998.

마리오 테스티노 Testino, Mario

사진작가

나디아 아우어만이 스커트 아래로 티셔츠를 당기고 있다. 그러면서 그녀는 자신의 전설적인 다리를 '수퍼마리오'라는 별명을 지닌 마리오 테스티노에게 드러낸다. 그는 '패션은 여자를 섹시하게 보이게 만드는 모든 것이다'라고 말한다. 그의 사진들을 매우 파워풀하게 만든 이러한 느낌을 표현하는 것은 그의 능력이다. 구찌 광고 이미지의 경우, 테스티노는 자신이 살고 있는 매력적인 세계에 그의 모델을 세워 명백히 섹시한 의상을 드라마틱한 느낌으로 물들인다. 그는 친구이자 베르사체 아틀리에에서 광고 캠페인 모델로 내세운 마돈나를 포함하여, 가장 유명하고 아이콘이 된 여성들의 사진을 찍어왔다. 테스티노는 영국의 다이애나 황태자비의 사진을 찍은 마지막 사람이 되었을 때 동경하는 여성들을 잘 포착하는 자신의 재능을 최대한 활용했다. 그렇게 탄생한 편안한 보도형식의 그녀의 사진들은 후반기 삶 속의 그녀의 모습을 가장 아름답고 현대적으로 표현한 것으로 알려졌다.

◉ Diana, Ford, S. Jones, Missoni, Versace, Westwood

Mario Testino. b Lima (PER), 1954. **Nadja Auermann.** French 「Glamour」, 1994.

요세푸스 멜키오르 티미스테 Thimister, Josephus Melchior 디자이너

패턴과 옷감들로 둘러싸인 요세푸스 멜키오르 티미스테와 그의 팀이 그가 1992년부터 1997년까지 디자인했던 레이블인 발렌시아가의 컬렉션을 위해 일하고 있다. 몇몇 사람들은 크리스토발 발렌시아가의 후계자로 티미스테를 자연스럽게 받아들였다. 이는 그가 패션계의 피카소라 알려진 스페인 디자이너의 순수한 시각을 공유하기 때문이었다. 그의 한 컬렉션을 본 후 프랑스 『엘르』지는 '발렌시아가는 무덤에서 박수를 쳤을 것이다'라고 표현했다. 티미스테는 디테일적인 면을 살려 굉장히 심플한 의상들을 제작했는데, 이 의상들은 모던한 느낌 때문에 '네오-쿠튀르'라 불렸다. 마틴 마르지엘라, 앤 드뮐미스터, 그리고 드리스 반 노튼의 교육의 장이던 앤트워프의 로얄아카데미오브아트에서 공부한 티미스테는 현재는 '가벼움, 옷감, 그리고 그림자'에 관한 것이라 일컫는 자신의 레이블을 내걸고 의상들을 디자인한다. 첫 컬렉션을 선보이면서, 그는 차분하고도 세심하게 블랙 혹은 블루-블랙 옷감으로 30벌의 의상을 재단했다.

○ Balenciaga, Demeulemeester, Margiela, Van Noten

449

Josephus Melchior Thimister. b Maastricht (NL), 1962. **Josephus Thimister in his apartment.** Photograph by Christoph Kicherer, 『ELLE Decoration』, 1997.

샹탈 토마스 Thomass, Chantal　　디자이너

미국 풋볼선수들의 남성미를 배경으로 사진을 찍은 샹탈 토마스의 격자무늬 안감을 단 재킷은 앞이 열려 있어 맞춰 입은 뷔스티에를 드러낸다. 샹탈 토마스는 야한 장식이 달린 요염한 속옷과 겉옷을 프랑스의 모든 롤리타, 혹은 바가스 걸(Vargas Girl)을 위해 제작했다. 그녀는 자신의 디자인을 '도발적이나 천하지는 않다'고 설명했다. 이는 미묘한 특성으로,

그녀가 조심스럽게 다루는 요소다. 토마스는 디자이너 교육을 받지는 않았지만 자신의 남편과 1966년 '테 에 반틴(Ter et Bantine)'이란 부티크를 열면서 패션 일을 시작했다. 그곳에서 감질나는 야한 옷들을 판매했는데 브리짓 바르도 외 많은 사람들이 단골손님이었다. 1975년 이 커플은 샹탈 토마스 레이블을 만들어 의상 라인을 디자인하기 시작했다. 토마스는

재킷과 이브닝드레스들을 레이스로 장식했지만, 그녀의 이름은 패션과 감성을 합한 야한 속옷, 잠옷, 그리고 스타킹으로 영원히 기억될 것이다.

○ John-Frederics, Molinari, Schiffer

450

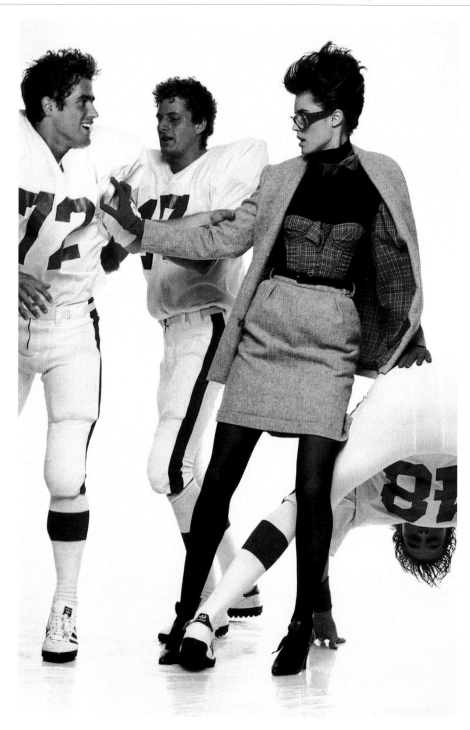

Chantal Thomass. b Malakoff, TX (USA), 1947. **Bustier and grey skirt suit.** Photograph by Bill King, French 「Vogue」, 1982.

찰스 루이스 티파니 Tiffany, Charles Lewis 보석 디자이너

1961년 영화 '티파니에서 아침을'에서 오드리 햅번이 이 맡은 배역인 홀리 골라이틀리는 빅토리아 여왕이 단골이던 보석상을 더 유명하게 만들었다. 이 사진에서 햅번은 지방시 드레스에 아주 귀중한 '리본' 목걸이를 했는데, 이 목걸이는 유명한 파리지엥 보석 디자이너이자 티파니에서 1950년대부터 1987년 사망할 때까지 일했던 장 슐럼버제가 디자인한 것이다. 18

캐럿의 금과 플래티늄, 그리고 화이트 다이아몬드로 만들어진 목걸이의 가운데 부분 장식은 티파니 다이아몬드로, 창업자인 찰스 루이스 티파니가 1877년에 18,000불을 지불하고 사들인 것이었다. 이것을 파는 대신, 티파니는 이를 그의 뉴욕 샵의 윈도우에 진열해두었다. 찰스의 아들인 루이스 콤포트 티파니와 엘사 페레티, 그리고 팔로마 피카소는 티파니가

보석 디자인 분야에서 선두자리를 지키도록 하였다. 티파니는 다양한 제품을 통해서 패션과 친근한 회사로 알려져 있으며, 웅장한 보석과 섬세하고 모던한 보석을 모두를 만든다.

○ Cartier, Givenchy, Lalique, Peretti

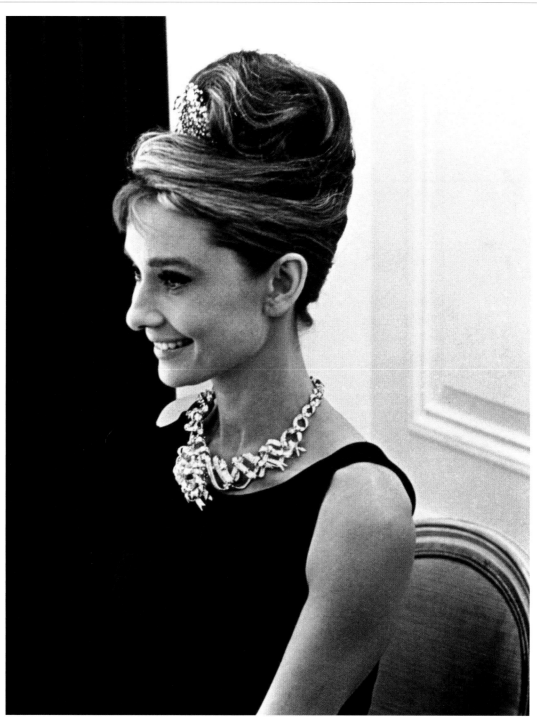

Charles Lewis Tiffany. b New York (USA), 1848. **d** New York (USA), 1933. **Audrey Hepburn wears the Tiffany 'Ribbon' necklace at a press reception for Breakfast at Tiffany's.** 1961.

이사벨 톨레도 Toledo, Isabel 디자이너

이사벨 톨레도의 전통적 쿠튀르 방식으로 재단된 급진적인 패션은 라틴의 멋, 초현실적인 선들, 그리고 미래주의적인 내용으로 정의된다. 자신을 패션디자이너라기보다 재봉사라고 말하는 톨레도는 마들렌 비오네와 마담 그레와 같은 의상디자이너들의 방식으로 옷을 만든다. 톨레도는 평면스케치에서 시작을 하는 것이 아니라 그들처럼 역시 입체적인 의상을 먼저 상상하며, 대부분 원형, 혹은 곡선의 모양을 그녀의 마음속에 항상 간직한다. '나는 로맨스 뒤에 숨은 수학을 사랑합니다.'라며 그녀는 자신의 소위, 유동적인 건축의 장인정신에 대해 말한다. 이 드레스의 몸채를 형성하는 크레이프 저지는 진동둘레에서 달려 있고, 레이스, 그물, 울, 그리고 펠트로 구성된 옷단에 고정되어 있어(여기에서는 보이지 않는다) 그 느낌이 마치 물을 천천히 통에 따르는 것처럼 보인다. 기발한 패션 일러스트로 알려진 톨레도의 남편 루벤은 뉴욕에 기반을 둔 회사의 사업 쪽을 담당하며 그녀의 창조적인 분신으로 활동한다.

● Grès, Sybilla, Vionnet

452

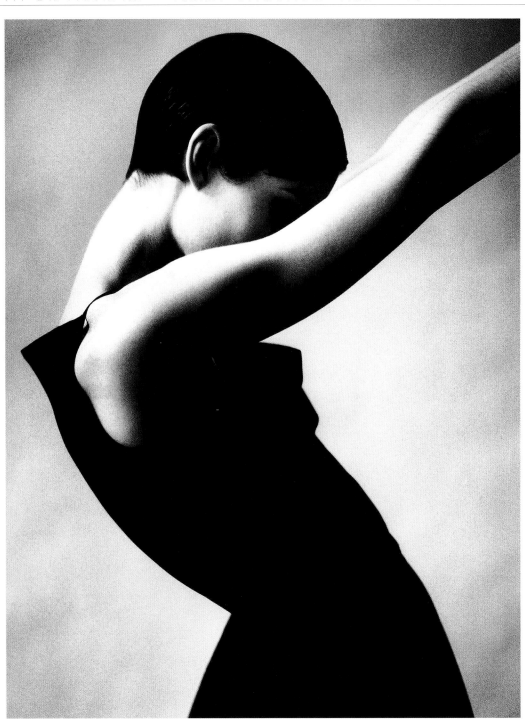

Isabel Toledo. b Camajani (CU), 1961. **Matte jersey 'Infanta' dress, spring/summer 1992.** Photograph by Ruven Afanador.

카르멘 드 토마소(카르벤) De Tommaso, Carmen(Carven)

디자이너

이 완벽한 줄무늬의 면 드레스는 체구가 작은 여성을 위해 특별히 디자인되었다. 허리선의 위 아래로 보이는 수직의 선들은 몸을 길어 보이게 하며, 리본의 섬세한 디테일과 반대방향의 줄무늬는 손바닥 한 뼘의 허리를 강조한다. 카르멘 드 토마소는 자신의 작은 체구에 맞는 원하는 옷을 찾을 수가 없어 디자인을 시작했다. 그녀는 1937년 파리에 카르벤(그녀의 세례명을 바꾼 것이다) 하우스를 열기 전에는 건축을 공부했다. 건축 공부를 한 영향으로 드 토마소는 고객들에게 비율이 딱 맞는 액세서리를 달아주는 것에 매우 탁월했다. 여기에 실린 드레스는 좋은 패션디자인의 중요한 단면으로, 문제를 지적으로 해결하는 방법을 보여주고 있다. 그녀는 향수를 만들고 마케팅하면서 사업을 다각화시키며 성공을 누렸다. 그녀가 제작했던 향수 중 '마 그리프(Ma Griffe)'는 불후의 명작이었다.

○ de Prémonville, de la Renta

Carmen de Tommaso. b Châteauroux (FR), 1909. (Carven.) **White dress with green stripes.** 1945.

토폴리노 Topolino

메이크업 아티스트

개념적인 메이크업 아티스트인 토폴리노는 자신이 영향을 받는 것들이 '거리, 곤충, 자연, 공간, 요정들, 서커스, 만화, 그리고 인생'이라고 설명하고, 자신의 스타일이 '시시한 유행의, 환상적인, 그러나 쉬크함'이라고 말한다. 여기에 실린 사진이 그 모든 것을 요약한다. 테크닉에 대해 질문을 했을 때 토폴리노는 '이는 테크닉의 문제라기보다는 상상력에 관한 것이

다.'고 대답했다. 여기, 그 상상력이 장미 가시와 매니큐어로 장식한 손톱을 만들어내며 마술을 부렸다. 입술은 깃털 같은 연필 선으로 절반만 칠했다. 이러한 방법들은 토폴리노가 메이크업의 잠재력을 탐구하는 수단으로, 그는 이를 패션의 부속물로 활용했다. 이 경우 공격적인 터치를 부르는 가짜 모피 재킷이 그 예다. 그는 미키 마우스에 대한 열정을 가졌고,

자그마한 체구 때문에 '퍽(영국 민화에 나오는 장난꾸러기 요정)' 같은 몸이라고 일컬어졌다. 패션에 대한 관심 때문에 독학으로 메이크업을 배운 그는 1985년부터 일을 시작했다. 그는 알렉산더 맥퀸과 필립 트레이시 같은 디자이너들을 위해 깜짝 놀랄 만큼 영향력 있는 캣워크를 연출했다.

◑ Colonna, N. Knight, McQueen, Treacy

Topolino. b Marseille (FR), 1965. **Nails decorated with rose thorns.** Photograph by Norbert Schoerner, French 「Glamour」, 1994.

뉴키 토리마루(유키) Torimaru, Gnyuki(Yuki)

디자이너

이전에는 유키로 알려졌던 뉴키 토리마루의 홀터-넥 보디스에서 저지 원단이 물처럼 흐르는 듯 보인다. 그는 텍스타일 기술자가 되기 전에 건축학을 공부했다. 생생한 색, 청순함, 그리고 유동성에 대한 그의 사랑은 토리마루의 작품에 지속적으로 남아 있다. 그는 1984년 주름을 오래도록 유지할 수 있는, 구김이 가지 않는 고급스러운 폴리에스터를 발견한 후

이 요소들을 최대한으로 발전시켰다. 정교한 주름잡는 기술을 사용하여 그는 지극히 더 환상적인 디자인을 창조했다. 일본에서 태어난 유키는 노만 하트넬과 피에르 가르뎅에서 일한 후 1964년 런던을 그의 영구적인 고향으로 받아들였으며, 1972년 자신의 레이블을 시작했다. 그는 수도사 복장에서 종종 영감을 받아 제작한 모자가 달린, 혹은 드레이핑된

프리 사이즈 저지 드레스로 곧 유명해졌다. 그의 드라마틱한 재단은 종종 완전한 원형으로 잘라낸 패널들을 사용하며, 고급스러운 이 기술을 통해 이음새 없이도 옷을 최대한 풍성하게 만들 수 있었다.

○ Burrows, Muir, Valentina

Gnyuki Torimaru (Yuki). b Miyazaki-Ken (JAP), 1940. **Jersey halter-neck dress. Late 1970s.** Photograph by Richard Davis.

프랑크 토스칸 & 프랑크 안젤로(M.A.C) Toskan, Frank and Angelo, Frank(M.A.C) 화장품 창시자

프랑크 토스칸이 여장 남성인 루폴과 가수 k.d. 랭과 함께 몸으로 '비바 글램(Viva Glam)'이라는 글자를 만들었다. 이는 맥(M.A.C.; Make-up Art Cosmetics)에서 나온 에이즈 자각 캠페인을 옹호한 립스틱의 이름이다. 이 두 유명인사들은 모든 인종, 모든 성, 모든 나이라는, 1990년대의 미에 대한 자유로운 개념을 개척한 회사의 슬로건을 요약한다. 컬트뷰티 붐의 촉매제인 맥은 1984년 영화와 캣워크, 그리고 무대 작품에 필요한 오래 지속되는 파운데이션을 프랑크 토스칸의 부엌에서 만들면서 시작됐다. 전국에 체인점을 가진 미용실의 주인으로서 그의 사업적인 예리함은 유명한 헤어스타일리스트이자 메이크업 아티스트인 고(故) 안젤로 프랑크의 창조적인 전문성을 보완했다. 미래주의적인 우주 방랑자부터 햇빛 광인 자연주의자까지 그들의 뷰티 컬러스케이프는 메이크업을 표현에 대한 완전한 자유의 개념으로 활성화시켰다.

○ McGrath, Nars, Uemura

456

Frank Toskan. b Trieste (IT), 1950; **Frank Angelo. b** Montreal, QC (CAN), 1947. **d** Coral Gables, FL (USA), 1997. (M.A.C.) **'Viva Glam' lipstick advertisement.** 1996.

엘렌 트란 Tran, Hélène

일러스트레이터

하디 에이미의 차분한 남색 파자마 수트와 알리스타 블레어의 빳빳한 오간자 셔츠와 스커트가 엘렌 트란에 의해 영국의 목가적 장면에 포착되어 있다. 이는 사교계의 1987년 여름 시즌을 표현한 시리즈 중 하나였다. 트란의 편하고 자유로운 테크닉은 풍부한 의상과 그 의상을 입은 나른한 사람들을 수채화 물감으로 넓게 칠하고 바로크식 컬을 이용해서 특성

을 묘사한다. 마놀로 블라닉의 구두와 샌들의 디테일은 얇은 붓으로 그렸다. 이 이미지는 사진으로는 포착할 수 없는 사교계의 상황을 마르셀 베르테 같은 작가들이 표현한 사교계의 기록적인 그림을 회상시킨다. 트란은 자신의 고향인 파리의 고등조형미술학교(Ecole Superieure d'Art Graphique)에서 일러스트를 전공했다. 그녀의 드라마틱하고 또 종종 유

머러스한 일러스트들은 영국과 미국의 『보그(Vogue)』지와 『라모드앙팽튀르(La Mode en Peinture)』에 실렸다. 트란은 장 파투와 로저 비비에와 같은 고객들을 위해 일러스트를 그리기도 했다.

◑ Amies, Blahnik, Blair, Vertès, Vivier

Hélène Tran. b Paris (FR), 1954. **Outfits by Hardy Amies and Alistair Blair.** 『Harpers & Queen』, 1987.

윌리엄 트라빌라 Travilla, William

디자이너

영화의 역사에서 가장 유명한 순간 중 하나는 '7년만의 외출'이라는 에로틱 코메디에서 마릴린 먼로가 입은 홀터-넥 드레스가 지하 환기구에서 나오는 바람에 날려 뒤집어지는 순간이다. 이 드레스는 먼로가 출연한 11편의 영화에서 의상을 맡았던 윌리엄 트라빌라가 디자인한 의상으로, 먼로가 가장 좋아한 드레스였다. 고전적인 그리스식 드레스에서 변형된 이 드레스의 주름은 드레이핑을 본딴 것이며, 몸체는 십자형으로 교차하는 끈의 형태를 띠었다. 이 드레스는 여전히 베스트셀러로 남아 있으며, 드레스의 섹시한 매력으로 여전히 돈을 버는 소매업자들은 2년에 한 번씩 이 드레스를 부활시켰다. 트라빌라의 매력은 마릴린의 건강한 히프와 가슴을 비롯하여 몸매를 예쁘게 보이게 만드는 그의 능력에 있었다. '여성스러움은 여성이 가질 수 있는 가장 강력한 무기다'라는 그의 전통적인 주장으로 그는 1980년대 초, 드라마 '달라스(Dallas)'의 의상을 디자인할 기회를 얻었으며, 그의 말처럼 등장인물들은 자신의 여성미를 중세시대의 전투 무기처럼 사용했다.

○ Head, Irene, Stern

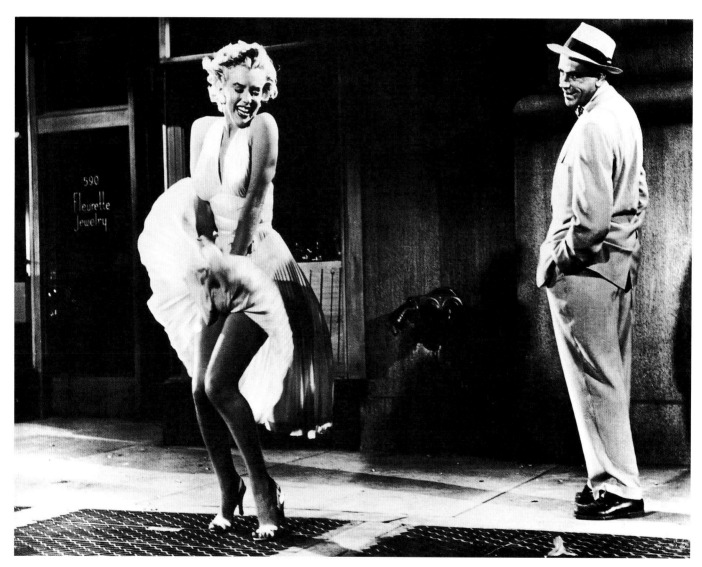

William Travilla. b Avalon (USA), 1920. **d** Los Angeles, CA (USA), 1990. **Marilyn Monroe wears her famous white pleated dress.** Still from 『The Seven Year Itch』. 1955.

필립 트레이시 Treacy, Philip 모자 디자이너

역사적으로 보면 남성용 모자 선반에 있어야 하는 필립 트레이시의 보라색 멜로진(토끼털) 중절모는 글래머와 섹시함을 모두 보여준다. 얼굴 일부분을 가리는 비스듬한 각도는 마를렌 디트리히와 1930년대의 일반적인 카바레 스타일의 도발적인 복장도착(이성의 의상을 입는 것)을 연상시킨다. 트레이시가 매 시즌 새로 디자인하는 이 스타일의 라인은 결코 변하지 않는 고전으로, 샤넬의 크리에이티브 디렉터인 아만다 할레치와 보이 조지처럼 다양한 패션 아이콘들이 즐겼다. 이와 대조적으로, 트레이시의 많은 화려한 쿠튀르 모자들에 좀더 알맞은 표현은 조각품일 것이다. 일반적인 모자용 원단은 가끔 공업용 플라스틱으로 대체되며, 알맞은 장비로 갤리온(고대 스페인의 대범선)모양을 만든 후 머리에 고정한다. 그리고는 형광 새틴으로 된 타원들이 정수리로부터 1미터가량 비스듬히 발사되는 것이다. 1990년 런던에 있는 영국왕립예술대학을 졸업한 후, 트레이시는 패션에서 여성 모자의 역할을 재정의했다.

○ Boy George, Conran, Milner, Topolino, Underwood

Philip Treacy. b Ahascragh (IRE), 1967. **Purple trilby.** Photograph by Christoph Sillem, the 『Guardian』, 1997.

페넬로페 트리 Tree, Penelope　모델

세실 비통이 페넬로페 트리의 꼬마요정 같은 얼굴을 촬영했는데, 이 특이한 얼굴은 '트리(The Tree)'를 1960년대 '트위그(The Twig)'에 필적하는 경쟁상대로 만들었다. 그녀는 부유하고 신중한 집안의 반항적인 딸이었으며, 식구들은 페넬로페가 모델을 직업으로 삼겠다는 결정에 매우 실망했다. 다이앤 아버스가 13세인 그녀의 첫 사진을 찍었을 때, 영국의

억만장자인 그녀의 아버지는 사진이 출판될 경우 고소할 것이라고 단언하기도 했다. 다이애나 브리랜드가 그녀를 리차드 아베돈에게 보냈을 때 그녀는 17세였고, 그녀의 아버지는 화를 가라앉힌 후였다. 데이비드 베일리는 페넬로페가 '이집트의 지미니 귀뚜라미(만화캐릭터)'와 닮았다고 설명했다. 1967년 그녀는 런던의 프림로즈 힐에 있는 정신이 몽롱

한 히피들의 놀이터였던 그의 아파트로 이사했다. 베일리는 '그들은 내가 산 마리화나를 피우면서 나를 자본주의자 돼지라고 불렀죠!'라고 회상했다. 1974년 베일리와 트리는 헤어졌고, 그녀는 패션사진작가들의 카메라에서 멀리 벗어난 호주의 시드니로 이주했다.
○ Avedon, Bailey, Beaton, Vreeland

Penelope Tree. b London (UK), 1950. **Penelope Tree.** Photograph by Cecil Beaton, 1967.

폴린 트리제르 Trigère, Pauline　　디자이너

여기에 보이는 구조적인 재단은 영화 '티파니에서 아침을'에서 폴린 트리제르의 의상을 입고 출연한 매우 보수적인 여자 친구 역의 패트리샤 닐이 위베르 드 지방시의 젊고 우아한 의상을 입은 오드리 햅번에 필적할 만한 상대가 된다는 것을 증명해 보이고 있다. 그녀는 어른스럽고 도시적인 뉴욕패션을 보여줬다. 파리에서 가업으로 양재업을 하는 집안에 태어나

교육을 받은 트리제르는 1937년 뉴욕에 도착했다. 해티 카네기에서 트래비스 밴톤과 일을 한 후, 그녀는 1942년부터 자신의 사업을 시작했다. 50여 년이 지난 후, 그녀는 경외심으로 가득 찬 패션을 공부하는 학생들에게 고급스러운 옷감 한 필을 직접 마네킹에 대고 재단하는 법을 보여줬다. 그녀의 재단은 확실했고, 프랑스 전통의 훌륭한 스카프와 매듭 장식으로

랩핑과 묶음을 강조했다. 트리제르는 고급스러운 원단의 도시적 쉬크함, 튼튼하고 유동적인 코트, 그리고 라인스톤 브라 등 자신의 패션을 소화하는 최고의 모델이었다.

○ Banton, Carnegie, Givenchy

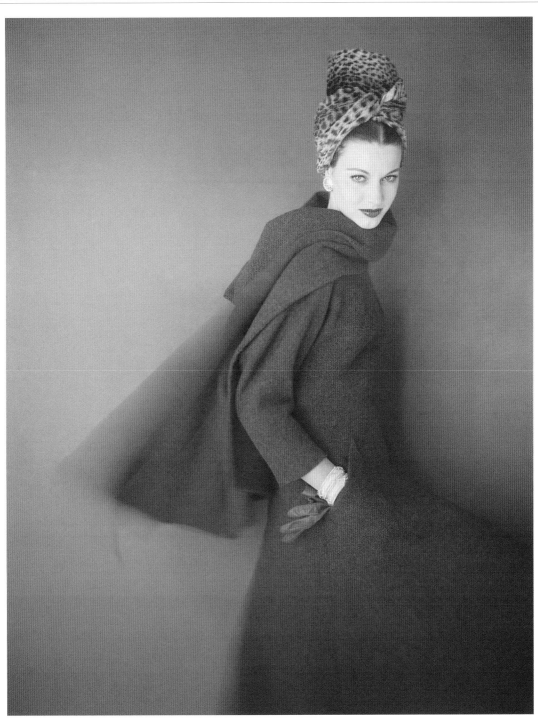

461

Pauline Trigère. b Paris (FR), 1912. **d** New York (USA), 2002. **Leopard-print turban and crimson coat.** Photograph by Karen Radkai, American 『Vogue』, 1959.

아녜스 트루블레(아녜스 베) Troublé, Agnès(Agnès b.) 디자이너

심플한 옷, 뒤로 묶은 머리, 그리고 클래식한 검정색 선글라스를 쓴 모델은 파리지엥 쉬크의 정수를 보여준다. 사진에 보이는 검정색과 흰색의 줄무늬 티셔츠는 영화 '숨가쁜(Breathless)'에 나온 진 세버그와 레프트 뱅스(Left Banks)의 심플한 스타일을 연상시킨다. '나는 '패션'이란 단어를 좋아하지 않아요. 나는 옷을 디자인한다고 말합니다.'라고 아녜

스 베는 말한다. 그녀의 중성적인 색으로 된 주요 의상인 빳빳한 흰색 셔츠, 평범한 니트웨어 그리고 간소한(종종 검정색의) 재단은 정확히 말하면 패션에 거의 신경을 쓰지 않았기 때문에 살아남았다. 그녀는 프랑스 『엘르(Elle)』잡지사의 주니어 패션에디터로, 까사렐과 도로시 비스의 스타일리스트로 일했다. 그녀는 플레어 바지와 플랫폼 슈즈가 유행했

던 특이한 시대인 1975년 자신의 첫 번째 가게를 열었다. 처음부터 노동자의 파란색 오버롤과 언더셔츠와 같은 실용적인 옷을 바탕으로 한 그녀의 디자인은 패션의 해결책으로서 자리를 찾았다.

○ Bousquet, Farhi, Jacobson

462

Agnès Troublé. b Versailles (FR), 1941. (Agnès b.) **Black-and-white striped top.** Photograph by Darzacq, 1997.

데보라 튀르브빌 Turbeville, Deborah

사진작가

모델인 이사벨 바인가르텐과 엘라 밀레윅츠는 데보라 튀르브빌의 꿈같은 정경의 한 부분이 되었다. 이 전형적인 사진은 서로 관계가 없는 사람들이 그룹 속에서 포즈를 잡고 있는, 움직임이 없는 피사체를 표현한다. 튀르브빌의 직업적인 행로는 패션을 통한 우여곡절의 여정이었는데, 그녀는 이를 통해 옷에 대해 깊이 이해할 수 있었다. 1956년 뉴욕에 도착한 그녀는 모델로 활동을 하다가 디자이너인 클레어 맥카델의 어시스턴트로 일을 시작했다. 그리고 나서 그녀는 잡지 쪽으로 방향을 돌려 『마드모아젤(Mademoiselle)』지의 패션에디터가 되었다. 1966년 그녀는 다시 한 번 궤도를 바꿨다. 튀르브빌은 리차드 아베돈의 강의에서 영감을 받은 후 『하퍼스 바자(Harper's Bazaar)』지의 프리랜서 사진작가가 됐다. 1972년경 그녀는 런던에서 컬트 잡지인 『노바(Nova)』에서 일했다. 그녀의 주된 스타일은 그 시대의 다른 패션사진들과는 매우 달랐는데, 이는 낯선 것이라기보다는 호기심을 자극하는 것이었다.

○ Avedon, McCardell, Rykiel

463

Deborah Turbeville. b Medford, MA (USA), 1938. **Isabel Weingarten and Ella Milewiecz.** 1978.

크리스티 털링턴 Turlington, Christy　　모델

크리스티 털링턴의 아름다움은 다재다능하다. 여기에 보이는 사진에서 프란체스코 스카불로는 그녀의 얼굴을 전통적인 느낌의 표지 얼굴로 만들었다. 이와 마찬가지로 털링턴은 자연 그대로의 아름다움을 구체화하여 1987년부터 캘빈 클라인의 향수광고를 맡아왔다. 모델이란 일은 조명과 메이크업, 그리고 리터칭에 달려 있지만 몇몇 여성들은 자신의 인식에 따라 완벽한 모습을 만들 수 있는데, 털링턴이 그런 여성들 중 한 명이었다. 그녀가 『보그』지에 말했듯이, '나는 내 몸의 모든 부분이 실제와 다르게 보이도록 하는 방법을 알아요. 제 턱을 좀 내리면 눈과 입술이 더 커보이죠…. 사진은 모든 것을 조정할 수 있어요.' '세계에서 가장 아름다운 여성'으로 불리는 그녀는 이 모든 것이 두껍게 대칭되는 그녀의 입술 덕분이라고 생각한다. '저는 광고계약 대부분을 입술 때문에 얻었어요.' 털링턴은 1980년대의 고급스런 매력에서 그 다음 10년 동안에는 편안한 간결함을 보여주는 스타일로 쉽게 전환했다.

🔾 Ferre, C. Klein, Lindbergh, Scavullo, Valentino

464

Christy Turlington. b Oakland, CA (USA), 1969. **Christy wears Gianfranco Ferre.** Photograph by Francesco Scavullo, 1988.

트위기 Twiggy

모델

트위기가 자신과 비슷하게 생긴 마네킹들 옆에서 포즈를 취하고 있다. 이는 온 세계 사람들이 그녀의 마술 같은 몸의 일부를 갖고 싶어 하던 때에 그녀의 파워풀한 형상을 복제할 수 있는 유일한 방법이었다. 레슬리 혼비는 런던의 교외에서 태어나 자랐다. 그녀는 열다섯 살 때 당시 헤어드레서이던 나이젤 존 데이비스와 만났다. 그는 자신을 저스틴 드 빌레뉴

브로, 레슬리를 '트윅,' 후에 트위기로 재탄생시켰다. 린다 에반젤리스타의 슈퍼모델로서의 경력이 헤어컷 하나로 시작된 것처럼, 그보다 20년 먼저 잠재되어 있던 트위기의 말괄량이 같은 매력은 레오나드의 헤어컷으로 인해 나타나기 시작했다. 트위기는 요정 같은 짧은 머리와 10대 소녀의 몸매로 젊은 패션의 아이콘이 되었고, 놀라운 소녀였긴 하지만 언론에

등장할 정도로 저명인사가 된 첫 번째 모델이었다. 국무총리보다 트위기가 더 많은 돈을 번다는 한 기자의 주장에 대해 그녀는 그저 낄낄 웃으며 '제가요?'라고 대답했다. 트위기는 열아홉 살 때 '은퇴'했다.

○ Bailey, Evangelista, Foale & Tuffin, Hechter

465

Twiggy (Lesley Hornby). b London (UK), 1949. **Twiggy with mannequins by Adel Rootstein.** Photograph by J. Drysdale, 1966.

리차드 테일러 Tyler, Richard 디자이너

모델 이리나가 리차드 테일러의 수축된 스리피스 수트를 입고 있다. 그는 할리우드에서 자신의 완벽한 재단력을 인정받으면서 성공을 누렸다. 여배우인 시고니 위버는 '리차드의 의상은 당신이 영화의 주인공이라는 느낌이 들게 하죠.'라고 말했다. 테일러는 뒤늦은 나이인 46세 때 최고의 신인 디자이너상을 받으면서 유명해졌다. 그러나 그는 평생토록 패션에 관한 일을 해왔다. 그는 재봉사인 어머니로부터 기술을 배우며 재단사로 훈련을 받았는데, 이 교육은 그가 여성복 재단 기술로 유명해졌을 때 테일러의 일에 있어서 중요한 부분이 되었다. 그는 엘튼 존, 쉐어, 그리고 다이애나 로스의 무대의상을 디자인하면서 경력을 쌓았다. 1980년대 중반 테일러는 방향을 바꾸어 동업자이자 곧 부인이 될 리사 트라피칸테와 남성복을 시작했고, 이어 1989년에는 여성복을 만들기 시작했다. 두 컬렉션은 모두 재단의 대가라 불리는 테일러의 명성 덕에 성공을 이뤘다. '나는 자아가 없어요. 그저 제 기술이 제가 가진 모든 것이죠.'라고 그는 말한다.

○ Alfaro, Dell'Olio, Kors

466

Richard Tyler. b Melbourne (ASL), 1948. **Irina Pantaeva wears black three-piece suit.** Photograph by Chris Moore, 1995.

슈 우에무라 Uemura, Shu

화장품 창시자

자신의 디자인 철학인 '비에네트르(bien être, 행복)'를 바탕으로, 슈 우에무라는 빠르게 변하는 패션계의 요구로부터 얼굴을 해방시켰고, 내성적인 감성과 기술의 결핍을 반영하며 내적인 아름다움에 대한 개념을 발전시켰다. 원래 헤어드레서였던 슈 우에무라는 1950년대 셜리 맥클레인과 프랭크 시나트라와 같은 할리우드 스타들의 메이크업 아티스트가 되었다. 그는 최고의 화장품을 팔레트로, 가장 좋은 미용 도구를 기구로 사용하여 메이크업의 기준을 높이며 예술의 형태로 만들었다. 그는 이러한 것들을 심미적으로 모던한 그의 미용실에 들어놓았는데, 이는 화방을 연상시키며 1980년대의 화장품 카운터의 혁신을 예고했다. 30년이 지난 후에도 그의 부드럽고 절제된 색상들과 독특한 투명한 패키지로 된 자연적인 스타일의 화장품들은 여전히 현대적이고, 20세기 디자인의 특징으로 남아 있다.

○ Bandy, Bourjois, Factor, Lutens, Nars

Shu Uemura. b (JAP). (Active 1950s–) **Shu Uemura making-up a model's face.** Photograph by Morozumi, 1983.

패트리샤 언더우드 Underwood, Patricia

모자 디자이너

이 친근한 스테트슨(카우보이모자)에는 스웨이드 대신 밀짚으로 엮은 끈에 더 넓은 챙, 그리고 여성스럽고 우아한 모양을 만들어내는 완곡한 커브 등 모던한 요소들이 가미되었다. 모자챙의 접힘 부분은 여전히 남아 카우보이모자의 특징으로 잘 알려진 도발성을 암시하고 있다. 전통적인 모자 모양에 야전하면서도 흥미로운 변화를 가미하는 것이 언더우드 모자의 디자인적인 특징이다. 요란한 장식보다는 형태와 비율에 완전히 의지하는 그녀의 모자들은 스파르타식의 소박함으로 알려져 있으며, 이는 그 모자들을 머리를 위한 하나의 표현적인 조각이 되게 한다. '심플한 디자인은 모자가 이를 쓴 사람의 주의를 산만하게 하지 않도록 합니다'라고 그녀는 말한다. 영국에서 태어난 언더우드는 버킹엄 궁전에서 비서로 잠시 일한 후, 1967년 뉴욕으로 이주했다. 그녀의 절제된 미는 뉴욕 룩에 알맞았으며, 그녀의 현대적이고 추상적인 형태들과 비슷한 디자인을 하는 빌 블라스와 마크 제이콥스 같은 디자이너들과 함께 일했다.

○ Blass, Jacobs, Model, Sui, Treacy

468

Patricia Underwood. b Maidenhead (UK), 1948. **Black straw stetson.** 1991.

엠마누엘 웅가로 Ungaro, Emanuel 디자이너

웅가로가 디자인한 이 미니드레스는 그가 1960년대 말 플라워 파워 무드에 접해 있는 것을 보여주며, 섬세한 원단과 표면 디테일에 대한 그의 열정을 보여준다. 그러면서 재단의 날카로운 센스도 여전하다. 이탈리아 재단사의 아들로 태어난 웅가로는 여섯 살 때 가장 좋아했던 장난감이 아버지의 재봉틀이었다. 열네 살 때 그는 재단사가 되었다. 1955년 파리로 이주한 웅가로는 쿠레주를 통해 발렌시아가를 소개받았다. 그는 1958년 이 스페인 디자이너의 하우스에 합류하여 6년간 일했다. 대가에게 재단에 대한 엄격한 자세를 배운 후, 그는 블레이저에 반바지를 입는 것처럼 심플하지만 대담한 의상으로 자신의 쿠튀르 사업을 1965년부터 시작했다. 4년 후 웅가로는 가르뎅, 쿠레주와 더불어 프랑스의 패션에 새로운 나체성을 창조했는데, 1970년대에 와서 그의 스타일은 한결 부드러워졌다. 그의 1980년대 이브닝웨어는, 그가 1969년에 디자인한 소녀다운 드레스의 귀부인다운 어른용버전으로 생생한 꽃문양을 오려내어 루슈로 장식했다.

○ Audibet, Balenciaga, Cardin, Courrèges, Paulette

Emanuel Ungaro. b Aix-en-Provence (FR), 1933. **White, floral, trellis appliqué, lace dress.** Photograph by Peter Knapp, 1969.

엘렌 폰 운베르트 Von Unwerth, Ellen

사진작가

높은 힐과 스타킹, 실크 언더웨어, 그리고 코르셋을 입은 모델 아이리스 파머는 전통적으로 도발적인 모습을 표현한다. 많은 관찰자들이 이 사진을 찍은 폰 운베르트가 여자라는 사실에 놀란다. 그녀는 피사체들이 감성적으로 보이도록 격려한다. 운베르트의 성공은 이러한 이미지들을 여성의 관점에서 표현한다는 사실에서 비롯된다. 그녀는 '모델들은 섹시하

게 보이는 것을 무척 좋아하죠. 그들은 모두 그런 식으로 찍히길 바래요.'라고 말한다. 폰 운베르트는 1992년 게스 진스 (Guess Jeans)사진에서 수퍼모델 클라우디아 쉬퍼를 찍으면서 그녀를 '발견'했다. 또한 그녀는 원더브라, 캐서린 햄닛, 그리고 지안프랑코 페레의 유명한 광고 이미지들을 만들어냈다. 1974년 고향인 독일을 떠나 파리에서 모델로 일을 시작한

폰 운베르트는 십년 후에 사진작가가 되었다. 그녀는『보그』,『더 페이스』,『인터뷰』, 그리고『플레이보이』지의 에디토리얼 일을 하면서 1990년대에 중요한 이미지메이커가 되었다.

○ Hamnett, Schiffer, Teller

470

발렌티나 Valentina

디자이너

여기 사진에 세 명으로 찍힌 마담 발렌티나가 자신의 디자인을 입고 있는데, 이 디너 드레스는 보석이 달린 벨트와 칼라를 달고 있다. 드레스는 몸을 휘감고 달라붙는 저지로 만들어져 조각적인 느낌을 부여한다. 연속적인 선에 강한 장밋빛 빨간색은 발렌티나 스타일의 또 다른 주요 요소다. 선을 강렬하게 보이게 하는 색은 유려한 초록색 카울에 의해 더 강화되었

으며, 이는 높게 쪽 지어 올린 그녀의 머리 주위에 드레이핑되어 벨트 안으로 고정되었다. 전체적인 아우라는 비잔틴 황제의 배우자 같은 느낌이다. 러시아 혁명 때 파리로 이주했다가 이후 1922년 뉴욕으로 이주하여 4년 뒤 자신의 사업을 시작했지만, 마담 발렌티나의 우아한 매너는 그녀의 러시아 핏줄에 그 뿌리를 두었다. 또한 그녀의 의상에는 극적인 분위기

가 있는데, 이는 마담 발렌티나가 배우가 되기 위해 교육을 받았던 것에서 그 원인을 찾을 수 있다. 그녀의 패셔너블한 이브닝웨어는 여배우들 사이에서 인기가 많았다.

○ Grès, Torimaru, Vionnet

Valentina (Valentina Nicholaevna Sanina Schlee). b Kiev (RUS), 1904. d New York (USA), 1989. Madame Valentina wears her jersey dress and cowl.
Photographs by John Rawlings, American 『Vogue』, 1945.

발렌티노 Valentino

디자이너

크리스티 털링턴이 1995년 봄/여름 컬렉션의 비즈 장식의 시스 드레스를 입은 채 숭배를 받고 있다. 드레스의 디자이너인 발렌티노는 '드레스의 대가'라 불려왔다. 그의 의상들은 1960년도에 자신의 레이블을 시작한 도시인 로마의 로맨스, 아름다움, 여성성, 그리고 데카당스를 표현한다. 발렌티노는 의상디자이너가 되기 전에 장 데세와 일한 후 기 라로쉬에서 일

을 배웠다. 그는 원래 부유한 이탈리아 사교계 사람들을 위해 화려한 쿠튀르 드레스를 만들었지만, 1968년 모든 의상이 흰색으로 구성된 급진적인 컬렉션을 발표하면서 센세이션을 일으켰다. 재키 케네디가 아리스토틀 오나시스와 결혼할 때 그의 컬렉션의 의상을 입었다. 그러나 그의 대표적인 색상은 불타는 듯한 빨간색으로, 이는 그의 쿠튀르 컬렉션에서 귀중

한 레이스 드레스와 기성복의 비즈 장식의 파자마 바지에 사용됐다. 그의 부드러운 품행과 완벽한 매너, 그리고 여성스럽고 매혹적인 의상들은 하이패션에 관한 것이 아니라 스타일에 관한 것이었다.

○ Barbieri, Dessès, Storey, Turlington, Viramontes

Valentino (Valentino Garavani). b Voghera (IT), 1932. **Christy Turlington. Advertising campaign.** Photograph by Herb Ritts, 1995.

하비에르 발혼랫 Vallhonrat, Javier **사진작가**

거의 초현실적인 꿈같은 이 이미지는 사회적 의미의 패션을 부드럽게 보여준다. 모델이 남청색 물결 속에서 돌고래 일행과 즐기고 있는 이 이미지에는 발혼랫의 습관적인 강렬함이 묻어난다. 자연이 조화와 환상의 원천인 존 갈리아노의 마지막 광고 캠페인에서, 하비에르 발혼랫은 의상들을 시각적인 임무에서 해방시켰다. 갈리아노와 일하기로 동의한 이유가

'내가 그의 미적 감성을 식별할 수 있어서였죠.'라고 그는 말한다. 그 외에 마틴 싯봉, 시비야, 질 샌더, 그리고 로메오 질리의 광고 캠페인에서 협력했던 발혼랫은 디자이너들의 창조성을 사진 연구의 바탕으로 사용할 수 있는 디자이너들 하고만 일하는 것에 자부심을 가진다. 그는 자신의 사진들은 패션을 기록하기 위해서가 절대 아니라 발혼랫의 아카데믹한 주

요 관심인 사진의 자치권을 추구하기 위해 패션의 창조성을 이용하는 것이라고 확신한다. 1984년부터 1994년까지 유럽의 모든 『보그(Vogue)』지와 일했던 발혼랫은 현재 강의를 하며 전시를 한다.

○ Frissell, Galliano, Gigli, del Pozo, Sander, Sybilla

Javier Vallhonrat. **b** Madrid (SP), 1953. **Beaded chiffon 'Dice' vest by John Galliano.** 1986.

발터 판 바이렌동크(W & LT) Van Beirendonck, Walter(W & LT) 디자이너

판 바이렌동크의 밝고 미래주의적인 의상은 컴퓨터 게임에서 바로 걸어 나온 듯해 보인다. 1995년 첫 선을 보인 그의 레이블 W & LT(Wild and Lethal Trash)는 첨단 기술의 원단을 밝은 색감과 대담한 그래픽과 조화시켜 재미있게 섞었다. 그의 옷들은 클럽용으로 디자인되어 클럽의 카니발적 분위기를 반영한다. 모자 디자이너인 스티븐 존스는 판 바이렌동크의 의상을 '고티에의 초기 시절을 생각나게 하는 너무 재미있고 긍정적이며 매우 야생적인 클럽웨어다'라고 말한다. 그는 반항적인 고티에의 안티-패션의 미학과 다양한 시각적 참조를 반영했다. W & LT의 슬로건인 '미래에 키스하라!'는 젊음의 낙천주의(그리고 안전한 섹스를 권장하는)와 공상과학소설에 대한 그의 강박관념을 보여준다. 그는 합성섬유와 혁신적인 원단을 사용하여 의상을 제작하는데, 그 종류는 부풀게 할 수 있는 고무 재킷부터 보풀이 있는 나일론 수트, 혹은 홀로그램이 들어간 신축성 있는 상의까지 다양하다. 그는 '젊은이들은 자신들을 다르게 정의내리고, 자신들의 사고방식을 분명히 표현할 수 있는 무엇인가를 입기 원한다.'고 주장한다.

○ Bowery, Gaultier, S. Jones, McLaren, Mugler

474

Walter Van Beirendonck. b Brecht (BEL), 1957. (W & LT.) **Printed T-shirt and rubber trousers. Autumn/winter 1995/6.** Photograph by Jean-Baptiste Mondino.

알프레드 반 클리프 & 찰스, 줄리엔, 루이 아펠

Van Cleef, Alfred and Arpels, Charles, Julien, Louis

보석 디자이너

깍아서 작은 면을 낸 루비와 플라티늄 커프스를 보여주는 잡지 표지 일러스트는 1942년의 반 클리프 & 아펠의 고객의 전형적인 모습을 보여준다. 높은 터번, 네모난 어깨, 그리고 모피 랩을 웅장한 보석과 함께 착용한 그녀의 모습은 파리가 점령되었을 때 이에 대한 반응으로 반항적이고 화려하던 모습을 보여준다. 알프레드 반 클리프와 세 명의 처남 찰스, 줄리엔, 그리고 루이 아펠은 1906년에 그들의 보석회사를 차렸다. 이들은 현재 자신들과 같은 보석 회사들이 가득한 파리의 방돔 광장에 자리를 잡은 첫 장인들 중 하나였다. 반 클리프 & 아펠은 투탕카멘의 무덤의 발굴이나 시누아저리(chinoiserie) 같은 이국적인 주제에서 영감을 받은 보석을 소개했다. 그들은 밝은 보석과 준보석을 독특하게 조합하여 푸아레와 파퀸의 작품과 유사한 보석을 만들었다. 마를렌 디트리히나 조안 폰테인처럼 흠잡을 데 없이 세련된 스타들이 반 클리프 & 아펠의 고객들이었다.

○ Paquin, Poiret, Verdura

475

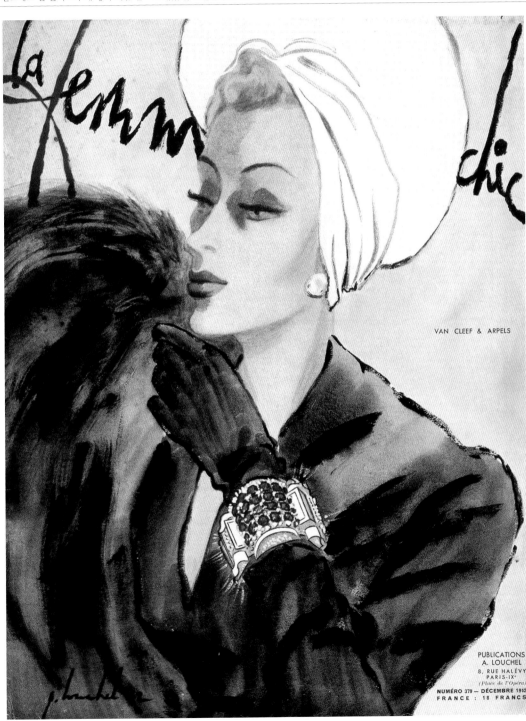

Alfred Van Cleef. b Paris (FR), 1873. **d** Yvelines (FR), 1938. **Charles Arpels. b** Paris (FR), 1880. **d** Le Vésinet (FR), 1951. **Julien Arpels. b** Marseille (FR), 1884. **d** Paris (FR), 1964. **Louis Arpels. b** Nancy (FR), 1886. **d** Neuilly (FR), 1976. (Van Cleef & Arpels.) **Ruby, diamond and platinum cuff.** Illustrated by L. Louchel for 「La Femme Chic」, 1942.

드리스 반 노튼 Van Noten, Dries 디자이너

레게머리, 수트, 그리고 문양이 있는 타이 등. 드리스 반 노튼의 남성복과 여성복의 시그니처는 그가 테마를 폭넓게 사용하는 데 있다. 프린트와 자수는 동양과 서양의 의상들을 장식한다. 바지 위에 두른 사롱과 더블브래스트 재킷 속에 입은 사리는 북아프리카에 대한 그의 관심과 겹쳐 입기에 대한 애정을 모두 보여준다. 반 노튼은 패션을 가벼운 것, 그 자체로

즐기는 것으로 본다. 그의 의상들에는 항상 환상적인 부분이 있는데, 예를 들자면 여기 보이는 평범한 수트와 코트는 옷 '주인'에 의해 개성이 가미된 것이다. 그는 앤트워프의 로얄아카데미오브아트를 1981년 졸업한 후, 자신의 여성복 레이블을 1985년 시작했다. 그 다음해 그는 마틴 마르지엘라와 앤드릴미스터를 포함한 각자 다른 벨기에 디자이너 다섯 명과

한께 런던에서 쇼를 열었다. 그들은 자신들을 '앤트워프의 여섯 명(The Antwerp Six)'이라고 부르며, 벨기에에 디자인 인재를 배출하는 국가라는 부러운 평판을 안겨줬다.

○ Bikkembergs, Demeulemeester, Forbes, Thimister

476

Dries Van Noten. b Antwerp (BEL), 1958. **Backstage at Dries Van Noten's menswear catwalk show.** Photograph by Olaf Wipperfürth, 1997.

글로리아 반더빌트 Vanderbilt, Gloria　디자이너

'돈은 동료들이 당신을 판단하는 상징이다.'라고 글로리아 밴더빌트가 무관심한 듯이 말했다. 미국의 가장 큰 재벌 중 하나의 상속인인 글로리아 반더빌트의 '디자이너 진즈'에 금박으로 바느질된 시그니처 로고는 디스코 세대의 데카당스를 요약한다. 이 사진에서 그 진들은 칵테일파티라는 어울리지 않는 상황에 들어가 있다. 한때는 배우이자 작가, 그리고 시인이던 반더빌트는 패션디자이너가 아니었지만, 무르자니 인터내셔널은 자신들의 디자이너 진에 그녀의 이름을 사용할 수 있도록 허락해달라고 그녀에게 부탁했다. 반더빌트는 이 회사가 재키 케네디 다음으로 지목한 두 번째 대상이었다. 1980년대 초반쯤 반더빌트는 미국에서 가장 잘 팔리는 진이었다. 그녀가 가게에 얼굴을 내보이면 군중의 환호를 받았으며, '당신의 엉덩이를 감싸는 진'이라는 텔레비젼 광고도 만들었다. 돈이 필요한 것이 아니던 그녀는, '내게 조금이나마 의미를 부여하는 돈은 내가 스스로 번 돈 뿐이다.'라고 말했다. 반더빌트 제품 종류는 후에 인형, 축하 카드, 소야-빈(콩) 디저트, 여행가방, 그리고 가구로 확대되었다.

○ Adolfo, von Fürstenberg, Kennedy, LaChapelle

Gloria Vanderbilt. b (USA), 1924. **Jeans for Murjani, 1982.** Photograph by John Claridge.

필립 베네 Venet, Philippe

디자이너

꽃잎 모양의 오건디 칼라가 제인 버킨의 얼굴을 스치며 등줄기의 러플들을 따라 내려가는데, 빨간색의 물방울 무늬 자수는 마치 꽃가루처럼 뿌려져 있다. 베네는 자신이 만든 창작품들의 특징인 상상력과 솜씨 있는 재단에 생기를 주기 위해 이와 같이 꽃과 관련된 주제를 탐구했다. 열네 살 때 파리지엥 의상디자이너의 수습생이 된 베네는 1950년도에 엘자 스키

아파렐리에서 일을 했다. 그 곳에서 그는 젊은 위베르 드 지방시를 만났고, 지방시는 1953년 베네를 그의 쿠튀르 하우스의 수석 재단사로 영입했다. 베네의 공헌은 지방시의 전성기였던 1950년대에 광범위했으며, 그중 특히 두드러지는 것은 1954년 영화인 '사브리나(Sabrina Fair)'에서 오드리 햅번의 의상을 담당한 것과 그녀의 인습타파적 말괄량이 룩을 만든

것이었다. 자신의 쿠튀르 하우스를 1962년 오픈한 그는 삼각형 모양의 연 코트와 돌먼 슬리브가 달린 커다란 사이즈의 케이프처럼 기하학적인 실루엣과 자연스런 선들을 사용하여 재단된 코트를 만들어 유명해졌다.

O Givenchy, Mandelli, Schiaparelli

Philippe Venet. b Lyon (FR), 1929. **Jane Birkin wears spotted organdie dress.** Photograph by Jean-Jacques Bugat, French 『Vogue』, 1972.

지안 마르코 벤투리 Venturi, Gian Marco 디자이너

1980년대 이탈리아의 패션계에서 탁월한 디자이너였던 벤투리는 자신의 여성 기성복 레이블을 감성적이면서 남성적인 재단을 바탕으로 제작했다. 그의 역동적이며 생동적인 디자인은 당시의 고상한 스포츠웨어 룩을 반영했고, 예술적 미니멀리즘과 구조적 유동성을 지닌 독특한 밀라노적인 감성을 선보였다. 벤투리는 정식으로 디자인 공부를 하지는 않았고, 피렌체대학교에서 경영학과 경제학을 전공했다. 그는 디자이너이자 스타일리스트로 일하기 전 오랜 시간 동안 여행을 다니면서 풍부한 예술적, 문화적 시대정신을 경험했다. 그는 흙과 관련된 색들로 만든 클래식하고 질감이 좋은 세퍼레이츠로 빠르게 유명세를 탔다. 1979년 자신의 컬렉션을 런칭한 벤투리는 검정 뱀가죽 재킷에 애니멀 프린트의 카프리 바지와 어두운 비행기 조종사용 안경을 쓴, 현대적인 루이즈 브룩스 같은 대담하고 여성적인 룩을 좋아했다.

○ Maramotti, Revson, Wainwright

Gian Marco Venturi. b Florence (IT), 1943. **Jacket and jodhpurs.** 'Women's Wear Daily', 1981.

풀코 디 버두라 Verdura, Fulco di 보석 디자이너

다이아몬드 귀걸이와 금팔찌가 1950년대의 미국을 굉장히 독특한 구성으로 그리며 일러스트되어 있다. 그 자신의 비전 역시 똑같이 독특했던 이 보석들의 디자이너는 풀코 산토스 테파노 델라 세르다. 버두라 공작으로, 그는 굉장히 영향력 있고 앞선 생각을 가진 보석 디자이너였다. 버두라는 1939년 자신의 뉴욕 샵을 열기 전 샤넬에서 일을 했다. 그가 디자인 한 몇 가지는 문장(紋章)과 선원들의 매듭의 술을 바탕으로 만들었지만, 디 버두라는 자신의 가장 큰 영감의 근원을 자연에 두고 날개, 낙엽, 인어, 석류, 그리고 특히 조개껍질을 주제로 사용했다. 그가 활동하던 시대에는 자연을 일깨우는 보석 디자인들이 전형적이었지만, 동료들과 다르게 그는 디자인에 대해 접근하는 방식이 훨씬 더 실험적이고 인습타파적이었다. 플라티늄보다는 금을 배접으로 종종 사용했던 그는 특별히 준보석과 보석을 같은 세팅에 혼합하면서 다이아몬드를 센터피스가 아닌 액센트로 사용했다.

● Chanel, Van Cleef & Arpels, Vreeland

Fulco di Verdura (Fulco Santostefano della Cerda, Duke of Verdura). **b** Sicily (IT), 1898. **d** London (UK), 1978. **Gold bracelet and diamond earrings.**
Photograph by Karen Radkai, American 『Vogue』, 1958.

지아니 베르사체 Versace, Gianni 디자이너

'나는 자신감 넘치는 사람들에게 옷을 입히고 싶습니다. 만일 자신감이 없다면 그냥 잊어버리시죠.' 대단한 명사들에게만 옷을 입혀온 지아니 베르사체가 말했다. 이 사진에는 그의 작품의 모델이자 오랜 친구인 마돈나가 필수적인 뼈대로 형태를 잡은 맞춤 드레스를 입고 있다. 밝은 색상에, 성적으로 매력적이며, 유명 인사들이 인정한 베르사체의 의상들은

할리우드 글래머의 특별함을 다시 패션에 가져왔다. 그의 섹시하고 외향적인 디자인들은 엘튼 존부터 다이애나 황태자비까지, 그리고 록스타에서 왕족까지 모든 성별의 유명한 부자들이 입어왔다. 베르사체 드레스 한 벌은 한 여성을 유명하게 만들 수도 있었고(엘리자베스 헐리가 베르사체의 커다란 옷핀 장식 콜럼 드레스를 입었을 때 그랬던 것처럼), 자신의 화

려한 바로크 스타일로 수퍼모델 현상에 불을 붙인 것으로 잘 알려졌다. 이는 종종 모던한 절제와는 거리가 먼 것처럼 보였지만, 베르사체는 패션의 웅대함을 찬양했다. 그는 '나는 좋은 미적 감각을 믿지 않는다'고 말하고 나서 공주를 위해 얌전한 파스텔 수트를 만들었다.

○ Fonticoli, Madonna, Molinari, Moschino, Nars, Ritts

Gianni Versace. b Reggio Calabria (IT), 1946. **d** Miami, FL (USA), 1997. **Madonna wears Versace Atelier. Advertising campaign.** Photograph by Mario Testino, 1995.

마르셀 베르테 Vertès, Marcel

일러스트레이터

몰리뉴가 디자인한 검정색 바이어스 컷 드레스를 입고 있는 여성이 슬퍼하고 있다. 다른 사람이 그녀와 똑같은 드레스를 입고 온 것일까? 아니면 색상의 배합이 마냥 잘못된 것일까? (이는 그녀를 괴롭히는 인물의 오만한 얼굴 표정에서 설명이 되기도 한다.) 베르테의 이 드로잉은 사교계 생활과 파리지엥의 상류사회 패션을 모두 살피는 그의 재능을 보여준다. 그는 이들의 결점과 허영을 스케치하는 동시에 그 시대의 로맨틱한 드레스를 조명하기도 하는데, 여기서는 세 여인들이 격식을 차린 바이어스 컷 드레스에 케이프, 혹은 피슈를 함께 걸치고 있다. 베르테는 부다페스트에 있는 아카데미오브파인아트에서 드로잉과 회화를 전공했다. 1921년 파리로 건너온 그는 1925년 파리의 살롱 데 우모리스테에서 자신의 수채화들을 전시했다. 베르테의 가벼운 패션드로잉은 사교계와 고급패션을 가벼움과 우아함으로 표면상으로 쉽게 표현했으며, 『보그(Vogue)』지의 그래픽 전통에 중요한 공헌을 했다.

⊙ Delhomme, Molyneux, Tran

Marcel Vertès. b Budapest (HUN), 1895. **d** 1961. **Molyneux evening gowns.** French 『Vogue』, 1935.

베루슈카 Veruschka

모델

루바텔리가 '히피 딜럭스'의 얼굴을 생각나게 하는 여성인 베루슈카의 사진을 찍었다. 깃털 장식의 조끼, 짙은 메이크업, 그리고 비즈는 1960년대 말의 패션을 보여주며, 당시 그녀의 금발과 두꺼운 입술은 패션의 보편적인 요소들이었다. 베루슈카의 이력은 처음부터 끝까지 특이했다. 그녀의 아버지인 폰 렌도르프–스타이노트 백작은 히틀러를 암살하려는 음모를 꾸민 그룹의 멤버였다. 함부르크에서 미술을 공부하고, 이후 피렌체로간 '어린 베라'는 그곳에서 모델로 발탁되어 팔라초피티 컬렉션에 서달라는 부탁을 받았다. 그녀는 어빙 펜과 다이애나 브리랜드와 함께 한 작업들과 안토니오니의 1960년대 컬트영화 '블로우 업'의 배역을 맡아 유명해졌다. 그녀는 1970년대 초 자신의 몸을 배경에 섞이게 칠하는 카무플라주 보디 아트를 하기 위해 은퇴했다. 그녀는 자신을 사라지게 하는 방식의 그녀의 예술을 '나의 모델로서의 직업에 반대되는' 작업이라고 설명했다.

○ Bouquin, Kenneth, Penn, di Sant'Angelo, Vreeland

Veruschka (Countess Vera von Lehndorff). b Mauersee (GER), 1939. **Feathered waistcoat.** Photograph by Franco Rubartelli, French 「Vogue」, 1970.

마들렌 비오네 Vionnet, Madeleine　　디자이너

마들렌 비오네의 옷감은 그저 모델의 몸에 걸쳐지는 것이 아니라, 자연스런 몸의 선을 따라 현대적인 그리스식의 실루엣을 만들며 흘러내린다. 이러한 유동적인 움직임을 얻기 위해 그녀는 코르셋을 없앴으며, 원단이 자연스럽게 흘러 주름과 드레이프를 만들면서 착 달라붙게 하기 위하여 원단의 식서에 사선 방향으로 가로질러 재단하는 바이어스 컷을 이용했다. 이러한 효과를 얻기 위해 비오네는 옷감을 원래보다 2야드 더 넓게 주문하곤 했다. 그녀는 작은 인형을 이용하여 디자인을 창조해냈는데, 이 과정을 구경하도록 허락을 받은 특별한 사람들은 그녀를 신고전주의적 드레스들을 만들기 위해 디자인의 주조를 뜨는 여성 조각가에 비유했다. 패션디자이너라 불리기를 거부하고 양재사라 불리는 것을 더 좋아했던 마들렌 비오네는 1920년대와 1930년대에 유명세의 절정에 이르렀다. 몸에서 그 모양을 따와 드레이핑된 그리스식 드레스들을 제작한 그녀는 모던한 스타일의 선구자였다. 이 패션 순수주의자의 동시대 제자들 중에는 아자딘 알라이아와 존 갈리아노가 있다.

○ Alaïa, Boulanger, Callot, Chow, Galliano, Valentina

Madeleine Vionnet. b Aubervilliers (FR), 1876. **d** Paris (FR), 1975. **Bas-relief frieze.** Photograph by George Hoyningen-Huene, French 『Vogue』, 1931.

토니 비라몬테스 Viramontes, Tony

일러스트레이터

발렌티노가 가장 좋아한 색인 진홍색의 폭포수 같은 저지가 토니 비라몬테스가 그린 사람의 등을 타고 흘러내리고 있다. 그녀의 피부는 꾸밈이 없는 머리부터 허리까지 코발트블루로 한 번에 넓게 붓질한 것이고, 옷감은 빨간색 과수로 그렸다. 비라몬테스는 1980년대에 일을 하면서, 자신이 일러스트한 디자이너의, 특히 발렌티노와 몬타나의 생생하고 고집스러운 자세를 포착했다. 그는 또한 머리를 터번으로 둘러싸고, 몸을 화려한 인조 보석으로 장식하던 패션 해적의 시대인 1980년대 초반 굉장히 컬러풀하고 로맨틱한 시대의 길거리 패션을 표현해냈다. 비라몬테스는 패션과 예술에 대한 열정으로 유럽에 매력을 느껴 베니스와 파리에 거주했다. 그에게 영감을 주었던 예술가 중에 가장 눈에 띄는 영향을 준 인물은 장 콕토와 앙리 마티스였다. 비라몬테스는 콕토의 형상들과 비슷한 의도를 지닌 라인 드로잉을 그리면서 오일 파스텔, 잉크, 혹은 물감으로 색칠했다.

◐ Cocteau, Montana, Valentino

Tony Viramontes. b Los Angeles, CA (USA), 1960. **d** 1988. **Valentino Couture.** 1984.

로저 비비에 Vivier, Roger 구두 디자이너

자수와 유리구슬, 진주로 가득 찬 분홍색 새틴 이브닝펌프스는 보석처럼 화려하고 값지다. 로저 비비에의 정교하고, 가끔은 과하게 장식된 구두들은 '신발류의 파브르제'라고 설명되었다. 비비에는 항상 '내 구두들은 조각품이다.'라고 말했는데, 실제로 그는 파리의 에꼴데보자르에서 조각을 공부했으며, 라인스톤들로 가득 박힌 '공' 모양의 힐과 항공 공학 회사에 주문하여 가벼운 알루미늄 합금으로 제작한, '쉼표' 모양을 거꾸로 구부려 만든 힐 등, 힐의 모양을 혁신적으로 디자인한 것으로 알려졌다. 에바 가드너, 마를렌 디히리트, 조세핀 베이커, 그리고 비틀즈가 모두 비비에 구두의 팬이었고, 엘리자베스 여왕 2세는 1953년 자신의 대관식 때 비비에의 가닛으로 장식된 금색 새끼 양 가죽 펌프스를 신었다. 그는 1953년부터 1963년 사이에 크리스찬 디올에서 일했으며, 자신의 구두들에 대해 '내 구두들은 본질적으로 프랑스적이며 화려한 파리지엥의 연금술을 보여준다.'라고 말했다.

○ Bally, Beatles, Dior, Lane, Louboutin, Pinet, Rayne

486

Roger Vivier. b Paris (FR), 1913. d Toulouse (FR), 1998. **Pink embroidered shoe with 'comma' heel, 1963.** Photograph by Jacques Boulay.

다이애나 브리랜드 Vreeland, Diana　　에디터

'졸리 레이드(jolie laide)'의 축도인 다이애나 브리랜드는 가부키 스타일의 메이크업을 완벽히 한 패션계의 아름다운 백조이자 미운 오리새끼였다. 1937년부터 1980년대까지 스타일의 권위자이던 그녀는 처음에는 『하퍼스 바자(Harper's Bazaar)』지의 에디터-필자로 불황기의 우울함을 떨쳐내기 위한 짧지만 전설적이면서 태평한 제안들인 '…하는 게 어때요?' 칼럼으로 사람들에게 가장 잘 알려졌다. 평생토록 그녀에게는 단어들을 사용하는 방식이 있었다. 그녀의 글귀들('우아함은 거절이다' 같은 멋진 예도 있다)과 우아하게 고친 진부한 문구들(예로는 '핑크는 인디아의 네이비블루다')은 패션계에서 판에 박은 문구가 되었다. 1962년부터 1971년까지 『보그(Vogue)』지의 편집장을 지낸 브리랜드는 자신이 아꼈던 사진작가인 리차드 아베돈과 어빙 펜을 소개하며 잡지에 제트기 시대와 젊음의 에너지를 불어넣었다. 1972년 그녀는 뉴욕의 메트로폴리탄 미술관의 코스튬인스티튜트의 컨설턴트가 되었다.

○ Brodovitch, Dahl-Wolfe, Kennedy, Kenneth, Nast

Diana Vreeland. b Paris (FR), 1901. **d** New York (USA), 1989. **Diana Vreeland wears Verdura's cuffs.** Photograph by Horst P. Horst, 1979.

루이 비통 Vuitton, Louis

액세서리 디자이너

식민지 역사와 상류층의 생활양식이 이 한가한 여행의 이미지에 의해 재현되었다. 이렇듯 편안한 여행자들이 선호하는 여행가방의 선구자인 루이 비통은 목수의 아들로 태어났다. 그는 1834년 파리로 이주하여 유지니 황후의 왕궁에 있는 귀족들을 위해 짐 가방용 트렁크를 제작했다. 그는 좋은 품질의 여행 가방이 보편적으로 필요하다는 사실을 깨닫고 대서양을 횡단하는 배의 화물칸이나 기차의 선반에 쌓아올릴 수 있는 납작한 트렁크를 디자인했다. 1876년에 소개된 그의 여행용 의상 트렁크는 레일과 아주 작은 서랍이 부속품으로 달렸다. 이는 성공적이었고, 비통의 여행가방과 손가방은 이후 특권층의 여행을 상징했다. 특히 반원형 손가방 '알마'는 1950년대에 코코 샤넬(Coco Chanel)을 위해 제작되었다. 비통의 서양 장기판 패턴의 '도미에(Daumier)' 캔버스는 1888년 처음 소개되었고, 영구적인 지위를 상징하는 유명한 모노그램은 루이의 아들 조지가 1886년 창조했다.

◑ Jacobs, van Lamsweerde, Loewe

488

Louis Vuitton. **b** Cons-Le-Saunier (FR), 1811. **d** Asnières (FR), 1892. **Monogrammed trunk**. Photograph by Sacha, 1991.

제니스 웨인라이트 Wainwright, Janice　　디자이너

제니스 웨인라이트는 1970년대 말 광범위하게 쓰이던 테마인 무아레(물결무늬) 태프터 승마바지로 야외를 실내로 들여온다. 여성적인 느낌의 감각적인 원단 재단이 그녀의 의상에서 가장 중심이 되는 요소였다. 여기 선보인 그녀의 실크 크레이프-드-신 셔츠는 피슈 타이로 마무리되었다. 웨인라이트는 런던에 있는 영국왕립예술학교에서 공부했고, 1974년

자신의 회사를 차리기 전에 셰리단 바넷과 일을 했다. 1970년대에 그녀는 바이어스 컷의 부드러운 드레스로 유명했다. 『보그』지에 의하면 그녀는 '…옷은 일단 어울려야 한다는 드레스의 첫 번째 법칙을 따르는' 의상들을 제작했다. 웨인라이트는 텍스타일에 대해서도 관심이 있어, 자신이 사용하던 원단의 디자인과 염색까지 관여했다. 이전의 컬렉션에는 나

선형으로 몸을 감싸며 아래로 내려가는, 솜씨 좋게 디자인된 드레스들이 포함되어 있다. 정교한 자수, 아플리케 장식, 그리고 강조된 어깨는 웨인라이트 스타일의 또 다른 독특한 특성들이다.

◐ Barnett, Bates, Demarchelier, Venturi

Janice Wainwright. b Chesterfield (UK), 1940. **Plum silk shirt and moiré jodhpurs.** Photograph by Patrick Demarchelier, British 『Vogue』, 1980.

베라 왕 Wang, Vera

디자이너

오스카 시상식날 밤이나 결혼식 때보다 드레스의 역할이 더 중요할 때는 없을 것이다. 할리우드의 여배우들이나 결혼식의 주인공이 리무진에서 나올 때 이들은 관중의 숨을 막히게 할 만한 드레스를 원하는데, 이것이 바로 베라 왕이 유명한 이유다. 그녀는 파리 쿠튀르의 전통적인 실크레이스와 더치스 새틴 같은 화려한 옷감들을 사용하며, 여기에 미국 스포츠

웨어와 관련된 심플한 형태를 적용시킨다. 왕은 자신이 디자인을 해주는 사교계에 속한 사람이다. 뉴욕의 업퍼이스트사이드에서 태어난 왕은 디자인 학교에 다니는 것을 금지당했으나, 대신 『보그』지의 가장 어린 패션 에디터가 되었다. 랄프 로렌에서 일을 했던 그녀는 1990년 신부드레스 살롱과 쿠튀르 사업을 시작했다. 그녀의 표면 장식에 대한 애정, 특히

구슬장식에 대한 애정과 피부가 그대로 드러난 듯한 착각을 일으키기 위해 사용한 망사로 인해 디자인을 하기 전에 피겨스케이팅을 하기도 한 그녀는 올림픽의 피겨스케이팅 의상을 디자인해달라고 권고 받기도 했다.

○ Jackson, Lauren, Leiber, Lesage, Roehm, Yantorny

490

Vera Wang. b New York (USA), 1949. **Gold brocade couture gown, 1991.** Photograph by Victor Skrebneski.

앤디 워홀 Warhol, Andy

디자이너

앤디 워홀은 예술과 패션, 그리고 상업의 밀접한 관계를 점점 더 인식하면서 『마드모아젤(Mademoiselle)』 같은 패션 잡지와 패션 회사의 일러스트 작업을 시작했다. 이후 그는 뉴욕의 백화점들인 티파니스와 본윗 텔러의 윈도우 디스플레이도 작업했다. 1960년대 초 워홀은 음악감독과 영화감독으로, 그리고 더 나아가 패션디자이너로 재탄생했다. 이 사진에는 여성 두 명이 워홀의 아티스트 살롱인 '팩토리'에서 그의 슬로건 드레스를 입은 채 즐기고 있는 모습이 보인다. 워홀은 록스타 가죽잠바와 새틴 셔츠를 입고 은색의 가방을 쓰기 시작했고, 자신의 영화에 출연한 수퍼스타 여배우들을 바나나 그림이 프린트된 종이 드레스의 모델로 쓰기도 했다. 패션에디터인 다이애나 브리랜드와 디자이너 벳시 존슨과 친구가 된 그는 1969년에 그의 실험적인 스타일의 잡지인 『인터뷰(Interview)』를 창간하여 자신의 디자이너 친구들인 할스톤과 엘사 페레티를 소개했다.

○ Bulgari, de Castelbajac, Garren, LaChapelle, Sprouse

491

Andy Warhol (Andrew Warhola). b Pittsburgh, PA (USA), 1928. **d** New York (USA), 1987. **'Brillo' and 'Fragile, Handle With Care'.** Photograph by Ken Heyman, 1962.

준야 와타나베 Watanabe, Junya　　　디자이너

준야 와타나베는 광장에서 열린 캣워크 주변을 걷는 각각의 모델 간의 간격을 넓히면서 자신의 미래주의적인 패션에 시각적인 고요함을 부여한다. 화려함, 음향, 그리고 색조가 눈에 띄게 배제된 대신 간소한 흰색 면으로 된 '카디'의 시각적인 반복이 이 난해한 컬렉션을 표현한다. 와타나베는 도쿄의 번카패션인스티튜트에서 1984년 졸업한 후 콤 데 가르송에 들어가 1987년 '트리코' 라인을 디자인했다. 레이 가와쿠보의 피후견인인 그의 창작품들은 일본 거장의 지적인 시대정신을 반영했다. 그러나 그는 자신의 라인인 준야 와타나베 콤 데 가르송에서는 개인적인 접근 방식을 취한다. 그는 셀로판으로 둘러싼 네온 펑크와 추상적인 동양의 페전트웨어에서부터 시적인 느낌의 자연 그대로의 하얀색까지 미래주의적인 모든 것에 성공적인 도전을 시도한다. 의상에 턱과 플리츠, 그리고 루슈 장식을 통해 불규칙한 터치를 가미한 와타나베는 인간적인 미와 미래를 결합한 아이디어를 표현한다.

○ Fontana, Kawakubo, Rocha

Junya Watanabe. b (JAP), 1961. **White dress and veil.** Photograph by Chris Moore, 1998.

브루스 웨버 Weber, Bruce 사진작가

브루스 웨버가 자신의 작품을 대표하는 사진으로 고른 이 사진은, 꾸밈없이 발랄한 어린 여자아이가 구성적인 아름다움의 대표적인 예인 찰스 제임스의 드레스 아래에서 응시하고 있는 모습을 포착한 작품이다. 그러나 이렇게 사람을 피사체로 쓰는 것은 드문 경우다. 그는 유일하고 특별한 남성의 몸을 찬양했던 사진작가 레니 리펜스탈을 역사적인 귀감으로 삼았다. 웨버는 1980년대와 1990년대에 남자다움을 재정의한 가장 중요한 사진작가로, 근육질의 자연스러운 몸의 에로틱한 이미지들을 만들어냈다. 웨버에게 중요한 영감을 주는 하나는 고전적인 조각상이며, 그가 표현한 근육질의 건강한 영웅들은(캘빈 클라인의 속옷 광고에서 본 것처럼) 종종 헬레니즘의 조각을 연상케하기도 한다. 20년에 걸쳐 그가 찍은 랄프 로렌의 사진들은 시골 저택, 폴로 경기, 그리고 사파리에 대한 특별한 환상의 세계를 창조했으며, 현실의 혼란은 이무드를 절대 방해하거나 깨지 않는다.

○ C. James, C. Klein, Lauren, Platt Lynes, Ritts, Tennant

Bruce Weber. b Greensburg, PA (USA), 1946. **Girl beneath vintage dress by Charles James, 1991.**

비비안 웨스트우드 Westwood, Vivienne　디자이너

1993년 영국『보그』지를 위해 마리오 테스티노가 찍은 사진에서 크리스티 털링턴이 비비안 웨스트우드의 옷을 입고 있다. 웨스트우드는 이 의상에서 자신의 왕족과 관련된 장난스러운 표현(인조 보석으로 만든 왕관들)과 과다한 역사적인 요소들(미니 크리놀린과 보디스를 입은 여자의 가슴에서 밀크 젤리가 흘러나온다)이 빠졌음에도 불구하고 이를 자신의 작품의 전형이라 생각한다. 1970년도에 웨스트우드가 이와 모순되는 패션 일을 시작했을 때, 유명한 모델이 입은 그녀의 의상이 저명한 패션 잡지에 실릴 것이라는 생각을 그녀가 비웃었을 것에는 의심의 여지가 없다. 몇 년의 세월이 지나면서 그녀는 의상에서 극단적인 면을 실험할 뿐 아니라, 이를 이해시킬 수 있는 단 한 명의 영국 디자이너가 되었다. 그녀는 이를 말콤 맥라렌(Malcolm Mclaren)과 협력했던 펑크사조가 유행했을 때 가장 두드러지게 해냈다. 1981년 그녀는 캣워크 컬렉션을 런칭해 기발함과 불온함을 강조하는 디자인을 지속해서 소개했다.

○ Barbieri, McLaren, Palmers, Testino, Turlington

494

Vivienne Westwood. b Tintwhistle (UK), 1941. **'Anglomania':** Christy Turlington wears a bias-cut tartan suit. Photograph by Mario Testino, British 『Vogue』, 1993.

오스카 와일드 Wilde, Oscar 아이콘

'패션은 정말 참기 힘든 드레스 같은 것으로, 우리는 그것을 6개월마다 개조하도록 강요당한다'고 오스카 와일드는 1884 년 파리를 의복의 중심이라 인용하며 말했다. 이 사진은 오스카 와일드가 1882년 뉴욕에서 찍은 사진이다. 남자들의 의상 개혁을 위한 작가의 캠페인을 보여주고 있는 이 사진에서 그는 무릎까지 오는 반바지(그가 재미없는 튜브라고 부른 바지에 대한 예술적인 대안), 스모킹 재킷(남성복에 최근에 더해졌다), 그리고 편안하고 부드러운 칼라와 넥타이를 착용하고 있다. 1887년부터 1889년 사이에『우먼스 월드(Woman's World)』지의 에디터를 지낸 그는 리버티에서 팔던 아름다운 드레스를 홍보했다. 와일드는 1890년에는 초록색 카네이션이나 백합 단추 구멍을 제외하고는 평범한 의상을 입기로 결정했다. 그는『도리안 그레이의 초상(The Picture of Dorian Gray)』에서 남성에게는 평범한 의상이 세상에서 가장 아름답다고 발표하면서, '겉모습을 보고 판단을 내리지 않는 것은 오직 피상적인 사람들뿐이다.'고 말했다.

○ Coward, Jaeger, Liberty, Muir

Oscar Wilde. b Dublin (IRE), 1854. **d** Paris (FR), 1900. **Oscar Wilde in breeches and a smoking jacket.** Photograph by Napoleon Sarony, 1882.

매튜 윌리엄슨 Williamson, Matthew 디자이너

진홍색 잠자리 모티프의 기계자수로 장식된 매튜 윌리엄슨의 노란색 오간자 슬립 드레스는 개성적이며 화려한 의상을 추구하는 트렌드의 전형을 보여준다. 그의 밝은 색상은 멕시코와 과테말라로 떠났던 배낭여행과, 그의 의상의 특징인 복잡한 자수를 만드는 기술을 배웠던 여러 번의 인도 여행에서 영감을 받았다. 비즈로 섬세하게 장식된 가방 컬렉션으로 먼저

알려진 윌리엄슨은 잔드라 로즈에서 일을 배웠으며, 그녀의 영향은 자유로운 색상 조합과 화려한 디테일을 사용하는 데에서 나타난다. 윌리엄슨은 1996년 자신의 레이블을 런칭하여 유동적인 바이어스 컷 드레스와 스커트, 그리고 캐시미어 트윈세트로 이루어진 첫 컬렉션을 선보였다. 윌리엄슨이 '조금 반짝이는 뭔가 특별한 것'이라고 설명한, 드레스 위에 걸쳐

입는 스웨터는 소박한 매력을 보여주는데, 이는 그의 옷이 낮이나 저녁에 모두 통용될 수 있도록 한 요소였다.

🔾 von Etzdorf, Mazzilli, Moon, Oudejans, Rhodes

Matthew Williamson. b Manchester (UK), 1972. **Emma Balfour wears a yellow organza dress embroidered with dragonflies.** Photograph by François Halard, American 「Elle」, 1998.

윈저 공작과 공작부인 Windsor, Duke and Duchess of

윈저 공작과 공작부인은 서로 절제된 의상에 의해 완화된 화려함을 상징했다. 윌리스 심슨은 자신들의 결혼식 드레스로 그녀가 가장 좋아한 디자이너 중 한 명인 맹보쉐가 디자인한 사파이어 블루('월리'의 블루라고 불렸다) 크레이프 실크 드레스를 골랐다. 맹보쉐는 '자신의 가위를 들고 소리치고 야단법석을 떠는 것보다 신비함을 융합하는 것'을 더 좋아했다. 그는 르부가 디자인한 모자와 매치되는 매우 심플한 바이어스 컷의 드레스와 재킷을 만들었다. 지방시와 마크 보한은 이들이 좋아하는 또 다른 디자이너들이었다. 대부분 공작이 골라 준 그녀의 화려한 보석들에는 차분한 스타일의 의상이 이상적이었다. 그의 의상들도 똑같이 영향력이 있었다. 대학에서 그는 '옥스포드 가방'이라 불린 통이 크고 펄럭이는 바지를 자주 입었으며, 어렸을 때 입던 부자연스럽고 심이 들어간 옷들을 입는 관습을 종종 조롱하면서 진파랑색의 더블버튼 디너 재킷을 입는 등 새로운 스타일을 선도했다.

○ Cartier, Ferragamo, Horst, Mainbocher, Reboux

Duke of Windsor. b Richmond (UK), 1894. **d** Paris (FR), 1972. **Duchess of Windsor. b** Blue Ridge Summit, PA (USA), 1896. **d** Paris (FR), 1986.
The Duke and Duchess of Windsor on their wedding day at the Château de Condé, France. 1937.

해리 윈스턴 Winston, Harry 보석 디자이너

엘리자베스 테일러가 해리 윈스턴의 다이아몬드 한 세트를 착용하고 있다. 그녀가 가장 좋아하는 보석의 번쩍이는 광채는 그녀의 보라색 눈동자에서 반짝이는 섬광과 매치가 된다. 그녀는 보석의 이름을 따서 자신의 향수를 '화이트 다이아몬드'라 이름 지었다. 마릴린 먼로가 '신사들은 금발을 좋아해'라는 영화에서 자신이 가장 좋아했던 보석에 대한 노래를 불렀을 때, 그녀는 '다이아몬드의 왕'에게 간청을 했다. '해리, 말해봐요. 그것에 대해 얘기해주세요….' 윈스턴과 할리우드 상호간의 사랑은 그가 로스앤젤레스에 있는 아버지의 작은 보석상에서 일을 도우면서 시작되었다. 20세 때 그는 뉴욕으로 되돌아가 보석사업을 시작했다. 1932년 회사를 그의 이름으로 통합했을 때, 그는 특히 큰 보석을 사용하는 것으로 잘 알려진 다이아몬드 보석의 독점적인 일류 소매상이 되어 있었다. 1998년 윈스턴 룩은 오스카 시상식용으로 디자인되어 다이아몬드가 박힌 레이밴 선글라스에 요약되어 보여졌다.

⊙ Alexandre, Hiro, Madonna

498

Harry Winston. b New York (USA), 1896. **d** (USA), 1978. **'Passion'** perfume publicity campaign. Elizabeth Taylor wears diamond earrings and collar. Photograph by Norman Parkinson, 1987.

찰스 프레드릭 워스 Worth, Charles Frederick 디자이너

스팽글로 장식된 실크 튤은 1860년대의 워스의 전형적인 의상이었다. 오스트리아의 엘리자베스 황후를 위해 디자인한 드레스 전체에 금을 흩뿌려놓은 이 스타일은 그녀의 머리에 사용된 금박의 별 장식으로까지 응용되었다. 어깨를 드러내면서 감싸고 있는 데콜테 네크라인 드레스는 엉덩이 부분에 가볍게 두른 튤로 인해 부드럽게 보인다. 윈터할터는 이러한

초상화를 통해 워스의 작품을 연대적으로 기록했고, 워스의 가장 중요한 고객이었던 유지니 황후도 이와 비슷하게 우아한 구도로 많이 그렸다. 모던 패션의 이야기는 젊은 재단사 찰스 프레더릭 워스가 나폴레옹 3세의 궁정에 도착했을 때 시작되었다. 파리를 패셔너블한 삶의 중심으로 부활시키려는 계획으로 황제는 사치품 사업을 격려했고, 그의 부인 유지

니는 이를 멋진 스타일로 후원했다. 이러한 후원 속에 워스는 화려하고 비싼 드레스를 창조하기 위해 의복의 역사를 참조하였으며, 의상 제작은 이를 통해 오트 쿠튀르라 불리는 새로운 수준으로 업그레이드 되었다.

○ Duff Gordon, Fratini, Hartnell, Pinet, Poiret, Reboux

Charles Frederick Worth. b Bourne (UK), 1825. **d** Paris (FR), 1895. **Empress Elizabeth of Austria wearing spangled tulle.** Painting by Franz Xaver Winterhalter, 1865.

간사이 야마모토 Yamamoto, Kansai

디자이너

만화 그림과 면 망사는 간사이 야마모토가 만들어낸 특이한 조합 중 하나였다. 다른 예로는 고급스러운 새틴 원피스와 키다란 일본 피규어들을 아플리케한 파자마가 있다. 야마모토는 전통적인 일본문화와 서양의 영향을 혼합하였고 이를 음악의 비트에 맞춰 세팅하여 공연예술의 세계로 들여놓았다. 1970년대 그의 패션 공연예술은 큰 이벤트로 5000명이 넘

는 관객들을 모았다. 토목기사로 훈련을 받은 야마모토는 패션으로 전향하기 전인 1962년, 영어를 공부하기 위해 학교를 떠났다. 데이비드 보위의 '지기 스타더스트'와 '알라딘 제인'의 멋진 무대의상을 디자인한 그는 1975년 파리에서 쇼를 시작했다. 그는 다음 세대까지 패션계에 영향력을 행사할 일본 디자이너들의 첫 물결의 멤버였다. 야마모토의 트레이드

마크는 독특한 형태에 추상적인 색을 사용하는 것으로, 이는 고대 동양에서 받은 영향을 모던한 스포츠 테마와 성공적으로 조합한 것이었다.

○ Bowie, Sprouse, Warhol

500

Kansai Yamamoto. b Kanagawa (JAP), 1944. **'Kansai' graffiti shirt and mesh skirt.** 'Women's Wear Daily', 1982.

요지 야마모토 Yamamoto, Yohji 디자이너

이 날씬한 코트는 고풍스러운 서양식 재단법과 일본의 현대적인 재단의 전통을 모두 보여주고 있다. 1981년 요지 야마모토는 처음으로 자신의 의상을 서양 관객들에게 소개했고, 구조적이고 섹시하고 화려한 것이라 머리에 박힌 패션의 개념을 효과적으로 바꿨다. 충격을 받은 전문가들은 그의 컬렉션을 '히로시마 쉬크'라 명명했다. 그의 컬렉션은 몇 가지 다른 빛깔의 검정색으로 된 양성적인 수의(壽衣)와 플랫 슈즈, 약간의 메이크업과 단호한 표정으로 구성되어 있었다. 그러나 충격은 애정으로 바뀌었다. 야마모토는 법대를 중퇴하고 자신의 홀어머니의 양장점에서 일을 시작했다. 그는 도쿄의 번 카패션컬리지에서 패션을 전공했고, 1977년 자신의 레이블을 시작했다. 그는 '나의 의상은 인간에 관한 것이다. 내 옷들은 살아 있다. 나도 살아 있다.'라고 말한다. 독립적이고 지적이며 자유로운 장인인 그가 여성을, 나아가 남성을 바라보는 시각은 그의 위치를 패션계의 전설로 등극시켰다.

○ Capasa, van Lamsweerde, Miyake, Tatsuno

Yohji Yamamoto. b Yokohama (JAP), 1943. **Red hat and black tail-coat.** Photograph by Paolo Roversi, 1985.

피에트로 얀토니 Yantorny, Pietro 구두 디자이너

피에트로 얀토니의 호화스러운 맞춤구두는 값비싼 유백색 실크에 그의 트레이드마크인 디아망떼 버클로 장식되어 있는데, 이는 오늘날 비할 수 없이 웅장한 토템으로 남아 있다. 루이 스타일의 힐 위에 우아하게 얹혀 있는 300컬레가 넘는 구두들은 몇 백 야드 이상 걸은 적이 없는 리타 드 아코스타 리딕을 위해 제작되었다. 얀토니는 당시 왕실을 비롯해 국제적인 고객들을 상대하며 즐겼으나, 겨우 몇 년밖에 지속되지 못했던 명성 탓에 그에 대해 알려진 것은 별로 없다. 동인도 출신인 그는 자신의 파리 살롱에 '세계에서 가장 비싼 맞춤 구두 디자이너'라는 슬로건을 걸어놓고 그의 원대한 포부들을 강조했다. 고객들은 주문한 구두가 나오기까지 2년이 걸리더라도 단념하지 않았다. 고객들의 인내심에는 이유가 있었는데, 얀토니는 개개인의 구두를 '실크 양말처럼' 발에 꼭 맞도록 제작하기 위해 각 개인의 치수를 징말 공들여 갰다.

○ Hope, Lesage, Pinet, Wang

502

Pietro Yantorny. (Active 1910s.) **Trunk of evening shoes belonging to Rita de Acosta Lydig, c1915.** Photograph by Jack Carroll.

조란 Zoran

디자이너

조란이라는 이름은 검정색의 굉장히 심플하고 네모난 모양들을 통해 볼 수 있듯이 미니멀리즘 및 순수함과 연관이 있다. 그가 디자인에 접근하는 방식의 요소인 수학적인 정밀한 재단과 깨끗하고 심플한 모양은 그의 고향인 벨그레이드에서 공부했던 건축학의 영향을 받은 것이다. 조란은 1970년대 초 뉴욕으로 이주하여, 1977년 자신의 첫 캡슐 컬렉션을 대단한 환호 속에 발표했다. 그는 첫 컬렉션들을 정사각형과 직사각형 모양을 바탕으로 디자인하여 실크 크레이프-드-신으로 만들었다. 조란은 1970년대 때와 마찬가지로 오늘날 빠르게 변하는 패션에도 큰 흔들림 없이 남아 있다. 그는 편안하고 실용적이며 오래 입을 수 있는 의상을 특히 캐시미어 같은 고급스러운 원단으로 만드는 것을 좋아한다. 주로 빨강, 검정, 회색, 흰색, 그리고 크림색의 기본적인 색상들을 사용하는 그는 또한 쓸데없는 장식을 배제한다. 커프스, 칼라, 지퍼, 그리고 여밈 장식 같은 실용적인 디테일마저도 숨기거나, 가능하면 없애버린다.

○ Audibet, Coddington, Kim

503

Zoran (Zoran Ladicorbic). b Belgrade (YUG), 1947. **Black outfits.** Photograph by Goe Moe.

용어설명

A-라인 A-line

허리나 가슴에서부터 'A'자 모양을 만들며 퍼지는 스커트나 드레스의 실루엣.

PVC Polyvinyl chloride

옷, 신발, 가방을 만드는 데 쓰이는 광택이 굉장히 많이 나는 비닐 원단.

S-커브 S-curve

에드워드 왕 시대(벨 에포크 참조)의 여성 실루엣. 허리는 잘록하게 남겨두고 가슴과 엉덩이 부분을 튀어나와 보이도록 하는 코르셋을 개발하여 입는 이의 몸매를 인상적인 'S'자 모양으로 만들었다.

개버딘 Gabardine

능직의 질긴 소모사 원단으로 코트, 승마복, 그리고 유니폼에 사용된다. 면으로는 방축 가공하여 방수복으로 만들 수 있다.

거즈 Gauze

면, 실크, 리넨, 또는 레이온으로 만든 얇고 비치는 원단으로 팔레스타인의 가자에서 제일 처음 만들어졌다.

게피에르 Guêpière

미니 코르셋으로 허리를 꽉 조이기 위해 사용되었다. 뼈대와 신축성 있는 삽입물을 넣어 만들었으며, 뒤나 앞부분을 끈으로 졸라매도록 되어 있다.

504

고사메 Gossamer

굉장히 얇은 거즈 혹은 실크 원단. 이 이름은 거위라는 뜻의 프랑스 고어인 '고(gos)'와 여름이란 뜻의 '소메(somer)'를 합쳐서 만든 말이다. 이 이름은 아마도 거위들이 소비될 준비가 된 시즌에 나타났다는 사실을 말해주고 있다.

그런지 Grunge

그런지는 1980년대 말 시애틀의 음악계에서 시작됐다. 젊은 청소년들은 텔레비전과 컴퓨터라는 오락에 의존한 채 게으른 생활 습관을 키워나갔다. 이들의 기루함은 군복 바지, 너저분한 머리와 군화, 혹은 운동화를 단정히 못하고 게으르게 아무거나 막 껴입은 모습에 반영되었다. 그런지는 드러누워 쉬는 히피의 모습을 강조했고, 패션에 반대하는 무관심을 패션 그 자체로 상품화하려는 마크 제이콥스와 캘빈 클라인 같은 디자이너들이 이용했다.

☞ 코베인, 데이

기모노 Kimono

일본의 전통 의상으로, 시누아즈리 새틴, 혹은 실크로 된 몸을 감싸듯이 입는 랩오버 드레스다. 굉장히 긴 소매 커프스가 있으며 오비로 여민다.

깅엄 Gingham

말레이시아 언어로 '줄무늬의'라는 뜻의 '깅강(ginggang)'에서 생긴 단어. 체크무늬, 줄무늬, 혹은 단색의 평직 면 원단으로, 미리 염색된 원사로 만든다. 인도에서 처음 만들어졌다.

뉴 룩 New Look

몸에 꼭 맞고 허리가 쏙 들어간 상의, 풀 스커트, 그리고 히프에 패드를 넣은 뉴 룩은 크리놀린 시대로 되돌아간 스타일이었다. 이는 1947년 크리스찬 디올이 만들었다. 이 스타일은 두 번의 세계 대전을 치른 실용적인 생각을 가진 여성들에게는 부적절했지만 구시대적이었지만. 파리를 이전의 국제적인 오트 쿠튀르의 중심부로 부활시키려는 수단으로는 매우 중요한 것이었다. 뉴 룩은 심각한 옷감 부족으로 여성들이 힘들어 할 때 등장하여 필사적인 욕구와 절망을 모두 상징했다. 굉장한 부유층만이 뉴 룩을 입을 수 있었지만, 이는 실용성을 불편한 (불필요한) 여성미로 대체되면서 모든 레벨의 패션에 영향을 끼치며 스며들었다.

☞ 카네기, 디올, 로샤스, 스노우

니 브리치스(반바지) Knee breeches

무릎에 딱 맞는 바지, 또는 품이 약간 넉넉한 니커보커 바지.

더체스 새틴 Duchesse satin

두껍고, 무겁고, 굉장히 반짝이는 새틴으로 격식을 차린 이브닝 드레스에 적당하다. 또한 더치스 새틴(duchess satin)이라고도 불린다.

데콜테 Décolleté

깊이 파인 네크라인으로 가슴 사이의 골, 목, 그리고 어깨를 드러낸다.

델포스 Delphos

1909년 마리아노 포투니가 디자인한 반짝이고 정교하게 플리츠가 잡힌 실크로 만든 원통형 드레스에 붙인 이름. 심플한 튜브형태의 모양은 기원전 6세기의 조각을 바탕으로 디자인되었고, 고대 그리스 전설의 델포스 전차를 모는 전사가 입었던 이오니아식 카이튼과 비슷했다. 델포스라는 이름은 여기에서 유래되었다.

도네갈 트위드 Donegal tweed

원래는 손으로 손질하고, 짜고, 곤 실로 만든 천으로, 아일랜드의 페잔트(농부)가 울퉁불퉁한 방적사로 만든 것이었다. 오늘날이는 색깔 있는 슬럽 사를 기계로 짜서 만든 트위드다.

돌먼 슬리브 Dolman sleeve

넓은 '박쥐날개모양'의 소매로 몸통 부분과 하나로 재단해 깊은 진동둘레를 만들며, 허리에서부터 손목까지 점점 좁아지는 모양의 소매다.

드레스 리폼 Dress Reform

1851년 찰스 프레더릭 워스가 여전히 왕실의 드레스메이커로서의

미래를 꿈꾸고 있을 때, 미국인 아멜리아 젠크스 블루머는 여성들에게 바지를 입도록 권장하는 캠페인을 시작했다. 그녀의 전구처럼 둥근 모양의 판탈롱(치마를 갈라 발목에서 묶은 것)은 1960년대에 입었던 타이트한 힙스터의 원형이다. 지난 150여 년 동안 패션은 의복 개혁가들의 의상들로 인해 활성화되었다. 구스타프 예거 박사가 만든 '위생적인 스타킹네트 콤비네이션'은 조지 버나드 쇼와 다른 지식인들이 입었으며, 그는 몸 전체에 울로 만들어진 제품을 입도록 개혁한 것으로 유명했다. 그의 노력은 20세기 초반에 처음으로 진정 현대적이고 합리적인 패션을 탄생시켰다.

☞ 예거, 와일드

드보레 Devoré

패턴 플레이트를 이용하여 화학적으로 녹인 섬유로 벨벳 위에 문양을 만드는 기술.

디아망떼 Diamanté

다이아몬드의 반짝임을 모방한 라인스톤 같은 가짜 보석이나 장식.

라메 Lamé

금색 혹은 은색 실(진짜 금이나 은으로 만든 실이 아니더라도)로 짠 원단.

라운지 수트 Lounge suit

평범한 평상복 스타일의 수트로 허리솔기가 없고, 단추가 한 줄이나 두 줄로 달려 있으며, 앞 쪽에 낮게 달린 단추 한두 개로 여민다. 1850년대에 나온 수트로 사크 수트(신사복)라고도 불린다.

라이크라 Lycra®

듀폰에서 생산하는 양방향과 세 방향으로 늘어나는 원단의 상품명.

래글런 슬리브 Raglan sleeve

팔의 윗부분에서 끝나는 것이 아니라 네크라인까지 연장되는 모양의 긴 소매. 래글런 경(1788~1855년)의 이름을 딴 것이다.

레더레트 Leatherette

인조 가죽으로, 진짜 짐승 가죽과 같은 조직과 질감을 만들기 위해 가공한 원단.

레디-투-웨어 Ready to wear

다양한 사이즈와 색상, 모양으로 제작된 디자이너 의상. 이 용어는 프랑스어인 프레타포르테(prêt-a-porter)에서 유래되었다.

로브 드 스타일 Robe de style

몸통부분은 타이트하며, 발목이나 바닥까지 오는 길이의 불룩한 모양의 스커트에 소매는 짧거나 아예 없는, 17세기 그림

들에서 발견된 의상과 비슷한 모양의 드레스다. 이는 잔느 랑방과 관련된 것으로 유명하다. '인판타(Infanta)' 스타일이라고도 불린다.

로퍼 Loafer

쉽게 신고 벗을 수 있는 낮은 굽으로 된 모카신과 비슷한 모양의 구두.

루렉스 Lurex®

금속성 실의 상품명으로, 얇은 플라스틱 시트에 알루미늄을 양 면에 코팅하여 여러 가지 색상으로 생산한다. 바느질용 실로 쓰이거나 자수에서 반짝이는 효과를 내기 위해 원단에 짜 넣을 수 있다.

루쉥 Ruching

레이스나 거즈에 타이트하게 구김을 주거나 주름이 가게 하는 기술로 양쪽 면에 러플이 생기게 한다. 트리밍이나 원단에 장식적인 질감을 더하기 위해 사용된다.

루이 힐 Louis heel

프랑스의 루이 14세의 이름을 따서 붙인 것으로, 그 당시에는 바닥과 힐을 하나의 섹션으로 만드는 방법을 말했다. 현재는 중간 부분에서 안쪽으로 휘어들어가다가 펴져 나오는 모양에, 표면이 종종 여러 가지 소재로 커버가 된 두꺼운 힐로 더 알려져 있다.

리퍼 재킷 Reefer jacket

더블-브레스트 디자인에 허벅지까지 내려오는 길이의 헐렁한 재킷으로, 작은 칼라와 얇은 라펠, 그리고 서너 개의 놋쇠 단추가 달려 있다.

마이크로파이버 Microfibre

아주 얇은 가는 합성섬유로 사람의 머리카락보다 대략 60배 가늘다.

만틸라 콤 Mantilla comb

높은 별 갑 모양, 또는 네 개의 긴 빗살이 달린 아이보리색 머리빗 모양의 스페인식 머리 장식. 전통적으로 검정이나 흰색 레이스 스카프, 혹은 베일의 만틸라와 사용되었다.

매트 저지 Matte jersey

평직 또는 이랑이 지게 짠 원단으로 크레이프 원사로 떠서 만들어 표면이 무디다.

맨틀 Mantle

보통 소매 없는 헐렁한 망토나 랩.

메쉬 Mesh

속옷이나 스포츠웨어에 사용되는 올이 성긴 그물의 짜임새를

한 원단으로 반투명의 직물. 면, 리넨, 울, 레이온, 좀더 대중적으로는 나일론으로 만든다.

멜로자인 Melozine

낙타털과 비슷한 질감의 토끼털 원단.

모델리스트 Modelliste

프랑스어로, 매종 혹은 디자인 하우스에서 일하며 그 하우스의 레이블로 작품을 제작하는 디자이너를 말한다.

모드 mod

모드 혹은 모더니스트는 1950년대 영국에서 깨끗하고 현대적인 미감을 찬양하기 위해 생겼다. 젊고 에너지가 넘치는 것을 목표로, 모드는 전조인 비트족 사람들보다 좀더 활기차고 관심이 가는 기호를 채택하여, 남성에겐 이탈리아식 재단의 수트와 여성에게는 짧은 치마와 스틸레토 힐의 관능적 열망을 드러내는 의상들을 입도록 했다. 지나치게 깔끔하며 자아 도취적인 모드는 람브레타 오토바이를 탈 때 비싼 수트를 보호하기 위해 아노락 파카를 입었다. 모드들은 활발한 경제 상황을 통해 마음껏 누리는 즐거움과 함께 소비자 중심주의를 받아들이도록 했다. 예술이 사람들을 춤을 추게 만들고 자동차와 스커트가 모두 매우 작아진 때에 나타난 모드는 그 시대의 매우 중요한 사람들이었고, 영국의 젊음을 우상적인 지위로 높이며 런던을 일반적으로 팝의 수도라고 지지했다.

☞스티븐스

모카신 Moccasin

발을 감싸는 가죽 한 조각을 위쪽의 조각에 끈으로 꿰어 연결한다. 전통적으로 미국 원주민이 사슴가죽으로 만들었다.

모헤어 Mohair

앙고라염소의 털로 만든 섬유로 면, 실크, 또는 울과 섞어 눈에 띄게 털이 많은 질감을 만들어낸다. 1960년대에 인기 있던 남성복 감으로 특히 '토닉'으로 짠 것이 인기였다.

무아레 Moiré

반짝이는 물결무늬의 원단으로 실크나 인조 실크로 만들어졌다. 천에 패턴을 만들기 위해 도안을 새긴 롤러로 누른다. 또한 워터 실크(watered silk)라고도 불린다.

뮬 Mule

뒤축이 없어서 뒤꿈치가 보이는 구두.

미노디에르 Minaudière

금속으로 된 작은 이브닝 백. 보통 보석이나 손으로 새긴 장식이 있고 손에 들거나 짧은 체인을 달아맨다.

바게트 Baguette

여러 면을 직사각형 모양으로 깎은 보석.

바레주 Barége

실크와 울로 만들어진 얇고 부드러운 직물로, 19세기에는 베일이나 머리 장식물을 만드는데 주로 사용되었다. 이는 바레주가 처음 만들어진 프랑스의 남서부지방인 바레주 지방의 이름을 딴 것이다.

바이어스 컷 Bias cut

패턴을 원단의 식서에 45도 방향이 되도록 놓아 재단한 것으로 자연스러운 신축성과 낙낙하고 우아한 주름을 만들어낸다.

바티스트 Batiste

면이나 리넨으로 만들거나 울, 실크, 폴리에스터, 혹은 레이온 같은 다른 섬유와 섞어 만든 부드럽고, 얇고, 가벼운 원단을 말할 때 일반적으로 사용되는 용어.

바틱 Batik

'왁스로 글쓰기'라는 동 아시아의 텍스타일 공예로, 액체 왁스(밀랍)를 칠한 부분이 염색이 되지 않게 디자인을 만들어내는 염색법이다.

박스 플리트 Box pleat

두 개의 평행한 주름이 안쪽으로 접혀 서로를 마주보는 겹 주름.

발레 뤼스 혹은 러시아 발레단 Ballets Russes or Ballet Russe

세르게이 디아길레프가 러시아 댄스를 서유럽에 발레 뤼스(러시아 발레단)를 통해 들여왔으며, 이때부터 장식과 무대의상, 그리고 음악이 댄스 그 자체만큼 중요해졌다. 이는 1909년 파리에 처음으로 소개되었을 때, 동양의 영향을 받아 절제되지 않고 화려한 색감의 디자인을 사용하여 관객들에게 충격을 주었다. 의상은 하렘바지, 터번, 대담한 보석, 색상이 짙은 리넨, 그리고 벨벳과 실크에 장식된 아플리케로 구성되었다. 이를 총체적으로 디자인한 레옹 박스트는 푸아레와 더불어 20세기 초반의 패션계 전반에 걸쳐 영감을 주었으며, 딱딱한 코르셋과 그 시대에 유행한 전형적인 얌전한 색들을 버리고 스커트를 발목 길이로 줄였다.

☞ 박스트, 바르비에, 브루넬레스키, 푸아레, 수무런

방되즈 Vendeuse

프랑스어로 여자 판매원, 점원을 뜻함.

배라시아 Barathea

19세기에는 겉옷 감으로 사용되었고, 현재는 양복지로 사용되는 고급 울 원단.

배트윙 슬리브 Batwing sleeve

돌먼 슬리브 참조.

밴도우 Bandeau

신축성 있는 옷감으로 만든 끈 없는 상의.

버스트 보디스 Bust bodice

많은 뼈대와 패드를 넣고 납작한 끈을 달아 캐미솔을 바탕으로 만든 속옷으로, 후에 브래지어로 대체되었다.

벨 에포크 Belle Époque

'아름다운 시대'라는 뜻의 프랑스어 문구로 여성들은 화려한 러플 장식과 커다란 사이즈의 모자로, 남성들은 부유한 검정색 정장으로 차려입은 편안한 전쟁 전의 사회를 상징하게 되었다. 이 기간 동안 여성의 이상적인 몸매는 더 이상 작고 유순한 것이 아니라, 관능적이고 위엄 있으며, 커다란 가슴을 자랑하는 것으로 정의되었다. 이러한 몸매는 더욱 부유하게 보일 목적으로 화사한 장식들로 뒤덮였다. S-커브의 몸매는 레이스, 자수, 리본, 깃털, 보석, 그리고 꽃들로 화려하게 장식되었다. 벨 에포크의 공허함은 이 과장된 스타일에 질린 현대여성들이 즐긴 좀더 분별 있는 스타일로 점차 대체되었다.

☞ 두세, 드레콜, 파퀸, 레드펀

보일 Voile

얇은 반투명의 타이트하게 짠 평직 원단으로, 면이나 실크, 레이온, 혹은 울로 만든다.

보터(밀짚모자) Boater

19세기 말 영국 남자들이 펀팅(뱃놀이용) 유니폼의 한 부분으로 착용했다. 셸락으로 코팅한 짚으로 만든 보터는 심플하고 둥근 모자로, 납작한 윗부분과 챙으로 되어 있다.

보트 혹은 바토 넥 Boat or bateau neck

똑바른 보트 모양의 네크라인으로, 앞과 뒤가 같은 깊이로 한쪽 어깨에서 다른 쪽 어깨까지 완만한 곡선으로 파여 이어진 것.

볼레로 재킷 Bolero jacket

소매가 있거나 없는 디자인의 허리까지 오는 길이의 재킷으로 앞부분을 여미지 않은 상태로 입는다.

부클레 Bouclé

'버클이 달린' 혹은 '두르르 말려 있는'이란 뜻의 프랑스어. 표면에 쿠프 파일이나 매듭이 있는 원단이나 원사를 말한다.

부트 컷 Boot-cut

부츠 위로 입을 수 있도록 밑단이 약간 넓게 재단된 바지.

뷔스티에 Bustier

뼈대가 들어간 몸에 꼭 맞는 보디스.

뷰글 비즈 Bugle beads

검정색, 흰색, 혹은 은색의 긴 튜브 모양의 유리 비즈로, 드레스의 트리밍에 사용된다.

브레이드 Braid

폭이 좁은 장식적인 밴드로 트리밍 혹은 바인딩에 사용한다.

브로그 Brogue

스코틀랜드나 아일랜드에서 시작된 것으로 구두 표면에 구멍을 뚫어 장식한, 끈으로 묶는 가죽 구두.

브로드리 앙글레즈 Broderie anglaise

꽃잎 모양과 작은 구멍들로 오려낸 부분의 가장자리를 버튼홀 스티치로 마무리한 전통적인 자수법.

브로케이드 Brocade

자카드식 문직기로 짠 묵직한 드레스 또는 가구를 만들 때 쓰이는 원단으로, 전체적으로 꽃이나 잎사귀 문양이 깔려 있고 이 부분들이 원단의 표면보다 더 도드라져 있다.

비시 체크 Vichy check

두 가지 다른 색상의 실로 짠 체크 원단으로 면이나 리넨으로 만든다.

비트 Beat

1958년 처음 만들어진 용어로, 비트(프랑스어로 예 예(yé yé)는 정신과 태도 모두에 있어 유행(모드)과 히피의 원조였다. 불황기와 전쟁, 원자폭탄의 위협에 대한 피해를 경험한 후 비트의 정치, 자본주의, 그리고 균등함에 대한 불신은 심플하고 실존적인 생활에 대한 열망을 불러일으켰다. '블랙이면 어떤 색이라도' 가능했던 거친 학생들의 유니폼은 대부분 폴로 넥이나 터틀넥 스웨터로 첨부되었다. 비트는 콜롬비아대학교에서 생겨나 '비트 제너레이션'이라 불리게 되었으며, 이 사조는 앨런 긴스버그와 잭 케루악과 같은 철학적인 작가 세대를 배출했다. 이는 줄리엣 그레코와 장-폴 사르트르가 파리지엥 레프트 뱅크(리브 고쉬)를 패서너블한 장소로 만든 영국과 프랑스로 건너갔다. 1980년대에 비트 족의 룩은 블랙진과 터틀넥, 브레튼 티셔츠, 그리고 선글라스로 이루어진 미니멀한 패션을 부활시켰다.

☞ 바르도, 트루블레

새틴 Satin

실크, 레이온, 혹은 인조 실크 섬유로 만든 원단으로 특유의 광택을 주기 위해 촘촘히 짜여졌다.

새틴-백 크레이프 Satin-back crepe

뒷면이 부드러운 새틴 표면을 한 크레이프 원단.

샤르무즈 Charmeuse

20세기에 개발된 광택이 있는 가벼운 옷감으로, 새틴직(수자직)으로 짠 합성 섬유나 실크 원단으로 만들었다.

샬리 Challis

가볍고 부드러운 직조 원단으로 울, 면, 그리고 레이온을 혼합

하여 만든다. 주로 드레스 옷감으로 사용된다.

섀미(샤무아) Chamois

샤무아 염소의 가죽으로 만든 유연하고 부드러운 노란색 가죽으로, 장갑을 만드는 데 사용한다. 면으로 섀미가죽을 모방해서 만든 섀미 원단과 혼동해서는 안 된다.

서큘라 컷(원형 컷) Circular cut

곡선이나 원형으로 재단된 스커트, 또는 케이프의 패턴.

셔닐 Chenille

튀어나온 벨벳 같은 실 다발 때문에 '모충'이라는 뜻의 프랑스어로 쓰인다. 실크, 레이온, 면, 혹은 울로 만들어진 것으로, 원사는 원단을 뜨거나 짜는 데 있어 씨실로 사용될 수 있다.

숄 칼라 Shawl collar

뾰족하거나 좁은 부분 없이 완만한 모양의 긴 칼라로, 코트나 드레스, 혹은 블라우스를 감싸는 숄처럼 달려 있다.

쉬폰 Chiffon

실크 혹은 합성섬유로 만들어 프린트하거나 염색한 가볍고 비치는 얇은 옷감.

스누드 snood

뜨개질로 짜거나 올을 성기게 짠 것, 또는 천으로 만든 주머니 형태로 되어 머리 뒤에서 머리카락을 싸는 느슨한 헤어네트. 1930년대와 1940년대에 유행했다.

스모킹 재킷 Smoking jacket

브로케이드이나 벨벳, 또는 다른 어두운 색 원단으로 만들어 브레이드(장식용 끈의 일종)로 가장자리를 트리밍한 라운지 재킷의 한 종류. 19세기 말 집에서 담배를 피울 때 입던 옷으로, 20세기에는 드레싱 가운과 비슷하게 실크로 제작된 버전이 나타났다. 라운지 수트 참조.

스테트슨 Stetson

미국 카우보이 솜브레로. '텐-갤런(ten-gallon)'이라는 별명을 가진 모자. 1860년대의 존 B. 스테트슨의 고급스런 카우보이 모자로 편안하고 튼튼한 것으로 유명했다.

스토브 파이프/시거렛 레그스 stove pipe/cigarette legs

발목 길이의 딱 맞는 일자(일자 모양) 바지.

스팽글 Spangles

빛을 반사해내는 작은 금속 조각들로써 원단 장식용으로 사용됐다. 찰스 프레더릭 웟스가 실크 튤에 사용한 것으로 유명하다.

슬립 드레스 Slip dress

얇은 끈이 달린 부드럽고 가벼운 드레스로 속옷과 비슷하다.

시누아즈리 Chinoiserie

프랑스어의 '시누아(chinois)'에서 온 것으로 중국인을 뜻한다. 중국적인 모티프나 특성을 보여주는 자수, 또는 브로케이드 패턴. '프랑스어로 '갈라진 머리카락'이라는 뜻도 있는데, 자수에 있어서는 고급스럽고 정교한 것을 의미한다.

시보리 Shibori

다양한 원단 제작 기술로, 일반적으로 일본에서 사용되었으며 홀치기염색, 바느질, 그리고 주름 방지 가공을 혼합한 것이다.

시스 드레스 Sheath dress

몸매가 드러나며 일자로 발목까지 내려오는 이브닝드레스로 1920년대와 1930년대 영화배우들 사이에서 인기를 얻었다.

실크 가자르 Silk gazar

뻣뻣하게 만든 오간자로 주로 이브닝드레스에 사용된다.

실크-스크린 프린팅 Silk-screen printing

색상마다 각각 다른 스크린을 사용하여 실크 원단에 칼라 패턴을 프린트하는 방식.

아가일 Argyle

다이아몬드 문양의 패턴 블록으로 니트웨어에서 흔히 볼 수 있으며, 스코틀랜드의 아가일파의 타탄 무늬(체크무늬)와 비슷하다.

아닐린 염료 Aniline dyes

원래는 인디고에서 얻은 선명한 색상의 합성염료로, 19세기 말에 소개되어 디자이너들이 사용할 수 있는 색의 종류를 넓혔다.

아스트라한 Astrakhan

원래 러시아의 카라쿨 양의 털로, 19세기 말까지는 칼라와 커프스의 트리밍, 그리고 모자에 사용되었다. 이는 현재 양털이나 광택이 있는 검정색의 촘촘한 컬의 양털을 모방한 파일(pile)로 뜨거나 짜서 만든 두꺼운 원단을 모두 일컫는다. 페르시안 양이라고도 불린다.

아틀리에 Atelier

디자이너의 스튜디오나 작업실.

아플리케 Appliqué

모티프, 트리밍, 또는 다른 천을 바탕 원단에 바느질하거나 접착하여 표면을 장식하는 기술.

알파카 Alpaca

원래는 알파카(라마와 비슷한 남미의 포유류)의 털과 면으로 만들어진 원단이었으나, 지금은 레이온 크레이프 원단을 말한다.

앙고라 Angora

앙고라염소나 토끼의 털. 보통 울 같은 원단과 섞어 만드는 앙고라는 니트웨어에 사용된다. 모헤어 참조.

얀 Yarn

꼬거나 꼬지 않은 섬유로 된 원사로, 편물이나 직물을 짜는 데 쓰인다.

에이그렛 Aigrette

대부분 왜가리, 해오라기, 혹은 백로 깃털로 만든 깃털 장식으로, 모자나 머리 장식에 쓰인다.

엠파이어-라인 Empire-line

대부분 벨벳, 실크, 혹은 란제리 원단으로 만들어진 날씬한 드레스, 혹은 코트 실루엣으로, 스커트가 가슴아래에 주름이 잡혀 모여 있고, 낮은 네크라인에 가끔은 작은 퍼프소매를 달고 있다. 나폴레옹이 집정하던 프랑스의 제1제정인 1804년부터 1814년 사이에 조세핀 황후에 의해 인기를 얻게 되어 얻은 이름이다.

오간자 Organza

오건디와 비슷하지만 실크나 폴리에스터로 만든 것. 얇고 뻣뻣한 옷감.

오건디 Organdie

살짝 뻣뻣하게 만든 100% 면 원사로 짠 가장 얇은 평직의 모슬린 원단.

오비 Obi

전통적인 넓은 일본 기모노 벨트로, 주로 자수가 놓인 실크나 브로케이드 실크, 또는 새틴으로 만든다.

오트 쿠튀르 Haute couture

정평이 난 의상디자이너나 양재사들로 구성된 산업으로 법으로 보호되며, 엄격한 규정과 장인정신을 강조하는 파리의상조합에 의해 규제를 받는다. 오트 쿠튀르는 특히 맞춤의상 제작을 말하며, 이 산업은 굉장한 기술과 재능을 가진 소수의 장인들을 고용한다. 수익적인 면에서 오트 쿠튀르는 더 이상 수지가 맞지 않지만, 쿠튀르 하우스들의 향수를 팔 목적으로 1년에 두 번(1월과 7월)씩 여전히 고급스러운 패션쇼를 연다.

☞ 가르뎅, 디올, 랑방, 르롱

옴브레 Ombré

프랑스어로 '그늘 진' 이란 뜻. 원단을 짜는 것과 관련된 용어로

색이 점차 변하도록 짜거나 염색한 것.

요크 Yoke

어깨사이의 등 부분을 덮는. 의상의 끼워 맞춘 부분이나 아래로 굽은 확장된 허리밴드. 전통적으로 스목에서는 없어서는 안될 윗부분이다.

울트라스웨이드 Ultrasuede

폴리에스터와 폴리우레탄을 섞어 만든 인조 스웨이드 원단으로 구김이 가지 않으며, 세탁기로 세탁이 가능하다.

웨지 힐 Wedge heel

힐에서 구두 밑창까지 높이가 점차 낮아지는 하나의 굽으로 연결된 힐의 형태로, 때때로 나무나 고무, 코르크로 만든다.

윈드브레이커 Windbreaker®

후드가 달려 있고 허리밴드와 커프스가 딱 조이는, 지퍼로 잠그는 가벼운 나일론 재킷의 상품명.

윈저 매듭(윈저 노트) Windsor knot

목 부분에서 튀어나온 두껍고 복잡한 매듭으로, 비스듬히 재단된 모양의 셔츠 칼라와 제일 잘 어울린다. 윈저 매듭은 당시 황태자이던 에드워드 8세(윈저 공작)의 타이틀을 따서 이름을 지었다. 에드워드 8세는 충전물을 넣어 두껍게 만든 매듭을 착용했지만 실제로 윈저 매듭을 맨 적은 없다.

유스퀘이크 Youthquake

'유스퀘이크'는 젊은 남성과 여성들이 짧고 모순되는 패션을 디자인하고 모델을 서며 사진을 찍던 1960년대 중반의 격정적인 시대를 일컫는 용어이다. 이는 처음으로 젊은이를 위해 젊은이가 패션을 디자인한 것이다. 트위기, 데이비드 베일리, 메리 콴트, 그리고 비달 사순이 런던을 '유스퀘이크'의 중심으로 만든 주요 인물 중 일부였다.

☞ 베일리, 비틀즈, 찰스, 포얼 & 터핀, 리버티, 콴트, 로지에, 사순, 트위기

이튼 크롭 Eton crop

굉장히 짧은, 단정한 헤어컷으로 머리 윗부분의 좀더 긴 머리를 뒤로 매끈하게 넘긴 스타일. 원래 영국의 사립학교인 이튼 고등학교(Eton College)에 다니는 남학생들이 좋아하던 스타일이었으나, 1920년대에는 여성들도 선호하게 되어 양성적인 패션이 되었다.

자카드 Jacquard

자카드 직조기로 다마스크스나 브로케이드를 만들 때 사용되는 양각의 모티프를 짜는 법.

조드퍼 Jodhpurs

식민지이던 인도의 주 이름을 따서 이름을 붙인 승마용 바지. 전통적으로 무릎까지는 풍만하고 무릎부터 발목까지는 딱 맞게 되어있으며, 부츠 아래쪽으로 지나가는 스트랩과 무릎패치가

달렸다.

카디 Khadi

손으로 짠 인도 면 원사 또는 표면이 거친 인도 종이로. 영국왕실이 들어온 산업화에 반대하여 카디의 가내 공업으로 되돌아가자고 제안한 마하트마 간디와 지대한 연관이 있다.

카라쿨 Caracul, Karacul

아스트라한 참조.

카멜 헤어(낙타털) Camel hair

낙타의 부드러운 속 털로 만든 옷감. 이는 또한 캐시미어와 울로 만든, 자연스러운 낙타털색으로 염색한 소재를 말하기도 한다.

카프리 팬츠 Capri pants

아래로 갈수록 점점 통이 좁아지며 무릎과 발목 중간까지 오는 길이의 몸에 꼭 맞는 바지로 이탈리아의 섬 카프리에서 이름을 따서 붙였다.

카프탄 Caftan

앞트임과 옆트임이 있고, 가끔은 허리띠로 장식되어 직사각형으로 재단된 발목까지 오는 길이의 옷으로. 아마도 메소포타미아에서 시작된 것으로 추정된다. 이전에는 줄무늬나 브로케이드된 실크, 벨벳, 또는 면으로 만든 카프탄은 1970년대의 탁월한 패션 아이템이었으며, 거의 모든 종류의 원단으로 만든 다른 버전들이 제작되었다.

칼리코 Calico

거친 면직물로. 이 원단을 처음으로 수출한 인도의 칼리컷이란 도시와 항구의 이름을 따서 이름 지은 것이다.

캐미솔 Camisole

원래는 보디스를 바탕으로 만든 가는 끈이 달린 속옷이었지만, 현재는 겉옷으로도 입는다. 주로 가볍고 부드러운 원단으로 만들어 종종 레이스와 리본으로 장식한다.

캐시미어 Cashmere

카슈미르(Kashmir) 염소의 속 털로 만든 것으로, 원래 인도에서 키웠으나 현재는 아프가니스탄, 티베트, 그리고 중국에서 기른다. 가격이 비싼 섬유로 원가를 낮추기 위해 종종 울과 섞기도 한다.

컷 벨벳 Cut velvet

벨벳의 변종으로. 벨벳의 파일(털)을 잘라내서 문양을 만든다.

컷 워크 Cut work

원래는 문양을 만들기 위해 오려낸 구멍들로 이루어진 자수의 유형이었다. 현대적인 사용법으로 가죽제품을 잘라 모양을 낸

것을 포함한다.

케이블 니트 Cable knit

꼬아놓은 밧줄이나 케이블과 비슷한 모양으로. 표면보다 더 도드라지게 뜬 편물 패턴.

코크 깃털/플루미쥐 Coq feathers/plumage

수평아리의 무지개 빛깔의 검정과 녹색 깃털.

콤비네이션 자카드 Combination jacquard

자카드 원단을 업데이트한 버전으로. 전산화한 시스템으로 굉장히 복잡한 자카드 패턴을 만들며, 다양한 두께의 꼬인 원사를 사용하여 짠 직물이다.

크러뱃 Cravat

목에 둘러맨 스카프로, 앞쪽의 끝 부분을 셔츠 안으로 집어넣는다.

크레이프 드 신 Crepe de chine

매우 부드러운 중국 실크 크레이프.

크레이프 Crepe

열을 가하고 특수하게 짜서 구겨진 질감을 준 원단. 실크, 면, 레이온, 혹은 울로 만들며, 우아하게 드레이프되는 특성으로 인해 정장용 데이드레스나 이브닝웨어에 가장 알맞다.

크리놀린 Crinoline

말총을 뜻하는 프랑스어 '크린(crin)'에서 유래. 1840년대 초반 말총으로 짜고 안감을 댄 페티코트였다. 이는 1850년대에 고래 뼈와 밑에는 수차례 풀을 먹인 모슬린으로 층층이 주름을 잡고 접어 레이어를 넣어 만든 누벼진 페티코트로 바뀌었는데, 이는 결국 유연한 철 후프로 된 새장 모양의 프레임으로 바뀌었다.

클로셰 Cloche

부드러운 펠트로 만든 모자로, 깊고 둥근 머리 부분과 좁은 챙으로 되어 있으며, 이를 가끔씩 뒤로 넘겨 시야를 확보하기도 한다. 간혹 폭이 넓은 리본 밴드로 장식한다.

클로케 cloqué

물집 모양 표면의 가공된 원단으로, 수축의 정도를 달리하여 만든 원사를 사용해 겹으로 짠 것이다.

키드 가죽 Kid leather

어린 염소의 가죽으로 만든 피혁.

키튼 힐 Kitten heel

낮은 조각적인 힐로 옆면과 뒷면을 따라 안쪽으로 급격하게 휘어 있으며, 베이스 부분에서 살짝 넓어진다.

태피터 Taffeta

평직으로 촘촘하게 짠 빳빳한 실크 원단으로 약하게 반짝인다.

터서 Tussore

거칠고 강한 종류의 실크로 폰지(산누에의 실로 짠 얇은 명주)와 샨텅(산동 비단)을 포함한다. 이것은 인도의 터서 누에(찬나무산누에나방)가 만들어낸다. tussah, tusseh, tusser, tussur라고도 불린다.

테크니컬러 Technicolor

삼원색을 각각 다른 필름에 촬영한 후 하나의 프린트로 합치는, 영화적인 컬러링 프로세스의 상표명이다. 또한 보는 사람을 현혹시키도록 디스플레이된 색상들을 말한다.

토글 Toggle

끈으로 만든 고리로 옷에 고정시킨 나무단추로, 반대편 가장자리에 있는 다른 고리의 안쪽으로 집어넣어 여민다. 더플코트의 일반적인 특징이다.

토크 Toque

작고 둥글며 챙이 없는 여성용 모자로, 저지나 주름이 잘 잡히는 원단으로 만들며 가끔 깃털 장식이나 브로치로 장식한다.

튤 Tulle

굉장히 부드러운 실크나 면, 혹은 합성섬유 망사.

트릴비 Trilby

부드러운 펠트로 만든 높은 산(알파인) 모양의 모자로, 플러시 원단 같은 질감과 옴폭 들어간 정수리 부분. 그리고 유연한 챙으로 되어 있다.

트왈 Toile

디자이너가 실제 사용할 원단을 자르기 전에, 옷이 어떤 모양일지 미리 보기 위해 칼리코나 모슬린으로 만든 모형 의상을 말한다. 또한 제조업자들이 복제할 목적으로 사는 모슬린 또는 칼리코의 의상 복제본이다.

파베(페이브) Pavé

'눈에 보이지 않는' 보석 세팅으로 보석들을 빈틈없이 붙여 그 사이의 금속이 보이지 않는 것을 말한다.

파유 Faille

광택이 약간 있는 촘촘히 짠 면, 레이온, 혹은 실크로, 원단의 엇결에 골이 져 있다.

파코네 Faconné

프랑스어로 '환상적인 짜기'로, 모티프나 문양을 원단에 전체적으로 짜 넣은, 패턴이 들어간 직물을 말한다.

파파라치 Paparazzi

이탈리아 용어로 영화 '라 돌체 비타(La Dolce Vita)'(1960)에 나오는 캐릭터의 이름을 딴 것이다. 이는 초대를 받았건 아니건 간에 나타나서 신문 등을 위해 사진을 찍는 프리랜서 사진기자들을 말한다.

판초 Poncho

울 원단으로 된 네모난 모양의 천으로, 중앙에 목을 넣는 구멍이 있는 케이프로 입는다.

팔라초 파자마 Palazzo pyjamas

파자마와 비슷한 헐렁한 이브닝 바지.

패러슈트(낙하산) 실크 Parachute silk

가볍고, 통풍이 잘되는 타이트하게 짠 실크로, 원래는 낙하산을 만드는데 사용했다. 현재는 매우 가벼운 여름용 옷을 만드는 패션 원단으로 사용된다.

패레트 Pailette

금속, 또는 플라스틱으로 된 원형의 스팽글로 시퀀보다 조금 더 크다. 이브닝 의상의 장식이나 액세서리에 사용된다.

팬 벨벳 Panné velvet

반질반질 희미하게 반짝이는 벨벳으로, 털(파일)의 결이 한 방향으로 눌려 표면에 광택이 나고 부드럽다.

펌프 Pump

조임이나 고정 장식 없이 심플하고 낮게 재단된 평형한 구두.

펑크 Punk

1975년, 올라가는 기온과 늘어가는 실직자들이 공격적인 런던의 하위문화를 만들어 냈다. 그림을 그려 넣은 가죽재킷, 닥터 마틴, 스터드, 스파이크 헤어, 그리고 장신구로 사용된 옷핀으로 된 종말론적인 스타일에는 그들의 불만이 반영되었다. 이는 하나의 룩으로서, 혐오감을 유발하고 불쾌하도록 디자인된 것이었다. 이 룩의 주역들로는 타르탄 수트를 입은 조니 로튼과 비비안 웨스트우드가 포함되어 있으며, 이들은 말콤 맥라렌과 함께 런던의 킹스로드에 있는 저돌적인 느낌의 자신들의 옷가게 '섹스'(섹스 피스톨즈가 여기서 이름을 따왔다)를 통해 이 사조에 맞게 옷을 입었다. 지퍼와 스트랩, 체인, 링, 버클 같은 것으로 장식된 바지 본디지 트라우저스와 PVC로 만든 티셔츠를 팔던 이곳은 펑크들의 만남의 장소가 되었다.

☞ 맥라렌, 로즈, 로튼, 웨스트우드

페도라 Fedora

정수리 부분으로 갈수록 좁아지는 디자인에, 중간사이즈의 챙과 윗부분 중앙이 움푹 들어간 펠트로 만든 모자.

폴로 셔츠 Polo shirt

면 저지 스포츠 셔츠로 대부분 짧은 소매에 골이 진 피터 팬 칼라와 단추가 달린 플라켓이 있다.

퐁파두르 Pompadour

머리를 뒤로 빗어 넘겨, 종종 패드 위로 느슨하게 말아 올린 머리 모양을 말한다. 프랑스의 루이 15세의 정부였던 퐁파두르 후작부인의 이름을 딴 것이다.

풀라르 Foulard

능직으로 짠 부드러운 실크로, 무늬가 있거나 무늬가 없는 스카프를 만드는 데 사용되었다.

프로깅 Frogging

꼬거나 매듭을 지어 만든 긴 장식적인 여밈장치와 단추들.

프리즈 Frieze

덥수룩하거나 보풀이 많은 거친 울 원단으로 저킨(남성용 짧은 상의)이나 오버코트에 사용된다.

프린세스 라인 Princess line

끊어짐 없는 수직의 패널들이 허리부분의 모양을 만들고 허리 솔기 없이 몸통을 통과해 아래의 스커트 부분으로 이어지는 디자인의 여성복 재단.

프린스 오브 웨일즈(영국의 황태자) 체크 Prince of Wales check

미색 바탕에 검정색 체크무늬와 좀더 큰 사이즈의 창틀 모양의 빨간색, 또는 파란색 오버체크가 있는 울 원단. 에드워드 8세와 그후, 영국의 황태자 에드워드가 1923년 이 패턴으로 된 더블-브레스트 수트를 입었을 때 대중화되었다.

플래퍼 Flapper

이튼 크롭이나 싱글 컷으로 자른 헤어스타일로 목과 귀를 드러낸 플래퍼들은 1차 세계대전 당시 남자들의 부재로 인해 부분적으로 발견된 독립심을 상징했다. 패션이 그런 무드를 만들었다. 특히, 긴 진주를 펜 줄 목걸이로 장식한 장 파투의 정돈되고 똑바른 선의 드레스와 샤넬의 스포티한 저지 의상은 1920년대 패션에 매우 중대한 영향을 주었다. 다리 살을 드러내는 것에 대한 대중의 반감으로 인해 발목이 드러나면 주목을 받게 되자 디자이너들은 이를 피하기 위해 짧아지는 옷단의 길이에 화려한 장식을 달아 저항했다. 1921년 『보그』지는 '일반적인 20세기 여성보다 덜 독립적이고, 덜 어려우며 좀더 여성적인 의상을 원하는 것은 어쩔 수 없다'고 기록했다. 보수주의자들은 그들의 희망에 실망했지만, 스커트의 길이가 바닥에서 무릎까지 올라가 처음으로 여성의 무릎이 보이게 된 것은 1924년이 다 되어서였다. 플래퍼란 20세기 초반 얌전히 핀을 꽂아 정

리한 머리보다 자유롭게 펄럭이는 머리를 한 젊은 여성들을 칭하던 말로, 이들은 마티니 칵테일과 재즈 음악을 좋아했으며, 나이트클럽의 단골손님이 되었다. 새로운 길이는 드레스 길이에 대한 논쟁을 일으켰으며, 40년 후에 나온 '미니' 스커트가 이 논쟁을 불식시켰다.

☞ 아베, 앙투안, 샤넬, 세뤼, 파투

플랫폼 슈즈 Platform shoes

높이를 위해 바닥과 힐에 모두 두꺼운 밑창을 넣은 구두.

플렉시글라스 Plexiglass

질감이나 외양에 있어서 유리를 모방한 투명한 플라스틱 소재로, 유리보다 유연성이 훨씬 좋다.

피쉬 Fichu

어깨에 헐렁하게 묶어 포인트를 가슴 쪽으로 떨어지게 한 작은 레이스 스카프나 숄.

피케 Piqué

견고한 실크, 또는 좀더 일반적으로는 면직물로 골이 진 듯한 모양을 내며, 셔츠를 만드는데 사용한다.

핀-턱 Pin-tuck

옷감을 수직이나 수평으로 집는 기술로, 조금 집힌 부분을 정교하고 균일한 장식적인 폴드(접은 주름)로 바느질한다.

히피 Hippie

1967년과 '사랑의 여름', 그리고 미국의 서부 해변은 사회에서 고립된 각자 그들만의 패션을 한 사람들이 모여드는 집합처의 중심이 되었다. 이들을 집단적으로 지칭하는 용어인 히피는 1950년대에 살기 위해 부단히 노력하던 '볼품없는' 사람들을 가리키기 위해 생겨난 것이긴 하지만, 정작 이 새로운 부류의 사람들은 느긋한 사고방식을 가졌다. 그들의 의상도 마찬가지로, 마구 섞인 사이키델릭한 프린트, 인도 면, 판초, 그리고 카프탄 등이 여행 중에 가져오거나 수입한 것이었고, 또 그렇게 보이도록 만든 것들이었다. 이 히피 룩은 세계를 오가는 여행에서 영감을 받은 디자이너들에 의해 쿠튀르 버전의 '히피-딜럭스'로 변환되었다. 모슬린 보다는 실크 거즈를, 치즈클로스(투박한 무명천)보다는 크레이프를 사용한 의상디자이너들은 히피들이 입는 옷이 생성된 문화를 공감하는 점에서는 거리가 멀어졌지만, 그럼으로써 그들은 1960년대에 억제되지 않고 관습으로부터 자유로운 스타일을 만들 수 있었다.

☞ 부퀸, 헨드릭스, 포터

박물관과 미술관 정보

ARGENTINA

Museo Historico Nacional del Traje
Buenos Aires
✆ (54 11) 4343 8427

AUSTRALIA

Museum of Victoria
P.O. Box 666E
Melbourne VIC 3001
✆ (61 3) 9660 2689

National Gallery of Victoria
180 St. Kilda Road
Melbourne VIC 3004
✆ (61 3) 9208 0344

Museum of Applied Arts & Sciences
500 Harris Street
Ultimo
Sydney NSW 2007
✆ (61 2) 9217 0111

AUSTRIA

Modesammlungen des Historischen Museums
Hetzendorfer Strasse 79
1120 Vienna
✆ (43 1) 804 04 68

BELGIUM

Flanders Fashion Institute (opens year 2000)
Nationale Straat
2000 Antwerp
✆ (32 3) 226 1447

Musée du Costume et de la Dentelle
6 rue de la Violette
1000 Bruxelles
✆ (32 2) 512 7709

The Vrieselhof Textile and Costume Museum
Schildesteenweg 79
2520 Oelegem
✆ (32 3) 383 4680

CANADA

McCord Museum
690 Sherbrooke Street West
Montreal
Quebec H3A 1E9
✆ (1 514) 398 7100

Bata Shoe Museum
327 Bloor St. West
Toronto
Ontario M5S 1W7
✆ (1 416) 979 7799

Royal Ontario Museum
100 Queen's Park
Toronto
Ontario M5S 2C6
✆ (1 416) 586 8000

CZECH REPUBLIC

Um˘eleckopr˘umyslové Muzeum
Ulice 17, Listopadu 2
11000 Prague 1
✆ (42 02) 24 81 12 41

DENMARK

Dansk Folkemuseum
Nationalmuseets 3 Afdeling
DK-2800 Lyngby
✆ (45) 45 85 34 75

FINLAND

Doll and Costume Museum
Hatanpään kartano
Hatanpään puistokuja 1
33100 Tampere
✆ (358 3) 222 6261

FRANCE

Musée de la Chemiserie et de l'Elégance Masculine
rue Charles Brillaud
36200 Argenton-sur-Creuse
✆ (33 2) 54 24 34 69

Musée des Beaux-Arts et de la Dentelle
25 rue Richelieu
62100 Calais
✆ (33 3) 21 46 48 40

Musée du Chapeau
16 route de Saint Galmier
42140 Chazelles-sur-Lyon
✆ (33 4) 77 94 23 29

Musée des Tissus
30-34 rue de la Charité
69002 Lyon
✆ (33 4) 78 38 42 00

Musée de la Mode
11 rue de la Canabière
13001 Marseille
✆ (33 4) 96 17 06 00

**Musée Galliéra,
Musée de la Mode de la Ville de Paris**
10 avenue Pierre Premier de Serbie
75116 Paris
✆ (33 1) 56 52 86 00

Musée de la Mode et du Textile
Palais du Louvre
107 rue de Rivoli
75001 Paris
✆ (33 1) 44 55 57 50

Musée International de la Chaussure
2 rue Sainte-Marie
26100 Romans
✆ (33 4) 75 05 81 30

GERMANY

Museum für Kunst und Gewerbe
Steinorplatz 1
20099 Hamburg
✆ (49 40) 42813427

Deutsches Textilmuseum
Andreasmarkt 8
4150 Krefeld
✆ (49 2151) 572046

Bayerisches Nationalmuseum
Prinzregenten Strasse 3
80538 Munich
✆ (49 89) 211241

Münchner Stadtmuseum
Jacobsplatz 1
80331 Munich
✆ (49 89) 23322370

Germanisches Nationalmuseum
Kornmarkt 1
90402 Nuremberg
✆ (49 911) 13310

Deutsches Ledermuseum/ Deutsches Schuhmuseum
Frankfurter Strasse 86
63067 Offenbach/Main
✆ (49 69) 8297980

Württembergisches Landesmuseum
Schillerplatz 6
70173 Stuttgart
✆ (49 711) 2793498

GREECE

Peloponnesian Folklore Foundation
1 Vass. Alexandrou
GR-21100 Nafplion
✆ (30 752) 28947

IRELAND

National Museum of Ireland
Kildare Street
Dublin 2
✆ (353 1) 677 7444

ITALY

Galleria del Costume
Palazzo Pitti
50125 Florence
✆ (39 55) 238 8763

Civiche Raccolte d'Arte Applicata
Castello Sforzesco
20121 Milan
✆ (39 2) 869 3071

Accademia di Costume e di Moda
Via della Rondinella 2
00186 Rome
✆ (39 6) 686 4132

Museo Palazzo Fortuny
Camp San Beneto
3780 San Marco
Venice
✆ (39 41) 520 0995

JAPAN

Kobe Fashion Museum
2-9, Koyocho-naka
Higashinada-ku
Kobe 658
✆ (81 78) 858 0050

Kyoto Costume Institute
Wacoal Corporation
103, Shichi-jo Goshonouchi Shimogyo-ku,
Kyoto 600-8864
✆ (81 75) 321 9221

Nishijin Textile Museum
Imadegawa, Kamigyoku
Kyoto
✆ (81 75) 432 6131

Bunka Gakuen Fukushoku Hakubutsukan
3-22-1 Yoyogi
Shibuya-ku
Tokyo-151-0053
✆ (81 3) 3299 2387

MEXICO

El Borcegui Shoe Museum
Bolivar 27
Centro Historico
CP 06000 Mexico City
✆ (52 5) 512 13 11

THE NETHERLANDS

Rijksmuseum
Stadhouderskade 42
1071 ZD Amsterdam
✆ (31 20) 674 70 00

Haags Gemeentemuseum
Stadhouderslaan 41
2517 HV The Hague
✆ (31 70) 338 11 11

Centraal Museum
Agnietenstraat 1
3512XA Utrecht
✆ (31 30) 236 23 62

NEW ZEALAND

Canterbury Museum
Roleston Avenue
Christchurch 1
✆ (64 3) 366 5000

NORWAY

Kunstindustrimuseet in Oslo
St. Olavsgate 1
0165 Oslo
✆ (47 22) 03 65 40

PORTUGAL

Museu Nacional do Traje
Parque de Monteiro Mor
Largo de Castalho
Lumiar
P-1600 Lisbon
✆ (351 1) 759 03 18

SOUTH AFRICA

Bernberg Fashion Museum
1 Duncombe Road
Forest Town 2193
Johannesburg
✆ (27 11) 646 0716

510

SPAIN

Museo Textil de la Diputación de Barcelona
Parc de Vallparadis-Carrer Salmeron 25
08222 Barcelona
✆ (34 93) 785 72 98

Museo Textil y de Indumentaria
Calle de Montcada 12
08003 Barcelona
✆ (34 93) 319 76 03

SWEDEN

Nordiska Museet
Djurgardsvägen 6-16
S-115 93 Stockholm
✆ (46 8) 519 546 00

SWITZERLAND

Textilmuseum
Vadianstrasse 2
9000 St. Gallen
✆ (41 71) 222 1744

Bally Shoe Museum
Parkstrasse 1
5012 Schönenwerd
Zurich
✆ (41 62) 858 2641

UNITED KINGDOM

Museum of Costume
The Assembly Rooms
Bennett Street
Bath
Avon BA1 2QH
✆ (44 1225) 477173

The Cecil Higgins Art Gallery
Castle Close
Bedford MK40 3RP
✆ (44 1234) 211222

Ulster Museum
Botanic Gardens
Stranmillis Road
Belfast BT9 5AB
✆ (44 1232) 383000

Birmingham City Museum & Art Gallery
Chamberlain Square
Birmingham B3 3DH
✆ (44 121) 303 2834

Brighton Art Gallery & Museum
Church Street
Brighton
East Sussex BN1 1UE
✆ (44 1273) 292882

Museum of Welsh Life
St. Fagans
Cardiff CF5 6XB
✆ (44 29) 20573500

Grosvenor Museum
27 Grosvenor Street
Chester
Cheshire CH1 2DD
✆ (44 1244) 402008

The Bowes Museum
Barnard Castle
Durham DL12 8NP
✆ (44 1833) 690606

National Museums of Scotland
Chambers Street
Edinburgh EH1 1JF
✆ (44 131) 225 7534

Kelvingrove Art Gallery and Museum
Glasgow G3 8AG
✆ (44 141) 276 9599

Lotherton Hall
Aberford
Leeds LS25 3EB
✆ (44 113) 281 3259

State Apartments and Royal
Ceremonial Dress Collection
Kensington Palace
London W8 4PX
✆ (44 870) 751 5170

Victoria and Albert Museum
Cromwell Road
London SW7 2RL
✆ (44 20) 7942 2000

Gallery of English Costume
Platt Hall
Rusholme
Manchester M14 5LL
✆ (44 161) 224 5217

Costume and Textile Study Centre
Carrow House
301 King Street
Norwich NR1 2TS
✆ (44 1603) 223870

Museum of Costume & Textiles
51 Castle Gate
Nottingham NG1 6AF
✆ (44 115) 915 3541

Paisley Museum & Art Gallery
High Street
Paisley
Renfrewshire PA1 2BA
✆ (44 141) 889 3151

Rowley's House Museum
Barker Street
Shrewsbury SY1 1QH
✆ (44 1743) 361196

York Castle Museum
York YO1 9RY
✆ (44 1904) 687687

UNITED STATES

The Museum of Fine Arts
465 Huntington Avenue
Boston
MA 02115
✆ (1 617) 267 9300

Chicago Historical Society
1601 Clark Street at North Avenue
Chicago
IL 60614
✆ (1 312) 642 4600

Wadsworth Atheneum
Hartford
CT 06103
✆ (1 860) 278 2670

Indianapolis Museum of Art
1200 West 38th Street
Indianapolis
IN 46208- 4196
✆ (1 317) 923 1331

Kent State University Museum
Rockwell Hall
Kent
OH 44242
✆ (1 350) 672 3450

Los Angeles County Museum of Art
5905 Wilshire Boulevard
Los Angeles
CA 90036
✆ (1 323) 857 6000

The Brooklyn Museum of Art
Eastern Parkway
Brooklyn
New York
NY 11238
✆ (1 718) 638 5000

The Costume Institute
Metropolitan Museum of Art
1000 Fifth Avenue
New York
NY 10028-0198
✆ (1 212) 535 7710

The Fashion Institute of Technology
West 27th Street at 7th Avenue
New York
NY 10001- 5992
✆ (1 212) 217 7999

Museum of the City of New York
1220 Fifth Avenue
New York
NY 10029
✆ (1 212) 534 1672

Philadelphia Museum of Art
26th Street & Benjamin Franklin Parkway
Philadelphia
PA 19130
✆ (1 215) 763 8100

The Arizona Costume Institute
The Phoenix Art Museum
1625 North Central Avenue
Phoenix
AZ 85004
✆ (1 602) 257 1222

감사의 말

Texts principally written by Angela Buttolph, Tamasin Doe, Alice Mackrell, Richard Martin, Melanie Rickey and Judith Watt and also Carmel Allen, Rebekah Hay-Brown, Sebastian Kaufmann, Natasha Kraal, Fiona McAuslan and Melissa Mostyn.

The publishers would particularly like to thank Suzy Menkes for her invaluable advice and also Katell le Bourhis, Frances Collecott-Doe, Dennis Freedman, Robin Healy, Peter Hope-Lumley, Isabella Kullman, Jean Matthew, Dr Lesley Miller, Alice Rawsthorn, Aileen Ribeiro, Julian Robinson, Yumiko Uegaki, Jonathan Wolford for their advice. And Lorraine Mead, Lisa Diaz and Don Osterweil for their assistance.

And Alan Fletcher for the jacket design.

Photographic Acknowledgements

www.phaidon.com